Faces in the Crowd Volti nella folla

Museo d'Arte Contemporanea

Faces in the Crowd Volti nella Folla

Picturing Modern Life from Manet to Today

Immagini della vita moderna da Manet a oggi

SKIRA

Whitechapel

Faces in the Crowd.
Picturing Modern Life from Manet to Today
Volti nella folla.
Immagini della vita moderna da Manet a oggi

Cover / Copertina
Édouard Manet, *Le Bal masqué à l'Opéra (Masked Ball at the Opera / Ballo in maschera all'Opera)*, 1873, The National Gallery of Art, Washington
Image © Board of Trustees, National Gallery of Art, Washington (detail / dettaglio)

General editing / Redazione
Michele Abate

Editing of English texts / Revisione editoriale testi inglesi
Melissa Larner

Editing of Italian texts / Revisione editoriale testi italiani
Claudio Nasso

Graphic Design / Grafica
New Collectivism, Ljubljana

Translations / Traduzioni
Silvia Pareschi (from English to Italian of biographies and captions by / dall'inglese all'italiano per le biografie e schede opere di: Clare Grafik, Alissa Miller, Rebecca Morril, Candy Stobbs, Anthony Spira, Andrea Tarsia)
Enza Sicuri (from English to Italian / dall'inglese all'italiano: essays by / saggi di Iwona Blazwick, Carolyn Christov-Bakargiev, Charles Harrison, Jill Llcyd, Jeff Wall. Anthologised texts unless otherwise specified in list of sources / Testi in antologia quando non altrimenti indicato nell'elenco delle fonti in appendice)
Shaun Whiteside (from Italian to English / dall'italiano all'inglese: essay by / saggio di Ester Coen. Biographies and captions by / Biografie e schede opere di Benedetta Carpi de Resmini, Andrea Viliani)

First published in Italy in 2004 by
Skira Editore S.p.A.
Palazzo Casati Stampa
Via Torino 61
20123 Milano
Italy
www.skira.net

Finito di stampare nel mese di novembre 2004
a cura di Skira, Ginevra-Milano
Printed in Italy

Printed and bound in Italy. First edition
ISBN 88-7624-069-1

Distributed in North America by Rizzoli International Publications, Inc., 300 Park Avenue South, New York, NY 10010.
Distributed elsewhere in the world by Thames & Hudson Ltd., 181a High Holborn, London WC1V 7QX, United Kingdom.

Whitechapel Gallery, London
December 3, 2004 - March 6, 2005
3 dicembre, 2004 - 6 marzo, 2005

Castello di Rivoli Museo d'Arte Contemporanea, Rivoli-Torino
April 6 - July 10, 2005 / 6 aprile - 10 luglio 2005

Exhibition and catalogue / Mostra e catalogo a cura di
Iwona Blazwick, Carolyn Christov-Bakargiev

Curatorial and editorial assistance / Assistenza curatoriale e redazionale
Andrea Tarsia with / con Candy Stobbs, Anthony Spira (Whitechapel Gallery)
Benedetta Carpi de Resmini, Charlotte Laubard, Andrea Viliani (Castello di Rivoli)

Gallery Managers / Responsabili delle sale
Thomas Malcherczyk, Chris J. Aldgate (Whitechapel Gallery)

Notice
This catalogue accompanies the exhibition *Faces in the Crowd. Picturing Modern Life from Manet to Today*. It is a multi-authored book that is intended to document the exhibition and to provide a critical study on the topic. The museums have made every effort to achieve permission for the images and texts in this catalogue. However, as in standard editorial policy for publications, they remain available in the case preliminary agreements were not able to be made with copyright holders.

Nota
Questo catalogo accompagna la mostra "Volti nella folla. Immagini della vita moderna da Manet a oggi". Gli scritti inclusi intendono documentare la mostra e fornire uno studio critico sull'argomento.
I musei hanno assolto gli obblighi verso gli aventi diritto per i testi e per le riproduzioni pubblicate in questo catalogo. Tuttavia rimangono a disposizione, secondo le consuetudini editoriali, nel caso in cui non sia stato possibile prendere accordi preliminari con i detentori dei medesimi.

Acknowledgments / *Ringraziamenti*

The exhibition could not have taken place without generous loans from artists, museums, galleries and collectors. We are most grateful to them all.
La mostra non sarebbe stata possibile senza i generosi prestiti delle opere da parte di musei, gallerie, collezionisti. A tutti loro va la nostra riconoscenza.

Artangel, London
Arts Council Collection, Hayward Gallery, London
British Film Institute, London
The British Museum, London
C.A.A.C. – the Pigozzi Collection, Genève
Crawford Municipal Art Gallery, Cork
Electronic Arts Intermix, New York
Estorick Collection, London
Fondazione Torino Musei - Galleria Civica d'Arte Moderna e Contemporanea, Torino
Gemeentemuseum, den Haag
The J. Paul Getty Museum, Los Angeles
Collection Peggy Guggenheim, Venezia
Hirshhorn Museum and Sculpture Garden, Smithsonian Institution, Washington
International Center of Photography, New York
IVAM, Instituto Valenciano de Arte Moderno, Generalitat Valenciana
Jersey Heritage Trust, Jersey St Helier
Kaiser Wilhem Museum, Krefeld
Kunsthaus, Zürich
Moderna Museet, Stockholm
Musée d'Art Moderne de la Ville de Paris
Musée départemental d'art contemporain de Rochechouart
Centre Georges Pompidou, Musée national d'art moderne - Centre de création industrielle, Paris
Museum of Contemporary Art, Antwerpen (MuKHA)
National Gallery of Art, Washington
National Museum of Art, Architecture and Design – National Gallery, Oslo
Die Photographische Sammlung/SK Stiftung Kultur, August Sander Archive, Köln
Scottish National Photography Collection at the Scottish National Portrait Gallery, Edinburgh
Scottish National Gallery of Modern Art, Edinburgh
S.M.A.K. (Stedelijk Museum voor Actuele Kunst), Gent
The David and Alfred Smart Museum of Art, The University of Chicago, Chicago
Stedelijk Museum, Amsterdam
Tate, London
Ben Uri Gallery, The London Jewish Museum of Art
Victoria & Albert Museum, London
Whitney Museum of American Art, New York
Wolverhampton Art Gallery, Wolverhampton

Vitc Acconci
Archives Marcel Duchamp
Merrill C. Berman Collection, New York
Ursula Block / Gelbe Musik, Berlin
Collection Victoria and Warren Miro
Collection of Dr Alvin Friedman Kiens
Collection of Danielle & David Ganek, Greenwich, CT
Collection of Sandy Heller, New York
Collection of Stauros Merjos & Honor Fraser
Collezione Lisa & Tucci Russo, Torre Pellice
The Estate of Francis Bacon
Estate of Juan Muñoz
The Frahm Collection, Copenhagen-London
Richard Hamilton
Alex Katz
William Kentridge
Paul McCarthy
Adrian Piper
Michelangelo Pistoletto
Robert & Lisa Sainsbury Collection, University of East Anglia, Norwich
Sammlung Goetz, München
Carolee Schneeman
Succession Raghubir Singh
Ronny Van de Velde, Antwerpen
Zabludowicz Collection

Gavin Brown's Enterprise, New York
Ivor Braka Ltd., London
Cabinet, London
Zelda Cheatle Gallery, London
CourtYard Gallery, Beijing
Chantal Crousel Gallery, Paris
Thomas Dane, London
Faggionato Fine Arts, London
Flowers East, London
Jeffrey Fraenkel Gallery, San Francisco
Gagosian Gallery, New York
gb Agency, Paris
Galerie Alex Lachmann, Köln
Galerie Barbara Weiss, Berlin
Gladstone Gallery, New York
Marian Goodman Gallery, New York/Paris
The Goodman Gallery, Johannesburg
Kurimanzutto, Mexico
Laurence Miller Gallery, New York
Murray Guy Gallery, New York
Kewenig Galerie, Köln
Lisson Gallery, London
Lombard-Freid Fine Arts, New York
Luhring Augustine, New York
Magnum Photos
Matthew Marks Gallery, New York
Richard Nagy, London
Pace/MacGill Gallery, New York
Patrick Painter Editions, Vancouver/Hong-Kong
Maureen Paley Interim Art, London

Roslyn Oxley9 Gallery, Sydney
The Project, New York - Los Angeles
Lia Rumma, Napoli
Tony Shafrazi Gallery, New York
Throckmorton Fine Art, Inc., New York
Together with all those who would like to remain anonymous.
Unitamente a tutti coloro i quali desiderano conservare l'anonimato.

Furthermore we would like to thank / *Inoltre si ringrazia*
Daniel Abadie; Katia Anguelova; Sandra Antelo-Suarez; Anthony Auerbach; Evangelia Avloniti; Judith Blackall; Oliver Barker; Martin Barnes; Sarina Basta; Lutz Becker; Luc Bellier; Kaare Bernsten; Blum & Poe, Los Angeles; Laurence Bossé; Christine & Isy Brachot; Irene Bradbury; Kate Brindley; Kerry Brougher; Richard Calvocoressi; Christie's, London; Brian Clarke; Sadie Coles; Philip Conisbee; Roberta Cremoncini; Mahaut de Kerraoul; Robert Del Principe; Donna De Salvo; Gregory Eades; Esa Epstein; Agnès Fierobe; Fondation Henri Cartier-Bresson; Lea Fried; Gagosian Gallery, New York; Galerie Emmanuel Perrotin, Paris; Galleria Emi Fontana, Milano; Marian Goodman; Clare Grafik; Claudio Guenzani; Janice Guy; Keith Hartley; Willis E. Hartshorn; Hauser & Wirth, Zürich – London; Dr Martin Hentschel; Xavier Hufkens; Katell Jaffrès; Ina Johannesen; David Kirg; Mika Kuraya; Jose Kuri & Monica Manzutto; Alexander Lavrentiev; Catherine Lampert; Nathalie Le Douarin; Nicholas Logsdail; Sarah M. Lowe; Luhring Augustine Gallery, New York; Anne McKilleron; Natalia Magers; André Magnin; Giò Marconi; Manuela Mena; Alicia Miller; Shamim M. Momin; Rebecca Morrill; Richard Nagy; Aly Noordermeer; Sune Nordgren; Hans-Ulrich Obrist; Didier Ottinger; Suzanne Pagé; Lisa Parola, a-titolo, Torino; Jeffrey Peabody; Pendragon Fine Art Frames Ltd.; Vibeke Petersen; Earl A. Powell; Richard Powell; The Project, New York – Los Angeles; Jussi Pylkkänen; Kathryn Price; Stefan Ratibor; Timandra Reid; Madeleine Richardson; Alissa Schoenfeld; Sotheby's, London; Monika Sprüth, Galerie Köln; Jen Stamps; Chris Stephens; Mary Anne Stevens; Timothy Taylor Gallery, London; Riccardo Toffoletti, Comitato Tina Modotti; Spencer Throckmorton; Jeffrey Uslip; Jeff Wall; Adam Weinberg; Jeffrey Weiss; Juliet Wilson-Bareau; Jeremy Wingfield; Sophie Wright; Francesca Zappa.

Whitechapel

Media partner

CASTELLO DI RIVOLI

Contents Sommario

Faces in the Crowd Iwona Blazwick

One story of modern art tells of its evolution away from pictorialism and illusion towards abstraction and objecthood. As Clement Greenberg described it: "The history of avant-garde painting is that of a progressive surrender to the resistance of its medium [...] which consists chiefly in the flat picture plane's denial of efforts to "hole through" it for realistic perspectival space. In making this surrender, painting not only got rid of imitation – and with it, 'literature' – but also of realistic imitation's corollary confusion between painting and sculpture."[1]

"Faces in the Crowd" traces a different but parallel story, the origins of which also lie in realism, but one that is located in subject matter as well as medium, and which continues a very modern project – the picturing of contemporary life. The exhibition brings together works of art created throughout the twentieth century that may broadly be described as figurative, but which do not merely reiterate the conventions and ideals of the past, or seek to illustrate ideology. Each in their way may be considered as "avant-garde." They are works that attempt to bring different kinds of "realism" to methodology, medium and content in order to create a bridge between art and life. Drawing, for example, on apparently objective ways of recording the world, such as the photograph, or of evoking a physical experience of the world through the sensory realism of the phenomenal, the paintings, photographs, videos and sculptures brought together here also share a common subject. Whether the artist is attempting to make an objective index of the everyday or to give subjective expression to the condition of modernity, what is central to this exhibition is the exploration of the relationship between the individual and contemporary society.

The backdrop against which this dynamic plays itself out is provided by the evolution of the modern city, electrified by new sources of energy and transport, rationalised into grids, boulevards and gyratory systems, hurled upwards towards the sky, spread outwards to engulf the countryside, diluted into suburb, strip mall or *favela*, layered with billboards and screens, and periodically decimated by bombs or developers' wrecking balls.

The urban context may be regarded as an incubator for modernism, providing, in the first instance, prime conditions for cultural production. From the academy to the studio to the exhibition space, the communities, exemplars and markets offered by the metropolis have nurtured the great modernist movements and avant-gardes. The city offers the artist access to information; to like minded practitioners; to the communication and circulation of ideas; to platforms for exhibitions, critical attention and sales; and face-to-face contact with an audience. But above all, the city provides a subject, the *tableau vivant* of modernity.

The constantly mutating façades and spaces of the metropolis offer a repertoire of surfaces and volumes that act as both aesthetic framework and social signifier. The city provides a stage set, a *mise-en-scène*, where, according to Charles Baudelaire, the artist can watch: "the flow of life move by, majestic and dazzling. He admires the eternal beauty and the astonishing harmony of life in the capital cities, a harmony so providentially maintained in the tumult of human liberty. He gazes at the landscape of the great city, landscapes of stone, now swathed in the mist, now struck in full face by the sun."[2]

The picturing of urban space has tended to focus on three arenas – the street; spaces of public leisure and entertainment; and the portals of the media. Notably less prevalent, however, is the space of labour, unless co-opted into an overtly political agenda.

The physical surface and dynamic of the street – both lateral and vertical – has provided aesthetic form for the expression of a desire, the perception of a reality and the interrogation of its effects. In the early twentieth century it was the verticality of the city, combined with the ceaseless movement of trains, planes and automobiles, embodying the exhilaration of speed, that encapsulated a dream of the modern escaping the weight of history and propelling itself towards the future. By mid-century the distinctly horizontal grid of the American metropolis was to provide a different paradigm for another

modern aesthetic impulse – towards non-hierarchical art forms of boundlessness through rationalised space and repetition.

The opening up of boulevards and avenues and the advent of artificial lighting also exposed the citizen, making him or her fair game for observation and critique. Artists could capture people out strolling or focus on city dwellers silhouetted by electric light as they sat by their windows, or smoked on the stairs of tenement blocks.

Throughout the century, the transparency and reflection of glass has provided artists with a framing and mirroring device for the figure, refracted between private and public space, be it the domestic balcony, the shop window or the corporate atrium. This feature of the modern city has also lent it a paradoxical freedom where the increasing transparency of buildings and their functions has coincided with the proliferation of surveillance devices and the increasing privatisation of public space.

The street has provided a performance space for artists themselves, offering opportunities for self invention, for surrender to chance encounter, for exploiting the full political potential of a direct address to the crowd. It is also the arena where the collective will of the people resides and can make itself visible; where revolution can take place.

The street both spotlights and obscures the conditions of modernity. It provides the stage for a series of conscious and unconscious performances and spectacles that revolve around a complex set of social relations. The visibility that the street has afforded to a public statement of class, gender, identity and power is, as we shall see, a central aspect of "Faces in the Crowd."

The urban interiors that predominate in the works in this exhibition tend to be spaces of public entertainment such as the café, the theatre, the shop and more recently, in a striking return of the salon, the gallery. Although factories and office blocks are an inextricable part of the urban fabric duly pictured in many twentieth-century paintings and photographs, the workspaces within them are far less prevalent (with the exception of the artist's studio itself). Office, factory or sweatshop interiors are rarely pictured, and neither are sites of political power – seats of government, law courts, prisons. When they do appear, it is often within an overtly revolutionary mode or in straightforward documentary captured through the medium of the lens. Documented in photography and film, and often providing the backdrop for cinematic narratives, these kinds of interiors are less visible in modernist painting. The public spaces that do feature in late Impressionism and throughout the twentieth century – the streets, cafés, bars, theatres, shopping arcades and galleries – point, as T.J. Clark has argued, to the identification of life as "a matter of consumption as opposed to 'industry'."[3]

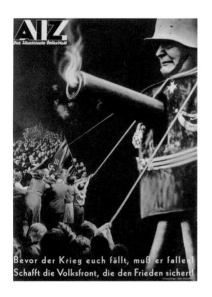

John Heartfield, *Bevor der Krieg euch fällt, muss er fallen! (He Must Fall Before the War Fells You! / Deve cadere prima che la guerra vi distrugga!)*, 1936
IVAM, Instituto Valenciano de Arte Moderno, Generalitat Valenciana
Photo / foto Juan García Rosell

Certainly there are issues of access – the spaces of leisure that became increasingly democratised at the beginning of the twentieth century were easily entered by the artist, who could observe his fellow citizens with anonymity: figures enraptured by spectacle or self-consciously presented for public display. In the late nineteenth and early twentieth centuries a wider cross section of the public was made visible; not only different classes but also men and women occupied the same social space, to look and be looked at. Relaxation and visual pleasure combined to create a libidinous zone, a stage-set for desire. And the café concert or theatre offered plenty of visual devices such as mirrors, spotlights and stages to transform spectator into spectacle, ready for transposition onto the "mirror" of the canvas. What is specific to the period covered by this exhibition – roughly from the 1870s to 2004 – is the interplay of such visibilities and disappearances in public and private space that have in turn affected subjectivity and its representations.

Towards the latter part of the twentieth century a third kind of space comes to dominate the city. The metropolis becomes infiltrated by the media, its portals dramatically expanding beyond mass-circulation print to the billboard, the screen and telecommunications. With this proliferation has come the epic magnification, fragmentation and repetition of the human figure – and perhaps most signally, the face – as commodity. The same face can be seen on a monumental scale floating above a building or highway, or

miniaturised on the domestic television screen, in Tokyo or Los Angeles, Johannesburg or Stockholm. Not only has figuration shifted irrevocably from painting to photography, but the icons of politics, religion and idealised beauty that had been banished by the early avant-gardes from the space of the canvas simply re-emerged through the mass media. The surface of the city has become inscribed with the visual culture of consumption. Billboards and moving screens picturing giant bodyscapes, glistening machines and exotic destinations rupture urban space with the simulated topographies of desire.

As early as 1937, Fernand Léger comments: "What kind of representational art, may I ask, would you impose upon the masses, to compete with the daily allurements of the movies, the radio, large-scale photography and advertising? How enter into competition with the tremendous resources of modern mechanics, which provide an art popularised to a very high degree? ... In this domain, where it is a question of manifesting life's intensity under all its aspects, there are some wholly new possibilities – scenic, musical, in the way of colour, movement, light and chant – that have not as yet been grouped and orchestrated to their fullest extent."[4]

Seizing on the communicative power of reprographic media, artists have also used them as critical tools to disinter or exploit their effects of spectacularisation and dislocation from the everyday.
"Faces in the Crowd" proposes that implicit within figurative modernist and contemporary practice is the relation between the individual and society as it has been framed by the city. To explore the changing status of the individual is to examine conceptions of both the artist and his or her subject.

At the historical moment at which this exhibition takes up the story of "the painter of modern life," the artist occupies the role of impartial observer, or *flâneur*. These attitudes required the freedom to enter and be accepted among different social milieux and yet to be removed from them. They presupposed a certain licence or impunity that society accords to artists. Once the sole province of men, this role as a kind of detached anthropologist has continued to offer artists of both sexes a methodology dramatically facilitated by the camera in picturing modernity. However, where Degas, Sickert or Lautrec sketch a fragment of a tableau, framed by café or theatre, and Sander or Keïta index the social through formal portraits of strangers, contemporaries such as Acconci or Calle conceal their cameras, select passers-by on the street and follow them like detectives, secretly joining them on a "psychogeographical" map of the city.

The advent of avant-garde movements defined by aesthetic strategy and ideology, whereby individuals become associated with a fraternity or collective and find expression through the manifesto, also marks the ascendance of the modern artist as critic – of the past, of society, of art itself. "We must shake the gates of life, test the bolts and hinges ... Come on! Set fire to the library shelves! Turn aside the canals to flood the museums! ... Take up your pickaxes, your axes and hammers and wreck, wreck the venerable cities, pitilessly!"[5]
Yet in parallel with the dream of harnessing art and politics is an equally powerful drive towards the assertion of the complete autonomy of art and its removal from bourgeois values and the banalities of mass culture. A tension emerges in relation to the identity of the artist, an identity that came to emblematise a liberal ideal of the individual as an autonomous, self-determined entity. This distinctive role of creator came into contradistinction with the revolutionary ideal of collective action in which individual autonomy or value became subordinate to the whole.

In parallel with the emergence of the European avant-gardes in the 1910s and 1920s, the question of subjectivity became in a sense morally equivalent with the utopian ideals of collective action, through the impact of Freud and Jung on artistic practice. The stripping away of conventions imposed by society through the procedures of psychoanalysis in order to arrive at a fundamental truth or origin proposed a revolutionary creed for the individual. The naked self portrait or "warts and all" depiction of the artist's milieu could be regarded as an equally uncompromising anti-bourgeois strategy.
The city itself makes its impact on the individual psyche, as Georg Simmel comments in his seminal text,

"The Metropolis and Mental Life": "The individual has become a mere cog in an enormous organization of things and powers which tear from his hands all progress, spirituality and value in order to transform them from their subjective form into the form of a purely objective life [...] The metropolis is the genuine arena of this culture which outgrows all personal life. Here in buildings and educational institutions, in the wonders and comforts of space-conquering technology, in the formations of community life, and in the visible institutions of the state, is offered such an overwhelming fullness of crystallised and impersonalised spirit that the personality, so to speak, cannot maintain itself under its impact. On the one hand, life is made infinitely easy for the personality in that stimulations, interests, uses of time and consciousness are offered to it from all sides. They carry the person as if in a stream, and one needs hardly to swim for oneself. On the other hand, however, life is composed more and more of these impersonal contents and offerings which tend to displace the genuine personal colorations and incomparabilities. This results in the individual's summoning the utmost in uniqueness and particularisation, in order to preserve his most personal core."[6]

"Faces in the Crowd" includes works that speak of the alienation, sense of impotence and loss of identity that can result from the indifference of the crowd and the relentless flux and degraded environments of the modern city. These moments of turning inwards, of existential crisis, have emerged through representations of the single figure – remote, self-absorbed, resistant, proposing a tortured but irreducible presence. Describing the work of Giacometti, his contemporary the writer Francis Ponge reflects: "Man – and man alone – reduced to a thread – in the dilapidation and misery of the world – who searches for himself – starting from nothing. Exhausted, thin, emaciated, naked. Aimlessly wandering in the crowd. Man anxious about man, in terror of man. Asserting himself one last time in a hieratic attitude of supreme elegance."[7]

The psychic impact of modernity is yet more acute in the mass displacements that pogrom, war, de-colonisation or economic deprivation brought about in the twentieth century. These enforced migrations have proved both life-threatening and liberating. For some, exile threatened a loss of rights and status and relegation to second-class citizenship in a hostile and xenophobic society. Others experienced the loss of a way of life preordained by tradition and class as an opportunity to jettison the past and reinvent the self.

Adrian Piper, *Funk Lessons* (*Lezioni di Funk*), 1983
Photo / foto courtesy the artist / l'artista

One has only to look at the post-war ascendance of New York over Paris as centre of the Western art world to trace the impact of exiles on the cultural and intellectual life of the metropolis. Furthermore, the increasing global mobility of artists and thinkers – through force of circumstance or by virtue of art-world hegemonies – has generated a process of exchange and hybridisation, a cross-pollination that has engendered multiple modernisms. The cosmopolitanism of the metropolis has also impacted on notions of individual identity, made all the more acute by those who are indigenous to a particular urban society yet invisible by virtue of class, ethnicity or gender. "Faces in the Crowd" addresses how the struggle to gain visibility – or to dismantle oppressive modes of representation – has also impacted on notions of the individual and society. The fight for civil rights throughout the century, by women, the gay community and ethnic minorities, in turn led to an assault on the Western canon, whereby the notion of a universal perspective being embodied by the white Western male has been steadily dismantled and opposed. The status of the artist as unique originator, as genius, had already been challenged with the advent of the ready-made. The correlation of genius with the attributes of masculinity was another assumption unpacked by the women's movement. In its insistence on difference and on the importance of identity itself in the production of meaning, feminism generated a critique of modernism itself. In a review of post-war feminist practice Griselda Pollock comments: "Feminism is thus claimed not so much as anti-modernist as postmodernist, part of a complex field of diverse and critical practices which, abjuring formalism and the claims for aesthetic autonomy typical of modernism, search for ways to index art critically to the social, experiential and the everyday spectacle of modern consumer capital."[8]

The insistence on the importance of the subjectivity of the artist and the exposure of the politics of representations implicit in figuration became fused with the phenomenon of the artist's body becoming both subject and object through the media of performance and its documentation through video. Identity itself became a kind of performance. The procedures of the marketplace and the exhibition system combined with the circulation of images afforded by the media to offer the artist opportunities for adopting polymorphous identities, transforming the notion of a singular "self" into an entire range of persona. Some interrogate the role of the artist – as guerrilla, clown, actress, shaman – or male genius (Valie Export, Bruce Nauman, Cindy Sherman, Joseph Beuys, Paul McCarthy); some play with gender (Claude Cahun, Marcel Duchamp); others transform persona into commodity or spectacle (Andy Warhol). The individual figure of the artist may appear as transgressive, as abject or glamorous, at once hero and anti-hero.

This self-reflexive and ambivalent attitude towards representations of the figure are in marked contrast to the traditional conventions of the nude and of the history painting that modernism sought to erase. However, many of the artists in "Faces in the Crowd" (Richard Hamilton, Chris Ofili, Stephan Balkenhol, Thomas Schütte) play with these conventions in order to replace the idealised nude, reified figures of authority, or the monument, with images of the marginal, the repressed and the everyday.

The presence of sculpture and installation in an exhibition examining the picturing of modern life testifies to a transition for the spectator. His or her experience of looking at work has changed from standing in front of the vertical picture plane and looking through it as through a window onto the world, to finding themselves in the same phenomenal space as the work of art as object. As we shall see, artists have increasingly incorporated the spectator as participant in the meaning of their work.

"Faces in the Crowd" maps the way in which perceptions and representations of society itself have transformed, broadly speaking, from notions of "the crowd" as a homogeneous body, to a heterogeneous one made up of individual subjectivities. For Charles Baudelaire the crowd represented spectacle and flux. For "the painter of modern life," he writes: "The crowd is his domain, just as the air is the bird's and water that of the fish. His passion and his profession is to merge with the crowd. For the perfect idler, for the passionate observer, it becomes an immense source of enjoyment to establish his dwelling in the throng, in the ebb and flow, the bustle, the fleeting and the infinite. To be away from home and yet to feel at home anywhere; to see the world, to be at the very centre of the world and yet to be unseen by the world, such are some of the minor pleasures of these independent, intense and impartial spirits, who do not lend themselves easily to linguistic definitions. The observer is a prince enjoying his incognito wherever he goes."[9]

The incognito of the artist-*flâneur* came, of course, at a price. Dandyism depended on having access to certain freedoms available primarily to males enjoying a private income. It also emerged as part of a greater freedom hard won through the democratisation that had convulsed northern Europe, and most specifically Paris. The artificial illumination of the streets coincided with a newly visible citizenry who began to assert their right to enter public space, to use their leisure time in the enjoyment of its entertainments and spectacles. This new reality paralleled a burgeoning realism in early modernist art. As Linda Nochlin has commented: "The Realists placed a positive value on the depiction of the low, the humble and the commonplace, the socially dispossessed or marginal as well as the more prosperous sections of contemporary life. They turned for inspiration to the worker, the peasant, the laundress, the prostitute, to the middle class or working class café or *bal*, to the prosaic realm of the cotton broker or the *modiste*, to their own or their friends foyers and gardens, viewing them frankly and candidly in all their misery, familiarity or banality."[10]

For Baudelaire and artists throughout the twentieth century, the parade of sheer diversity afforded by the city provided a source of fascination and innovation; the ever-changing tableaux of strangers whom they witnessed on the boulevards, in cafés and department stores, offered a spontaneous encounter with difference – the shock of the new.

Claude Cahun, *Self-portrait with Nazi Badge Between Her Teeth (Autoritratto con distintivo nazista tra i denti*), 5 August / agosto 1945
Photo / foto courtesy The Jersey Heritage Trust Collection, St. Heliér

Many of the late nineteenth- and early twentieth-century paintings in "Faces in the Crowd" situate us as spectators, looking at crowds who are themselves spectators. The strollers, theatre audiences and café habitués are painted as indistinct, undifferentiated but unified, first through an urban environment; and secondly by spectacle, be it boxing match, theatre performance or work of art. The painter's depiction of a crowd may be schematic; it may even consciously mask individuals (as in Manet's *Le Bal masqué à l'Opéra* [*Masked Ball at the Opera*, 1873] or James Ensor's *La Mort et les Masques* [*Death and the Masks*] of 1897 and 1927). This anonymity reveals the crowd to be a source of both exhilaration and anxiety. Commenting on the scenes of leisure and entertainment featured in late Impressionism Meyer Shapiro writes: "As the contexts of bourgeois sociability shifted from community, family and church to commercialised or privately improvised forms – the streets, the cafés and resorts – the resulting consciousness of individual freedom involved more and more an estrangement from older ties; and those imaginative members of the middle class who accepted the norms of freedom, but lacked the economic means to attain them, were spiritually torn by a sense of helpless isolation in an anonymous indifferent mass."[11] By contrast Baudelaire exults in the places where: "good men and bad turn their thoughts to pleasure, and each hurries to his favorite haunt to drink the cup of oblivion. M.G. will be the last to leave any place where the departing glories of daylight linger, where poetry echoes, life pulsates, music sounds; any place where a human passion offers a subject to his eye where natural man and conventional man reveal themselves in strange beauty, where the rays of the dying sun play on the fleeting pleasure of the 'depraved animal'."[12]

This tension between the exhilaration of a disengaged immersion in the crowd, and the anxiety and alienation produced by a consciousness of the crowd's indifference, are key motifs narrated and dramatised within these urban *mise-en-scènes*.
If late Impressionism tended to posit the crowd as defined by its consumption of spectacle and entertainment, later avant-gardes were to regard it as a militant and stygian force that would cleanse modern society of its historical shackles: the crowd as an instrument of radical ideological change. In the works of artists such as Alexandr Rodchenko and John Heartfield, photography, collage and graphics are used to symbolise the crowd variously as a river (unstoppable force of nature), a fist (social body as weapon) and a flag (the crowd as symbol of freedom). Aesthetic manifestos doubled as rallying cries for rebellion: "Dadaism demands: 1. The international revolutionary union of all creative and intellectual men and women on the basis of radical Communism ... The immediate expropriation of property (socialisation) and the communal feeding of all; further the erection of cities of light, and gardens which will belong to society as a whole and prepare man for a state of freedom."[13]

We need not reiterate how trench warfare, the spectre of the Nuremberg rallies, the vast choreographed parades of Communist might and ultimately, the procedures of genocide, impacted on such aesthetic projections. The brutal abuse of collective will that erupted in world war and the further perversions that continue to reverberate through political systems around the world, have made the aspiration to unite radical art with the politics of revolution appear untenably utopian. Indeed in post-war Europe, behind the so-called "Iron Curtain," the remnants of a collective vanguard were converted into the conservatism of a state-sanctioned Socialist Realism.

The mass exodus of avant-garde artists to America after World War II coincided with another emergent conception of the crowd. As mass production enabled the widespread circulation of goods and images, so "the crowd" became synonymous with a popular culture defined by "the lowest common denominator." A seismic shift takes place whereby the connection between the avant-garde and "the people" is redefined as an opposition, most famously in Clement Greenberg's essay of 1939, *Avant-Garde and Kitsch*: "Kitsch is a product of the industrial revolution which urbanized the masses of Western Europe and America and established what is called universal literacy. The peasants who settled in the cities as

proletariat and petty bourgeois learned to read and write for the sake of efficiency, but they did not win the leisure and comfort necessary for the enjoyment of the city's traditional culture. Losing nevertheless, their taste for the folk culture whose background was the countryside, and discovering a new capacity for boredom at the same time, the new urban masses set up a pressure on society to provide them with a kind of culture fit for their own consumption. To fill the demand of the new market a new commodity was devised: ersatz culture, kitsch, destined for those who, insensible to the values ò genuine culture, are hungry nevertheless for the diversion that only culture of some sort can provide."[14]

Greenberg's causal link between mass production and mindless mass consumption was to be overturned by the Pop Art movement. In his magazine text "For the Finest Art, Try Pop" of 1961 Richard Hamilton writes: "Pop-Fine-Art is a profession of approbation of mass culture, therefore also anti-artistic. It is positive Dada, creative where Dada was destructive. Perhaps it is Mama – a cross-fertilization of Futurism and Dada which upholds a respect for the culture of the masses and a conviction that the artist in twentieth-century urban life is inevitably a consumer of mass culture and potentially a contributor to it."[15]

This idea of the "culture of the masses" starts to break down in the post-war period with artists such as Beuys and indeed Warhol both in their own ways proposing that the public can also become the artist. In Beuys' words: "This most modern art discipline – Social Sculpture/Social Architecture – will only reach fruition when every living person becomes a creator, a sculptor, or architect of the social organism ... Only a conception of art revolutionised to this degree can turn into a politically productive force, coursing through each person, and shaping history."[16]
Through his screen tests, parties and home movies Warhol conferred a less epic conception of individual creativity on the crowds that gathered around him, proposing to each just fifteen minutes of fame. Through an emphasis on a phenomenological experience of the artwork as object, through artistic actions and social collaborations, and as a result of theoretical discourse on meaning as contingent on the reader/viewer of a work, the conception of "the crowd," "society" or "the masses" at the turn of the twenty-first century has radically altered. An audience is recognised as a group of individuals whose subjectivity, history, memory will produce a unique reading of the work of art. Groups of individuals may be pictured together reconstituted into a community by virtue of their participation in a cultural moment (Andreas Gursky). The dynamic of the individual and society may be played out by a work of art that demands the active participation and group collaboration of the viewer (Joan Jonas, Elin Wikstrom) transformed from passive/disenfranchised spectator to active/communal agent.

"Seeing is a decisive act and ultimately places the maker and viewer on the same level."[17]
The direct gaze of the barmaid in Manet's *Bar au Folies-Bergère* (*Bar at the Folies-Bergère*, 1881-82) echoed a century later in Jeff Wall's *Picture for Women* (1979), precipitated a tradition of realism that has engaged in the time and space of the viewer, literally and metaphorically. *Le Bal masqué à l'Opéra* (*Masked Ball at the Opera*, 1873) includes Manet himself. The artist takes his place alongside his subjects and among the audience, in a paradigmatic depiction of the self-consciousness in the act of viewing that has typified modernism. As changing conceptions of modern subjectivity have led artists to assume in turn the role of anthropologist, witness, cultural worker, agent, collaborator and sampler, so too their work has encompassed the physical, mental and social space of their viewers, transforming them from spectators to participants, from consumers to accomplices and producers. "Faces in the Crowd" does not attempt to be a comprehensive or exhaustive survey of modern figuration. It does, however, propose one version of the project of picturing modern life that hinges on changing representations of the individual, society and the act of spectatorship.

[1] C. Greenberg, "Towards a Newer Laocoon," *Partisan Review*, VII, No. 4, New York, 1940.
[2] C. Baudelaire, *The Painter of Modern Life*, Paris, 1859-60, translated by P.E. Charvet in *Baudelaire: Selected Writings on Art and Artists*, Oxford University Press, Oxford, 1972.
[3] T. J. Clark, *The Painting of Modern Life*, Thames & Hudson, London, 1984.
[4] F. Léger, "The New Realism Goes On," *Art Front*, Vol. 3, No. 1, New York, 1937.
[5] F.T. Marinetti, "Fondazione e Manifesto del Futurismo," *Le Figaro*, Paris, 20 February 1909.
[6] G. Simmel, "The Metropolis and Mental Life," in *The Sociology of Georg Simmel*, edited by K. H. Wolff, Glencoe, Illinois, 1950.
[7] F. Ponge, "Reflections on the Statuettes, Figures and Paintings of Alberto Giacometti," *Cahiers d'Art*, Paris, 1951.
[8] G. Pollock, "Feminism and Modernism," in G. Pollock, *Framing Feminism*, Pandora Press, London, 1987.
[9] C. Baudelaire, *The Painter of Modern Life*, ed. cit.
[10] L. Nochlin, *Realism*, Thames & Hudson, London, 1971.
[11] M. Shapiro, "The Nature of Abstract Art," *Marxist Quarterly*, No. 1, January 1937, New York, pp. 77-98.
[12] C. Baudelaire, *The Painter of Modern Life*, ed. cit.
[13] R. Huelsenbeck, R. Hausmann, "What is Dadaism and What Does It Want In Germany?," *Der Dada*, No. 1, Charlottenburg, 1919.
[14] C. Greenberg, "Avant-Garde and Kitsch," *Partisan Review*, VI, No. 5, New York, Fall 1939.
[15] R. Hamilton, "For the Finest Art, Try Pop," *Gazette*, No. 1, London, 1961.
[16] J. Beuys, "I Am Searching For a Field Character," *Art into Society, Society into Art*, ICA, London, 1974.
[17] G. Richter, "Interview with Sabine Schutz," *Journal of Contemporary Art*, Vol. 3, No. 2, Los Angeles, 1990.

Volti nella folla Iwona Blazwick

Una versione della storia dell'arte moderna racconta la sua evoluzione nel senso di un allontanamento dal Pittorialismo e dall'illusione pittorica per rivolgersi all'Astrattismo e all'oggettività. Come ha affermato Clement Greenberg: "La storia della pittura d'avanguardia è leggibile come una resa progressiva alla resistenza del proprio mezzo [...] in sostanza nel rifiuto di ogni sforzo di 'perforazione' del piano pittorico piatto per ottenere uno spazio prospettico realistico. Con tale resa la pittura non solo si libera dell'imitazione – e con essa della 'letteratura' – ma anche della confusione complementare all'imitazione realistica tra la pittura e la scultura"[1].

"Volti nella folla" traccia un percorso diverso, ma parallelo, le cui origini risalgono comunque al Realismo, riferito tuttavia al contenuto oltre che al mezzo, nell'intento di dar seguito a un progetto molto moderno: la rappresentazione della vita contemporanea. Questa esposizione riunisce opere d'arte create nell'arco del XX secolo che possono, in linea generale, essere descritte come figurative, ma che non si limitano a reiterare convenzioni e ideali del passato o a illustrare un'ideologia. A suo modo ciascuna può essere considerata d'avanguardia. Si tratta di opere che tentano di proporre nuovi tipi di "realismo", nella metodologia, nel mezzo e nel contenuto, in modo da creare un ponte tra l'arte e la vita. Attingendo, per esempio, a mezzi apparentemente obiettivi di descrivere il mondo, quale la fotografia, o di evocare un'esperienza fisica del mondo attraverso il realismo sensoriale del fenomenale, i dipinti, le fotografie, i video e le sculture qui riuniti condividono, inoltre, un tema comune. Sia che l'artista tenti di realizzare un archivio o 'indice' del quotidiano, sia che cerchi di esprimere soggettivamente la condizione della modernità, l'elemento centrale è l'esplorazione del rapporto tra l'individuo e la società contemporanea. Lo sfondo sul quale si sviluppa tale dinamica è fornito dall'evoluzione della città moderna, elettrificata da nuove fonti di energia e attraversata da nuovi mezzi di trasporto, razionalizzata modularmente, con viali e rotatorie, lanciata in alto verso il cielo, dilatata all'esterno fino a inglobare la campagna, stemperata nelle periferie, nei centri commerciali o *favelas*, ricoperta di cartelloni e schermi e, periodicamente, decimata dalle bombe o dai macchinari da demolizione.

Eduardo Paolozzi, *One Party in Three Parts*
(*Una festa in tre parti*), 1952
Photo / foto courtesy Flowers East,
London

Il contesto urbano può essere considerato un'incubatrice del Modernismo, dato che fornisce, in prima istanza, le condizioni basilari per la produzione culturale. Dall'accademia allo studio, allo spazio espositivo, le comunità, i modelli e i mercati offerti dalla metropoli hanno alimentato i grandi movimenti modernisti e le avanguardie. La città offre all'artista l'accesso all'informazione, ad ambienti di mentalità similare; alla comunicazione e circolazione delle idee; a spazi espositivi, di attenzione critica e di vendita e al contatto diretto con il pubblico. Soprattutto però la città fornisce un tema, il *tableau vivant* della modernità.

Le facciate e gli spazi della metropoli, in costante mutamento, offrono un repertorio di superfici e volumi che fungono sia da cornice estetica sia da significante sociale. La città fornisce uno scenario, una *mise en scène*, nella quale – secondo Charles Baudelaire – l'artista può osservare: "...il flusso della vita che scorre, maestoso e abbagliante. Ammira l'eterna bellezza e la stupefacente armonia della vita nelle capitali, un'armonia così provvidenzialmente conservata nel tumulto della libertà umana. Osserva il panorama della grande città, paesaggi di pietra, ora avvolti nella foschia, ora completamente inondati dal sole"[2].

La raffigurazione dello spazio urbano è tendenzialmente concentrata in tre ambiti: la strada, gli spazi pubblici per il tempo libero e l'intrattenimento e i portali dei *media*. Considerevolmente menorappresentato, invece, è l'ambito lavorativo, salvo quando questo non entra a far parte di un programma esplicitamente politico.

La superficie fisica e dinamica della strada – in senso sia orizzontale sia verticale – ha fornito una forma estetica all'espressione di un desiderio, alla percezione di una realtà e agli interrogativi sugli effetti della stessa. All'inizio del XX secolo la verticalità della città, associata all'incessante movimento di treni, aerei e automobili, rappresentazione dell'euforia della velocità, riassumeva il sogno del moderno che sfugge al peso della storia e si lancia verso il futuro. Tuttavia, verso la metà del secolo, la griglia chiaramente orizzontale della metropoli americana avrebbe offerto un diverso paradigma a un altro impulso estetico

moderno – quello verso forme artistiche non gerarchizzate e senza confini attraverso il riferimento allo spazio razionalizzato e la ripetizione seriale.

La creazione di viali e di ampie strade e l'avvento dell'illuminazione artificiale contribuirono, inoltre, a rendere visibile il cittadino, rendendolo facile bersaglio dell'osservazione e della critica. Gli artisti potevano così cogliere le persone mentre passeggiavano o captare i profili degli abitanti, illuminati dalla luce elettrica, mentre sedevano alla finestra o fumavano sulle scale degli edifici popolari.

Nell'arco del secolo le trasparenze e i riflessi sui vetri hanno offerto agli artisti uno strumento per inquadrare e rispecchiare la figura, nel suo rifrangersi tra spazio pubblico e privato, che si tratti del balcone di casa, della vetrina di un negozio o dell'atrio di un edificio aziendale. Questa caratteristica della città moderna comporta, tra l'altro, un tipo paradossale di libertà, nel senso che la sempre maggior "trasparenza" degli edifici e delle loro funzioni ha coinciso con la proliferazione di dispositivi di sicurezza e con una sempre più frequente privatizzazione dello spazio pubblico.

La strada ha offerto uno spazio espressivo agli artisti per le *performance*, fornendo opportunità di auto-creazione, di abbandono all'incontro casuale, di sfruttamento del forte potenziale politico emergente dal contatto diretto con la folla. È anche l'arena dove risiede e dove può rendersi visibile la volontà collettiva del popolo, dove può aver luogo una rivoluzione.

La strada illumina e, contemporaneamente, oscura gli elementi della modernità: fornisce il palcoscenico per una serie di rappresentazioni e spettacoli consci e inconsci imperniati su un complesso insieme di rapporti sociali. La visibilità che la strada ha offerto all'affermazione pubblica del ceto sociale, dell'identità sessuale e generale e del potere è, come vedremo, un aspetto centrale di "Volti nella folla".

Bruce Nauman, *Clown Torture (Dark and Stormy Night with Laughter*) (*Tortura del Clown [Notte buia e tempestosa con riso]*), 1987
S.M.A.K. (Stedelijk Museum voor Actuele Kunst), Gent

Gli interni urbani che predominano nelle opere di questa esposizione sono spesso locali pubblici, per esempio caffè, teatri, negozi e, più di recente, le gallerie, un ritorno particolarmente rilevante del vecchio "salon". Malgrado fabbriche e uffici siano una parte inestricabile del tessuto urbano e siano debitamente rappresentati in molti dipinti e fotografie del XX secolo, gli spazi operativi interni sono molto meno presenti (fatta eccezione per gli studi degli artisti). Gli interni di uffici, delle fabbriche e dei luoghi di sfruttamento sono raramente rappresentati, così come accade per i luoghi del potere pubblico: sedi governative, tribunali, prigioni. I rari casi in cui questi compaiono sono spesso contraddistinti da un esplicito tono rivoluzionario oppure consistono in un documentario diretto, colto attraverso il mezzo dell'obiettivo. Questo tipo di interni, documentati da fotografie e pellicole, e spesso utilizzati come sfondo per le narrazioni cinematografiche, sono meno visibili nei dipinti modernisti. Gli spazi pubblici che sono invece rappresentati dal tardo Impressionismo e per tutto il XX secolo – strade, caffè, bar, teatri, centri commerciali coperti e gallerie – mirano, come affermato da T.J. Clark, a considerare la vita "una questione di consumo in opposizione all'"industria'"[3]. Certamente importante è la questione dell'accessibilità, la sempre maggiore democratizzazione dei luoghi di intrattenimento all'inizio del XX secolo permette all'artista di accedervi per osservare, anonimamente, i concittadini: figure affascinate dallo spettacolo o consapevolmente esposte al pubblico. Alla fine del XIX e all'inizio del XX secolo diventa visibile uno spaccato molto più ampio del pubblico: non solo ceti diversi, ma anche donne e uomini che occupano il medesimo spazio sociale, dove possono osservare e venire osservati. L'atmosfera rilassata e il piacere visivo contribuiscono a creare un ambito lussurioso, uno scenario per il desiderio. E il *café-concert*, il concerto e il teatro offrono innumerevoli strumenti visivi – specchi, luci e palcoscenici – che trasformano lo spettatore in spettacolo, pronto per la trasposizione sullo "specchio" della tela. L'elemento specifico del periodo preso in esame dall'esposizione – dal 1870 al 2004 – è l'interazione tra le visibilità e le sparizioni nello spazio pubblico e privato che hanno, a loro volta, influito sulla soggettività e sulle sue rappresentazioni.

Nell'ultima parte del XX secolo vi è un terzo tipo di spazio che inizia a dominare la città: la metropoli viene infiltrata dai *media*, i cui portali si espandono drammaticamente oltre la stampa a diffusione generale fino ad arrivare ai tabelloni pubblicitari, agli schermi e alle telecomunicazioni. Tale proliferazione ha comportato l'epico ingrandimento, la frammentazione e ripetizione della figura umana – e forse più significativamente del

volto – come merce. Lo stesso volto appare in scala monumentale, fluttuante sopra un edificio o un'autostrada, o miniaturizzato sullo schermo del televisore, a Tokyo o Los Angeles, a Johannesburg o a Stoccolma. Non solo la raffigurazione si è spostata inesorabilmente dalla pittura alla fotografia, ma le icone della politica, della religione e della bellezza idealizzata, scacciate dalla tela dalle prime avanguardie, sono riemerse attraverso i *mass media*. La superficie della città è ricoperta dalla cultura visiva del consumismo: tabelloni pubblicitari e schermi mobili raffiguranti corpi giganti, auto scintillanti e destinazioni esotiche spezzano lo spazio urbano con le topografie simulate del desiderio.

Già nel 1937 Fernand Léger commentava: "Mi chiedo, quale tipo di arte figurativa si potrebbe imporre alle masse, che sia in grado di competere con il quotidiano allettamento di cinema, radio, fotografia in grande scala e con la pubblicità? Come competere con le tremende risorse della moderna meccanica, che offre arte popolarizzata a livelli estremi? [...] In questo ambito, dove il problema è manifestare l'intensità della vita sotto tutti gli aspetti, esistono possibilità interamente nuove – sceniche, musicali, cromatiche, di movimento, luce e canto – che non sono ancora state riunite e orchestrate al massimo livello"[4].

Cogliendo la capacità comunicativa dei mezzi di riproduzione grafica, gli artisti li usano anche come strumenti critici per riesumarne o sfruttarne gli aspetti di spettacolarizzazione e distacco dal quotidiano.

"Volti nella folla" ipotizza che nell'arte figurativa modernista e contemporanea sia implicito il rapporto tra l'individuo e la società, inquadrato dalla città: esplorare i cambiamenti dell'individuo moderno significa dunque analizzare i concetti sia dell'artista sia del suo soggetto.

Nel momento storico a partire dal quale l'esposizione inizia il racconto del "pittore della vita moderna", l'artista ricopre il ruolo di osservatore imparziale, o *flâneur*, atteggiamento, questo, che richiede la libertà di accedere ed essere accettato in ambienti sociali diversi, pur mantenendosi distaccato dagli stessi, e che prevede una certa licenza, o impunità, accordata dalla società agli artisti. Un tempo esclusivo appannaggio maschile, tale ruolo – simile a quello di un distaccato antropologo – ha continuato a offrire ad artisti di ambo i sessi una metodologia di rappresentazione delle modernità, resa drammaticamente più facile dalla macchina fotografica. Tuttavia, laddove Degas, Sickert o Lautrec abbozzano un frammento di *tableau*, inquadrato dal caffè o dal teatro, e Sander o Keïta rappresentano il sociale mediante ritratti formali di sconosciuti, autori contemporanei quali Acconci o Calle nascondono la macchina fotografica, scelgono un passante nella strada e lo seguono, come fossero dei detective, unendosi segretamente a lui in una mappa "psicogeografica" della città.

L'avvento dei movimenti di avanguardia, definiti da una strategia estetica e da un'ideologia nel cui ambito gli individui si riuniscono in confraternita o collettivo e si esprimono attraverso il manifesto, segna la trasformazione dell'artista moderno in critico del passato, della società e dell'arte stessa. "Bisognerà scuotere le porte della vita per provarne i cardini e i chiavistelli... Suvvia! Date fuoco agli scaffali delle biblioteche!... Deviate il corso dei canali, per inondare i musei!... Impugnate i picconi, le scuri, i martelli e demolite senza pietà le città venerate!"[5]

Tuttavia, insieme al sogno di imbrigliare arte e politica, emerge una spinta altrettanto potente volta all'affermazione della completa autonomia dell'arte e del suo allontanamento dai valori borghesi e dalla banalità della cultura di massa. Emerge una tensione in rapporto all'identità dell'artista, un'identità che diventa simbolo dell'ideale liberale dell'individuo visto come entità autonoma e auto-determinata. Questo specifico ruolo di creatore si contrappone, quindi, all'ideale rivoluzionario dell'azione collettiva, nel cui ambito l'autonomia o i valori individuali sono subordinati al tutto.

Parallelamente all'emergere delle avanguardie europee, negli anni tra il 1910 e il 1920, il problema della soggettività diventa moralmente equivalente agli ideali utopici dell'azione collettiva, e ciò grazie anche all'influsso di Sigmund Freud e Carl Gustav Jung sulla pratica artistica. L'eliminazione delle convenzioni imposte dalla società, mediante il trattamento psicoanalitico, teso a raggiungere una verità fondamentale o un'origine, offre all'individuo un credo rivoluzionario. L'autoritratto nudo o la rappresentazione dell'ambiente dell'artista senza falsi pudori possono essere considerati come una strategia antiborghese analogamente intransigente.

La città stessa ha un proprio impatto sulla psiche individuale, come commenta Georg Simmel nel suo

importante testo, *Le metropoli e la vita dello spirito*: "L'individuo è ridotto ad una *quantité négligeable*, ad un granello di sabbia di fronte a un'organizzazione immensa di cose e di forze che gli sottraggono tutti i progressi, le spiritualità e i valori, trasferiti via via dalla loro forma soggettiva a quella di una vita puramente oggettiva. [...] Le metropoli sono i veri palcoscenici di questa cultura che eccede e sovrasta ogni elemento personale. Qui, nelle costruzioni e nei luoghi di insegnamento, nei miracoli e nel comfort di una tecnica che annulla le distanze, nelle formazioni della vita comunitaria e nelle istituzioni visibili dello Stato, si manifesta una pienezza dello spirito cristallizzato e fattosi impersonale così soverchiante che – per così dire – la personalità non può reggere il confronto. Da una parte la vita le viene resa infinitamente facile, poiché le si offrono da ogni parte stimoli, interessi, modi di riempire il tempo e coscienza, che la prendono quasi in una corrente dove i movimenti autonomi del nuoto non sembrano neppure più necessari. Dall'altra, però, la vita è costituita sempre di più di questi contenuti e rappresentazioni impersonali, che tendono a eliminare le colorazioni e le idiosincrasie più intimamente singolari; così l'elemento più personale, per salvarsi, deve dar prova di una singolarità e una particolarità estreme: deve esagerare per farsi sentire, anche da se stesso"[6].

"Volti nella folla" presenta opere che parlano dell'alienazione, del senso di impotenza e della perdita di identità che possono derivare dall'indifferenza della folla, dall'inesorabile instabilità e dal degrado ambientale della città moderna. Questi momenti di introversione, di crisi esistenziale, sono emersi attraverso le rappresentazioni della figura singola, distaccata, egocentrica, che oppone resistenza e suggerisce una presenza tormentata, ma irriducibile. Descrivendo il lavoro di Giacometti lo scrittore contemporaneo Francis Ponge riflette: "L'uomo – e solo l'uomo – ridotto a un'ombra – nella dilapidazione e miseria del mondo – che cerca se stesso – partendo dal niente. Esausto, magro, emaciato, nudo, vaga senza scopo nella folla. Uomo in ansia al pensiero dell'uomo, terrorizzato dall'uomo, che si impone un'ultima volta con un atteggiamento ieratico di suprema eleganza"[7].
L'impatto psichico della modernità appare ancora più acuto nell'ambito degli spostamenti di massa avvenuti nel corso del XX secolo a seguito di *pogrom*, guerre, decolonizzazioni o perdite economiche. Tali migrazioni forzate si sono dimostrate, nello stesso tempo, mortali e liberatorie: per alcuni l'esilio comportava il rischio della perdita di diritti e del proprio *status*, nonché della retrocessione a cittadini di seconda categoria in una società ostile e xenofoba, ma altri hanno considerato la perdita di uno stile di vita preordinato dalla tradizione e dal ceto come un'opportunità per liberarsi del passato e reinventarsi una personalità.
Per comprendere l'influsso degli esuli sulla vita culturale e intellettuale della metropoli, è sufficiente considerare il predominio postbellico di New York, rispetto a Parigi, quale centro del mondo artistico occidentale. Inoltre, la mobilità globale di artisti e pensatori – in costante aumento grazie all'impeto delle circostanze o a egemonie del mondo artistico – ha generato un processo di scambio e ibridazione, di fecondazione incrociata, che ha ingenerato molteplici modernismi. Il cosmopolitismo della metropoli influisce, inoltre, sui concetti di identità individuale, e in modo ancora più acuto su coloro che sono indigeni di una particolare società urbana, ma che sono peraltro invisibili a causa del ceto, dell'etnia o del sesso. "Volti nella folla" si occupa anche di capire come la lotta per conquistare la visibilità – o per smantellare modalità oppressive di rappresentazione – abbia influito sui concetti di individuo e società. La lotta per i diritti civili, condotta nell'arco del secolo dalle donne, dalla comunità gay e dalle minoranze etniche, ha a sua volta assalito il canone occidentale, mentre il concetto di prospettiva universale impersonato dal maschio bianco occidentale è stato costantemente smantellato e combattuto. L'idea dell'artista come creatore unico, come genio, era già stata minacciata dall'avvento del *ready-made*, oggetto di uso quotidiano presentato come opera d'arte, mentre la correlazione del genio con gli attributi della mascolinità era un altro presupposto che è stato svuotato dal movimento femminista. Con il suo insistere sulla differenza e sull'importanza dell'identità nella produzione del pensiero, il femminismo ha generato una critica del Modernismo stesso. In un riesame retrospettivo delle pratiche femministe postbelliche Griselda Pollock commenta: "Il femminismo si qualifica quindi non tanto come anti-modernista quanto come post-modernista, parte di un complesso ambito che comprende pratiche diverse e critiche mediante le quali, rinnegando il formalismo e le pretese di autonomia estetica tipiche del Modernismo, cerca di

individuare modalità capaci di riferire criticamente l'arte al sociale, all'"esperienziale' e al quotidiano spettacolo del moderno capitale di consumo"[8].

L'insistenza sull'importanza della soggettività dell'artista e la rivelazione delle politiche di rappresentazione implicite nella figurazione sono fusi nel fenomeno in base al quale, attraverso il mezzo della *performance* e della relativa documentazione video, il corpo dell'artista diventava sia soggetto sia oggetto.

L'identità stessa è diventata una forma di *performance*. Le pratiche del mercato e il sistema espositivo, combinate con la circolazione delle immagini garantita dai *media*, offrirono all'artista la possibilità di adottare identità polimorfe, di trasformare il concetto di un singolo "sé" in un'intera gamma di personalità. Alcune pongono interrogativi sul ruolo dell'artista – guerrigliero, clown, attrice, sciamano – o del genio maschile (Valie Export, Bruce Nauman, Cindy Sherman, Joseph Beuys, Paul McCarthy); alcune giocano con l'identità sessuale (Claude Cahun, Marcel Duchamp); altre trasformano la persona in merce o spettacolo (Andy Warhol). La figura individuale dell'artista può apparire trasgressiva, oppure abbietta o affascinante, al contempo eroe e antieroe.

Questo atteggiamento autoriflessivo e ambivalente nei confronti delle rappresentazioni della figura umana appare in netto contrasto con le convenzioni tradizionali del nudo e della pittura storica che il Modernismo aveva cercato di cancellare. Ciononostante molti artisti presenti nell'esposizione "Volti nella folla" (Richard Hamilton, Chris Ofili, Stephan Balkenhol, Thomas Schütte) giocano con tali convenzioni con lo scopo di sostituire il nudo idealizzato, le figure "reificate" dell'autorità, o il monumento, con immagini del marginale, del represso e del quotidiano.

Seydou Keïta, 1959-60
Courtesy C.A.A.C. – the Pigozzi Collection, Genève

La presenza di sculture e installazioni in un'esposizione che analizza la rappresentazione della vita moderna attesta una transizione nello spettatore stesso: la sua esperienza nell'osservare un'opera è cambiata, passando dallo stare di fronte al piano pittorico verticale guardando attraverso lo stesso, come attraverso una finestra sul mondo, al trovarsi personalmente nel medesimo spazio fenomenico dell'opera d'arte come oggetto o luogo fisico. Come vedremo, gli artisti hanno incluso in misura sempre maggiore lo spettatore come elemento partecipante nel significato delle loro opere.

"Volti nella folla" delinea il modo in cui le percezioni e le rappresentazioni della società stessa si sono spostate, da un punto di vista generale, dai concetti di "folla" come entità omogenea a un'entità eterogenea costituita da soggettività individuali. Per Charles Baudelaire la folla rappresenta lo spettacolo e il cambiamento; in merito al "pittore della vita moderna", scrive: "La folla è il suo ambito, come l'aria per gli uccelli e l'acqua per i pesci. La sua passione e la sua professione consistono nel fondersi con la folla. Per il perfetto *flâneur*, e per l'osservatore appassionato, è un'immensa fonte di godimento stabilire il proprio domicilio in mezzo alla folla, nel flusso e riflusso, nella ressa, nel transitorio e nell'infinito. Essere lontano da casa eppure sentirsi a casa ovunque; vedere il mondo, essere esattamente al centro del mondo e contemporaneamente essere invisibile al mondo, ecco alcuni dei piaceri minori di questi spiriti indipendenti, intensi e imparziali, che non si prestano facilmente a definizioni linguistiche. L'osservatore è un principe che gioisce ovunque del suo incognito."[9]

L'incognito dell'artista-*flâneur* veniva ovviamente a un prezzo: il dandismo dipendeva dall'avere accesso a determinate libertà, disponibili soprattutto per individui maschi dotati di un reddito personale. Era inoltre parte di una ben maggiore libertà duramente conquistata attraverso la democratizzazione che aveva sconvolto l'Europa settentrionale, e più specificamente Parigi. L'illuminazione artificiale delle strade coincise con la visibilità di nuovi ceti cittadini che cominciarono ad affermare il diritto di accedere agli spazi pubblici e di trascorrere il proprio tempo libero nel godimento degli intrattenimenti e degli spettacoli. Tale nuova realtà emergeva in parallelo al fiorire del Realismo nella prima arte modernista. Nel commento di Linda Nochlin: "I realisti attribuivano un valore positivo alla raffigurazione del modesto, dell'umile e dell'ordinario, dei diseredati e dei marginali come a quella degli ambiti più floridi della società contemporanea. Si rivolgevano, per ispirarsi, al lavoratore, al contadino, al prosaico ambiente di mediatori e modiste, ai loro *foyer* o a quelli dei loro amici, osservandoli con schiettezza e candore in tutta la loro miseria, familiarità o banalità"[10].

Per Baudelaire e gli artisti lungo il XX secolo, la parata di pura diversità offerta dalla città è fonte di fascino e innovazione; i *tableaux* di stranieri in continuo cambiamento che osservano nei viali, nei caffè e nei

grandi magazzini, offrono un incontro spontaneo con la diversità: la scoperta del nuovo.

Gran parte dei dipinti della fine del XIX e dell'inizio del XX secolo, esposti in "Volti nella folla" ci trasformano in spettatori che osservano folle che sono, a loro volta, spettatrici. I passanti, il pubblico dei teatri e gli *habitués* dei caffè sono dipinti come se fossero indistinti, indifferenziati, ma uniti, innanzitutto, attraverso l'ambiente urbano e, in secondo luogo, dallo spettacolo, sia che si tratti di un incontro di pugilato, di uno spettacolo teatrale, o di un'opera d'arte. La raffigurazione di una folla da parte di un pittore può essere schematica e può perfino consciamente mascherare degli individui (come in *Le Bal masqué à l'Opéra – Ballo in maschera all'Opera* [di Manet, del 1873] o nelle varie versioni di *La mort et les masques – La morte e le maschere* di James Ensor, del 1897 e del 1927). Tale anonimità rivela che la folla è fonte sia di euforia sia di ansia.

Commentando le scene dedicate al tempo libero e all'intrattenimento dal tardo Impressionismo Meyer Shapiro scrive: "A mano a mano che i contesti della socievolezza borghese si trasformano, passando dalla comunità, dalla famiglia e dalla chiesa a forme commercializzate o a forme private improvvisate – strade, caffè e luoghi di ritrovo – emerge una consapevolezza della libertà individuale che implica un sempre maggiore allontanamento dagli antichi legami; e i membri della classe media più ricchi di immaginazione, che hanno accettato le regole della libertà ma sono privi dei mezzi economici per realizzarle, sono spiritualmente lacerati da un senso di impotente isolamento all'interno di un'anonima massa indifferente"[11].

Per converso Baudelaire esulta in luoghi dove: "Uomini buoni e malvagi rivolgono i propri pensieri al piacere e ognuno si affretta verso il proprio ritrovo preferito per bere alla coppa dell'oblio. M.G. sarà l'ultimo a lasciare ogni luogo dove gli splendori evanescenti del giorno indugiano, dove la poesia risuona, la vita pulsa, la musica si diffonde; ogni luogo dove l'umana passione offre ai suoi occhi un soggetto, dove l'uomo naturale e l'uomo convenzionale si rivelano in una strana bellezza, dove i raggi del sole al tramonto brillano sul fugace piacere 'dell'animale depravato'"[12].

Questa tensione fra l'euforia derivante da una spensierata "immersione" nella folla e l'ansia e l'alienazione prodotte dalla consapevolezza dell'indifferenza della folla stessa, sono i temi chiave narrati e drammatizzati in queste scene urbane.

Se il tardo Impressionismo tende a considerare la folla riferendosi al "consumo" di spettacoli e intrattenimenti, le successive avanguardie la considerano una forza militante e sacra, che libererà la società moderna dai propri ceppi storici: la folla come strumento di cambiamento ideologico radicale. Nelle opere di artisti come Alexandr Rodchenko e John Heartfield, fotografie, *collage* e grafica vengono utilizzati per simboleggiare in vari modi la folla come un fiume (un'inarrestabile forza della natura), un pugno (il corpo come arma) e una bandiera (la folla come simbolo della libertà sociale). I manifesti estetici assumono un doppio ruolo e diventano inviti alla ribellione: "Il Dadaismo richiede: L'unione rivoluzionaria internazionale di tutti gli uomini e le donne creativi e intellettuali sulla base del Comunismo radicale [...] L'immediata espropriazione della proprietà (socializzazione) e l'alimentazione comunitaria per tutti; inoltre, la creazione di città di luce e giardini che apparterranno alla società nel suo complesso e prepareranno l'uomo per la condizione di libertà"[13]. Non c'è bisogno di reiterare quale sia stato l'influsso della guerra di trincea, dello spettro delle adunate di Norimberga, delle vaste e coreografiche parate del potere comunista e, infine, del sistema del genocidio su tali proiezioni estetiche. L'abuso brutale della volontà collettiva che uscirà impetuosamente nel corso della guerra mondiale e le ulteriori perversioni che continuano a riflettersi nei sistemi politici di varie parti del mondo, fanno apparire insostenibilmente utopica l'aspirazione di unire l'arte radicale con la politica della rivoluzione. Di certo nell'Europa postbellica, dietro la cosiddetta "Cortina di ferro", i resti di un'avanguardia collettiva vennero convertiti nel conservatorismo di un Realismo socialista, sancito dallo Stato.

Dopo la seconda guerra mondiale l'esodo di massa degli artisti d'avanguardia verso l'America coincide con un altro concetto emergente della folla. Mentre la produzione di massa favorisce una sempre più vasta circolazione di merci e immagini, la "folla" diventa sinonimo di una cultura di massa, definita in base "al minimo comun denominatore". La ridefinizione del rapporto tra l'avanguardia e "la gente", nel senso di opposizione, provoca

uno spostamento sismico, come emerge nel famoso saggio di Clement Greenberg del 1939, *Avant-Garde and Kitsch* (*Avanguardia e Kitsch*): "Il *kitsch* è il prodotto della rivoluzione industriale che ha urbanizzato le masse dell'Europa occidentale e d'America e ha istituito ciò che si definisce cultura universale. I contadini inurbati e diventati proletariato e il gretto borghese hanno appreso a leggere e a scrivere per motivi di efficienza, ma non hanno conquistato l'agio e il benessere necessari al godimento della cultura tradizionale della società. Avendo peraltro perduto il proprio gusto per la cultura popolare originaria delle campagne, e scoprendo nel frattempo che esiste la possibilità di annoiarsi, le nuove masse urbane premono sulla società affinché offra un tipo di cultura adatto alle loro esigenze. Per soddisfare la domanda di un nuovo mercato è stata studiata una nuova merce: la cultura succedanea, *kitsch*, destinata a coloro che, insensibili ai valori della cultura vera, sono tuttavia bramosi di diversivi che solo una cultura di qualche tipo può offrire"[14].

Il legame causale postulato da Greenberg tra la produzione di massa e l'insensato consumo di massa è destinato a essere capovolto dal movimento della Pop Art. Nell'articolo *For the Finest Art, Try Pop*, del 1961, Richard Hamilton scrive: "La Pop-Fine-Art è una dichiarazione di approvazione della cultura di massa ed è quindi anche anti-artistica. È un Dada positivo, creativo, mentre il Dada era distruttivo. Forse si potrebbe definire Mama – un incrocio tra Futurismo e Dada che propugna il rispetto per la cultura delle masse e la convinzione che nella vita urbana del XX secolo l'artista è inevitabilmente un consumatore di cultura di massa alla quale, potenzialmente, contribuisce"[15].

L'idea della "cultura delle masse" comincia a cedere terreno nel periodo postbellico con artisti come Beuys e, certamente, Warhol che, ognuno a proprio modo, suggeriscono che anche il pubblico può trasformarsi in artista. Nelle parole di Beuys: "Questa disciplina artistica così moderna – Scultura sociale/Architettura sociale – sarà veramente godibile solo quando ogni persona vivente diventerà un creatore, uno scultore o un architetto dell'organismo sociale ... Solo un concetto d'arte rivoluzionato fino a questo punto può trasformarsi in una forza politicamente produttiva, fluendo attraverso ciascuna persona e foggiando la storia"[16].

Con i suoi *Screen Tests* (*Provini*), le sue feste e i suoi film amatoriali, Warhol propone una raffigurazione meno epica della creatività individuale alle folle che lo circondano, offrendo a ciascuno solo "quindici minuti di fama".

Attraverso l'enfasi sull'esperienza fenomenologica dell'opera d'arte come oggetto, attraverso le azioni artistiche e le collaborazioni sociali, e a seguito della discussione teorica sul significato, che dipende dal lettore/osservatore, di un'opera, i concetti di "folla", "società" o "massa", nel XXI secolo appaiono radicalmente modificati. Il pubblico viene considerato un gruppo di individui la cui soggettività, storia e memoria produrrà una interpretazione sempre unica e diversa dell'opera d'arte. È possibile rappresentare, in virtù di una loro partecipazione a un momento culturale, gruppi di individui che si ricostituiscano in una comunità (Andreas Gursky). La dinamica dell'individuo e la società possono interagire grazie a un'opera d'arte che richieda la partecipazione attiva e la collaborazione di un gruppo di persone (Joan Jonas, Elin Wikström), trasformato da spettatore passivo e privato del diritto di esprimersi in elemento attivo e agente della collettività.

"Vedere è un atto decisivo e definitivamente colloca chi opera e chi osserva sullo stesso livello"[17].
Lo sguardo diretto della cameriera nel *Bar au Folies-Bergère* (*Bar alle Folies-Bergère*, 1881-82), rispecchiata un secolo più tardi in *Picture for Women* (*Ritratto per donne*, 1979) di Jeff Wall, ha innescato una tradizione di realismo che ha occupato lo stesso tempo e spazio dello spettatore, letteralmente e metaforicamente. *Le Bal masqué à l'Opéra* (*Ballo in maschera all'Opera*, 1873) include lo stesso Manet. L'artista prende il suo posto accanto ai suoi soggetti e tra il pubblico, in una paradigmatica rappresentazione della consapevolezza di sé nell'atto della visione che ha caratterizzato il modernismo. Come il cambiamento delle concezioni della soggettività moderna ha permesso agli artisti di assumere successivamente il ruolo di antropologi, testimoni, operatori culturali, agenti, collaboratori e campionatori, così anche le loro opere hanno compreso al loro interno lo spazio fisico, mentale e sociale dei loro osservatori, trasformandoli da spettatori a partecipanti, da consumatori a complici e produttori. "Volti nella folla" non intende proporsi come un'analisi completa ed esauriente della figurazione moderna, ma propone una versione del progetto di raffigurare la vita moderna che ruota intorno ai cambiamenti nella rappresentazione dell'individuo, della società e dell'atto dell'essere spettatori.

[1] C. Greenberg, *Towards a Newer Laocoon*, in "Partisan Review", VII, n. 4, New York 1940.

[2] C. Baudelaire, *Le peintre de la vie moderne*, Parigi 1859-60, tradotto in C. Baudelaire, *Il pittore della vita moderna*, a cura di G. Violato, Marsilio, Venezia 2002.

[3] T. J. Clark, *The Painting of Modern Life*, Thames & Hudson, Londra 1984.

[4] F. Léger, *The New Realism Goes On*, in "Art Front", vol. 3, n. 1, New York 1937.

[5] F.T. Marinetti, *Manifesto del Futurismo*, in *Per conoscere Marinetti e il Futurismo*, a cura di L. De Maria, Mondadori, Milano 1973 (*Fondazione e manifesto del Futurismo*, 1° edizione "Le Figaro", Parigi, 20 febbraio 1909).

[6] G. Simmel, *La metropoli e la vita dello spirito*, a cura di P. Jedlowski, Armando Editore, 1998 (1° edizione 1903).

[7] F. Ponge, *Reflections on the Statuettes, Figures and Paintings of Alberto Giacometti*, in "Cahiers d'Art", 1951.

[8] G. Pollock, *Feminism and Modernism*, in G. Pollock, *Framing Feminism*, Pandora Press, Londra 1987.

[9] C. Baudelaire, *Il pittore della vita moderna*, ed. cit.

[10] L. Nochlin, *Realism*, Thames & Hudson, Londra 1971.

[11] M. Shapiro, *The Nature of Abstract Art*, in "Marxist Quarterly", n. 1, New York, gennaio 1937.

[12] C. Baudelaire, *Il pittore della vita moderna*, ed. cit.

[13] R. Huelsenbeck, R. Hausmann, *What is Dadaism and What Does It Want In Germany?*, in "Der Dada", n. 1, Charlottenburg 1919.

[14] C. Greenberg, *Avant-Garde and Kitsch*, in "Partisan Review", VI, n. 5, New York, autunno 1939.

[15] R. Hamilton, *For the Finest Art, Try Pop*, in "Gazette", n. 1, Londra 1961.

[16] J. Beuys, *I Am Searching For a Field Character, Art into Society, Society into Art*, ICA, Londra 1974.

[17] G. Richter, *Interview with Sabine Schutz*, in "Journal of Contemporary Art", vol. 3, n. 2, Los Angeles 1990.

Radical Visions of Modern Life Carolyn Christov-Bakargiev

Multitude, solitude ... the terms are equal and interchangeable for the active, productive poet.
Charles Baudelaire, 1869[1]

With the rise of the big city during the nineteenth century, crowds, multitudes and masses, as well as the way in which they shaped modern society and its consciousness, became a new focus. In pre-modern societies, it was rare to encounter strangers in the course of one's daily existence, and people spent their lives with relatives, colleagues, and long acquaintances. It is now often noted how modern life offered for the first time a more open condition – the crowd, which created unexpected encounters as well as anonymity and solitude. With the birth of factories and the rise of new industrial cities, people who had never met before brushed shoulders in streets, cafés and urban parks. Class consciousness and revolutionary or utopian social movements also emerged. By the turn of the twentieth century, photography had established itself as a major force in the depiction of humanity, representing more people's faces than traditional painting had ever been able to. Thus, one way to read the history of cultural production in modernity, and in particular, the history of its aesthetic incarnation in modernism, is to tell the story of how we have come to terms with the "collective," and to explore how throughout the modern period and up to today the single, personal or individual subjectivity has been defined by, and has defined, the subjectivity of the group.

In traditional art-historical discourse, Édouard Manet's paintings of the mid-nineteenth century are put forward to exemplify the birth of modernism because he broke the rules of Renaissance perspective and spatial organisation, introducing the flat picture plane, and thus ushering in generations of artists who would continue to explore art as an autonomous object of research. It has been argued that in the age of photography and film, art needed to carve out its own sphere – thus reaching beyond figuration to other deeper, more abstract, and more "authentic" levels. According to this analysis, the modernist artist acted almost with scientific method, identifying artistic conventions and then casting them off in a progressive quest for the "ultimate" and "essential" aesthetic experience. Along this route, abstraction, the monochrome, the Minimalist "specific object," the "attitudes become form" of post-Minimalist practices, and, finally, the dematerialised conceptual artwork – thought itself as art – developed. Expressionism, Surrealism and Pop Art, as well as the works of individual, unclassifiable artists like Alberto Giacometti or Francis Bacon, who never wavered from their portrayal of tormented figures, were generally classified as offshoots, or sidetracks from the main course of artistic progress towards "essentials." Only with the advent of postmodernism and its critique of originality in the late 1970s did this scientific modernist quest abate, at the cost of transforming art into self-critical practice, into hermeneutics, or "art after the end of art." Postmodernism did not allow for the pleasures of illusion.

But the persistent use of illusionary space and the represented figure throughout the twentieth century and into the twenty-first in the radical practices of artists working across a broad range of media from painting, collage and sculpture, to print-making, photography, film and video – suggests a different story from the one told by modernist art critics and historians of the last century, which has become stereotypical by now. As Charles Harrison points out in his essay in this catalogue (p. 40), artists have often renewed and revolutionised artistic language by engaging the viewer within the illusionary space of their pictures. Jeff Wall, for example, has been pursuing this device in his back-lit photographs ever since his first *Picture for Women* in 1979, not by chance a homage and restaging of Manet's *Bar aux Folies-Bergère* (1881-82). However, in none of the writings by Manet available today is there any mention of his interest in the "flat" surface of paintings, nor in art as an autonomous object. Modernist writers have perhaps based their readings of his art more on Émile Zola's formalist and "naturalistic" interpretation[2] than on Manet's own statements. For Zola, Manet painted what he saw as directly and as truthfully as possible through an observation of the tonal values of light, allowing the physicality of paint to be visible in order to affirm art's truthfulness, but also its autonomy. Manet was not very popular among most critics and connoisseurs

of his time, and was pleased with Zola's attention and support of his oeuvre, willingly accepting this perspective. Yet Manet himself spoke mainly of *instantaneity* ("Capture what you see in one go")[3], painting his impressions quickly and directly, *à taches* (with spots), for a specific reason: if he could capture the emotion he himself had felt before reality, then the artwork might become not only a convincing representation of the real but, more importantly, a catalyst for that same feeling in the viewer: "When you look at it, and above all when you think how to render it as you see it, that is, in a such a way that it makes the same impression on the viewer as it does on you, you don't look for – you don't see – the lines on the paper over there, do you? And then, when you look at the whole thing, you don't try to count the scales on the salmon. Of course not, you see them as little silver pearls again grey and pink."[4]

It was the speed and flow of change characterising modern life that interested Manet: "Who was it that said that drawing should be the transcription of form? The truth is, art should be the transcription of life ... You must translate what you feel, but your translation must be *instantaneous* ... Personally, I am not greatly interested in what is said about art. But if I have to give an opinion, I would put it this way: everything that has a sense of humanity, a sense of modernity, is interesting; everything that lacks these is worthless."[5] Speaking about his Venetian paintings, furthermore, Manet wrote: "Crowds, rowers and flags and masts must be sketched in with a mosaic of coloured tones, in an attempt to convey the fleeting quality of gestures."[6] Technically, Manet did not use photography as an aid to find new points of view on scenes, as Edgar Degas did. His art was less concerned with mimicking the snapshot than with capturing the instantaneity and flow of modern vision, and integrating these into pictorial illusion.

The fluid, changing, "rhyzomatic" nature of perception and knowledge has been the particular focus of postmodern theory since the 1970s. Both feminist and post-colonial thought have, over the last decades, delved deeply into notions of hybrid, changing and multiple subjectivities. However, such characteristics are not specific only to postmodern culture in the latter part of the twentieth century and the beginning of the twenty-first. Quite to the contrary, this exhibition argues that, as the art of Manet exemplifies, the representation of the fluid, complex, layered nature of experience has been one of the most evident traits of modernism since its inception in the crowd scenes, the café-concerts and parks he and the Impressionists in the latter part of the nineteenth century depicted.

This ability to open up and renew the language of art occurred principally through the time-based qualities of the new media of the late nineteenth and early twentieth centuries: on the one hand, the instantaneity of photography and, on the other, its alter-ego, the constant flow of imagery in film (photography in movement). Such a double-sided development could only take place within the realm of illusion and the figurative – the locus in which a viewer is most able to "project" psychologically onto the artwork.

A sense of how autonomous subjectivity breaks down in the city is thus present in Umberto Boccioni's early Futurist paintings, such as *La città che sale* (*The City Rises*, 1910) or *L'Antigrazioso* (*The Anti-gracious*, 1912-13), where figures seem to dissolve into the urban landscape that rushes past them. It is also present in the layered and reflective imagery of Eugène Atget's photographs of Paris at the turn of the nineteenth century; or in George Grosz's *Café* (1915) and Max Beckmann's *The Artist's Café*, 1944, where space is represented as a coming together and interaction of clashing picture planes and perspectives onto modern figures and their social settings.

The exploration of the self as a figure whose boundaries have become malleable due to its reaction to the "crowd" of modern life continues in Francis Bacon's dynamic distortions of the 1950s, such as *Untitled (Crouching Nude)*, 1950, and *Study for Portrait IX* (1957), and in Andy Warhol's iconic representations of the contemporary self as at once a celebrity (a projection of a collective self) and a multiple (an anonymous, repeated, instant product of consumer culture).

In Michelangelo Pistoletto's *Quadri specchianti* (*Mirror paintings*), created since 1960, instead, "projection" is taken quite literally to mean the incorporation of the viewer's own image, reflected in the mirror, into the depicted scene, while in Richard Hamilton's paintings of crowds such as *People* (1965-66) and *The Bathers II* (1967), a blurred photographic gaze creates an ambiguous and shifting zone of perception, which the viewer completes by "projecting" his own figures onto the picture.

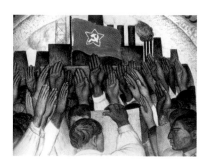

Tina Modotti
Campesiños (Contadini), 1927 c.
Untitled – Flag and Hands (mural detail)
(*Senza titolo – bandiera e mani*
[*particolare di affresco*]), 1926 c.

Photos / foto courtesy Throckmorton Fine Art, Inc., New York

The referencing of the cinematic in the art of the 1990s provided a further articulation of the modern flow, particularly exploring the layering of subjectivity. In Pierre Huyghe's *L'ellipse* (*The Ellipsis*, 1998), for example, the artist asked the actor Bruno Ganz to reprise the role of Jonathan Zimmermann that he had played in Wim Wenders' film *The American Friend* (1977), this time filling in the temporal ellipsis or jump cut between two scenes in the original movie. In Huyghe's work, the aging Ganz walks through Paris, a contemporary *flâneur* of our urban imagination.

Thus, from Manet's *Le Bal masqué à l'Opéra* (*Masked Ball at the Opera*, 1873) to the photographs of drag queens and the New York underground that Nan Goldin has been making since the late 1970s, up to Mark Leckey's representations of people dancing in *Fiorucci Made Me Hardcore* (1999) and Destiny Deacon's even more recent *Matinee* (2003), where a man and a woman meet and dance in an oneiric space and the video itself becomes an animated and dancing technology, the modern (and postmodern) experience has been portrayed by artists as an on-going flow of subjective perceptions and emotions, defined by, and contrasted with, moments of collective atmosphere.

Both Freud and Marx were great modern thinkers – the former looking closely into the individual psyche, the latter more at the bigger picture of collective relations and historical processes. Yet they both defined their thinking through constant attention to the other extreme – Marx to the individual's alienation from the products of his own labour, Freud to the way in which the psyche is constructed and determined by sexual patterns – that is, by patterns of group behaviour. Amongst the earliest representations of modernity as a relationship between the individual and the crowd is Edgar Allan Poe's tale "The Man of the Crowd" (1840), later commented upon by Charles Baudelaire, whose concept of the *flâneur* inspired Walter Benjamin's *Passagenwerk* (*Arcades*, 1927-40), the first full description of life in the modern city and one of the first critiques of the inception of consumer culture. In Poe's story, a narrator sits at a table in a café, gazing at the passing crowd through the window. While he is able to identify most of the people he sees with one of the many identifiable groups that make up the mass of city dwellers, he becomes aware of a strange, isolated individual, apparently moving through the streets without aim, unclassifiable. He follows the man in his wanderings through the streets for the course of a day and a night, until he eventually confronts him. The narrator of Poe's story might simply be following himself – the search for the 'other' in the anonymous crowd boils down to a search for oneself, for a stable subjectivity within the flux. Significantly, Marcel Duchamp portrayed himself photographically in *Hinged Mirror Photo* (1917) as a figure multiplied and divided from himself through his five-fold reflection – a crowd of identical men sitting at a table wearing a jacket and smoking a pipe. The same dynamic search for the individual in the crowd (or for oneself in the crowd) can be seen in Vito Acconci's *Following Piece* (1969), where he tailed strangers in New York until he lost touch of them; in Sophie Calle's *Suite Venitienne* (1980), for which she followed a man from Paris to Venice and back again; in Steve McQueen's *Exodus* (1992-97), where two men carry plants through the city; in Francis Alÿs' *Re-enactments* (2000), in which the artist walks the streets with a gun, undetected by the majority of people who ignore him; and Matthew Buckingham's *Situation Leading to a Story* (1999) where the artist follows the clues of a story through two reels of home movies found in the trash.[7]

In Poe's tale, the man being followed stops for a while in front of a theatre – a space of modern spectacle and ritual gathering – just as the performance ends. Theatres (where the audience experiences the illusion of spectacle) as well as the spaces outside them (the foyer, the pavement outside) are sites of transition from this illusion to the bustle of the real city as well as from the feeling of being alone and transfixed within a projection, and the feeling of being grounded in the here and now together with a crowd of other real people. Theatres not by chance recur in many modern works of art. These are places in which society is both represented as divided into classes and where those divisions also break down. In Manet's *Le Bal masqué à l'Opéra* (*Masked Ball at the Opera*), for example, the focus is on the crowd of men in black top hats and the well-dressed, masked women in the foreground, yet the two legs dangling from the balcony suggest a partially hidden alternative class, yet somehow still belonging to the space below. This space 'above' also suggests a subconscious world of fantasy and impulses which influences life 'below' and is manifest, refusing to be pacified in any form of psychic removal.

Brassaï, *Le 14 juillet, place de la Bastille* (*The 14th of July, place de la Bastille* / *Il 14 luglio, place de la Bastille*), 1934
Musée d'Art Moderne de la Ville de Paris, Paris
© Estate Brassaï – R.M.N.

Walter Sickert's *Gaieté Rochechouart* (1906) again represents social hierarchy: the painter's point of view is frontal, and he divides the canvas into an upper half showing a full balcony and a lower half crowded with more wealthy spectators. But David Bomberg's *Ghetto Theatre* (1920) radically skews this perspective: the artist's viewpoint onto the scene is from above and aslant, disrupting perspective and foregrounding the seated working class in the upper tier. In Carlo Carrà's *Uscita dal teatro* (*Leaving the Theatre*, 1909), furthermore, with its almost abstract atmospheric quality, the people outside the theatre, on the pavement, blend together, united by their collective memories and sensations of the spectacle just witnessed.

The space of spectacle as a sports competition, and in particular the boxing ring, is another subject that has attracted the observation of modern artists, exemplified by works from George Bellows' *Ringside Seats* (1924), and Jack Yeats' *The Small Ring* (1930) to Paul Pfeiffer's video trilogy *The Long Count* (2000-01). In Bellows' pre-television painting, we identify with the point of view of spectators, and the ring is beyond our scope and high above our position; in Yeats' painting, instead we are located behind the boxer's pale body, we are identified with the boxer, seemingly engaged not with an adversary but with the crowd itself. Several generations later, Pfeiffer returns to the motif only to edit out the boxer digitally from the scene. His absent and consumed body is present only by default, as a ghostly shadow hovering over the stage. This is a "self" consumed by television while also an example of a newly found form of agency in the digital age, since we the viewers are not "allowed" to enjoy his body, paradoxically retrieved from technology by technology itself. The installations of Janet Cardiff and George Bures Miller, meanwhile, often involve the creation of suspended spaces suggestive of spectacle – from the miniature theatre *The Muriel Lake Incident* (1999) to *Paradise Institute* (2001) and *The Berlin Files* (2003). In this universe of theatre and of film, judgement is suspended, and subjectivity is lost in projection. We are alone with(in) a story but, unlike when we read alone, we are part of a crowd of fellow spectators whom we do not necessarily know personally, a space where class boundaries are looser, like in the *café-concerts* so often depicted by the Impressionists. In Juan Muñoz's almost life-size grey plaster and iron sculptures of spectators seated on chairs, such as *Three Seated on the Wall With Big Chair* (2000), the sculptural figures address each other and only obliquely watch the scene below, where the viewer stands.

Many artists, and in particular those interested in the spaces of spectacle, have depicted the modern condition of living in crowds as a positive and liberating dynamic, as a psychological state where the individual might feel free to construct and reconstruct the self continuously and at will, since we are no longer bound by personal biography and the condition of being immediately identifiable by those around us. Thus, the woman on the right who stares at the viewer in Manet's painting proudly wears a mask over her eyes, reversing the usual power structure of viewer over viewed. She looks at us, but we cannot truly see her; she is looked at by the men in the picture, but cannot truly be seen by them.

The pleasures and freedom of assuming fictitious identities recur in Brassaï's images of Paris by night, in Man Ray's photographic portraits of Marcel Duchamp as *Rrose Sélavy* (1920-21), in Claude Cahun's self-portraits, begun in the 1920s, in which she adopts a variety of costumes so that gender identification breaks down, and in Cindy Sherman's *Film Stills* of the late 1970s and 1980s, where the artist assumes different roles and identities based on cinematic stereotypes.

Amongst the artists who have also explored the relationship between the individual and the group as a positive dynamic are those engaged artists who contributed to modern revolutionary impulses. Here the individual self is identified with the cause of the collective. Dziga Vertov's film, *Man With a Movie Camera* (1929), an avant-garde tale of twenty-four hours in a modern city, Alexandr Rodchenko's photographs, the posters and collages of Gustav Klucis and John Heartfield, as well as the photographs of Tina Modotti all fall into this category. Many of these works are photographs or photo-collages, and photography has contributed much to this depiction of modern life in general. Whether made with a documentary or a direct political intent, the images of crowds and public events created by photographers like Robert Capa, Henri Cartier-Bresson, Walker Evans, Helen Levitt, Eve Arnold, René Burri, Mario Giacomelli and David Goldblatt, suggest the energies of the collective. More recently, the self explored by Sam Durant since the 1990s in his pencil drawings and installations dedicated to the heroes and myths of the 1960s and 1970s (from the Altamont Rock concert to anti-war

demonstrations) is defined by utopian projection onto moments of collective history, their memory and a sense of their having become arcadic. A similar spirit informs Jeremy Deller's historical re-enactment of the (in)famous 1984 battle between striking miners and the police under the Thatcher government in *The Battle of Orgreave* (2001).

Yet parallel to this optimistic viewpoint, another thread has run through modern and contemporary art: an acute expression of self-doubt, the questioning of whether it might ever be possible truly to connect with others, or to survive the alienation of anonymity and the overwhelming energy of the crowd that surrounds us. From Edvard Munch's representation of loss in paintings such as *Dågenderpa* (*The Day After*, 1894-95), where a half-dressed woman lies sprawling on a bed with two empty glasses and some bottles on a bedside table, to Nan Goldin's melancholy portraits of friends after parties, or people alone while others are gathering in an adjacent space, solitude has been depicted in modern times more and more acutely than it had ever been represented before. The sadness evoked by Käthe Kollwitz's crowd scenes of prisoners or of mourners in *Gedenkblatt für Karl Liebknecht* (*In memory of Karl Liebknecht*, 1919-20) are matched by the desperation of Soho Eckstein alone in his office in William Kentridge's *Stereoscope* (1999), unable to connect with the outside world. René Magritte's silent figures, often substituted by hovering spheres, as in *La Reconnaissance infinie* (*The Infinite Recognition*, 1933) bring to mind Edward Hopper's realistic depictions of solitude, as well as the paintings of Gerhard Richter, which seem imbued with the sadness of coming into the world after photography has irremediably changed our viewpoint, making direct experience impossible, as if dulled by memory. Giacometti and Bacon portrayed the Existentialist self of the mid-twentieth century, alone and distorted. An exasperated modern self in the tortured expressions of psychological and physical tension suggested by Bruce Nauman's installations and videos made since the late 1960s, such as *Clown Torture* (1985-87) is almost reversed in Douglas Gordon's slowed-down and hallucinatory version of Alfred Hitchcock's film *Psycho* (1960) in *24-Hour Psycho* (1993), a slowed-down version to almost stillness of the film, played in slow-motion to the point of being almost still.

In literature, politics, philosophy, psychology and art, the question of how to understand the individual in terms of the collective and the collective in terms of the individual has been at stake throughout modernity, and is still a highly topical issue in today's globalised world of interconnected groups and "multitudes" of singularities, as the writings of authors as diverse or Giorgio Agamben or Toni Negri and Michael Hardt prove. Modern times saw the rise not only of the masses, but also of a sense of belonging to groups that went beyond the whim of the moment, with shared values and lifestyles, and common historical and economic goals, groups which became defined as "social classes." The crowd that aggregates and disperses unexpectedly was instead feared in early modern times as uncontrollable, and the solitary individual within it was seen as decadent. Artists, however, have continued, throughout modern and postmodern times, to be fascinated by these less organised social formations, by their vitality and fluidity. Today, it is precisely the transitory and the temporary nature of the modern crowd that seems more "real" than any early modern notion of class or mass. And it is the crowd which challenges both our consciousness, our political imaginations, as well as our universe of illusions in art.

William Kentridge, Drawing for *Monument* (disegno per *Monumento*), 1990
Photo / foto courtesy the artist / l'artista

[1] C. Baudelaire, *Le Spleen de Paris*, XII, Gallimard, Paris, 1869. Quoted in: L. Nochlin, *Realism*, Penguin Books, London, 1990, p. 152 [1st edition 1972].
[2] See E. Zola's articles which appeared in "L'Evènement," Paris, of 7 May 1866 and 10 May 1868, as well as in his biographical and critical study of Manet of 1867. Republished in E. Zola, *Manet e altri scritti sul naturalismo*, edited by F. Abbate, Donzelli Editore, Rome, 1993.
[3] E. Manet, untitled statement, 1850 c., in: *Manet by Himself*, edited by J. Wilson-Bareau, Little, Brown and Company, London, 2000, p. 26.
[4] Ibid., 1968 c., p. 52.
[5] Ibid., undated, p. 302.
[6] Ibid., 1874-75, p. 172.
[7] And in his more recent *A Man of the Crowd* (2004) this theme of following is further developed.

Visioni radicali della vita moderna Carolyn Christov-Bakargiev

Moltitudine, solitudine... termini uguali e intercambiabili per il poeta attivo e fecondo.
Charles Baudelaire, 1869[1]

Con il sorgere della grande città nel corso del XIX secolo, si è iniziato a osservare con nuova attenzione le folle, le moltitudini, le masse e il modo in cui queste entità plasmano la società e la coscienza moderna. Nelle società pre-moderne era raro incontrare sconosciuti nella propria esistenza quotidiana, mentre la vita moderna ha offerto per la prima volta una condizione più aperta la folla – che ha consentito sia incontri imprevisti sia l'anonimato e la solitudine.

Con il sorgere delle fabbriche e delle nuove città industriali, persone che non si erano mai incontrate prima si sfioravano nelle strade, nei caffè e nei parchi cittadini e cominciano a emergere la coscienza di classe e i movimenti sociali rivoluzionari o utopici. All'inizio del XX secolo, la fotografia è incontestabilmente diventata il mezzo principale di rappresentazione dell'umanità raffigurando più volti di quanto la pittura non abbia mai fatto fino ad allora. Ne consegue che un modo di interpretare la storia della produzione culturale nella modernità, e in particolare la storia della sua declinazione estetica nel Modernismo, consiste nel raccontare come si è scesi a patti con il "collettivo" ed esplorare come – attraverso il periodo moderno e fino a oggi – la soggettività individuale, personale, o del singolo, sia stata definita, e abbia a sua volta definito, la soggettività del gruppo.

Nel raccontare la storia dell'arte dal punto di vista tradizionale si citano, per esemplificare la nascita del Modernismo, i dipinti di Édouard Manet e il modo in cui l'artista francese ha abbandonato, a metà del XIX secolo, la prospettiva e l'organizzazione spaziale rinascimentali per introdurre il piano pittorico piatto, spianando quindi la strada a generazioni di artisti che avrebbero continuato a esplorare l'arte come un oggetto autonomo di ricerca. Si sottolinea che nell'era della fotografia e della cinematografia, l'arte doveva ritagliarsi una propria sfera – superando la semplice raffigurazione per raggiungere livelli più profondi, più "autentici": secondo questa analisi l'artista modernista agiva in modo scientifico, individuando le convenzioni artistiche e poi via via scartandole in una progressiva ricerca dell'esperienza estetica "suprema" ed "essenziale". Lungo questo percorso si svilupparono l'astrazione, il monocromo, "l'oggetto specifico" minimalista, le pratiche post-minimaliste dell'*attitude become form* ("attitudine come forma") e, infine, l'opera d'arte concettuale dematerializzata, il pensiero stesso come opera. L'Espressionismo, il Surrealismo e la Pop Art, oltre alle opere di singoli artisti inclassificabili, come Alberto Giacometti o Francis Bacon, che non ebbero mai dubbi sul voler raffigurare le loro tormentate figure, vennero in genere considerati come paradossi o elementi a margine rispetto al corso principale del progresso artistico verso l'"essenziale". Solo verso la fine degli anni Settanta, con l'avvento del postmodero e della sua critica dell'originalità, questa ricerca modernista e "scientifica" cessò, al costo però di trasformare l'arte in una pratica auto-critica, in un'ermeneutica e in un'"arte dopo la fine dell'arte". Il postmoderno non concepiva i piaceri dell'illusione pittorica diretta.

Tuttavia l'uso persistente dello spazio illusorio e della figurazione, per tutto il XX secolo e in questo XXI, nelle pratiche radicali di artisti operanti in un'ampia gamma di tecniche – dalla pittura al collage e alla scultura, dalla fotografia al film e video – fanno ipotizzare un andamento diverso da quello raccontato dai critici d'arte modernisti e dagli storici del secolo scorso. Come sottolinea Charles Harrison nel saggio incluso nel presente catalogo (p. 44), gli artisti hanno spesso rinnovato e rivoluzionato il linguaggio artistico coinvolgendo l'osservatore nello spazio illusorio delle loro raffigurazioni. Per esempio, Jeff Wall ha adottato questo stratagemma nelle sue fotografie retroilluminate fin dalla sua prima *Picture for Women* (*Ritratto per donne*) del 1979, non a caso un omaggio e riproposizione dell'opera di Manet *Bar aux Folies-Bergère* (*Bar alle Folies-Bergère,* 1881-82).

Eppure, in nessuno scritto di Manet, tra quelli sopravvissuti fino a oggi, vi è alcun accenno all'interesse dell'artista per la superficie pittorica "piatta" o all'arte come oggetto autonomo. Gli scrittori modernisti hanno probabilmente basato le loro interpretazioni della sua arte più sull'interpretazione formalista e

Anri Sala, *Mixed Behaviour*
(*Comportamento misto*), 2003
Photo / foto courtesy Marian Goodman
Gallery, New York

"naturalistica"[2] di Émile Zola che sulle affermazioni di Manet stesso. Per Zola, Manet dipingeva direttamente ciò che vedeva nel modo più fedele possibile, mediante l'osservazione delle tonalità cromatiche, rendendo visibile la fisicità del colore per affermare la veridicità dell'arte, ma anche la sua autonomia. Manet non era particolarmente benvoluto presso la maggior parte dei critici e degli esperti del tempo ed era compiaciuto dell'attenzione e sostegno alla sua opera da parte di Zola, il cui punto di vista accettava volentieri. Esprimendosi personalmente tuttavia Manet parlava principalmente di *istantaneità* ("Catturare ciò che si vede in un colpo solo"[3]), riproducendo rapidamente e direttamente la propria impressione, *à taches* (mediante macchie di colore), per un motivo specifico: se fosse riuscito a catturare l'emozione che aveva personalmente provato di fronte alla situazione reale, allora l'opera d'arte avrebbe potuto essere non solo una convincente rappresentazione del reale, ma qualcosa di molto più importante, un catalizzatore della stessa emozione nell'osservatore: "Mentre lo guardi, e soprattutto mentre pensi a come renderlo in modo da trasmettere all'osservatore le tue stesse impressioni, non stai certo a guardare quelle linee sulla carta, no? Analogamente, mentre guardi l'insieme, naturalmente non ti metti a contare le scaglie del salmone: le vedi come piccole perle sullo sfondo grigio e rosa"[4].

La rapidità e il fluire del cambiamento, caratteristiche della vita moderna, erano gli elementi che interessavano Manet: "Chi ha affermato che il disegno è la trascrizione della forma? In verità l'arte dovrebbe essere la trascrizione della vita... Bisogna trasmettere ciò che si percepisce, ma in modo *istantaneo*... Personalmente non sono molto interessato a quanto si dice sull'arte, tuttavia se dovessi esprimere un'opinione, la metterei così: tutto ciò che possiede un senso di umanità, di modernità, è interessante, mentre tutto ciò cui queste qualità fanno difetto non vale niente"[5].

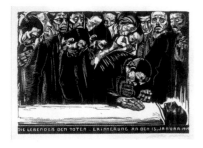

Käthe Kollwitz, *Gedenkblatt für Karl Liebknecht* (*In Memory of Karl Liebknecht / In memoria di Karl Liebknecht*), 1919-20
The British Museum, London

Parlando dei suoi dipinti veneziani Manet scriveva: "Folle, vogatori, bandiere e alberi devono essere inseriti nello schizzo tramite un mosaico di tonalità colorate, nel tentativo di trasmettere la fugacità dei gesti"[6].

Da un punto di vista tecnico, non usava la fotografia per individuare nuovi punti di osservazione delle scene, come faceva invece Edgar Degas; l'obiettivo della sua arte non era tanto quello di imitare l'istantanea quanto di catturare l'istantaneità e il fluire della visione moderna, e di integrare questi nell'illusione pittorica.

La natura fluida, mutevole, "rizomatica" della percezione e della conoscenza è uno degli elementi centrali della teoria post-moderna fin dagli anni Settanta. Nell'arco degli ultimi decenni sia il pensiero femminista sia quello post-colonialista hanno analizzato a fondo i concetti legati alle soggettività ibride, mutevoli e multiple, tuttavia non si tratta di caratteristiche tipiche solamente della cultura postmoderna dell'ultima parte del XX secolo e dell'inizio del XXI. In modo del tutto contrario, questa esposizione sostiene che la rappresentazione della natura fluida, complessa e stratificata dell'esperienza costituisca uno degli aspetti più evidenti del Modernismo stesso fin dal suo avvio nelle scene di folla, nei caffè concerto e nei parchi raffigurati da Manet e dagli impressionisti nell'ultima parte del XIX secolo.

Questa capacità di dischiudere e rinnovare il linguaggio artistico è passata principalmente attraverso le caratteristiche temporali dei nuovi media disponibili alla fine del XIX e all'inizio del XX secolo: da un lato l'istantaneità della fotografia e dall'altro, come suo alter ego, le immagini in movimento nella cinematografia. Un tale sviluppo poteva aver luogo solamente nel regno dell'illusione e dell'arte figurativa – il luogo in cui l'osservatore ha la massima possibilità di "proiettarsi" psicologicamente nell'opera d'arte.

Il senso del disfarsi della soggettività autonoma nella città è presente nei dipinti futuristi di Umberto Boccioni, per esempio *La Città che sale* (1910) o *L'Antigrazioso* (1912-13), nei quali le figure paiono dissolversi nel paesaggio urbano che scorre veloce accanto a loro. Ed è presente anche nelle immagini fotografiche stratificate e riflessive di Eugène Atget, raffiguranti Parigi alla fine del XIX secolo, oppure nel *Café* (1915) di George Grosz e nel *Artisten Cafè* (*Il caffè dell'artista*, 1944) di Max Beckmann, dove lo spazio è reso attraverso un'interazione di piani pittorici e prospettici differenti sulle figure moderne e il loro ambiente sociale. L'esplorazione del sé come figura dai confini divenuti malleabili, per reazione alla "folla" della vita moderna, continua nelle distorsioni dinamiche degli anni Cinquanta di Francis Bacon, per esempio *Untitled (Crouching Nude)* (*Senza titolo [Nudo rannicchiato]*, 1950) e *Study for Portrait IX* (*Studio per ritratto IX*, 1957), e nelle immagini iconiche del sé contemporaneo di Andy Warhol. In queste immagini degli anni Sessanta, il sé è al contempo una celebrità (proiezione del sé collettivo) e un multiplo (un

prodotto anonimo, ripetitivo, immediato della cultura di consumo). Nei *Quadri specchianti* di Michelangelo Pistoletto, creati a partire dal 1960, la "proiezione" è del tutto letterale e volta all'inclusione dell'immagine stessa dell'osservatore, riflessa nello specchio, nella scena raffigurata, mentre nei dipinti della folla di Richard Hamilton, per esempio *People* (*Gente*, 1965-66) e *Bathers II* (*Bagnanti II*, 1967), un'indistinta trasparenza fotografica crea una zona di percezione ambigua e mutevole, che l'osservatore completa proiettando le proprie figure sull'immagine.

I riferimenti alla cinematica, nell'arte degli anni Novanta, offrono ulteriore espressione al moderno fluire, esplorando in particolare la stratificazione della soggettività. Per esempio ne *L'ellipse* (*L'ellissi*, 1998) di Pierre Huyghe, l'artista ha chiesto all'attore Bruno Ganz di rifare il ruolo di Jonathan Zimmerman, che aveva già impersonato nel film di Wim Wenders *The American Friends* (1977), riempiendo però questa volta un'ellissi temporale o salto fra due sequenze presente nel film originario. Nel lavoro di Huyghe l'attore Ganz invecchiato cammina nelle vie di Parigi, *flâneur* contemporaneo della nostra immaginazione urbana. Spaziando quindi dal *Le Bal masqué à l'Opéra* (*Ballo in maschera all'Opera*, 1873) di Manet alle fotografie delle *drag queen* e dell'*underground* newyorchese che Nan Goldin realizza sin dalla fine degli anni Settanta, fino alle raffigurazioni di gente che balla di Mark Leckey in *Fiorucci Made Me Hardcore* (*Fiorucci mi ha reso "hardcore"*, 1999) e all'ancor più recente *Matinee* (2004), di Destiny Deacon, nel quale un uomo e una donna si incontrano e danzano in uno spazio onirico e il video stesso diventa una tecnologia animata e danzante, l'esperienza moderna (e postmoderna) viene ritratta dagli artisti come un incessante fluire di percezioni ed emozioni soggettive, al contempo definite e contrastate dagli eventi dell'atmosfera collettiva. Sia Freud sia Marx erano grandi pensatori moderni – il primo dedito allo studio approfondito della psiche individuale e il secondo più interessato al quadro complessivo delle relazioni collettive e dei processi storici. Tuttavia, in entrambi, il pensiero si definisce grazie alla costante attenzione all'estremo opposto – nel caso di Marx l'alienazione individuale dai prodotti del proprio lavoro e per Freud il modo in cui la psiche viene formata e determinata dagli schemi sessuali – ovvero da schemi comportamentali di gruppo. Tra le prime rappresentazioni della modernità come rapporto tra l'individuo e la folla si colloca il racconto di Edgar Allan Poe *L'uomo della folla* (1840), in seguito commentato da Charles Baudelaire, il cui concetto di *flâneur* ha ispirato i *Passagenwerk* (*I "passages" di Parigi*, 1927-40) di Walter Benjamin, prima descrizione completa della vita nella moderna città e prima critica dell'inizio della cultura del consumo. Nel racconto di Poe, il narratore siede al tavolino di un caffè, osservando lo scorrere della folla dalla finestra. La maggior parte delle persone che vede è facilmente individuabile come appartenente a uno dei vari gruppi che costituiscono la massa dei cittadini, ma la sua attenzione è attratta all'improvviso da uno strano individuo isolato, che erra per le strade apparentemente senza scopo. Lo segue nel suo errare per le strade, per tutto un giorno e una notte e infine gli si para davanti. Nel racconto di Poe il narratore potrebbe stare semplicemente seguendo se stesso – per cui la ricerca dell'"altro" in una folla anonima non è, in sintesi, che una ricerca di se stessi, di una soggettività stabile nel flusso. È significativo in questo senso l'autoritratto fotografico di Marcel Duchamp *Marcel Duchamp autour d'une table* (*Marcel Duchamp attorno a un tavolo*, 1917), una figura moltiplicata e distinta da sé attraverso un quintuplice riflesso – una folla di uomini identici, seduti a un tavolino, con indosso una giacca, mentre fumano la pipa. La stessa dinamica ricerca dell'individuo nella folla (o di se stessi nella folla) si osserva in *Following Piece* (*Opera sul seguire*, 1969) di Vito Acconci, che pedina estranei a New York, in *Suite Venitienne* (1980) di Sophie Calle, che segue un uomo da Parigi a Venezia e ritorno, in *Exodus* (*Esodo*, 1992-97) di Steve McQueen, dove due uomini trasportano piante attraverso la città, in *Re-enactments* (*Rifacimenti*, 2000) di Francis Alÿs, nel quale l'artista cammina per le strade con un'arma e quasi nessuno se ne accorge, e in *Situation Leading to a Story* (*Situazione che conduce a una storia*, 1999) di Matthew Buckingham, nel quale l'artista studia gli elementi di una storia in due bobine di filmini amatoriali trovati nella spazzatura per strada[7].

Nel racconto di Poe l'uomo seguito si ferma brevemente di fronte a un teatro – uno spazio moderno di spettacolo e di riunione rituale – proprio alla fine della rappresentazione. I teatri – luoghi dove il pubblico sperimenta l'illusione dello spettacolo – e i loro spazi esterni – sono luoghi di transizione tra l'illusione e il trambusto della vita reale – e non a caso ricorrono in molte opere d'arte moderne. I teatri sono luoghi

Douglas Gordon, *Kissing with Sodium Pentothal* (*Baciarsi con Pentotal sodio*), 1994
Photo / foto courtesy Lisson Gallery, London

Nan Goldin, *Guy at Wigstock, NYC* (*Guy a Wigstock, NYC*), 1991
Photo / foto courtesy the artist / l'artista

nei quali la società è al contempo rappresentata come divisa in classi, a seconda di dove è seduta la gente, ma anche dove queste divisioni scompaiono nel rito. Per esempio, nel *Le Bal masqué à l'Opéra* (*Ballo in maschera all'Opera*, 1873) di Manet, il centro dell'attenzione è la folla di uomini in cilindro nero e di donne ben vestite e mascherate in primo piano, tuttavia il paio di gambe che dondola dalla galleria fa ipotizzare l'esistenza di una classe alternativa, parzialmente nascosta. Questo luogo "di sopra" suggerisce un universo inconscio di fantasia e impulsi che influenzano la vita di "sotto".

Gaieté Rochechouart (1906), di Walter Sickert, richiama anch'esso la gerarchia sociale: il punto di osservazione del pittore è frontale e la tela è divisa in due parti, la metà superiore, nella quale è raffigurata l'affollata galleria, e la parte inferiore, gremita di spettatori più benestanti. Nel *Ghetto Theatre* (*Teatro del ghetto*, 1920) David Bomberg distorce radicalmente questa prospettiva: l'artista osserva la scena dall'alto e di sghembo, infrangendo la prospettiva e portando in primo piano la classe lavoratrice seduta nella balconata superiore. D'altro canto in *Uscita da teatro* (1909) di Carlo Carrà, dall'atmosfera quasi astratta, le persone si mescolano all'esterno del teatro, unite dalle sensazioni e dai ricordi collettivi dello spettacolo cui hanno appena assistito. Lo spazio dedicato alle competizioni sportive, e in particolare il quadrato degli incontri di pugilato, è un altro soggetto che ha attratto l'attenzione degli artisti moderni, come si nota in varie opere – da *Ringside Seats* (*Tribune al lato del ring*, 1924) di George Bellows e *The Small Ring* (*Il piccolo ring*, 1930) di Jack Yeats alla trilogia video di Paul Pfeiffer *The Long Count* (*La lunga conta*, 2000-01). Nella pittura pre-televisiva di Bellows ci identifichiamo con il punto di osservazione degli spettatori e il quadrato del ring si colloca oltre la nostra sfera e al di sopra della nostra posizione; nel dipinto di Yeats ci troviamo dietro il corpo pallido del pugile, apparentemente alle prese non con l'avversario, bensì con la folla stessa. Dopo varie generazioni Pfeiffer riprende il tema solo per cancellare digitalmente il pugile dalla scena: il suo corpo assente e consunto è presente solo per difetto, un'ombra spettrale che incombe sulla scena. È un sé consunto dalla televisione e, al contempo, esempio di una nuova forma dell'agire nell'era digitale, dato che non ci è "permesso" il godimento del suo corpo, è paradossalmente salvato dalla tecnologia mediante la tecnologia stessa. Le installazioni di Janet Cardiff e George Bures Miller implicano spesso la creazione di spazi sospesi che evocano lo spettacolo – da *The Muriel Lake Incident* (*L'incidente a Muriel Lake*, 1996) a *Paradise Institute* (*Istituto paradiso*, 2001) e *The Berlin Files* (*Gli archivi di Berlino*, 2003). Nell'universo teatrale e cinematografico il giudizio è sospeso e la soggettività si perde nella proiezione: siamo soli nell'ambito di un racconto ma, diversamente da quando si legge, a teatro o al cinema siamo parte di una folla di spettatori, che non necessariamente si conoscono, in uno spazio nel quale le distinzioni di classe si allentano, come nei caffè concerto così spesso raffigurati dagli impressionisti. Nelle sculture in gesso grigio e ferro di Juan Muñoz, raffiguranti spettatori quasi a grandezza naturale, seduti su sedie, come nel *Three Seated on the Wall With Big Chair* (*Tre seduti sul muro con sedia grande*, 2000), le figure sono rivolte le une verso le altre e osservano solo indirettamente la scena sottostante, dove si trova l'osservatore.

Molti artisti e in particolare quelli interessati agli spazi di spettacolo, hanno raffigurato la moderna condizione di vita tra la folla come una dinamica positiva e liberatoria, uno stato psicologico nel quale l'individuo è libero di costruire e ricostruire incessantemente a piacere il proprio sé, non più legato dall'obbligo di essere immediatamente identificabile da coloro che lo circondano. La donna che guarda intensamente lo spettatore, dalla parte destra del dipinto di Manet, indossa quindi orgogliosamente una maschera sugli occhi, capovolgendo la consueta struttura di potere dell'osservatore rispetto all'osservato. Ci guarda, ma non possiamo realmente vederla; è guardata dagli uomini nel quadro, ma non può veramente essere vista da loro.

Il piacere e il senso di libertà che derivano dall'assumere identità fittizie ricorrono nelle immagini della Parigi notturna di Brassaï, nei ritratti fotografici che Man Ray scatta a Marcel Duchamp, come *Rrose Sélavy* (1920-21), negli autoritratti di Claude Cahun, iniziati negli anni Venti, nei quali l'artista adotta vari costumi, tali da impedirne l'identificazione sessuale, e nei *film still* di Cindy Sherman, della fine degli anni Settanta, nei quali l'artista riveste ruoli e identità diverse basati su stereotipi cinematografici.

Tra gli artisti che hanno esplorato il rapporto tra l'individuo e il gruppo come dinamica positiva si

collocano gli artisti impegnati che hanno contribuito ai moderni impulsi rivoluzionari: il sé individuale si identifica qui con la causa del collettivo. Il film di Dziga Vertov, *Chelovek s kinoapparatom* (*L'uomo con la macchina da presa*, 1929), racconto d'avanguardia di ventiquattro ore in una città moderna, le fotografie di Rodchenko, i poster e i collage di Gustav Klucis e John Heartfield, come anche le fotografie di Tina Modotti, rientrano tutti in questa categoria. La fotografia ha contribuito in modo significativo a questa raffigurazione della vita moderna: anche se realizzate con minori intenti politici diretti, le immagini delle folle e degli eventi pubblici create da fotografi come Robert Capa, Henri Cartier-Bresson, Walker Evans, Helen Levitt, Eve Arnold, René Burri, Mario Giacomelli e David Goldblatt, trasmettono le energie del collettivo. Più recentemente, a partire dagli anni Novanta questo impulso "documentario" si è rivelato una risorsa per molti artisti giovani che usano film, video, fotografia per indagare lo statuto di verità nell'universo della comunicazione. Il sé esplorato da Sam Durant sin dagli anni Novanta nei suoi disegni a matita e nelle installazioni dedicate a eroi e miti degli anni Sessanta e Settanta (dal concerto rock di Altamont alle dimostrazioni antibelliche) è definito dalla proiezione utopica su momenti di storia collettiva. Analogo spirito permea la riedizione storica del 2001, da parte di Jeremy Deller, del famigerato scontro tra i minatori in sciopero e la polizia del governo Thatcher in *The Battle of Orgreave* (*La battaglia di Orgreave*, 2001).

Un altro orientamento scorre tuttavia attraverso l'arte moderna e contemporanea, parallelamente a questa visione ottimistica: un senso acuto di diffidenza, il domandarsi se sia mai veramente possibile entrare in relazione con gli altri o sopravvivere all'alienazione dell'anonimato e all'energia schiacciante della folla che ci circonda. Dalla rappresentazione della perdita nei dipinti di Edvard Munch, come *Dagen derpå* (*L'indomani*, 1894-95), nel quale una donna seminuda giace scompostamente su un letto, ai malinconici ritratti di Nan Goldin, raffiguranti amici alla fine della festa o da soli, mentre altri si raggruppano nelle vicinanze, la solitudine è stata raffigurata nei tempi moderni con sempre maggiore perspicacia che precedentemente. La tristezza evocata dalle affollate scene di prigionieri o funerali di Käthe Kollwitz corrisponde alla disperazione del personaggio Soho Eckstein, solo nel suo ufficio, incapace di rapportarsi al mondo esterno, nello *Stereoscope* (*Stereoscopio*, 1999) di William Kentridge. Le silenziose figure di René Magritte, spesso sostituite da sfere incombenti, richiamano alla mente i ritratti di Christian Schad, le realistiche raffigurazioni della solitudine di Edward Hopper, e i dipinti di Gerhard Richter, come pervasi dalla tristezza di essere realizzati dopo il realismo fotografico, come se fossero affievoliti nel ricordo. Giacometti e Bacon hanno ritratto il sé esistenzialista della metà del XX secolo, solo e contorto. Un esasperato sé moderno, che emerge nelle angosciate espressioni di tensione psicologica e fisica delle installazioni e dei video di Bruce Nauman, come *Clown Torture* (*Tortura del clown*, 1985-87), appare quasi ribaltato nella versione rallentata e allucinatoria del film di Alfred Hitchcock *Psycho 24 ore* (1993), realizzata da Douglas Gordon, dove il film è quasi immobile.

Nei campi della letteratura, della politica, della filosofia, della psicologia e dell'arte il problema di comprendere l'individuo in termini di collettivo e il collettivo in rapporto all'individuale, è stato oggetto di discussione per tutto il periodo della modernità e costituisce tuttora un argomento cruciale, nell'odierno mondo globalizzato, gremito di gruppi interconnessi e di "moltitudini" di singolarità. In modi distinti, gli scritti di autori così diversi come Giorgio Agamben, da un lato, e Antonio Negri e Michael Hardt, dall'altro, ce ne indicano l'urgenza.

I tempi moderni hanno assistito all'emergere non solo delle masse, ma anche di un senso di appartenenza a gruppi che si riconoscono oltre la fantasia del momento, con una condivisione di valori e stili di vita, oltre che di obiettivi storici comuni. La folla che si aggrega e si disperde inaspettatamente è stata temuta perché incontrollabile e l'individuo solitario è stato considerato decadente. Lungo tutto l'arco del periodo moderno, e postmoderno, gli artisti hanno continuato tuttavia a subire il fascino di queste forme sociali meno organizzate, dalla loro vitalità e fluidità. Proprio la natura transitoria e temporanea della folla appare oggi più "reale" di qualsiasi concetto più vecchio di classe o massa: è una sfida al nostro pensiero, alla nostra immaginazione politica e al contempo all'universo delle illusioni che l'arte da sempre offre.

[1] C. Baudelaire, *Le Spleen de Paris*, XII, Gallimard, Parigi, 1869. Citato in L. Nochlin, *Realism*, Penguin Books, Londra, 1990, p.152 (prima edizione 1972).
[2] Consultare gli articoli di E. Zola comparsi su "L'Évènement", Parigi, 7 maggio 1866 e 10 maggio 1868, oltre al suo studio biografico e critico di Manet del 1867, ripubblicato in E. Zola, *Manet e altri scritti sul naturalismo*, a cura di F. Abbate, Donzelli Editore, Rome, 1993.
[3] E. Manet, affermazione del 1850 circa, in *Manet by Himself*, a cura di J. Wilson-Bareau, Little, Brown and Company, Londra, 2000, p. 26.
[4] Ibid., circa 1968, p. 52.
[5] Ibid., senza data, p. 302.
[6] Ibid., 1874-75, p. 172.
[7] E nel più recente *A Man of the Crowd* (2004), questo tema viene ulteriormente sviluppato.

We Will Sing of Great Crowds Ester Coen

"We sing as we work"[1]: a simple proposition that would seem free of solemnity were it not for the fact that it was uttered by an artist who was radical in his intentions and who, along with his fellow-Futurists, contributed to the writing of the first chapter in the history of modernism. Umberto Boccioni's resolutely declared intention, matched in its decisiveness by the theoretical assertions made by all the other members of the group, clearly suggests a new dimension of collective action, a great sense of ideological belonging and the abolition of individual will in the name of a common goal. This was a completely different way of thinking about the function of the artist, the result of a desire to invent new parameters in the wake of the countless experiences and studies of the foregoing era. A change of vision, a transformation of the classical models of representation, as well as different techniques, had shifted the gaze of both artist and spectator in a direction that would generate an explosive change in the early years of the twentieth century. The gaze was no longer directed at the external world, delimiting the frame into which the field of observation was to be steered and guided, compressing and freezing the object of representation into an isolated fragment. Instead, a subjective gaze upon reality was proposed, expanding sensations in a paroxysmal resonance with the outside world, breaking through the very physical barrier of the work. Orienting the eye by extending points of view along a direct trajectory was the way found by the Futurists to reassemble the fragments of a vibrant world whose rules and principles had been shattered, strewn among the endless streams of proliferating consciousness. It is the perception of energy, erupting within the very being of the subject that, like an uninterrupted tremor, resonates in the outside world, in turn absorbing the flux of everything in the universe.

History had advanced at an astonishing rate, and the new politics produced a modern phenomenon, a phenomenon unfamiliar in that very contemporary form: the impression of a great number, proceeding and advancing. It is the idea of an amorphous, looming, anonymous mass, in which individuals are erased and literally lost. But for Boccioni and the Futurists, that crowd retains the identity of a socially homogeneous whole; at first it is a crowd made up of workers, lowly people, individuals still caught up in a highly romantic and sentimental tension, united by a single, enormous ideal in the titanic struggle against blind and tyrannical progress. This is the theme of the work that Boccioni imagines as a big fresco of contemporary life, a triptych suspended in a symbolic narrative consisting of three moments, three paradigmatic passages that give a rhythm to that lowly, natural reality towards which he is still driven by an immediate, almost empathetic impulse. First of all in his early works there was Milan and its outskirts: the fascination of those images bound up with the dimension of a compelling desire for social justice, and the loss of an ancient, mythic scale. The emphasis is still naturalistic, almost a stylistic rhetoric in which Divisionism, enhanced by the glitter of vivid chromaticism, abandons the precepts of Pellizza da Volpedo's "fourth estate," losing itself once more in the temptation of painting, of atmospheres that soften and fade in tone. The eye follows the trajectory of a path that ventures inside the representation, captured and held in a detail that grows into a subject; the depiction imposes itself on the idea, isolating the scene in all its physicality. But it is a physicality that loses bodily sensitivity, just as the world around is dematerialised, its certainties threatened.

How, then, is one to get away from the classic subject, the great tradition? How is one to translate into the language of painting the endlessly diverse complexity of modern life, the spirit of vital motion that resonates within the very consciousness of twentieth-century man? Boccioni almost intuitively anticipates this: "One may always end up rather sceptical about all the mental constructions of the philosophers, but nonetheless when I think of the man who takes as his starting-point, his premise, a few initial elements that are his inner light, his intuition, and with a delirious pride, an iron law that instils terror, attempts to build around them a system, a world, even if the outcome of that work is fatally destined to be exhausted over time, I admire him, I always admire him."

This is something that had been anticipated in various different ways by artists, and before them by novelists, men of letters, philosophers, scientists in their analyses, and also by critics, by attentive reviewers of the corrosion and progressive deterioration of theoretical principles and the intrinsic value of human teachings. And in the awareness of his uniqueness, the individual discovers different and more complex social structures, attempts to emerge from that vague tide of impulses that psychology, by now a science, assigns to the sphere of the unconscious; he still resists being carried away and obliterated by the undifferentiated human mass moving in the streets of the great capitals. It is a mass understood as a metaphor for vagueness, images of continual variation, an open door onto the depths of the unknown. The new tentacular cities become the ultimate source of apocalyptic visions, the burial place of ancient worlds in which only a melancholy hymn of nostalgia can act as a counterpoint to that feeling that has been lost for ever, bringing its memory back to life. Or it is a desperate attempt to represent that world and that loss through images of denunciation, a many-faceted mirror of infinite suffering. These are James Ensor's rebel angels, or his "masticated passers-by," at once actors and spectators in the disastrous condition of a society in a state of decadence, wallowing in the basest vices of a carnality of soft, quick brushstrokes, staging a kind of *danse macabre* in which faces and limbs intertwine in a teeming tangle of marks. Not so the faces of Edvard Munch, which are seen rather as grotesque masks atop bodies that are anonymous, shapeless, distorted by the echoes of the sound-waves of a place which, through the exasperated tones of its colours, intensifies the keen perception of anguish and grief.

Straddling two great centuries, witnesses to spectacular changes and developments, the motifs most frequently evoked in this cultural landscape reflect the disintegration of consciousness at the hands of the multitude and its opposite. But in every sense, opposition to reality or involvement in it are both expressions of spectacular renunciations or, alternatively, resolute attempts to take possession of experience, to grasp its deepest meaning. The investigation itself is placed in the foreground, whether it be in the sliding of the gaze over external objects, or in its penetration inside the various layers of reality. Clearly and abruptly there will be an interruption of narrative flow (which will assume a different pace and rhythm in the pages of James Joyce or Marcel Proust), of continuous flux, while the mounting insurrections in the streets of Paris are witnessed with emotional involvement by Émile Zola, while the anonymous man in the crowd is tailed with chilling and macabre interest by Edgar Allan Poe, or the solitary *flâneur* makes his appearance in the human tide of the metropolis, spied upon and surveyed by a great eye. According to Charles Baudelaire: "For the passionate spectator, it is an immense joy to set up house in the heart of the multitude, amid the ebb and flow of movement, in the midst of the fugitive and the infinite ... The spectator is a *prince* who everywhere rejoices in his incognito ... Thus the lover of universal life enters into the crowd as though it were an immense reservoir of electrical energy. Or we might liken him to a mirror as vast as the crowd itself; or to a kaleidoscope gifted with consciousness, responding to each one of its movements and reproducing the multiplicity of life and the flickering grace of all the elements of life. He is an 'I' with an insatiable appetite for the 'non-I', at every instant rendering and explaining it in pictures more living than life itself, which is always unstable and fugitive."[2]

Difference is measured according to the absolute impossibility of amalgamating entities so separate and remote from one another. It is a mirror that captures and returns images on the point of dissolution, with a fleetingness not unlike the evanescence of the sensations that the Impressionist painters tried to capture with such extraordinary elegance on the slender weft of their canvases. But in the rapid halting of the narrative process, strongly marked by modernist investigations, we can read one of the most obvious signs of the shifting eye in relation to the reader or the spectator external to the scene. It is no longer the transitory glance of the poet, but neither is it the insensitive coldness of a machine recording data and phenomena strictly connected to the delicate epidermis of things, playing on ambiguous junctures of spaces and intervals. It is not necessarily depth of field that indicates an intensification of the gaze; an asymmetry is produced in the disparity of the degrees of knowledge that pass between looking and seeing.

And the artist's visionary eye counters the impersonal perspective of a sliding, creeping vision with an analytic incursion into the territories of the invisible. It is no longer the representation of number and quantity, in which vagueness merges sentiments and mixes them into a single shapeless mass, even one modelled on the passion of a political feeling, but the image of a single individual emerging blinded and dazzled by a light that breaks down his own facial features. Still using traditional and classical means of painting – colours, lines, trajectories – at the beginning of the century, the artist pits himself, with widened eye and widened consciousness, against spheres that go far beyond the confines of visible reality. Formal disintegration and a splintering of vision move symmetrically with the fragmentation of the sense of unity that has been severely put to the test by developments within the exact sciences and the field of philosophy. How is one to record that mobility, that sequence of impressions, that teeming of living organisms, atomised by the very substances that constitute the matter of the universe? And how, at the same time, is one to avoid losing one's grip on what still remains of a humanity reduced to fragments, shattered, its identity destroyed?

"A time will come when painting will no longer be enough. Its immobility will be an archaism within the vertiginous movement of human light. Man's eye will perceive colours as feelings in themselves. The proliferating colours will not need shapes in order to be understood, and pictorial works will be whirling musical compositions of enormous coloured gases, which will move on the stage of a free horizon and electrify the complex soul of a crowd that we cannot yet conceive of." In this way Boccioni, with a surprising degree of foresight, and in a unique and fascinating prediction of the fashions, developments and changes in visual forms, prefigured the scenario of his painting of states of mind. But before he depicted the crowd around the departing train, clutching each other in their last farewell embrace, a crowd absorbed in the gesture encompassing the meaning of all the emotion that melts in the flowing trails of dense colours, the artist depicts a threatening and disturbing face, the face of the modern idol: *Idolo Moderno* (*Modern Idol*, 1911). It is a feminine face, spectral, fragmented and split into its primary chromatic components; it is the apparition of a phantom of modernity that, making contact with the rays of light refracted along of the lines of force emanating from it, violently erupts. The last convulsive grip, the last physical contact that ignites in the painter's eye, before he joins in with the choral, hopeful call of the Manifesto: "We will sing of great crowds, excited by work, by pleasure, and by riot; we will sing of the multicoloured, polyphonic tides of revolution in the modern capitals."

[1] Quotes by U. Boccioni are taken from *Pittura e scultura futuriste*, Edizioni di Poesia, Milan 1914, and from a letter to Nino Barbantini of May 1911, now in: *Gli scritti editi e inediti*, edited by Z. Birolli, Feltrinelli, Milan 1971.
[2] C. Baudelaire, quoted in: *The Painter of Modern Life and other Essays*, translated by Jonathan Mayne, Phaidon Press, London, 1964.

Canteremo le grandi folle Ester Coen

"Noi lavoriamo cantando."[1] Una proposizione semplice, senza solennità, perfino banale se non venisse da un artista, radicale nelle intenzioni, che ha contribuito a scrivere, insieme agli altri futuristi, il primo capitolo della storia del Modernismo. Nella coralità del proposito enunciato da Umberto Boccioni in maniera decisa, come decise d'altra parte sono tutte le affermazioni teoriche del gruppo, oltre al grande senso di appartenenza ideologica e all'annullamento di una volontà individuale in nome di un fine comune, appare chiara la nuova dimensione dell'azione collettiva. Segno, allo stesso tempo, di una maniera totalmente diversa di riflettere sulla funzione dell'artista e del desiderio di inventare parametri nuovi sulla scia delle innumerevoli esperienze e ricerche percorse già nell'epoca precedente. Mutamento della visione, trasformazione dei modelli classici della rappresentazione, insieme a pratiche e tecniche diverse avevano spostato lo sguardo dell'artista e dello spettatore in una direzione che avrebbe preso una svolta esplosiva agli inizi del XX secolo. Non più lo sguardo puntato sul mondo esterno, a delimitare la cornice nella quale condurre e guidare il campo di osservazione, comprimendo e raffreddando in un frammento isolato l'oggetto della figurazione. Guardare, invece, la realtà con un occhio soggettivo dilatando le sensazioni in una parossistica risonanza con l'esterno, fino a spezzare la stessa barriera fisica dell'opera. Orientare lo sguardo estendendo i punti di vista secondo una traiettoria diretta: questa la maniera dei futuristi di ricomporre i frammenti di un mondo vibrante i cui principi e le cui regole erano state frantumate, sparse negli infiniti rivoli di una coscienza moltiplicata. È la percezione dell'energia, deflagrata nell'essere stesso del soggetto che, come una scossa ininterrotta, si ripercuote all'esterno, assorbendo, a sua volta, i flussi di tutte le cose dell'universo.

La storia è andata avanti con una rapidità sorprendente e le nuove politiche hanno prodotto un fenomeno moderno, un fenomeno sconosciuto sotto quel segno così contemporaneo: è l'impressione del numero che procede e avanza. È l'idea di una massa amorfa, anonima, che si profila, un numero in cui gli individui si annullano e si perdono, letteralmente. Ma quella folla, per Boccioni e i futuristi, ha ancora l'identità di un insieme socialmente omogeneo; al principio è una folla composta di lavoratori, di gente umile, di individui stretti ancora in una tensione fortemente romantica e sentimentale, accomunati da uno stesso, grandissimo, ideale nella titanica lotta contro il progresso cieco e tirannico. È questo il tema del lavoro che Boccioni immagina come un grande affresco della vita contemporanea, come un trittico sospeso in un racconto simbolico di tre momenti, di tre passaggi paradigmatici che cadenzano quella realtà umile, naturale, nei confronti della quale ancora nutre uno slancio immediato, quasi empatico (*Stati d'animo*, 1911). Dapprima Milano e le sue periferie: il fascino di quelle immagini legato alla dimensione di un impellente desiderio di giustizia sociale, alla perdita di una misura antica, mitica. L'accento è ancora naturalistico, quasi una retorica stilistica dove il Divisionismo, esaltato dallo sfavillio dei cromatismi accesi, smarrisce l'insegnamento de *Il quarto stato* (1901) di Pellizza da Volpedo per perdersi nuovamente nella tentazione del quadro, di atmosfere che sfumano e degradano di tono. L'occhio segue ancora la traiettoria di un percorso che si spinge all'interno della rappresentazione, catturato e trattenuto in un dettaglio che si innalza a soggetto; la descrizione si impone sull'idea, isolando la scena nella sua fisicità. Ma è una fisicità che sta smarrendo la sensibilità corporea, così come il mondo intorno è smaterializzato e minato nelle sue certezze.

Come uscire allora dal soggetto classico, dalla grande tradizione, come tradurre nel linguaggio della pittura la complessità della vita moderna con tutte le sue innumerevoli sfaccettature, lo spirito del movimento vitale che si ripercuote nella coscienza stessa dell'uomo del Novecento? Boccioni lo intuisce presto: "Si può sempre concludere con un certo scetticismo su tutte le costruzioni mentali dei filosofi, ma malgrado ciò quando penso all'uomo che prendendo e partendo da alcuni elementi primi, o premesse, che sono la sua luce interiore, la sua intuizione e su questi con un orgoglio che delira, con una legge ferrea che incute terrore, tenta di costruire un sistema, un mondo, qualunque sia l'esito di quest'opera fatalmente destinata

a essere fiaccata nel tempo, io ammiro, ammiro sempre...". Lo intuiscono in forma diversa gli artisti, e ancor prima i romanzieri, i letterati, i filosofi, gli scienziati nelle loro analisi e nella critica, attenti recensori della corrosione e del progressivo logoramento dei principi teorici e dell'intrinseco valore delle dottrine umane. E nella coscienza della sua singolarità, l'individuo scopre strutture sociali differenti e più complesse, si sforza di emergere da quella marea indeterminata di impulsi che la psicologia, ormai diventata scienza, assegna alla sfera dell'inconscio; cerca ancora di non lasciarsi travolgere e annullare dall'umana massa indifferenziata che si muove nelle strade delle grandi capitali. Massa intesa come metafora dell'indistinto, immagine di un continuo variare, soglia aperta sulle profondità dell'ignoto. Le nuove "città tentacolari" diventano origine e spunto di visioni apocalittiche, sepolcro di mondi antichi in cui solo un malinconico inno di nostalgia può far da contrappunto a quel sentimento inesorabilmente perduto, vivificandone il ricordo. Oppure tentativo disperato di rappresentare quel mondo e quella perdita attraverso immagini di denuncia, specchio sfaccettato di infinite sofferenze. Sono questi gli angeli ribelli di James Ensor o i suoi "passanti sgranocchiati"[2], attori e spettatori insieme della rovinosa condizione di una società in decadenza, inabissatasi negli infimi vizi di una carnalità dalle pennellate pastose e veloci, che mettono in scena una sorta di danza macabra dove i volti si intrecciano alle membra in un pullulante groviglio di segni. Non così le facce di Edvard Munch, viste invece come maschere grottesche su corpi anonimi, informi, snaturati dal ripercuotersi delle onde sonore di un luogo che, attraverso le note esasperate dei suoi colori, acuisce la pungente percezione di angoscia e di dolore.

A cavallo tra due grandi secoli, testimoni di spettacolari evoluzioni e cambiamenti, i motivi più evocati nel paesaggio culturale rispecchiano la disgregazione della coscienza nel segno della moltitudine e del suo contrario. Ma, in tutti i sensi, opposizione o partecipazione alla realtà sono espressioni di clamorose rinunce o, all'inverso, di risoluti tentativi di impossessarsi dell'esperienza, di coglierne il senso più profondo. È l'indagine a esser posta in primo piano, sia nello scivolare dell'occhio sulle cose esteriori sia nell'inoltrarsi dello sguardo all'interno dei diversi strati della realtà. Con brusca chiarezza si interromperà il flusso narrativo – per poi prendere un ritmo e un passo diversi nelle pagine di James Joyce o di Marcel Proust –, il fluire continuo, dove l'avanzare delle sommosse nelle strade di Parigi viene visto con emozionata partecipazione da Emile Zola, dove l'anonimo uomo della folla è pedinato con agghiacciante e macabro interesse da Edgar Allan Poe o il *flâneur* solitario fa la sua comparsa nell'umana marea della metropoli spiata e sorvegliata da un grande occhio. Charles Baudelaire scrive "Per l'osservatore appassionato, è una gioia senza limiti prendere dimora nel numero, nell'ondeggiante, nel movimento, nel fuggitivo e nell'infinito. [...] L'osservatore è un *principe* che gode ovunque dell'incognito. [...] Così l'innamorato della vita universale entra nella folla come in un'immensa centrale di elettricità. Lo si può paragonare a uno specchio immenso quanto la folla; a un caleidoscopio provvisto di coscienza, che, a ogni movimento, raffigura la vita molteplice e la grazia mutevole di tutti gli elementi della vita. È un *io* insaziabile del *non-io*, il quale, a ogni istante, lo rende e lo esprime in immagini più vive della vita stessa, sempre instabile e fuggitiva"[3].

Laddove la differenza si misura nell'assoluta impossibilità di amalgamare entità così separate e lontane tra loro. Uno specchio che capta e rimanda immagini pronte a dissolversi con una fuggevolezza simile alla transitorietà delle sensazioni, che i pittori impressionisti cercheranno con straordinaria eleganza di fermare sull'esile trama della tela. Ma nella velocissima battuta di arresto del procedimento narrativo, fortemente marcata dalle ricerche moderniste, si può leggere uno dei segni più evidenti dello spostamento dello sguardo nei confronti del lettore o dell'osservatore esterno alla scena. Non è più lo sguardo transitorio del poeta ma neanche lo sguardo immobile dell'obiettivo fotografico. E non è la freddezza insensibile della macchina che registra dati e fenomeni strettamente legati al sottile strato epidermico delle cose, giocando su ambigui attraversamenti di spazi e intervalli. Non necessariamente la profondità di campo indica un'intensificazione dello sguardo; l'asimmetria si genera nella diversità dei gradi di conoscenza che passano tra il guardare e il vedere. E all'impersonale prospettiva di una visione scivolante e strisciante,

l'occhio visionario dell'artista contrappone un'analitica incursione nei territori dell'invisibile. Non più la rappresentazione del numero e della quantità, dove l'indistinto unisce e mescola i sentimenti in un'unica massa informe, pur se modellata sulla passione di un sentimento politico, ma l'immagine di un singolo che affiora accecato e abbagliato da una luce che ne scompone i tratti fisionomici. Ancora con mezzi tradizionali e classici della pittura – colori, linee, traiettorie –, all'inizio del secolo scorso, l'artista si misura con coscienza e occhio dilatati verso sfere che si spingono ben oltre i confini della realtà visibile. Scomposizione della forma e frazionamento della visione si muovono in stretta simmetria con il disperdersi del senso di unità che lo sviluppo delle scienze esatte, oltre che di quelle filosofiche, ha sottoposto a dura verifica. Come registrare quella mobilità, quello scorrere di impressioni, quel pullulare di organismi viventi, nebulizzati dalle sostanze stesse che compongono la materia dell'universo? E come non perdere allo stesso tempo la presa su quello che ancora rimane di una umanità ridotta in frantumi, sbriciolata, annientata nella sua identità?

"Verrà un tempo in cui il quadro non basterà più. La sua immobilità sarà un arcaismo col movimento vertiginoso della vita umana. L'occhio dell'uomo percepirà i colori come sentimenti in sé. I colori moltiplicati non avranno bisogno di forme per essere compresi e le opere pittoriche saranno vorticose composizioni musicali di enormi gas colorati, che sulla scena di un libero orizzonte commoveranno ed elettrizzeranno l'anima complessa d'una folla che non possiamo ancora concepire." Così Boccioni con un anticipo sorprendente rispetto ai suoi tempi, singolare e affascinante predizione intorno alla prassi e ai modi di un progredire e di un mutare delle forme visive, prefigura lo scenario della sua pittura degli stati d'animo. Ma prima di rappresentare la folla alla partenza del treno, assiepata e stretta nell'ultimo abbraccio degli addii, una folla serrata nel gesto che racchiude il significato di tutta l'emozione che si scioglie nelle scie ondeggianti di colori fondi, l'artista dipinge un volto minaccioso e inquietante, quello dell'*Idolo Moderno* (1911). È un volto femminile, spettrale, disgregato e scisso nelle sue componenti cromatiche primarie; è l'apparizione di un fantasma della modernità, che, al contatto dei raggi luminosi, rifratti nella direzione delle linee di forza che si sprigionano dalla sua stessa persona, deflagra con violenza. L'ultimo convulso appiglio, l'ultimo contatto fisico che si accende allo sguardo del pittore, prima di unirsi al corale speranzoso richiamo del manifesto: "Noi canteremo le grandi folle agitate dal lavoro, dal piacere o dalla sommossa: canteremo le maree multicolori e polifoniche delle rivoluzioni nelle capitali moderne"[4].

[1] Le citazioni da Boccioni sono tratte da U. Boccioni, *Pittura e scultura futuriste*, Edizioni di Poesia, Milano 1914, e da una lettera a Nino Barbantini del maggio 1911, ora in *Gli scritti editi e inediti*, a cura di Zeno Birolli, Feltrinelli, Milano 1971. Il brano dalla conferenza "La pittura futurista", tenuta al circolo artistico di Roma nel 1911 è ripubblicato in *Altri inediti e apparati critici*, a cura di Zeno Birolli, Feltrinelli, Milano 1972.
[2] La formula "passanti sgranocchiati" è ripresa da J. Ensor, *Mes écrits ou les suffisances matamoresques*, a cura di Hugo Martin, Labor, Tournai, 1999.
[3] Il passo di Baudelaire sull'artista "uomo delle folle" è citato da *Il pittore della vita moderna*, 1863, ora in C. Baudelaire, *Scritti sull'arte*, Einaudi, Torino 1981.
[4] Il *Manifesto* (1909) di Filippo Tommaso Marinetti è dato nell'ed. L. De Maria, *Teoria e invenzione futurista*, Mondadori, Milano 1968.

Looking out, Looking in Charles Harrison

It is a truism that images of the human face and figure are central to our understanding of painting as a traditional medium. They are perhaps central to our understanding of all pictures that are considered as art. The assumption underlying this latter suggestion is that any picture that is thought of as intentional is thought of as *made* to be seen. It follows that, in so far as we conceive the making of art to be a critical and self-critical business, we imagine that the one doing the making must have looked at the emerging picture not simply so as to see what he or she was doing, but so as to assess its effect: to test for that descriptive or expressive or communicative power that the work is meant to have in the eyes of its spectators.[1] If we ask what this projective scrutiny is like, the answer is that it is of a kind first learned and practised in searching the faces and dispositions of others for the signs of significant animation. This will be no less true when the work in question is a still life, a landscape, or an abstract composition, as when it is a portrait or a full-length figure. In so far as we see the picture as the artist saw it – and presumably as the artist meant it to be seen[2] – we are parties to a "real transaction," the measure of which is human expression and communication, and the value of which is thus always at some level social.[3]

This is of course not to say that a picture of a face may be substituted under all and any conditions by a still life or a painting of a red square or whatever. The more important point is that even the picture of a face works its effect through the medium of the marked and opaque pictorial surface. Where painting is concerned, the character of this effect depends largely on the organisation of the picture plane. It should be clear that the plane in question here is essentially conceptual in nature. While it may – and normally will – coincide with the actual and tangible painted surface, it is not in itself either tangible or visible. Rather, in any given picture in which an illusion of depth is sustained, it maps all points of the represented space that are both nearest to the viewpoint of an imagined spectator and perpendicular to that spectator's line of sight. In so far as the picture plane marks the frontier between an imagined and an actual world, it functions somewhat like the threshold from which the proscenium arch springs in a conventional theatre.

Imagine a picture of a standing woman, facing forward and pointing, with her arm outstretched towards the spectator. So long as the normal decorum of pictorial illusion is maintained, the tip of the pointing finger can come no closer than the other side of the picture plane from the spectator. Now imagine that spectator reaching out to touch the painted finger. We might want to say that the resulting contact will occur on the picture plane, were it not that all that can actually be touched is the literal flat surface of the canvas. In trying to envisage the contact between actual finger and painted finger, we bring two points immediately to mind: the first is the difference in conceptual levels between picture plane and flat painted surface; the second is the crucial role of the imagination, allowing as it does that, notwithstanding the palpable presence of the literal painted surface, a world may still be configured within the picture plane.

It should be clear enough that the function of the picture plane will bear a particularly heavy critical weight in a context such as that of the present exhibition, where the pictured figure is examined as a bearer of the values of modern life. In predominant critical theories painting's enactment of the very inception of the modern has been associated with works by Manet in which the exchange of glances in a social world is played out at two levels simultaneously and indistinguishably: in the viewer's imaginative response at once to the pictured subject and to the painted surface. In such cases – *Olympia* (1863) and the *Bar aux Folies-Bergère* (*Bar at the Folies-Bergère*, 1881-82) are among the most blatant – the picture plane becomes a penetrable barrier across which that exchange of glances is conducted: on one side the outward-facing painted figure, on the other the inward-facing spectator – a spectator now cast in the imaginary role of client, as the picture's composition defines it.

Once painting had become explicitly engaged in the project of representing modern life, it was inevitable that emphasis should fall upon transactions of this order. Modernity entails mobility – a degree of unpredictability in the distribution of power and opportunity within the social order, and an accompanying frisson in the roles, both public and private, that are ascribed to the different sexes. Few paintings play upon these conditions more tellingly than Renoir's *Les Parapluies* (*The Umbrellas*, 1881-85)[4]. The picture was painted in two phases, the first in the late 1870s, the second some five years later. In its final form it shows a young and attractive girl moving through a crowd of bourgeois promenaders on a city street. She is marked out as working-class by her lack of hat, gloves and umbrella, and is defined more specifically, by her plain but smart attire and by the band-box she carries, as a worker in the world of fashionable consumer goods and services then bourgeoning in Paris. It appears that she is an object of interest to a man placed behind her. What makes the painting truly distinctive, however, is that the young woman's half-arrested pose, her self-conscious demeanour and her slightly downcast gaze serve to define a more conspicuous interest directed at her from the other side of the picture plane, where an imaginary role as *flâneur* is thus defined for the actual spectator. In the momentary exchange that Renoir's painting represents, a world of information is contained about the social and psychological conditions of urban life at the time, and specifically about the vulnerability of those young women who undertook poorly paid employment in the modern city. That information is not didactically recounted; it is made palpable in the intuition of the engaged and imaginative spectator.

Pierre-Auguste Renoir, *Les Parapluies* (*The Umbrellas / Gli ombrelli*), 1881-86
Sir Hugh Lane Bequest, 1917, on loan to / Prestito a The Hugh Lane Municipal Gallery of Modern Art, Dublin
The National Gallery, London

Over the course of some fifty years in the latter part of the nineteenth century and the early part of the twentieth, a significant number of paintings at the forefront of modernist developments are addressed like this to the question of how women look: how they appear, what it is like for them to be looked at, how they look back when they do, and how each of these questions is inflected by considerations of class. In the exchange of glances between men and women, all relative powers are at stake in an instant – those of wealth, of class, of gender, of sexuality. As one party looks away, the dominance of the other is affirmed. The early sociologist Georg Simmel referred to "the sharp discontinuity in the grasp of a single glance." His context was a study of "The Metropolis and Mental Life."[5] To the painter concerned to capture meaning and value in social life, these scenarios were meat and drink.

In such exceptional works by Renoir, and in more numerous works by Manet and by Degas, human face and figure were reinvested with potential at the heart of a modern, urban, figurative painting. During the early years of the twentieth century this potential was to be exploited not only by a subsequent generation of artists working in France – Pierre Bonnard, Henri Matisse and Pablo Picasso notable among them – but also by such diverse and disparate painters as Walter Sickert in England, Ernst Kirchner in Germany, and the young Kasimir Malevich in Russia. There are distinctive paintings by each of these artists, painted in the first decade of the century, that rely largely for their effects on exchanges between pictured individuals and imagined spectators, conducted across the frontier of the picture plane.

It has to be acknowledged, however, that such effects were not generally favored by subsequent technical developments in painting. Nor were they encouraged by an increasing tendency to conceive of the urban figure as a mere component in a crowd. Ezra Pound's "In a Station of the Metro" (1913) serves neatly to establish common ground between these two considerations, the one technical, the other sociological: "The apparition of these faces in the crowd; petals on a wet black bough." What this anglicised haiku suggests is that the emergence of the crowd is the condition of a certain blurring. In Pound's imagined darkness the highlights are faces wiped clean of the marks of their individuality – the very property to which the terms "face" and "figure" normally attest.

In the modernist painting of the later nineteenth century the crowd had typically furnished occasional texture in views of the city, or had formed a more-or-less static backcloth to vignettes of social life. In

the cityscapes of Claude Monet, Renoir and Camille Pissarro, the merging of figures into masses is dictated by a technical rather than a social economy; that is to say, it occurs where distance from the represented viewpoint necessarily undermines the individualising power of the brushstroke. As Renoir's *Parapluies* serves to demonstrate, the resulting pictorial texture remains reconcilable with the discriminate characterisation of figures set closer to the picture plane. For the next generation of painters, however, the crowd is always potentially a feature of the foreground, its members no longer individuated through their transaction with the imagined spectator, but rather serving as collective tokens of menace or alienation or both. Among the myriad figures in Ensor's *L'Entrée du Christ à Bruxelles en 1889* (*Christ's Entry into Brussels in 1889,* 1888)[6] there are no individuals that are not masked in one sense or another. In Munch's *Aften på Karl Johan* (*Evening on Karl Johan,* 1892)[7] the blurring of features is already well advanced. By the early years of the twentieth century the crowd had come to feature as a subject in its own right, neither resistible nor benign, its energetic character implied in the graphic rhythm and organisation of the painted surface.

This is how the crowd tends to figure in the iconography of modernity and in the founding texts of sociology[8]: as the barely human manifestation of a price paid by civilisation for the spread of industrialisation and the growth of cities; a collection of those rendered anonymous by the power of capital and by the conditions of metropolitan life. Whatever their evident differences in style or in the political standpoint of their authors, images of the resulting organism tend all to be distinguished by a certain fierce pessimism (consider, for instance, Umberto Boccioni's *La città che sale* [*The City Rises*, 1910-11][9] and George Grosz's *Widmung an Oscar Panizza* [*Dedicated to Oscar Panizza,* 1917-18][10]). In apparent counter to this tendency, it should be said, the painting of the mid-third of the twentieth century offers us many examples of crowds that are composed of differently characterised individuals. It offers none, however, that are not either technically conservative or marked by the signs of submission to socio-political dogma, or both. It is significant that the genre of portraiture is increasingly subject to the same fate.

What, then, of the imaginary transaction between painted figure and engaged spectator that played so significant a part in the advanced art of the later nineteenth century? One way to answer this would be to say that during the twentieth century it was simply ruled out of account in any painting that sought to reconcile realism with modernism – in any painting, that is to say, that was responsive both to shifts in the social order and to technical developments in the medium. Yet it is clear that the notion of a psychological and emotional transaction between spectator and figurative image continued to possess the imaginations of ambitious artists well into the later part of the century. The relevant aspiration and its attendant problems were poignantly described by Mark Rothko in statements made eleven years apart: "For me the great achievements of the centuries in which the artist accepted the probable and the familiar as his subjects were the pictures of the human figure – alone in a moment of utter immobility. But the solitary figure ... could gather on beaches and streets and parks only through coincidence, and, with its companions, form a *tableau vivant* of human incommunicability." (1947)[11] "I belong to a generation that was preoccupied with the human figure and I studied it. It was with the utmost reluctance that I found it did not meet my needs. Whoever used it mutilated it. No one could paint the figure as it was and feel that he could produce something that could express the world. I refuse to mutilate and had to find another way of expression." (1958)[12]

Rothko's "other way" – his solution to the desire for intimacy between singular painted image and spectator – was the large abstract canvas, envisaged as a person-like thing that "lives by companionship."[13] For a while in the mid-century and after, it did indeed seem that the transaction between image and spectator might thus be given renewed currency; that the potential for psychological

[1] "The painter places himself as he does because he paints with – that is, partly with – his eyes. It isn't that he paints first and looks afterwards. The eyes are essential to the activity. But the problem is that, if this answer is right ... the same goes for, say, driving a car ... Like the driver, the artist does what he does *with* the eyes. Unlike the driver, he also does it *for* the eyes." R. Wollheim, "What the Spectator Sees", in *Painting As an Art*, Princeton University Press, Princeton and London, 1987, pp. 43-44.
[2] Of the paintings he discusses Wollheim writes, "There is a right and a wrong way to look at them, and in each case the right way ensures an experience that concurs with the fulfilled intentions

of the arist," *op. cit.*, p. 86.

[3] "If I must place my trust somewhere, I would invest it in the psyche of sensitive observers who are free of the conventions of understanding. I would have no apprehensions about the use they would make of the pictures for the needs of their spirit. For if there is both need and spirit, there is bound to be a real transaction." Mark Rothko, letter to Katharine Kuh, 1954, printed in I. Sandler, R. Rosenblum, M. Compton, *Mark Rothko 1903-1970*, Tate Gallery, London, 1987, p. 58.

[4] National Gallery, London, and National Gallery of Ireland, Dublin, Lane Bequest. I have written more extensively about this painting and the precedent I believe it draws on in "Degas' Bathers and Other People," *Modernism/Modernity,* Vol. VI, No. 3, September 1999, York and Chicago, pp. 57-90.

[5] Originally published as "Die Großtädte und das Geistesleben," in *Die Großtädte: Vorträge und Aufsätze zur Städteausstellung*, Jahrbuch der Gehe-Stiftung zu Dresden 9, Winter 1902-03, pp. 185-206. English version in *Art in Theory 1900-2000, An Anthology of Cahnging Ideas*, edited by C. Harrison, P. Wood, Blackwell, Oxford, UK, and Cambridge, Ma., 2003, p. 133.

[6] J. Paul Getty Museum, Los Angeles.

[7] Rasmus Meyer Collection, Bergen.

[8] "The age we are about to enter will in truth be the ERA OF CROWDS ... Today the claims of the masses are becoming more and more sharply defined, and amount to nothing less than a determination to destroy utterly society as it now exists." G. Le Bon, *Psychologie des Foules*, Paris, 1895, translated as *The Crowd: A Study of the Popular Mind*, 1897; see excerpt in C. Harrison, P. Wood and J. Gaiger, *Art in Theory 1815-1900*, Oxford, 1998, p. 813. Le Bon's conservative view of the crowd may be contrasted with such earlier studies as those of Edgar Allan Poe (*The Man of the Crowd*, 1840) and Friedrich Engels ("The Great Towns", in *The Condition of the Working Class in England in 1844*. 1845).

[9] The Museum of Modern Art, New York.

[10] Staatsgalerie, Stuttgart.

[11] "The Romantics Were Prompted ...," in *Possibilities I*, New York, 1947, reprinted in C. Harrison and P. Wood, *op. cit.*, 2003, pp. 572-573.

[12] Lecture at the Pratt Institute, New York, 1958, as printed in *Rothko, op. cit.*, p. 87.

[13] "A picture lives by companionship, expanding and quickening in the eyes of the sensitive observer." M. Rothko, *The Tiger's Eye*, New York, December 1947, reprinted in C. Harrison and P. Wood, *op. cit.*, 2003, p. 573.

[14] The Museum of Modern Art, New York.

and emotional expression and content associated with the long tradition of figurative painting might be continued, however paradoxically, in large-scale abstract painting and sculpture. The claim of high modernist abstract art to stand as the realist art of its time was the stronger for the evident mannerism that distinguished the more advanced figurative art of the time, and for the palpable conservatism of the rest.

It transpired, however, that the potential for development of modernist abstract art was as severely limited as was the currency of modernism itself as an ideology of art. Just as the long figurative tradition was decisively broken by the abstract art of the later 1940s and 1950s, so the relevant critical protocols of the modernist tradition were broken by the avant-garde movements of the 1960s, from Warhol's knowing, insouciant silkscreen paintings of 1962-64 to the Conceptual art movement of the later 1960s and early 1970s, with its resource to photographic images as mere indexical components. Various new figurative practices emerged in the 1970s and 1980s. In so far as they acknowledged the legacy of abstract art, it was through their rejection of the putatively original hand-made picture as an avant-garde medium, and through their wholesale co-option of the photographic image. The legacy of Conceptual art showed in a self-conscious playing with levels of representation and in acknowledgement of the texts, articulated or not, by which the margins of all pictures are inescapably patrolled.

In the most significant pictorial art of the later twentieth century the individual face and figure tended to return to a central position. The great majority of the relevant work has been photographic not simply in its derivation but in its presentation. Much of this work has been done by women artists, breaking with precedents of studio practice typically associated with male artists. In the work of Cindy Sherman, for instance, the earlier concern with the complex question of how women look is revived and given a new and intentionally disturbing aspect under the changed circumstances of late-twentieth century culture. In photographic work such as this, however, the picture plane remains necessarily transparent. It follows that the spectator tends to be drawn into a world of possible narratives, within which the given image stands as an exemplary moment. In fact a sense of the power of such narratives to determine our responses to face and figure may be just what motivates the work in the first place. The painted work of Gerhard Richter is the principal exception to the photographic tendency in late twentieth-century figurative art. Based though the great majority of his pictures are on photographic images, their generally opaque surfaces locate them firmly within a tradition of painting. In a number of the works in his *18 October 1977* (1988) series[14], female faces look out towards an imagined spectator. Under highly vexed pictorial circumstances, the type of the earlier transaction is revived, opening a world of unresolved questions. Among these is the continually vexed issue of the relations between modernism and realism; the issue, that is to say, of the adequacy of each as a critical mode of the other.

Sguardi da dentro, sguardi da fuori Charles Harrison

È indubbio che le immagini del volto e della figura umana abbiano un ruolo centrale nella nostra comprensione della pittura come mezzo espressivo tradizionale ed è probabile che abbiano lo stesso ruolo nella comprensione di tutte le immagini considerate "artistiche". L'ipotesi che sta alla base di quest'ultima affermazione è che ogni immagine, in qualche modo pensata come intenzionale, sia stata *creata* per essere vista. Ne segue che, nella misura in cui consideriamo la creazione artistica come un'attività critica e autocritica, immaginiamo che l'artista debba aver guardato l'immagine che stava creando non solo per vedere che cosa stesse facendo, ma anche per valutarne l'effetto: per misurare il potere descrittivo, espressivo o comunicativo che l'opera finita dovrà avere agli occhi dell'osservatore[1]. Se chiediamo come si svolga questa analisi proiettiva, ci viene risposto che, inizialmente, si impara a praticarla osservando i volti e gli atteggiamenti degli altri, andando alla ricerca di una reazione significativa. Questo vale sia quando l'opera in questione è una natura morta, un paesaggio o una composizione astratta, sia quando si tratta di un ritratto o di una figura intera. Nel momento in cui vediamo il dipinto così come lo ha visto l'artista – e presumibilmente come l'artista voleva che lo si vedesse[2] – siamo parte di una "transazione reale", le cui unità di misura sono l'espressione e la comunicazione umana, e il cui valore è sempre, in un certo senso, sociale[3].

Naturalmente questo non significa che il ritratto di un volto possa essere in alcun modo sostituito da una natura morta, dall'immagine di un quadrato rosso o di qualunque altra cosa. Il punto è che perfino l'immagine di un volto può ottenere l'effetto desiderato grazie alla superficie pittorica segnata e opaca. Per quanto riguarda la pittura, il carattere di questo effetto dipende, soprattutto, dall'organizzazione del piano pittorico. Occorre chiarire che stiamo parlando di un piano di natura essenzialmente concettuale. Anche se può capitare – e di solito capita – che coincida con l'effettiva, tangibile superficie dipinta, il piano pittorico non è di per sé tangibile o visibile. Piuttosto, in ogni immagine in cui venga creata un'illusione di profondità, tale piano è formato da tutti i punti dello spazio rappresentato che sono, nello stesso tempo, più vicini al punto di vista di un osservatore immaginario e perpendicolari alla sua linea di visuale. Il piano pittorico, che segna la frontiera tra un mondo immaginario e uno reale, funziona come la soglia da cui si sviluppa l'arco di proscenio in una scena teatrale tradizionale.

Immaginiamo il ritratto di una donna in piedi, vista di fronte, con il braccio teso a indicare l'osservatore. Dato per scontato che siano state rispettate le normali convenzioni dell'illusione pittorica, la punta del dito della donna non potrà andare oltre il limite del piano pittorico opposto all'osservatore. Ora supponiamo che l'osservatore allunghi la mano per toccare il dito dipinto. Potremmo sostenere che il contatto si verificherà sul piano pittorico, se non fosse che l'unica cosa che l'osservatore può effettivamente toccare è la pura superficie piatta della tela. Cercando di immaginare il contatto fra il dito reale e quello dipinto, ci vengono subito in mente due concetti: il primo riguarda la differenza concettuale che esiste tra il piano pittorico e la superficie piatta dipinta; il secondo riguarda il ruolo cruciale dell'immaginazione, che permette, malgrado la presenza palpabile della superficie dipinta concreta, di configurare ugualmente un mondo all'interno del piano pittorico.

Ormai è chiaro che il funzionamento del piano pittorico avrà un notevole peso critico in un contesto come quello di questa mostra, dove la figura dipinta viene esaminata come portatrice dei valori della vita moderna. Nelle teorie critiche predominanti, la rappresentazione dell'inizio stesso della modernità da parte della pittura è stata associata ad alcune opere di Edouard Manet, in cui lo scambio di sguardi all'interno di un mondo sociale è condotto su due livelli simultanei e indistinguibili: la reazione immaginativa dell'osservatore in relazione al soggetto raffigurato e la superficie dipinta. In questi casi – *Olympia* (1863) e *Bar aux Folies-Bergère* (Bar alle Folies-Bergère, 1881-82) sono fra i più eclatanti – il piano pittorico diventa una barriera penetrabile attraverso la quale viene condotto lo scambio di sguardi: da una parte la figura dipinta che guarda verso l'esterno, dall'altra l'osservatore che guarda verso l'interno – un osservatore che ora riveste il ruolo immaginario di committente, così come viene definito dalla composizione del quadro.

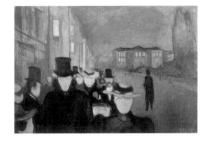

Edvard Munch, *Aften på Karl Johan*
(*Evening at Karl Johan / Sera sulla via Karl Johan*), 1892
Bergen Kunstmuseum, Bergen

Dal momento in cui la pittura si impegnò esplicitamente nel progetto di rappresentare la vita moderna, era inevitabile che venisse dato risalto a questo genere di transazioni e relazioni. La modernità implica mobilità, un certo grado di imprevedibilità nella distribuzione del potere e delle opportunità all'interno dell'ordine sociale, che si accompagna a un rimescolamento dei ruoli, siano essi pubblici o privati, attribuiti ai due sessi. Pochi dipinti fanno leva su queste condizioni in modo più significativo di quanto sia accaduto per Les *Parapluies* (*Gli ombrelli*, ca. 1881-85)[4] di Auguste Renoir. Il dipinto venne realizzato in due fasi, la prima alla fine degli anni Settanta dell'Ottocento, la seconda circa cinque anni più tardi. Nella sua forma finale, esso rappresenta una ragazza giovane e attraente che avanza attraverso una folla di borghesi in una strada cittadina. L'appartenenza alla classe sociale operaia della ragazza è marcata dalla mancanza di cappello, guanti e ombrello, ed è caratterizzata in maniera più specifica, dall'abito disadorno, ma elegante, e dalla cappelliera che ha al braccio, come un'operaia del mondo della moda che, a quei tempi, si stava rapidamente sviluppando a Parigi. Un uomo alle sue spalle sembra guardarla con interesse. Ciò che, tuttavia, rende davvero particolare il dipinto è il fatto che la posa semisospesa della giovane, la sua aria timida e il suo sguardo leggermente rivolto verso il basso servono a definire un interesse più marcato che le potrebbe venire rivolto dall'altro lato del piano pittorico, dove l'osservatore reale si ritrova inserito in un immaginario ruolo di *flâneur*. Nello scambio momentaneo rappresentato dal dipinto di Renoir, è contenuto un mondo di informazioni sulle condizioni sociali e psicologiche della vita urbana di quel periodo e, in particolare, sulla vulnerabilità delle giovani lavoratrici sottopagate della città moderna. Queste informazioni non vengono raccontate in maniera didascalica, ma semplicemente lasciate all'intuizione dell'osservatore, coinvolto e ricco di immaginazione.

Nel corso di circa cinquant'anni, tra la fine del XIX e l'inizio del XX secolo, un gran numero di dipinti d'avanguardia e modernisti ebbe come tema l'aspetto della donna: come essa appare, come si sente quando viene osservata, in che modo restituisce lo sguardo, e come ognuna di queste questioni viene regolata dalle considerazioni di classe. Nello scambio di sguardi tra uomini e donne, in un unico istante vengono messi in gioco tutti i relativi poteri – quelli della ricchezza, della classe, del genere, della sessualità. Quando uno dei due distoglie lo sguardo, viene affermata la predominanza dell'altro. Uno dei primi sociologi, Georg Simmel, parlava della "acuta discontinuità in occasione di un'unica occhiata". Il contesto di questa definizione era uno studio intitolato *La metropoli e la vita dello spirito*[5]. Per il pittore impegnato a catturare il significato e il valore nella vita sociale, tali scenari erano motivo di grande soddisfazione.

In alcune sporadiche opere di Renoir, e in altre più numerose di Manet e Degas, il volto e la figura umana vennero reinvestiti delle potenzialità che si trovano al centro di una pittura moderna, urbana e figurativa. Nei primi anni del XX secolo queste potenzialità sarebbero state sfruttate non solo dalla successiva generazione di artisti operanti in Francia, fra cui, in particolare, Pierre Bonnard, Henri Matisse e Pablo Picasso, ma anche da pittori diversi e disparati come Walter Sickert in Inghilterra, Ernst Kirchner in Germania e il giovane Kasimir Malevich in Russia. Ognuno di questi artisti, nel primo decennio del secolo, dipinse quadri il cui effetto si basava, soprattutto, sugli scambi fra individui raffigurati e osservatori immaginari, condotti attraverso la frontiera o la membrana del piano pittorico.

Occorre riconoscere, tuttavia, che tali effetti non vennero generalmente favoriti dai successivi sviluppi tecnici della pittura. E non vennero neppure incoraggiati dalla crescente tendenza a concepire la figura umana come una semplice componente della folla. In *In a Station of the Metro* (*In una stazione del metro*, 1913), Ezra Pound stabilisce chiaramente un terreno comune fra queste due considerazioni, l'una tecnica e l'altra sociologica: "*The apparition of these faces in the crowd; petals on a wet black bough*" (L'apparizione di questi volti nella folla; petali su un umido, nero ramo).

Questo *haiku* [*n.d.r.* tipo di breve poesia lirica giapponese di diciassette sillabe] anglicizzato lascia intendere come la comparsa della folla abbia creato una condizione, in un certo senso, *sfocata*. Nell'oscurità immaginata da Pound, le zone illuminate sono volti privi dei segni della loro individualità, la cui presenza viene normalmente attestata dai termini "volto" e "figura".

Nei dipinti modernisti della fine del XX secolo, la folla aveva occasionalmente fornito una struttura alla

vedute cittadine, oppure aveva costituito uno sfondo più o meno statico a schizzi di vita sociale. Nei paesaggi cittadini di Claude Monet, Renoir e Camille Pissarro, il fondersi delle figure nella massa è imposto da un'economia di tipo tecnico piuttosto che sociale: si verifica, cioè, quando la distanza dal punto di vista rappresentato indebolisce necessariamente il potere individualizzante della pennellata. Come dimostrano *Les Parapluies* (*Gli ombrelli*) di Renoir, la struttura pittorica risultante rimane conciliabile con la distinta caratterizzazione delle figure più vicine al piano pittorico. Per la successiva generazione di pittori, tuttavia, la folla è sempre potenzialmente un elemento dello sfondo, e i suoi membri non sono più identificati tramite la loro transazione con l'osservatore immaginario – il pubblico dell'opera – ma rappresentano un simbolo collettivo di minaccia o di alienazione, oppure di entrambe le cose. Tra la miriade di figure in *L'entrée du Christ à Bruxelles en 1889* (*L'ingresso di Cristo a Bruxelles nel 1889*, 1888)[6] di James Ensor, non c'è neppure un individuo che non sia in qualche modo mascherato. In *Aften på Karl Johan* (*Sera sulla via Karl Johan*, 1892)[7] di Edvard Munch, la confusione dei tratti è a uno stadio già piuttosto avanzato. All'inizio del XX secolo, la folla è ormai diventata un soggetto di diritto, né qualche cosa a cui si può resistere, né qualche cosa di benigno, con un carattere energico racchiuso nel ritmo e nell'organizzazione grafica della superficie dipinta.

Nell'iconografia della modernità e nei testi fondanti della sociologia[8], la folla tende a comparire come la manifestazione assai poco umana del prezzo pagato dalla civiltà per la diffusione dell'industrializzazione e lo sviluppo delle città; un insieme di individui resi anonimi dal potere del capitale e dalle condizioni della vita metropolitana. Quali che siano le differenze manifeste nello stile o nel punto di vista politico degli autori, le immagini che ritraggono tale organismo si distinguono tutte per un certo feroce pessimismo (consideriamo, per esempio, *La città che sale* (1910-11)[9] di Umberto Boccioni o *Widmung an Oscar Panizza* [*Dedicato a Oscar Panizza*, 1917-18][10] di George Grosz). Bisogna anche dire che, in apparente controtendenza, la pittura del secondo terzo del XX secolo offre molti esempi di folle composte da individui diversamente caratterizzati; tutti questi esempi, però, sono contraddistinti dall'impiego di tecniche tradizionali, dalla sottomissione al dogma socio-politico, oppure da entrambe le cose. Ed è un fatto significativo che il genere del ritratto sia sempre più soggetto allo stesso destino.

Che dire, allora, della transazione immaginaria tra la figura dipinta e l'osservatore coinvolto, nell'opera che giocò un ruolo così importante nell'arte d'avanguardia della fine del XIX secolo? Si potrebbe rispondere che durante il XX secolo quella transazione non è stata semplicemente presa in considerazione dalle opere che cercavano di riconciliare Realismo e Modernismo; in quelle opere, cioè, che reagivano sia ai cambiamenti nell'ordine sociale sia agli sviluppi tecnici del mezzo artistico. Eppure è evidente che la nozione di una transazione psicologica ed emotiva tra osservatore e immagine figurativa continuò a ossessionare la fantasia di artisti ambiziosi fino alla fine del secolo. Tale aspirazione, insieme ai problemi che l'accompagnavano, venne acutamente descritta da Mark Rothko in due brani scritti a undici anni di distanza l'uno dall'altro: "Per me le grandi conquiste dei secoli in cui l'artista accettava il probabile e il familiare come propri soggetti erano le immagini della figura umana – sola in un momento di completa immobilità. Ma le figure solitarie... potevano radunarsi su spiagge, strade e parchi solo per coincidenza e, insieme ai loro compagni, formare un *tableau vivant* dell'incomunicabilità umana". (1947)[11] "Appartengo a una generazione che si interessava alla figura umana e la studiava. Fu con estrema riluttanza che la scoprii inadeguata alle mie necessità. Utilizzarla significava mutilarla. Nessuno poteva dipingere la figura umana così com'era, e sentire di produrre qualcosa che potesse esprimere il mondo. Io non intendo mutilare nulla, e quindi dovetti trovare un altro modo di esprimermi". (1958)[12]

L'"altro modo" di Rothko – la sua soluzione al desiderio di intimità fra l'immagine dipinta e l'osservatore – fu la creazione della grande tela astratta, vista come un oggetto che, come una persona, "vive della compagnia degli altri"[13]. Per un po', intorno alla metà del secolo, sembrò davvero che la transazione fra immagine e osservatore potesse ottenere una nuova validità; che il potenziale psicologico ed emotivo di espressione e contenuto associato alla lunga tradizione di pittura figurativa potesse avere un seguito, per quanto in maniera paradossale, in dipinti e sculture astratti di grandi dimensioni. La pretesa dell'arte

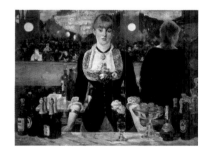

Édouard Manet, *Bar aux Folies-Bergère* (*Bar at the Folies-Bergère / Bar alle Folies-Bergère*) 1881-1882
Photo / foto courtesy The Samuel Courtauld Trust, Courtauld Institute of Art Gallery, London

[1] "[...] il pittore assume una determinata posizione perché dipinge, almeno in parte, con gli occhi. L'atto di dipingere e quello di guardare sono contemporanei. Gli occhi sono indispensabili alla sua attività. Ma il problema è che, se questa risposta è corretta [...] lo stesso si può dire, per esempio, per chi guida un'auto. Come il guidatore, l'artista svolge il proprio compito *con* gli occhi. A differenza del guidatore, però, lo svolge anche *per* gli occhi". Da R. Wollheim, *What the Spectator Sees*, in R. Wollheim, *Painting as an Art*, Princeton University Press, Princeton-Londra 1987, pp. 43-44.
[2] Dei quadri che analizza Wollheim scrive, "C'è un modo giusto e uno sbagliato di guardarli, e in ogni caso il modo giusto fornisce un'esperienza che coincide con l'obiettivo realizzato dell'artista", *ibid.*, p. 86.
[3] "Se dovessi riporre la mia fiducia da qualche parte, la riporrei nella psiche degli osservatori sensibili e liberi dalle convenzioni del giudizio. Non mi

preoccuperei dell'uso che fanno delle immagini per le loro necessità spirituali. Perché se esistono una necessità e uno spirito, ci sarà anche un'autentica transazione". Da una lettera di Mark Rothko a Katharine Kuh, 1954, pubblicata in *Mark Rothko*, Tate Gallery, Londra 1987, p. 58 (catalogo).

[4] National Gallery, Londra, e National Gallery of Ireland, Dublino, Lane Bequest. Ho scritto in maniera più approfondita di questo dipinto, e dei precedenti a cui ritengo si rifaccia, in *Degas' Bathers and Other People*, in "Modernism/Modernity", vol. VI, n. 3, New York-Chicago, settembre 1999, pp. 57-90.

[5] Originariamente pubblicato come *Die Großtädte und das Geistesleben*, in *Die Großtädte: Vorträge und Aufsätze zur Städteausstellung*, in "Jahrbuch der Gehe-Stiftung zu Dresden", 9, inverno 1902-03, pp. 135-206. Versione italiana, *La metropoli e la vita dello spirito*, a cura di Paolo Jedlowski, Armando Editore, Roma 2001.

[6] J. Paul Getty Museum, Los Angeles.

[7] Rasmus Meyer Collection, Bergen.

[8] "L'epoca in cui stiamo per entrare sarà invece L'EPOCA DELLE FOLLE... Oggi le rivendicazioni delle masse stanno diventando sempre più definite, ed equivalgono nientemeno che alla determinazione di distruggere completamente la società come noi la conosciamo...". Da G. Le Bon, *Psychologie des Foules*, Parigi 1895. Versione italiana, *Psicologia delle folle*, Longanesi, Milano 1970; estratti riediti in C. Harrison, P. Wood, J. Gaiger, *Art in Theory 1815-1900*, Oxford 1998, p. 813. Le opinioni conservatrici di Le Bon sulla folla si possono confrontare con gli studi precedenti di E.A. Poe (*L'uomo della folla*, in *Racconti del terrore*, Rizzoli, Milano 1950 [1° edizione 1840]) e di F. Engels (*Le grandi città*, in *La situazione della classe operaia in Inghilterra nel 1844*, Editori Riuniti, Roma 1972 [1° edizione 1845]).

[9] The Museum of Modern Art, New York.

[10] Staatsgalerie, Stuttgart.

[11] *The Romantics Were Prompted...*, in "Possibilities", I, New York 1947, p. 84, riedito in C. Harrison e P. Wood, *Art in Theory 1900-2000*, Blackwells, Oxford - Cambridge, Ma., 2003, pp. 572-573.

[12] Conferenza al Pratt Institute, New York, 1958, pubblicata in I. Sandler, R. Rosenblum e M. Compton, *Mark Rothko 1903-1970*, Tate Gallery, Londra, 1987, p. 87.

[13] "Un dipinto vive della compagnia, espandendosi e animandosi nello sguardo dell'osservatore sensibile..." M. Rothko, "The Tiger's Eye", New York, dicembre 1947, riedito in C. Harrison e P. Wood, cit., 2003, p. 573.

[14] The Museum of Modern Art, New York.

astratta modernista di rappresentare una nuova forma di arte realista del proprio tempo era rafforzata dall'evidente manierismo che caratterizzava l'arte figurativa più avanzata dell'epoca, e dal tradizionalismo dominante in ogni altro settore culturale.

Ben presto, tuttavia, divenne chiaro che il potenziale di sviluppo dell'arte astratta modernista era fortemente limitato, almeno quanto la validità del Modernismo stesso come "ideologia" artistica. Proprio mentre la lunga tradizione figurativa veniva nettamente interrotta dall'arte astratta della fine degli anni Quaranta e Cinquanta, così i protocolli critici pertinenti alla tradizione modernista vennero interrotti dai movimenti avanguardistici degli anni Sessanta, dalle serigrafie intelligenti e spensierate di Warhol del 1962-64 al movimento dell'Arte Concettuale della fine degli anni Sessanta e dei primi anni Settanta, con il suo ricorso alle immagini fotografiche come mere componenti "indicizzanti". Negli anni Settanta e Ottanta presero corpo molte nuove pratiche figurative, che riconobbero l'eredità dell'arte astratta nella misura in cui rifiutarono anch'esse la presunta originalità della pittura manuale come mezzo d'avanguardia e si appropriarono dell'uso, su vasta scala, dell'immagine fotografica. L'eredità dell'Arte Concettuale si manifestò nel gioco consapevole con i livelli di rappresentazione e con il riconoscimento dei testi, articolati o impliciti, che "sorvegliavano" immancabilmente i confini delle immagini.

Nell'arte pittorica più significativa della fine del XX secolo, il volto e la figura individuale tendono a tornare in una posizione centrale. La gran parte delle opere assume un carattere fotografico, non solo per derivazione ma anche per le modalità di presentazione. Molte di queste opere sono state realizzate da donne, che hanno rotto con il precedente della pratica in studio, tipicamente associata ad artisti uomini. Nelle opere di Cindy Sherman, per esempio, l'antica e complessa questione dell'aspetto femminile si inserisce nelle circostanze culturali radicalmente modificate del tardo XX secolo, acquistando un nuovo significato e un nuovo aspetto volutamente scomodo. In opere fotografiche come queste, tuttavia, il piano pittorico rimane necessariamente trasparente. L'osservatore, di conseguenza, tende a essere trascinato in un mondo di narrazioni possibili, all'interno del quale l'immagine data costituisce un momento esemplare. In effetti, la motivazione primaria dell'opera potrebbe essere proprio la capacità di tali narrazioni di determinare le reazioni dell'osservatore davanti al volto e alla figura umana. I dipinti di Gerhard Richter sono la principale eccezione alla tendenza fotografica dell'arte figurativa del tardo XX secolo. Anche se la maggior parte dei suoi quadri si basa su immagini fotografiche, la superficie generalmente opaca li colloca, decisamente, all'interno della tradizione pittorica. In parecchie opere del ciclo *18. Oktober 1977* (*18 ottobre 1977*, 1988)[14], i volti femminili guardano verso un'osservatore immaginario. In circostanze pittoriche molto difficili, viene fatto rivivere il precedente modello di transazione, aprendo un nuovo mondo di questioni irrisolte, fra cui l'annoso interrogativo dei rapporti tra Modernismo e Realismo; il tema, cioè, di quanto ognuna di queste due categorie sia adatta a fungere da modalità critica per e dell'altra.

Expressionism and Neue Sachlichkeit: Individuals in Threat of Extinction Jill Lloyd

In 1915 the Expressionist artist Ernst Ludwig Kirchner painted a chilling representation of an experience he had undergone during the First World War. Instead of the exploding shells and apocalyptic visions that we normally associate with Expressionist representations of war, Kirchner depicted a group of naked men taking a compulsory shower under the watchful eye of a German officer. For many viewers today *Das Soldatenbad* (*Artillerymen in the Shower,* 1915) reverberates across history, grimly prophetic of one of its most disgraceful and barbaric episodes: the slaughter of the Jews in German gas chambers disguised as showers. At the time, Kirchner intended his painting to reflect the humiliation and depersonalisation he suffered in the army. The crowd of men cringing under the impact of cold water pelting them from above, all bear the features of the artist's own face. This is not a representation of "faces in the crowd," but rather of *the face* in the crowd. Paradoxically, it is a face that has been stripped of its individual identity and cynically repeated ad infinitum. For Kirchner, like other artists of his generation, First World War was a searing experience that provoked a grave psychological crisis. Fired by their enthusiasm for Nietzsche's writings, many of these young men volunteered in 1914, celebrating the war as a revolutionary force that would sweep away their materialistic age and herald an exhilarating future. Needless to say, few of them survived the orgy of mass destruction with their idealism intact; in reality, the war heralded a new period of collective politics that ultimately facilitated Hitler's rise to power. The era of the Romantic, individualistic, Expressionist artist ended in August 1914; and Kirchner was remarkably prescient in recognizing his own demise. He did not share the misplaced enthusiasm for war that motivated many of his contemporaries; on the contrary, he volunteered in 1915 to serve as a driver in an artillery regiment because he wanted to avoid the worse fate of being conscripted into the infantry. Within six months, before he had seen any action, Kirchner suffered a nervous breakdown and was declared unfit for military service. He returned to Berlin in a state of crisis, exacerbated by his abuse of drugs and alcohol, and against all odds, set about creating some of his strongest work. Alongside *Das Soldatenbad* (*Artillerymen in the Shower*, 1915) Kirchner painted two powerful self-portraits: *Selbstbildnis als Trinker* (*The Drinker. Self Portrait,* 1915*)* and *Selbstporträt als Soldat* (*Self-Portrait as a Soldier,* 1915). In the latter painting, he depicts himself as a haggard figure in a soldier's uniform, identified by a number rather than a name. Kirchner's painting hand is severed at the wrist, leaving a gangrenous stump, an imaginary amputation that relates to his identity as an artist being "cut off" by the anonymity of his military role.

Kirchner further explored the theme of identity crisis in a series of daringly experimental colour woodcuts illustrating *Peter Schlemihls Wundersame Geschichte* (*The Wondrous Story of Peter Schlemihl,* 1907) by the Romantic poet, Adalbert von Chamisso. This tale is about the terrible fate of a man who sells his shadow in return for a pot of gold that never runs out. In his woodcuts Kirchner himself assumes the role of Peter Schlemihl, first losing his beloved and then the respect of the crowd in return for sealing this devilish pact. Condemned to a life of isolation and loneliness, the artist pleads unsuccessfully for the return of his shadow; the final image of the series, where Kirchner experimented with a number of different states and colour variations, shows the artist vainly grasping for his shadow, painfully attempting to regain a single, integral identity.

Kirchner never fully recovered from his breakdown during the war years, and in many ways he remained a "split personality" for the rest of his life. Although the crisis came to a head when he was in the army, the roots of Kirchner's problems lay deeper, and were certainly connected to his experience of modernity in the city during the years leading up to the outbreak of war in 1914. He was working at this time on his famous paintings of Berlin prostitutes stalking the city streets. It was the moment when the original, idealistic association of "Die Brücke" artists was falling apart under the conflicting pressures of the Berlin art world, and Kirchner felt himself increasingly estranged from his former Expressionist friends. At the same time,

Berlin became a meeting point for the international avant-garde, and Kirchner was more acutely aware of his position within this oppositional force. His street scenes are depictions of the urban jungle, where prostitutes with mask-like faces and flamboyant "tribal" costumes stand in droves on street corners, awaiting their anonymous male clients, who circulate through the city streets in identical urban suits, like cogs in a perverse sex machine. These paintings contrast starkly with the Arcadian images of liberated sexuality that Kirchner had painted in the heyday of his Expressionist style, where nudes cavort freely in nature. The city is a place in which anonymous sex is bought and sold, and Kirchner later regarded his Berlin prostitutes, at the height of his crisis in 1916, as a metaphor for the frightening topsy-turvy state of the world at war. "The thing that weighs most heavily on me," he wrote at this time, "is the war and the rampant superficiality that surrounds us. I have the impression that we are in the midst of a bloody carnival. We puff ourselves up to work, when, in fact, all our work is in vain, and the onslaught of the mediocre is destroying everything. Now we ourselves are like the prostitutes I used to paint, swept aside and disappearing without a trace. Nevertheless, I am trying to organize my thoughts and to create a picture of the times out of this confusion, which is, after all, what I set out to do."[1]

For the generation of artists who came to maturity in the wake of the First World War, issues of identity and concerns about loss of individuality were central. These artists had various experiences during the war: in a self-portrait of 1915, Otto Dix, for example, pictured himself with true Expressionist bravado as a hero, in the guise of Mars, god of war. Despite repeated injuries, Dix re-enlisted several times, and welcomed the prospect of being at the eye of the storm. It was only in retrospect that he began to formulate a bitterly cynical attack on the dehumanizing effects of conflict. The terrifying war veterans who people his immediate post-war paintings like *Prager Straße* (*Prague Street,* 1920) and *Die Skatspieler* (*Skat Players*, 1920), are no more than human simulacra, made up of prosthetic limbs and vainly sporting their medals and military mustaches. The bourgeois civilians, who have grown fat on the profits of war, merely toss these pathetic creatures a coin, or ignore them totally. Later in the 1920s Dix brilliantly portrayed the individual characters of his decadent times. George Grosz, by way of contrast, reserved his satirical brush for the bourgeois ruling classes. His work clearly reflects the polarised mass politics of the interwar years; but he was far more successful at "individualising" the priests and bankers he despised than he was in formulating a positive image of the new collective man whom his left-wing politics led him to admire. After the war, Max Beckmann, who is undoubtedly the greatest artist of this so-called Neue Sachlichkeit group, concentrated on a relentless search for individual knowledge and truth. Like Kirchner, Beckmann suffered a nervous breakdown during the war after serving as a volunteer medical orderly in Flanders. But whereas Kirchner lost his sense of identity, it could be said that Beckmann found himself through the horrors of this experience. In his radical graphic portfolios, *Die Hölle* (*Hell*) and *Fastnacht* (*Carnival*), which he made between 1919 and 1921, Beckmann attempted to relocate himself as an individual and as an artist in relation to society. The tabula rasa created by the historical trauma of the war left him with no choice other than to try to recreate a sense of reality on his own terms, drawing from the whole spectrum of ancient philosophies. Much later, as an exile from Nazi Germany, Beckmann made a speech about his painting in London in 1938, where he condemned "collectivism" as "the greatest danger that threatens humanity."[2] He rejected both Fascism and Communism in favour of a new humanism based on fulfilling individual potential. He nevertheless regarded what he saw as the fleeting, emotional subjectivity of the Expressionists as woefully inadequate and attempted, on the contrary, to objectify his sense of individual truth by projecting it onto a mythic plane.

Christian Schad is another artist of the interwar years who sought to objectify his personal vision. No other artist better exemplifies this generation's rejection of the subjective, painterly style of Expressionism in favour of a cool, polished, meticulous realism, based in Schad's case on a study of Old Master techniques and photography. Schad was virulently anti-militaristic, and to avoid conscription he fled to Zurich during First World War, where he took part in various Dada activities. He painted in an avant-garde style at this time and made experimental photographs, given the name "Schadographs" by the Dada protagonist Tristan Tzara. These small abstract photographs were made by placing ephemeral objects that Schad found on his

odysseys through the city on light-sensitive paper, and leaving the image to develop on his windowsill. By so doing, Schad inverted the technique of mass reproduction usually associated with photography, creating unique, poetic images, each with its individual aura.

When Schad returned to Munich after the war, he felt that this period of avant-garde experimentation was just a game that had no role to play in helping him face up to the realities of the post-war world. Schad spent several years in Italy studying Renaissance painting before he set up home in Vienna, and subsequently in Berlin, where he painted his unforgettable portrait gallery of contemporary men and women. In a sense, Schad's realist style is a process of individualization: his merciless brush records every hair, vein, scar and tiny physical blemish. In one of his most famous portraits, *Graf St. Genois d'Anneaucourt* (*Count St. Genois d'Anneaucourt*, 1927), he depicts the melancholy homosexual count flanked by two rivals: the "manly" Baroness Glasen, who was the count's companion on his sorties into polite society, and a drag queen, whom Schad had seen in the notorious transvestite nightclub in Berlin, known as the Eldorado. Schad was always drawn to oppositional types of sexuality, beyond the bourgeois norm. He was also attracted by the rootless aristocrats he met in Vienna, who had lost their wealth and status in First World War; he responded to the mix of elegance and decadence he encountered in these sophisticated lost souls. In this case he depicts the diminutive count like a rabbit caught in the glare of the artist's gaze, flanked by his rival lovers who are flashing each other looks to kill. Both are dressed in transparent silk dresses, and on the bare back of the drag queen we find a detail that is typical of Schad's work: a beauty spot reddened with infection.

Schad presents a perfect illusion of reality in the glassy surfaces of his paintings; but they are nevertheless illusions, where memories and associations are collaged together. Count St. Genois, for example, whom Schad met in Vienna, is pictured in front of a backdrop of Parisian rooftops because Schad thought that this would be a fitting setting for the cosmopolitan aristocrat. Based on a flight of the imagination, the photographic realism of the painting challenges the mechanical objectivity of the camera's eye, while the technique that Schad perfected through his study of Old Master paintings reasserts the magical skills of art. The mesmerising quality of Schad's paintings relates to the application of these ancient skills to a portrait of his own time and place. His works are strikingly contemporary, providing a kind of ethnographic study of the characters we associate with the roaring and decadent 1920s. In this sense, they are comparable to August Sander's famous photographic survey, *Antlitz der Zeit* (*Faces of Our Time*, 1929). But whereas Sander was intent on portraying generic types (*Handlanger. Köln - The Hod-Carrier. Cologne*, c. 1928; *Witwer mit seinen Söhnen - Widower with Sons*, c. 1906-07, etc), Schad sought out exotic individuals on the Bohemian fringes of society. When he moved to Berlin in 1927 he struck up a friendship with an eccentric entomologist and ethnographer called Felix Bryk, whose special fields of study included butterflies and the sexual practices of African natives. Together, Bryk and Schad toured the working-class bars and fairgrounds on the outskirts of Berlin in search of the exotic characters who appear in paintings like *Agosta, der Flügelmensch, und Rasha, die schwarze Taube* (*Agosta, the Winged Man and Rasha, the Black Dove*, 1929). In this disquieting painting, the Romantic exoticism that characterised the Expressionists' approach to fairground and circus performers has been replaced by Schad's clinical, analytical eye. The luscious black dancer and the man who towers arrogantly above her, with his snow-white, deformed chest, are like butterflies pinned to the surface of Schad's disturbing work. In all his paintings, there is indeed a sense that the individuals he chooses to paint are a vanishing species, lifted by the artist from the maelstrom of history and preserved for the curiosity of future generations in a frozen capsule of space and time.

[1] Letter from Kirchner to the Expressionist scholar and collector, Gustav Schiefler, dated 28 March, 1916.
[2] M. Beckmann's lecture, "On My Painting," is reprinted in: *Max Beckmann, Collected Writings and Statements, 1903-1950,* edited by B. Copeland Buenger, University of Chicago Press, Chicago, 1997.

Espressionismo e Nuova Oggettività:
individui a rischio d'estinzione Jill Lloyd

Nel 1915, il pittore espressionista Ernst Ludwig Kirchner dipinse un'agghiacciante interpretazione di un'esperienza da lui vissuta durante la prima guerra mondiale. Al posto delle deflagrazioni e delle visioni apocalittiche che vengono normalmente associate alle rappresentazioni espressioniste della guerra, Kirchner ritrasse un gruppo di uomini nudi, costretti a farsi la doccia sotto l'occhio vigile di un ufficiale tedesco. Per molti, oggi, *Das Soldatenbad* (*Artiglieri sotto la doccia*, 1915) prefigura in modo sinistramente profetico uno degli episodi più barbari e ignominiosi della storia: lo sterminio degli ebrei nelle camere a gas tedesche camuffate da docce comuni. Kirchner aveva realizzato quel dipinto affinché rispecchiasse l'umiliazione e la spersonalizzazione da lui subite quando era nell'esercito. L'uomo rannicchiato sotto il getto d'acqua gelida, così come gli altri, assomigliano tutti all'artista. Non si tratta di una rappresentazione di "volti nella folla" ma, piuttosto, "del volto" nella folla: di un volto che, paradossalmente, è stato privato della propria identità individuale e che viene cinicamente ripetuto all'infinito.

Kirchner, come altri artisti della sua generazione, attraversò una grave crisi psicologica in seguito all'esperienza bruciante della prima guerra mondiale. Infiammati dall'entusiasmo per gli scritti di Nietzsche, molti di quei giovani, nel 1914, si arruolarono volontari, celebrando la guerra come una forza rivoluzionaria che avrebbe spazzato via la loro epoca materialistica e inaugurato un futuro stimolante. Ben pochi, inutile dirlo, sopravvissero, con il loro idealismo intatto, all'orgia di distruzione di massa; la guerra, in realtà, inaugurò un nuovo periodo di politica "collettivista" che finì per agevolare l'ascesa al potere di Hitler. L'epoca dell'artista espressionista romantico e individualista terminò nell'agosto 1914, e Kirchner seppe riconoscere il suo stesso declino con una straordinaria preveggenza. Non condivise l'entusiasmo mal riposto che spinse molti dei suoi contemporanei a sostenere la guerra; anzi, nel 1915 si arruolò volontario come autista in un reggimento di artiglieria e ciò per evitare il destino peggiore di un possibile reclutamento in fanteria. Nel giro di sei mesi, prima ancora di partecipare a un combattimento, Kirchner cadde in preda a un esaurimento nervoso e venne dichiarato inabile al servizio militare. Tornò a Berlino in condizioni critiche, aggravate dall'uso di droghe e alcol e, contro ogni aspettativa, cominciò a creare alcune delle sue opere più importanti. Accanto a *Das Soldatenbad* (*Artiglieri sotto la doccia,* 1915), Kirchner dipinse due formidabili autoritratti: *Selbstbildnis als Trinker* (*Il bevitore. Autoritratto*, 1914) e *Selbstporträt als Soldat* (*Autoritratto in veste di soldato*, 1915). In quest'ultimo, la sua figura macilenta, identificata da un numero invece che da un nome, appare in uniforme militare. La mano che Kirchner usava per dipingere, recisa all'altezza del polso, è sostituita da un moncherino incancrenito: un'amputazione immaginaria che fa riferimento alla sua identità di artista "tagliata fuori" dall'anonimato del ruolo di militare.

Kirchner esplorò ulteriormente il tema della crisi d'identità in una serie di xilografie a colori audacemente sperimentali, che illustrano *Peter Schlemihls Wundersame Geschichte* (*La meravigliosa storia di Peter Schlemihl*, 1907) del poeta romantico Adalbert von Chamisso. La storia riguarda il terribile destino di un uomo che vende la propria ombra in cambio di una pentola piena d'oro e che non si esaurisce mai. Nelle xilografie, Kirchner assume il ruolo di Peter Schlemihl, che perde prima la donna amata e poi il rispetto degli altri, a causa del suo patto diabolico. L'artista, condannato a una vita di isolamento e solitudine, implora invano la restituzione della propria anima; l'ultima immagine della serie, nella quale Kirchner sperimentò parecchi gradi e varianti di colore, mostra l'artista che cerca inutilmente di afferrare la propria anima, tentando dolorosamente di riguadagnare un'identità singola e unitaria.

Kirchner non si riprese mai del tutto dalla crisi in cui era caduto durante la guerra e, sotto molti aspetti, continuò per tutta la vita a rimanere una "personalità divisa". Anche se la crisi raggiunse il suo culmine quando Kirchner si trovava sotto le armi, le radici dei suoi problemi erano ben più profonde, e sicuramente collegate alla sua esperienza della modernità urbana durante gli anni che precedettero lo scoppio della guerra nel 1914. In quel periodo, Kirchner stava lavorando ai suoi famosi ritratti di prostitute berlinesi. Era il

momento in cui, sotto le pressioni contrastanti del mondo artistico di Berlino si stava dissolvendo l'originale e idealistica associazione di artisti del gruppo *Die Brücke*, e Kirchner si sentiva sempre più lontano dai suoi vecchi amici espressionisti. In quello stesso periodo, mentre Berlino diventava un punto di ritrovo dell'avanguardia internazionale, Kirchner divenne acutamente consapevole della sua posizione all'interno di quel gruppo antagonista. Le sue scene di strada sono rappresentazioni della giungla urbana, dove gruppi di prostitute, con volti simili a maschere e vistosi costumi "tribali", si radunano agli angoli delle strade, in attesa di anonimi clienti che girano per la città con abiti identici, come ingranaggi di una perversa macchina del sesso. Questi quadri contrastano vivamente con le immagini arcadiche di sessualità liberata che Kirchner aveva dipinto al culmine del suo periodo espressionista, nel quale corpi nudi saltellavano liberamente in mezzo alla natura. La città è un luogo dove si compra e si vende sesso anonimo; e nel 1916, all'apice della crisi, Kirchner considerò le sue prostitute berlinesi come una metafora del caos spaventoso in cui il mondo era precipitato durante la guerra. "Ciò che mi pesa di più" scrisse in quel periodo, "oltre alla guerra, è la superficialità dilagante che ci circonda. Ho l'impressione di trovarmi in mezzo a un carnevale di sangue. Ci vantiamo del nostro lavoro, mentre in realtà tutto ciò che facciamo è inutile, e l'assalto furioso della mediocrità sta distruggendo ogni cosa. Ora siamo come le prostitute che un tempo dipingevo, spinti da parte e in procinto di scomparire senza lasciare traccia. Eppure sto cercando di organizzare i miei pensieri e di ricavare un ritratto dei tempi da questa confusione, che è, dopo tutto, quello che ho deciso di fare"[1].

Per la generazione di artisti che raggiunsero la maturità subito dopo la prima guerra mondiale, il tema dell'identità e la preoccupazione per la perdita dell'individualità assunsero un ruolo centrale. Questi artisti vissero la guerra in modi diversi: Otto Dix, per esempio, in un autoritratto del 1915, si dipinse, con autentica spacconeria espressionista, nei panni eroici di Marte, il dio della guerra. Malgrado le ripetute ferite riportate, Dix si arruolò nuovamente parecchie volte, e accolse favorevolmente la prospettiva di trovarsi nell'occhio del ciclone. Solo in seguito, guardando le cose in retrospettiva, Dix cominciò ad attaccare con amaro cinismo gli effetti disumanizzanti della guerra. Gli spaventosi veterani che popolano i suoi dipinti realizzati immediatamente dopo la guerra, come *Prager Straße* (*Strada di Praga*, 1920) e *Die Skatspieler* (*I giocatori di skat*, 1920), non sono altro che simulacri umani fatti di protesi, che sfoggiano vanamente medaglie di guerra e baffi marziali. I civili borghesi ingrassati dai proventi della guerra si limitano a lanciare una moneta a queste creature patetiche, oppure le ignorano completamente. Più tardi, nel corso degli anni Venti, Dix ritrasse con vivacità i personaggi di quell'epoca decadente. George Grosz, al contrario, riservò le sue pennellate satiriche alle classi dominanti borghesi. La sua opera riflette chiaramente la polarizzazione della politica di massa negli anni fra le due guerre; ma Grosz fu molto più abile a "caratterizzare" gli oggetti del suo disprezzo preti e banchieri piuttosto che formulare un'immagine positiva del nuovo uomo collettivo, che le sue convinzioni politiche di sinistra lo portavano ad ammirare. Dopo la guerra, Max Beckmann, che è senz'altro l'artista più importante del gruppo della Nuova Oggettività, si concentrò su una ricerca implacabile della conoscenza individuale e della verità. Come Kirchner, Beckmann, durante la guerra, dopo essersi arruolato volontario come attendente medico nelle Fiandre, era stato soggetto a un esaurimento nervoso. Ma mentre Kirchner aveva perduto il proprio senso di identità, si può affermare che Beckmann trovò se stesso proprio grazie agli orrori di quell'esperienza. Nelle sue serie di stampe radicali, *Die Hölle* (*Inferno*) e *Fastnacht (Carnevale)*, dipinte fra il 1919 e il 1921, Beckmann tentò di ricollocarsi come individuo e artista in relazione alla società. La *tabula rasa* generata dal trauma storico della guerra non gli lasciò altra scelta se non quella di tentare di ricreare un senso della realtà in base alle proprie condizioni, attingendo all'intera gamma delle filosofie antiche. Molto più tardi, nel 1938, Beckmann, esiliato dalla Germania nazista, in un discorso a Londra sulla sua pittura condannò il "collettivismo" come "il maggiore pericolo che minaccia l'umanità"[2]. Beckmann rifiutò sia il fascismo sia il comunismo, in favore di un nuovo umanesimo basato sulla realizzazione del potenziale individuale. Egli, tuttavia, considerò miseramente inadeguata la soggettività passeggera ed emotiva degli espressionisti, e cercò, al contrario, di oggettivare il proprio senso della verità individuale, proiettandolo su un piano mitico.
Christian Schad è un altro artista degli anni fra le due guerre che cercò di oggettivare la propria visione

personale. Nessun altro artista della sua generazione esemplifica meglio il rifiuto dello stile soggettivo e coloristico dell'Espressionismo in favore di un Realismo freddo, levigato e meticoloso, basato nel caso di Schad sullo studio delle tecniche degli antichi maestri e della fotografia. Schad era fortemente anti-militarista e, durante la prima guerra mondiale, fuggì a Zurigo, dove prese parte a varie attività Dada. In quel periodo dipinse in stile avanguardistico e scattò fotografie sperimentali, chiamate "*Schadografie*" dal protagonista del Dada, Tristan Tzara. Queste piccole foto astratte venivano create appoggiando su una carta fotosensibile gli oggetti effimeri che Schad trovava nelle sue odissee attraverso la città, e lasciando che l'immagine si sviluppasse sul davanzale della finestra. Così facendo, Schad invertì la tecnica della riproduzione di massa comunemente associata alla fotografia, creando immagini uniche e poetiche, ognuna delle quali aveva una propria aura individuale.

Quando dopo la guerra Schad ritornò a Monaco, sentì che quel periodo di sperimentalismo avanguardistico era solo un gioco che non poteva aiutarlo ad affrontare le realtà del mondo postbellico. Schad, prima di metter su casa a Vienna e successivamente a Berlino, trascorse alcuni anni in Italia a studiare la pittura rinascimentale e qui dipinse la sua indimenticabile galleria di ritratti di uomini e donne contemporanei. In un certo senso, lo stile realistico di Schad è un processo di individualizzazione: il suo pennello spietato registra ogni pelo, vena, cicatrice o minuscola imperfezione fisica. In uno dei suoi ritratti più famosi *Graf St. Genois d'Anneaucourt* (*Ritratto del conte St. Genois d'Anneaucourt*) del 1927 egli ritrae il malinconico conte omosessuale tra due rivali: la "mascolina" baronessa Glasen, che accompagnava il conte durante le sue uscite nella buona società, e una *drag queen* che Schad aveva visto all'Eldorado, famoso locale notturno per travestiti di Berlino. Schad fu sempre attratto da tipi di sessualità che andassero al di fuori delle norme borghesi. Era anche attratto dagli aristocratici senza radici che incontrava a Vienna e che, nel corso della guerra del 1914-18, avevano perduto ricchezza e posizione sociale; era sensibile al miscuglio di eleganza e decadenza che incontrava in quelle sofisticate anime perse. In questa opera, il piccolo conte viene ritratto come un coniglio catturato dallo sguardo penetrante dell'artista, attorniato dai suoi amanti rivali che si lanciano occhiate assassine. Entrambi indossano abiti di seta trasparenti, e sulla schiena nuda della *drag queen* troviamo un dettaglio tipico dell'opera di Schad: un neo arrossato da un'infezione.

Schad ricrea una perfetta illusione di realtà sulla superficie vetrosa dei suoi dipinti; eppure si tratta di illusioni, di un *collage* di ricordi e associazioni. Il conte St. Genois, per esempio, che Schad conobbe a Vienna, è ritratto davanti a uno sfondo di tetti parigini, ritenuto da Schad una cornice adatta al nobile cosmopolita. Il realismo fotografico del dipinto, basato su un volo della fantasia, sfida l'obiettività meccanica dell'"occhio" della macchina fotografica, mentre la tecnica che Schad perfezionò studiando le opere degli antichi maestri riafferma le facoltà magiche dell'arte.

La qualità ipnotica dei dipinti di Schad dipende dall'applicazione di queste antiche facoltà a un ritratto dei suoi tempi. I suoi dipinti sono straordinariamente contemporanei, e forniscono uno studio etnografico dei personaggi associati ai ruggenti e decadenti anni Venti. In questo senso, sono paragonabili alla famosa rassegna fotografica di August Sander, *Antlitz der Zeit* (*Volti dell'epoca*) del 1929. Ma, mentre Sander era dedito a ritrarre tipi generici (*Handlanger. Köln - Il manovale. Colonia*, ca. 1928; *Witwer mit seinen Söhnen - Vedovo con figli*, ca. 1906-07), Schad scovava individui esotici nelle frange *bohémien* della società. Quando si trasferì a Berlino, nel 1927, fece amicizia con Felix Bryk, un eccentrico entomologo ed etnografo, i cui ambiti di studio includevano le farfalle e le pratiche sessuali degli indigeni dell'Africa. Insieme, Bryk e Schad giravano per i bar proletari e i luna park della periferia di Berlino, in cerca di quei personaggi esotici che appaiono in dipinti come *Agosta, der Flügelmensch, und Rasha, die schwarze Taube* (*Agosta, l'uomo uccello e Rasha, la colomba nera*, 1929). In quest'ultimo, inquietante dipinto, l'esotismo romantico che caratterizzava l'approccio espressionista agli artisti del luna park e del circo è stato sostituito dall'occhio clinico e analitico di Schad. La voluttuosa ballerina nera e l'uomo che domina arrogante sopra di lei, con il suo petto candido e deforme, sono come farfalle appuntate sulla superficie dell'infastidente dipinto di Schad. In tutte le opere di Schad, gli individui che l'artista decide di rappresentare appaiono come una specie in via di estinzione, sottratta al vortice della storia e congelata per la curiosità delle generazioni future in una capsula spazio-temporale.

[1] Lettera di Kirchner all'esperto e collezionista dell'Espressionismo Gustav Schiefler, 28 marzo 1916.
[2] La conferenza di Max Beckmann, *Sulla mia pittura*, è stata ristampata in *Max Beckmann, Collected Writings and Statements, 1903-1950*, a cura di Barbara Copeland Buenger, University of Chicago Press, Chicago 1997.

A Note on Manet's *Masked Ball at the Opera* Jeff Wall

Imagine how difficult it was for Manet to paint *Le Bal masqué à l'Opéra* (*The Masked Ball at the Opera*, 1873). He had witnessed the event and apparently made a few sketches. No snapshots. Then he had to have people come to his studio and model for him, which probably took a long time, since there are so many figures in the painting. I think there are only one or two sketches or studies remaining of this picture, but Manet must have made some others because the composition and assembly of the picture is so complicated. I doubt he would have gotten it all just as he wanted it right off. Maybe he sketched it out on the canvas itself, lightly, and then kept making changes until it worked. Maybe there were other sheets of paper with groups or sections, and he discarded those later.

All that work was aimed at creating the illusion of an instant in time, an exciting, sensual moment of intrigue and celebration. Nobody in the picture appears to be aware that a picture is being made of them; they're all absorbed in the event, except possibly for what looks like a self-portrait at the right-hand side. But the figures are set back just a bit from the front edge of the canvas, the front plane of the illusionary space. The objects that have fallen to the floor, too, remain just behind the front plane of the picture. So there is a gap, a space, between the group of people and whoever is observing (and recording, depicting) them. Manet seems to have been very concerned to keep that slight distance between the point of observation and the things observed. This is different from Degas, who was probably more directly affected by the croppings and violations of the front plane that he noticed in photography, and introduced a snapshot structure into his painting. But with Manet it is as if the thing he is depicting, no matter how much it is part of the contemporary world, is placed in a sort of "photographic studio", with the camera positioned at a small distance away from the scene. Manet did not want to disturb the notion of the painting as a *tableau*, an entity on its own that depictes something face forward without that thing or person necessarily acting as if it were aware of being depicted.

July 12, 2004

Édouard Manet, *Le Bal masqué à l'Opéra* (*Masked Ball at the Opera / Ballo in maschera all'Opera*), 1873
Details / dettagli
The National Gallery of Art, Washington
Gift of / Donazione di Mrs. Horace Havemeyer in memory of mother-in-law / in memoria della suocera Louisine W. Havemeyer
Images / Immagini © Board of Trustees, National Gallery of Art, Washington

I think it is interesting to look at the lower left and right corners of the picture, where Manet has depicted the floor. On the right, there is a little path leading into the group, between two long black dresses which almost mirror each other. There are a couple of scraps of paper, or somethingsimilar there. Then on the left there is what is probably a mask someone has dropped, and then a complex of shod feet and a shadow, making another little landscape. Those passages articulate the small interval I was referring to and create the instance of separation that gives the painting its pleasurable character. I also like the way the blue lady's boot on the lower left is mirrored and reversed by the red one up above. And the way the red one repeats the man's red shoe at the left.

If someone were looking directly at us, aside from the artist, at the right, it wouldn't contradict the structure: partly because in the illusion there has to be a space over on our side and nothing prevents someone from looking toward this space, and partly because the illusion includes the fact that it is an illusion *at which we are looking*. It does not pretend there is no place from which what is seen, is seen. People who do not like what they call "representation" often claim that there is something naïve about creating this kind of illusion-as if this kind of illusionism cannot account for itself, as if it cannot account for the fact that we know perfectly well we are looking at an illusion. But these kinds of critiques do not appreciate that painters like Manet are far beyond that way of thinking. The illusion of the picture comes to be because there is a place from which things look that way, and that place, although it is not visible, is a material part of the way the picture looks. So it exists as an unseen but present part of the picture. We know it is there (and we might even know something about it) because of the way we experience the picture, because we see the way things look when witnessed from that vantage point. Therefore, if someone in the picture should be looking at or toward that vantage point, they are not looking out of the picture. They are looking at the unseen part of the picture.

October 30, 2004

Nota sul *Ballo in maschera all'Opera* di Manet Jeff Wall

Immaginate quanto debba essere stato difficile dipingere *Le Bal masqué à l'Opéra* (*Ballo in maschera all'Opera*, 1873): Manet aveva assistito allo spettacolo e, apparentemente, ne aveva tracciato qualche schizzo, ma non aveva scattato fotografie. Poi deve aver convocato in studio delle persone per posare, e questo, probabilmente, avrà richiesto molto tempo, dato il numero elevato dei personaggi. Credo che esistano solo uno o due studi del dipinto, ma Manet deve averne fatti altri perché la composizione e l'insieme del dipinto sono complessi. Dubito che, senza un'adeguata preparazione, sarebbe riuscito a ottenere il risultato che si prefiggeva. Forse ha fatto uno schizzo leggero sulla tela stessa per poi continuare ad apportare cambiamenti fino a raggiungere la composizione desiderata. Forse esistevano fogli con schizzi di gruppi o parti del dipinto che, però, deve avere gettato via.

Tutto questo lavoro mirava a creare l'illusione di un istante temporale, un momento emozionante e sensuale di intesa segreta e di festa. Nel quadro nessuno pare consapevole di essere ritratto; sono tutti assorbiti dall'evento, salvo forse il personaggio sul lato destro, che assomiglia a un autoritratto. Le figure sono leggermente arretrate rispetto al bordo anteriore della tela; il piano frontale di uno spazio illusorio, e anche gli oggetti caduti al suolo, sono situati in posizione arretrata rispetto al piano frontale del dipinto. Pertanto, tra il gruppo e l'osservatore (o chiunque stia registrando l'evento o lo ritragga) c'è un salto, uno spazio vuoto. Apparentemente, Manet è molto attento a mantenere questa leggera distanza tra il punto di osservazione e gli elementi ritratti, e vuole conservare tale salto. In questo senso è diverso da Degas, nelle cui opere incidevano in modo più diretto i tagli e le violazioni del piano frontale che osservava nella tecnica fotografica. Degas ha introdotto nella sua pittura una struttura di tipo "istantanea", mentre per Manet il soggetto che sta dipingendo, indipendentemente da quanto faccia parte del mondo contemporaneo e reale, è collocato in una sorta di studio fotografico, con la macchina leggermente arretrata rispetto alla scena. Manet non desiderava cambiare il concetto di dipinto come *tableau*, come un'entità a sé stante che raffigurasse qualche cosa in avanti, in modo che l'oggetto o la persona dipinte non agissero necessariamente come se fossero consapevoli di essere ritratti.
12 luglio 2004

Mi sembra interessante osservare gli angoli in basso, a sinistra e a destra, dove Manet raffigura il pavimento: a destra vediamo un breve percorso diretto all'interno del gruppo, tra due lunghi abiti neri che sembrano quasi il riflesso l'uno dell'altro. Sul pavimento si notano dei frammenti di carta, o qualcosa del genere; a sinistra, invece, vi è un oggetto, probabilmente una maschera caduta a qualcuno, poi vari piedi calzati e un'ombra, questi elementi creano nell'insieme un piccolo paesaggio. Tra questi passaggi si snoda il breve percorso e intervallo cui ho fatto riferimento, e il senso di distanza che conferisce al dipinto il suo piacevole carattere. Mi piace anche il modo in cui lo stivaletto femminile azzurro in basso a sinistra si rispecchia e si confronta con quello rosso, in alto, e anche il modo in cui questo stivaletto rosso riprende la scarpa maschile rossa a sinistra. Se qualcuno raffigurato nel dipinto ci stesse osservando in modo diretto (a parte l'artista, a destra), la struttura non verrebbe contraddetta, in parte perché nell'illusione deve esserci uno spazio sul nostro lato dell'opera e nulla impedisce che qualcuno lo guardi, e ci guardi, e anche, in parte, perché l'illusione include il fatto che stiamo di fatto osservando un'illusione: non vuol far credere che non esista alcun posto dal quale ciò che viene visto, viene visto. Coloro che non amano ciò che si definisce 'raffigurazione', sostengono che creare questo tipo di illusione è ingenuo, come se questo tipo di illusionismo non fosse un'operazione artistica consapevole, nel senso che sappiamo benissimo che stiamo osservando un'illusione. Questo tipo di critica non capisce che Manet è molto oltre questo modo di pensare: l'illusione dell'immagine esiste perché esiste un luogo dal quale le cose hanno quell'aspetto e quel luogo, anche se non è visibile, è una componente materiale e reale dell'aspetto dell'immagine. Esiste in qualità di componente non vista, ma presente, del dipinto. Sappiamo che esiste grazie alla nostra percezione ed esperienza dell'immagine, al fatto che vediamo come appaiono le cose quando le guardiamo da questo punto di vista. Quindi, se qualcuno nel dipinto guardasse quel luogo, o verso quel punto di vista, non guarderebbe all'esterno del quadro: guarderebbe alla parte invisibile dell'opera.
30 ottobre 2004

The apparition of these faces in the crowd;
Petals on a wet, black bough.

L'apparizione di questi volti nella folla;
Petali su un umido, nero ramo.
Ezra Pound, In a Station of the Metro / In una stazione del metro*, 1913*

Her only gift was knowing people almost by instinct, she thought, walking on. If you put her in a room with some one, up went her back like a cat's; or she purred. Devonshire House, Bath House, the house with the china cockatoo, she had seen them all lit up once; and remembered Sylvia, Fred, Sally Seton such hosts of people; and dancing all night; and the waggons plodding past to market; and driving home across the Park. She remembered once throwing a shilling into the Serpentine. But every one remembered; what she loved was this, here, now, in front of her; the fat lady in the cab. Did it matter then, she asked herself, walking towards Bond Street, did it matter that she must inevitably cease completely; all this must go on without her; did she resent it; or did it not become consoling to believe that death ended absolutely? But that somehow in the streets of London, on the ebb and flow of things, here, there, she survived, Peter survived, lived in each other, she being part, she was positive, of the trees at home; of the house there, ugly, rambling all to bits and pieces as it was; part of people she had never met; being laid out like a mist between the people she knew best, who lifted her on their branches as she had seen the trees lift the mist, but it spread ever so far, her life, herself. But what was she dreaming as she looked into Hatchards' shop window? What was she trying to recover?

La sua unica dote era conoscere le persone quasi per istinto, pensò, riprendendo a camminare. A trovarsi a tu per tu con qualcuno in una stanza, eccola inarcare la schiena come una gatta; oppure fare le fusa. Devonshire House, Bath House, la casa con il cacatua di porcellana, le aveva viste tutte illuminate, una volta; e ripensò a Sylvia, a Fred, a Sally Seton... a tanta di quella gente; e danzare tutta la notte; e i carri che passano, arrancando, diretti al mercato; e tornare a casa passando per il parco. Ripensò a quella volta in cui aveva lanciato per scaramanzia uno scellino nell'acqua della Serpentina a Hyde Park. Ma tutti hanno ricordi; quello che amava, lei, era questo, adesso, qui, di fronte a sé: quella grassa signora in tassì... Importa allora – si chiese, procedendo verso Bond Street – che io debba prima o poi, inevitabilmente, cessare di essere? Tutto ciò sarebbe andato avanti, anche senza di lei. Se ne doleva? O non era consolante, invece, pensare che la morte è una fine assoluta? Ma al tempo stesso credere che, in qualche modo, per le strade di Londra, nel flusso e riflusso delle cose, qua, là, lei sopravviverebbe, sopravviverebbe Peter, vivrebbero l'uno nell'altra, facendo lei parte – ne era sicurissima – degli alberi intorno, familiari; di quella casa, là, per tutta sconnessa che sia; parte di persone mai viste né conosciute; e diffondersi come un vapore fra coloro che meglio conosceva, che la solleverebbero sui rami come aveva visto gli alberi sollevare la nebbia; e si diffonderà così in lungo e in largo la sua vita, lei stessa. Ma di che sta sognando nel guardare, ora, nella vetrina della libreria Hatchards? Che cosa sta cercando di recuperare?

Virginia Woolf, Mrs Dalloway / La Signora Dalloway*, 1925*

The Exhibition La mostra

Édouard Manet has become known as the quintessential painter of modern life. *Le Bal masqué à l'Opéra* (*Masked Ball at the Opera*, 1873) depicts the Opera on the rue Le Peletier. Manet himself appears, second from the right with the blonde beard, marked out from the crowd by the card (with his signature) that seems to have fallen to the floor at the bottom right of the picture. The encounters depicted here between masked young women, scantily clad members of the Parisian *demi-monde,* and well-dressed young men are overtly sexual. The image, harshly cropped so that a disembodied leg dangles over a railing, appears to be an apparently hurried snapshot of the occasion. It was, however, painted over the course of several months in Manet's studio, with friends posing as models.

Édouard Manet

Édouard Manet è diventato noto come il pittore che seppe esprimere la natura più autentica della vita moderna. *Le Bal masqué à l'Opéra* (*Ballo in maschera all'Opera*, 1873), ritrae l'Opera in rue Le Peletier. Manet stesso compare nel quadro: è il secondo da destra, con la barba bionda. Il suo biglietto da visita, con tanto di firma, è caduto a terra nell'angolo in basso a destra, evidenziando l'artista in mezzo alla folla. Gli incontri qui raffigurati, tra giovani donne mascherate, esponenti in abiti succinti del *demi-monde* parigino, e giovani uomini eleganti, sono di natura palesemente sessuale. Malgrado l'artista l'abbia realizzata nel giro di parecchi mesi, nel proprio studio e con l'ausilio di amici e modelle, l'immagine bruscamente tagliata, con una gamba che penzola dalla balaustra, riesce a cogliere l'immediatezza del momento al pari di una foto istantanea. (AS)

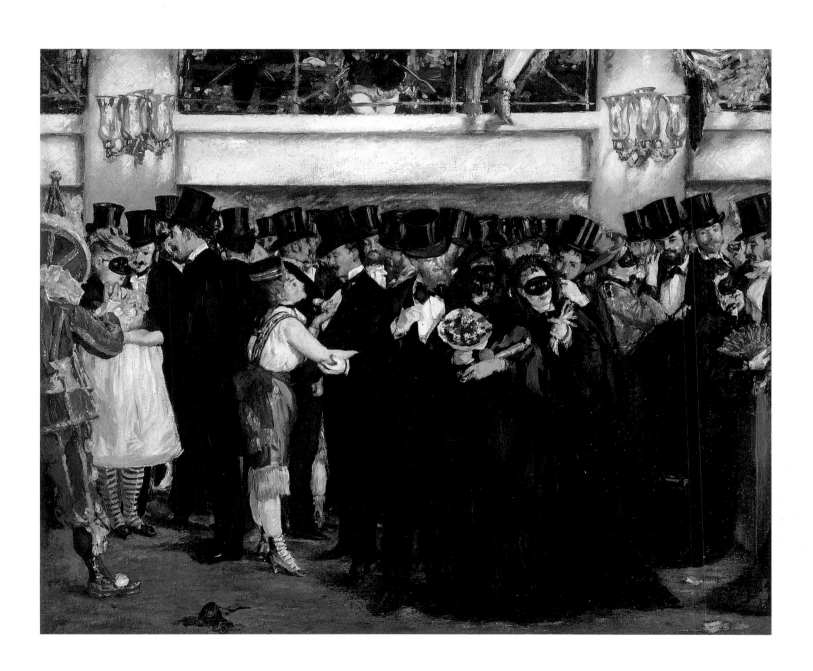

Édouard Manet

Do you take me for a history painter? ... Reconstructing historical figures what a joke! Do you base a man's portrait on his hunting licence? There's only one good way. Capture what you see in one go. When it's right, it's right. When it's wrong, you start again. Anything else is nonsense.
Recorded by Antonin Proust, 1850-60

The artist is not saying: Come and see perfect works; rather: Come and see honest works. One effect of the honesty of these works is that they may appear to suggest a protest, whereas the artist has been concerned only to convey his impressions.
To the Public at Manet's Exhibition, Paris, May 1867

I can't do anything without the model. I don't know to invent. So long as I tried to paint according to the lessons I had learnt, I produced nothing worthwile. If I amount to anything today, I put it down to precise interpretation and faithful analysis.
Recorded by Émile Zola, L'Evénement illustré, Paris, 10 May 1868

Get it down quickly. Don't worry about the background. Just go for the tonal values. You see? When you look at it, and above all when you think how to render it as you see it, that is, in such a way that it makes the same impression on the viewer as it does on you, you don't look for, you don't see the lines on the paper over there do you? And then, when you look at the whole thing, you don't try to count the scales on the salmon. Of course not. You see them as little silver pearls again grey and pink isn't that right? look at the pink of this salmon, with the bone appearing white in the centre and then greys like shades of mother of pearl! And the grapes, now do you count each grape? Of course not. What strikes you is their clear amber colour, and the bloom which models the form by softening it. What you have to decide with the cloth is where the highlights come and then the planes which are not in direct light.
Recorded by Philippe Burty, c. 1868-70

That's what people don't fully understand yet, that one doesn't paint a landscape, a seascape, a figure; one paints the effect of a time of day on a landscape, a seascape, a figure.
Recorded by Antonin Proust, 1870

Sir, I have the honour to submit for your esteemed consideration the following project for the decoration of the municipal Council chamber in the new Paris Hotel de Ville:
A series of painted compositions representing "the Belly of Paris", to use the current phrase that seems appropriate to express my ideas; the various corporations would be shown in their appropriate settings, representing the public and commercial life of our times. I would show the Paris Markets, Railways, River Port, Subterranean systems, Parks and Racecourses. [...]

To the Prefect of the Seine Department and the President of the Municipal Council, April 1879

It's so much easier to trot out the clichés, to pay homage to a so-called ideal beauty. How can you talk of ideal beauty, beauty defined for all time, when everything is in a state of flux? They should drop those hoary old notions. When I say that beauty is in a state of flux, that's not exactly what I mean. I mean that beauty is relative.
Recorded by Antonin Proust, 1878-79

We're on the wrong track. Who was it who said that drawing is the transcription of form? The truth is, art should be the transcription of life. In other words, at the Ecole des Beaux-Arts, they do fine work but a lousy job... An artist must be a "spontaneist." That's the proper term. But in order to achieve spontaneity, you must master your art. Trial and error won't get you anywhere. You must translate what you feel, but your translation must be instantaneous, so to speak. [...] Personally, I am not greatly interested in what is said about art. But if I had to give an opinion, I would put it this way: everything that has a sense of humanity, a sense of modernity, is interesting; everything that lacks these is worthless.
Recorded by Antonin Proust, Undated

1850-1879

Mi consideri un pittore storico? ... ricostruire figure storiche – che ridicolaggine! Sarebbe come eseguire il ritratto di un uomo basandosi sulla sua licenza di caccia. C'è un solo sistema valido: catturare l'immagine in un unico momento. Se funziona, perfetto, se invece non va bene, si ricomincia daccapo. Qualsiasi altro modo di procedere è insensato.
Raccolto da Antonin Proust, 1850-60

L'artista non dice: Venite a vedere opere perfette, bensì: Venite e vedrete lavori sinceri. La sincerità di queste parole può far sembrare che suggeriscano una protesta, mentre l'artista invece intende esprimere solo le proprie impressioni.
Al pubblico dell'esposizione di Manet, Parigi, maggio 1867

Non riesco a fare niente senza modello, non sono capace di inventare. Finché ho tentato di dipingere basandomi sulle lezioni apprese, non ho prodotto niente di buono. Se oggi conto qualcosa lo devo all'interpretazione precisa e all'analisi fedele.
Raccolto da Émile Zola, *L'Evénement illustré*, Parigi, 10 maggio 1868

Butta rapidamente giù lo schizzo, senza preoccuparti dello sfondo. Pensa solo alle tonalità, vedi? Mentre lo guardi, e soprattutto mentre pensi a come renderlo in modo da trasmettere all'osservatore le tue stesse impressioni, non stai certo a guardare quelle linee sulla carta, no? Analogamente, mentre guardi l'insieme, naturalmente non ti metti a contare le scaglie del salmone: le vedi come piccole perle sullo sfondo grigio e rosa – non è così? – guarda al rosa di questo salmone, con l'osso bianco al centro e i grigi come sfumature di madreperla [vedi (104)]. Anche nel caso dell'uva, naturalmente non ti metti a contare gli acini: quello che ti colpisce è il colore ambrato chiaro e lo splendore che modella la forma, ammorbidendola.
Per la tovaglia devi decidere quali sono i punti di luce e poi i piani non in luce diretta.
Raccolto da Philippe Burty, 1868-70 ca.

È ciò che la gente non comprende ancora completamente, uno non dipinge un paesaggio di campagna, una marina, una figura; uno dipinge l'effetto di un momento della giornata in un paesaggio di campagna, in una marina, in una figura.
Raccolto da Antonin Proust, 1870

Signore, ho l'onore si sottoporre alla sua stimata attenzione il progetto descritto di seguito, per la decorazione della sala del Consiglio municipale nel nuovo municipio parigino.
Una serie di composizioni dipinte rappresentanti 'il ventre di Parigi', per usare la frase corrente che sembra adeguata a esprimere le mie idee: le varie corporazioni apparirebbero situate negli ambienti adeguati, in modo da rappresentare la vita pubblica e commerciale dei nostri tempi. Vorrei rappresentare i mercati di Parigi, le ferrovie, il porto fluviale, i sistemi sotterranei, i parchi e gli ippodromi. [...]
Al Prefetto del Dipartimento della Senna e al Presidente del Consiglio Municipale, aprile 1879

È così facile ripescare i cliché, omaggiare la cosiddetta bellezza ideale: ma come si può parlare di bellezza ideale, bellezza definita per tutti i tempi, quando tutto è in continuo movimento? Sarebbe ora di abbandonare queste vetuste nozioni: quando affermo che la bellezza è in continuo movimento, non è esattamente questo che intendo. Voglio dire che la bellezza è relativa.
Raccolto da Antonin Proust, 1878-79

Siamo sulla strada sbagliata: chi ha affermato che il disegno è la trascrizione della forma? In verità l'arte dovrebbe essere la trascrizione della vita: in altre parole, alla scuola di belle arti, fanno un ottimo lavoro che è però del tutto irrilevante.
Un artista dovrebbe essere uno "spontaneista": questo è il termine giusto. Ma per ottenere la spontaneità bisogna essere padroni della propria arte. Procedere per tentativi ed errori non porta da nessuna parte, bisogna invece rendere ciò che si sente, ma renderlo istantaneamente. [...] Personalmente non sono molto interessato a quanto si dice sull'arte, tuttavia se dovessi esprimere un'opinione, la metterei così: tutto ciò che possiede un senso di umanità, di modernità, è interessante, mentre tutto ciò cui queste qualità fanno difetto non vale niente.
Raccolto da Antonin Proust, non datato

1850-1879

Linda Nochlin Baudelaire, as early as his 1846 Salon, had already asserted that Parisian life was "rich in poetic and marvellous subjects" and by the 1860s, both Manet and Degas had set out, more or less systematically to capture this new urban reality in their paintings. Yet at the same time, they rejected any implication that this reality was "poetic" or "marvellous" in the old romantic sense of these terms. Degas jotted down his radical programme of city themes, informally, in his notebook and in innumerable sketches and drawings. "On smoke, smoke of smokers, pipes, cigarettes, cigars, smoke of locomotives, of high chimneys, factories, steamboats, etc. Destruction of smoke under the bridges. Steam. In the evening. Infinite subjects. In the cafés, different values of the glass-shades reflected in the mirrors." His series of café-concerts, his representations of the urban theatre milieu – above all, of the ballet – as well as his canvases and pastels of milliners and laundresses, are at least partial fulfillments of these aspirations, contemporary in theme and novel in viewpoint.

But it is perhaps Manet who was the city-dweller *par excellence*. "To enjoy … the crowd is an art" declared Baudelaire, and Manet seems to have developed the art to an extraordinary degree. It is with him that the city ceases to be picturesque or pathetic and becomes instead the fecund source of a pictorial viewpoint, a viewpoint towards contemporary reality itself.

[...]

How many of his paintings of the 1860s and 70s are essentially, if uninsistently, urban! In the *Musique aux Tuileries* (*Concert in the Tuileries*, 1862), the contrast between the stark black accents of the top-hatted artists and writers and the random awkwardness of the roughly brushed green trees that rise from their midst, relieved by the flower-like accents of chairs, women and children, creates new and modern urban imagery of concrete and distinct contemporaneity in a specifically Parisian immediately identified setting, free of the anecdotal trivia, the "meaningful" incident that usually marks such representations.

[...]

Both the *Le Bal masqué à l'Opéra* (*Masked Ball at the Opera*,1873) and *Nana* (1877) are drawn from the Parisian demi-monde, but once more, it is Manet's discretion, his laconic refusal either to poeticise or to vulgarise his piquant themes that accounts for their vivid contemporaneity.

These works are immediate without being momentary. Manet's compositions generally bear a simple, parallel or perpendicular (rather than oblique) relation to the picture plane. The sense of immediacy in both *Le Bal masqué à l'Opéra* (*Masked Ball at the Opera*) and *Nana* has to do with their being pictorial slices of life, or, more literally of "sliced off" life: in both cases Manet asserted his choice of viewpoint as the controlling element, not by stressing an unusual angle of vision, as Degas tended to do, but rather by cutting off the scene arbitrarily, even if, or especially if, this meant the amputation of a

tantalisingly important human figure in the *Bal*, the polichinelle to the left and, upper right, the charming pair of detached legs (later to appear, still detached, dangling from a trapeze in the *Bar aux Folies-Bergère* (*Bar at the Folies-Bergère*, 1881-82); in *Nana*, the *soigné* figure of the admirer to the right who is permitted only quarter presence, his physical incompleteness emphasising the more central importance of the mirror in the imagery of provocative narcissism. One is reminded, in these works, of photography where cropping is used to emphasize the seeming fortuitousness of the image, or at times, to pique our imaginations about the amputated element; and, at the same time, of Roman Jakobson's assertion that the rhetorical device of *synecdoche*, the representation of the whole by the part, is fundamental to Realist imagery.

[...]

This sort of pictorial structure, which emphasises the random and fortuitous and denies any literary meaning to the occasion of the work of art, this new way of presenting the phenomena of the times, have led critics in the past to assert that Manet, Degas and the Impressionists generally were (unlike Daumier) quite uninterested in the human, emotive qualities of urban existence were in fact not interested in subject matter at all but only in the purely formal, visual elements of art. The mere phrasing of such an assertion is of course entirely misleading as though art must be, or can be, divided into the "subjective" and the "objective," the "expressive" and the "visual," into "form" and "content." What is happening with Manet, the Impressionists and later French Realism generally, is that a new and different set of phenomena, viewed in a new and different way, demanding novel modes of composition and notation, has become the occasion for picture making. 1971

Nel suo *Salon* del 1846 Baudelaire affermava già che la vita parigina era "ricca di soggetti poetici e meravigliosi" e, negli anni Sessanta dell'Ottocento, sia Manet che Degas si erano dedicati, più o meno sistematicamente, alla cattura di questa nuova realtà urbana nei loro dipinti, rifiutando peraltro qualsiasi interpretazione della realtà come "poetica" o "meravigliosa" nel vecchio senso romantico del termine. Degas annotava informalmente sul suo taccuino o in innumerevoli schizzi e disegni il suo radicale programma: "Del fumo, fumo dei fumatori, di pipe, sigarette, sigari, fumo delle locomotive, delle alte ciminiere, di fabbriche, battelli a vapore, ecc. Annientamento del fumo sotto i ponti. Vapore. Di sera. Soggetti infiniti. Nei caffè, gradazioni diverse dei riflessi dei paralumi di vetro sugli specchi". Le sue serie dedicate ai caffè-concerto, all'ambiente del teatro urbano – soprattutto del balletto – oltre alle tele e pastelli raffiguranti modiste e lavandaie, costituiscono una realizzazione, almeno parziale, di tali moderne e innovative aspirazioni.

Il cittadino per eccellenza è comunque Manet. Come affermava Baudelaire, "Apprezzare la folla è un'arte" e Manet sviluppa tale abilità ai massimi livelli: grazie a lui la città non è più pittoresca o patetica e diventa invece una feconda fonte di visione pittorica, che si estende alla realtà stessa.

[...]

Quanti suoi dipinti degli anni Sessanta e Settanta dell'Ottocento hanno essenzialmente un carattere urbano, seppure non insistito! Nel *Musique aux Tuileries* (*Concerto alle Tuileries*, 1862) il contrasto tra i netti toni neri degli artisti e scrittori con il cappello a cilindro e gli sgraziati alberi verdi tratteggiati con rozze pennellate al centro, alleggeriti dagli accenti floreali delle sedie, delle donne e dei bambini, crea immagini urbane nuove e moderne di una contemporaneità concreta e precisa, inequivocabilmente parigina, ma priva delle banalità aneddotiche, dei "significativi" eventi che solitamente caratterizzano tali raffigurazioni.

[...]

Sia *Le Bal masqué à l'Opéra* (*Ballo in maschera all'Opera*, 1873) sia *Nana* (1877) traggono ispirazione dal sottobosco parigino, ma ancora una volta si deve alla discrezione di Manet, al suo laconico rifiuto di rendere poetici o volgari i suoi intriganti temi, il tocco di vivace contemporaneità dei dipinti.

Queste opere sono immediate senza essere transitorie: le composizioni di Manet sono sempre connotate da un semplice rapporto parallelo o perpendicolare (invece che obliquo) rispetto al piano pittorico. Il senso di immediatezza, sia per *Le Bal Masqué à l'Opera* (*Ballo in maschera all'Opera*) sia per *Nana*, è dato dal loro essere *tranches de vie* pittoriche o, più precisamente, momenti di vita "tranciati": in entrambi i casi infatti Manet rivendica la scelta del punto di osservazione come elemento di controllo, non mettendo in rilievo una visuale insolita, come tendeva a fare Degas, bensì tagliando arbitrariamente la scena, anche se questo comporta, o proprio perché comporta il recidere una figura umana illusoriamente importante.

Per esempio, nel *Bal,* il pulcinella a sinistra e, in alto a destra, l'affascinante e isolato paio di gambe (che ricompare dondolando dal trapezio, ancora una volta isolato, nel *Bar aux Folies-Bergère* (*Bar alle Folies-Bergère,* 1881-82)), oppure in *Nana*, la figura dell'ammiratore a destra, ben delineata ma evidente solo per un quarto, dove l'incompiutezza fisica sottolinea l'importanza centrale dello specchio in un'immagine di provocante narcisismo. Queste opere richiamano la tecnica fotografica, che usa il taglio per mettere in risalto l'apparente casualità dell'immagine o, a volte, per stimolare la curiosità sull'elemento tagliato; al contempo richiamano anche quanto affermato da Roman Jakobson circa la figura retorica della sineddoche, a suo parere elemento fondamentale dell'immagine realista.

[...]

Questo tipo di struttura pittorica, che mette in risalto il casuale e il fortuito, negando qualsiasi significato letterario all'occasione dell'opera d'arte, questo nuovo modo di presentare i fenomeni del tempo, hanno indotto in passato i critici ad affermare che Manet, Degas e gli impressionisti in generale erano (contrariamente a Daumier) del tutto indifferenti rispetto alle qualità umane ed emotive dell'esistenza urbana e di fatto non erano per niente interessati all'argomento, ma solo agli elementi puramente formali e visuali dell'arte. Già la semplice formulazione di tale affermazione è naturalmente del tutto fuorviante – come se l'arte fosse, o potesse essere, divisa in "soggettiva" e "oggettiva", e l'"obiettivo", l'"espressivo" e il "visuale" in "forma" e "contenuto". Nel caso di Manet, degli impressionisti e successivamente del Realismo francese in generale, ciò che succede è che un nuovo e diverso insieme di fenomeni, considerati in modo nuovo e diverso, richiedenti nuovi metodi di composizione e nuovi simbolismi, è diventato occasione di espressione pittorica. 1971

Toulouse-Lautrec often painted on board with strong, broad strokes, conveying a feeling of immediacy by allowing large stretches of unprimed surface to show through. This economy of means nonetheless conveys an emotional charge that in *Au café: le consommateur et la caissière chlorotique* (*At the Café: the Client and the Chlorotic Cashier*,1898), humorously brings together the figures of a robust barman, barely contained behind the counter, and a stiff, tight-lipped cashier. The man's large, roughly drawn hand moves out towards a glass and bottle that echo the shape of the figures' bodies. For all their physical proximity, the two figures appear entirely disconnected. The man looks out at us addressing us physically, while the cashier gazes off to the right at something beyond the frame. Like other artists of the period, Toulouse-Lautrec foregrounded the act of viewing as a condition of realism, portraying spaces and situations that implicate the viewer, and here the position of the counter spatially suggests our presence in the scene. He often made explicit reference to figures and poses found in works by other artists; in *Au café*, he adapted the relationship between the figures, as well as their reflection in the mirror behind, found in Degas' *Buveurs d'absinthe* (*The Absinth Drinkers*, 1876).

Henri de Toulouse-Lautrec

Toulouse-Lautrec dipingeva spesso su cartone, con pennellate forti e ampie, conferendo alle sue opere un senso di immediatezza dovuto in parte agli ampi tratti di superficie non mesticata che lasciava trasparire. Questa economia di mezzi riesce tuttavia a trasmettere una forte carica emotiva, che, in *Au café: le consommateur et la caissière chlorotique* (*Al caffè: il cliente e la cassiera clorotica*, 1898), unisce argutamente le figure di un robusto bevitore, incastrato a malapena dietro il banco, e di una cassiera piuttosto rigida e austera addossata all'angolo. La mano tesa dell'uomo, grande e appena abbozzata, avanza verso un bicchiere e una bottiglia che riecheggiano la forma del corpo dei due personaggi. Nonostante la vicinanza fisica, le due figure appaiono completamente scollegate. L'uomo guarda dritto verso di noi. La cassiera, invece, fissa qualcosa alla propria destra, al di fuori della cornice. Toulouse-Lautrec attribuì una posizione di primo piano all'atto visivo come condizione del realismo, ritraendo situazioni che coinvolgono lo spettatore mentre rispecchiano l'osservazione che dà origine alla composizione artistica. Toulouse-Lautrec fece spesso riferimento a figure e pose provenienti da opere di altri artisti: in *Au café*, adattò la relazione tra le figure, così come il loro riflesso nello specchio sullo sfondo, dai *Buveurs d'absinthe* (*Bevitori di assenzio*, 1876) di Edgar Degas. (AT)

Au Café: le consommateur et la caissière chlorotique (At the Bar: the Client and the Chlorotic Cashier / Al caffè: il cliente e la cassiera clorotica), 1898
Kunsthaus Zürich
Photo / foto © 2004 Kunsthaus Zürich

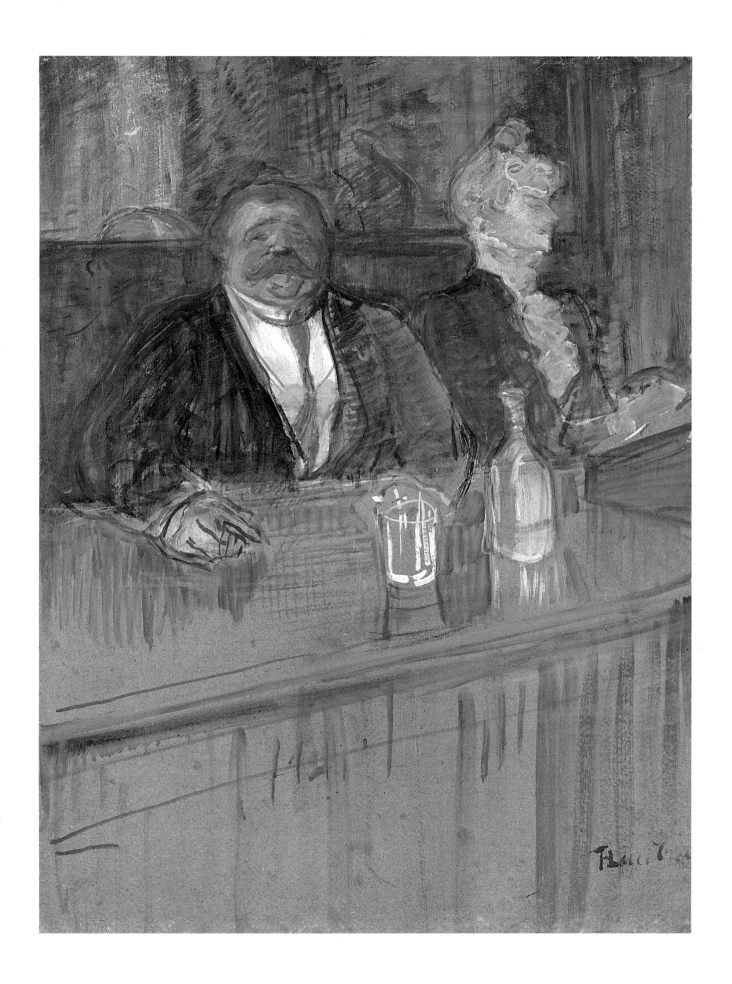

Munch's paintings offer mental landscapes of isolation and despair, a public manifestation of the private fears and anxieties that he believed underlie the human condition.

In *Dågen Derpa* (*The Day After*, 1894-95) the woman lying on a bed, with empty glasses on a table aside, suggests a sense of deep loneliness. Munch's depictions of love and sexual relationships rarely point to moments of tenderness and affection. They are pervaded instead by a sense of disconnection and isolation, haunted by fear, remorse and jealousy. While many of his works depict strong, idealised women, they are often tantalising, frightening and potentially annihilating, reflecting a notion of the *femme fatale* that pervaded many Symbolist works of the late nineteenth century. By contrast, men are generally passive, painted in lighter shades of white or green to suggest weakness and vulnerability.

Edvard Munch

I dipinti di Munch presentano paesaggi mentali di isolamento e di disperazione, una manifestazione pubblica delle paure e delle ansie private che, secondo l'artista, sono alla base della condizione umana. In *Dågen Derpa* (*L'indomani*, 1894-95) una donna giace distesa su un letto, accanto a un tavolino con dei bicchieri vuoti, suggerendo una profonda solitudine.

La rappresentazione di Munch dell'amore e dei rapporti sessuali non mette quasi mai in evidenza momenti di tenerezza e affetto, ma è anzi pervasa da un senso di sconnessione e isolamento, tormentata da paura, rimorso e gelosia. Molte delle sue opere ritraggono una donna forte e idealizzata, spesso provocante, spaventosa e potenzialmente annientante, la *femme fatale* che popolava molte opere simboliste del tardo Dicianovesimo secolo. Gli uomini, per contrasto, sono generalmente passivi, dipinti in sfumature più chiare di bianco o verde per suggerire debolezza e vulnerabilità. (AT)

Dågen Derpa (*The Day After* / *L'indomani*), 1894-95
National Museum of Art, Architecture and Design - National Gallery, Oslo
Photo / foto J. Lathion courtesy National Gallery, Oslo

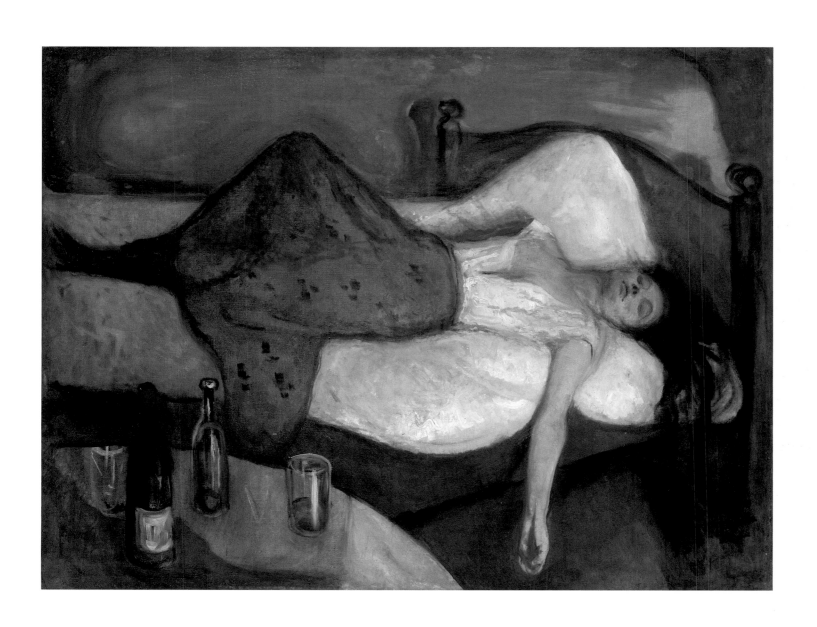

Portraying individuals as clowns or skeletons or replacing their faces with carnival masks, James Ensor mostly represented humanity as stupid, smirking, vain, and loathsome. His interest in masks probably began in his mother's curio shop. Originally mere carnival trappings, they come to life in paintings such as *La Mort et les masques* (*Death and the Masks,* 1927), as lurking demons, or as real people whose caricatured features reflect their moral ugliness. Ensor's first version of this painting dates back to 1897. The masks are projections of Ensor's misanthropy and feelings of persecution. His skulls and skeletons are, apart from their universal significance as images of death, quite often portrayals of his favourite enemies – his critics. From his early years on, Ensor was constantly aware of his own mortality. As he often observed, "At twenty our bodies start to go to pieces. We were built to go downhill and not to climb."

James Ensor

Ritraendo gli individui sotto forma di clown o scheletri, oppure sostituendo i volti con maschere di carnevale, James Ensor rappresentava un'umanità stupida, compiaciuta, vanitosa e detestabile. Il suo interesse per le maschere ebbe probabilmente inizio nel negozio di curiosità della madre. Nate come semplici travestimenti di carnevale, le maschere prendevano vita, in dipinti come *La mort et les masques* (*La morte e le maschere*, 1927), come demoni in agguato, o come persone reali la cui bruttezza morale si rifletteva nei lineamenti caricaturali.
La prima versione di quest'opera risale al 1897. Le maschere sono proiezioni della misantropia e delle manie di persecuzione di Ensor.
I suoi teschi e scheletri sono spesso, oltre che immagini universali di morte, ritratti dei suoi nemici preferiti – i critici. Fin dalla più giovane età, Ensor fu costantemente consapevole della propria mortalità. Come osservava spesso, "A vent'anni il nostro corpo comincia ad andare a pezzi. Siamo progettati per deperire, e non per progredire". (AS)

La Mort et les masques (*Death and the Masks / La morte e le maschere*), 1927
Photo / foto courtesy Ronny Van de Velde, Antwerpen, Belgium

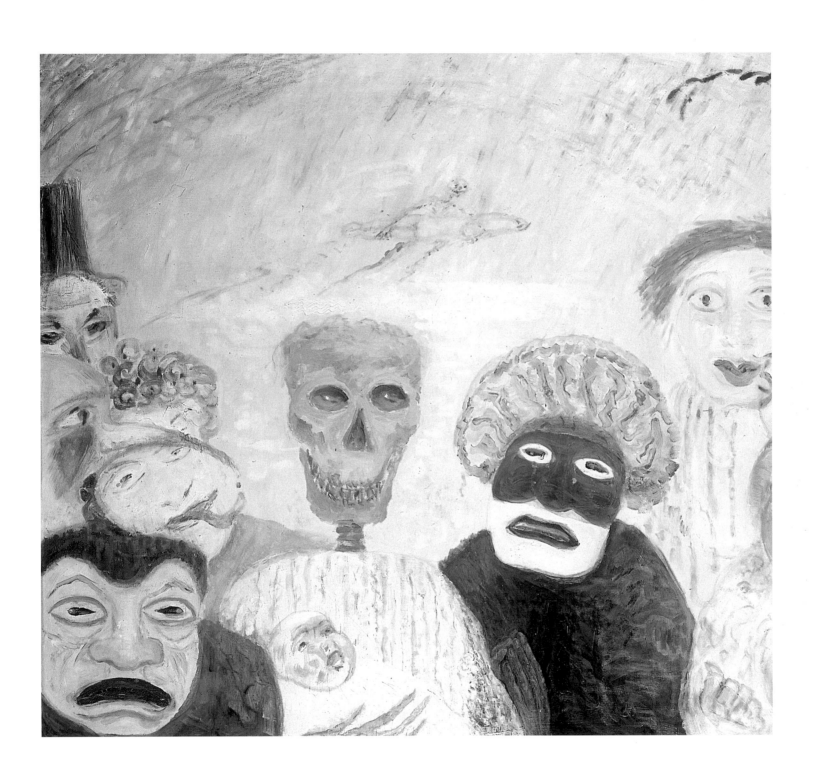

Systematically working his way through the arrondissements of Paris in the late nineteenth and early twentieth centuries, Eugène Atget recorded streets, alleyways, shop fronts, commercial signs and architectural details with his cumbersome glass-plate camera. Uninterested in grand monuments such as the Arc de Triomphe or Eiffel Tower, he focused on the ordinary fabric of city life. As Walter Benjamin noted: "Atget almost always passed by the ´great sights´ and so-called landmarks; what he did not pass by was a long row of boot lasts." Atget's images show the streets of Paris as a stage on which life was played out. His scenes are timeless, often unpopulated since his long exposures left out moving objects and people. When inhabitants do appear they are either monumental figures, solid as the buildings next to which they stand, or semi-visible ghosts, moving through the scene as if already disappearing into the veils of time.

Eugène Atget

Verso la fine del XIX secolo e nei primi anni del XX secolo, Eugène Atget, con la sua ingombrante macchina fotografica a soffietto, perlustrò meticolosamente i quartieri di Parigi, ritraendo strade, vicoli, vetrine, insegne commerciali e dettagli architettonici. Indifferente ai monumenti maestosi come l'Arco di Trionfo e la Torre Eiffel, Atget si concentrò sul tessuto ordinario e quotidiano della vita cittadina. Come osservò Walter Benjamin, "Atget trascurava quasi sempre le vedute grandiose e i cosiddetti monumenti storici; quello che non trascurava, invece, era una lunga fila di forme da scarpe".

Le immagini di Atget mostrano le strade di Parigi come un palcoscenico su cui viene rappresentata la vita; le sue scene sono fuori dal tempo, spesso deserte, e ciò perché i lunghi tempi di esposizione non consentivano di ritrarre gli oggetti e le persone in movimento. Gli abitanti, quando appaiono, sono figure monumentali, solide come gli edifici che hanno accanto, oppure fantasmi semi-invisibili che attraversano la scena – come se stessero già scomparendo per il trascorrere del tempo. (CG)

Menswear Shop, Avenue des Gobelins (*Negozio di abbigliamento per uomo, Avenue des Gobelins*), 1925

p. 72: *Coiffeur Palais Royal* (*Parrucchiere Palais Royal*), 1926-27
Eclipse (*Eclissi*), 1911
Sign (of a Shop) "À l'Homme Armé," 25 rue des Blancs Manteaux, Paris (*Insegna [di un negozio] "À l'Homme Armé", 25 rue des Blancs Manteaux, Parigi*), 1900 c.
Sign (Shop) 61 rue St. Louis en L'Île, (Paris "Au Petit Bacchus") (*Insegna [negozio] 61 rue St. Louis en L'Île, Parigi ["Au Petit Bacchus"]*), 1890 c.

Photos / foto courtesy Victoria & Albert Museum, London / V & A Images

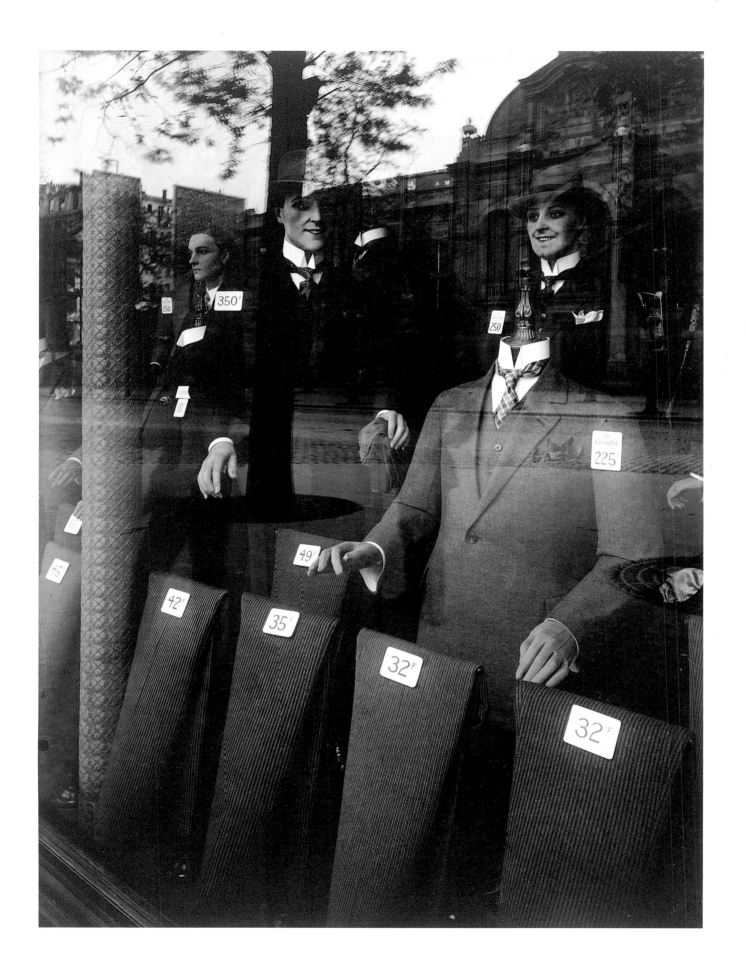

Edgar Allan Poe ... Not long ago, about the closing in of an evening in autumn, I sat at the large bow-window of the D—— Coffee-House in London. For some months I had been ill in health, but was now convalescent, and, with returning strength, found myself in one of those happy moods which are so precisely the converse of ennui-moods of the keenest appetency, when the film from the mental vision departs – "The mist that previously was upon them" – and the intellect, electrified, surpasses as greatly its everyday condition, as does the vivid yet candid reason of Leibniz, the mad and flimsy rhetoric of Gorgias. Merely to breathe was enjoyment; and I derived positive pleasure even from many of legitimate sources of pain. I felt a calm but inquisitive interest in every thing. With a cigar in my mouth and a newspaper in my lap, I had been amusing myself for the greater part of the afternoon, now in poring over advertisements, now in observing the promiscuous company in the room, and now in peering through the smoky panes into the street.

This latter is one of the principal thoroughfares of the city, and had been very much crowded during the whole day. But, as the darkness came on, the throng momently increased; and, by the time the lamps were well lighted, two dense and continuous tides of population were rushing past the door. At this particular period of the evening I had never before been in a similar situation, and the tumultuous sea of human heads filled me, therefore, with a delicious novelty of emotion. I gave up, at length, all care of things within the hotel, and became absorbed in contemplation of the scene without.

At first my observations took an abstract and generalising turn. I looked at the passengers in masses, and thought of them in their aggregate relations. Soon, however, I descended to details, and regarded with minute interest the innumerable varieties of figure, dress, air, gait, visage and expression of countenance.

[...]

As the night deepened, so deepened to me the interest of the scene; for not only did the general character of the crowd materially alter (its gentler features retiring in the gradual withdrawal of the more orderly portion of the people, and its harsher ones coming out into bolder relief, as the late hour brought forth every species of infamy from its den), but the rays of the gas-lamps, feeble at first in their struggle with the dying day, had now at length gained ascendancy, and threw over every thing a fitful and garish lustre. All was dark yet splendid – as that ebony to which has been likened the style of Tertullian.

The wild effects of the light enchained me to an examination of individual faces; and although the rapidity with which the world of light flitted before the window prevented me from casting more than a glance upon each visage, still it seemed that, in my then peculiar mental state, I could frequently read, even in that brief interval of a glance, the history of long years.

With my brow to the glass, I was thus occupied in scrutinising the mob, when suddenly there came into view a countenance (that of a decrepid old man, some sixty-five or seventy years of age) – a countenance which at once arrested and absorbed my whole attention, on account of the absolute idiosyncrasy of this expression. Anything even remotely resembling that expression I had never seen before. I well remember that my first thought, upon beholding it, was that Retszch, had he viewed it, would have greatly preferred it to his own pictural incarnations of the fiend. As I endeavoured during the brief minute of my original survey, to form some analysis of the meaning conveyed, these arose confusedly and paradoxically within my mind, the ideas of vast mental power, of caution, of penuriousness, of avarice, of coolness, of malice, of blood-thirstiness, of triumph, of merriment, of excessive terror, of intense – of supreme despair. I felt singularly aroused, startled, fascinated. 'How wild a history', I said to myself, 'is written within that bosom!' Then came a craving desire to keep the man in view – to know more of him. Hurriedly putting on an overcoat, and seizing my hat and cane, I made my way into the street, and pushed through the crowd in the direction which I had seen him take; for he had already disappeared. With some little difficulty I at length came within sight of him, approached, and follow him closely, yet cautiously, so as not to attract his attention.

[...]

It was now nearly daybreak; but a number of wretched inebriates still pressed in and out of the flaunting entrance. With a half shriek of joy the old man forced a passage within, resumed at once his original bearing, and stalked backward and forward, without apparent object, among the throng. He had not been thus long occupied, however, before a rush to the doors gave token that the host was closing them for the night. It was something even more intense than despair that I then observed upon the countenance of the singular being whom I had watched so pertinaciously. Yet he did not hesitate in his career, but, with a mad energy, retraced his steps at once, to the hearth of the mighty London. Long and swiftly he fled, while I followed him in the wildest amazement, resolute not to abandon a scrutiny in which I now felt an interest all-absorbing. The sun arose while we proceeded, and, when we had once again reached that most thronged mart of the populous town, the street of the D– Hotel, it presented an appearance of human bustle and activity scarcely inferior to what I had seen on the evening before. And here, long, amid the momently increasing confusion, did I persist in my pursuit of the stranger. But, as usual, he walked to and fro, and during the day did not pass from out the turmoil of that street. And, as the shades of the second evening came on, I grew wearied unto death, and, stopping fully in front of the wanderer, gazed at him steadfastly in the face. He noticed me not, but resumed his solemn walk, while I, ceasing to follow, remained absorbed in contemplation. "The old man," I said at

length, "is the type and the genius of deep crime. He refuses to be alone. He is the man of the crowd. It will be in vain to follow, for I shall learn no more of him, nor of his deeds. The worst heart of the world is a grosser book than the *Hortulus Animae*[1], and perhaps it is but one of the great mercies of God that *er lässt sich nicht lesen*." 1840

Edgar Allan Poe ... Non molto tempo fa, verso la fine d'una sera d'autunno, sedevo presso l'ampia finestra centinata del caffè D... a Londra. Ero stato ammalato alcuni mesi, ma ormai ero convalescente; e, col tornar delle forze, mi trovavo in una di quelle felici disposizioni d'animo che sono precisamente l'opposto dell'*ennui* – disposizione di acutissima appetenza, quando cade il velo che copriva la visione spirituale ἀχλύς ἡ πρίν ἔπηεν – e l'intelletto, elettrizzato, supera, così, la propria condizione cotidiana, come la vivida e candida ragione del Leibniz supera la pazza e debole retorica di Gorgias. Il semplice respirare era una gioia, e, perfino da molte legittime sorgenti di pena, traevo un piacere positivo. Provavo un calmo e inquisitivo interesse per ogni cosa. Con un sigaro in bocca e un giornale sui ginocchi, m'ero divertito, quasi tutto il pomeriggio, ora a studiar le inserzioni, ora a osservare l'assortita clientela della sala, ora a spiar sulla via, traverso i vetri appannati della finestra. Tale via è una delle principali della città, e, tutto il giorno, era stata molto frequentata. Col sopraggiungere dell'oscurità, poi, la folla cominciò ad aumentare di momento in momento, e, quando tutte le lampade furono accese, due dense e continue fiumane di gente scorrevano di là dalla porta. In quel particolar momento della sera non m'era mai accaduto, fino allora, di trovarmi in circostanze simili, e il mare tumultuoso delle teste umane mi riempì, quindi, d'una nuova e deliziosa emozione. Alfine non prestai più alcuna attenzione all'interno del caffè, per abbandonarmi alla contemplazione della scena esterna.

Dapprima la mia osservazione prese una piega astratta e generalizzatrice; guardavo i passanti in massa, e considerandoli nei loro rapporti collettivi. Presto, tuttavia, scesi al particolare, e cominciai a studiarne, con minuzioso interesse, l'innumerevole varietà di figura, di vesti, d'aria, di portamento, di volto e di fisionomia.
[...]
Di mano in mano che la notte si faceva più profonda, più profondo diveniva in me l'interesse per quello spettacolo; poiché, non solo il carattere generale della folla s'andava materialmente alterando (in quando le sue caratteristiche più nobili scomparivano, col graduale ritirarsi della parte più abitudinaria del popolo, mentre quelle più grossolane balzavan fuori con più evidente rilievo, a mano a mano che l'ora tarda spingeva fuor dal suo covo ogni sorta d'infamia), ma i raggi delle lampade a gas, fievoli dapprima, nella loro lotta col giorno morente, ora alfine trionfavano, e gettavano su ogni cosa una luce spasmodica e abbagliante. Tutto era nero, e tuttavia splendente, come quell'ebano al quale han paragonato lo stile di Tertulliano.
Gli strani effetti della luce mi costrinsero a un esame delle fisionomie d'ognuno; e, quantunque la rapidità con cui quel mondo luminoso scorreva davanti alla finestra m'impedisse di gettar più che un rapido sguardo su ogni faccia, pur mi sembrava, nelle speciali condizioni in cui si trovava allora il mio spirito, di poter sovente leggere, anche in quel breve lampo d'un'occhiata, la storia di molti anni.
Con la fronte contro i vetri, ero intento a tale studio della folla,

[1] The Hortulus Animae cum Orantiunculis Aliquibus Superadditis, published by J. Reinhard Grüninger, Strassburg, 1500.

quando, improvvisamente, mi cadde sott'occhio una fisionomia, (d'un vecchio decrepito, che poteva avere dai sessantacinque ai settant'anni d'età) – una fisionomia da cui la mia attenzione fu di colpo arrestata e assorbita, per l'assoluta idiosincrasia della sua espressione. Mai avevo visto prima d'allora alcuna cosa che le rassomigliasse neanche lontanamente. Ricordo benissimo che, al vederla, il mio primo pensiero fu che se l'avesse veduta Retzsch, l'avrebbe preferita di gran lunga per le sue incarnazioni pittoriche del demonio. Mentre, nel breve istante del mio primo esame, tentavo d'analizzare in qualche modo il senso ch'essa mi diede, sentii sorgere nel mio spirito le idee confuse e paradossali di forte potere intellettivo, di prudenza, di spilorceria, d'avidità, di sangue freddo, di malizia, di sanguinarietà, di trionfo, d'allegria, d'eccessivo terrore, d'intensa, estrema disperazione. Mi sentii singolarmente eccitato, sorpreso, affascinato; "Che strana storia," dissi tra me, "è scritta entro quel petto!", e subito mi prese un desiderio ardente di tener d'occhio quell'uomo – d'apprender dell'altro sul suo canto. Indossato in furia il soprabito e afferrati il cappello e il bastone, mi precipitai sulla via, fendendo la folla nella direzione che mi pareva avesse preso, poiché intanto m'era scomparso davanti; alfine, non senza qualche difficoltà, lo scorsi, mi accostai, e lo seguii da presso e cautamente, in modo da non attirare la sua attenzione.

[...]

Ormai era quasi l'alba, ma, ciò nonostante, un gran numero di miserabili ubriachi si affollavano dentro e fuori della porta fiammeggiante. Quasi con un grido di gioia il vecchio s'aperse il passo verso l'interno, riprese a un tratto il suo portamento primitivo, e cominciò a camminare a gran passi, avanti e indietro, senza uno scopo apparente, tra la folla. Ma non era da molto tempo immerso in tale occupazione, quando un affrettarsi di tutti verso le porte fece comprendere che l'oste stava chiudendo per l'ora tarda. In quel punto, ciò che notai sulla fisionomia dell'essere singolare che sorvegliavo così pertinacemente, fu qualche cosa di più intenso della disperazione. Tuttavia, non ebbe alcuna esitazione sul cammino da prendere; bensì, con l'energia d'un pazzo, riprese immediatamente la sua corsa verso il cuore possente di Londra. Fu una marcia veloce e lunga, durante la quale io lo seguivo sbigottito, risoluto a non tralasciare un'analisi nella quale provavo un interesse che m'assorbiva completamente. Mentre avanzavamo, il sole s'alzò, e quando fummo di nuovo nella parte più affollata della popolosa città, la via del Caffè D..., essa presentava un aspetto di movimento e d'attività umana di poco inferiore a quello che avevo veduto la sera avanti. E qui, tra la confusione che, di minuto in minuto, aumentava, persistetti nel mio inseguimento dello sconosciuto. Ma, come il solito, egli andava avanti e indietro, e, durante tutto il giorno, non uscì mai dal tumulto di quella via. E, poiché ormai s'avvicinavano le ombre della seconda sera, mi sentii affranto da morire, e, fermandomi netto di fronte al vagabondo, lo guardai fissamente in faccia. Egli non mi vide, bensì riprese la sua marcia solenne, mentre io, desistendo

dall'inseguimento, rimanevo assorto in contemplazione. "Questo vecchio", conclusi alfine, è il tipo e il genio del crimine recondito. Egli ricusa di star solo. *È l'uomo della folla*. Seguirlo sarebbe inutile, poiché non apprenderei nulla di più, né di lui, né delle sue azioni. Il peggior cuore del mondo è un libro più grosso dell'*Hortulus Animae*[1] e forse è una delle più grandi misericordie di Dio *er lässt sich nicht lesen*. 1840

[1] L'*Hortulus Animae, cum Oratiunculis Aliquibus Superadditis* del Grunninger - V.I. D'Israeli, *Curiosità letterarie*.

Charles Baudelaire The pleasure of being in a crowd is a mysterious exoression of sensual joy in the mutiplication of number. ... Number is in *all*. ... Ecstasy is a number. ... Religious intoxication of great cities.

[...]

Today I want to talk to my readers about a singular man, whose originality is so powerful and clear-cut that it is self-sufficing, and does not bother to look for approval.

[...]

The crowd is his domain, just as the air is the bird's, and water that of the fish. His passion and his profession is to merge with the crowd. For the perfect idler, for the passionate observer it becomes an immense source of enjoyment to establish his dwelling in the throng, in the ebb and flow, the bustle, the fleeting and the infinite. To be away from home and yet to feel at home anywhere; to see the world, to be at the very centre of the world, and yet to be unseen of the world, such are some of the minor pleasures of those independent, intense and impartial spirits, who do not lend themselves easily to linguistic definitions. The observer is a prince enjoying his incognito wherever he goes.

[...]

Thus the lover of the universal life moves into the crowd as thought into an enormous reservoir of electricity. He, the lover of life, may also be compared to a mirror as vast as this crowd; to a kaleidoscope endowed with consciousness, which with every one of its movements presents a pattern of life, in all its multiplicity, and the flowing grace of all the elements that go to compose life. It is an ego athirst for the non-ego, and reflecting it at every moment in energies more vivid than life itself, always inconstant and fleeting.

[...]

He watches the flow of life move by, majestic and dazzling. He admires the eternal beauty and the astonishing harmony of life in the capital cities, a harmony so providentially maintained in the tumult of human liberty. He gazes at the landscape of the great city, landscapes of stone, now swathed in the mist, now struck in full face by the sun.

[...]

Modernity is the transitory, the fugitive, the contingent; it is one half of art, the other being the eternal and the immovable. 1863

Il piacere di trovarsi tra le folle è un'espressione misteriosa del godimento della moltiplicazione del numero... Il numero è in *tutto*... L'ebbrezza è un numero... Ebbrezza religiosa delle grandi città.

[...]

Oggi voglio intrattenere il pubblico su un uomo singolare, dall'originalità tanto vigorosa e decisa che basta a se stessa e non cerca nemmeno consensi.

[...]

La folla è il suo regno, come l'aria è il regno degli uccelli, e l'acqua quello dei pesci. La sua passione e professione è sposare la folla. Per il perfetto *flâneur*, per l'osservatore appassionato, è causa d'immenso godimento prendere dimora nel numero, in ciò che fluttua e si muove, è fuggitivo o infinito. Essere fuori casa e sentirsi dappertutto a casa propria; vedere il mondo, esserne al centro e rimanergli nascosto: ecco alcuni dei più comuni piaceri di questi spiriti indipendenti, appassionati, imparziali, che la lingua fatica a definire. L'osservatore è un principe che gode ovunque del privilegio di restare in incognito.

[...]

Allo stesso modo, l'amante della vita universale entra nella folla come in un immenso serbatoio di elettricità. Lo si può paragonare anche a uno specchio, immenso quanto la folla; a un caleidoscopio dotato di coscienza che, a ogni movimento, rappresenta la vita molteplice e la grazia mutevole di tutti gli elementi. È un io insaziabile del non-io, il quale, a ogni istante, rende ed esprime quel non-io in immagini più vive della stessa vita, sempre instabile e fuggitiva.

[...]

Guarda scorrere il fiume della vitalità, così maestoso e rilucente. Ammira la bellezza eterna della vita nelle capitali e la sua stupefacente armonia, così provvidenzialmente conservata nel tumulto della libertà umana. Contempla i paesaggi della grande città, paesaggi di pietra accarezzati dalle nebbie o battuti dal sole.

[...]

La modernità è il transitorio, il fuggitivo, il contingente, la metà dell'arte, la cui altra metà è l'eterno e l'immutabile. 1863

Walter Benjamin The most characteristic building projects of the nineteenth century – railroad stations, exhibition halls, department stores (according to Giedion) – all have matters of collective importance as their object. The flâneur feels drawn to these "despised, everyday" structures, as Giedion calls them. In these constructions, the appearance of great masses on the stage of history was already foreseen. They form the eccentric frame within which the last privateers so readily displayed themselves.
[...]
For the first time, with Baudelaire, Paris becomes the subject of lyric poetry. This poetry is no hymn to the homeland; rather, the gaze of the allegorist, as it falls on the city, is the gaze of the alienated man. It is the gaze of the flâneur, whose way of life still conceals behind a mitigating nimbus the coming desolation of the big-city dweller. The flâneur still stands on the threshold – of the metropolis as of the middle class. Neither has him in its power yet. In neither is he at home. He seeks refuge in the crowd. Early contributions to a physiognomic of the crowd are found in Engels and Poe. The crowd is the veil through which the familiar city beckons to the flâneur as phantasmagoria – now a landscape, now a room. Both become elements of the department store, which makes use of flânerie itself to sell goods. The department store is the last promenade for the flâneur. 1927–1940

Le opere architettoniche più caratteristiche del XIX secolo: stazioni, padiglioni, grandi magazzini (secondo Giedion) hanno tutti per oggetto il bisogno collettivo. Da queste costruzioni, come dice Giedion, "di cattivo gusto, ordinarie" il *flâneur* si sente attratto. In esse è già prevista l'apparizione delle grandi masse sulla scena della storia. Esse formano la cornice eccentrica in cui gli ultimi individui che vivevano di rendita si misero così volentieri in mostra.
[...] Per la prima volta, in Baudelaire, Parigi diventa oggetto della poesia lirica. Questa poesia non è un genere di arte regionale; lo sguardo dell'allegorico, che coglie la città, è lo sguardo dell'estraniato. È lo sguardo del *flâneur*, il cui modo di vivere avvolge ancora di un'aura conciliante quello futuro, sconsolato dell'abitante della grande città. Il *flâneur* è ancora sulla soglia, sia della grande città che della classe borghese. Né l'una né l'altra lo hanno ancora travolto. Egli non si sente a suo agio in nessuna delle due; e cerca un asilo nella folla. Precoci contributi alla fisionomia della folla si trovano in Engels e in Poe. La folla è il velo attraverso il quale la città familiare appare al *flâneur* come fantasmagoria. In questa fantasmagoria essa è ora paesaggio, ora stanza. Entrambi sono poi realizzati nel grande magazzino, che rende la *flânerie* stessa funzionale alle vendite. Il grande magazzino è l'ultimo marciapiede del *flâneur*. 1927–1940

T. J. Clark The various forms of commercialized leisure which bulked so large in the late-nineteenth-century city were instruments of class formation, and the class so constructed was the petite bourgeoisie. It was defined primarily by its relation to the working class, and by that relation being given spectacular form. Popular culture was produced for an audience of petit-bourgeois consumers; a fiction of working-class ways of being was put in place alongside a parody of middle-class style, the one thus being granted imaginary dominion over the other.
Both these fictions were unstable, and realized to be so: the popular was prone to divulge too much of the actual form of working-class collectivity, and the *calicot* to seem merely absurd.
[...]
The café-concert mitigated these instabilities by making a spectacle of them. It *generalized* the uncertainty of class, and had everyone's be a question of style. It may well have been that this nightly pretence and play-acting only served to confirm class identities for those who possessed them at all securely; but it was not clear whose class *was* secure in the late nineteenth century, at least in cultural terms. For a part of the public, at any rate, it seems most likely that the masquerade had a different effect: it confirmed their sense of class as pure contingency, a matter of endless shifting and exchange; for society was pictured in the café-concert as a series of petty transfiguration scenes, in which everyone suffered the popular sea-change, the "real" bourgeois as much as the false. 1984

Le varie forme di passatempo commercializzato che si diffusero a dismisura nella città alla fine del XIX secolo erano strumenti di formazione di una classe, e la classe che ne derivò era la piccola borghesia, così definita principalmente rispetto al rapporto con la classe operaia, cui si rifà anche la forma spettacolare che tale classe assume. La cultura popolare venne prodotta per un pubblico di consumatori piccolo-borghesi: finte modalità esistenziali della classe lavoratrice vennero affiancate a una parodia dello stile del ceto medio, assegnando a quest'ultimo un immaginario dominio sul primo. Entrambe le invenzioni erano instabili, era evidente: il lato popolare tendeva a rivelare troppo delle reali modalità della collettività lavoratrice, mentre il *calicot* tendeva a sembrare meramente assurdo.
[...]
Il caffè concerto mitigava tali instabilità, spettacolarizzandole. *Generalizzava* l'incertezza di classe trasformandola in una questione di stile. Può ben darsi che questa finzione e recita notturna avesse solo la funzione di confermare le identità di classe di coloro che ne erano già con certezza in possesso, tuttavia non è chiaro quale classe *fosse certa* alla fine del XIX secolo, almeno in termini culturali. In ogni modo, per una parte del pubblico sembra molto probabile che la mascherata avesse un altro effetto: confermare il loro senso di classe come una mera contingenza, una questione in continua variazione

e cambiamento e questo perché la società veniva raffigurata nel caffè concerto con una serie di insignificanti scene di metamorfosi, nelle quali ognuno subisce il profondo cambiamento popolare, tanto il "vero" borghese che quello falso. 1984

Edvard Munch

I made the observation that when I was out walking down Carl Johan on a sunny day – and saw the white houses against the blue spring sky – rows of people crossing one another's paths in a stream, as if pulled by a rope along the walls of the houses ... when *the* music strikes up, playing a march – then at once I see the colours in quite a different way. The quivering in the air – the quivering on the yellow-white façades. The colours dancing in the flow of people – amongst the bright red and white parasols. Yellow-pale blue spring outfits. Against the dark blue winter suits and the glinting of the golden trumpets that shone in the sun ... the quivering of blue, red and yellow. I saw differently under the influence of the music. The music split the colours. I was infused with feelings of joy. 1880s

Mi sono accorto, mentre camminavo lungo Carl Johan in una giornata di sole – guardando le case bianche sullo sfondo dell'azzurro cielo primaverile – con schiere di individui i cui percorsi si incrociano, come se fossero trascinati da una corda lungo i muri delle case... quando la musica attacca e nell'aria si diffonde una marcetta – ecco in quel momento vedo i colori in modo del tutto diverso, una vibrazione nell'aria – una vibrazione sulle facciate gialle e bianche. I colori danzano tra le persone che passano, tra i parasoli rossi e bianchi, tra i vestiti primaverili gialli e azzurro chiaro, contro i completi invernali blu scuro e lo scintillio delle trombe dorate che risplendono al sole... le vibrazioni dell'azzurro, del rosso e del giallo. Sotto l'influsso della musica ho visto i colori in modo diverso: la musica scinde i colori. Mi sentivo pervaso di gioia. 1880s

Paul Valéry

Modern man is a slave of modernity... We will soon have to build heavily insulated cloisters... speed, numbers, effects of surprise, contrast, repetition, size, novelty, and credulity will be despised there. 1939

L'uomo moderno è schiavo della modernità... Ben presto bisognerà costruire chiostri rigorosamente isolati... Si disprezzeranno la velocità, il numero, gli effetti di massa, di sorpresa, di contrasto, di ripetizione, di novità e di credulità. 1939

Filippo Tommaso Marinetti

We shall sing the great crowds tossed about by work, by pleasure, or revolt; the many-coloured and polyphonic surf of revolutions in modern capitals; the nocturnal vibration of the arsenals and the yards under their violent electrical moons; the gluttonous railway stations swallowing smoky serpents; the factories hung from the clouds by the ribbons of their smoke; the bridges leaping like athletes hurled over the diabolical cutlery of sunny rivers; the adventurous steamers that sniff the horizon; the broad-chested locomotives, prancing on the rails like great steel horses curbed by long pipes, and the gliding flight of airplanes whose propellers snap like a flag in the wind, like the applause of an enthusiastic crowd. 1909

Noi canteremo le grandi folle agitate dal lavoro, dal piacere o dalla sommossa: canteremo le maree multicolori e polifoniche delle rivoluzioni nelle capitali moderne; canteremo il vibrante fervore notturno degli arsenali e dei cantieri incendiati da violente lune elettriche; le stazioni ingorde, divoratrici di serpi che fumano; le officine appese alle nuvole pei contorti fili dei loro fumi; i ponti simili a ginnasti giganti che scavalcano i fiumi, balenanti al sole con un luccichio di coltelli; i piroscafi avventurosi che fiutano l'orizzonte, le locomotive dell'ampio petto, che scalpitano sulle rotaie, come enormi cavalli d'acciaio imbrigliati di tubi, e il volo scivolante degli aeroplani, la cui elica garrisce al vento come una bandiera e sembra applaudire come una folla entusiasta. 1909

Gustave Le Bon

The true historical upheavals are not those which astonish us by their grandeur and violence. The only important changes whence the renewal of civilisations results, affect ideas, conceptions, and beliefs. The memorable events of history are the visible effects of the invisible changes of human thought. The reason these great events are so rare is that there is nothing so stable in a race as the inherited groundwork of its thoughts.
The present epoch is one of these critical moments in which the thought of mankind is undergoing a process of transformation.
Two fundamental factors are at the base of this transformation. The first is the destruction of those religious, political and social beliefs in which all the elements of our civilisation are rooted. The second is the creation of entirely new conditions of existence and thought as the result of modern scientific and industrial discoveries.
[...]
The entry of the popular classes into political life – that is to say, in reality, their progressive transformation into governing classes – is one of the most striking characteristics of our epoch of transition.
[...]
Little adapted to reasoning, crowds, on the contrary, are quick to act. As the result of their present organisation their strength has become immense. The dogmas whose birth we are witnessing will soon have the force of the old dogmas; that is to say, the tyrannical and

sovereign force of being above discussion. The divine right of the masses is about to replace the divine right of kings. 1895

I veri sovvertimenti storici non sono quelli che più ci colpiscono per la loro imponenza e violenza: i soli cambiamenti importanti, che danno luogo al rinnovamento civile, sono quelli che riguardano le idee, i concetti e le convinzioni. I memorabili eventi storici non sono che l'effetto visibile degli invisibili cambiamenti nel pensiero umano e il motivo per cui tali grandi eventi sono così rari risiede nel fatto che niente è più stabile in una etnia dei fondamenti ereditari del proprio pensiero.

L'attuale epoca coincide con uno dei momenti critici durante i quali il pensiero umano affronta un processo di trasformazione e alla base di tale trasformazione si individuano due fattori fondamentali: il primo è la distruzione di tutte le convinzioni religiose, politiche e sociali nelle quali sono radicati gli elementi della nostra civiltà e il secondo è la creazione di condizioni di esistenza e pensiero interamente nuove a seguito delle moderne scoperte scientifiche e industriali.
[...]
L'ingresso delle classi popolari nella vita politica – ovvero, in realtà, la loro progressiva trasformazione in classe di governo – è una delle più sorprendenti caratteristiche della nostra epoca di transizione.
[...]
Poco adatte a ragionare, le folle, al contrario, sono rapide ad agire. Come risultato della loro attuale organizzazione la loro forza è divenuta immensa. I dogmi nascenti di cui siamo testimoni avranno ben presto la forza di quelli antichi; ovvero, la forza tirannica e sovrana di essere fuori discussione. Il diritto divino delle masse è quello di rimpinzare il diritto divino dei re. 1895

Georg Simmel The deepest problems of modern life flow from the attempt of the individual to maintain the independence and individuality of his existence against the sovereign powers of society, against the weight of the historical heritage and the external culture and technique of life.
[...] The psychological foundation upon which the metropolitan individuality is erected, is the intensification of emotional life due to the swift and continuous shift of external and internal stimuli. Man is a creature whose existence is dependent on differences, i. e., his mind is stimulated by the difference between present impressions and those which have preceded. Lasting impressions, the slightness in their differences, the habituated regularity of their course and contrasts between them, consume, so to speak, less mental energy than the rapid telescoping of changing images, pronounced differences within what is grasped at a single glance, and the unexpectedness of violent stimuli. To the extent that the metropolis created these psychological conditions – with every crossing of the street, with the tempo and the multiplicity of economic, occupational and social life – it creates in the sensory foundations of mental life, and in the degree of awareness necessitated by our organisation as creatures dependent on differences, a deep contrast with the slower, more habitual, more smoothly flowing rhythm of the sensory-mental phase of small town and rural existence.

Thereby the essentially intellectualistic character of the mental life of the metropolis becomes intelligible as over against that of the small town which rests more on feelings and emotional relationships. These latter are rooted in the unconscious levels of the mind and develop most readily in the steady equilibrium of unbroken customs. The locus of reason, on the other hand, is in the lucid, conscious upper strata of the mind and it is the most adaptable of our inner forces. In order to adjust itself to the shifts and contradictions in events, it does not require the disturbances and inner upheavals which are the only means whereby more conservative personalities are able to adapt themselves to the same rhythm of events. Thus the metropolitan type – which naturally takes on a thousand individual modifications – creates a protective organ for itself against the profound disruption with which the fluctuations and discontinuities of the external milieu threaten it. Instead of reacting emotionally, the metropolitan type reacts primarily in a rational manner, thus creating a mental predominance through the intensification of consciousness, which in turn is caused by it. Thus the reaction of the metropolitan person to those events is moved to a sphere of mental activity which is least sensitive and which is furthest removed from the depths of the personality.

This intellectualistic quality which is thus recognized as a protection of the inner life against the domination of the metropolis, becomes ramified into numerous specific phenomena. The metropolis has always been the seat of money economy because the many-sidedness and concentration of commercial activity have given the medium of exchange an importance which it could not have acquired in the commercial aspects of rural life. But money economy and the domination of the intellect stand in the closest relationship to one another. They have in common a purely matter-of-fact attitude in the treatment of persons and things in which a formal justice is often combined with an unrelenting hardness. The purely intellectualistic person is indifferent to all things personal because, out of them, relationships and reactions develop which are not to be completely understood by purely rational methods – just as the unique element in events never enters into the principle of money. Money is concerned only with what is common to all, i.e., with the exchange value which reduces all quality and individuality to a purely quantitative level. All emotional relationships between persons rest on their individuality, whereas intellectual relationships deal with persons as with numbers, that is, as with elements which, in themselves, are indifferent, but which are of interest only insofar as they offer something objectively perceivable. It is in this very manner

that the inhabitant of the metropolis reckons with his merchant, his customer, and with his servant and frequently with the persons with whom he is thrown into obligatory association. These relationships stand in distinct contrast with the nature of the smaller circle in which the inevitable knowledge of individual characteristics produces, with an equal inevitability, an emotional tone in conduct, a sphere which is beyond the mere objective weighting of tasks performed and payments made. What is essential here as regards the economic-psychological aspect of the problem is that in less advanced cultures production was for the customer who ordered the product so that the producer and the purchaser knew one another. The modern city, however, is supplied almost exclusively by production for the market, that is, for entirely unknown purchasers who never appear in the actual field of vision of the producers themselves. Thereby, the interests of each party acquire a relentless matter-of-factness, and its rationally calculated economic egoism need not fear any divergence from its set path because of the imponderability of personal relationships.

[...]

In certain apparently insignificant characters or traits of the most external aspects of life are to be found a number of characteristic mental tendencies. The modern mind has become more and more a calculating one. The calculating exactness of practical life which has resulted from a money economy corresponds to the ideal of natural science, namely that of transforming the world into an arithmetical problem and of fixing every one of its parts in a mathematical formula. It has been money economy which has thus filled the daily life of so many people with weighing, calculating, enumerating and the reduction of qualitative values to quantitative terms. Because of the character of calculability which money has there has come into the relationships of the elements of life a precision and a degree of certainty in the definition of the equalities and inequalities and an unambiguousness in agreements and arrangements, just as externally this precision has been brought about through the general diffusion of pocket watches. It is, however, the conditions of the metropolis which are cause as well as effect for this essential characteristic. The relationships and concerns of the typical metropolitan resident are so manifold and complex that especially as a result of the agglomeration of so many persons with such differentiated interests, their relationships and activities intertwine with one another into a many-membered organism. In view of this fact, the lack of the most exact punctuality in promises and performances would cause the whole to break down into an inextricable chaos. If all the watches in Berlin suddenly went wrong in different ways even only as much as an hour, its entire economic and commercial life would be derailed for some time. Even though this may seem more superficial in its significance, it transpires that the magnitude of distances results in making all waiting and the breaking of appointments an ill-afforded waste of time. For this reason the technique of metropolitan life in general is

not conceivable without all of its activities and reciprocal relationships being organized and co-ordinated in the most punctual way into a firmly fixed framework of time which transcends all subjective elements. But here too there emerge those conclusions which are in general the whole task of this discussion, namely, that every event, however restricted to this superficial level it may appear, comes immediately into contact with the depths of the soul, and that the most banal externalities are, in the last analysis, bound up with the final decisions concerning the meaning and the style of life. Punctuality, calculability, and exactness, which are required by the complications and extensiveness of metropolitan life are not only most intimately connected with its capitalistic and intellectualistic character but also colour the content of life and are conducive to the exclusion of those irrational, instinctive, sovereign human traits and impulses which originally seek to determine the form of life from within instead of receiving it from the outside in a general schematically precise form. Even though those lives which are autonomous and characterised by these vital impulses are not entirely impossible in the city, they are, none the less, opposed to it *in abstracto*. It is in the light of this that we can explain the passionate hatred of personalities like Ruskin and Nietzsche for the metropolis – personalities who found the value of life only in unschematized individual expressions which cannot be reduced to exact equivalents and in whom, on that account, there flowed from the same source as did that hatred, the hatred of the money economy and of the intellectualism of existence.

The same factors which, in the exactness and the minute precision of the form of life, have coalesced into a structure of the highest impersonality, have, on the other hand, an influence in a highly personal direction. There is perhaps no psychic phenomenon which is so unconditionally reserved to the city as the blasé outlook. It is at first the consequence of those rapidly shifting stimulations of the nerves which are thrown together in all their contrasts and from which it seems to us the intensification of metropolitan intellectuality seems to be derived. On that account it is not likely that stupid persons who have been hitherto intellectually dead will be blasé. Just as an immoderately sensuous life makes one blasé because it stimulates the nerves to their utmost reactivity until they finally can no longer produce any reaction at all, so less harmful stimuli, through the rapidity and the contradictoriness of their shifts, force the nerves to make such violent responses, tear them about so brutally that they exhaust their last reserves of strength and, remaining in the same milieu, do not have time for new reserves to form. This incapacity to react to new stimulations with the required amount of energy constitutes in fact that blasé attitude which every child of a large city evinces when compared with the products of the more peaceful and more stable milieu. 1903

Georg Simmel I problemi più profondi della vita moderna scaturiscono dalla pretesa dell'individuo di preservare l'indipendenza e la particolarità del suo essere determinato di fronte alle forze preponderanti della società, dell'eredità storica, della cultura esteriore e della tecnica.

La base psicologica su cui si erge il tipo delle individualità metropolitane è *l'intensificazione della vita nervosa*, che è prodotta dal rapido e ininterrotto avvicendarsi di impressioni esteriori e interiori. L'uomo è un essere che distingue, il che significa che la sua coscienza viene stimolata dalla differenza fra l'impressione del momento e quella che precede; le impressioni che perdurano, che si differenziano poco, o che si succedono e si alternano con una regolarità abitudinaria, consumano per così dire meno coscienza che non l'accumularsi veloce di immagini cangianti, o il contrasto brusco che si avverte entro ciò che si abbraccia in uno sguardo, o ancora il carattere inatteso di impressioni che si impongono all'attenzione. Nella misura in cui la metropoli crea proprio queste ultime condizioni psicologiche – ad ogni attraversamento della strada, nel ritmo e nella varietà della vita economica, professionale, sociale – essa crea già nelle fondamenta sensorie della vita psichica, nella quantità di coscienza che ci richiede a causa della nostra organizzazione come esseri che distinguono, un profondo contrasto con la città di provincia e con la vita di campagna, con il ritmo più lento, più abitudinario e inalterato dell'immagine sensorio-spirituale della vita che queste comportano.

Ciò innanzitutto permette di comprendere il carattere intellettualistico della vita psichica metropolitana, nel suo contrasto con quella della città di provincia, che è basata per lo più sulla sentimentalità e sulle relazioni affettive. Queste ultime si radicano negli strati meno consci della psiche e si sviluppano innanzitutto nella quieta ripetizione di abitudini ininterrotte. La sede dell'intelletto, invece, sono gli strati trasparenti, consci e superiori della nostra psiche. L'intelletto è la più adattabile delle nostre forze interiori: per venire a patti con i cambiamenti e i contrasti dei fenomeni non richiede quegli sconvolgimenti e quei drammi interiori che la *sentimentalità*, a causa della sua natura conservatrice, richiederebbe necessariamente per adattarsi a un ritmo analogo di esperienze.

Così il tipo metropolitano – che naturalmente è circondato da mille modificazioni individuali – si crea un organo di difesa contro lo sradicamento di cui lo minacciano i flussi e le discrepanze del suo ambiente esteriore: anziché con l'insieme dei sentimenti, reagisce essenzialmente con l'intelletto, di cui il potenziamento della coscienza, prodotto dalle medesime cause, è il presupposto psichico. Con ciò la reazione ai fenomeni viene spostata in quell'organo della psiche che è il meno sensibile ed il più lontano dagli strati profondi della personalità.

Questo intellettualismo, che intendiamo come una difesa della vita soggettiva contro la violenza della metropoli, si ramifica e si interseca *con molti altri fenomeni*.

Le metropoli sono sempre state la sede dell'economia monetaria, poiché in esse la molteplicità e la concentrazione dello scambio economico procurano al mezzo di scambio in se stesso un'importanza che la scarsità del traffico rurale non avrebbe mai potuto generare. Ma economia monetaria e dominio dell'intelletto si corrispondono profondamente. A entrambi è comune l'atteggiamento della mera neutralità oggettiva con cui si trattano uomini e cose, un atteggiamento in cui una giustizia formale si unisce spesso a una durezza senza scrupoli.

L'uomo puramente intellettuale è indifferente a tutto ciò che è propriamente individuale, perché da questo conseguono relazioni e reazioni che non si possono esaurire con l'intelletto logico – esattamente come nel principio del denaro l'individualità dei fenomeni non entra. Il denaro infatti ha a che fare solo con ciò che è comune ad ogni cosa, il valore di scambio, che riduce tutte le qualità e le specificità al livello di domande che riguardano solo la quantità. Tutte le relazioni affettive tra le persone si basano sulla loro individualità, mentre quelle intellettuali operano con gli uomini come se fossero dei numeri, come se fossero elementi di per sé indifferenti, che interessano solo per il loro rendimento oggettivamente calcolabile. È in questo modo che l'abitante della metropoli si rapporta con i suoi fornitori o con i suoi clienti, con i suoi servi e spesso anche con le persone che appartengono al suo ambiente sociale e con cui deve intrattenere qualche relazione, mentre in una cerchia più stretta l'inevitabile conoscenza delle individualità produce una altrettanto inevitabile colorazione affettiva del comportamento, che va al di là del mero inquadramento oggettivo della relazione in termini di prestazione e controprestazione.

Sul piano economico-psicologico, l'essenziale qui è che in condizioni più primitive si produce per un cliente che ordina la merce, così che produttore e cliente si conoscono reciprocamente. La metropoli moderna, al contrario, vive quasi esclusivamente della produzione per il mercato, cioè per clienti totalmente sconosciuti, che non entrano mai nel raggio visuale del vero produttore.

Questo fa sì che l'interesse di entrambe le parti diventi di una spietata oggettività; il loro egoismo economico, basato sul calcolo intellettuale, non deve temere nessuna distrazione che provenga dall'imponderabilità delle relazioni personali.

[...]

In un tratto apparentemente insignificante della superficie della vita convergono – il che è caratteristico – le stesse tendenze psichiche. Lo spirito moderno è diventato sempre più calcolatore. All'ideale delle scienze naturali, quello di trasformare il mondo intero in un calcolo, di fissarne ogni parte in formule matematiche, corrisponde l'esattezza calcolatrice della vita pratica che l'economia monetaria ha generato; solo quest'ultima ha riempito la giornata di tante persone con le attività del bilanciare, calcolare, definire numericamente, ridurre valori qualitativi a valori quantitativi.

Il carattere calcolatore del denaro ha introdotto nelle relazioni fra gli

elementi della vita una precisione, una sicurezza nella definizione di uguaglianze e disuguaglianze, una univocità negli impegni e nei contratti, come quella che è prodotta esteriormente dalla diffusione generalizzata degli orologi da tasca. Ma sono le condizioni della metropoli ad essere causa ed effetto di questo tratto caratteristico.

Le relazioni e le faccende del tipico abitante della metropoli tendono infatti a essere molteplici e complesse: con la concentrazione fisica di tante persone dagli interessi così differenziati, le relazioni e le attività di tutti si intrecciano in un organismo così ramificato che senza la più precisa puntualità negli accordi e nelle prestazioni il tutto sprofonderebbe in un caos inestricabile. Se tutti gli orologi di Berlino si mettessero di colpo a funzionare male andando avanti o indietro anche solo di un'ora, tutta la vita economica e sociale sarebbe compromessa molto a lungo. A questo poi si aggiungerebbe – cosa irrilevante solo in apparenza – l'ampiezza delle distanze, che farebbe di ogni attesa e di ogni appuntamento mancato una perdita di tempo irreparabile. Di fatto, la tecnica della vita metropolitana non sarebbe neppure immaginabile se tutte le attività e le interazioni non fossero integrate in modo estremamente puntuale in uno schema temporale rigido e sovraindividuale.

Ma anche qui si evidenzia ciò che costituisce il nucleo di queste riflessioni: il fatto che se si fa scendere uno scandaglio nelle profondità della psiche a partire da un punto qualunque della superficie dell'esistenza, e per quanto questo punto possa apparire legato solo a tale superficie, i tratti più banali appaiono infine connessi direttamente con le scelte ultime che riguardano il senso e lo stile della vita.

La puntualità, la calcolabilità e l'esattezza che le complicazioni e la vastità della vita metropolitana impongono non stanno solo nella più stretta relazione con il suo carattere economico-monetario e intellettualistico, ma non possono fare a meno di colorare anche i contenuti della vita e favorire l'esclusione di tutti quei tratti ed impulsi irrazionali, istintivi e sovrani, che vorrebbero definire da sé la forma della vita anziché riceverla dall'esterno come in uno schema rigidamente prefigurato.

È pur vero che delle esistenze fieramente autonome caratterizzate in questo modo non sono affatto impossibili in città: ma queste rappresentano il contrario del tipo di vita che essa rappresenta. E ciò spiega l'odio appassionato per la metropoli di personaggi come Ruskin e Nietzsche – personaggi che trovano il valore della vita solo in ciò che è unico e non si lascia definire in modo univoco per tutti, e per i quali, perciò, dalla stessa fonte sgorgano sia l'odio per l'economia monetaria che quello per l'intellettualismo.

Gli stessi fattori che attraverso l'esattezza e la precisione minuta della forma di vita sono così confluiti in una forma di estrema impersonalità tendono, d'altro canto, a produrre un risultato estremamente personale.

Forse non esiste alcun fenomeno psichico così irriducibilmente riservato alla metropoli come l'essere *blasé*. Innanzitutto, questo carattere è conseguenza di quella rapida successione e di quella fitta concentrazione di stimoli nervosi contraddittori, dai quali ci è sembrato derivare anche l'aumento dell'intellettualismo metropolitano; tanto è vero che le persone sciocche e naturalmente prive di vita intellettuale non tendono affatto a essere *blasé*.

Così come la smoderatezza nei piaceri rende *blasé* perché sollecita costantemente i nervi a reazioni così forti che questi alla fine smettono di reagire, allo stesso modo anche le impressioni più blande impongono a chi è sciocco o inerte, con la velocità e la contraddittorietà del loro alternarsi, delle risposte tanto violente da sbatacchiarlo per così dire di qua e di là, in modo tale da mobilitare anche le sue ultime riserve vitali, senza che egli abbia modo, rimanendo nello stesso ambiente, di raccoglierne di nuove.

Questa incapacità di reagire a nuovi stimoli con l'energia che competerebbe loro è proprio il tratto essenziale del *blasé*: un tratto che, a ben vedere, già ogni bambino della metropoli mostra in confronto ai bambini di un ambiente più tranquillo e meno stimolante. 1903

Henri Bergson We are seeking only the precise meaning that our consciousness gives to the word "exist," and we find that, for a conscious being, to exist is to change, to change is to mature, to mature is to go on creating oneself endlessly. 1907

Ci limitiamo a cercare qual è il senso preciso che la nostra coscienza dà al termine "esistere": e abbiamo costatato che, per un essere cosciente, essere significa cambiare, cambiare significa maturarsi, maturarsi significa creare indefinitamente se stessi. 1907

The *Gaieté Rochechouart* (c. 1906) presents a working-class audience involved in an unseen spectacle on stage. Sickert began painting theatres and music halls whilst living in Paris between 1887 and 1889. Attracted to the *demi-monde* of urban life and sympathetic to both the audience and their places of escapism, he returned to theatre interiors when back in London, as part of an ongoing study into the honest and direct depiction of popular everyday activities. Although this scene is painted from memory, Sickert's rapid brushstrokes attempt to capture the spontaneity of the experience and, in his own words, "the sensation of a page torn from the book of life." The viewpoint he selects places us on stage, looking through a darkened theatre interior at the audience who, in turn, looks back at us.

Walter Sickert

Gaieté Rochechouart (1906 circa) rappresenta un pubblico di classe operaia che assiste a uno spettacolo su un palcoscenico che rimane invisibile all'osservatore. Sickert cominciò a dipingere teatri e *music-hall* mentre viveva a Parigi, fra il 1887 e il 1889. Attratto dal *demi-monde* della vita urbana, e ben disposto nei confronti della folla e dei suoi luoghi di evasione, dopo il suo ritorno a Londra, dipinse di nuovo interni di teatri, come *Gaieté*, proseguendo nella ricerca di una rappresentazione sincera e diretta delle attività quotidiane. Nonostante l'ambientazione della scena sia dipinta a memoria, le rapide pennellate di Sickert cercano di catturare la spontaneità dell'esperienza e, secondo quanto affermò lo stesso autore, "la sensazione di una pagina strappata dal libro della vita". Il punto di vista scelto da Sickert in questo dipinto colloca l'osservatore sul palcoscenico, facendolo guardare nella sala del teatro buio verso il pubblico che, a sua volta, guarda verso l'osservatore. (CS)

Gaieté Rochechouart, 1906 c.
Photo / foto courtesy Ivor Braka Ltd., London

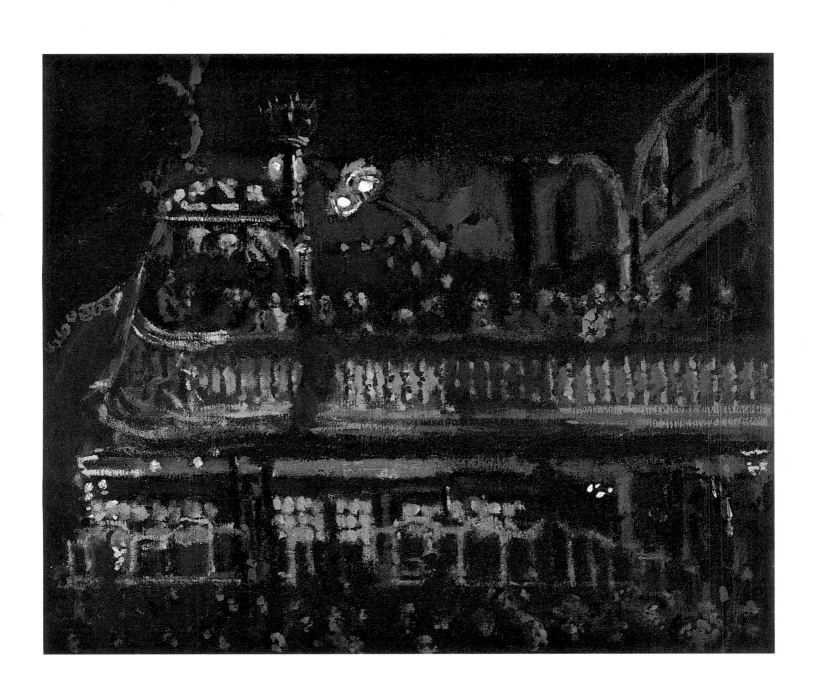

Käthe Kollwitz was one of the great German Expressionist artists in the early part of the twentieth century. Her sensitivity to social problems is experienced in the first person through a process of personal identification with the people she depicts with simple marks and chiaroscuro. In 1903 she began the cycle of prints called *Bauernkrieg* (*Peasants' War*). Inspired by the peasants' revolt in Germany in 1524-25, it included works such as *Schlachtfeld* (*Battlefield*, 1907) and the large etching *Die Gefangenen* (*The Prisoners*, 1908), in which the rural masses call for their rights, appealing to the principle of equality in the Gospel, but the revolt is bloodily suppressed. What emerges is not a mere narration of the sixteenth-century historical episode, but the voice of all oppressed people. *Die Gefangenen* shows the strength of the peasants who, united by a single inexorable destiny, advance proudly towards their death, while *Schlachtfeld* portrays a dignified, bent-backed woman looking for her loved ones on the battlefield.

The death in 1919 of Karl Liebknecht, one of the founders of the German Communist Party, killed by German officers, was a source of great grief to the artist, and in the same year she made the celebrated woodcut *Gedenkblatt für Karl Liebknecht* (*In Memory of Karl Liebknecht*). Here she chooses to depict the people united around their leader, rather than portraying his face.

Käthe Kollwitz

Käthe Kollwitz è tra i maggiori esponenti dell'Espressionismo tedesco all'inizio del XX secolo. Nelle sue opere grafiche, viene accentuato il tratto essenziale che, fondendosi con un potente chiaroscuro, mostra i volti sofferenti dei diseredati. Nel 1903 inizia il ciclo di opere grafiche *Bauernkrieg* (*Guerra dei contadini*); di questa serie, ispirata all'episodio di rivolta dei contadini verificatosi in Germania nel 1524-25, fanno parte *Schlachtfeld* (*Campo di battaglia*, 1907), e *Die Gefangenen* (*I prigionieri*, 1908). Le masse rurali invocano i loro diritti facendo appello al principio di uguaglianza del Vangelo, ma la rivolta viene sedata nel sangue. Quello che emerge non è un racconto dell'episodio storico del XVI secolo, ma la voce del popolo che invoca i propri diritti. Da *Die Gefangenen* (*I prigionieri*) emerge con evidenza la forza dei contadini che, uniti da un unico inesorabile destino, incedono fieri incontro alla morte. *Schlachtfeld* (*Campo di battaglia*), ritrae la dignità di una donna curva alla ricerca dei suoi cari dispersi sul campo di battaglia.

La morte di Karl Liebknecht nel 1919, uno dei fondatori del partito comunista tedesco, ucciso da ufficiali tedeschi, viene avvertita dolorosamente dall'artista che, nello stesso anno, realizza *Gedenkblatt für Karl Liebknecht* (*In memoria di Karl Liebknecht*, 1919-20). In questa celebre xilografia preferisce mostrare il popolo unito attorno al capo, piuttosto che ritrarne il volto. (BCdeR)

Die Gefangenen (*The Prisoners* / *I prigionieri*), 1908
Photo / foto courtesy The British Museum, London

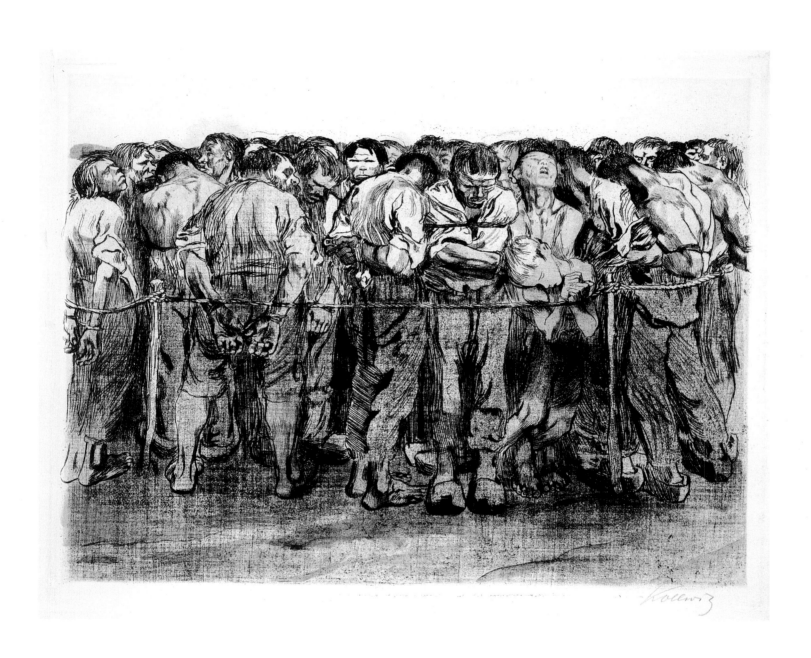

The genesis of *La città che sale* (*The City Rises*, 1910), now in the collection of the Museum of Modern Art in New York, was a long one, involving almost a year of work. It gave rise to many preparatory works, including the one now held in the Peggy Guggenheim Collection in Venice. Boccioni had initially conceived the work as an imposing triptych entitled *Work*, which symbolised liberation from the outmoded laws of society: "I work a lot. I have almost finished three works. A painting measuring 3 x 2 meters in which I attempted a big synthesis of work light and movement. [...] It is made completely without a model and all the skills of the trade are sacrificed to the final reason of emotion."

At the centre of the composition a distorted horse, the symbol of the nascent modern society, unleashes a vortex, while men still bound to a backward-looking ideology attempt in vain, by clutching at its bridles, to hold back the advance of progress.

While the final painting still preserves a strong perspectival structure, in this preliminary sketch perspective is completely eliminated. The abolition of a spatial construction stresses the simultaneity of the movements, creating a powerful sensation of the city's forward march.

Umberto Boccioni

La genesi de *La città che sale* (1910), di Umberto Boccioni, ora al Museum of Modern Art di New York, è molto lunga, implica quasi un anno di lavoro, e vede la luce di numerose opere preparatorie, tra cui quella ora conservata nella Collezione Peggy Guggenheim di Venezia. Boccioni aveva inizialmente concepito un grandioso trittico, dal titolo *Il lavoro*, che simboleggiava la liberazione dai vetusti schemi della società: "Io lavoro molto. Ho quasi finito tre lavori. Un quadro di tre metri per due dove ho cercato una gran sintesi del lavoro della luce e del movimento. [...] È fatto completamente senza modello e tutte le abilità del mestiere sono sacrificate alla ragione ultima dell'emozione".

Al centro della composizione un cavallo imbizzarrito simbolo della nascente società moderna, scatena un vortice, gli uomini ancora legati a un'ideologia passatista tentano inutilmente, aggrappandosi alle briglie, di frenare il progresso che avanza.

Mentre l'opera finale conserva ancora un impianto fortemente prospettico, in questo bozzetto preparatorio la prospettiva viene completamente annullata. L'abolizione di una costruzione spaziale evidenzia la simultaneità dei movimenti, dando così la forte sensazione dell'incedere della città. (BCdeR)

La città che sale (*The City Rises*), 1910
Collection / Collezione Gianni Mattioli (on temporary loan / deposito temporaneo Collezione Peggy Guggenheim, Venezia)
Photo / foto Studio Gherardo Mari © 2004 The Gianni Mattioli Collection

Uscita dal teatro (*Leaving the Theatre*, 1909) symbolises the spirit of the nascent modernist movement. A clear divisionist matrix is apparent in the tonal breakdown of colour, while in the dynamic line of Carrà's brushstroke, which gives the image a dizzying energy, the artist's first Futurist experiments can be seen.

The ladies in brightly-coloured overcoats, the men in top hats and the sweeper whose shadows are cast against the brilliance of the snow are wreathed in a romantic atmosphere still connected with the intimist nineteenth-century visions of Gaetano Previati and Giovanni Segantini. The slanting composition and the curved movement of the coach wheels, which spreads to the rest of the painting, symbolise the forward march of modern times. The figures leaving the Opera, who assume a ghostly appearance, are the tail-end of an era that is about to vanish, making way for the "radiant magnificence of the future" (*Manifesto of the Futurist Painters*, February 11, 1910).

Carlo Carrà

Uscita dal teatro (1909) di Carlo Carrà simboleggia lo spirito moderno del nascente movimento futurista. Nella scomposizione tonale del colore si evince una chiara matrice divisionista mentre nella linea dinamica della pennellata che conferisce all'immagine un'energia vorticosa, si scorgono già le prime sperimentazioni futuriste.

Le signore con i loro soprabiti dai colori brillanti, gli uomini in tuba e lo spalatore, le cui ombre si riflettono sul candore della neve, sono avvolti da un'atmosfera romantica legata ancora alle visioni intimistiche ottocentesche di Gaetano Previati e Giovanni Segantini. L'impostazione obliqua della composizione e il movimento curvilineo dato dalle ruote delle carrozze che si espande al resto del dipinto, sono sintomo dell'incedere dei tempi moderni. Così le figure che escono dall'Opera assumono un aspetto spettrale, sono le scie di un'epoca che sta ormai scomparendo per lasciare il posto alla "radiosa magnificenza del futuro" (*Manifesto dei pittori futuristi*, 11 febbraio 1910). (BCdeR)

Uscita dal teatro (*Leaving the Theatre*), 1909
Photo / foto courtesy Estorick Collection, London

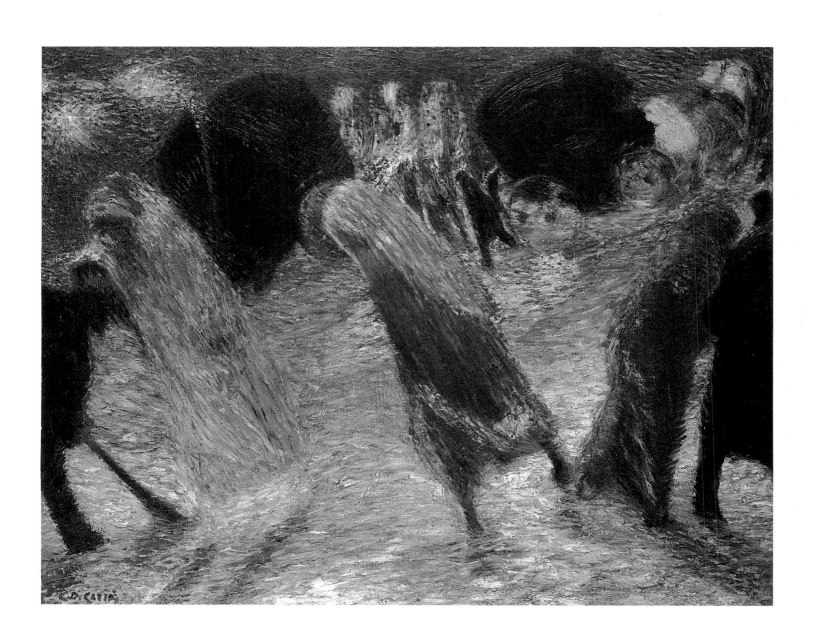

Arlequin Céret (Harlequin Céret, 1913) was painted during Picasso's stay with Braque in Céret, France, between 1911 and 1913, during which time both artists reintroduced recognisable illusionistic features into their paintings. Jesters, buffoons, Pierrots and Harlequins fascinated Picasso throughout his life, partly because of their bright, geometric costumes and partly due to their symbolic associations. Perhaps he identified these *saltimbanques* with artists in general and with himself in particular. Even as a child, Picasso demonstrated a fondness for the circus, and for disguise and performance. Throughout his career he produced set designs as well as drawings of the theatre. Picasso's Harlequins are often portrayed as "outsiders" in everyday settings: in cafés, along roadsides, seated backstage; rarely in the circus ring or watched by an audience. Sometimes he depicts the Harlequin as a womaniser, at others as an androgynous character, perhaps in an allusion to the traditional notion that this figure had the ability to breastfeed. Drawings from the 1930s reveal that Picasso concealed a number of Harlequins in *Guernica*, again possibly referring back to his role in the Barcelona carnival, where he triumphs over Death.

Pablo Picasso

Arlequin Céret (Arlecchino Céret, 1913) venne dipinto da Picasso nel periodo del suo soggiorno a Céret in Francia con Braque, fra il 1911 e il 1913, durante il quale entrambi gli artisti reintrodussero riconoscibili tratti illusionistici nei loro dipinti. Giullari, pagliacci, pierrot e arlecchini affascinarono sempre Picasso, in parte per i loro costumi geometrici e in parte per le loro associazioni mitologiche. Forse Picasso identificava gli artisti, e se stesso in particolare, con i saltimbanchi. Fin da bambino, Picasso fu attratto dal circo, dal travestimento e dallo spettacolo. Nel corso di tutta la sua carriera realizzò scenografie e disegni per il teatro. Gli arlecchini di Picasso vengono spesso ritratti come estranei in ambientazioni quotidiane: nei caffè, ai margini della strada, seduti dietro le quinte; raramente sulla pista del circo o davanti al pubblico.

A volte Picasso dipinge il suo Arlecchino come un seduttore, altre volte è una figura di androgino, un'allusione alla sua consueta capacità di allattare. Alcuni disegni degli anni Trenta rivelano che Picasso nascose diversi arlecchini all'interno di *Guernica*, forse come rimando al tradizionale trionfo di Arlecchino sulla Morte durante il carnevale di Barcellona. (AS)

Arlequin Céret (Harlequin Céret / Arlecchino Céret), 1913 c.
Photo / foto courtesy Gemeentemuseum Den Haag

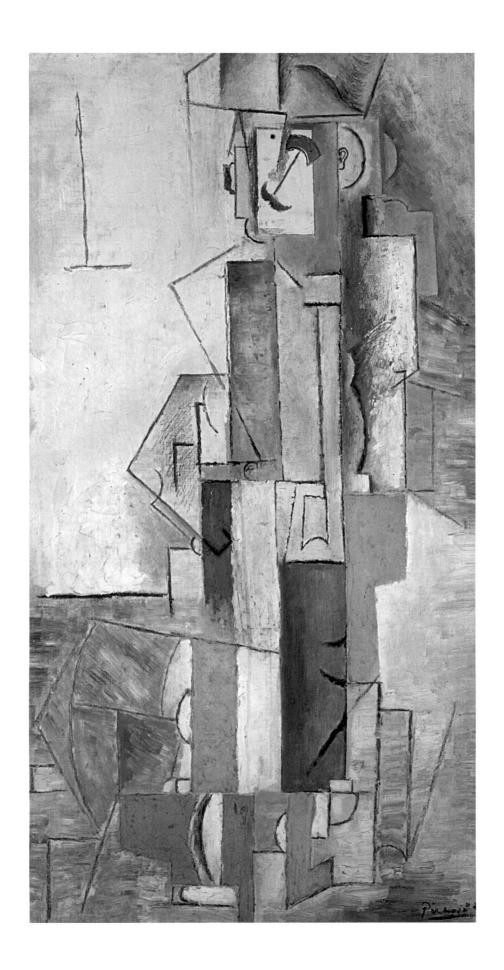

In *Strassenszene* (*Street Scene,* 1914-22), Ernst Ludwig Kirchner throws into the foreground elongated figures that animate city life in Berlin at the beginning of the century. The passage from the belle époque to the nascent contemporary metropolitan centres, which the artist himself experienced as a trauma, is exemplified by the male figure in the foreground which, his face darkened, turns his back on the rise of the new Berlin.

The existential unease experienced by the artist is underlined by the use of bright, strident colours and broken lines. In the top left corner a car is shown, representing the urgent advance of the city. The thronging figures in the foreground seem to have no possibility of escape, they are forced tightly together but are at the same time inexorably separate. They have lost their individuality and what seems to prevail is a generally precarious atmosphere. The figures are reduced to haunted masks, their headgear resembling that of acrobats or jugglers, accentuating the distorted sense of a new modern society, whose members drift lost and against their will towards the future.

Ernst Ludwig Kirchner

In *Strassenszene* (*Scena di strada,* 1914-22) Ernst Ludwig Kirchner proietta sul primo piano figure allungate, che animano la vita cittadina della Berlino di inizio secolo. Mette in luce il passaggio traumatico dalla Belle époque, esemplificata dalla figura maschile in primo piano che volge le spalle alla nascente metropoli berlinese.

Il disagio esistenziale vissuto dall'artista viene sottolineato dall'utilizzo di colori accesi, stridenti e dalle linee spezzate. Sul margine sinistro in alto è raffigurata una vettura che rappresenta l'incedere pressante della città che avanza. Le figure assiepate in primo piano sembrano non avere possibilità di fuga, sono strette tra di loro ma al contempo inesorabilmente separate. Hanno comunque perso una loro individualità e quello che sembra prevalere è una generale atmosfera di precarietà. I personaggi sono ridotti a maschere allucinate, i loro copricapi sembrano quelli dei saltimbanchi, dei giullari, evidenziando il senso distorto nella nuova società moderna, e guardano loro malgrado, spaesati, verso il futuro. (BCdeR)

Strassenszene (*Street Scene / Scena di strada*), 1914-22
Photo / foto courtesy Christie's Images Ltd., London, 2004

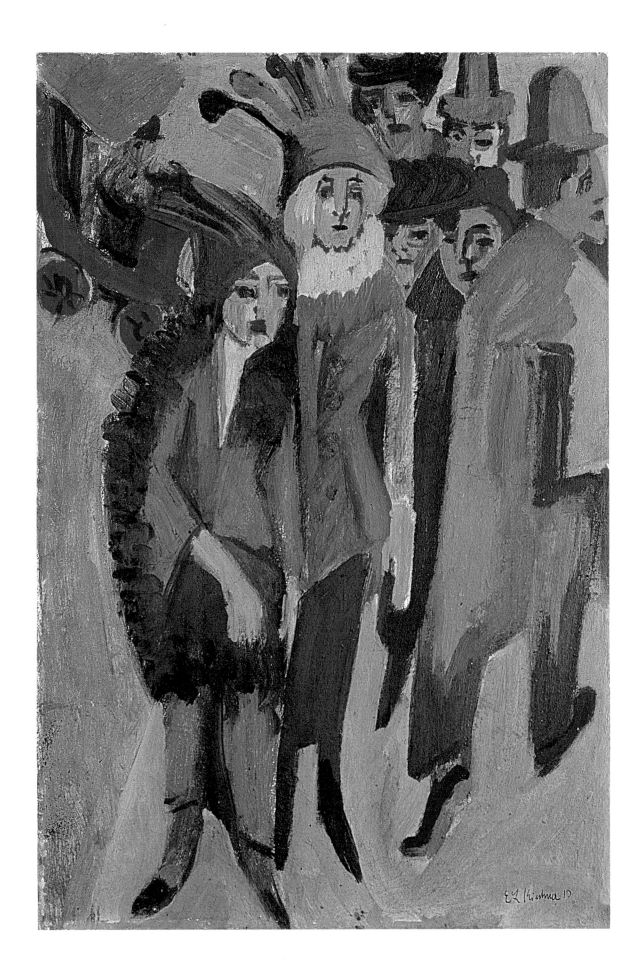

George Grosz produced some of the most savagely critical images of the early twentieth century, adapting the formal experiments of Cubism, Futurism and Expressionism to explicitly polemic ends. Associated with Dada and Neue Sachlichkeit, he privileged the use of satirical caricature in paintings and drawings that criticised the militarism and war profiteering of World War I, and later the political chaos, heightened consumerism and bourgeois complacency of Weimar Germany.

Café, 1915 provides an atmospheric depiction of café culture marked with more sinister undertones. Initially excited and exhilarated by city life, cabarets and bars, Grosz had become a regular at the Café des Westens in Berlin, privileged by many Expressionist painters and the likely subject of this painting. The figure in the bottom right hand corner of the painting may well be the artist observing the scene. Grosz viewed his own works within a tradition of history painting, adapted to the modern era.

George Grosz

George Grosz produsse alcune delle immagini più ferocemente critiche degli inizi del XX secolo, adattando gli esperimenti formali del Cubismo, del Futurismo e dell'Espressionismo a fini esplicitamente polemici. Vicino al Dadaismo e alla Neue Sachlichkeit, Grosz privilegiò l'uso della caricatura satirica nei quadri e nei disegni che condannavano il militarismo e l'affarismo di guerra del primo conflitto mondiale e, più tardi, il caos politico, l'accresciuto consumismo e l'autocompiacimento borghese della Germania di Weimar.

Café (1915) fornisce una rappresentazione suggestiva della cultura dei caffè, contrassegnata da un sottofondo sinistro. Inizialmente eccitato e stimolato dalla vita cittadina, dai cabaret e dai bar, Grosz era diventato un cliente abituale del Café des Westens di Berlino, frequentato da molti pittori espressionisti, e probabile soggetto di questo quadro. La figura nell'angolo a destra in basso potrebbe rappresentare l'artista che osserva la scena. Grosz considerava la propria opera come un proseguimento della tradizione della pittura storica, adattata all'epoca moderna. (AT)

Café (Caffè), 1915
Hirshhorn Museum and Sculpture Garden, Smithsonian Institution, Washington
Gift of / Donazione Joseph H. Hirshhorn Foundation, 1966
Photo / foto Lee Stalsworth courtesy Hirshhorn Museum and Sculpture Garden,
Smithsonian Institution, Washington

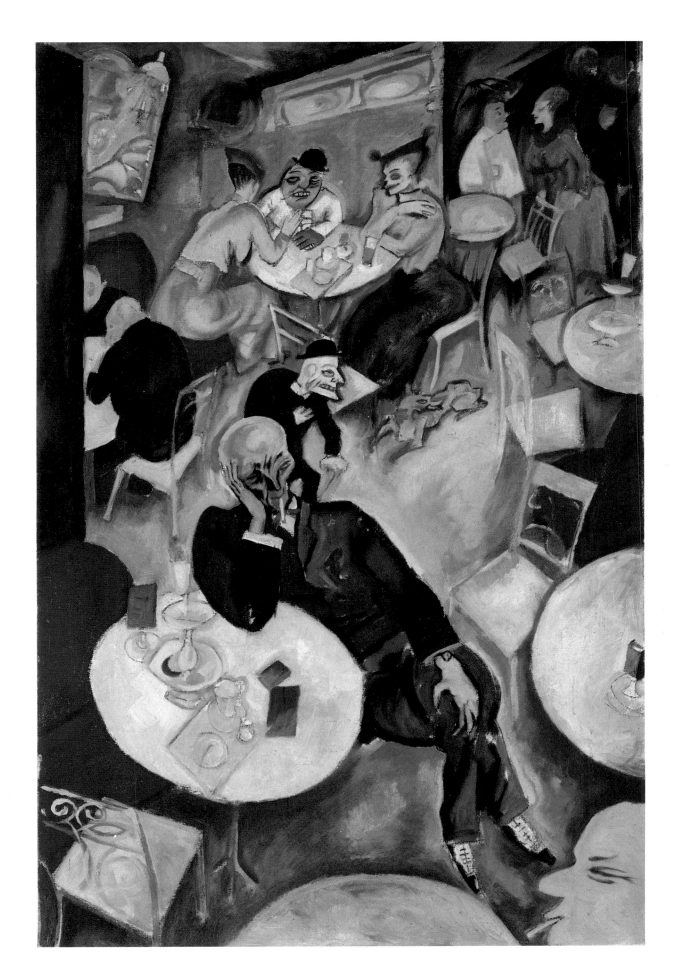

Marcel Duchamp produced *Marcel Duchamp autour d'une table* (*Hinged Mirror Photograph*, 1917) in the same year that he created his famous ready-made *Fountain*. Although these works appear very different from each other (*Fountain* being a re-contextualised everyday object while *Hinged Mirror Photograph* is a photographic self-portrait), there are thematic consistencies.

As a ready-made, *Fountain* poses many questions about what constitutes art, authorship, authenticity and originality. It also draws attention to the role of the artist and viewer in the production of meaning. These ideas are carried over into *Hinged Mirror Photograph*, along with Duchamp's interest in mechanical reproduction, optics and systems.

In both a narcissistic and solipsistic gesture, the artist sits contemplating his own multiplied image. As well as alluding to psychoanalytical ideas about desire, deferral and reflection, this photograph shows the artist as an individual, lone subject. As Duchamp stated "The Artist should be alone ... Everyone for himself, as in a shipwreck."

Marcel Duchamp

Marcel Duchamp realizzò *Marcel Duchamp autour d'une table* (*Marcel Duchamp attorno a un tavolo*) nel 1917, lo stesso anno in cui creò il famoso ready-made, *Fontana*. Nonostante le due opere appaiano completamente diverse (*Fontana* è un oggetto di uso quotidiano ricontestualizzato, *Marcel Duchamp attorno a un tavolo* un autoritratto fotografico), vi sono fra di loro concordanze tematiche.

In qualità di ready-made, *Fontana* mette in campo numerosi quesiti sui concetti di arte, di autore, di autenticità e di originalità, attirando inoltre l'attenzione sul ruolo dell'artista e dello spettatore nella produzione del significato. Queste idee, unite al suo interesse per la riproduzione meccanica, per l'ottica e per i sistemi, conducono fino a *Marcel Duchamp attorno a un tavolo*.

In un atteggiamento che è nello stesso tempo narcisistico e solipsistico, l'artista siede in contemplazione della propria immagine moltiplicata. Oltre ad alludere alle idee psicanalitiche su desiderio, differimento e riflesso, questa fotografia mostra il mondo – visto sia come oggetto sia come fonte di conoscenza – sostituito dal soggetto individuale e solitario. Come disse Duchamp, "L'Artista deve essere solo ... Ognuno per sé, come in un naufragio". (CG)

Marcel Duchamp autour d'une table (*Hinged Mirror Photograph / Marcel Duchamp attorno a un tavolo*), 1917
Photo / foto courtesy Archives Marcel Duchamp

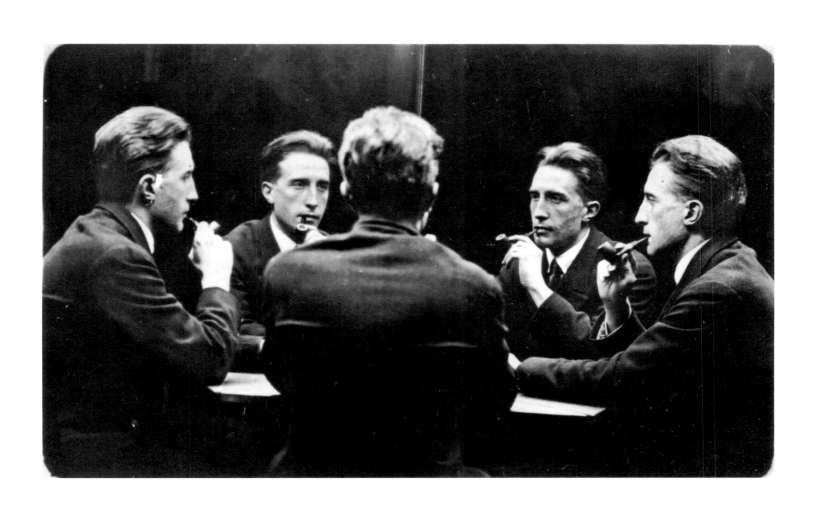

Tonsure (1919-20) is a photograph taken by Man Ray of his fellow artist and collaborator Marcel Duchamp. A comet-like star with a tail has been shaved on the back of the artist's head, and a pipe protrudes from his mouth. It is unclear if the star is an external symbol of internal thoughts, as its position on the skull might suggest, or is meant to represent the man himself. *Rrose Sélavy*, 1920-21 forms part of a larger series of photographs taken by Man Ray in the early 1920s that featured Duchamp's female alter-ego. In a pun typical of their Dadaist roots, Rrose Sélavy plays on "eros, c'est la vie!" meaning "eros, that's life!", and also "arroser, c'est la vie" ("to drink on it, that's life.") Sélavy first featured as a 'signatory' on one of Duchamp's earlier artworks *Fresh Widow* (1920), only latterly appearing in Man Ray's photographs as a fashionable society "lady" in more or less convincing disguise. Through the creation of a fictional character and the performative nature of this action, Duchamp and Man Ray question gender roles, artistic authorship and the nature of desire.

Man Ray

Tonsure (*Tonsura*, 1919-20) è una foto scattata da Man Ray al suo amico e collega Marcel Duchamp. L'artista ha i capelli rasati sulla nuca, per formare una stella cometa, mentre in bocca tiene una pipa. Non è chiaro se la stella sia un simbolo esteriore dei suoi pensieri, come la posizione sul cranio suggerisce, oppure se rappresenti l'uomo stesso.

Rrose Sélavy (1920-21) fa parte di una più ampia serie di immagini che rappresentano l'*alter-ego* femminile di Marcel Duchamp, scattate da Man Ray all'inizio degli anni Venti. Con un bisticcio tipico delle origini dadaiste dei due autori, Rrose Sélavy è un gioco di parole su "eros, c'est la vie!", cioè "eros [desiderio], è la vita!", ma anche "arroser c'est la vie" (berci sopra, ecco la vita!). Sélavy apparve per la prima volta come "firmataria" di uno dei primi lavori di Duchamp, *Fresh Widow* (1920), per ricomparire solo più tardi nelle fotografie di Man Ray come elegante "signora" dell'alta società in travestimenti più o meno convincenti. Tramite la creazione di un personaggio fittizio e la natura performativa di questo gesto, Duchamp e Man Ray mettono in dubbio i ruoli di genere, il ruolo dell'autore nella creazione artistica e la natura del desiderio. (CG)

Rrose Sélavy, 1920-21 c.

Tonsure (*Tonsura*), 1919-20 c.
Centre Georges Pompidou, Paris - Musée national d'art moderne / Centre de création industrielle ©
Photos / foto CNAC/MNAM Dist. RMN © Georges Merguerditchian

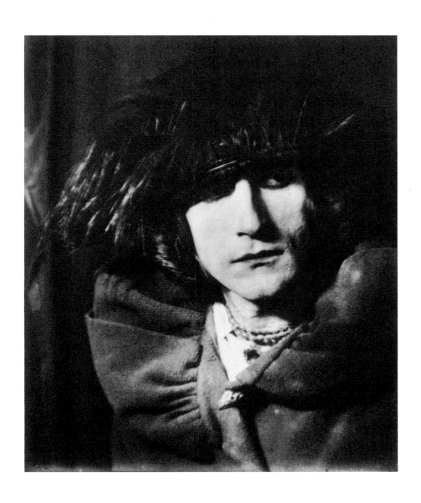

David Bomberg was one of the most audacious painters of his generation. Adopting experimental European ideas with the aim of revitalising British painting, he shared an enthusiasm for the machine age of the new twentieth century with the Vorticists, often painting half human and half mechanical figures in semi-abstracted compositions.

His paintings often took their starting point in the East End of London, traditionally the first port of call for immigrant communities and at the time primarily populated by Jewish refugees who had escaped the pogroms of Eastern Europe. After serving in the army during First World War, Bomberg painted *Ghetto Theatre* (1920) which depicted the crowds who flocked to the Pavilion Theatre in Whitechapel where classics were performed in Yiddish. The firmly cropped image turns our attention to the spectators, lit up by the glow of lights from the stage, rather than the play itself, capturing their somewhat distracted animation. Bomberg's experience of the war made a dramatic difference to his art, which was now less mechanised and fragmented, and more representational of the real world. *Ghetto Theatre* nonetheless reflects his treatment of the human figure as angular, clear-cut forms charged with energy.

David Bomberg

David Bomberg fu uno dei pittori più audaci della sua generazione. Adottò le idee sperimentali europee allo scopo di rivitalizzare la pittura britannica, e condivise con i vorticisti l'entusiasmo per l'era delle macchine del nuovo secolo, ritraendo spesso figure metà umane e metà meccaniche in composizioni semi-astratte.

I suoi dipinti vennero spesso concepiti nell'East End di Londra, che costituiva, tradizionalmente, il primo porto di sbarco per le comunità di immigrati e che, a quell'epoca, era abitato soprattutto da rifugiati ebrei sfuggiti ai *pogrom* dell'Europa orientale. Dopo aver combattuto nella prima guerra mondiale, Bomberg dipinse *Teatro del ghetto* (1920) ritraendo la folla che gremiva il Pavilion Theatre di Whitechapel, dove venivano messi in scena i classici in *yiddish*. L'immagine, nettamente tagliata, attira l'attenzione non tanto sulla rappresentazione, quanto sugli spettatori illuminati dalle luci del palco, catturandone l'animazione un po' distratta. L'esperienza della guerra trasformò profondamente l'arte di Bomberg, rendendola meno meccanica e frammentata e più rappresentativa del mondo reale. *Teatro del ghetto* riflette tuttavia la sua rappresentazione della figura umana come insieme di forme nette, spigolose e cariche di energia. (AS)

Ghetto Theatre (*Teatro del ghetto*), 1920
Photo / foto courtesy Ben Uri Gallery, The London Jewish Museum of Art, London

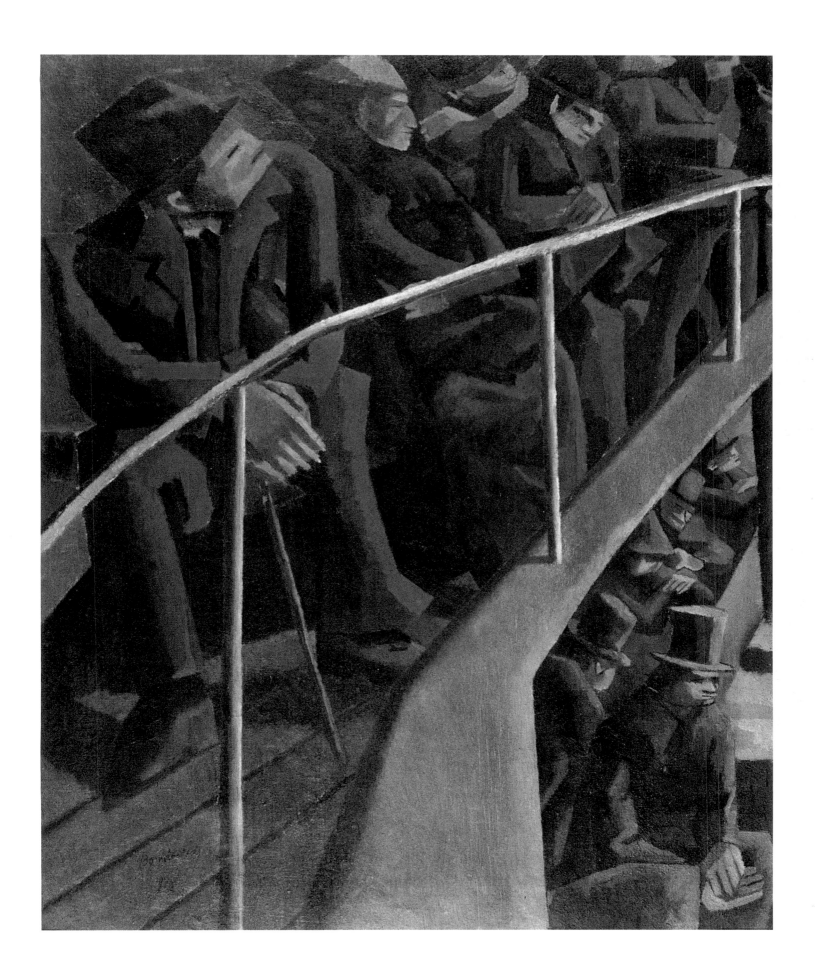

In Fernand Léger's *Les Trois camarades* (*The Three Companions*, 1920), the mechanical representation of the figure becomes the major subject of the painting, reflecting his admiration for modern life and industrial products. "I have made use of the 'machine' as others have used the nude or the still life," Léger claimed. Discs, cones, mechanisms and bolts become animated like puppets operated by a single motor: the human being, representing a society based on movement and progress.

Léger was keen to make clear that his intention was not to represent industrial machinery but to explore its meaning in the contemporary world. In this work the trapped figure brings to life his world of mechanisms from behind the scenes, a succinct metaphor for the contemporary universe.

Fernand Léger

Nell'opera *Les Trois camarades* (*I tre compagni*, 1920), di Fernand Léger, la rappresentazione meccanica della figura diventa il soggetto principale. Dai suoi dipinti trapela la sua ammirazione per la vita moderna e per i prodotti industriali: "Faccio uso della 'macchina' come gli altri fanno uso del nudo o della natura morta", afferma l'artista. Dischi, coni, ingranaggi e bulloni, si animano come marionette, governati da un unico motore e sull'intera composizione vigila l'essere umano, quale *deus ex machina* di una società in movimento e del progresso.

Léger teneva a precisare come il suo intento non fosse quello di rappresentare il macchinario industriale in sé, ma il suo significato nel mondo contemporaneo. In questo dipinto gli ingranaggi si animano, liberati da quel cordone che li rendeva parte integrante di una catena di montaggio. La persona mai liberata delle sue fattezze antropomorfe, agisce da dietro le quinte, animando il suo mondo, composto da un coagulo di ingranaggi, definizione sintetica e metaforica dell'universo contemporaneo. (BCdeR)

Les Trois camarades (*The Three Friends / I tre compagni*), 1920
Photo / foto courtesy Stedelijk Museum, Amsterdam

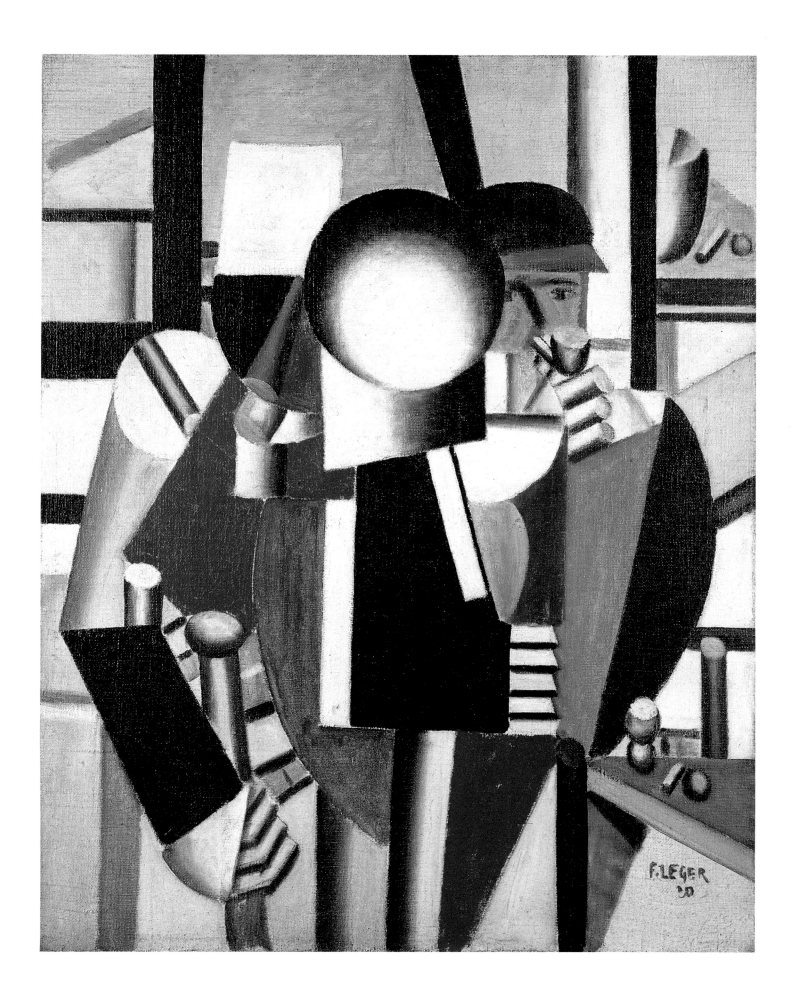

Having worked as an engraver and illustrator since 1915, Edward Hopper was inspired in his pictorial works by the new arts of photography and film. In 1921 he was asked by the publisher Sewell Haggard to create a comic strip for the monthly magazine *Everybody's*. In this untitled painting, which was made as an illustration for the May 1922 issue, the immediacy of sketching is recognisable. The caption reads: "Skilfully Paul drew the auto abreast of them and edged it close, perilously, recklessly close, to the rocking, rumbling freight-car." Hopper has constructed the scene along the two parallel lines of the car and the freight-car, concentrating his attention on the sense of apprehension on the faces of the two women. Despite the frantic action, the scene is frozen in time, capturing the isolated moment in a way that presages Hopper's classical works which suggest the stillness rather than the movement of modernity.

Edward Hopper

Attratto dalla costruzione dell'immagine cinematografica e della fotografia, e con una preparazione che deriva da una lunga attività di incisore, a partire dal 1915, Edward Hopper inizia a comporre le sue opere pittoriche. Nel 1921 viene chiamato dall'editore Sewell Haggard per creare dei racconti figurati per la rivista mensile "Everybody's". Nel dipinto *Senza titolo*, eseguito per la rivista, e pubblicato nel numero di maggio del 1922, si ravvisa la stessa immediatezza dello schizzo. La didascalia a lato dell'immagine dava le coordinate per seguire il filo logico del racconto, "Paul guidò la macchina con abilità, fino ad avvicinarla pericolosamente al rumoroso e roboante vagone". Nel dipinto l'artista costruisce la scena sulle due linee parallele della macchina e del vagone, concentrando la sua attenzione sul sentimento di apprensione mostrato dai volti delle due donne. Nonostante l'azione concitata, Hopper riesce a congelare la scena, dando così al dipinto un'atmosfera di istantanea che prelude le opere mature che suggeriscono l'immobilità piuttosto che il movimento della modernità. (BCdeR)

Untitled (*Senza titolo*), 1922
Collection / Collezione Whitney Museum of American Art, New York
Photo / foto Sheldan C. Collins © 1998 Whitney Museum of American Art, New York

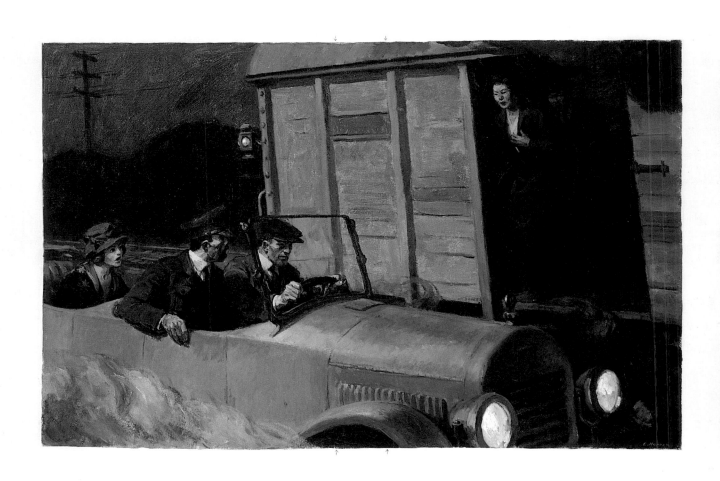

In 1921, the driving logic of Alexandr Rodchenko's theories led him to declare the end of painting and to take up alternative media in the service of society. Ceaselessly reinventing himself, he expanded the boundaries of each of the many forms in which he worked, turning to photomontage and photography after working as a painter and graphic designer. In some of his montages, he aimed to create a visual image of Vladimir Mayakovsky's poetry, creating a connection between photomontage and Constructivist form.

Rodchenko regarded photography as mechanical, objective and therefore socially progressive. He integrated elements such as grids, stairs or overhead wires in his photographic compositions, converting them into abstract Constructivist line structures with a severe foreshortening of perspective. This short-circuit between the vocabulary of advanced art and elements of vernacular photography – which rendered the confusing impressions to which modern city dwellers are exposed – characterised the development of Russian avant-garde art in the 1920s. Rodchenko's photographs were formally innovative utilising unusual angles and obscured viewpoints that were intended to postpone recognition. In 1928, he wrote in his manifesto-like text *Ways of Contemporary Photography*: "In order to educate man to a new longing, everyday familiar objects must be shown to him with totally unexpected perspectives and in unexpected situations. New objects should be depicted from different sides in order to provide a complete impression of the object."

Alexandr Rodchenko

Nel 1921, Alexandr Rodchenko dichiarò la fine della pittura e si mise al servizio della società con mezzi d'espressione alternativi. Reinventandosi senza sosta, Rodchenko ampliò i confini di ognuno dei numerosi mezzi che impiegò, passando, dopo aver lavorato come pittore e grafico, al fotomontaggio e alla fotografia. In alcuni dei suoi fotomontaggi, cercò di realizzare un'immagine visiva della poesia di Vladimir Majakovskij. Considerava la fotografia un mezzo meccanico, oggettivo, e quindi socialmente progressista. Integrò elementi come griglie, scale e fili sospesi, trasformandoli in strutture costruttiviste lineari e astratte con arditi scorci prospettici. Questo cortocircuito tra il vocabolario dell'arte e gli elementi della fotografia popolare caratterizzarono lo sviluppo dell'arte d'avanguardia russa negli anni Venti, rappresentando l'esperienza della città moderna. Le immagini di Rodchenko erano formalmente innovative, utilizzando angolazioni insolite e punti di vista nascosti studiati per essere riconosciuti solo dopo un'attenta osservazione. Nel 1928 Rodchenko scrisse nel suo manifesto *Le vie della fotografia contemporanea*: "Per educare l'uomo a un nuovo desiderio, occorre mostrargli oggetti quotidiani e familiari da prospettive e in situazioni completamente inattese. Nuovi oggetti devono essere ritratti da diverse angolazioni, per offrire una rappresentazione completa dell'oggetto stesso". (CG)

Mother (Madre), 1924

p. 110: *The Construction of the Lock (La costruzione della diga)*, 1933
Mercedes-Ambulance Car (Auto-ambulanza Mercedes), 1929
5-Years Plan (Piano quinquennale), 1932
Photomontage. Text: Mayakovsky (Fotomontaggio. Testo: Majakovskij), 1923

Photos / foto courtesy Galerie Alex Lachmann, Köln

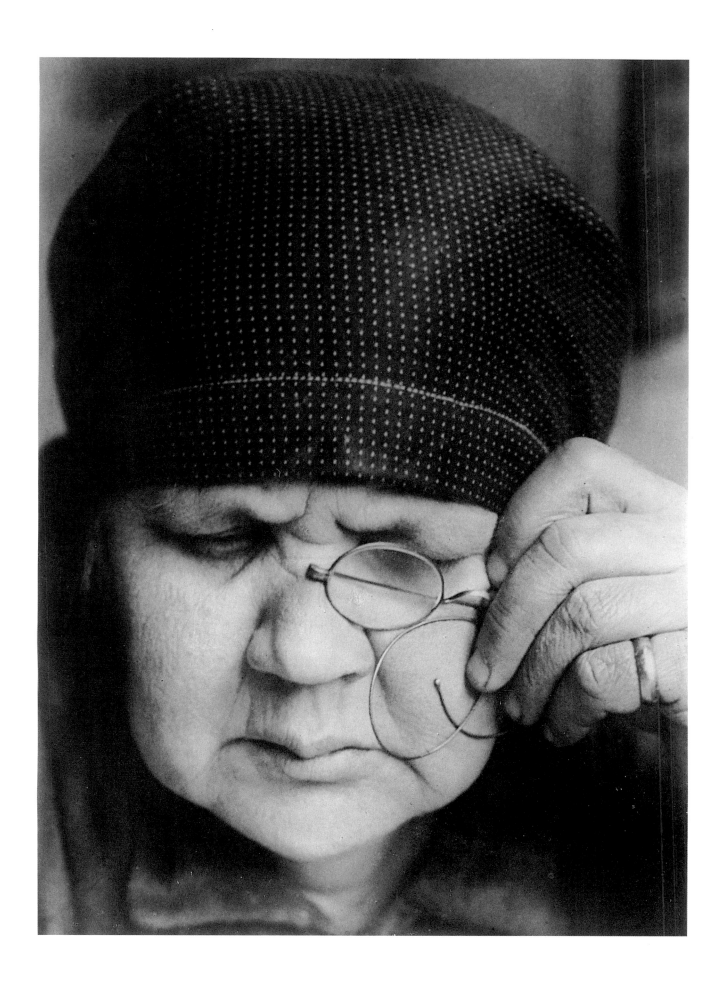

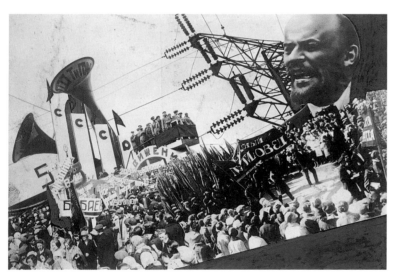

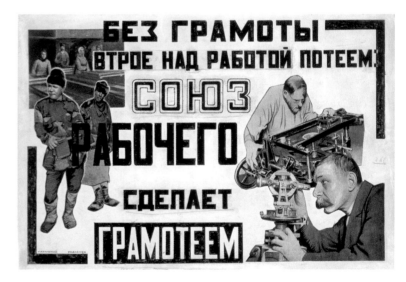

György Lukács Since humanity is made up of single individuals, and its self-consciousness can consequently be expressed only as the self-consciousness of individuals, objectivisation, the universal portrayal of that self-consciousness, as universally experienced, may be apparent only in single and autonomous works of art.

[…]

Our extensive considerations on aesthetic mimesis have shown that its character as a reflection of reality is in no way cancelled by the fact that, as a matter of principle in the existing world in itself, no object may be found that is "imitated" by a particular object in a particular work of art.

The agreement with the in-itself sought by the artist is more extensive, richer and deeper; achieving it in individual cases is merely a means of realising the perfection of the work. Even if the artist is aware of it only in the rarest of cases, the in-itself that he confronts in his work is that moment in the evolution of humankind which has, with its particularity, ignited his imagination, his artistic will, and which he wishes to make apparent within the homogeneous medium, as a coincidence between appearance and essence in the new immediacy of the work. The true artist reveals himself precisely insofar as the moments and tendencies of the in-itself that address the subject, to the self-consciousness of man (of mankind), are made explicit in him, insofar, therefore, as he does not stop at mere individual subjectivity or universalise individualities to the point where he falls into too high a level of abstraction in relation to mankind, but seeks and finds that medium in which human experience becomes the voice of the experience of humanity, the fleeting here and now becomes the indicator of a significant historical turn for the human race, the individual becomes a type, every image becomes the immediate and tangible expression of its essence. In this process, the in-itself, with its extensive infinity, becomes the intensive infinity of the work as microcosm. The correct reflection of the in-itself in the for-us must therefore be limited to this authentic and profound convergence of the apparent essence with the mode of its appearance; this may be absent when the individual features of the immediate model have been reproduced with meticulous fidelity, and may be realised in a convincing manner when in this (artistically acceptable) comparison not a single detail in the work coincides with those of reality. 1963

Come l'umanità è composta di singoli individui, e per conseguenza la sua autocoscienza può esprimersi solo come autocoscienza di singoli, così anche l'oggettivazione, la raffigurazione universale sperimentabile di questa autocoscienza può aversi solo in singole opere d'arte autonome.

[…]

[L]e nostre ampie considerazioni sulla mimesi estetica hanno mostrato che il suo carattere di rispecchiamento della realtà non è in alcun modo annullato per il fatto che per principio nel mondo esistente in sé non si può trovare alcun oggetto che sia "imitato" da un determinato oggetto in una determinata opera d'arte. La concordanza con l'in-sé ricercata dall'artista è più ampia, più ricca e più profonda; il raggiungerla in casi singoli è solo un mezzo per realizzare la perfezione dell'opera. Anche se l'artista ne ha coscienza solo in casi rarissimi, l'in-sé che egli ha di fronte nel suo lavoro è quel momento dell'evoluzione dell'umanità che con la sua particolarità ha acceso la sua fantasia, la sua volontà artistica, e che egli vuole rendere evidente nel mezzo omogeneo, come coincidenza tra apparenza ed essenza nella nuova immediatezza dell'opera. Il vero artista si rivela proprio in quanto in lui si fanno espliciti i momenti e le tendenze dell'in-sé che si rivolgono al soggetto, all'autocoscienza dell'uomo (dell'umanità), in quanto egli dunque non si arresta nella mera soggettività individuale né universalizza le individualità fino a cadere in un'astrazione troppo alta rispetto all'uomo, ma cerca e trova quel medio in cui la vicenda umana diventa la voce della vicenda dell'umanità, il fuggevole *hic et nunc* diventa l'indice di una svolta storica significativa per il genere umano, l'individuo diventa tipo, ogni immagine diventa immediata espressione sensibile della sua essenza. In questo processo l'in-sé, con la sua infinità estensiva, diventa l'infinità intensiva dell'opera come microcosmo. Il giusto rispecchiamento dell'in-sé nel per-noi deve dunque limitarsi a questa convergenza autentica e profonda dell'essenza apparente col suo modo di apparire; essa può mancare quando i tratti individuali del modello immediato sono stati riprodotti con fedeltà minuziosa e essere realizzata in modo convincente quando in questo confronto – artisticamente ammissibile – nessun dettaglio dell'opera coincide con quelli della realtà. 1963

Along with other Constructivists, Gustav Klucis firmly believed that artists should help the masses to overcome their feelings of alienation from society generated by growing urban populations and class division. Originally a painter, he turned to photography and graphic design, and began creating posters for urban public spaces. The use of applied arts was seen as a means of dispelling bourgeois notions of the artistic "original" and through the use of graphic techniques and photomontage he created striking visual images that targeted the broadest audiences. Employing angular compositions and contrasting perspectives, his posters depict a heroic proletariat standing to attention in the face of a glorious Soviet present and future. Other posters show a dynamic, industrialised country, brought to life by factories and cranes and overseen by its great leaders. Heroic workers are pictured amongst their comrades, accompanied by such slogans as: "We will repay the coal debt to the country" (1928) and "Communism is Soviet Power plus Electrification." Another image eerily depicts the looming face of Lenin superimposed onto the leader in waiting, Stalin.

Gustav Klucis

Insieme ad altri costruttivisti, Gustav Klucis era fermamente convinto che gli artisti dovessero impegnarsi nella società e aiutare le masse a superare il senso di alienazione causato dalla crescente urbanizzazione e dalle differenze di classe. Klucis cominciò la sua carriera come pittore, passando poi alla fotografia e al design grafico per realizzare manifesti per gli spazi pubblici urbani. L'uso delle arti applicate era considerato un mezzo per dissipare l'idea borghese dell'opera d'arte "originale", e Klucis, attraverso l'uso di tecniche grafiche e fotomontaggi, creò immagini di grande immediatezza visiva che si rivolgevano a un pubblico vastissimo. I suoi manifesti, realizzati con uno stile che impiega composizioni ad angolo e prospettive contrastanti, raffigurano un proletariato eroico fermo sull'attenti davanti al presente e al futuro di gloria dell'Unione Sovietica. Altri manifesti mostrano una nazione dinamica e industrializzata, animata da fabbriche e gru e diretta da grandi leader.
Gli eroici lavoratori sono raffigurati sull'attenti in mezzo ai loro compagni, con slogan come "Ripagheremo il debito di carbone alla nazione" e "Comunismo è potere ai Soviet più elettrificazione". Un'altra immagine ritrae, con un effetto piuttosto lugubre, il volto incombente di Lenin sovrapposto a quello del leader in pectore, Stalin. (CG)

In the Storm of the Third Year of the Five-Year Plan (Nella tempesta del terzo anno del piano quinquennale), n.d. / s.d.
In the Spirit of Lenin – Socialism (Nello spirito di Lenin – Socialismo), n.d. / s.d.
Anti-Imperialist Exhibition (Mostra anti-imperialista), 1931
Greetings to the Workers of Dneprostroi (Auguri ai lavoratori di Dneprostroi), n.d. / s.d.

Photos / foto courtesy Collection / Collezione Merrill C. Berman, New York

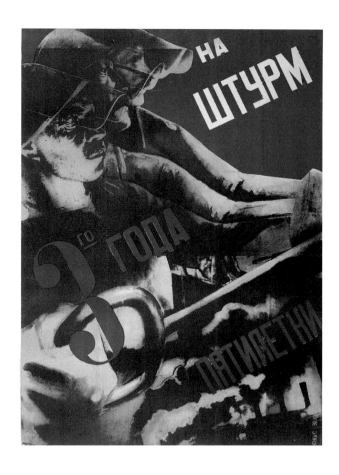

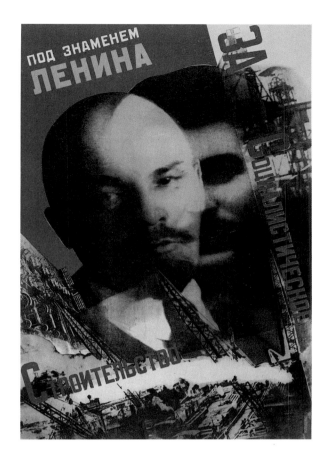

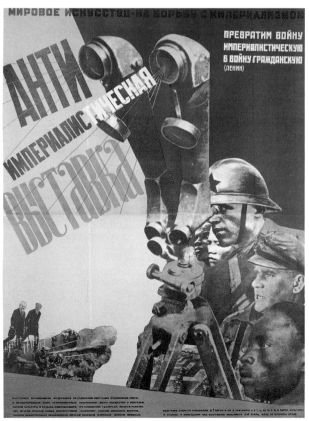

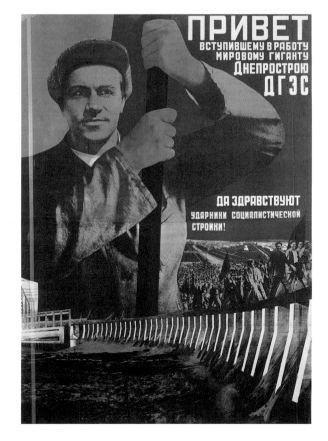

The photographs of Tina Modotti, although inspired by a keen interest in the art and political life of Mexico, are not simply representative of a slice of local history between the late 1920s and the late 1930s. They are iconic images that reveal a careful aesthetic and compositional study. The photographs of the *campesiños* as well as those of Diego Rivera's *murales* are perfect historical reconstructions, but at the same time they become mediums of propaganda. The artist captures a detail and, isolating it from the rest of the context, exploits its iconic power, revealing its political message. In *Woman with Flag* (1928), Modotti portrays a revolutionary woman with a banner over her right shoulder. The female figure is deliberately isolated, shown above the roof of a house. The flag covers her chest, but reveals her hard profile and the detail of her skirt, her silk stockings and her polished, shining shoes. She is a woman who does not want to yield her femininity, but who firmly demonstrates her patriotic and revolutionary spirit.

Tina Modotti

Le fotografie di Tina Modotti, benché animate da un vivo interesse per l'arte e per la vita politica messicana, non sono semplicemente rappresentative di uno spaccato di storia locale tra la fine degli anni Venti e la fine degli anni Trenta. Sono delle immagini iconiche che rivelano un attento studio estetico e compositivo. Le fotografie dei *campesiños*, come quelle dei *murales* di Diego Rivera, sono delle ricostruzioni storiche, ma diventano al contempo dei mezzi di propaganda. L'artista coglie un particolare, e isolandolo dal resto del contesto, ne mostra la potenza iconica, rivelandone il messaggio politico. In *Donna con bandiera* (1928), ritrae una donna rivoluzionaria con la bandiera adagiata sulla spalla destra. La figura femminile è volutamente isolata, ritratta sopra un tetto di una casa, la bandiera ne copre il busto, rimangono scoperti il profilo duro e il particolare vezzoso della gonna, le calze di seta, e le scarpe tirate a lucido. È una donna che non vuole rinunciare al suo essere tale, ma manifesta con fermezza il proprio spirito patriottico e rivoluzionario. (BCdeR)

Woman with Flag (Donna con bandiera), 1928 c.
Photo / foto courtesy Throckmorton Fine Art, Inc., New York

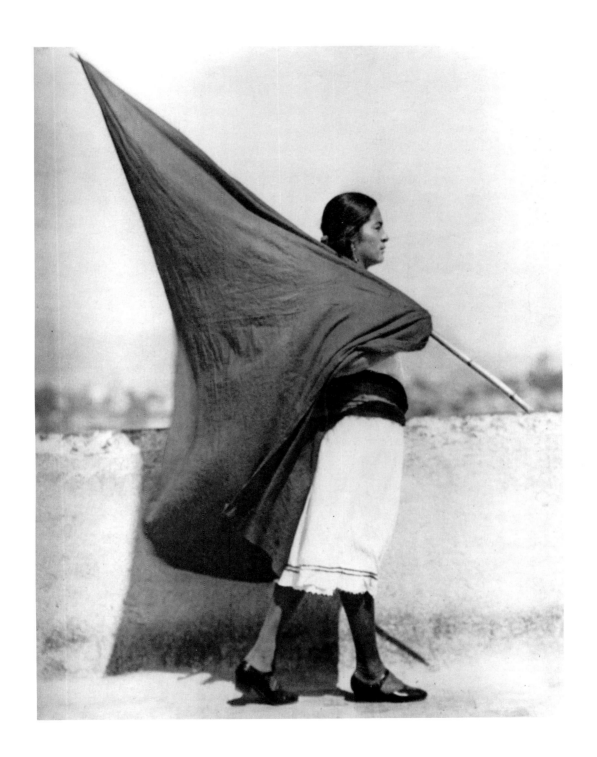

The short film *Manhatta* (1920) represents an isolated experiment in the artistic project of photographer Paul Strand and painter/photographer Charles Sheeler. At the beginning of the film a caption specifies that the film has been not "directed," but "photographed by Paul Strand and Charles Sheeler." About nine minutes long, it presents brief sequences, like moving photographs, showing the density and mobility of New York, or rather, of its central nucleus, the island of Manhattan. The film is strongly documentary in emphasis, attempting to capture the most significant moments of a day in the big city: the ferry arriving from Staten Island laden with commuters, cranes along the quays, locomotives moving on tracks, columns of smoke and steam, builders at work on long beams suspended in the sky, ships being pulled into port by tugs, the outline of the sky-scrapers over the bay at sunset. Adding to the encounter between the geometric steel and marble architectural structures and the incessant, dynamic flux of human life are intertitles with verses from *Leaves of Grass* by the nineteenth-century poet Walt Whitman, which extols the role of the city and the individuals who live and work there as the most complete manifestation of industrial American modernity, "where the city's ceaseless crowd moves on, the live-long day..."

Charles Sheeler & Paul Strand

Il breve film *Manhatta* (1920) rappresenta un tentativo isolato nella ricerca artistica del fotografo Paul Strand e del pittore Charles Sheeler. All'inizio del film una didascalia precisa che esso non è "diretto", ma "fotografato da Paul Strand e Charles Sheeler". Si tratta, infatti, di un cortometraggio documentario di circa nove minuti, in cui brevi sequenze inquadrano, come fotografie in movimento, la densità e la mobilità metropolitana della città di New York o, meglio, del suo nucleo centrale, l'isola di Manhattan. Il forte rilievo documentario di queste immagini corrisponde alla loro concentrazione temporale, nel tentativo di cogliere le immagini e i momenti più significativi di una giornata nella grande città: il traghetto in arrivo da Staten Island con i suoi pendolari, le gru lungo le banchine, le locomotive in movimento sui binari, le colonne di fumo e vapore, gli operai al lavoro su lunghe travi sospese nel cielo, le navi in arrivo nel porto, trainate dai rimorchiatori, il profilo dei grattacieli sulla baia al tramonto. Nell'incontro fra la geometria delle strutture architettoniche di marmo e acciaio e la presenza mobile e incessante dell'essere umano, il film, che all'interno del flusso dinamico delle immagini inserisce alcuni versi tratti da *Foglie d'erba* del poeta ottocentesco Walt Whitman, esalta il ruolo della città e degli individui che lì vivono e operano come la più completa manifestazione della modernità industriale americana, "dove la folla senza sosta della città avanza...". (AV)

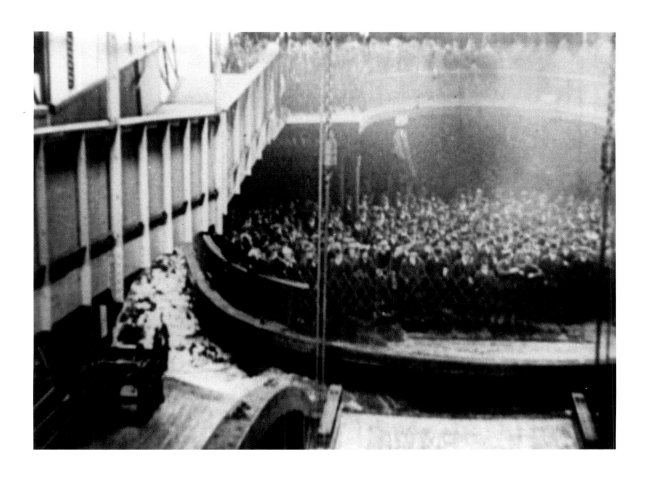

Chelovek s kinoapparatom (*Man with a Movie Camera*, 1929) is Dziga Vertov's most famous film. Largely constructed from subjective and falsely subjective shots showing the cameraman in the act of filming, it portrays a convulsive day, from dawn to dusk, in the city of Moscow. The film applies the theory set out by Vertov in his manifesto "Kino-Eye: A Revolution" (1923). In an important sequence a human eye is superimposed onto the mechanical eye of a lens, thus making the cameraman inseparable from the movie camera, and the act of looking indistinguishable from that of mechanical recording. Intimate and domestic scenes of women undressing or giving birth are juxtaposed with the cruel realism of tramps sleeping by the roadside, and the exciting dynamism of people at work, vehicles in motion, blocks of flats being built, machinery in action, athletes training, or moments of leisure and relaxation. Through this dynamic montage of possible experiences in the modern city, Vertov shows the harshness of contemporary social relations: "The movie camera is present in the great battle between two worlds: that of the capitalists... and that of the workers," he commented. An inventive set of techniques such as superimposition, hidden camera and oblique shots, along with a strong emphasis on the editing process, creates a "total" spectacle, combining Constructivist documentary concerns with the narrative fiction of cinema. In the final scene, we see the public watching the projection of the film itself: spectators viewing the spectacle of their own lives.

Dziga Vertov

Chelovek s kinoapparatom (*L'uomo con la macchina da presa*, 1929) è il più celebre film di Dziga Vertov. Il film, costruito in gran parte da inquadrature soggettive e da false soggettive che mostrano l'operatore nell'atto di filmare, descrive una convulsa giornata, dall'alba al tramonto, nella città di Mosca. Nel film viene applicata la teoria del "cine-occhio", elaborata da Vertov nel manifesto *Cineocchio: una rivoluzione* (1923). In una delle prime sequenze del film, costituita dalla sovrimpressione fra un occhio umano e l'occhio meccanico di un obiettivo, la macchina da presa si identifica con il punto di vista dell'operatore e l'atto della ripresa in diretta con quello della sua registrazione meccanica. Vertov accosta scene più intime e domestiche, di donne che si spogliano o partoriscono, al crudo realismo di altre, in cui riprende i barboni che dormono sul ciglio delle strade, e al concitato dinamismo delle sequenze in esterni che raffigurano persone al lavoro, mezzi di locomozione in movimento, scenari metropolitani di caseggiati in costruzione, macchinari in azione, o i momenti di divertimento e distensione delle passeggiate in carrozza, o di atleti che si allenano. Con il dinamico sovrapporsi delle esperienze possibili nella città moderna, Vertov mostra la loro coesistenza nel quotidiano e la crudezza delle relazioni sociali contemporanee: "la macchina da presa è presente alla grande battaglia fra due mondi: quello dei capitalisti... e quello degli operai". Attraverso un'inventiva elaborazione delle immagini, che fa ricorso a elementi quali sovrimpressioni, camera nascosta e inquadrature oblique, e affidando un ruolo fondamentale al montaggio, il film crea uno spettacolo "totale", coniugando fra loro Realismo e ispirazione futurista e costruttivista, preoccupazione documentaria e finzione narrativa del racconto cinematografico. Nell'ultima scena, in cui vediamo il pubblico che assiste alla proiezione del film stesso, la città entra all'interno del cinematografo, indicando agli "spettatori" lo spettacolo delle loro stesse esistenze. (AV)

Dziga Vertov *The Man with a Movie Camera* constitutes an experiment in the cinematic transmission of visual phenomena without the aid of intertitles (a film with no intertitles), script (a film with no script), theatre (a film with neither actor nor sets).
[...]
III. High above this little fake world with its mercury lamps and electric suns, high in the real sky burns a real sun over real life. The film-factory is a miniature island in the stormy sea of life.

IV. Streets and streetcars intersect. And buildings and buses. Legs and smiling faces. Hands and mouths. Shoulders and eyes. Steering wheels and tyres turn. Carousels and organ-grinders' hands. Seamstresses' hands and a lottery wheel. The hands of women winding skeins and cyclists' shoes.
Men and women meet. Birth and death. Divorce and marriage. Slaps and handshakes. Spies and poets. Judges and defendants. Agitators and their audience. Peasants and workers.
Worker-students and foreign delegates.
A whirlpool of contacts, blows, embraces, games, accidents, athletics, dances, taxes, sights, thefts, incoming and outgoing papers set off against all sorts of seething human labour.
How is the ordinary, naked eye to make sense of this visual chaos of fleeting life?

V. A little man, armed with a movie camera, leaves the little fake world of the film-factory and heads for life. Life tosses him to and fro like a straw. He's like a frail canoe on a stormy sea. He's continually swamped by the furious city traffic. The rushing, hurrying human crowd surges round him at every turn.
Wherever he appears, curious crowds immediately surround his camera with an impenetrable wall; they stare into the lens, feel and open the cases with film cans. Obstacles and surprises at every turn.
Unlike the film-factory where the camera is almost stationary, where the whole of "life" is aimed at the camera's lens in a strictly determined order of shots and scenes, life here does not wait for the film director or obey his instructions. Thousands, millions of people go about their business. Spring follows winter. Summer follows spring. Thunderstorms, rain, tempests, snow do not obey any script. Fires, weddings, funerals, anniversaries – all occur in their own time; they cannot be changed to fit a calendar invented by the author of the film. The man with the camera must give up his usual immobility. He must exert his powers of observation, quickness and agility to the utmost in order to keep pace with life's fleeting phenomena.

VI. The first steps of the man with the movie camera end in failure. He is not upset. He persists and learns to keep pace with life. He gains more experience. He becomes accustomed to the situation, assumes the defensive, begins to employ a whole series of special techniques (candid camera; sudden, surprise filming; distraction of the subject; etc.). He tries to shoot unnoticed, to shoot so that his own work does not hinder that of others.

VII. The man with the movie camera marches apace with life. To the bank and the club. The beer hall and the clinic. The Soviet and the housing council. The co-operative and the school. The demonstration and the party-cell meeting. The man with the movie camera manages to go everywhere.
He is present at military parades, at congresses. He penetrates workers' flats. He stands watch at a saving bank, visits a dispensary and train stations. He surveys harbours and airports. He travels – switching within a week from automobile to the roof of a train, from train to plane, plane to glider, glider to submarine, submarine to cruiser, cruiser to hydroplane and so on.

VIII. Life's chaos gradually becomes clear as he observes and shoots. Nothing is accidental. Everything is explicable and governed by law. Every peasant with his seeder, every worker at his lathe, every worker-student at his books, every engineer at his drafting table, every Young Pioneer speaking at a meeting in a club – each is engaged in the same great necessary labour.
All this – the factory rebuilt, and the lathe improved by a worker, the new public dining hall, and the newly opened village day-care centre, the exam passed with honours, the new road or highway, the streetcar, the locomotive repaired on schedule – all these have their meaning – all are victories, great and small, in the struggles of the new with the old, the struggle of revolution with counter revolution, the struggle of the co-operative against the private entrepreneur, of the club against the beer hall, of athletics against debauchery, dispensary against disease. All this is a position won in the struggle for the Land of the Soviets, the struggle against a lack of faith in Socialist construction. The camera is present at the great battle between two worlds: that of the capitalists, profiteers, factory bosses, and landlords and that of workers, peasants, and colonial slaves.
The camera is present at the decisive battle between the one and only Land of the Soviets and all the bourgeois nations of the world.
Visual Apotheosis.Life. The film studio. And the movie camera at its Socialist post.
Note: A small, secondary production theme – the film's passage from camera through laboratory and editing room to screen – will be included, by montage, in the film's beginning, middle and end. 1928

L'uomo con la macchina da presa costituisce un esperimento nella trasmissione cinematica di fenomeni visivi senza l'aiuto degli intertitoli (un film senza intertitoli), del copione (un film senza copione), del teatro (un film senza attori, né set).
[...]
III. In alto, sopra questo piccolo mondo fasullo, con le sue lampade a vapori di mercurio e i soli elettrici, in alto nel cielo vero arde un sole vero sulla vita reale: la fabbrica dei film è un'isola in miniatura nel tempestoso mare della vita.

IV. Strade e tram si intersecano, e edifici, e autobus. Gambe e visi sorridenti, mani e bocche, spalle e occhi.
Volanti che ruotano e pneumatici che curvano. Giostre e mani dei suonatori ambulanti di organetto. Mani di cucitrici e la ruota del lotto. Mani di donne che riavvolgono matasse e scarpe da ciclista.
Uomini e donne si incontrano. Nascita e morte. Divorzio e matrimonio. Schiaffi e strette di mano. Spie e poeti. Giudici e imputati. Agitatori e il loro pubblico. Contadini e operai. Studenti lavoratori e delegati stranieri.
Un vortice di contatti, colpi, abbracci, giochi, incidenti, atletica, danze, tasse, vedute, furti, documenti che vanno e che vengono a fronte dei più svariati tipi di brulicante lavoro umano.
Come può il semplice occhio nudo trarre un senso da questo caos visivo di vita fugace?

V. Un ometto, armato di macchina da presa, abbandona il piccolo mondo fasullo della fabbrica dei film e si dirige verso la vita. La vita lo sballotta di qua e di là come un filo di paglia, come una fragile canoa nel mare in tempesta. Viene continuamente sopraffatto dal furioso traffico cittadino, a ogni svolta l'impetuosa folla umana irrompe intorno a lui.
Ovunque appaia, folle curiose circondano immediatamente la macchina da presa come un muro impenetrabile: guardano a occhi sgranati nell'obiettivo, tastano e aprono i contenitori delle pellicole. Ostacoli e sorprese a ogni istante.
Contrariamente a quello che succede nella fabbrica dei film, dove la macchina da presa è quasi stazionaria e l'intera "vita" viene rivolta verso la macchina da presa in un ordine rigorosamente determinato di riprese e scene, qui la vita non aspetta il regista cinematografico né obbedisce alle sue istruzioni. Migliaia, milioni di persone, vanno per la loro strada, la primavera si succede all'inverno e l'estate alla primavera. Temporali, piogge, tempeste e neve non obbediscono ad alcuna sceneggiatura.
Incendi, matrimoni, funerali, anniversari – ognuno ha il suo momento, che non si può cambiare per adattarlo al programma dell'autore del film.
L'uomo con la macchina da presa deve rinunciare alla sua solita immobilità, deve esercitare la sua capacità di osservazione e agire con il massimo della rapidità e agilità se vuole stare al passo con la fugacità dei fenomeni della vita.

VI. I primi passi dell'uomo con la macchina da presa sono un disastro, *ma non si abbatte*, persiste e impara a stare al passo con la vita.

Accumula esperienza, si abitua alla situazione, sta sulle difensive, inizia ad utilizzare tutta una serie di tecniche speciali (candid-camera, riprese improvvise, a sorpresa, distrazione del soggetto, ecc.). Cerca di riprendere senza farsi notare, in modo che il suo lavoro non ostacoli quello degli altri.

VII. L'uomo con la cinepresa marcia al passo con la vita. Va alla banca e al club, in birreria e all'ambulatorio, al Soviet e alla commissione edilizia, alla cooperativa e a scuola, alla dimostrazione e alla riunione del partito. L'uomo con la cinepresa riesce ad andare dappertutto.
È presente alle parate militari, ai congressi, penetra negli appartamenti dei lavoratori. Sta a guardare nelle casse di risparmio, visita un dispensario e stazioni ferroviarie, sorveglia porti e aeroporti. Viaggia – passando in una settimana dall'automobile al tetto di un treno, dal treno all'aeroplano, dall'aeroplano all'aliante, dall'aliante al sottomarino, dal sottomarino all'incrociatore, dall'incrociatore all'aliscafo e così via.

VIII. Il caos della vita gradualmente si dirada, mentre lui osserva e riprende. Niente è accidentale, tutto è spiegabile e governato da leggi: ogni contadino con il suo seminatoio, ogni operaio al suo tornio, ogni studente lavoratore con i suoi libri, ogni tecnico al tecnigrafo, ogni giovane esploratore mentre parla a una riunione del club – tutti sono occupati nella stessa grande necessaria opera.
La fabbrica ricostruita, il tornio migliorato da un lavoratore, il nuovo refettorio pubblico, la scuola materna appena inaugurata nel villaggio, l'esame superato con il massimo dei voti, la nuova strada o autostrada, il tram, la locomotiva riparata in tempo – tutto questo ha un significato, sono tutte vittorie, piccole e grandi, nella lotta del nuovo col vecchio, la lotta della rivoluzione con la controrivoluzione, la lotta della cooperativa contro l'imprenditore privato, del club contro la birreria, dell'atletica contro lo stravizio, del dispensario contro la malattia. Tutto questo è un avanzamento nella lotta per la terra dei Soviet, la lotta contro la mancanza di fede nella costruzione socialista.
La macchina da presa è presente mentre si svolge la grande battaglia tra due mondi: quello dei capitalisti, degli affaristi, dei padroni delle fabbriche e delle terre e quello dei lavoratori, dei contadini e degli schiavi coloniali.
La macchina da presa è presente alla battaglia decisiva tra la sola e unica terra dei Soviet e tutte le nazioni borghesi del mondo.
Apoteosi visiva
Vita. Lo studio cinematografico. E la camera da presa nella sua postazione socialista.
Nota: Un piccolo, secondario tema di produzione – il passaggio del film dalla macchina da presa al laboratorio e dalla sala montaggio allo schermo – verrà incluso mediante montaggio all'inizio, al centro e alla fine del film. 1928

George Bellows portrayed New York City through vivid realism. Among Bellows' most renowned works is a series of paintings executed between 1907 and 1909, which depict boxing contests as a violent, underground activity. By the time he returned to this subject in *Ringside Seats* (1924), boxing had become a mass audience sport, and its heroes a powerful symbol of individual glory and achievement. Painted towards the end of his life, *Ringside Seats* typifies Bellows' ability to convey the dynamic energy of the everyday through symmetrical compositions. An off-centre pyramid of light bathes the painting in smoke-filled, muted hues, its shape echoed by the outstretched arms and tilted heads of members of the audience. Together, these constitute a geometric compositional device that pulls our gaze upwards towards the elevated, standing figure in the ring, emphasising both the dense atmosphere of excitement and the subject of the crowd's attention.

George Bellows

George Bellows ritrasse la città di New York con vivido realismo. Tra le opere più note di Bellows vi è una serie di dipinti eseguiti tra il 1907 e il 1909, che ritraggono gli incontri di pugilato come un'attività violenta e clandestina. Quando Bellows, in *Tribune al lato del ring* (1924), riprese questo soggetto, la boxe era diventata uno sport per un pubblico di massa, e i suoi eroi erano assurti a simbolo di gloria e successo individuale.

Dipinto poco prima di morire *Tribune al lato del ring* esemplifica la sua capacità di trasmettere l'energia dinamica della vita quotidiana servendosi di composizioni simmetriche. Una piramide di luce decentrata inonda il dipinto di sfumature tenui e fumose, e la sua forma viene rieccheggiata nelle braccia tese e nelle teste inclinate del pubblico. Presi nel loro insieme, questi elementi costituiscono un artificio compositivo di tipo geometrico che trascina lo sguardo verso l'alto, verso la figura in piedi sul ring, rappresentando sia l'atmosfera di intensa eccitazione sia l'oggetto che l'ha provocata. (AT)

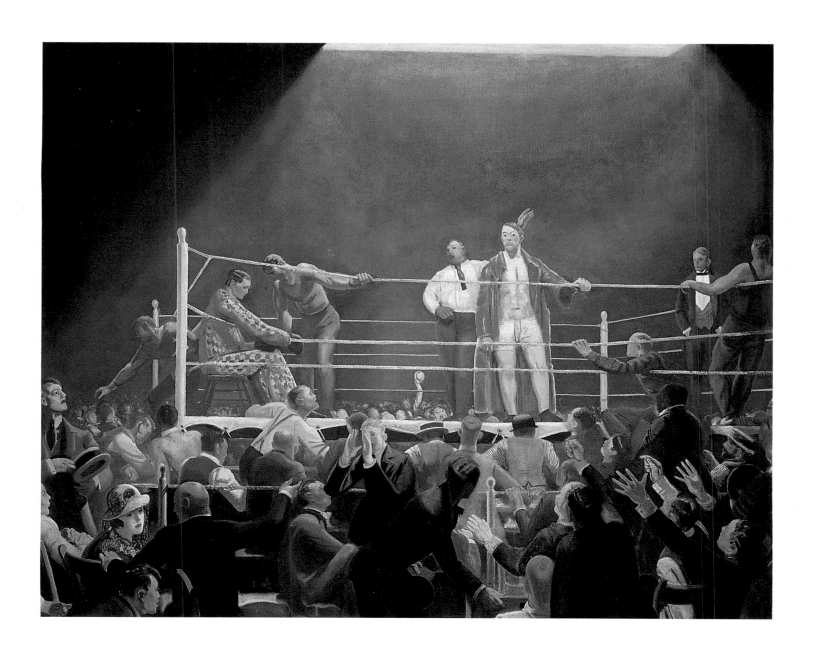

The Small Ring (1930) captures the moment of triumph for a young boxer in a London club. With his fists raised, both he and the audience look down at the figure slumped on the floor before him. As with many of Yeats' paintings, which invest their subjects with heroic grandeur, he is picked out in expressive detail, his body lit up and offset against the tonal uniformity of the anonymous audience. The felled opponent and his trainer are also treated in vivid detail, creating a sense of tense expectation in the relationship between these three central figures.
While studying in London Yeats often frequented boxing matches, defining the sport as "the noble art of self-defence." Another set of works by Yeats is dedicated to the Irish pugilist Dan Donnelly.

Jack Butler Yeats

Il piccolo ring (1930) ritrae un giovane pugile in un club di Londra nel momento in cui ha sconfitto l'avversario. Sia il pugile, con i pugni ancora alzati per festeggiare la vittoria, sia il pubblico intorno a lui, guardano la figura accasciata sul pavimento. Come spesso accade nei dipinti di Yeats, in cui i soggetti vengono investiti di splendore eroico, il vincitore si evidenzia in modo particolareggiato ed espressivo, con il corpo illuminato e decentrato rispetto all'uniformità tonale del pubblico anonimo. Anche l'avversario abbattuto, e il suo allenatore, risaltano con maggior intensità, contribuendo al senso di tesa aspettativa che permea il rapporto fra le tre figure centrali.
Mentre studiava a Londra, Yeats assistette spesso a incontri di pugilato, sport che definì "la nobile arte dell'autodifesa". Oltre che per *Il piccolo ring*, la boxe fu anche il soggetto di alcuni altri lavori dedicati al pugile irlandese Dan Donnelly. (AT)

The Small Ring (Il piccolo ring), 1930
Photo / foto courtesy Crawford Municipal Art Gallery, Cork

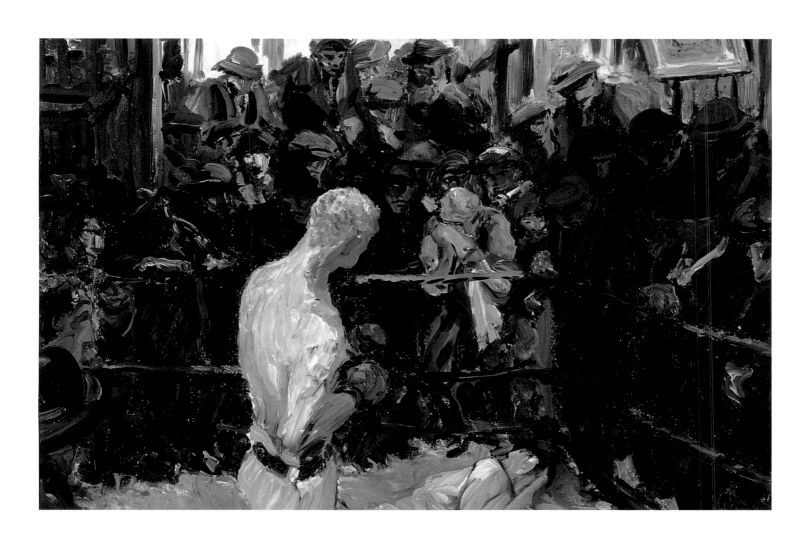

Sander's monumental project *Menschen des 20. Jahrhunderts* (*People of the Twentieth Century*) sought to create an archive of the German people organised by social standing and occupation. Over more than 40 years, Sander made portraits of a vast range of people from farmers and labourers to academics, artists and aristocrats. His portraits beautifully illustrate the way that labour inscribes itself into the identity of the individual. His sitters both define and are defined by what they do.

Sander's project was informed by the Neue Sachlichkeit movement advocated by painters such as Max Beckmann and Otto Dix, a friend of Sander's. This "new objectivity" heralded a renewed interest in realist subjects and social commentary in art. Photographing groups of manual labourers in this series of *Der Handwerker* (*Skilled Tradesman*), draws attention to the markers of their labour – the porter's uniform, the blacksmith's anvil – and the similarities that unite the individuals pictured. Sander would describe a remarkable range of "types" in this project, distinctly marking out the elements that we use to place and locate strangers in social strata.

August Sander

Il monumentale progetto *Menschen des 20. Jahrhunderts* (*Gente del XX secolo*) si proponeva di creare un archivio del popolo tedesco, organizzato per posizione sociale e occupazione. Nel corso di più di quarant'anni, Sander realizzò ritratti di una vasta gamma di persone, da contadini e operai ad accademici, artisti e aristocratici. I suoi ritratti illustrano il modo in cui il lavoro si scolpisce nell'identità di ogni individuo: i modelli determinano l'attività che svolgono e, al contempo, vengono determinati da essa.

Il progetto di Sander rientrava nell'estetica del movimento Neue Sachlichkeit, sostenuta da pittori come Max Beckmann e Otto Dix, amico di Sander. Questa "nuova oggettività" proclamava un rinnovato interesse per i soggetti realistici e per l'arte come mezzo di commento sociale. Nella serie degli *Der Handwerker* (*Artigiano specializzato*), le foto di gruppo di manovali attirano l'attenzione sugli indicatori della professione svolta – l'uniforme del portiere, l'incudine del fabbro – e sulle similitudini che uniscono gli individui rappresentati. Con questo progetto, Sander intendeva descrivere una cospicua gamma di "tipi", evidenziando chiaramente gli elementi che vengono utilizzati per collocare uno sconosciuto in un determinato gruppo sociale. (AM)

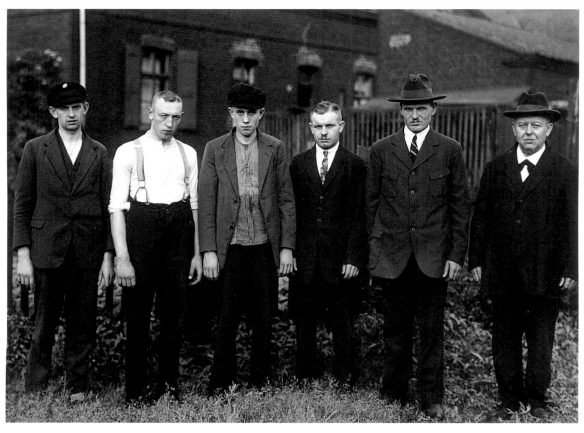

In Photography, the presence of the thing (at a certain past moment) is never metaphoric; and in the case of animated beings, their life as well, except in the case of photographing corpses; and even so: if the photograph then becomes horrible, it is because it certifies, so to speak, that the corpse is alive, as *corpse*: it is the living image of a dead thing. For the photograph's immobility is somehow the result of a perverse confusion between two concepts: the Real and the Live: by attesting that the object has been real, the photograph surreptitiously induces belief that it is alive, because of that delusion which makes us attribute to Reality an absolutely superior, somehow eternal value; but by shifting this reality to the past ("this-has-been"), the photograph suggests that it is already dead. Hence it would be better to say that Photography's inimitable feature (its *noeme*) is that someone has seen the referent (even if it is a matter of objects) in *flesh and blood*, or again *in person*. Photography, moreover, began, historically, as an art of the Person: of identity, of civil status, of what we might call, in all senses of the term, the body's *formality*. Here again, from a phenomenological viewpoint, the cinema begins to differ from the Photograph; for the (fictional) cinema combines two poses: the actor's "this-has-been" and the role's, so that (something I would not experience before a painting) I can never see or see again in a film certain actors whom I know to be dead without a kind of melancholy: the melancholy of Photography itself (I experience this same emotion listening to the recorded voices of dead singers).

I think again of the portrait of William Casby, "born a slave," photographed by Avedon. The *noeme* here is intense; for the man I see here *has been* a slave: he certifies that slavery has existed, not so far from us; and he certifies this not by historical testimony but by a new, somehow experiential order of proof, although it is the past which is in question – a proof no longer merely induced: the proof-according-to-St-Thomas-seeking-to-touch-the-resurrected-Christ. I remember keeping for a long time a photograph I had cut out of a magazine – lost subsequently, like everything too carefully put away – which showed a slave market: the slavemaster, in a hat, standing; the slaves, in loincloths, sitting. I repeat: a photograph, not a drawing or engraving; for my horror and my fascination as a child came from this: that there was a *certainty* that such a thing had existed: not a question of exactitude, but of reality: the historian was no longer the mediator, slavery was given without mediation, the fact was established *without method*. 1980

Nella Fotografia, la presenza della cosa (in un dato momento passato) non è mai metaforica e, per ciò che concerne gli esseri animati, non lo è neppure la sua vita, a patto di non fotografare dei cadaveri; e inoltre: se la fotografia diventa in tal caso orribile, è perché certifica, se così si può dire, che il cadavere è vivo *in quanto cadavere*: è l'immagine viva di una cosa morta. Infatti, l'immobilità della foto è come il risultato di una maliziosa confusione tra due concetti: il Reale e il Vivente: attestando che l'oggetto è stato reale, essa induce impercettibilmente a credere che è vivo, a causa di quell'illusione che ci fa attribuire al Reale un valore assolutamente superiore, come eterno; ma spostando questo reale verso il passato (*"è stato"*), essa suggerisce che è già morto. Perciò è meglio dire che il tratto inimitabile della Fotografia (il suo noema) è che qualcuno ha visto il referente (anche se si tratta di oggetti) *in carne e ossa*, o anche in *persona*. D'altronde, storicamente parlando, la Fotografia è nata come un'arte della Persona: della sua identità, della sua propria condizione civile, di quello che si potrebbe chiamare, in tutte le varie accezioni dell'espressione, il *mantenere le distanze* del corpo. Anche qui, da un punto di vista fenomenologico, il cinema comincia a differenziarsi dalla Fotografia; il cinema (di fantasia) mescola due pose: lo *"è stato"* dell'attore e quello del ruolo, cosicché (cosa che non proverei dinanzi a un quadro) io non posso mai vedere o rivedere in un film degli attori che sono morti senza provare una certa qual malinconia: la malinconia della Fotografia (lo stesso effetto mi fa l'ascoltare la voce dei cantanti scomparsi).

Ripenso al volto di William Casby, "nato schiavo", fotografato da Avedon. Qui il noema è intenso, poiché colui che io vedo sulla foto è *stato* schiavo: egli attesta che lo schiavismo è veramente esistito, e neanche tanto tempo fa; e lo attesta non già attraverso testimonianze storiche, ma attraverso un ordine nuovo di prove, in un certo senso sperimentali, anche se si tratta del passato, e non più soltanto indotte: la-prova-di-san-Tommaso-che-vuol-toccare-il-Cristo-risuscitato. Ricordo di aver conservato per molto, tempo, ritagliata da un giornale illustrato, una fotografia – poi andata perduta, come tutte le cose conservate con troppa cura – che documentava una vendita di schiavi: il padrone, col cappello in testa, stava in piedi, gli schiavi, seminudi, erano accosciati. Dico: una fotografia – e non un'incisione; infatti ciò che, bambino, mi inorridiva e m'affascinava era questo: che era *certo* che ciò era stato: non si trattava affatto di esattezza, ma di realtà: lo storico non era più il mediatore, lo schiavismo era presentato senza mediazione, il fatto era definito *senza metodo*. 1980

Claude Cahun took more than 400 photographs in the span between 1915 and 1954, acting out an infinite number of roles. The mirror, the feminine attribute par excellence, became the artist's camera, placing her in front of herself to explore her own identity and, with it, the infinite projections of her own ego. Preparing the staging of her shots, she became at once the object and the subject of her works, placing herself at the boundary between two dimensions. Cahun, using her many disguises and different settings, did not try to hide herself or her sexuality, but placed herself in a "different" space. In *Aveux non avenus* (*Unavowed Confessions*), a collection of writings and photographs published in 1930, Cahun explored herself in a dialectic with her own "double," through a series of photomontages. The wordplay of the title shows how the mask becomes a way of hiding reality, but at the same time a way of putting oneself at the limit, in a "state of conscious alienation of one's own ego." In *Self-portrait - reflected image in mirror, chequered jacket* (1928), in which the artist, with her hair bleached, stands in front of the mirror, looking at the lens, and with it the viewer, presenting herself and her own double at the same time.

Claude Cahun

Claude Cahun, dal 1915 al 1954, esegue più di 400 scatti nel breve arco di quaranta anni, impersonando un numero infinito di ruoli. Lo specchio, attributo femminile per eccellenza, diventa per l'artista la macchina fotografica; ponendosi di fronte a essa esplora la propria identità e con essa le infinite proiezioni del proprio *ego*. Preparando la messinscena dei suoi scatti diventa al tempo stesso, oggetto e soggetto delle sue opere, ponendosi al limite tra due dimensioni. Cahun, con i suoi numerosi travestimenti e le molteplici ambientazioni, non cerca di nascondere se stessa o la sua sessualità, ma si colloca in uno spazio "altro". In *Aveux non Avenus* (*Confessioni non avvenute*), raccolta di scritti e fotografie pubblicata nel 1930, Cahun esplora se stessa in dialettica con il proprio "doppio" servendosi di una serie di fotomontaggi. Il gioco di parole del titolo mostra come la maschera diventi un modo per nascondere la realtà ma, anche, un modo per porre se stessa al limite, in uno "stato di alienazione cosciente del proprio io". In *Autoritratto - Immagine riflessa allo specchio, giacca a quadri* (1928), l'artista con i capelli decolorati si pone di fronte allo specchio guardando l'obiettivo e, con esso, lo spettatore, presentando al contempo se stessa e il proprio doppio. (BCdeR)

Self-portrait as Weight Trainer (*Autoritratto come insegnante di sollevamento pesi*), 1927
Self-portrait in Robe with Masks Attached (*Autoritratto con toga con maschere attaccate*), 1928
Self-portrait - Reflected Image in Mirror, Chequered Jacket (*Autoritratto, immagine riflessa allo specchio, giacca a quadri*), 1928
Female Head in Glass Dome (*Testa di donna in una teca di vetro*), n.d. / s.d.

Photos / foto courtesy The Jersey Heritage Trust Collection, St. Hélier, Jersey

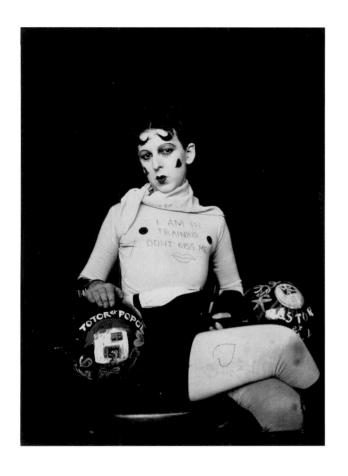
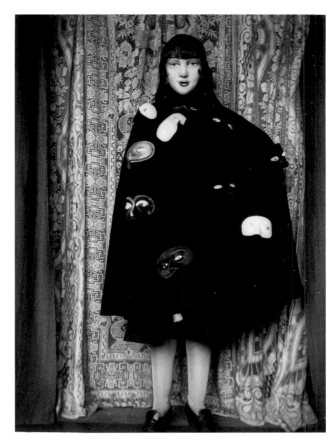
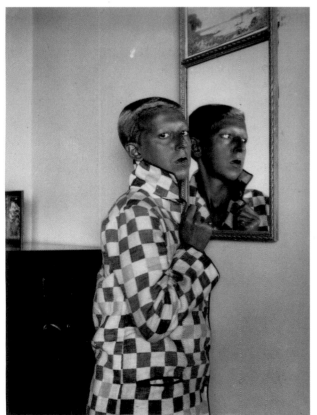
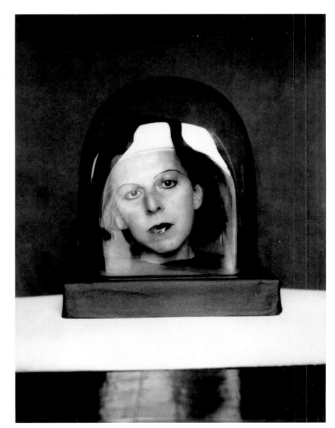

Maika (1929) was painted by Christian Schad after a trip to Italy. The three-quarter portrait emblematically evokes the iconography of the female figures of the Italian Renaissance. In the top left corner, almost as if to signal the inspiration of the masters of the past, one can clearly see the outlines of Michelangelo's cupola of St. Peter's. Even the figure's skin is reminiscent of the whiteness of the flesh in Raphael's *Fornarina* (1518-1519). The light has none of Raphael's warmth and atmosphere, however: the woman is enveloped in a motionless brightness that crystallises her, showing her as a bitter icon of the twentieth century. The roofs in the middle ground, the rigorous cut of the woman's hair, also bring us resolutely back to the contemporary world.

The female sitter is Maria Spangemacher, an actress intimately linked to Schad, who often appears in this paintings made around his time. He portrays her with an unsettling realism, stressing the shadows around her eyes, the faint wrinkles at the sides of her mouth and the swell of the bluish vein on her arm.

Christian Schad

Maika, del 1929, è uno dei ritratti eseguiti da Christian Schad dopo il suo viaggio in Italia. Il mezzo busto, la posizione di tre quarti e il colore della pelle, che ricorda il biancore dell'incarnato della *Fornarina* (1518-19) di Raffaello, evocano emblematicamente l'iconografia delle figure femminili del Rinascimento italiano. Sullo sfondo, nell'angolo sinistro in alto, quasi a voler siglare l'ispirazione ai maestri del passato, si distinguono nettamente i contorni della cupola di San Pietro di Michelangelo. Lo scarto temporale tra il passato dei "classici" e il nostro presente è brusco: la luce, i tetti del mezzo piano, il rigoroso taglio dei capelli della donna, ci riportano risolutamente al mondo contemporaneo. La figura femminile ritratta è Maria Spangemacher, attrice legata intimamente a Schad e che ritroviamo spesso nei suoi dipinti di questi anni. L'artista ritrae *Maika* con un realismo inquietante, evidenziandone le occhiaie, i leggeri solchi ai lati della bocca, o il gonfiore della vena bluastra sul braccio. (BCdeR)

Maika, 1929
Photo / foto B Hasenclever, München © VG BILD-KUNST, Bonn

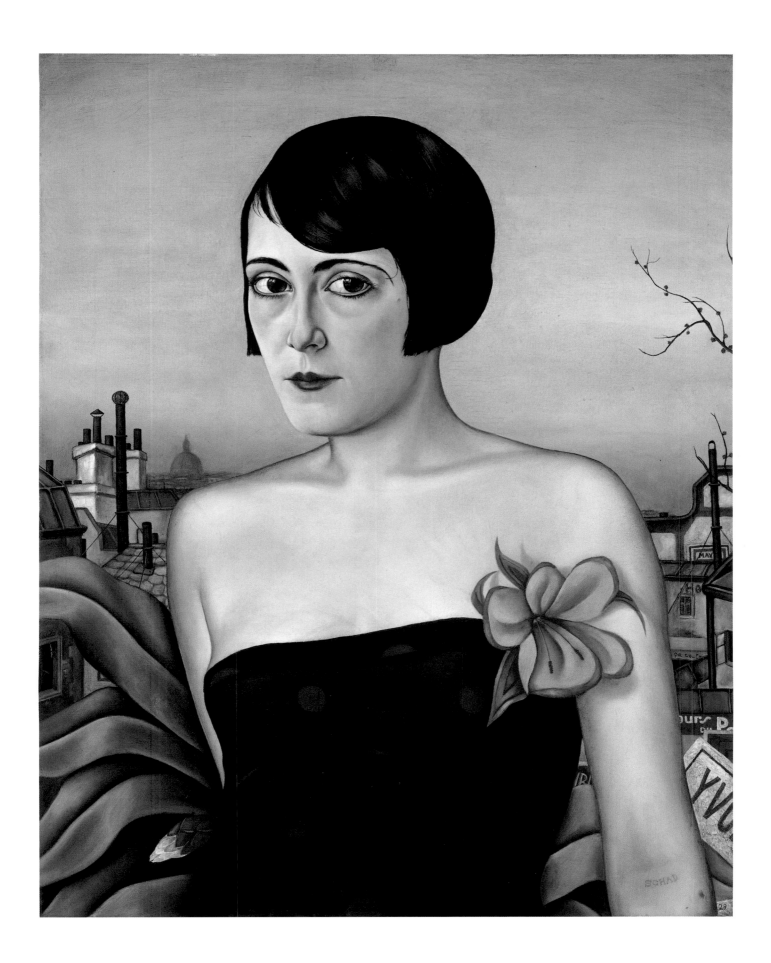

Brassaï's collection *Paris de nuit* (*Paris by Night*, 1932) is a classic of twentieth-century photography. Driven by curiosity about human experience, he told of the world of night-owls, *clochards*, prostitutes, opium-smokers. With a judicious use of chiaroscuro, the "photographer-director" goes beyond the usual limits of pictorial and anecdotal reportage, putting anonymous individuals encountered in the streets and smoky bistrots of Paris onto a stage, where they achieve a new "aura," immortalised as major protagonists. His goal was to achieve an equilibrium between life and form, in which his subjects are not subjected to the natural passage of time. *La Péripatéticienne, place d'Italie* (*Streetwalker, place d'Italie*, 1932), is shown motionless and placid, taking a moment's break in the district of Les Halles, waiting like a caryatid on a street corner. The isolation of the human figure in these images amounts to a metaphor for human solitude in the modern city. On the other hand, *Le 14 juillet, place de la Bastille* (*14th of July, place de la Bastille*, 1934), which followed *Paris de nuit* (*Paris by Night*), shows a crowd celebrating in the Place de la Bastille. Here Brassaï dwells on the deep shadows that spread over the heads of the party-goers, in contrast to the bright illumination in the centre of the square. The image shows a city balanced between reality and dream, and it was this that so attracted the Surrealists.

Brassaï

La raccolta *Paris de nuit* (*Parigi di notte*, 1932) di Brassaï è un classico della fotografia del XX secolo che riesce a dare uno spaccato di vita di Parigi. Spinto dalla curiosità, Brassaï racconta il mondo dei nottambuli, dei *clochards*, delle prostitute, dei fumatori d'oppio. L'individuo anonimo viene colto dal suo obiettivo e, al tempo stesso, estrapolato dal contesto abituale della strada o dei fumosi bistrò per diventare un protagonista. Con un gioco di chiaroscuro il "fotografo-regista" oltrepassa i consueti confini del *reportage* pittoresco e aneddotico per donare al soggetto la sua "aura", immortalandolo a personaggio. Il suo scopo era quello di raggiungere un equilibrio classico tra la vita e la forma, in cui i soggetti rappresentati non subiscano il naturale passare del tempo. Così *La Péripatéticienne, place d'Italie* (*Peripatetica, place d'Italie*, 1932), ritratta immobile e placida, in un momento di pausa nel quartiere Les Halles, attende, come fosse una cariatide, agli angoli della strada. L'isolamento della figura in queste immagini costituisce una metafora della solitudine dell'uomo nella città moderna. La fotografia *Le 14 juillet, place de la Bastille* (*Il 14 luglio, place de la Bastille*, 1934), successiva alla raccolta *Paris de nuit* (*Parigi di notte*), ritrae, al contrario, la folla festante a Place de la Bastille. Brassaï qui indugia sul fascino emanato dalle profonde ombre che dilagano sui capi dei festanti in contrasto con la forte illuminazione del centro della piazza, mostrando una città diversa, in bilico tra realtà e sogno che tanto ha attratto il movimento surrealista. (BCdeR)

Bal Musette de la "Boule Rouge", rue de Lappe (*Bal Musette of the "Boule Rouge", rue de Lappe / Bal Musette della "Boule Rouge", rue de Lappe*), 1933

p. 136: *Clochards sous l'arc du Pont-Neuf* (*Tramps under the Pont-Neuf / Vagabondi sotto il Pont Neuf*), 1932
La Péripatéticienne, place d'Italie (*Streetwalker, place d'Italie / La peripatetica, place d'Italie*), 1933
Deux voyous (*Two Rogues / Due mascalzoni*), 1932
Les vidangeurs et leur pompe, rue Rambuteau (*Cesspool Clearers, and their Pump, rue Rambuteau / I pulitori di tombini con la loro pompa, rue Rambuteau*), 1931

Musée d'Art Moderne de la Ville de Paris
Photo / foto © Estate Brassaï - R.M.N.

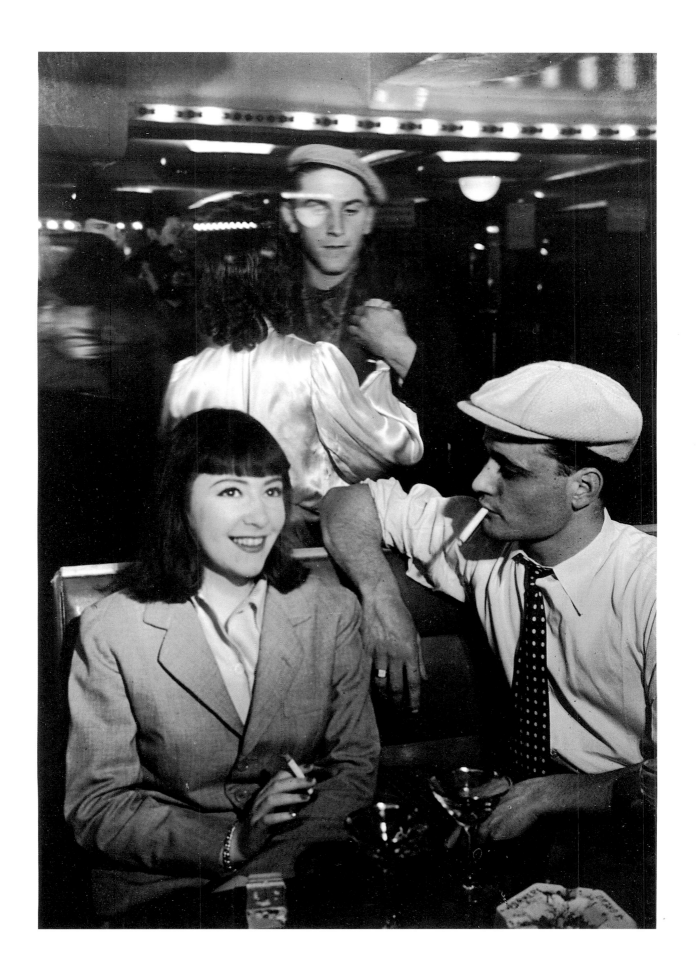

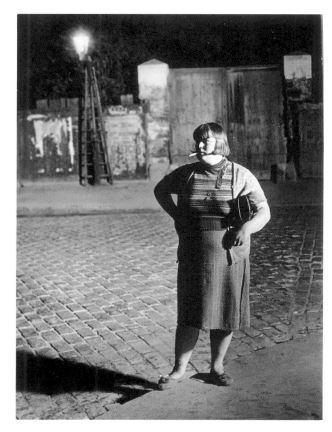

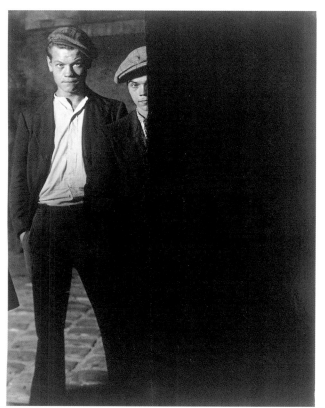

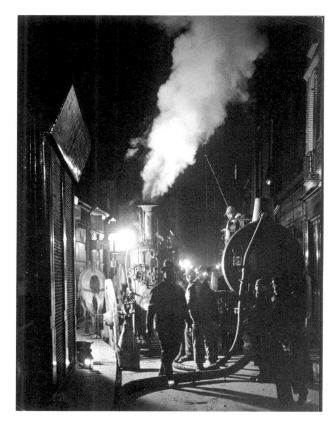

Sigmund Freud The contrast between Individual Psychology and Social or Group Psychology, which at first glance may seem to be full of significance, loses a great deal of its sharpness when it is examined more closely. It is true that individual Psychology is concerned with the individual man and explores the paths by which he seeks to find satisfaction for his instincts; but only rarely and under certain exceptional conditions is Individual Psychology in a position to disregard the relations of this individual to others. In the individual's mental life someone else is invariably involved, as a model, as an object, as a helper, as an opponent, and so from the very first Individual Psychology is at the same time Social Psychology as well – in this extended but entirely justifiable sense of the words. [...]

If a Psychology, concerned with exploring the predispositions, the instincts, the motives and the aims of an individual man down to his actions and his relations with those who are nearest to him, and completely achieved its task, and had cleared up the whole of these matters with their inter-connections, it would then suddenly find itself confronted by a new task which would lie before it unachieved. It would be obliged to explain the surprising fact that under a certain condition this individual whom it had come to understand thought, felt, and acted in quite a different way from what would have been expected. And this condition is his insertion into a collection of people which has acquired the characteristic of a "psychological group." What, then, is a "group"? How does it acquire the capacity for exercising such a decisive influence over the mental life of the individual? And what is the nature of the mental change which it forces upon the individual?
[...]

A group is impulsive, changeable and irritable. It is led almost exclusively by the unconscious. The impulses which a group obeys may according to circumstances be generous or cruel, heroic or cowardly, but they are always so imperious that no personal interest, not even that of self-preservation, can make itself felt. Nothing about it is premeditated. Though it may desire things passionately, yet this is never so for long, for it is incapable of perseverance. It cannot tolerate any delay between its desire and the fulfilment of what it desires. It has a sense of omnipotence; the notion of impossibility disappears for the individual in a group.

A group is extraordinarily credulous and open to influence, it has no critical faculty, and the improbable does not exist for it. it thinks in images, which call one another up by association (just as they arise with individuals in states of free imagination), and whose agreement with reality is never checked by any reasonable function [*Instaus*]. The feelings of a group are always very simple and very exaggerated. So that a group knows neither doubt nor uncertainly.

It goes directly to extremes; if a suspicion is expressed, it is instantly changed into an incontrovertible certainty; a trace of antipathy is *turned into furious* hatred.

Inclined as it itself is to all extremes, a group can only be excited by an excessive stimulus. Anyone who wishes to produce an effect upon it needs no logical adjustment in his arguments; he must paint in the most forcible colours, he must exaggerate, and he must repeat the same thing again and again.

Since a group is in no doubt as to what constitutes truth or error, and is conscious, moreover, of its own great strength, it is as intolerant as it is obedient to authority. It respects force and can only be slightly influenced by kindness, which it regards merely as a form of weakness. What it demands of its heroes is strength, or even violence. It wants to be ruled and oppressed and to fear its masters. Fundamentally it is entirely conservative, and it has a deep aversion from all innovations and advances and an unbounded respect for tradition.

[...] First, that a group is clearly held together by a power of some kind: and to what power could this feat be better ascribed than to Eros, who holds together everything in the world? Secondly, that if an individual gives up his distinctiveness in a group and lets its other members influence him by suggestion, it gives one the need of being in harmony with them rather than in opposition to them – so that perhaps after all he does it *ihnen zu Liebe*.
[...]

We may recall from what we know of the morphology of groups that it is possible to distinguish very different kinds of groups and opposing lines in their development. There are very fleeting groups and extremely lasting ones, homogeneous ones, made up of the same sorts of individuals, and inhomogeneous ones; natural groups, and artificial ones, requiring an external force to keep them together; primitive groups, and highly organised ones with a definite structure. But for reasons which have yet to be explained we should like to lay particular stress upon a distinction to which the authorities have rather given too little attention; I refer to that between leaderless groups and those with leaders.
[...]

First, identification is the original form of emotional tie with an object; secondly, in a regressive way it becomes a substitute for a libidinal object tie, as it were by means of the introjections of the object into the ego, and thirdly, it may arise with every new perception of a common quality shared with some other person who is not an object of the sexual instinct. The more important this common quality is, the more successful may this partial identification become, and it may thus represent the beginning of a new tie.

We already begin to divine that the mutual tie between members of a group is in the nature of an identification of this kind, based upon an important emotional common quality lies in the nature of the tie with the leader. Another suspicion may tell us that we are far from having exhausted the problem of identification, and that we are faced by the process which psychology calls "empathy [*Einfühlung*]" and which plays the largest part in our understanding of what is inherently

foreign to our ego in other people. But we shall here limit ourselves to the immediate emotional effects of identification, and shall leave on one side its significance for our intellectual life.

[...]

It might be said that the intense emotional ties which we observe in groups are quite sufficient to explain one of their characteristics – the lack of independence and initiative in their members, the similarity in the reactions of all of them, their reduction, so to speak, to the level of group individuals. But if we look at it as a whole, a group shows us more than this. Some of its features, the weakness of intellectual ability, the lack of emotional restraint, the incapacity for moderation and delay, the inclination to exceed every limit in the expression of emotion and to work it off completely in the form of action – these and similar features, which we find so impressively described in Le Bon, show an unmistakable picture of a regression of mental activity to an earlier stage such as we are not surprised to find among savages or children. A regression of this sort is in particular an essential characteristic of common groups, while, as we have heard, in organised and artificial groups it can to a large extent be checked.

We thus have an impression of a state in which individual's separate emotion and personal intellectual act are too weak to come to anything by themselves and are absolutely obliged to wait till they are reinforced through being repeated in a similar way in the other members of the group. We are reminded of how many of these phenomena of dependence are part of the normal constitution of human society, how little originality and personal courage are to be found in it, of how much every individual is ruled by those attitudes of the group mind which exhibit themselves in such forms as racial characteristics, class prejudices, public opinion, etc. The influence of suggestion becomes a greater riddle for us when we admit that it is not exercised only by the leader but by every individual upon every other individual and we must reproach ourselves with having unfairly emphasised the relation to the leader and with having kept the other factor of mutual suggestion too much in the background.

[...]

The uncanny and coercive characteristics of group formations, which are shown in their suggestion phenomena, may therefore with justice be traced back to the fact of their origin from the primal horde. The leader of the group is still the dreaded primal father; the group still wishes to be governed by unrestricted force; it has an extreme passion for authority; in Le Bon's phrase, it has a thirst for obedience. The primal father is the group ideal, which governs the ego in the place of the ego ideal. Hypnosis has a good claim to being described as a group of two. There remains as a definition for suggestion: a conviction which is not based upon perception and reasoning but upon an erotic tie. 1922

Sigmund Freud La contrapposizione tra psicologia individuale e psicologia sociale delle masse, contrapposizione che a prima vista può sembrarci molto importante, perde, a una considerazione più attenta, gran parte della sua nettezza. La psicologia individuale verte sull'uomo singolo e mira a scoprire per quali tramiti questo cerca di conseguire il soddisfacimento dei propri moti pulsionali, ma solo raramente, in determinate condizioni eccezionali, riesce a prescindere dalle relazioni di tale singolo con altri individui. Nella vita psichica del singolo l'altro è regolarmente presente come modello, come oggetto, come soccorritore, come nemico, e pertanto, in quest'accezione più ampia ma indiscutibilmente legittima, la psicologia individuale è anche, fin dall'inizio, psicologia sociale.

[...]

Se la psicologia che studia le predisposizioni, i moti pulsionali, i motivi, le intenzioni dell'uomo singolo, fino a considerarne le azioni e le relazioni che lo legano ai suoi vicini più immediati, avesse per intero assolto il proprio compito e chiarito a fondo tutti questi nessi, si troverebbe lo stesso di colpo in presenza di un compito nuovo da affrontare. Dovrebbe spiegare il fatto sorprendente che in una data circostanza quest'individuo divenutole intelligibile sente, pensa e agisce in maniera affatto diversa da quella che da lui dovremo attenderci, e che tale circostanza è costituita dalla sua inclusione in una moltitudine umana che ha acquisito la qualità di una "massa psicologica". Che cos'è dunque una "massa", in che modo essa acquista la capacità di influire in misura così determinante sulla vita psichica del singolo, e in che cosa consiste la modificazione psichica che essa gli impone?

[...]

La massa è impulsiva, mutevole, irritabile. È governata quasi per intero dall'inconscio. A seconda delle circostanze gli impulsi cui la massa obbedisce possono essere generosi o crudeli, eroici o pusillamini; sono però imperiosi al punto da non lasciar sussistere l'interesse personale, neanche quello dell'autoconservazione. Nulla in essa è premeditato. Pur potendo desiderare le cose appassionatamente, non le desidera mai a lungo, è incapace di volontà duratura. Non tollera alcun indugio fra il proprio desiderio e il compimento di ciò che desidera. Si sente onnipotente, per l'individuo appartenente alla massa svanisce il concetto dell'impossibile.

La massa è straordinariamente influenzabile e credula, è acritica, per essa non esiste l'inverosimile. Pensa per immagini, che si richiamano vicendevolmente per associazione come, nel singolo, si adeguano le une alle altre negli stati di libera fantasticheria, e che non vengono valutate da alcuna istanza ragionevole circa il loro accordo con la realtà. I sentimenti della massa sono sempre semplicissimi e molto esagerati. La massa non conosce quindi né dubbi né incertezze. Corre subito agli estremi, il sospetto sfiorato si trasforma subito in essa in evidenza inoppugnabile, un'antipatia incipiente in odio feroce. Pur essendo incline a tutti gli estremi, la massa può venir eccitata

solo da stimoli eccessivi. Chi desidera agire su essa, non ha bisogno di coerenza logica fra i propri argomenti; deve dipingere nei colori più violenti, esagerare e ripetere sempre la stessa cosa.

[...]

Poiché riguardo al vero o al falso la massa non conosce dubbi ed è quindi consapevole della sua grande forza, essa è a un tempo intollerante e pronta a credere all'autorità. Rispetta la forza e soggiace solo moderatamente all'influsso della bontà, che ai suoi occhi costituisce solo una sorta di debolezza. Ciò che essa richiede ai propri eroi è la forza o addirittura la brutalità. Vuole essere dominata e oppressa e temere il proprio padrone. Fondamentalmente conservatrice in senso assoluto, ha una profonda ripugnanza per tutte le novità e tutti i progressi e un rispetto illimitato per la tradizione.

[...]

[L]a massa viene evidentemente tenuta insieme da qualche potenza. A quale potenza potremmo attribuire meglio questo risultato se non a Eros, che tiene unite tutte le cose nel mondo? [...] [S]e nella massa il singolo rinuncia al proprio modo d'essere personale e si lascia suggestionare dagli altri, sembra farlo perché vi è in lui un bisogno di concordare con gli altri anziché di contrapporsi a essi, e quindi forse lo fa "per amor loro".

[...]

Basandoci sulla morfologia delle masse, ricordiamo che è possibile distinguere in esse tipi assai diversi e direzioni opposte di sviluppo. Esistono masse transitorie e masse durevolissime; masse omogenee, composte d'individui affini, e masse non omogenee; masse naturali e masse artificiali, organizzate in misura notevole. Per ragioni la cui fondatezza non può a questo punto risultarci ancora chiara, mi propongo di attribuire particolare valore a una distinzione cui gli autori hanno prestato attenzione insufficiente; intendo riferirmi alla distinzione tra masse prive di capo e masse sottoposte a un capo.

[...]

[L]'identificazione è la forma originaria del legame emotivo istituito con un oggetto, che [...] diventa in maniera regressiva il sostituto di un legame oggettuale libidico e che, in terzo luogo, essa può insorgere in rapporto a qualsiasi aspetto posseduto in comune – e in precedenza non percepito – con una persona che non è oggetto delle pulsioni sessuali. Quanto più rilevante è tale aspetto posseduto in comune, tanto più riuscita deve poter divenire quest'identificazione parziale e corrispondere quindi all'inizio di un nuovo legame. Siamo già in grado di scorgere che il legame reciproco tra gli individui componenti la massa ha la natura di tale identificazione dovuta a un importante aspetto affettivo posseduto in comune, e possiamo supporre che questa cosa in comune sia il tipo di legame istituito con il capo. Ci accorgiamo anche di un'altra cosa, che siamo lungi dall'aver trattato esaurientemente il problema dell'identificazione e che ci troviamo in presenza del processo che la psicologia chiama "immedesimazione"; questo processo è quello che meglio ci permette d'intendere l'Io estraneo di altre persone. Qui però vogliamo limitarci

alle conseguenze affettive più immediate dell'identificazione e prescindere dalla sua rilevanza ai fini della nostra vita intellettuale.

[...]

Possiamo dire che gli estesi legami affettivi da noi individuati nella massa bastano a spiegare uno dei suoi caratteri: la mancanza di autonomia e d'iniziativa nel singolo, il coincidere della reazione del singolo con quella di tutti gli altri, l'abbassamento del singolo – per così dire – a individuo collettivo. Ma, se la consideriamo come un tutto, la massa presenta anche altre caratteristiche. Segni tipici come l'indebolimento delle facoltà intellettuali, lo sfrenarsi dell'affettività, l'incapacità di moderarsi o di differire, la propensione a oltrepassare tutti i limiti nell'espressione del sentimento e a scaricarla per intero nell'azione, insieme a tutto ciò che di analogo troviamo descritto in termini così perspicui in Le Bon, forniscono un inequivocabile quadro di regressione dell'attività psichica a uno stadio anteriore, affine a quello che non desta meraviglia trovare nei selvaggi o nei bambini. Una regressione siffatta distingue essenzialmente le masse ordinarie, mentre, come abbiamo visto, nelle masse altamente organizzate, artificiali, essa può venir in ampia misura impedita.

Otteniamo così l'impressione di uno stato in cui il moto isolato del sentimento individuale e l'atto intellettuale personale sono troppo deboli per poter farsi valere da soli e devono assolutamente attendere di venir convalidati nella ripetizione consimile da parte degli altri. Questo ci ricorda quanti di questi fenomeni di dipendenza appartengano alla costituzione normale della società umana, quanto poca originalità e quanto poco coraggio personale si trovino in questa, quanto ogni singolo sia dominato dagli atteggiamenti di un'anima collettiva che si manifestano come peculiarità razziali, pregiudizi sociali, opinione pubblica e così via. L'enigma dell'influenza suggestiva cresce ai nostri occhi se ammettiamo che essa non viene esercitata unicamente dal capo, ma anche da ogni singolo su ogni singolo, e dobbiamo rimproverarci di avere accordato in modo unilaterale rilievo preminente al rapporto istituito con il capo, relegando illegittimamente in secondo piano l'altro fattore, quello della suggestione reciproca.

[...]

Il carattere perturbante, costrittivo, della formazione collettiva, il quale è manifesto nei fenomeni di suggestione che la contraddistinguono, può quindi venir con ragione ricondotto all'origine di questa nell'orda primordiale. Il capo della massa è ancora sempre il temuto padre primigenio, la massa vuole ancora sempre venir dominata da una violenza illimitata, è sempre in misura estrema avida di autorità, ha, secondo l'espressione di Le Bon, sete di sottomissione. Il padre primigenio è l'ideale della massa che domina l'Io invece dell'ideale dell'Io. L'ipnosi può ben essere definita una massa a due; per la suggestione resta come definizione quella certezza basata non sulla percezione e sul ragionamento, ma su un legame erotico. 1922

Max Beckmann developed a personal and highly charged form of Expressionism before and after World War I, made of multiple perspectives and hallucinatory scenes. In *Artisten Café* (*The Artist's Café,* 1944), Beckmann portrays a man and a woman in the narrow space of a café, each deep in thought. The apparent tranquillity of the scene is belied by the isolation of the figures, borne out by the dense, black outlines that lock each into his own personal reality. The male figure in the foreground is considerably bigger than the woman sitting next to him, perhaps identifying him with the artist himself. In the left-hand corner the haunted, mask-like faces that stare out from a dark, cave-like hole, might represent the hostile political reality of the war years, as well as the fear of death.

Max Beckmann

Max Beckmann creò uno stile espressionista personale ed intenso che sviluppò prima e dopo la prima guerra mondiale. I suoi dipinti presentano scene allucinate attraverso molteplici piani prospettici. In *Artisten Café* (*Il Caffè dell'artista*, 1944), Beckmann ritrae un uomo e una donna nello spazio angusto di un caffè. L'apparente tranquillità della scena, della coppia seduta in piacevole conversazione, nasconde il dramma vissuto dai suoi protagonisti. I personaggi sono isolati, ognuno chiuso nella propria realtà personale. L'isolamento viene anche evidenziato dagli spessi contorni neri. Ognuno guarda assorto verso il vuoto. Il protagonista è la figura maschile in primo piano, notevolmente ingrandita rispetto alla donna che gli siede accanto. Il suo dramma sembra essere quello dell'artista stesso. Nell'angolo sinistro, in un antro scuro, come fosse una caverna, appaiono dei volti, quasi delle maschere allucinate che potrebbero rappresentare l'ostile realtà politica di quegli anni. (BCdeR)

Artisten Café (*The Artist's Café / Il caffè dell'artista*), 1944
Photo / foto Matthew Hollow courtesy Richard Nagy and Luc Bellier, London

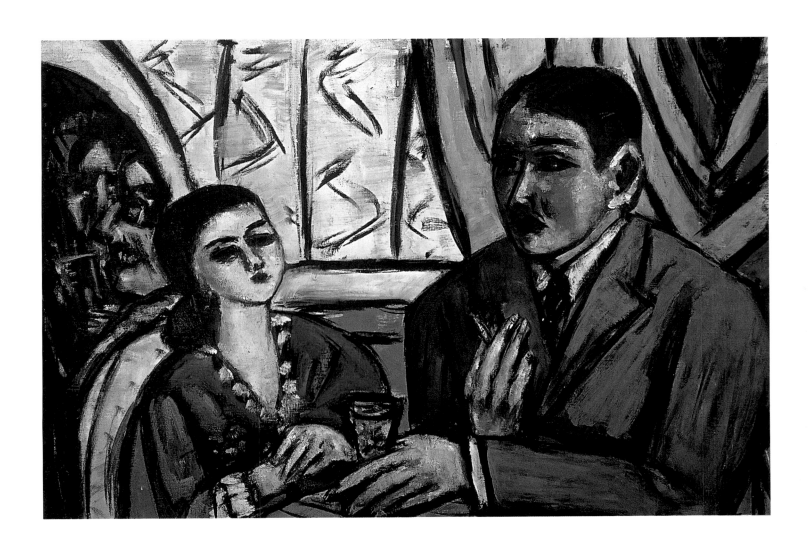

The 237 photomontaged images that Heartfield produced for the covers of *AIZ* (Arbeiter Illustrierten Zeitung) magazine during the 1930s remain the most succinct expression of his dictum to use "photography as a weapon." By combining photographs and text captions in an explosive relationship that attacked both the Nazi government and international politics, Heartfield was responsible for developing the rough-and-ready "cut-up" into a technically precise and sophisticated satirical form.

These covers, made up of elements that were both figurative (fragments of newspaper photographs) and graphic (blocks of colour and text), were often juxtaposed in a surrealist manner. "Whoever reads bourgeois newspapers becomes blind and deaf. Away with the stultifying bandages," *AIZ*, 1930, features a head wrapped in newspaper like a cabbage – a visual pun on the word *blätter*, meaning both "newspaper" and "cabbage leaves". However complex and sophisticated the imagery became, the message remained the same and was instantly recognisable: anti-war, anti-Nazi and anti-capitalist. Heartfield's hard-hitting and powerful images were informed by his recognition that the role of the modern artist was not as a purveyor of goods but as a force for political change and social agitation.

John Heartfield

I 237 fotomontaggi che Heartfield realizzò nel corso degli anni Trenta per le copertine della rivista "AIZ" (Arbeiter Illustrierten Zeitung) rimangono l'espressione più concisa del suo proposito di usare "la fotografia come un'arma". Combinando fotografie e didascalie in una relazione esplosiva che attaccava il governo nazista e la politica internazionale, Heartfield contribuì a sviluppare la veloce e rudimentale tecnica del *cut-up* con una metodologia tecnicamente precisa e dal sofisticato impatto satirico.

Queste copertine erano realizzate con elementi sia figurativi (frammenti di foto ritagliate da giornali) sia grafici (blocchi di colore e testo), spesso accostati in stile surrealista. "Chiunque legga i giornali borghesi diventa cieco e sordo. Toglietevi le bende che vi rimbambiscono." Su un numero di "AIZ" del 1930 compare una testa avvolta in un giornale, simile a un cavolo; un bisticcio visivo sulla parola *blätter*, che significa sia "giornale" sia foglie di "cavolo". Le immagini potevano diventare complesse e sofisticate, ma il messaggio restava identico: no alla guerra, no al nazismo e no al capitalismo. Le immagini, forti ed efficaci di Heartfield, erano pervase dalla sua convinzione che il ruolo dell'artista moderno non fosse quello di un fornitore di merci, bensì di una forza per il cambiamento politico e per il coinvolgimento sociale. (CS)

Dr. Goebbels, der Gesundbeter (Dr. Goebbels, the Faith Healer / Dr. Goebbels, il taumaturgo della fede), AIZ n. 20, p. 328, 1934
Alles in schönster Ordnung (Everything's just wonderful / Tutto è meraviglioso), AIZ n. 25, p. 436, 1933
Wer Bürgerblätter liest wird blind und taub (Whoever Reads Bourgeois Newspapers Becomes Blind and Deaf / Chiunque legga giornali borghesi diventa cieco e sordo), AIZ n. 6, p. 103, 1930
MacDonald-Socialism. MacDonald = Sozialismus (Macdonald-Socialismo. MacDonald = socialismo), AIZ n. 28, p. 543, 1930

Photo / foto Juan García Rosell courtesy IVAM, Instituto Valenciano de Arte Moderno, Generalitat Valenciana

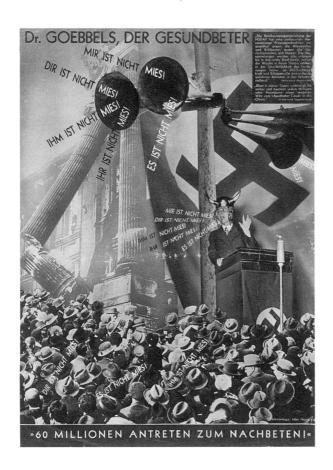

The *Subway Portraits* of Walker Evans, made on the New York subway between 1938 and 1941, capture one of the most emblematic images of modern life – the individual, separate and distinct, isolated from the encompassing crowd. The emergence of mass transportation systems – buses, subways, trains – in the nineteenth and twentieth centuries brought together large numbers of people in the daily activity of commuting. This experience of traveling as a stranger among strangers, is one of the most common of urban life.

Evans made these portraits using a hidden camera strapped to his chest, capturing his subjects unaware. He was drawn to photograph on the subway, as the place "where the people of the city range themselves at all hours under the most constant conditions." His images study the geography of the human face and what is revealed and concealed in the momentary expressions caught by the camera. The portraits reflect the vast anonymity of the urban mass, and our ultimate inability to know each other.

Walker Evans

I *Ritratti nella metropolitana* di Walker Evans, realizzati nella metropolitana di New York fra il 1938 e il 1941, catturano una delle immagini più emblematiche della vita moderna: l'individuo separato e distinto, isolato dalla folla circostante. La comparsa nel XIX e XX secolo dei mezzi di trasporto di massa – autobus, metropolitane, treni – fece sì che grandi quantità di persone si spostassero insieme ogni giorno per recarsi al lavoro e questa esperienza di viaggiare come sconosciuto fra una moltitudine di sconosciuti è una delle più frequenti nella vita urbana.

Evans realizzò questi ritratti con una macchina fotografica che teneva nascosta sul petto, in modo che i soggetti non si accorgessero di venire fotografati. La metropolitana lo attirava come il luogo "dove gli abitanti della città si schierano a tutte le ore del giorno nelle condizioni più invariate". Le sue immagini studiano la "geografia" del volto umano, e ciò che viene rivelato e nascosto dalle espressioni momentanee per sempre congelate dall'obiettivo. I ritratti rispecchiano il vasto anonimato delle masse urbane, e la nostra fondamentale incapacità di conoscere gli altri. (AM)

Subway Portraits (*Ritratti nella metropolitana*), 1938-41
Photo / foto courtesy The J. Paul Getty Museum, Los Angeles

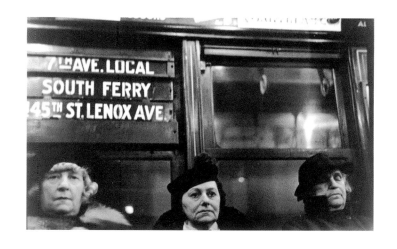

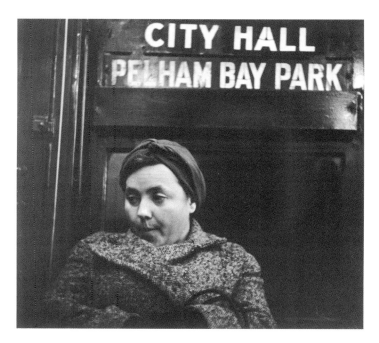

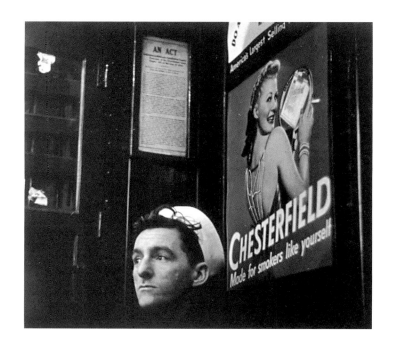

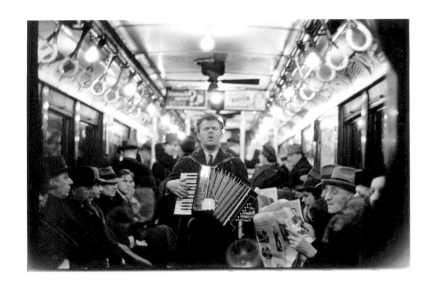

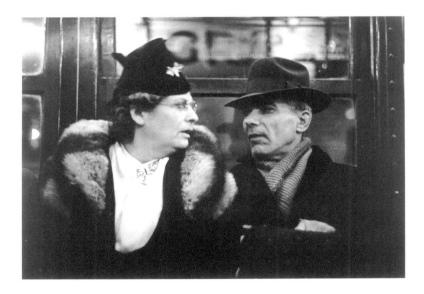

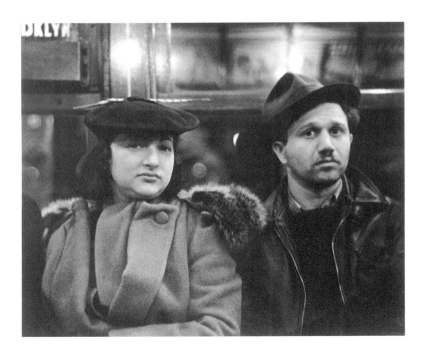

Walker Evans None posed, few knew they were being photographed ... a cross-section view of average hard-working people ... Some may be worried, some just blank in the smooth waters of prosperity. All are – at a safe guess – your anonymous producers. 1946

Nessuno stava in posa, pochi sapevano di essere fotografati... Una visione trasversale della gente media che lavora duro... Alcuni potrebbero essere preoccupati, altri semplicemente svaniscono nelle dolci acque della prosperità. Tutti sono – ipotesi indubbia – anonimi creatori. 1946

John Roberts "Realism" and the "everyday," I would argue, offer a greater explanatory power in the discussion of photographic history than the more familiar categories of "expression," "identity" and the "unconscious" (although these categories are not thereby excluded by this claim.) This is because "realism" and the "everyday" overwhelmingly capture the political and utopian content of early photography, the fact that for the avant-gardist and social documentarist alike photography's naturalistic powers of definition and historical "recall" were viewed as being on the side of human emancipation and reason. This explicit connection between photography, reason and class-consciousness may have been lost or become muted, but the claims to "knowledge" and to "truth" still haunt the social functions of photography today, just as they haunt the wider assimilation of photography into the categories of art. [...]
A key instance of what I mean is the question of how we interpret the place of the photographic archive within avant-garde photography. The idea of photography as contributing to the production of an archival knowledge of a particular event or period has been judged by many historians and critics of photography as a valuable empirical resource. Yet when this comes to a discussion of the use of the photographic archive within art, its referential function is largely demoted and aestheticised, despite the fact that contemporary art theory has given increasing prominence to the place of photography within the development of the avant-garde: for example, the rereading of Surrealism as a predominantly photographic movement. This demotion of the referential function of the photograph is due, I would argue, to the increasing theoretical separation between the avant-garde and the philosophical claims of realism – that is, the way questions of social reference have been suppressed in the interests of privileging the avant-garde critique of representation. The rise of post-structuralism has played a major part in this. 1998

Penso che i termini "realismo" e "quotidiano" abbiano un potere elucidativo maggiore nella discussione della storia della fotografia rispetto a categorie di espressione più note quali "identità" e "inconscio" (che non intendo comunque escludere). Questo perché "realismo" e "quotidiano" rendono in modo straordinario il contenuto politico e utopistico delle prime fasi della fotografia, il fatto che per gli avanguardisti, come per i documentaristi sociali, i poteri di definizione e di "evocazione" storica della fotografia venivano considerati elementi a favore dell'emancipazione umana e della ragione. Questo esplicito collegamento tra la fotografia, la ragione e la coscienza di classe è forse perduto o smorzato, tuttavia pretese quali quelle di "conoscenza" e "verità" perseguitano ancora oggi le funzioni sociali della fotografia, e al contempo ne ostacolano una più ampia assimilazione nelle categorie artistiche.
Un esempio sostanziale in questo senso è il modo di interpretare la collocazione dell'archivio fotografico nell'ambito della fotografia d'avanguardia. L'idea della fotografia come contributo alla produzione di una conoscenza d'archivio di un particolare evento o periodo viene considerata da molti storici e critici della fotografia una valida risorsa empirica, tuttavia se si passa a discutere l'uso dell'archivio fotografico in ambito artistico, la funzione referenziale della fotografia viene ampiamente declassata e esteticizzata, malgrado la teoria dell'arte contemporanea ponga in sempre maggior risalto la fotografia nello sviluppo dell'avanguardia: per esempio con la rilettura del Surrealismo come movimento prevalentemente fotografico. Tale declassamento della funzione referenziale della fotografia è dovuto, credo, alla sempre maggiore distinzione teorica tra l'avanguardia e le rivendicazioni filosofiche del realismo – ovvero al modo in cui i problemi di rilevanza sociale sono stati oscurati per privilegiare la critica che l'avanguardia ha espresso all'uso della figurazione.
Lo sviluppo del post-Strutturalismo ha avuto un ruolo rilevante in questo processo. 1998

In her photographs, published in two collections, *A Way of Seeing* (1965) and the more recent *Crosstown* (2001), Helen Levitt captures the particular spirit of New York street life in the 1940s, its moments of joy, sadness and tenderness, as well as its surprising intimacy. In her works, the street becomes a stage on which children are often the casual actors in improvised plays. Even their graffiti, seen on the street walls, become the spontaneous and archetypal emblems of a pre-civilised art. Levitt gazes on doors and entrance ways, as if they were an invisible membrane between the public and the private. The film *In the Street* (1952), made in collaboration with James Agee and Janice Loeb, is a portrait of urban life in East Harlem. Through the use of a trick lens, she records the gestures of a string of little boys fighting in the street, old women watching the world from the doorways of their houses and girls nervously waiting for their first dates.

Helen Levitt

Nelle due raccolte *Un punto di vista* (1965) e *Attraverso la città* (2001) Helen Levitt fa emergere con naturalezza la vita di strada della New York degli anni Quaranta, catturando momenti di gioia, tristezza, tenerezza e gioco. La strada si trasforma in un palcoscenico dove i bambini diventano gli attori casuali di commedie o messe in scena improvvisate. Anche i graffiti dei bambini che si possono scorgere sui muri agli angoli delle strade diventano l'emblema spontaneo e archetipico di un'arte pre-civilizzata. L'artista sofferma il suo sguardo sulle porte e sugli usci delle case, come se ci fosse un invisibile legame tra spazio pubblico e privato.
Il film *Per strada* (1952) realizzato in collaborazione con James Agee e Janice Loeb, ritrae la vita urbana di East Harlem. Cattura i gesti di una sfilata di ragazzini che si picchiano per strada, anziane donne che guardano il mondo dall'uscio di casa e fanciulle che attendono trepidanti i loro primi appuntamenti. (BCdeR)

New York, 1940-48
Photos / foto © Helen Levitt, courtesy Laurence Miller Gallery, New York

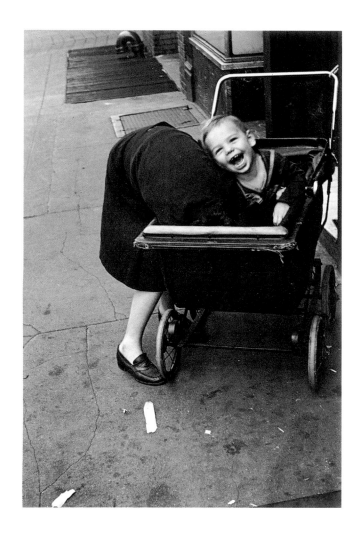

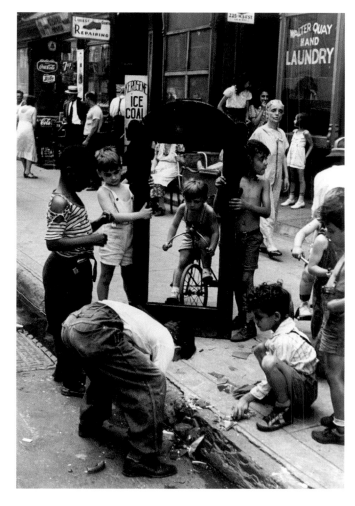

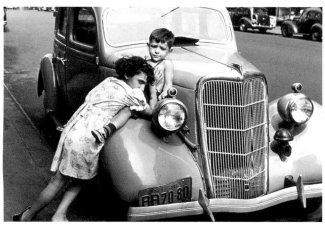

Robert Capa's first major assignment came in 1932, when he photographed the exiled Leon Trotsky in Copenhagen. Despite damage to the print, Trotsky's passion and evangelism are still palpable in the image. This image was to become a precursor for Capa's career in photojournalism, which would chart conflicts and political upheavals from the Spanish Civil War to the Normandy landings.

Capa was part of a generation of photographers who altered people's understanding of war. One photograph, taken in France in 1944, shows a French woman, with her baby fathered by a German soldier, punished by having her head shaved after the liberation of the town. Through an image such as this, and many more pictures by Capa, we are forced to consider the complex ethical questions faced in extreme political and social situations, as reflected in the experiences of individual citizens who are often unwittingly caught up in them.

Robert Capa

Robert Capa ricevette il suo primo incarico importante nel 1932, quando fotografò a Copenaghen l'esule Lev Trotzkij. Malgrado la pellicola sia danneggiata, sono ancora palpabili la passione e il fervore di Trotzkij. Questa immagine sarebbe diventata l'antesignana della carriera di Capa come fotoreporter, che avrebbe documentato conflitti e sovvertimenti politici dalla guerra civile spagnola allo sbarco in Normandia.

Capa fece parte di una generazione di fotografi che cambiò l'opinione della gente sulla guerra. Una fotografia del 1944, ad esempio, rappresenta una donna francese, con un bambino nato da un soldato tedesco, con la testa rasata per punizione dopo la liberazione, immagini come questa ci costringono a considerare le complesse questioni etiche che emergono da situazioni politiche e sociali estreme, così come vengono rispecchiate nell'esperienza dei singoli individui che, spesso, vi rimangono coinvolti senza volerlo. (CG)

Leon Trotsky lecturing Danish students on the history of the Russian revolution, Copenaghen, Denmark, November 27 (Lev Trotzkij parla agli studenti danesi della storia della rivoluzione russa, Copenaghen, Danimarca, 27 novembre), 1932
A French woman, with her baby fathered by a German soldier, punished by having her head shaved after the liberation of the town, Chartres, August 18 (Una donna francese, con il suo bambino, figlio di un soldato tedesco, che viene punita rasandole i capelli, dopo la liberazione della città di Chartres, 18 agosto), 1944

Photos / foto © Robert Capa / Magnum
Courtesy International Center of Photography, Gift of / Donazione di Cornell and / e Edith Capa, New York, 1992

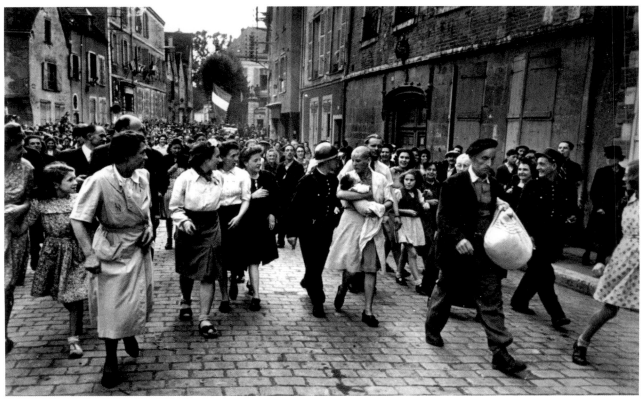

Shot with a 35mm Leica camera, Cartier-Bresson's photographs exemplify the "decisive moment," when the camera captures the precise confluence of elements and the picture locks perfectly into place. His images describe a world in flux marked by violence, transition and change – as a photo-journalist he documented the liberation of Paris at the end of World War II, India's emergence from colonialism, and the revolution that brought Mao Zedong to power in China. But his most remarkable photographs were his observances of life in the street, describing the character of contemporary life. It is the act of picturing that gives meaning to experience. "To take a photograph," Cartier-Bresson said, "is to hold one's breath when all faculties converge in the face of fleeing reality."

Henri Cartier-Bresson

Scattate con una Leica da 35mm, le fotografie di Cartier-Bresson illustrano il "momento decisivo", quello in cui la fotocamera cattura la precisa convergenza di elementi e la foto si inserisce in un momento perfetto. Lavorando come fotogiornalista, Cartier-Bresson catturò con le sue immagini un mondo in trasformazione, segnato dalla violenza, dalla transizione e dal cambiamento, documentando, fra l'altro, la liberazione di Parigi alla fine della seconda guerra mondiale, l'uscita dal colonialismo dell'India e la rivoluzione che, in Cina, portò al potere il presidente Mao. Ma le foto più straordinarie sono quelle in cui l'autore osserva la vita della strada, descrivendo il carattere della contemporaneità. È l'atto di ritrarre che dà significato all'esperienza. "Fotografare", ha detto Cartier-Bresson, "significa trattenere il respiro quando tutte le facoltà convergono nel volto della fuggevole realtà". (AM)

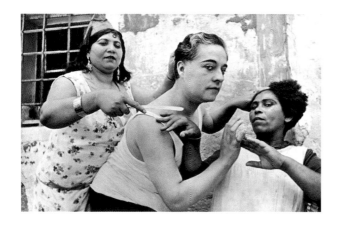 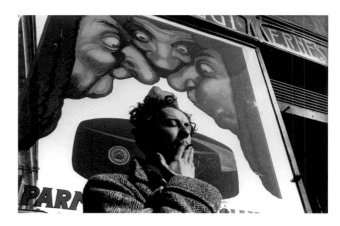

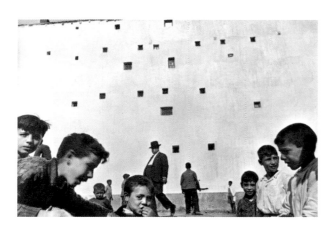 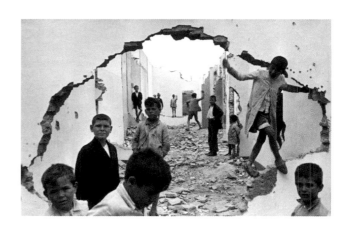

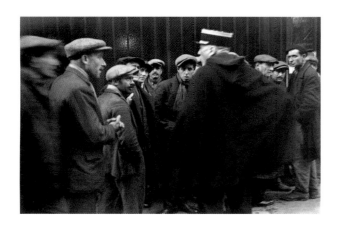 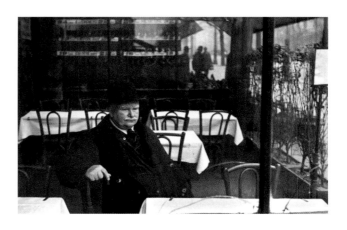

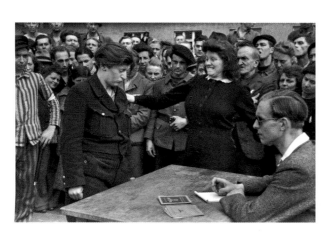 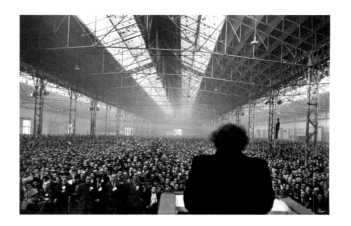

Weegee's high-contrast sensational images of New York define the essential character of the city in an era marked by Depression and war. In the ten years between 1935 and 1945, he worked as a freelance photo-journalist for a range of city's tabloid newspapers, including *PM*, *Daily News*, *Post*, *Herald Tribune* and others. With a police radio installed in his car, he spent nights chasing pictures of the city's seamy underside, and days capturing its street life and leisure. The overall picture produced is one bursting with the electric energy of the metropolis, filled with bright excitement but also with imminent danger. On hot nights people crowd together on tenement balconies, and the street becomes an extension of their living rooms. Again and again, Weegee's subjects appear crushed in upon each other in confined spaces, and murder and catastrophe become spectacles even for children, who struggle for their first glimpse of death.

Weegee

Le sensazionali immagini ad alto contrasto di New York, scattate da Weegee, definiscono il carattere essenziale della città, in un'epoca segnata dalla crisi economica e dalla guerra. Nel decennio 1935-45, Weegee lavorò come fotogiornalista *freelance* per diversi tabloid cittadini, "PM", "Daily News", "Post", "Herald Tribune" e altri. Con una radio della polizia installata sull'auto, Weegee passava la notte a caccia di immagini del lato oscuro della città, e il giorno a catturare gli svaghi e la vita urbana. Ne esce un quadro dominato dall'energia della metropoli, pieno di vivacità, ma anche di pericolo imminente. Quando il caldo impedisce di dormire, la gente si raduna sui balconi dei caseggiati, e la strada diventa un'estensione del soggiorno, dove i bambini lottano per vedere il loro primo cadavere. Le persone sono spesso ammassate le une sulle altre in spazi angusti, e la morte fa un effetto meno intenso mentre l'omicidio e la catastrofe vengono trasformati in spettacolo. (AM)

Murder on the Roof, August 14, 1941 (Assassinio sul tetto, 14 agosto 1941), 1941
International Center of Photography, Purchase, with funds from the Zenkel, New York
Photo / foto © Weegee / International Center of Photography / Getty Images

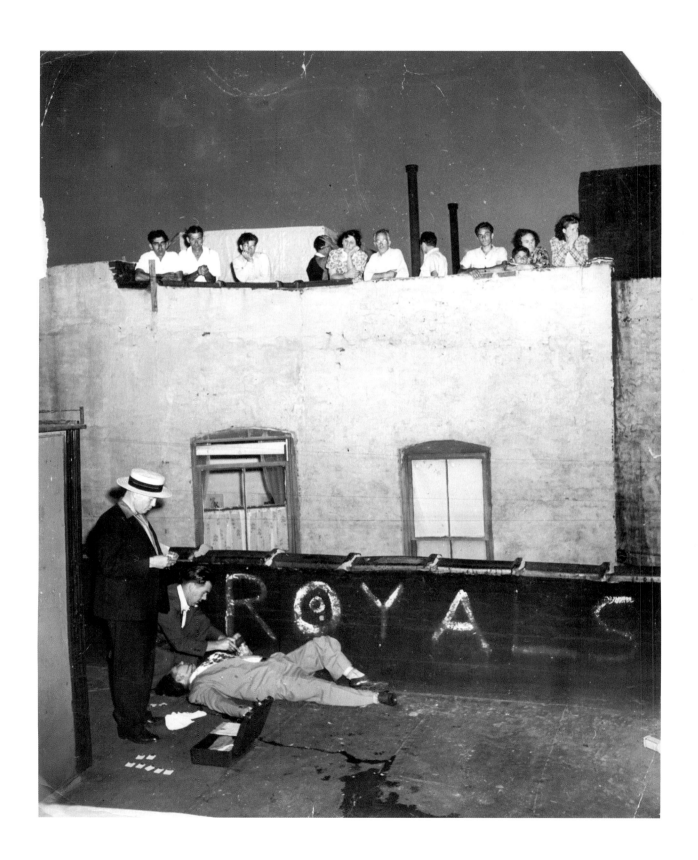

Emerging out of the tradition of photojournalism Eve Arnold's work has, in her own words, focused on "the lives of people: the mundane, the quotidian and the celebrated," captured in some of the defining images of the post war era.

In 1960 Arnold was commissioned by *Life* magazine to take a series of photographs for Malcom X. For the project Arnold spent a year with the famous leader of the American Black Muslim Movement. She later recalled that "He obviously had an idea of how he wanted the public to see him and he manoeuvred me into showing him in that way. I am always delighted by the manipulation that goes on between subject and photographer when the subject knows about the camera and how it can best be used to his advantage."One of the images shows members of the American Nazi party, who attended one rally in Washington with the aim of supporting its policy of racial segregation. The Nazi leader threatened to "make a bar of soap" out of Arnold unless she stopped photographing him.

Eve Arnold

L'opera di Eve Arnold, sorta dalla tradizione del fotogiornalismo, è imperniata, secondo quanto affermò la stessa autrice, sulle "vite delle persone: vite banali, ordinarie e famose", catturate in alcune delle immagini più significative del dopoguerra.

Nel 1960, Arnold venne incaricata dalla rivista "Life" di scattare una serie di fotografie di Malcom X. Per questo progetto, l'artista trascorse un anno con il famoso leader dell'American Black Muslim Movement. Come Arnold ricordò in seguito, "Naturalmente [Malcolm X] aveva la propria idea su come mostrarsi al pubblico, e mi manipolò perché lo facessi apparire esattamente in quel modo. Mi fa sempre molto piacere l'intesa che si verifica tra il soggetto e il fotografo, ma solo quando il soggetto conosce la macchina fotografica e sa usarla a proprio vantaggio".

Una delle immagini mostra alcuni membri del partito nazista americano durante un raduno organizzato a Washington per sostenere la politica di segregazione razziale. Il *leader* nazista minacciò Arnold di "trasformarla in una saponetta" se non avesse smesso di fotografarlo. (AT)

George Lincoln Rockwell, Head of US Nazi Party at Black Muslim Meeting, Washington, D.C. (George Lincoln Rockwell, capo del partito nazista americano, all'incontro dei Black Muslim, Washington, D.C.), 1960
Malcom X Collecting Money for the Black Muslim, Washington, D.C. (Malcom X, durante la raccolta di soldi per i Black Muslim, Washington, D.C), 1960

Photos / foto courtesy Scottish National Photography Collection at The Scottish National Portrait Gallery, Edinburgh

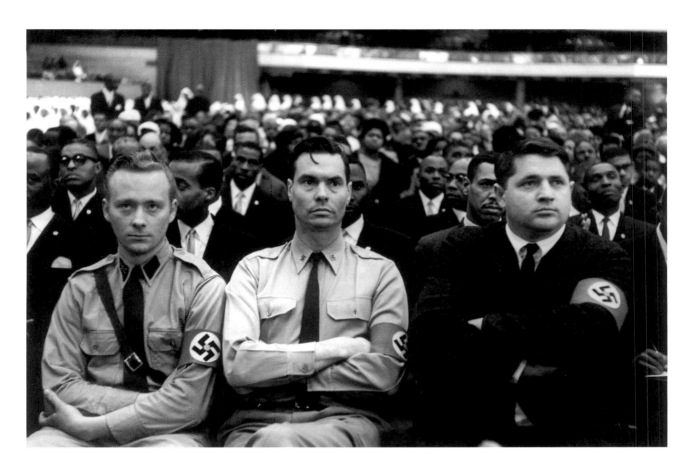

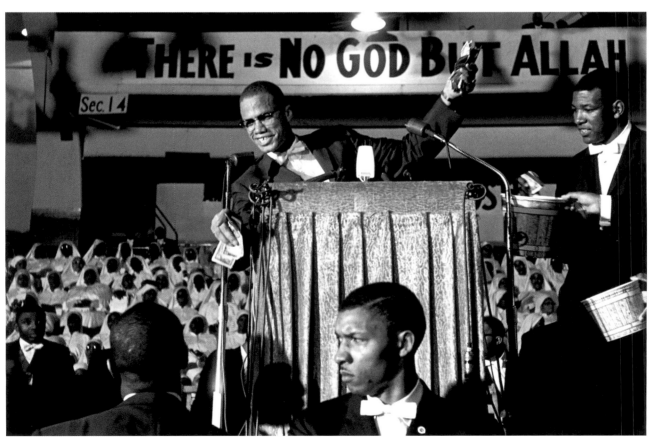

René Burri's photographs combine the formalism of German photography with the French humanist documentary tradition. His interest in graphics and design is often evident in the geometric compositions that reflect the crisp, clean lines of modernist architecture in cities such as Brasilia and New York. Images such as *Brazil. Brasilia.1960. Worker from Nordeste Shows His Family the New City on Inauguration Day* (1960) also capture everyday life in the city; in this instance a worker showing his family around the new capital. *Brazil. São Paulo* (1960) portrays four men on a corporate rooftop, their world far removed from the crowded street below. Vertical, diagonal and horizontal planes, dictated by the buildings and street, and rendered in shades of light and dark, lend the image a dynamic Futurist energy. Throughout his career Burri has travelled extensively to countries marked by war and conflict, and has remained keenly aware of photography's use as a political and ideological tool. *China. Beijing. 1989. Tien An Men Square. In the background, a portrait of Yat Sen Sun, founder of the Guomindang Nationalist Revolutionary Party* (1989) portrays a vast head-and-shoulder shot of the founder of the Kuomintang, dominating one of Beijing's main squares. By contrast *U.S.A. New York City. 1979. Board Room of an advertising agency. On the TV monitor, doing a Chrysler commercial, US astronaut Neil Armstrong the first man to walk on the moon (July 20, 1969)* (1979) shows a disembodied Armstrong in a corporate advert for the car manufacturer, peering eerily from a monitor in an empty high-rise office.

René Burri

Le immagini di René Burri combinano il formalismo della fotografia tedesca con la tradizione documentaria francese. Il suo interesse per la grafica e il *design* traspare spesso dalle composizioni geometriche, che riflettono le linee nitide e precise dell'architettura modernista di città come Brasilia e New York. Immagini come *Brasile. Brasilia. 1960. Lavoratore del nord est mostra alla sua famiglia la nuova città il giorno dell'Inaugurazione* (1960) catturano anche la vita quotidiana degli edifici; in questo caso, mostrando un operaio che accompagna la famiglia a visitare la nuova capitale. *Brazil. São Paulo* (*Brasile. San Paolo*, 1960) ritrae quattro uomini sul tetto di un palazzo di uffici, in un mondo lontanissimo da quello della strada affollata sotto di loro. I piani verticali, diagonali e orizzontali, formati dagli edifici e dalla strada e resi in varie sfumature di luce e ombra, conferiscono all'immagine un'energia dinamica di matrice futurista. Nel corso della sua carriera, Burri ha compiuto lunghi viaggi in paesi segnati da guerre e conflitti, acutamente consapevole dell'utilizzo dei media e della fotografia come strumento politico e ideologico. *Cina. Pechino. 1989. Piazza Tienanmen. Sullo sfondo, un ritratto di Sun Yat Sen, fondatore del Kuo-min tang partito nazionale rivoluzionario*, 1989, ritrae un'enorme fotografia del fondatore del Kuo-min tang che domina una delle piazze principali di Pechino. Per contrasto, *U.S.A. New York City. 1979. Sala del consiglio di amministrazione in un'agenzia di pubblicità. Sullo schermo della TV, l'austronauta Neil Amstrong, il primo uomo ad aver camminato sulla luna il 20 luglio 1969, mentre fa una pubblicità della Chrysler*, 1979) mostra, nello spot pubblicitario per l'industria automobilistica, un Armstrong "disincarnato" che spunta misteriosamente da uno schermo nell'ufficio vuoto di un grattacielo. (AT)

Brazil, São Paulo (Brasile. San Paolo), 1960

USA. New York City, 1979. Board room of an advertising agency. On the TV monitor, doing a Chrysler commercial, US astronaut Neil Armstrong the first man to walk on the moon (July 20, 1969) (Stati Uniti. Città di New York, 1979. Sala del consiglio di amministrazione in un'agenzia di pubblicità. Sullo schermo della TV, l'astronauta Neil Armstrong, il primo uomo ad aver camminato sulla luna il 20 luglio 1969, mentre fa una pubblicità della Chrysler)

Photos / foto © René Burri / Magnum Photos

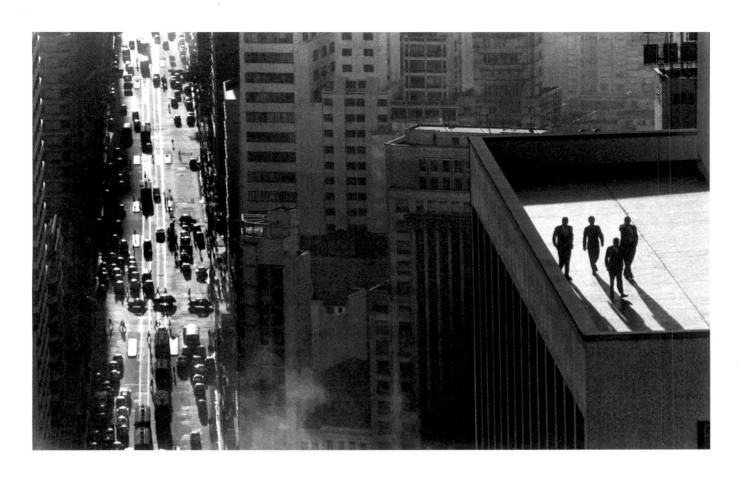

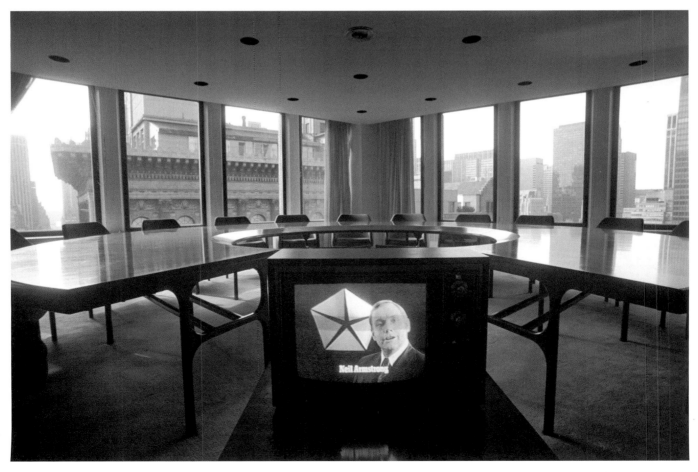

La Reconnaissance infinie (*The Infinite Recognition*, 1933), was probably inspired by the Belgian Surrealist poet Paul Colinet, a long-time friend of Magritte's who had suggested many of the titles for his works. After seeing Magritte's solo exhibition in Brussels in 1933, Colinet presented the artist with a drawing which then served as a model for this painting. It features several recurring motifs in Magritte's work: the globe-like sphere was first rendered in *La Vie secrète* (*The Secret Life*, 1928), while the generalised male figure is perhaps one of Magritte's most quintessential. It presents an 'every-business' man or commuter, dressed in a dull uniform of suit, tie and bowler hat. Here he appears in a dreamlike setting, on top, but outside of, a world caught floating in a romantic landscape. A moment of escape or, as the title suggests, of searching and of recognition. The painted frame around the image sits between the illusion depicted and real space, positioning the viewer in relation to both.

L'Esprit comique (*The Comical Spirit*, 1928), presents a paper figure in an unidentified space. The title and spatial dynamics might suggest a theatre, while the pattern of cut out shapes that make up the figure's body are evocative of a harlequin. Its gestures are casual and jaunty, with its head turned and left hand in its pocket as though caught mid-stroll. Like representation itself, the figure is insubstantial and on the verge of disintegration. The shadow cast by its legs appears to register its physical presence in three dimensions, yet is cut short by the wall behind.

René Magritte

La Reconnaissance infinie (*La riconoscenza infinita*, 1933) fu probabilmente ispirato dal poeta surrealista belga Paul Colinet, un vecchio amico che suggerì a Magritte molti titoli delle sue opere. Dopo aver visto la personale di Magritte tenutasi a Bruxelles nel 1933, Colinet donò all'artista il disegno che sarebbe divenuto il modello per questo dipinto. In esso sono rappresentati diversi motivi ricorrenti di Magritte: la sfera era comparsa per la prima volta in *La Vie secrète* (*La vita segreta*, 1928), mentre la generica figura maschile è forse uno degli elementi magrittiani più caratteristici. Essa rappresenta un personaggio qualunque, uomo d'affari o pendolare, con indosso un'uniforme anonima composta da giacca, cravatta e bombetta, privo di espressione. Qui ci appare in un'ambientazione fantastica, in cima a – ma fuori da – un mondo sospeso in un paesaggio romantico. Un momento di fuga, oppure, come suggerisce il titolo, di ricerca e identificazione. La cornice dipinta intorno all'immagine si colloca fra l'illusione ritratta e lo spazio reale, mettendo l'osservatore in contatto con entrambi.

L'Esprit comique (*Lo spirito comico*, 1928) ritrae una figura di carta in uno spazio non identificato. Il titolo e la dinamica spaziale fanno pensare a un teatro, mentre il motivo dei ritagli che compongono il corpo del personaggio evoca un arlecchino. I suoi gesti sono disinvolti e allegri, con la testa girata e la mano sinistra infilata in tasca come se stesse passeggiando. Dal punto di vista della rappresentazione, la figura risulta incorporea, sul punto di disintegrarsi. L'ombra proiettata dalle gambe sembra registrarne la presenza fisica in tre dimensioni, e tuttavia è interrotta dalla parete alle sue spalle. (AT)

L' Esprit comique (*The Comical Spirit* / *Lo spirito comico*), 1928
Photo / foto courtesy Galerie Xavier Hufkens, Bruxelles

p. 162: *La Reconnaissance infinie* (*The Infinite Recognition* / *La riconoscenza infinita*), 1933

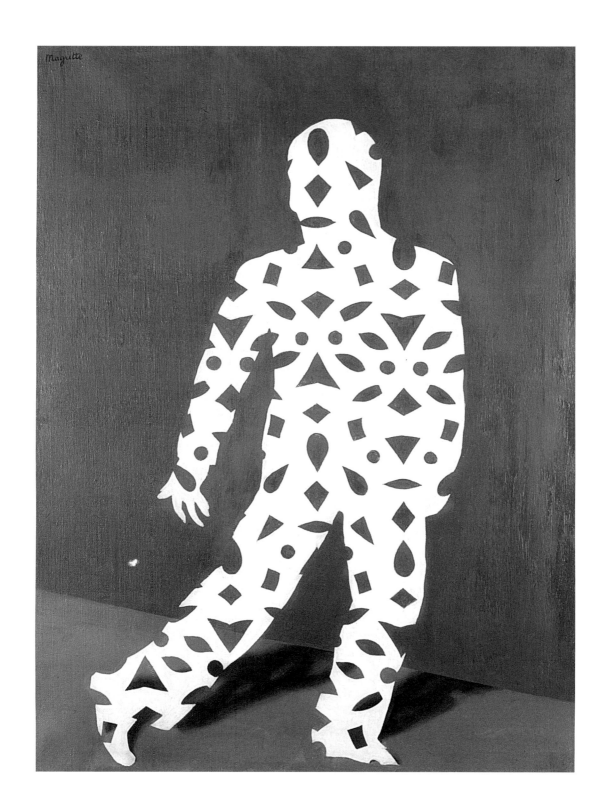

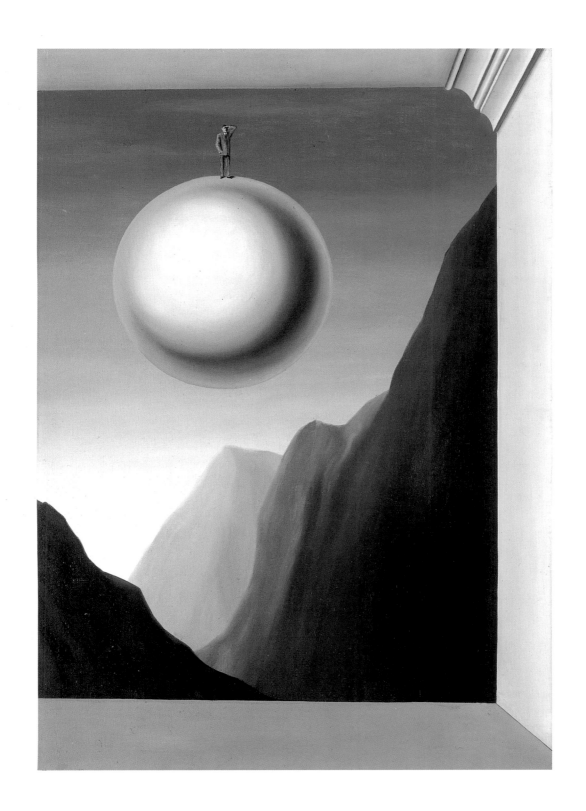

René Magritte Ladies, Gentlemen, Comrades,

The old question: "Who are we?" is given a disappointing answer in the world in which we have to live.

We are, indeed, no more than the subjects of this so-called civilised world, in which intelligence, depravity, heroism and stupidity jog along happily together, and are extremely topical.

We are the subjects of this absurd and incoherent world in which arms are manufactured for the prevention of war, science is devoted to destroying, killing, building, and prolonging the lives of the dying, and where the most insane activity is self-contradictory.

We live in a world where people marry for money, and where great hotels are built and left to decay on the sea-front.

This world still hangs together; but are signs of its future ruin not already visible in the night sky? The repetition of these obvious truths will seem naïve and pointless to those people who are not bothered by them and benefit serenely from the existing state of affairs. Those who live on and by this chaos are keen to make it last. But their so-called realistic method of touching up the old edifice is compatible only with certain devices which are themselves new forms of chaos, new contradictions.

The realists, unwittingly then, are hastening the collapse of this doomed world.

Other men, among whom I proudly take my place, despite the accusation of utopianism levelled against them, wish consciously for the proletarian revolution which will transform the world; and we work with this aim, each according to the means at his disposal.

However, as we wait for the destruction of this mediocre reality, we must defend ourselves against it.

Nature provides us with the dream-state, which affords our bodies and our minds the freedom they so vitally need. 1938

Signore, signori, compagni,

nel mondo in cui siamo costretti a vivere la risposta all'antico interrogativo: "chi siamo?" è frustrante.

Non siamo in effetti che i soggetti di questo cosiddetto mondo civilizzato nel quale intelligenza, depravazione, eroismo e stupidità procedono allegramente e sono di estrema attualità.

Siamo i soggetti di questo mondo assurdo e incoerente nel quale si fabbricano armi per la prevenzione della guerra, dove la scienza si dedica alla distruzione, all'uccisione, alla costruzione e al prolungamento delle vite dei morenti, e dove le attività più insensate si contraddicono da sole.

Viviamo in un mondo dove ci si sposa per denaro e dove si costruiscono grandi alberghi, poi lasciati a decadere in riva al mare.

Questo mondo sta ancora insieme, ma non si vedono già nel cielo notturno i segni della futura rovina? La ripetizione di queste ovvie verità apparirà ingenua e superflua a chi non ne è disturbato o trae serenamente vantaggio dalla situazione esistente, a coloro che sussistono nel caos o grazie al caos e intendono perpetuarlo. Tuttavia il loro metodo, cosiddetto realistico, di ritoccare il vecchio edificio, è compatibile solamente con determinati espedienti che sono in se stessi nuove forme di caos, nuove contraddizioni.

Involontariamente i realisti stanno quindi affrettando il collasso di questo mondo condannato.

Altri uomini, tra i quali orgogliosamente mi colloco, malgrado le accuse di idealismo utopistico scagliate contro di loro, desiderano consciamente la rivoluzione proletaria che trasformerà il mondo e lavorano a questo fine, ciascuno con i mezzi a propria disposizione.

Mentre attendiamo la distruzione di questa realtà mediocre dobbiamo tuttavia difenderci: la natura ci offre il sogno, che procura ai nostri corpi e alle nostre menti la libertà di cui hanno un così essenziale bisogno. 1938

In his paintings, Francis Bacon tends to fragment the human form to create portraits of a tormented and alienated contemporary subjectivity. In *Study for Portrait no. IX* (1957), all that remains of the eyes is a thin slit, and the expression is enigmatic and distant. In *Head of a Man* (1960) the eyes are deep cavities, revealing the character's torment. In both works the figures are isolated in the centre of an anonymous room that functions simply as a container, an enclosure far from the surrounding world that lays bare the individual's existential anxiety. The faces are distorted, their features almost erased, so that only a mask remains. The rest of the body is suggested merely by powerful brushstrokes, and the void of the room prevails, as if absorbing these bodies, which have been reduced to a precarious existence.

Francis Bacon

Francis Bacon tende a distruggere formalmente la figura umana, lasciandone in evidenza solo un lacerto; sono figure alienate, cariche di una loro intensità, ritratti di una soggettività contemporanea tormentata. In *Studio per ritratto n. IX* (1957) degli occhi non rimane che una sottile fessura, lo sguardo resta enigmatico e distante, mentre in *Testa di uomo* (1960) gli occhi sono dei profondi incavi che evidenziano il tormento del personaggio. Le figure sono isolate, al centro della stanza anonima che non ha altro significato se non quello di essere un puro e semplice contenitore. La stanza rappresenta un recinto che permette all'individuo di mostrare la propria angoscia esistenziale; lontano dal mondo circostante, l'essere umano mette a nudo la propria anima. In entrambi i dipinti i volti sono deformati, i tratti fisionomici quasi cancellati, quel che rimane è solo una maschera. In entrambi i dipinti il resto del corpo è solo accennato da potenti pennellate, prevale il vuoto della stanza che cerca di inglobare quei corpi ridotti a un'esistenza precaria. (BCdeR)

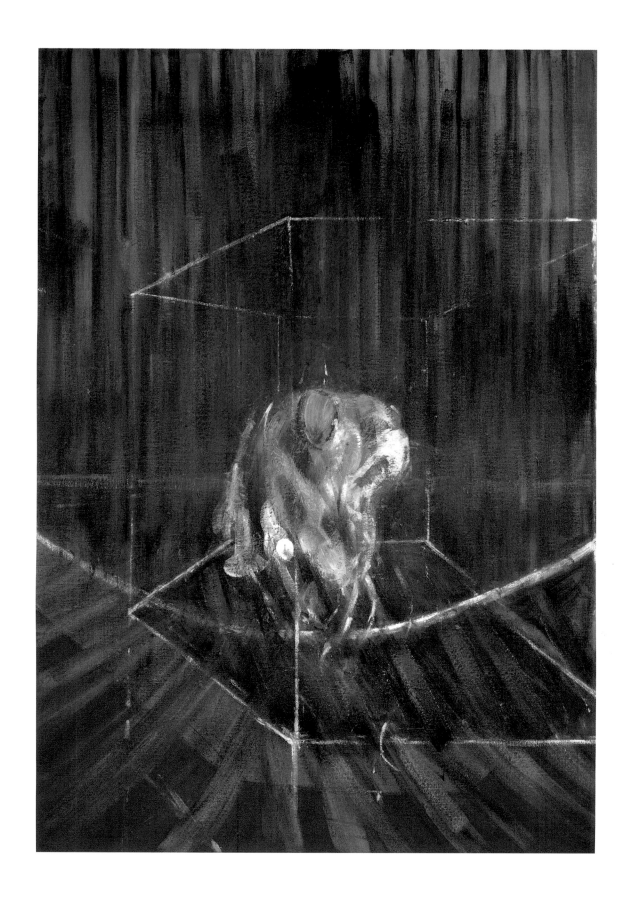

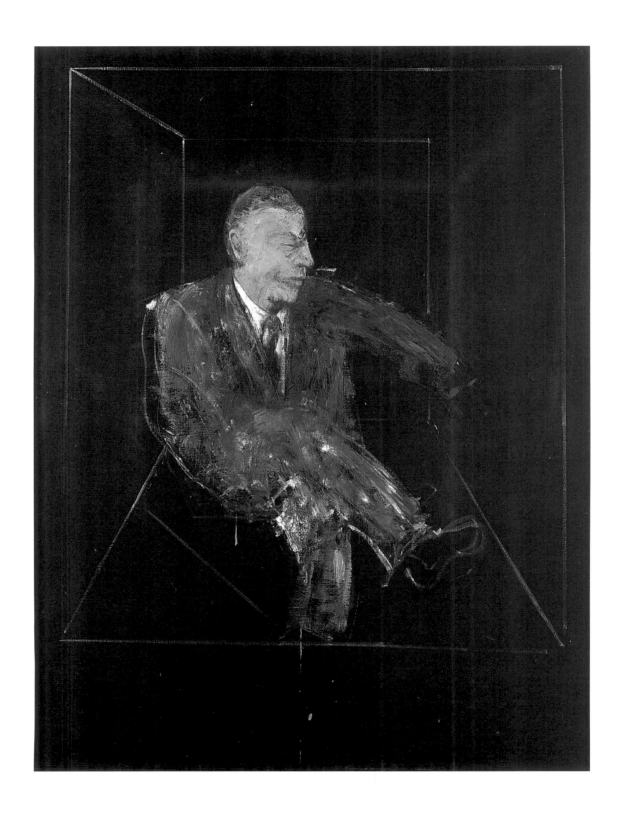

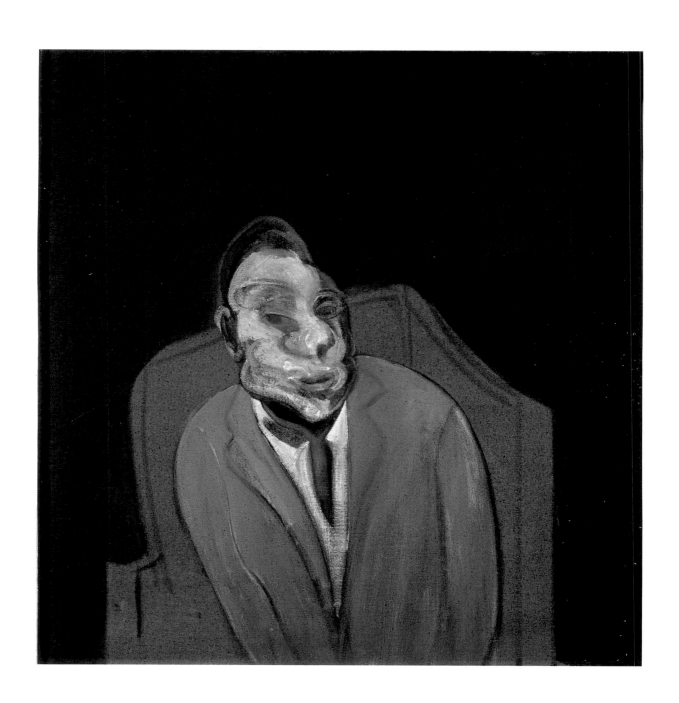

Francis Bacon I think that the very great artists were not trying to express themselves. They were trying to trap the fact, because, after all, artists are obsessed by life and by certain things that obsess them that they want to record. And they've tried to find systems and construct the cages in which these things can be caught. (1966)

Francis Bacon: Anything I paint, if it comes off at all in my work, I feel in myself. If I don't feel it physically, I know it just can't be working. With all the figures that work, I feel that this is physically right, and this is a thing that I feel within my body.
David Sylvester : *As you're painting a figure you feel its gesture in your own body?*
F.B.: Yes, I do. (1971)

Of course, all art has got a very large area of it that is abstract. Even in the very greatest art there is a whole area of abstraction, but it's an abstraction that is taken over by the subject matter, as it were. But to be art at all, in a way, is abstract. One of the reasons I have never been able to do more than admire enormously a lot of Poussin is that I feel that, in spire spite of his very curious and violent subject matter, in a way he is almost too abstract. I can recognise its remarkability and yet I can be involved in very little of Poussin's work. If you take Velázquez's *Las Meniñas*, you are immediately involved with them on the plane of, in a sense, people, and you're involved on the plane of the grandeur of the images. But then, of course, Velázquez was in some ways the most miraculous painter, and he was able to come so near to almost, you could say, illustration, yet with strange and subtle deformations turn these very human and personal things into great images. (1973)

One always has a greater involvement with oneself than with anybody else. No matter how much you may believe that you're in love with somebody else, your love of somebody else is your love of yourself. (1975)

F.B.: I love watching the idiocy of other people and of myself too. And they can watch myidiocy.
D.S.: *People you know and people you don't know, passing people?*
F.B.: Yes. I love passing people. I love going to towns and places where I know nobody atall but very quickly talk to them. It's so easy to talk to them.
D.S.: *You can't really imagine living outside of town, can you?*
F.B.: I can't imagine lying on the seashore, for instance, for hours, like people can do, with the dumb satisfaction that the sun is shining on them. That I couldn't do at all.
D.S.: *And what about, say, moving to the country to work?*
F.B.: That would be impossible for me.
D.S.: *Why's that?*

F.B.: Because I like crowds. I mean, I'd rather be in a station than in the country. (1975)

D.S.: *Why do you think that people are upset by what they think of as extreme distortions of the human form? Why does this disturb them so much? Why do you think they tend to call distortion ugly?*
F.B.: I think because they link life and painting. I always remember my mother ringing me up when my sister's first child was born. She said: "«The child is beautiful – it's got ten toes and ten fingers»," and I suppose they have a fear that a monstrosity is going to be born. And this may be how they feel about painting. (1975)

Some of the very greatest art of all times has been just twisting on the edge of caricature. I mean, that idea is stated very, very well in Eliot's *Elizabethan Essays*, where he says that Marlowe's poetic style is "always hesitating on the edge of caricature at the right moment." And I think that the art of our century is most potent when it is nearest to, without going over into, caricature – when it is touching on that rawness which caricature gives. (1982)

1966-1982

Credo che i veri grandi artisti non tentino di esprimersi, bensì di catturare i fatti: in effetti gli artisti sono ossessionati dalla vita e da alcune cose che li ossessionano e che desiderano riprodurre. Così tentano di studiare dei sistemi e di costruire come delle gabbie nelle quali queste cose possano essere catturate. (1966)

Francis Bacon: Di tutto ciò che dipingo so che cosa è positivo per il mio lavoro, lo sento dentro di me. Se non ho una sensazione fisica, semplicemente so che non funziona. Quando le figure funzionano lo sento fisicamente, è una sensazione nel mio corpo.
David Sylvester: *Mentre dipinge una figura ne sente il gesto nel suo corpo?*
F.B.: Sì, è così. (1971)

Naturalmente in tutta l'arte c'è una grande parte di astrazione, anche nell'arte più suprema c'è un'intera area di astrazione, ma è un'astrazione che viene sopraffatta dal soggetto, per così dire. L'arte in assoluto comunque è astratta. Uno dei motivi per cui non sono mai riuscito ad andare oltre un'enorme ammirazione per Poussin è il fatto che, malgrado i suoi soggetti molto curiosi e violenti, è perfino troppo astratto in un certo modo. Riconosco il suo talento, ma ben poco del lavoro di Poussin mi coinvolge veramente. Se pensiamo a *Las Meniñas* di Velázquez vediamo che si viene immediatamente coinvolti - in un certo senso - sul piano umano oltre che dalla magnificenza delle immagini. Naturalmente Velázquez è un pittore veramente miracoloso, così capace di avvicinarsi, per così dire all'illustrazione, per poi trasformare con strane e impercettibili deformazioni questi elementi umani e personali in splendide immagini. (1973)

Il coinvolgimento con se stessi è sempre maggiore rispetto a quello per chiunque altro: per quanto ci si creda innamorati di un altro, l'amore per questo altro è sempre amore per se stessi. (1975)

F.B.: Mi piace guardare l'idiozia mia e dell'altra gente. Loro possono guardare la mia.
D.S.: *Gente che conosce, o che non conosce, gente di passaggio?*
F.B.: Sì, mi piace la gente di passaggio. Mi piace andare nelle città e nei posti dove non conosco nessuno e mettermi subito a parlare con qualcuno: è così facile parlare con loro.
D.S.: *Non riesce a immaginare di vivere fuori città, vero?*
F.B.: Per esempio non riesco a immaginare di stare sdraiato per ore su una spiaggia come fa certa gente, per la soddisfazione scema di prendere il sole. Non potrei proprio farlo.
D.S.: *E trasferirsi in campagna per lavorare?*
F.B.: Questo per me sarebbe del tutto impossibile.
D.S.: *Perché ?*
F.B.: Perché mi piace la folla: preferirei di gran lunga stare in una stazione, piuttosto che in campagna. (1975)

D.S.: *Perché pensa che la gente si turbi al pensiero di estreme distorsioni della forma umana? Perché li disturba così tanto? Perché pensa che ritengano sgradevole la distorsione?*
F.B.: Penso che colleghino la vita alla pittura: ricordo sempre che mia madre mi ha telefonato quando è nato il primo bambino di mia sorella e ha detto: "Il bambino è bellissimo – ha dieci dita nelle mani e nei piedi". Penso che abbiano paura che nasca un mostro e può darsi che abbiano la stessa idea a proposito della pittura. (1975)

Alcuni esempi dell'arte più suprema di tutti i tempi si avvicinano molto alla caricatura. Questa idea è espressa estremamente bene negli *Elizabethan Essays* di Eliot, dove si dice che lo stile poetico di Marlowe "esita sempre al momento giusto sul limite della caricatura". Penso che l'arte del nostro secolo raggiunga il massimo del suo valore quando si avvicina in modo estremo, senza entrarci, alla caricatura – quando sfiora quella crudezza tipica della caricatura. (1982)

1966-1982

In the *Ritratto di Diego* (*Portrait of Diego*, 1954), Alberto Giacometti focuses his attention on a face from an existentialist perspective. As in other paintings from this period, it is out of proportion with the size of the rest of the body. It is hollow and shrunken, and while the torso tends to blur with the monochrome colour of the painting, Giacometti instills life into the subject by drawing the viewer's attention to the face and the eyes, which are traced with deep black marks.

As in Samuel Beckett's play *En attendant Godot* (*Waiting for Godot*, 1953), in which the characters await the arrival of someone destined never to come, here the subject is placed in a frontal position and gazes hieratically towards the unknown. The portrait becomes a reflection on the existential condition of being human, facing the great themes of life, death and time.

Alberto Giacometti

Nel *Ritratto di Diego* (1954) Alberto Giacometti focalizza la sua attenzione sul volto raffigurato con toni esistenzialisti. Come nei dipinti di questo periodo la testa dei soggetti raffigurati assume delle dimensioni sproporzionate rispetto alla grandezza del resto del corpo. Il volto, viene scavato, rimpicciolito, e mentre il busto tende a confondersi con il colore monocromo del dipinto, Giacometti trasfonde vita al soggetto portando l'attenzione dello spettatore sul viso e sullo sguardo, che vengono ricalcati con profondi segni neri.

Come nella commedia di Samuel Beckett *Aspettando Godot*, 1952, in cui i personaggi attendono l'arrivo di qualcuno destinato a non arrivare mai, qui il soggetto posto in posizione frontale, guarda ieratico verso l'ignoto. Il ritratto diventa una riflessione dell'artista sulla condizione esistenziale dell'essere umano, posto di fronte ai grandi temi della vita, della morte e del tempo. (BCdeR)

Portrait de Diego (*Portrait of Diego* / *Ritratto di Diego*), 1954

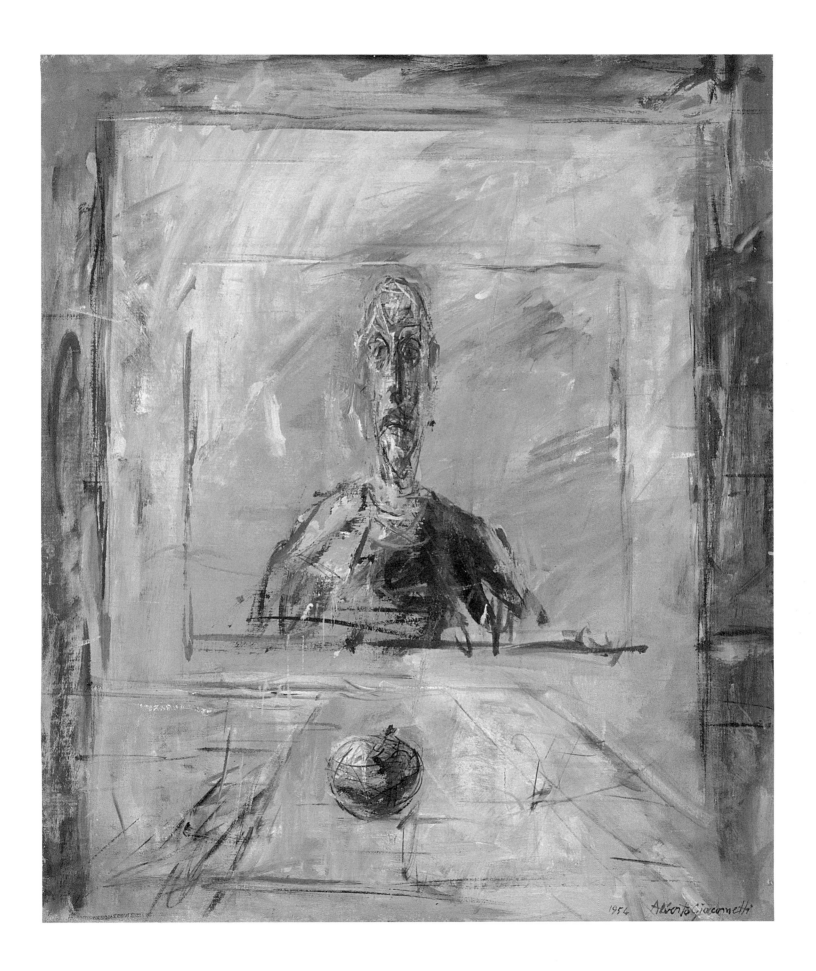

1954 Alberto Giacometti

Eduardo Paolozzi began making collages in 1947-48, utilising magazines that had been given to him by American ex-servicemen. He has referred to these works as "ready-made metaphors for the dreams of the masses." In the 1950s he began a series derived from *Time* magazine covers, reflecting the fragmentation and serial repetition of the figure as commodity brought about by the mass media. *Deadlier than the Male* (1950), and *One Party in Three Parts* (1952), depict composite portraits of different figures assembled from torn strips of photographs. The resulting generic portraits deny individuality, yet bring an expressionistic quality to a "consumerist" surface.

Eduardo Paolozzi

Eduardo Paolozzi cominciò a realizzare collage nel 1947-48, utilizzando riviste regalategli da ex-combattenti americani. Paolozzi ha definito i suoi collage "metafore bell'e pronte per i sogni delle masse". Negli anni Cinquanta cominciò a realizzare una serie di collage con le copertine della rivista "Time", riflettendo la frammentazione e la ripetizione seriale della figura, intesa come prodotto ed entrambe conseguenze della diffusione dei *mass media*. *Più mortale del maschio* (1950) e *Una festa in tre parti* (1952) rappresentano ritratti compositi, assemblati a partire da strisce di figure strappate da diverse fotografie. Ne risultano ritratti generici che negano l'individualità, e che, tuttavia, apportano una qualità espressionistica alla superficie consumistica delle immagini stesse. (AS)

Deadlier than the Male (Più mortale del maschio), 1950

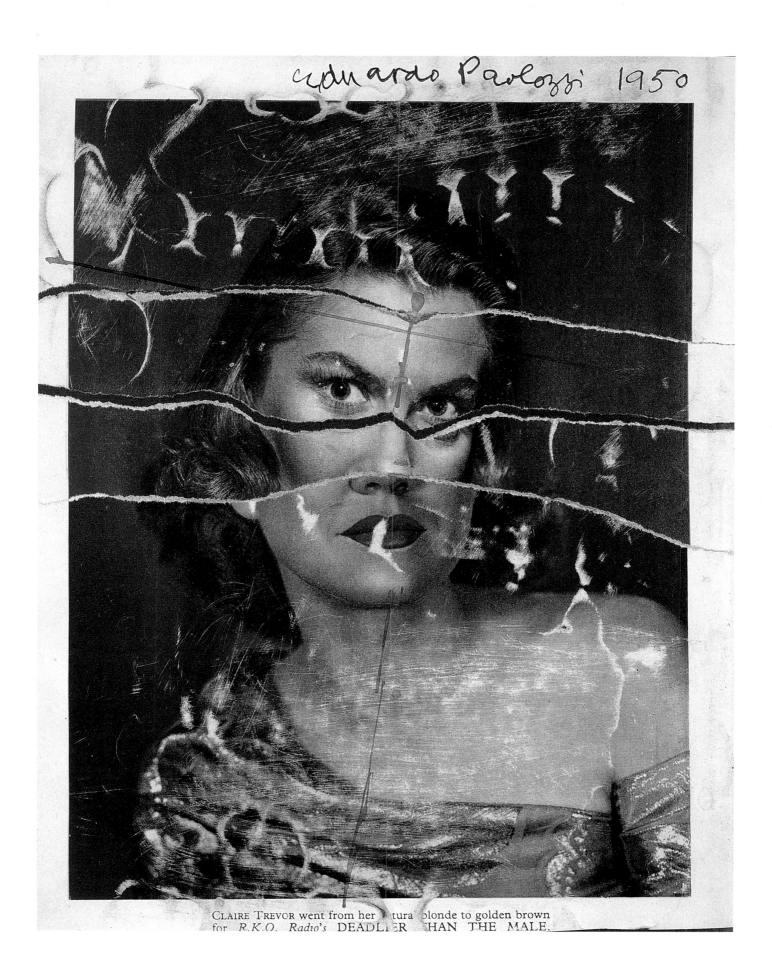

Eduardo Paolozzi 1950

CLAIRE TREVOR went from her natural blonde to golden brown
for *R.K.O. Radio's* DEADLIER THAN THE MALE.

One of Dubuffet's trademarks – the encircling, isolating or enclosing of figures within a painting – is visible in *Villa sur la route* (*Villa on the Road*, 1957). This claustrophobic or reassuring enclosure that equally evokes womb and tomb is also manifest in the cars depicted in the *Paris Circus* series of the early 1960s, simple descriptions of a bustling metropolis. Wishing to counter traditional high-art practices, Dubuffet often reduced the human figure to its basic contours, playing with clumsy doodles and raw materials. He applied paint in thick layers before scratching into the surface to produce a kind of graffiti, stating that "Art must spring from the material and the tool."

Jean Dubuffet

Uno dei tratti caratteristici di Dubuffet – la presenza di figure accerchiate, isolate o racchiuse all'interno del dipinto – è visibile in *Villa sur la route* (*Villa sulla strada*, 1957). Questa recinzione claustrofobica o rassicurante, che evoca al contempo il grembo materno e la tomba, compare anche nelle auto della serie *Paris Circus* (*Circo di Parigi*), degli inizi degli anni Sessanta, semplice descrizione di una metropoli animata. Volendo opporsi alle pratiche delle "Belle Arti" tradizionali, Dubuffet riduce spesso la figura umana ai suoi contorni essenziali, giocando con elementi grossolani, scarabocchi e materiali grezzi. Stendeva densi strati di colore, grattandone poi la superficie per ottenere qualcosa di simile ai graffiti, e affermando che "l'arte deve nascere dal materiale e dallo strumento". (AS)

Villa sur la route (*Villa on the Road / Villa sulla strada*), 1957
Photo / foto courtesy Scottish National Gallery of Modern Art, Edinburgh

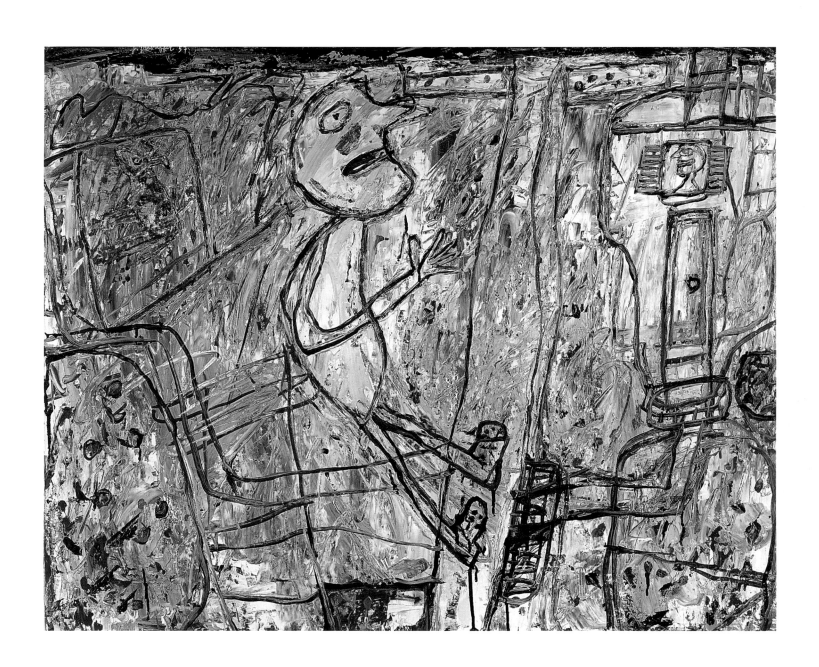

Andy Warhol first started painting portraits in 1962, focusing on celebrities or politicians through serial images that reflect back their iconic status as empty screens. *Jackie* (1964), is one of a series that he painted utilising images of Jacqueline Kennedy at her husband's funeral. Widely circulated in the press these images had come to symbolise the groundswell of popular grief surrounding Kennedy's death, itself a defining moment in the development of an instantly consumed "TV history." As Warhol stated, "What bothered me was the way that television and radio were programming everybody to feel sad." Like his obsessive portraits of Jackie Kennedy, *Orange Car Crash* (*Orange Disaster*) (*5 Deaths 11 Times in Orange*), 1963, reflects an enduring preoccupation with death and disaster, and with the loss of significance implicit in the serial reproduction of the images that depict them.

Andy Warhol

Andy Warhol cominciò a dipingere ritratti nel 1962, scegliendo come soggetti celebrità o uomini politici, raffigurati in immagini seriali e ripetitive che riflettono come schermi vuoti il loro status di icona. *Jackie* (1964) fa parte di una serie che Warhol dipinse utilizzando immagini di Jacqueline Kennedy al funerale del presidente Kennedy. Quelle immagini, che circolavano ampiamente sulla stampa, avevano finito per incarnare e guidare l'ondata di dolore collettivo, e a tale proposito Warhol affermò: "quello che mi infastidiva era il modo in cui televisione e radio programmavano tutti perché si sentissero tristi". La morte di Kennedy rappresentò un momento determinante per lo sviluppo di una "storia televisiva" di immediato consumo. Come i ritratti ossessivi di Jackie Kennedy, *Incidente d'automobile arancione* (*Disastro Arancione*) (*5 morti 11 volte in arancione,* 1963) riflette una costante preoccupazione nei confronti della morte e dei disastri, e della perdita di significato implicita nella riproduzione seriale delle immagini che li rappresentano. (AT)

Orange Car Crash (Orange Disaster) (5 Deaths 11 Times in Orange) / Incidente d'automobile arancione (Disastro arancione) (5 morti 11 volte in arancione), 1963
Photo / foto courtesy Fondazione Torino Musei - Galleria Civica d'Arte Moderna e Contemporanea, Torino

p. 178: *Jackie*, 1964
Photo / foto courtesy of Wolverhampton Art Gallery, Wolverhampton © The Andy Warhol Foundation for the Visual Arts, Inc/ARS, NY -DACS, London

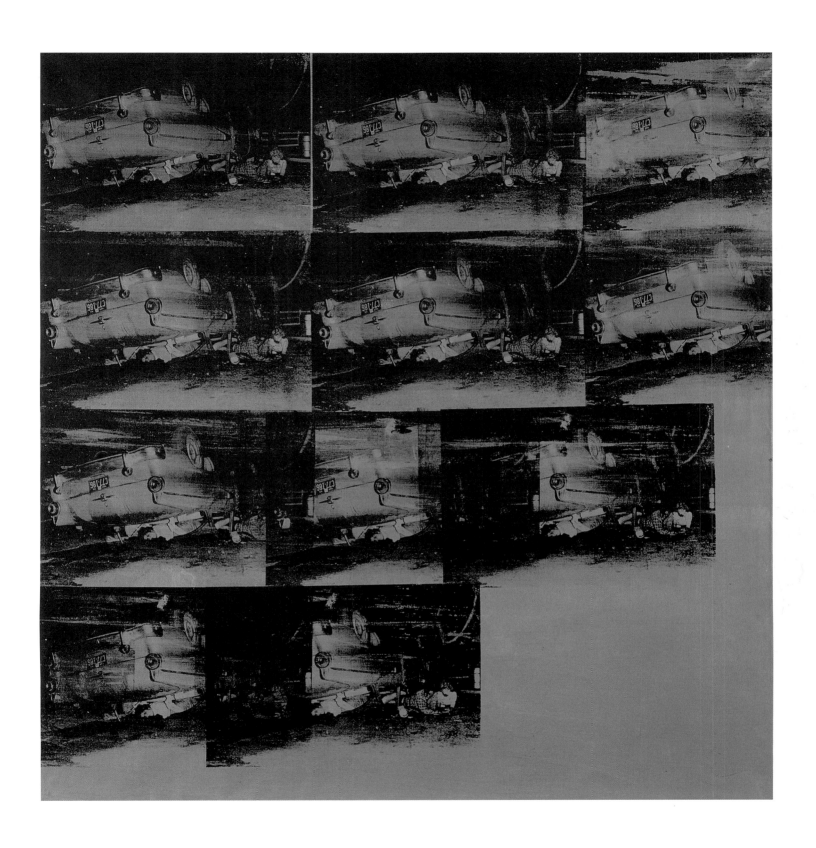

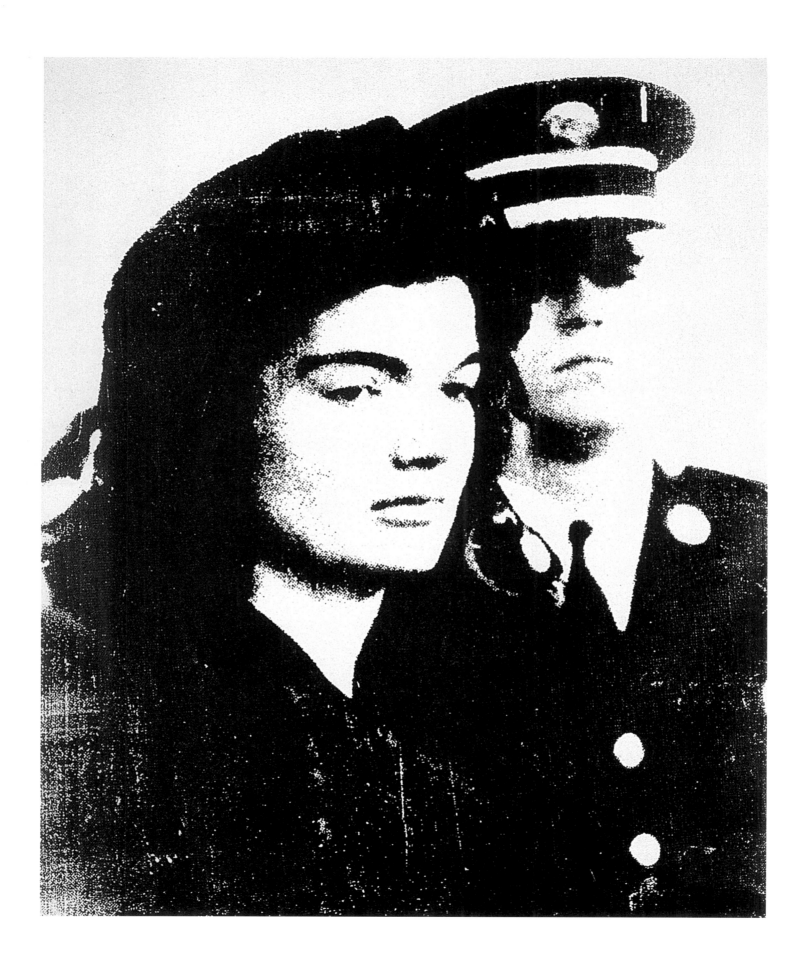

Andy Warhol My apartment was on top of Shirley's Pin-Up Bar, where Mabel Mercer would come to slum and sing "You're So Adorable" and the TV also put that in a whole new perspective. The building was a five-floor walk-up and originally I'd had the apartment on the fifth floor. Then, when the second floor became available, I took that, too, so now I had two floors, but not two consecutive ones. After I got my TV, though, I stayed more and more on the TV floor.

In the years after I'd decided to be a loner, I got more and more popular and found myself with more and more friends. Professionally I was doing well. I had my own studio and a few people working for me, and an arrangement evolved where they actually lived at my work studio. In those days, everything was loose, flexible. The people in the studio were there night and day. Friends of friends. Maria Callas was always on the phonograph and there were lots of mirrors and a lot of tinfoil.

I had by then made my Pop art statement, so I had a lot of work to do, a lot of canvases to stretch. I worked from ten a.m to ten p.m., usually, going home to sleep and coming back in the morning, but when I would get there in the morning the same people I'd left the night before were still there, still going strong, still with Maria and the mirrors.

This is when I started realising how insane people can be. For example, one girl moved into the elevator and wouldn't leave for a week until they refused to bring her any more Cokes. I didn't know what to make of the whole scene. Since I was paying the rent for the studio, I guessed that this somehow was actually *my* scene, but don't ask me what it was all about, because I never could figure it out.

The location was great – 47th Street and Third Avenue. We'd always see the demonstrators on their way to the UN for all the rallies. The Pope rode by on 47th Street once on his way to St. Patrick's. Krushchev went by once, too. It was a good, wide street. Famous people had started to come by the studio, to peek at the on-going party. I suppose – Kerouac, Ginsberg, Fonda and Hopper, Barnett Newman, Judy Garland, the Rolling Stones. The Velvet Underground had started rehearsing in one part of the loft, just before we got a mixed-media roadshow together and started out cross-country in 1963. It seemed like everything was starting then.

The counterculture, the subculture, pop, superstars, drugs, lights, discothèques – whatever we think of as "young-and-with-it" – probably started then. There was always a party somewhere: if there wasn't a party in a subway, there was one on a bus; if there wasn't one on a boat, there was one in the Statue of Liberty. People were always getting dressed up for a party.

[...]

There are different ways for individual people to take over space – to command space. Very shy people don't even want to take up the space that their body actually takes up, whereas very outgoing people *want to* take up as much space as they can get.

Before media there used to be a physical limit on how much space one person could take up by themselves. People, I think, are the only things that know how to take up more space than the space they're actually in, because with media you can sit back and still let yourself fill up space on records, in the movies, most exclusively on the telephone and least exclusively on television.

[...]

Somehow, the way life works, people usually wind up either in crowded subways and elevators, or in big rooms all by themselves. Everybody should have a big room they can go to and everybody should also ride the crowded subways.

Usually people are very tired when they ride on a subway, so they can't sing and dance, but I think if they could sing and dance on a subway, they'd really enjoy it.

The kids who spray graffiti all over the subway cars at night have learned how to recycle city space very well. They go back into the subway yards in the middle of the night when the cars are empty and that's when they do their singing and their dancing on the subway. The subways are like palaces at night with all that space just for you. Ghetto space is wrong for America. It's wrong for people who are the same type to go and live together. There shouldn't be any huddling together in the same groups with the same food. In America it's got to mix'n'mingle. If I were President, I'd make people mix'n'mingle more. But the thing is, America's a free country and I couldn't make them. 1975

As late as '67 drag queens still weren't accepted in the mainstream freak circles. They were still hanging around where they'd always hung around – on the fringes, around the big cities, usually in crummy little hotels, sticking to their own circles – outcasts with bad teeth and body odour and cheap makeup and creepy clothes. But then, just like drugs had come into the average person's life, sexual blurs did, too, and people began identifying a little more with drag queens, seeing them more as "sexual radicals" than as depressing losers.

In the '60s, average types started having sex-identity problems, and some people saw a lot of their own questions about themselves being acted out by the drag queens. So then, naturally, people seemed to sort of want them around – almost as if it made them feel better because then they could say to themselves, "I may not know exactly what I am, but at least I know I'm not a drag queen." That's how in '68, after so many years of being repelled by them, people started accepting drag queens – even courting them, inviting them everywhere. With the new attitude of mind-before-matter/where-your-head-is-at/do-your-own-thing, the drags had the Thing of Things going for them. I mean, it *was* quite a thing, it took up all of their time. "Does she tuck?" the other queens would ask Jackie about Candy, and Jackie would say something oblique like "Listen, even Garbo has to rearrange her jewels." 1980

Andy Warhol Il mio appartamento era proprio sopra allo Sherley Pin-Up Bar, dove avrebbe bazzicato Mabel Mercer cantando "You're so adorable", e la TV metteva anche questo in una prospettiva completamente nuova. Il palazzo era una scalata di cinque piani e all'inizio io avevo l'appartamento al quinto piano. Quando poi si rese disponibile il secondo piano, presi anche quello, così ora avevo due piani, ma non adiacenti. Benché dopo aver preso la TV, passai sempre più tempo al piano della TV.

Negli anni seguenti alla decisione di essere un solitario, divenni sempre più popolare e mi trovai con sempre più amici. Professionalmente mi andava bene. Avevo il mio studio ed alcune persone che lavoravano per me, e si creò una tale intesa che in effetti loro vivevano nel mio studio. In quei giorni andava tutto liscio. C'era gente allo studio giorno e notte. Amici di amici. C'era sempre Maria Callas sul piatto del giradischi e c'erano molti specchi e molta carta argentata.

È di quel periodo la mia dichiarazione sulla Pop Art, e avevo quindi molto lavoro, un mucchio di tele da preparare. Lavoravo dalle dieci di mattina alle dieci di sera, abitualmente, andavo a casa a dormire e tornavo la mattina, ma quando tornavo ci trovavo ancora la stessa gente che avevo lasciato la sera prima, che andava ancora forte, ancora con Maria e con gli specchi.

È quando mi accorsi di quanto può essere matta la gente. Una ragazza si infilò nell'ascensore e non se ne volle andare per una settimana finché si rifiutarono di portarle dell'altra Coca Cola.

Non sapevo che farmene dell'insieme. Dal momento che pagavo l'affitto dello studio, supponevo che in realtà l'insieme fosse mio, ma non chiedetemi spiegazioni, non sono mai riuscito a cavarci un gran che.

La posizione era magnifica: Quarantasettesima Strada sulla Terza Avenue. Vedevamo continuamente dimostranti di tutti i generi diretti alle Nazioni Unite. Una volta passò il Papa per la Quarantasettesima, per andare a St. Patrick. E una volta ci passò anche Kruscev. Gente famosa aveva cominciato a frequentare lo studio per mettere il naso nelle feste, gente come Kerouac, Ginsberg, Fonda e Hopper, Barnett Newman, Judy Garland, i Rolling Stones. I Velvet Underground si erano messi a provare in una parte dello studio, proprio prima che mettessimo su insieme uno spettacolo multi-media e cominciasse così la nostra traversata del paese nel 1973. Sembrava che cominciasse tutto allora. La controcultura, la sottocultura, il pop, le superstar, le droghe, le luci, le discoteche qualunque cosa riteniamo "giovane e moderna" ebbe inizio probabilmente in quel periodo. C'era sempre una festa da qualche parte: se non c'era una festa in cantina ce n'era una sul tetto, se non c'era una festa nella metropolitana ce n'era una sull'autobus, se non era su una barca era nella Statua della Libertà. Ci si stava sempre vestendo per andare ad una festa.

[...]

Ci sono modi diversi di controllare lo spazio, di dirigerlo. I timidi

non vogliono neppure prendersi lo spazio che il loro corpo si prenderebbe, mentre ci sono persone molto estroverse che vorrebbero prendersi tutto lo spazio che possono.

Prima dei mass media c'era un limite fisico allo spazio che uno poteva prendersi. Gli uomini credo siano gli unici che sanno come prendersi più spazio di quello che occupano perché con i media uno se ne può stare in poltrona e riempire spazio sui dischi, nei film, più privatamente al telefono o meno privatamente alla televisione. [...]

Comunque, per come funziona la vita, la gente finisce per essere sola persino nella folla della metropolitana e degli ascensori. Dovremmo andare tutti nelle metropolitane affollate.

Di solito, quando la gente prende la metropolitana è molto stanca, e così non può cantare o ballare, ma credo che se potesse cantare o ballare nella metropolitana, la troverebbe una esperienza veramente piacevole. I ragazzi che di notte dipingono graffiti sui vagoni della metropolitana hanno imparato a riciclare molto bene lo spazio della città. Tornano nella metropolitana di notte quando i vagoni sono vuoti ed è allora che possono cantare e ballare a modo loro nella metropolitana. La metropolitana di notte e un grande palazzo tutto per te. Lo spazio del ghetto non va bene in America. Non va bene che gente dello stesso tipo viva tutta insieme. Non ci si dovrebbe ammucchiare sempre negli stessi gruppi con gli stessi cibi. In America ci si dovrebbe mischiare. Se fossi il Presidente farei mischiare la gente ancora di più. Ma il fatto è che l'America è un paese libero e così non potrei farlo. 1975

Nel 1967 le drag queen non erano ancora accettate nemmeno dai principali gruppi freak e continuavano a frequentare i posti dove erano sempre state relegate – ai margini, nelle periferie delle grandi città, di solito in alberghetti scadenti, sempre fra di loro – paria con i denti guasti, maleodoranti, cariche di trucco da quattro soldi e con vestiti da fare rabbrividire. A un certo punto però i problemi di identità sessuale entrano anche nella vita dell'individuo medio, come già era successo per le droghe, e comincia quindi un lento processo di identificazione con le drag queen, che vengono considerate più "radicali sessuali" che perdenti depresse.

Negli anni '60 i problemi di identità sessuale cominciano infatti a diffondersi fra la gente comune e alcuni si rendono conto che molti interrogativi che li riguardano personalmente vengono espressi dalle drag queen: sembra naturale allora che avessero voglia di averle intorno – che li facessero stare meglio quasi, perché almeno potevano pensare, "può darsi che non sappia esattamente chi sono, ma almeno non sono una drag queen". Ecco perché nel 1968, dopo tanti anni di repulsione, la gente ha cominciato ad accettare le drag queen – perfino a corteggiarle, a invitarle dappertutto. Con i nuovi atteggiamenti mentali – se ci credi ce la fai/dove hai la testa/fai quello che credi – le drag erano veramente sulla cresta dell'onda, era un impegno a tempo pieno. "Ma si ritocca?" chiedevano le altre queen a Jackie di Candy, e Jackie rispondeva in modo vago "Sentite, anche Greta Garbo ogni tanto si risistemava i gioielli". 1980

Man and Woman and on the Balcony (1962-66) is part of the series of "Mirror-paintings" that Michelangelo Pistoletto has produced from 1962 onwards. Applying to polished, reflecting stainless steel surfaces hand-painted silhouettes cut from white tissue paper, he gives the human figure, reproduced life size and in everyday attitudes, an objectivity that exalts the dynamic role of the viewer in the relationship between space and time, movement and fixity, permanence and instability. Like these two figures, seen looking out from a balcony, those that appear in the cycle of works that make up the series *Attese* (*Waiting*, 1962-73) are shown from behind, waiting for a bus. In both works, the figures are turned away from us, but the mirror includes us in the work. Through the use of the mirror, Pistoletto thus allows us to become part of the experience of being an individual within a collective, allowing us to acquire a more conscious experience of the flow of "real" life and our daily adventures within it.

Michelangelo Pistoletto

Uomo e donna alla balconata (1962-66) appartiene alla serie di 'Quadri specchianti' che Michelangelo Pistoletto realizza a partire dal 1962. Applicando, su superfici di acciaio inossidabile lucidato a specchio, *silhouettes* in velina bianca dipinta a mano, Pistoletto conferisce alla figura umana, riprodotta a grandezza naturale e in atteggiamenti quotidiani, un'oggettività assoluta che esalta il ruolo dinamico dello spettatore nella relazione fra spazio e tempo, movimento e immobilità, permanenza e instabilità, davanti e dietro, interno ed esterno dell'opera. Come queste due figure, viste di spalle e intente a guardare da un balcone verso l'esterno, anche quelle che compaiono nel ciclo di opere che compongono le *Attese* (1962-73) appaiono riprese di spalle. In entrambe le opere, le figure sono rivolte verso la superficie specchiante, verso la vita che vi si svolge all'interno, nella dimensione dello specchio che è occupata anche dal riflesso dello spettatore. La realtà che circonda questi anonimi passanti, in attesa alla fermata di un autobus, isolati gli uni dagli altri eppure partecipi del flusso che percorre la vita metropolitana, è ridotta a pochi particolari. Pistoletto, facendoci effettivamente divenire parte dei fenomeni catturati dalla virtualità propria dello specchio, esalta l'esperienza di essere individui all'interno di una collettività e ci permette di acquisire un'esperienza più consapevole del flusso della vita "reale" e delle nostre avventure quotidiane all'interno di essa. (AV)

Attesa n. 5 (*Waiting No. 5*), 1962-73
Photo / foto Paolo Pellion, Torino, courtesy the artist / l'artista

p. 184: *Uomo e donna alla balconata* (*Man and Woman at the Balcony*), 1964-66
Photo / foto courtesy Fondazione Torino Musei - Galleria Civica d'Arte Moderna e Contemporanea, Torino

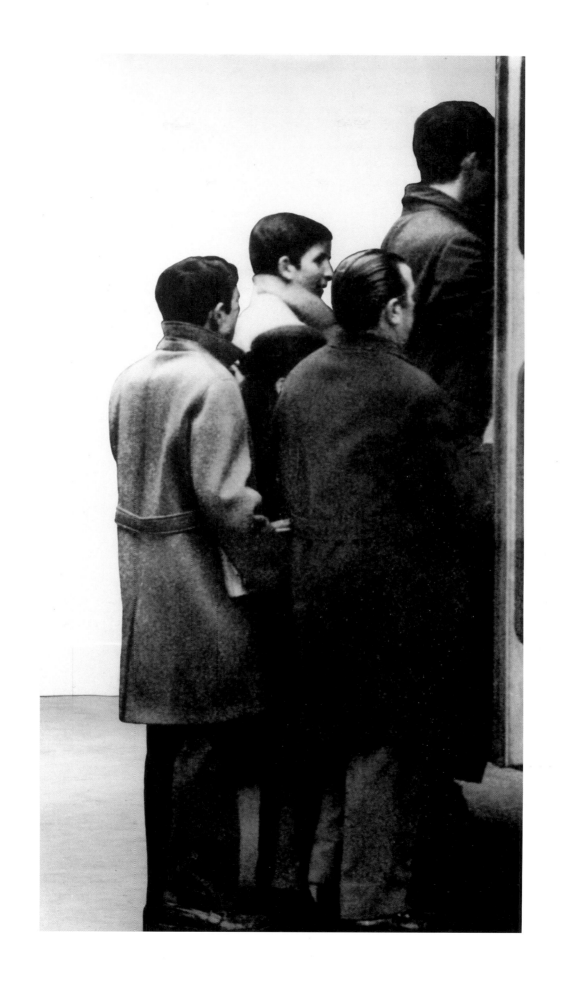

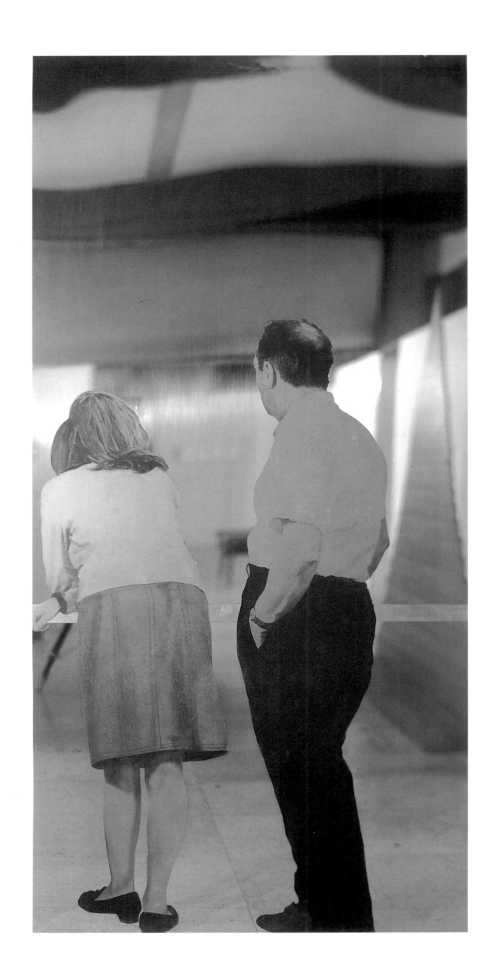

Michelangelo Pistoletto I am interested in the passage between objects more than in the objects themselves. I am interested in the perceptive faculty, in the sensitisation of the individual.

Objects, the state of things, human movements accepted in their conventional appearance, do not contribute in any way to the profound stimulus of man, the full use of his cerebral capacities. The passage continues from one thing to another without any perception of the deep gulf between the two – or the gulf that separates two moments, mingles and confounds the perceptive faculties. Life becomes like a sea, grey with pollution, colourless and shallow. The vice of considering things only in their fullness does not leave us enough time to consider that in actual fact we can only circulate in the physical channels that are left open to us by objects. We move around a room, amid a variety of objects, along paths that are conventional or in some way vitiated because we consider only the presence of the objects and not the empty space in which we actually live.

For example, two individuals live and move, considering as real their own bodies, instead of the bodiless space that lies between them; yet it is only in this space that they can really meet and communicate. The active experience of life lived in empty space began with an exhibition in my studio in the spring of 1966.

In the objects shown I abolished the continuity that derives from a personal style. Each object was defined materially and mentally by the contingency of its execution. My effective, unitary presence was manifested not in the space and time of the objects, but in the invisibility of their non-presence. The absence of any apparent link between these objects was a demonstration of the will to feel and experience the distance between them. The works that followed this exhibition – such as the show at L'Attico in Rome or at Galleria Sperone in Turin – are really deconditioning environments. They are like decompression chambers for sensitising the moment of passage from one state to another: like the airlocks in a spaceship.

During the exhibition at L'Attico (the most recent) ten people accepted my invitation to enter the decompression chamber. The jointly executed ten films were created in a space that was half-way between me and each of these ten people. The real meaning of each films is creation in empty space (the space between two people). As far as the exhibition is concerned, for me it became more than a mere one-man show; for the others it offered an opportunity to penetrate actively into a precluded space. 1968

Più che gli oggetti mi interessa il passaggio tra gli oggetti. Io sono interessato alle facoltà percettive, alla sensibilizzazione dell'individuo.

Gli oggetti, gli stati di cose, i movimenti umani accettati nella loro convenzionale apparenza non rivolgono lo stimolo profondo dell'uomo ad usare per intero le proprie capacità cerebrali. Il passaggio continuo da una cosa all'altra senza percepire il profondo stacco che separa due cose, o lo stacco che separa due momenti, mescola e confonde le capacità percettive. La vita diviene un mare grigio di contaminazioni; senza colore e senza profondità. Il vizio, di considerare unicamente il pieno delle cose non lascia il tempo di considerare, che in verità si circola soltanto nei canali fisici che gli oggetti ci lasciano liberi. Noi ci muoviamo in una stanza tra gli oggetti, in percorsi convenzionali e viziati perché consideriamo soltanto la presenza degli oggetti e non lo spazio vuoto che noi realmente viviamo.

Due individui ad esempio si muovono considerando come reale il proprio corpo e quello dell'altro, invece dello spazio senza corpo che sta tra loro. È in questo vuoto che essi possono realmente incontrarsi e comunicare.

Con una mostra che ho fatto nel mio studio nella primavera del '66 è cominciata l'esperienza attiva di vita nel vuoto. Negli oggetti esposti avevo abolito il legame continuativo del linguaggio personale. Ogni oggetto era definito materialmente e mentalmente nella contingenza dell'esecuzione. La mia presenza effettiva ed unitaria si manifestava non già nello spazio e nel tempo degli oggetti, ma nell'invisibile della loro non presenza. La mancanza di legame apparente tra le cose mostrava la volontà di sentire e vivere la distanza tra le cose.

I miei lavori successivi, come la mostra all'Attico di Roma e da Sperone a Torino, sono dei veri e propri ambienti di "decondizionamento". Sono come delle camere di decompressione per sensibilizzare il momento di trapasso da uno stato all'altro: come quella parte dell'astronave in cui l'astronauta viene rinchiuso per poter uscire nello spazio, senza che lo spazio siderale contamini lo spazio ossigenato dell'astronave.

Nella durata della mostra all'Attico, ultima in ordine di tempo, dieci persone hanno accettato di entrare con me nella camera di decompressione.

I dieci film fatti in collaborazione nascono in un luogo che sta a metà tra me ed ognuno di loro. Ognuno ha realizzato ciò che voleva senza imposizione né rinunce reciproche e, nella circostanza, la comunicazione creativa è stata piena. Il vero senso di ogni film è la creazione del vuoto (tra le due persone). Quanto alla mostra è diventata più larga di una personale, per me; per gli altri c'è stata la possibilità di entrare attivamente in un luogo precluso. 1968

The Citizen (1981-83) was sparked by a television documentary on Long Kesh high-security prison near Belfast, also known as the Maze. The programme focused on how IRA prisoners had held a number of protests that included refusing to wear prison clothes, cut their hair, obey regulations and eventually, to eat. The painting consists of two panels: on the left, what appears to be an abstract composition in fact depicts excrement smeared by prisoners on the wall. On the right, a prisoner stands wrapped in a dark blanket, 'a strange image of human dignity in the midst of self-created squalour' as Hamilton has stated. Hamilton later added to *The Citizen* by creating another two paintings, *The Subject* (1988-90) and *The State* (1993). As a series they provide a powerful statement on the way in which our bodies are inscribed within, and indivisible from, political systems, by defining the subjects of each work in terms of their civic status (Irish citizen and British subject) or, in *The State*, as the embodiment of an entire geo-political structure. In each case the final paintings were a composite of different images culled from the media, an example of Hamilton's long-standing interest in the relationship between photography and painting.

People (1965–66) is an earlier work that also manipulates existing images, in this instance a postcard of Whitley Bay, which Hamilton enlarged until recognisable shapes began to fragment. As Hamilton has stated, "As this texture of anonymous humanity is penetrated, it yields more fragments of knowledge about individuals isolated within it as well as endless patterns of group relationships."

Richard Hamilton

Il cittadino (1981-83) venne ispirato da un documentario televisivo su Long Kesh, il carcere di massima sicurezza vicino a Belfast, noto anche come il "Labirinto". Il documentario mostrava come i prigionieri dell'IRA avessero inscenato una serie di proteste, tra cui il rifiuto di indossare la divisa carceraria, di tagliarsi i capelli, di obbedire al regolamento e, infine, anche di nutrirsi, per protestare contro il modo in cui venivano trattati dal governo britannico. Il dipinto consiste di due pannelli: a sinistra, quella che sembra una composizione astratta sono, in realtà, gli escrementi spalmati dai prigionieri sulle pareti. A destra si vede un detenuto in piedi, avvolto in una coperta scura, "una strana immagine di dignità umana in mezzo allo squallore autoprodotto", affermò lo stesso Hamilton. Più tardi Hamilton aggiunse a *Il cittadino* altri due dipinti: *Il soggetto* (1988-90) e *Lo Stato* (1993). Nel loro insieme le tre opere creano una potente dimostrazione di come il nostro corpo sia racchiuso all'interno del sistema politico e indivisibile da esso, definendo il soggetto di ogni opera nei termini del suo stato giuridico (cittadino irlandese e suddito britannico) oppure, in *Lo Stato*, come l'incarnazione di un'intera struttura geo-politica.

Gente (1965-66) è un'opera precedente, che manipola in maniera analoga immagini esistenti: in questo caso una cartolina di Whitley Bay, che Hamilton ingrandì fino a frammentarne le forme, rendendole irriconoscibili. Come ha affermato lo stesso Hamilton, "Penetrando questa trama di umanità anonima, ricaviamo più conoscenza sugli individui isolati al suo interno, e anche sugli infiniti modelli delle relazioni di gruppo". (AT)

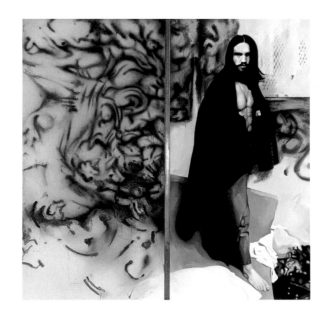

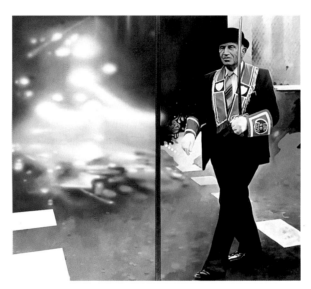

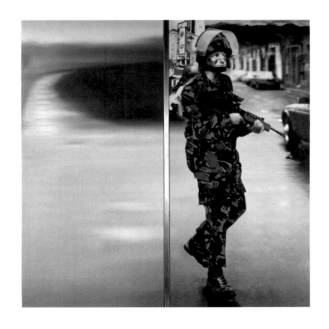

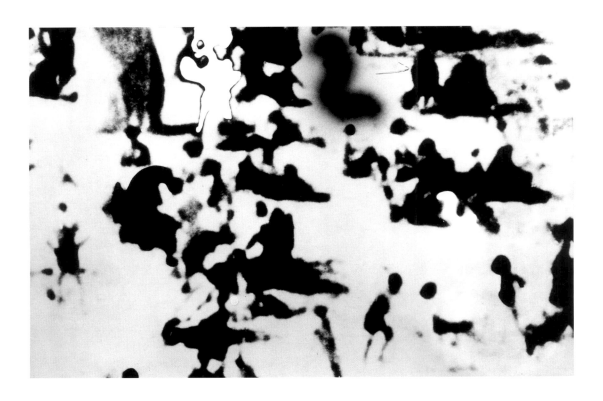

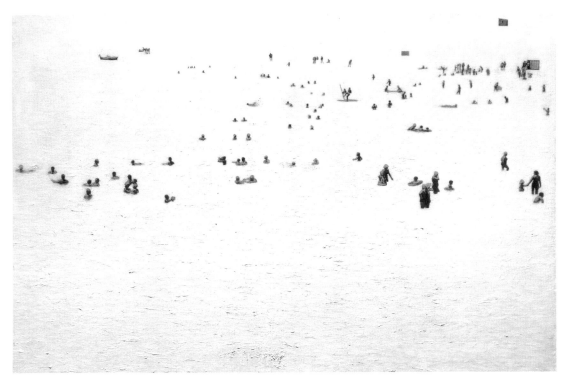

Theodor Adorno [...] [M]ass culture expressly claims to be close to reality only to betray this claim immediately by redirecting it to conflicts in the sphere of consumption where all psychology belongs today from the social point of view. The conflict that was once located in the realm of the superfluous now appears itself as a luxury: fashionable misfortune is its own consolation. In its mirror, mass culture is always the fairest in all the land.

The self-reflection of culture brings a levelling-down process in its wake. Inasmuch as any and every product refers back to what has already been preformed, the mechanism of adjustment towards which business interest drives it anyway is imposed upon it once again. Whatever is to pass muster must already have been handled, manipulated and approved by hundreds of thousands of people before anyone can enjoy it. Loudspeakers are installed in the smallest of night clubs to amplify the sound until it becomes literally unbearable: everything is to sound like radio, like the echo of mass culture in all its might. The saxophones stand in pre-established harmony with the sound of canned music in so far as the instruments themselves manage to combine individual expression and mechanical standardisation, just as this is accomplished in principle throughout the process of mechanical reproduction. The "digest" has become a particularly popular form of literary distribution and the average film now boasts of its similarity to the successful prototype rather than trying to conceal the fact. All mass culture is fundamentally adaptation. However, this adaptive character, the monopolistic filter that protects it from any external rays of influence that have not already been safely accommodated within its reified schema, represents an adjustment to the consumers as well. The pre-digested quality of the product prevails, justifies itself and establishes itself all the more firmly in so far as it constantly refers to those who cannot digest anything not already pre-digested. It is baby-food: permanent self-reflection based upon the infantile compulsion towards the repetition of needs that it creates in the first place. 1944-47

La cultura di massa afferma esplicitamente di essere fedele alla realtà, negando poi immediatamente l'asserzione con il riferimento ai conflitti della sfera del consumo cui appartiene oggi ogni elemento psicologico da un punto di vista sociale. Il conflitto, un tempo incluso nel dominio del superfluo, appare ora un lusso: l'unica consolazione è che si tratta di una sfortuna di moda. In questo specchio la cultura di massa appare sempre come la più bella del reame. L'auto-referenzialità della cultura ha come conseguenza un processo di appiattimento. Nella misura in cui ogni prodotto fa riferimento a quanto già prodotto in precedenza, il meccanismo di aggiustamento nel cui senso preme l'interesse dell'industria viene ancora una volta imposto. Ogni cosa sottoposta a controllo deve essere già stata gestita, manipolata e approvata da centinaia di migliaia di persone prima che qualcuno possa goderne. Si impiantano altoparlanti nei night club più piccoli in modo da amplificare il suono finché diventa letteralmente insopportabile: tutto deve assomigliare al suono della radio, all'eco della cultura di massa in tutta la sua potenza.

I sassofoni si accordano in modo predefinito con musica registrata, in quanto strumenti in grado di combinare l'espressione individuale con la standardizzazione meccanica, proprio come si procede in linea di principio tramite il processo di riproduzione meccanica.

Il "riassunto" è diventato una forma particolarmente popolare di distribuzione letteraria e i film in media vantano la propria similarità al prototipo di successo invece di tentare di nasconderlo. Tutta la cultura di massa è fondamentalmente adattamento, tuttavia tale caratteristica, il filtro monopolistico che la protegge da qualsiasi influsso che non sia già stato sistemato nello schema reificato, rappresenta anche un aggiustamento nei confronti dei consumatori. La qualità predigerita del prodotto predomina, si giustifica e si definisce ancor più solidamente nella misura in cui fa costante riferimento a coloro che non sono in grado di digerire alcunché che non sia già predigerito. È pappa per bimbi: autoreferenzialità permanente basata sulla pulsione infantile verso la ripetizione di esigenze che ha in primo luogo creato. 1944-47

People (Gente), 1965-66
Bathers II (Bagnanti II), 1967
Photos / foto courtesy the artist / l'artista

Elias Canetti The crowd, suddenly there where there was nothing before, is a mysterious and universal phenomenon. A few people may have been standing together – five, ten or twelve, not more; nothing has been announced, nothing is expected. Suddenly everywhere is black with people and more come streaming from all sides as though streets had only one direction. [...] As soon as it exists at all, it wants to consist of *more* people: the urge to grow is the first and supreme attribute of the crowd.

[...]

The most important occurrence within the crowd is the *discharge*. Before this the crowd does not actually exist; it is the discharge that creates it. This is the moment when all who belong to the crowd get rid of their differences and feel equal.

[...]

Only together can men free themselves from their burdens of distance; and this, precisely, is what happens in a crowd. During the discharge distinctions are thrown off and all feel *equal*. In that density, where there is scarcely any space between, and body presses against body, each man is as near to the other as he is to himself; and an immense feeling of relief ensues. It is for the sake of this blessed moment, when no one is greater or better than another, that people become a crowd.

[...]

I designate as *eruption* the sudden transition from a closed into an open crowd. This is a frequent occurrence, and one should not understand it as something referring only to space. A crowd quite often seems to overflow from some well-guarded space into the squares and streets of a town where it can move about freely, exposed to everything and attracting everyone. But more important than this external event is the corresponding inner movement: the dissatisfaction with the limitation of the number of participants, the sudden will to attract, the passionate determination to reach *all* men.
1960

Fenomeno enigmatico quanto universale è la massa che d'improvviso c'è là dove prima non c'era nulla. Potevano trovarsi insieme poche persone, cinque o dieci o dodici, non di più. Nulla si preannunciava, nulla era atteso. D'improvviso, tutto nereggia di gente. Da ogni parte affluiscono altri; sembra che le strade abbiano una sola direzione. [...] Da quando esiste, vuol essere *di più*. La spinta a crescere è la prima e suprema caratteristica della massa.

[...]

Il principale avvenimento all'interno della massa è la *scarica*. Prima, non si può dire che la massa davvero esista: essa si costituisce mediante la scarica. All'istante della scarica i componenti della massa si liberano delle loro differenze e si sentono *uguali*.

[...]

Solo tutti insieme gli uomini possono liberarsi dalle loro distanze. È precisamente ciò che avviene nella massa. Nella *scarica* si gettano le divisioni e tutti si sentono *uguali*. In quella densità, in cui i corpi si accalcano e fra essi quasi non c'è spazio, ciascuno è vicino all'altro come a se stesso. Enorme è il *sollievo* che ne deriva. È in virtù di questo istante di felicità, in cui nessuno è *di più*, nessuno è meglio d'un altro, che gli uomini diventano massa.

[...]

Direi di chiamare *scoppio* la trasformazione subitanea di una massa chiusa in massa aperta. Questo processo si ripete di frequente; non va però inteso troppo in senso spaziale. Spesso la massa sembra traboccare da uno spazio in cui si trovava al riparo nella piazza e nelle strade di una città, dove, attraendo tutto a sé ed essendo esposta a tutto, si espande liberamente. Più importante di questo processo esterno è tuttavia quello interno che gli corrisponde: la scontentezza per il numero limitato dei partecipanti, l'improvvisa voglia di *attrarre*, la determinazione appassionata di raggiungere *tutti*.
1960

Susan Sontag Photography, which has so many narcissistic uses, is also a powerful instrument for depersonalising our relation to the world; and the two uses are complementary. Like a pair of binoculars with no right or wrong end, the camera makes exotic things near, intimate; and familiar things small, abstract, strange, much farther away. It offers, in one easy, habit-forming activity, both participation and alienation in our own lives and those of others – allowing us to participate, while confirming alienation. War and photography now seem inseparable, and plane crashes and other horrific accidents always attract people with cameras. A society that makes it normative to aspire never to experience privation, failure, misery, pain, dread, disease, and in which death itself is regarded not as natural and inevitable but as a cruel, unmerited disaster, creates a tremendous curiosity about these events – a curiosity that is partly satisfied through picture-taking. The feeling of being exempt from calamity stimulates interest in looking at painful pictures, and looking at them suggests and strengthens the feeling that one is exempt. Partly it is because one is "here," not "there," and partly it is the character of inevitability that all events acquire when they are transmuted into images. In the real world, something *is* happening and no one knows what is *going* to happen. In the image-world, it *has* happened, and it *will* forever happen in that way.

Knowing a great deal about what is in the world (art, catastrophe, the beauties of nature) through photographic images, people are frequently disappointed, surprised, unmoved when they see the real thing. For photographic images tend to subtract feeling from something we experience at first hand and the feelings they do arouse are, largely, not those we have in real life. Often something disturbs us more in photographed form than it does when we actually experience it. In a hospital in Shanghai in 1973, watching a factory worker with advanced ulcers have nine-tenths of his stomach removed under acupuncture anaesthesia, I managed to follow the three-hour procedure (the first operation I'd ever observed) without queasyness, never once feeling the need to look away. In a movie theatre in Paris a year later, the less gory operation in Antonioni's China documentary *Chung Kuo* made me flinch at the first cut of the scalpel and avert my eyes several times during the sequence. One is vulnerable to disturbing events in the form of photographic images in a way that one is not to the real thing. That vulnerability is part of the distinctive passivity of someone who is a spectator twice over, spectator of events already shaped, first by the participants and second by the image maker. 1971

La fotografia, che ha tanti usi narcisistici, è anche un potente strumento per spersonalizzare il nostro rapporto con il mondo; e i due usi sono complementari. Come un binocolo che non abbia né un diritto né un rovescio, la macchina fotografica rende vicine, immediate le cose esotiche; e piccole, astratte, strane, assai più remote le cose familiari. Permette, con un'attività facile e assuefativa, una partecipazione e insieme un'alienazione nelle nostre vite e in quelle altrui, dandoci modo di partecipare nell'atto stesso in cui rafforza l'alienazione. La guerra e la fotografia sembrano ora inseparabili e i disastri aerei e altri orribili incidenti attraggono invariabilmente i professionisti dell'obiettivo. Una società che rende normativo il non aspirare mai a fare esperienza della privazione, del fallimento, della miseria, della sofferenza, della malattia grave, e dove persino la morte è considerata non un fatto naturale e inevitabile, ma una catastrofe crudele e immeritata, provoca un'enorme curiosità per questi eventi, curiosità in parte soddisfatta dalla fotografia.

La convinzione di essere esenti da calamità stimola l'interesse nel guardare immagini dolorose e il guardarle suggerisce e rafforza la convinzione di essere esenti. Un po' perché siamo "qui" e non "là" e un po' per quel carattere di inevitabilità che ogni evento acquista quando lo si trasforma in immagini. Nel mondo reale, c'è qualcosa che *sta* succedendo e nessuno sa cosa *potrà* succedere. Nel mondo delle immagini, è già *successo* e *continuerà* sempre a succedere in quel modo.

Conoscendo molto di ciò che c'è al mondo (arte, catastrofi, bellezze naturali) attraverso le immagini fotografiche, la gente è spesso delusa, sorpresa, indifferente quando vede la realtà. Perché le immagini fotografiche tendono a sottrarre emozione da ciò di cui facciamo esperienza diretta e le emozioni che suscitano non sono, in genere, quelle che proviamo nella vita reale. Accade spesso che una cosa ci disturbi più in fotografia di quando la vediamo nella realtà. Nel 1973, in un ospedale di Shangai, vedendo togliere i nove decimi dello stomaco a un operaio che soffriva di ulcera in fase avanzata, e che era stato anestetizzato con l'agopuntura, riuscii a seguire l'intera procedura di tre ore (ed era la prima operazione che vedevo in vita mia) senza provare nausea e senza mai sentire una volta il bisogno di guardare altrove. Un anno dopo, in un cinema di Parigi, l'operazione, meno sanguinolenta, ripresa da Antonioni per il suo documentario sulla Cina, *Chung Kuo*, mi fece sussultare al primo taglio di bisturi e mi costrinse a distogliere più volte gli occhi nel corso della sequenza. Di fronte a eventi conturbanti, che ci vengono presentati in forma di immagini fotografiche, si è più vulnerabili che di fronte alla realtà. Questa vulnerabilità è parte integrante della particolare passività di chi è due volte spettatore, spettatore di eventi già formati, in primo luogo dai partecipanti, in secondo luogo dal creatore dell'immagine. 1971

By making casts of human bodies from gauze bandages soaked in plaster of Paris, George Segal freezes his models into everyday poses. The model's feelings and physical sensations are captured in the moment portrayed. As Segal has stated: "human beings are capable of an infinite number of gestures and attitudes. My most important task is to choose and freeze the most meaningful of them in such a way as to capture, if I can, a revelation, a revelation, a perception of them." The viewer is left with the task of putting the story back in motion. In *The Dry Cleaning Store* (1964), the figure leaning on the balcony is captured while jotting down the latest order that has been handed to her. The gaudy neon sign and the interior of the shop, where a snow-white wedding dress is hanging, contrast with the ghostly colour of the female figure. As in the paintings of Edward Hopper, the figure is isolated and the viewer's eye is led deliberately to the tired and languid pose of the cashier. Segal charges the female figure, apparently estranged from the rest of the environment, with emotive meanings. She seems to display a sense of longing, perhaps remembering the momentous day in which she wore the white dress.

George Segal

George Segal, con la tecnica del calco diretto su figure umane con garze bagnate nel gesso, congela i suci modelli in pose quotidiane, fermando così il passare del tempo in un istante. Nell'attimo ritratto dall'artista si condensano i sentimenti, le sensazioni fisiche e psichiche dei suoi modelli: "l'essere umano è capace di un'infinità di gesti e di atteggiamenti. Il mio compito più importante è di scegliere e congelare i gesti più significativi, in modo da cogliere, se riesco, una rivelazione, una percezione...". Allo spettatore è lasciato il compito di sciogliere quell'istante, di far proseguire il fermo immagine e con esso la storia. In *La lavanderia a secco* (1964), la figura appoggiata al bancone viene colta intenta a segnare il nuovo ordine che le è stato consegnato. L'appariscente insegna al neon e l'interno del negozio dove è appeso un candido abito da sposa, contrastano con il colore spettrale della figura femminile. Come nei dipinti di Edward Hopper la figura viene isolata e lo sguardo dello spettatore viene condotto intenzionalmente sulla posa languida e stanca della cassiera. Segal carica di significati emotivi la figura femminile, che apparentemente estranea al resto dell'ambiente. Nella ragazza, si evince un sentimento nostalgico, è vivo in lei il ricordo del giorno in cui aveva indossato l'abito bianco. (BCdeR)

The Dry Cleaning Store (*La lavanderia a secco*), 1964
Photo / foto courtesy Moderna Museet, Stockholm
SKM 1992 / Per - Anders Allsten

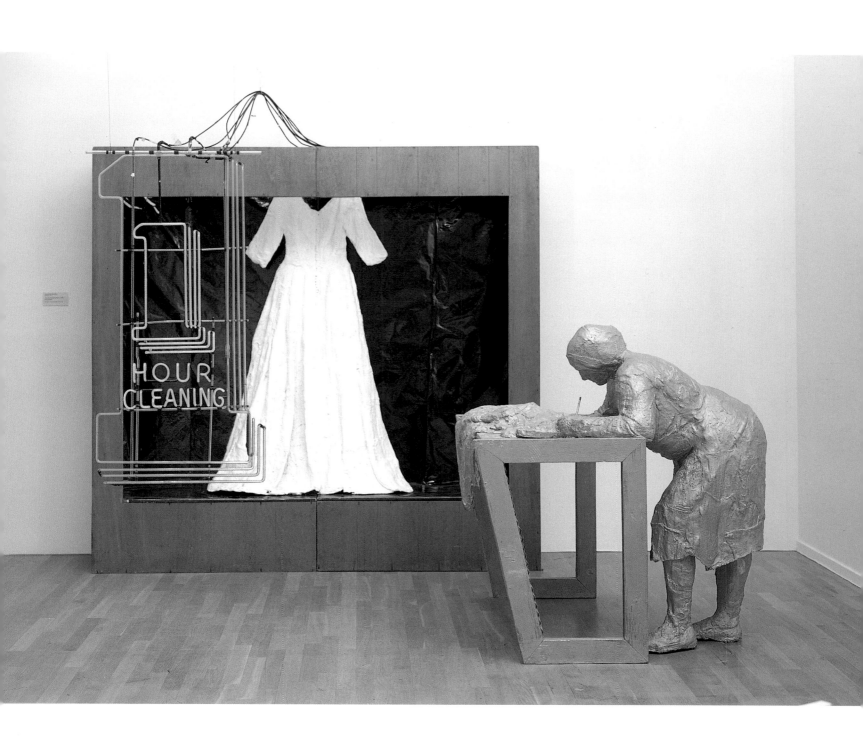

Meat Joy (1964) was first presented in Paris at Jean-Jacques Lebel's "Festival of Free Expression," and later at Dennison Hall in London and Judson Church in New York. The piece evolved from a series of dreams that the artist had been recording over the course of four years, noting the states of sensory orientation that she experienced in the transition from sleeping to waking. These observations became highly elaborate drawings and notes made on scraps of paper, on the wall, and on her bed.

The work itself, with its sense of energetic excess and indulgence, its celebration of flesh as material, has the quality of an erotic ritual. It progresses from a calm, ordered beginning, with nine performers gently interacting, to a scenario that alternates between wild abandon and tender precision, ultimately encompassing the audience. Light effects, song sequences and pre-recorded sounds from the street, work in rhythm with the attitudes, gestures and interactions of the performers, creating a series of painterly *tableaux* in which each individual eventually fuses into a single seething mass.

Carolee Schneemann

Gioia della carne (1964) venne presentata per la prima volta a Parigi, al "Festival della libera espressione" di Jean-Jacques Lebel, e quindi alla Dennison Hall di Londra e alla Judson Church di New York. La *performance* nasceva da una serie di sogni che Schneemann aveva annotato su un diario nei quattro anni precedenti, mettendo per scritto gli stati di orientamento sensoriale che aveva sperimentato nella transizione dal sonno alla veglia, e trasformandoli in disegni estremamente elaborati e in appunti scritti su pezzi di carta, sulla parete, sul letto.

L'opera stessa, con il suo senso di eccesso e appagamento, la celebrazione della carne come tema, e l'energia richiesta per eseguirla, possiede il carattere di un rito erotico. La *performance* passa da un inizio tranquillo e ordinato, con nove interpreti che interagiscono dolcemente, a uno scenario che alterna selvaggio abbandono e amorevole precisione, per arrivare infine a includere il pubblico. Effetti luminosi, sequenze di canzoni e rumori di strada pre-registrati vanno a ritmo con le pose, i gesti e le interazioni degli interpreti, creando una serie di *tableau* pittorici in cui alla fine tutti gli individui si fondono in un'unica massa ribollente. (AT)

Meat Joy (*Gioia della carne*), 1964

pp. 196-197: *Meat Joy* (*Gioia della carne*), 1964
Photos / foto Al Geise; Tony Ray Jones; Pierre Dominique Gaisseau
Meat Joy (*Gioia della carne*), performance collage / collage della performance, 1999 (images / immagini, 1964)

Photos / foto courtesy the artist / l'artista

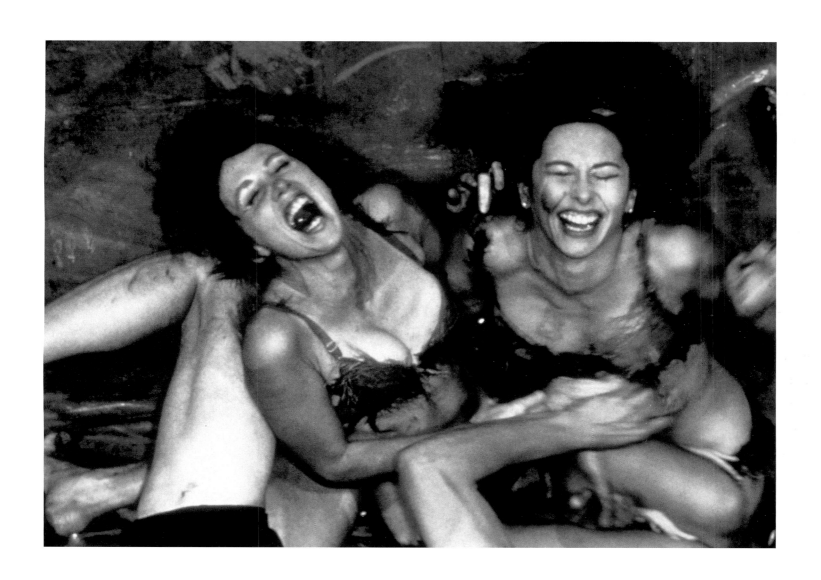

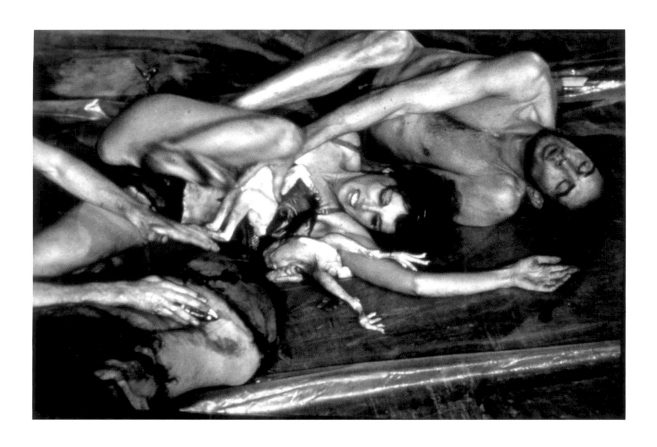

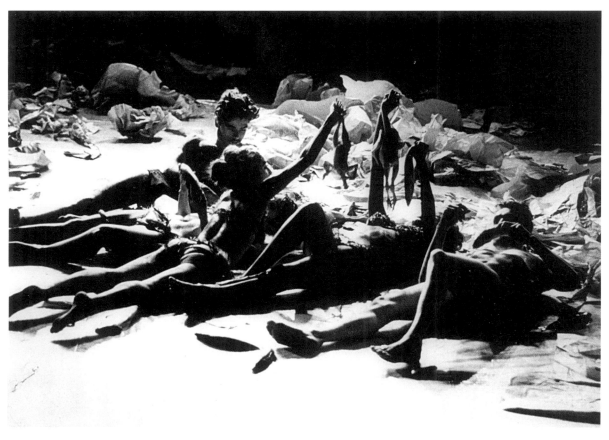

Whilst early African photographers employed European-influenced backdrops for their sitters, primarily classical or pastoral scenes, Keïta was one of the first to use traditional African textiles, either plain or highly decorative. These often provided a sharp contrast to the contemporary clothes and poses of his sitters, like the young man in the white suit and glasses holding a flower in an untitled photograph of 1959. Keïta operated as an agent of self-definition, depicting his clients' role and status within their local community. His internationally recognised success as a photographer was based not only on his strong compositional sense and use of natural light and sharp focus, but also on the means by which he enhanced his sitter's "aspirant modernity" through props and accessories. He kept three European suits in his studio for those who could not afford one, as well as a wide range of accessories. Props played an important part in the construction of self-image and ranged from the traditional, such as flowers or jewellery, to more modern, cosmopolitan indicators like radios, handbags or motorcycles – emblems of an increasingly Western-influenced and prosperous consumer culture.

Seydou Keïta

Mentre i primi fotografi africani continuavano a utilizzare per i loro soggetti sfondi in stile europeo, soprattutto scene classiche o pastorali, Keïta fu uno dei primi a usare sfondi tradizionali africani, impiegando tessuti semplici o altamente decorativi. In questo modo otteneva spesso un netto contrasto con la contemporaneità degli abiti e delle pose dei soggetti, come nel caso di una fotografia senza titolo del 1959, dove un giovane con abito bianco e occhiali stringe in mano un fiore.
Keïta, raffigurando il ruolo e la posizione dei suoi clienti all'interno della comunità locale, fungeva da agente di auto-definizione. Il suo successo internazionale si fondava non solo sul suo forte senso della composizione, sull'uso della luce naturale e di una nitida messa a fuoco, ma anche sugli arredi scenici e gli accessori con cui esaltava "l'aspirante modernità" dei modelli; gli arredi scenici svolgevano un ruolo importante nella costruzione dell'immagine di se stessi, e spaziavano da elementi tradizionali – come fiori e gioielli – a indicatori più moderni e cosmopoliti – come radio, borsette e moto; emblemi di una cultura consumistica sempre più occidentalizzata e prospera (Keïta teneva in studio una vasta gamma di accessori e, per coloro che non potevano permettersi di comprane uno, tre abiti di taglio europeo). (CS)

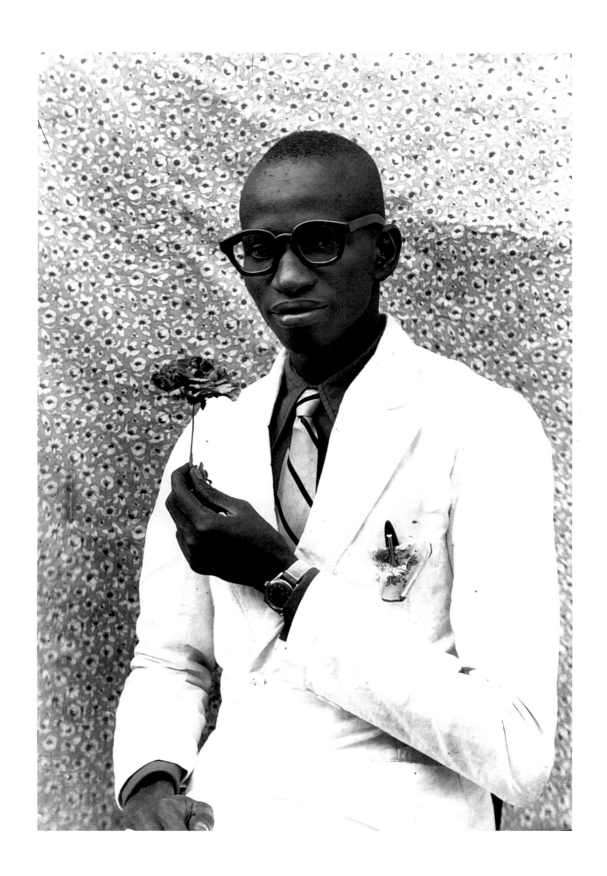

In his photographs of young Bamakois during the 1960s and 1970s, Sidibé captured a sense of the universal style and attitude of youth – from portraits akin to style magazines such as *Ambianceur en pattes d'éléphant* (*Young man with bell bottoms*, 1970), to more informal groupings like *Les quatres amies le jour de fête* (*The four friends on the day of the party*, 1975). As he became known for his identification with young people's activities, clothes and haircuts, his photographic style became looser and more relaxed especially in his images outside of the studio.

In the studio, his clients present themselves with accessories and props like motorcycles or transistor radios (*Toute la famille en moto* [*The whole family on a motorcycle*], 1962) as indicators of social status and material wealth. Like Seydou Keïta he took thousands of black and white photographs during his career.

Malick Sidibé

Nelle sue fotografie di giovani abitanti di Bamako, scattate nel corso degli anni Sessanta e Settanta, Sidibé ha catturato un senso universale dello stile e del comportamento giovanili – dai ritratti simili a quelli delle riviste di moda come *Ambianceur en pattes d'éléphant* (*Giovane con pantaloni a zampa d'elefante*, 1970), a foto di gruppo più informali come *Les quatres amies le jour de fête* (*Quattro amiche nel giorno della festa*, 1975). Mentre diventava famoso per la sua identificazione con le attività, gli abiti e le pettinature dei giovani, il suo stile fotografico si faceva sempre più sciolto e rilassato, sopratutto nelle immagini scattate in esterni.

In studio, i suoi clienti si presentano con accessori e arredi scenici come motociclette e radio a transistor (*Toute la famille en moto* [*Tutta la famiglia sulla motocicletta*], 1962), indicatori di posizione sociale e ricchezza materiale. Come Seydou Keïta, Sidibé, durante la sua carriera, ha scattato migliaia di foto in bianco e nero. (CS)

Toute la famille en moto (The whole family on a motorcycle / *Tutta la famigiia sulla motocicletta*), 1962
Photo / foto © Malick Sidibé, courtesy C.A.A.C. – the Pigozzi Collection, Genève

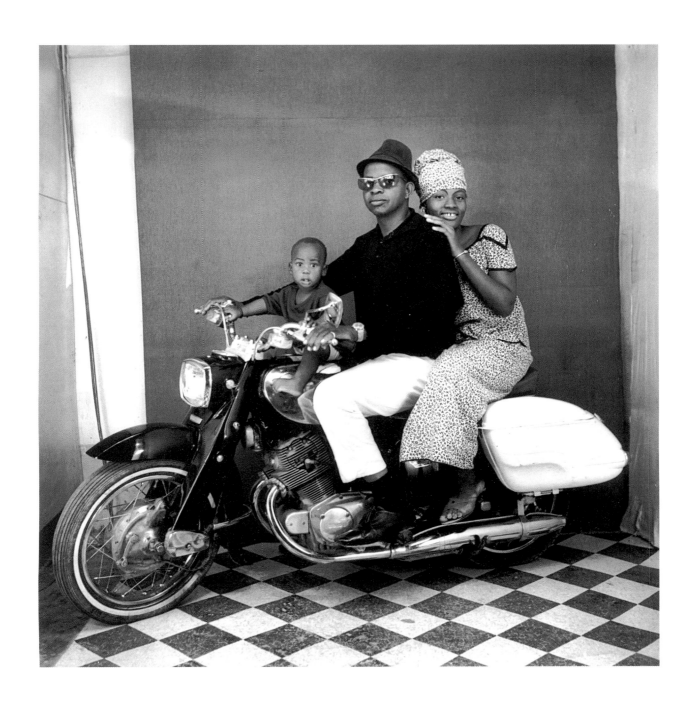

Garry Winogrand was the quintessential street photographer, constantly roaming the city – most often New York and Los Angeles – with his camera. He was part of a new generation of photographers who focused on the spontaneity of the passing moment, creating what John Szarkowski called a "snapshot" aesthetic. He claimed to photograph in order to see what things looked like when photographed, and he was notorious for his increasingly obsessive picture taking, using the camera as a third eye to shape his world. When he died, he left more than 300,000 unedited images.

Winogrand was drawn to subjects that illuminated the particular qualities of modern American life. The media figures strongly in his imagery and was the focus of an extended body of work, *Public Relations* (1977). One of his most vivid images is a picture within a picture that shows many layers of image construction. President Kennedy, speaking at the Democratic National Convention, is shot from behind, while his face beams from a television screen facing the viewer.

Garry Winogrand

Garry Winogrand era un tipico esempio del "fotografo di strada", che vagava costantemente per la città – soprattutto New York e Los Angeles – armato di macchina fotografica. Faceva parte di una nuova generazione di fotografi interessati alla spontaneità e alla magia dell'attimo fuggente definendo la cosiddetta estetica "dell'istantanea". Winogrand usava la fotocamera come un terzo occhio, ed era noto per la sua attività sempre più ossessiva. Sosteneva di fotografare per vedere che aspetto avessero le cose una volta riprodotte su pellicola. Alla sua morte, lasciò più di 300.000 immagini inedite.

Winogrand era attratto dai soggetti che mettevano in luce le qualità particolari della moderna vita americana. I *mass media* sono un argomento di cui si occupò spesso, mettendolo al centro di un'ampia raccolta, *Relazioni Pubbliche* (1977). Una delle sue immagini più vivide mostra il presidente Kennedy che parla alla *convention* democratica, fotografato di spalle mentre il suo volto viene trasmesso da uno schermo televisivo posto di fronte allo spettatore: una fotografia dentro la fotografia, che rivela i numerosi strati che compongono l'immagine. (AM)

Democratic National Convention, Los Angeles (*Riunione del partito democratico, Los Angeles*), 1960
Photo / foto © Winogrand, courtesy Jeffrey Fraenkel Gallery, San Francisco

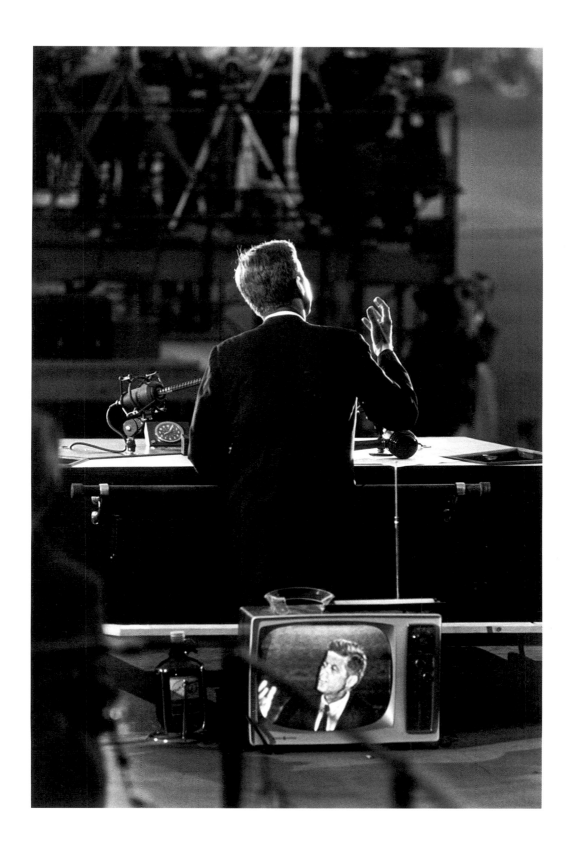

Through his photographs, David Goldblatt has developed a close study of South Africa from the 1950s to the present day, from apartheid to the liberation of Nelson Mandela and the end of a dictatorial regime. These black and white images show everyday life in a country facing great problems.

Goldblatt does not portray the major struggles in order to provide a crude political analysis; instead, his photographs become testimonies to the infinite psychological and social nuances of a complex humanity. The 1950s were the years in which the new "white" government came to power, and rather than depicting the resistance movement and the striking internal contrasts, he decided to show everyday life and shed light on the roots of a flawed system.

David Goldblatt

Attraverso le sue fotografie, David Goldblatt studia il Sudafrica dagli anni Cinquanta fino a oggi, dall'apartheid alla liberazione di Nelson Mandela, e alla fine del regime razzista. Queste immagini in bianco e nero mostrano la vita di ogni giorno in un paese complesso e dalle grandi problematiche.

Goldblatt non ritrae le grandi lotte per compiere una cruda analisi politica, le sue fotografie diventano testimonianze delle infinite sfumature psicologiche e sociali di un'umanità difficoltosa. Gli anni Cinquanta sono gli anni in cui il nuovo governo "bianco" sale al potere e invece di ritrarre il movimento di resistenza e gli eclatanti contrasti interni, decide di mostrare la vita di ogni giorno. (BCdeR)

Cup Final, Orlando Stadium, Soweto (Finale delle coppe, Stadio di Orlando, Soweto), 1972
Photo / foto © Goldblatt, courtesy Goodman Gallery, Johannesburg

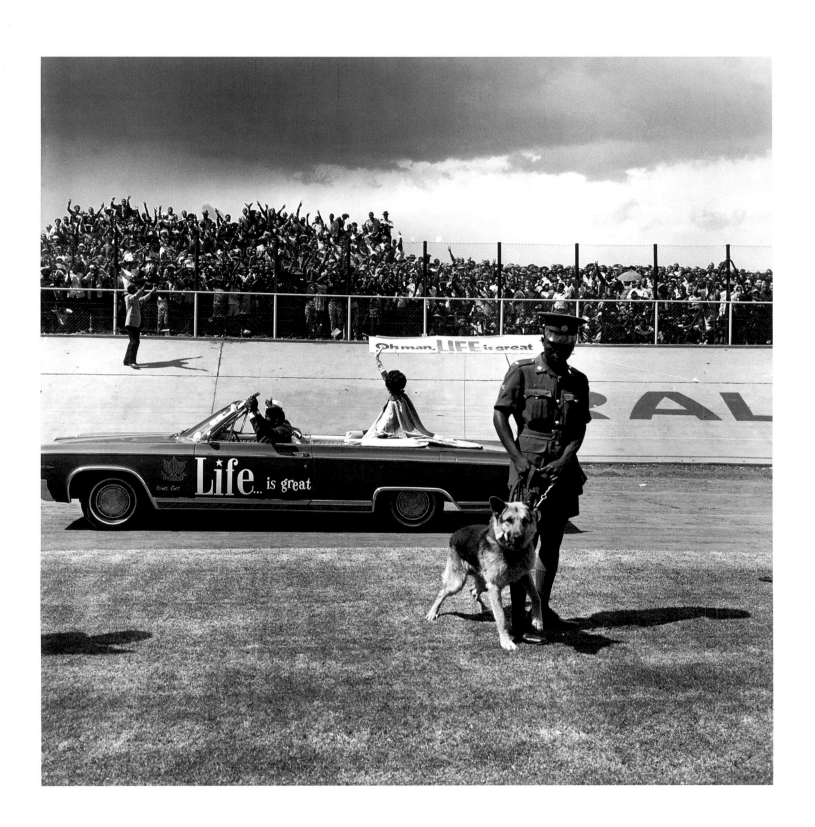

Over the course of his career, Mario Giacomelli developed the lyrical force of photography in a personal way, showing the major themes of human life. The passing of time, memory, the earth, suffering and love were among his subject.

The series of images entitled *Io non ho mani che mi accarezzino il volto* (*I Have no Hands to Caress my Face*, 1961-63), is set in the Episcopal Seminary in Senigallia. The title is a quotation from Father David Turoldo, whose writings inspired Giacomelli to approach the seminary.

As with other series that he produced, the photographer regularly visited the place where he intended to work for about a year, in the course of which his chosen subjects became used to his presence, and the presence of his camera.

The shots begin on a snowy day, during which Giacomelli takes low-velocity photographs of the young priests, observing them during their daily break. The images, printed in such a way as to emphasise the contrast between the dense black soutanes and the dazzling brilliance of the snow, convey the enchantment of a space both profoundly human and suspended in a highly graphic form of abstraction.

Mario Giacomelli

Nel corso della sua carriera Mario Giacomelli ha sviluppato in modo personale la forza lirica della fotografia, inquadrando grandi temi dell'esistenza umana. Tra i suoi soggetti vi sono stati il trascorrere del tempo, la memoria, la terra, la sofferenza e l'amore.

La serie di immagini intitolata *Io non ho mani che mi accarezzino il volto* (1961-63) è ambientata nel seminario vescovile di Senigallia. Il titolo riprende una poesia di padre David Turoldo, la cui lettura spinge Giacomelli ad avvicinarsi al seminario. Come nel caso di altre serie realizzate, il fotografo frequenta per circa un anno il luogo dove intende lavorare, nel corso del quale i soggetti scelti si abituano alla sua presenza e a quella della macchina fotografica.

Gli scatti iniziano in una giornata di neve, nel corso della quale Giacomelli fotografa con un basso tempo di esposizione i giovani seminaristi, osservandoli durante la pausa di ricreazione. Le immagini, stampate in modo da accentuare il contrasto tra le spesse tonache nere e il candore abbagliante della neve, restituiscono l'incanto di uno spazio profondamente umano e, al tempo stesso, sospeso in un'astrazione fortemente grafica. (Marcella Beccaria)

Io non ho mani che mi accarezzino il volto (*I Have no Hands to Caress my Face*), 1961-63
Castello di Rivoli Museo d'Arte Contemporanea, Rivoli-Torino
Photo / foto Paolo Pellion, Torino

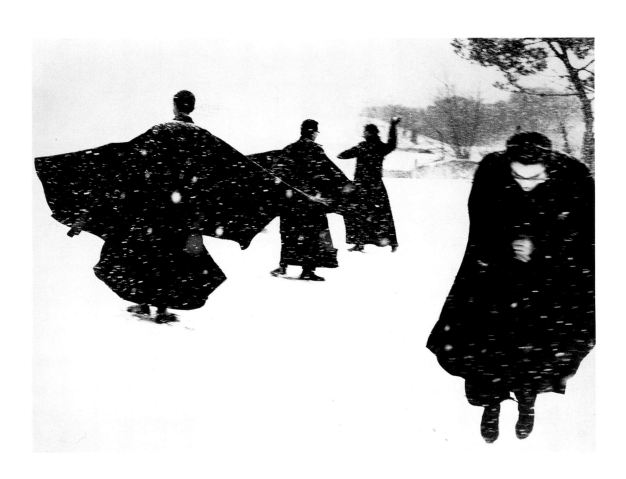

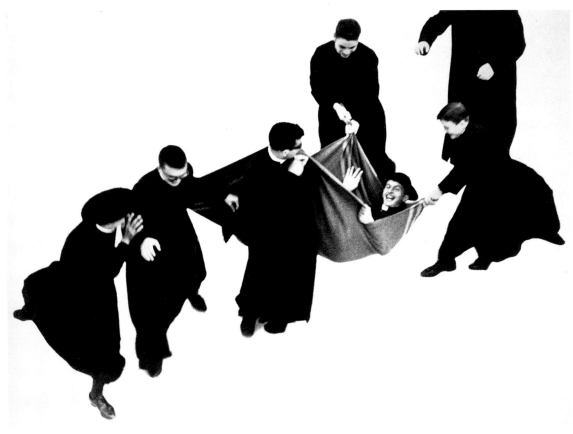

Gerhard Richter has based his paintings on photographs found in books, magazines and newspapers, or that he has taken himself. These are transposed to canvas in a meticulous process that captures the images in all their photographic detail yet makes them appear out of focus. He achieves this effect by dragging a dry paint brush over the canvases while still wet. This blurring renders the image fugitive and ungraspable, highlighting the process of painting over its content, and distancing the work from its original referent. By emphasising the moment captured by the camera and instantly lost in time, Richter's paintings embody the gap between what we see and its pictorial representation. From culturally and politically significant landscapes – Nietzsche's Sils Maria, Hitler's Alps – to personal or celebrity snapshots, Richter has often explored contemporary subjectivity and identity. *Acht Lernschwestern* (*Eight Student Nurses*, 1966), is one of his early series of works based on photographs found in German newspapers, in this case accompanying reports on the violent murder of eight nurses in the 1960s. Propelled to temporary fame as part of a group defined by their common profession and untimely deaths, each woman remains anonymous in these passport images. Paradoxically, Richter further reduces any sense of singularity by registering their similarities of pose, hairstyle and clothes, and by evening out their distinctive features.

Gerhard Richter

I dipinti di Gerhard Richter prendono spunto da fotografie trovate su libri, riviste e giornali, oppure scattate dall'artista stesso. Le foto vengono poi trasposte su tela con un meticoloso procedimento che ne cattura ogni dettaglio facendole, tuttavia, apparire sfocate o indistinte: un effetto ottenuto trascinando un pennello asciutto sopra la tela ancora bagnata. Questa sfocatura rende l'immagine fugace e inafferrabile, mettendo in evidenza l'atto della pittura rispetto al contenuto, oltre che la distanza fra tale contenuto e il suo referente originale. Come il momento catturato nella fotografia e subito perduto nel tempo, i quadri di Richter incarnano il divario fra ciò che vediamo e la sua rappresentazione pittorica. Richter ha spesso indagato la soggettività e l'identità contemporanee, dai paesaggi culturalmente e politicamente significativi – la Sils Maria di Nietzsche, le Alpi di Hitler – alle istantanee di persone comuni o famose. *Acht Lernschwestern* (*Otto allieve infermiere*, 1966) è una delle sue prime serie, basata su fotografie di giornali tedeschi che accompagnavano alcuni articoli sull'omicidio di otto infermiere avvenuto negli anni Sessanta. La vita privata di queste donne rimane anonima, ma ognuna di esse acquista una momentanea celebrità come parte di un gruppo che si riduce a una professione comune e a una morte prematura. Queste fotografie formato tessera – il massimo simbolo di identificazione per lo Stato – riducono ulteriormente qualunque senso di individualità, registrando, paradossalmente, le somiglianze – pose, acconciature, abiti – e minimizzando i tratti distintivi. (AT)

Acht Lernschwestern (*Eight Student Nurses / Otto allieve infermiere*), 1966

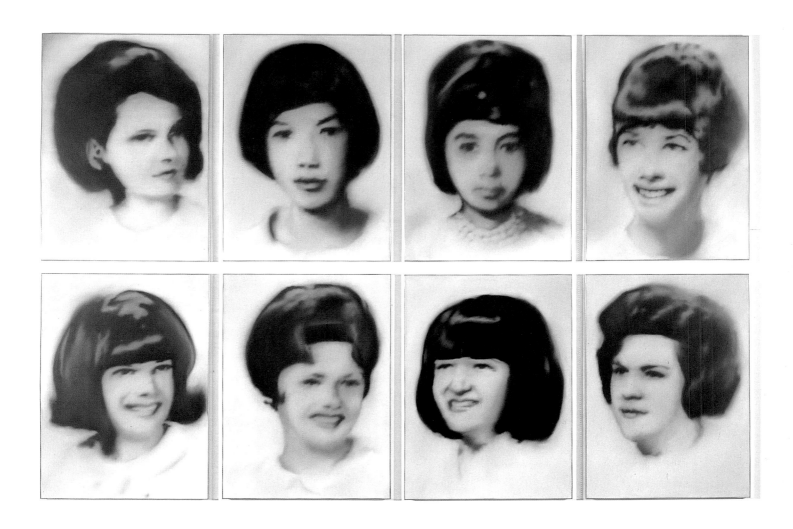

La Tour visuelle (*The Visual Tower*, 1966) by Marcel Broodthaers, consists of seven circular shelves, each supporting glass jars arranged in a circle. In them, the artist has placed photographs showing a made-up female eye, of the kind usually seen in fashion magazines. As in the sculptures or paintings in which he uses mussel-shells or egg-shells, the artist uses glass jars, arranging them in a piled structure like those seen in shops or commercial displays, to underline the power exercised by structures whose function is to contain and preserve. What is contained and regulated in this case is vision itself, with the multiplication of points of view generated by the work. It induces, in the fleeting play of glances, the sense of an inversionin which the viewers feels as though the work is looking at them rather than vice versa. Reflecting on the production and use of images of consumer civilisation, the work seems to reproduce the dynamic relationship that links subject and object in the instantaneous movement of perception and thought, between intuition and crystallisation. A sensation not unlike the multiform reflections and instant experience with which we respond, in the urban centres of mass society, to shop windows, advertisements or cultural entertainment.

Marcel Broodthaers

La Tour visuelle (*La torre visiva*, 1966) di Marcel Broodthaers è costituita da sette ripiani di forma circolare su cui sono appoggiati in circolo alcuni barattoli di vetro, al cui interno l'artista ha posto fotografie che riproducono un occhio femminile, truccato come generalmente appare sulle riviste di moda. Come nelle sculture o nei dipinti in cui fa uso di valve di cozze o gusci d'uova, l'artista ricorre ai barattoli di vetro, disponendoli in una struttura a catasta simile a quella dei magazzini o degli espositori commerciali, per sottolineare il potere esercitato dalle strutture che hanno la funzione di contenere e conservare. Ciò che in questo caso viene contenuto e regolato è la visione stessa, con la moltiplicazione dei punti di vista che l'opera produce. Inducendo nel gioco fugace degli sguardi la sensazione di un'inversione, lo spettatore ha l'impressione che sia l'opera a guardarlo e non viceversa. Sul filo di un'analisi che coinvolge anche la produzione e l'uso delle immagini di largo consumo, l'opera sembra riprodurre la relazione dinamica che lega soggetto e oggetto nel movimento fulmineo della percezione e del pensiero, fra intuizione e cristallizzazione. Sensazione analoga ai riflessi multiformi e all'esperienza istantanea con cui ci relazioniamo, nelle metropoli della società di massa, alle vetrine dei negozi, alla comunicazione pubblicitaria o all'intrattenimento culturale. (AV)

La Tour visuelle (*The Visual Tower* / *La torre visiva*), 1966
Photo / foto courtesy Scottish National Gallery of Modern Art, Edinburgh, purchased / acquisito 1983

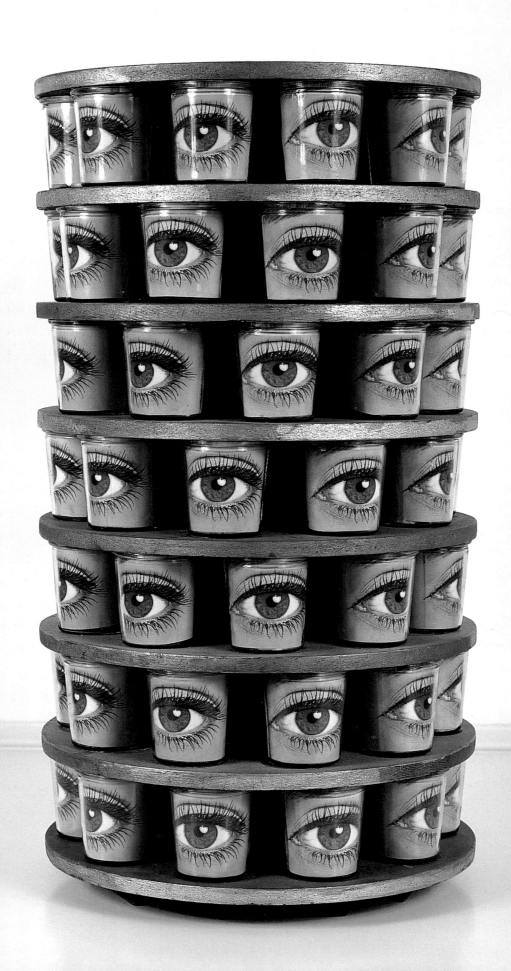

In 1977 Gilbert & George produced an iconic series of twenty-six works entitled *Dirty Words Pictures*, in which obscene, nihilistic graffiti and diverse urban street scenes are countered with posed self-portraits in a grid of framed photographs.

Smash (1977) juxtaposes crowds of loitering multi-racial youths, toppling barbed-wire barriers and decrepit walls of peeling paint. The combination of seemingly insignificant visual moments resonate with violence, squalor and decline – themes that became central to the cultural climate in urban Britain in the mid-1970s. This was a period of national malaise in which widespread industrial action, class war and racial tension brought discontent and street rioting to numerous British cities. The anonymously scribed "dirty words," found and photographed by Gilbert & George, act as urgent cries from the grim metropolis, provoked by feelings of aggression, desperation, frustration or loneliness. The fractured images further reflect the chaotic proliferation of image and words that jostle for attention in the modern city, and the grid formation itself echoes banks of monitors hooked up to surveillance cameras, unceasingly spying on the public arena. The artists remain impassive and non-judgemental observers of the troubled world around them. As contemporary *flâneurs*, they walked the streets of East London recording the spectacle and offering it up for analysis, their detachment emphasised by their isolated and melancholic presence in every work.

Gilbert & George

Nel 1977 Gilbert & George produssero una serie di importanti opere intitolate *Immagini di parolacce*, in cui graffiti osceni e nichilisti e varie scene urbane si contrappongono ad autoritratti in posa in una griglia di foto incorniciate.

Frantumazione (1977) giustappone folle multirazziali di giovani oziosi che abbattono barriere di filo spinato e decrepite pareti di vernice scrostata. La combinazione di momenti visivi apparentemente insignificanti trasmette un'eco di violenza, squallore e declino: temi che divennero centrali nel clima culturale delle città inglesi della metà degli anni Settanta. In quel periodo di malessere generale, l'industrializzazione diffusa, le tensioni tra le classi sociali e razziali provocarono scontento e tumulti in numerose città britanniche.

Le "parolacce" incise da autori anonimi, scoperte e fotografate da Gilbert & George, sono le grida dell'orribile metropoli suscitate da sentimenti di aggressione, disperazione, frustrazione e solitudine. Le immagini frammentate riflettono ulteriormente la caotica proliferazione di immagini e parole che lottano per catturare l'attenzione nella città moderna, e la struttura a griglia evoca file di schermi collegati a telecamere di sorveglianza, che spiano continuamente lo spazio pubblico.

Gli artisti rimangono osservatori impassibili e imparziali del mondo problematico che li circonda. Come *flâneur* contemporanei, camminano per le strade di East London registrando lo spettacolo; tuttavia, il loro distacco viene enfatizzato dalla loro presenza isolata e malinconica all'interno di ogni opera. (RM)

Smash (*Frantumazione*), 1977
Photo / foto courtesy Arts Council Collection, Hayward Gallery, London

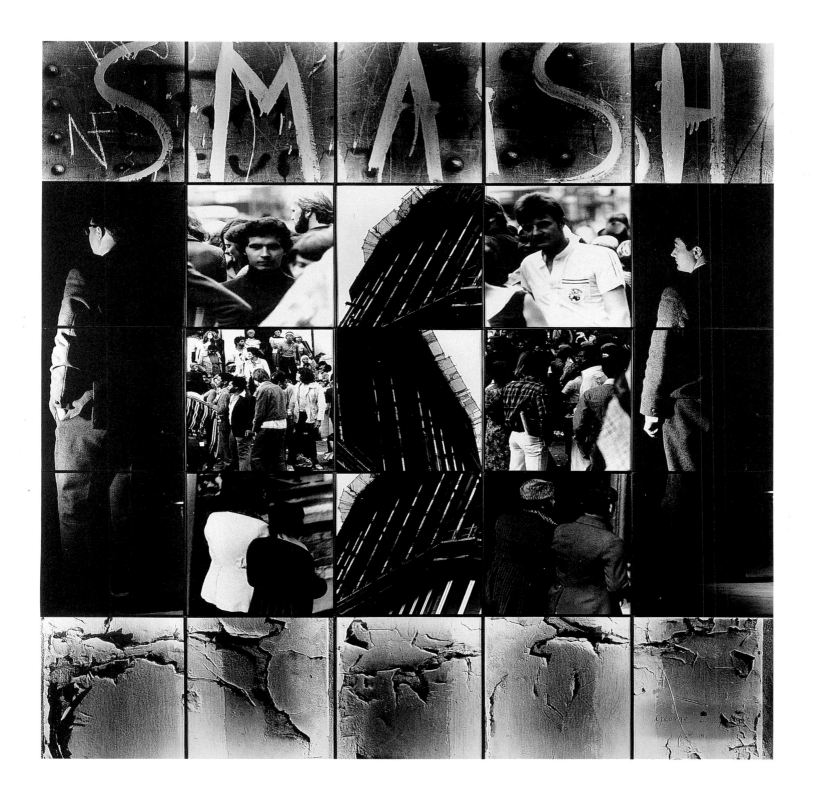

Les Suisses morts (*The Dead Swiss*, 1989) consists of cut out photographs from obituary announcements in a Swiss provincial newspaper, *Le Nouveliste de Valais*. The anonymous faces were placed side by side by Boltanski. Yet they are only identified as Swiss: "I made works," the artist states, "concerned with dead Jews. But Jews and the Dead go well together, the combination is too illuminating. By contrast, there is nothing more normal than the Swiss. There is really no reason at all why they should die; in a certain sense they are more frightening, because they are like all of us." By virtue of the very fact that they are normal, their loss of individuality and personal history represents the whole of humanity. Boltanski shows us how the presence of these people, accentuated by their eyes, directly calling the viewer to account, also reveals a profound and unsettling absence, one that leads to the revelation of universals such as memory and life itself. They are collective subjects that belong to the individual history of each one of us. The light-bulbs placed at the very top of the composition have a marginal link with the *lux perpetua* of the sacraments.

Christian Boltanski

In *Les Suisses Morts* (*Gli svizzeri morti*, 1989) Christian Boltanski ha ritagliato delle piccole foto dagli annunci mortuari di un giornale della provincia svizzera "Le Nouveliste de Valais". I volti anonimi sono posti gli uni accanto agli altri ma la particolarità è che sono svizzeri: "ho eseguito lavori", afferma l'artista, "riguardanti i morti ebrei. Però gli ebrei e la morte si accompagnano troppo bene, l'associazione è troppo esemplificativa. Al contrario non c'è nulla di più normale che gli svizzeri. Non c'è davvero nessuna ragione, per la quale devono morire; in un certo qual modo spaventano maggiormente perché sono come tutti noi".

Proprio per il fatto che sono normali hanno perso la loro individualità, la loro storia personale, rappresentando l'umanità intera. Boltanski ci mostra come la presenza di queste persone, evidenziata dai loro sguardi, che chiamano in causa direttamente lo spettatore, sia al contempo rivelatrice di una profonda e angosciante assenza. L'assenza conduce alla rivelazione di concetti universali, come la memoria qui mostrata dalle fotografie in bianco e nero e la morte stessa. Sono argomenti collettivi, che appartengono alla storia individuale di ciascuno di noi.

Le lampadine poste all'estremità superiore della composizione hanno un legame marginale con la *lux perpetua* dei sacrari. (BCdeR)

Les Suisses Morts (*The Dead Swiss / Gli svizzeri morti*), 1989
Photo/ foto courtesy Kewenig Galerie, Köln

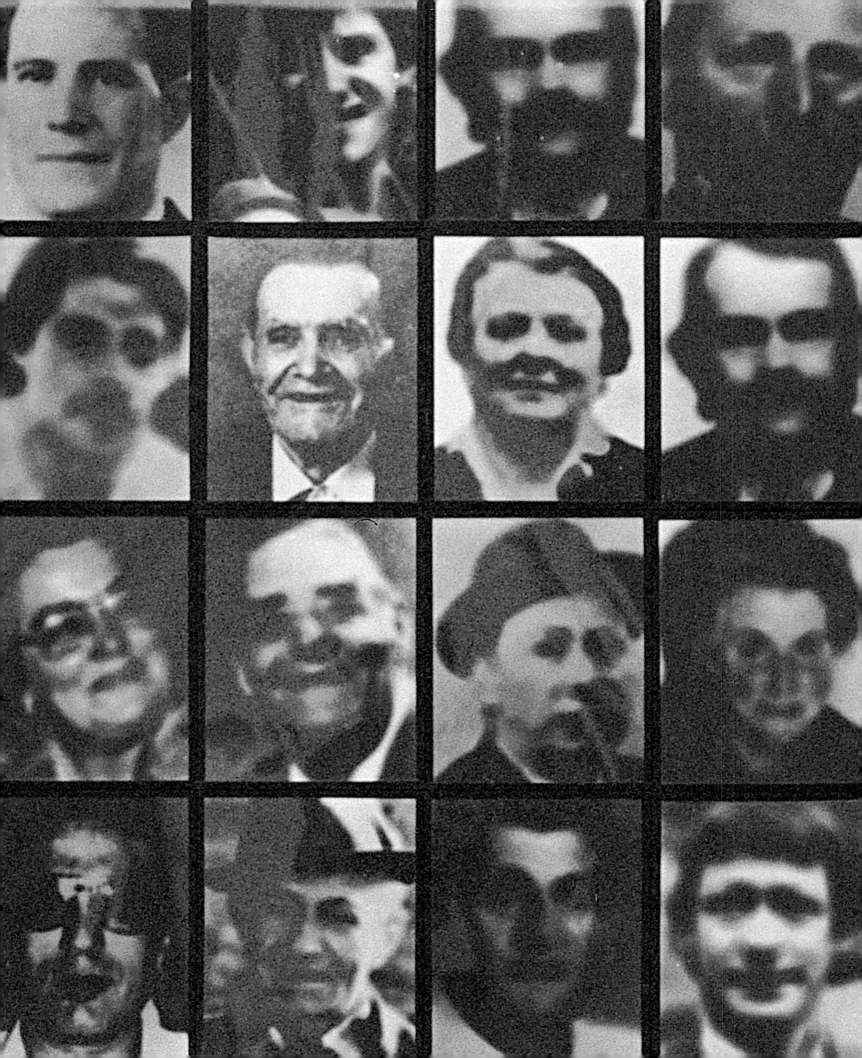

Philip Guston's return to figuration in the late 1960s, after almost two decades of lyrical, "Abstract Expressionist" works, marked his rejection of American abstraction as "A lie, a sham... an escape from the true feelings we have, from the raw primitive feelings about the world – and us in it." They were also fuelled by his desire to find a role for art within the turbulent socio-political climate of the 1960s and 1970s.

The new paintings reduced the figure to cartoon-like images that often consisted of a gigantic round head with large eyes, separated from its body, or to hooded figures reminiscent of the Ku Klux Klan. These were accompanied by a highly personal symbolism that included shoes, legs, hands (often holding cigarettes), ladders, light bulbs, which were roughly painted and treated in characteristic shades of red, pink and blue. In turn humorous and mordantly critical, they often depicted moments of Guston's daily existence pervaded by feelings of fear and self-doubt. *Scared Stiff* (1970) presents a portrait of the artist confronted by a giant pointing hand, transforming Michelangelo's image of creation into an expression of the artist's anxiety.

Philip Guston

Il ritorno di Philip Guston all'arte figurativa alla fine degli anni Sessanta, dopo quasi due decenni di lirico Espressionismo Astratto, segnò il suo rifiuto dell'Astrattismo americano, che egli definì "una menzogna, un inganno... una fuga dai nostri veri sentimenti, dai sentimenti grezzi e primitivi che proviamo nei confronti del mondo – e da noi stessi al suo interno". Questo cambiamento venne anche alimentato dal desiderio di scoprire il ruolo dell'arte nel turbolento clima socio-politico degli anni Sessanta e Settanta.

I nuovi dipinti di Guston riducevano la figura a immagini da cartone animato, che consistevano in una gigantesca testa rotonda con grandi occhi, separata dal resto del corpo, o in figure incappucciate che ricordano il Ku Klux Klan. Queste immagini erano accompagnate da un simbolismo estremamente personale, che comprendeva scarpe, gambe, mani (che spesso stringevano una sigaretta), scale, lampadine, tutto dipinto in maniera approssimativa e trattato con caratteristiche sfumature di rosso, rosa e blu. Di volta in volta umoristici o corrosivamente critici, questi dipinti rappresentano momenti della vita quotidiana di Guston, pervasi da una sensazione di paura e insicurezza. *Spaventato* (1970) è un ritratto dell'artista davanti a un gigantesco dito puntato, che trasforma l'immagine della creazione michelangiolesca in un'espressione di inquietudine artistica. (AT)

Scared Stiff (Spaventato), 1970

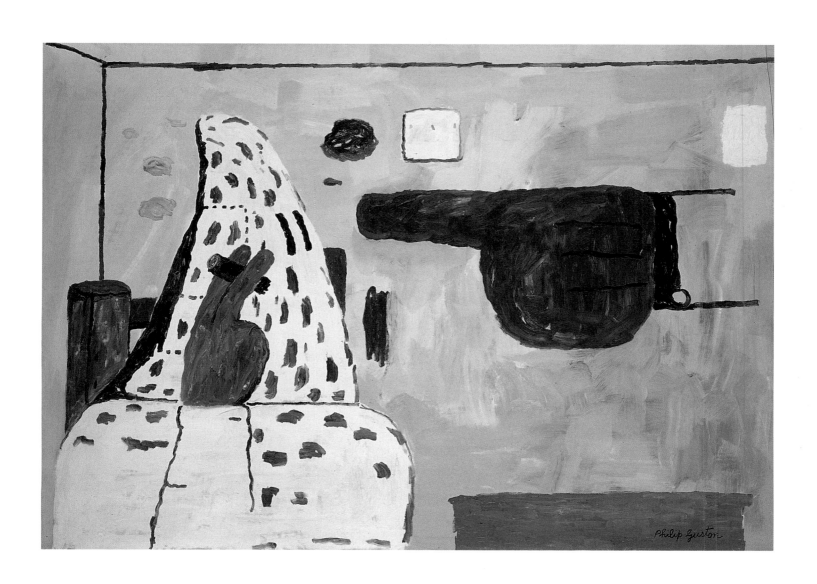

Like figures in a classical work, the men depicted in *Thursday Night #2* (1974) are captured in static relation to each other. A feeling of power and conspiracy pervades the painting, its shallow illusionistic depth creating a sense of physical proximity. None of the figures make direct visual contact with each other, however, and their positioning into separate groups fragments the unit. Rather than conveying strong psychological insights, their uniform physiognomies and treatment reduce them to social types, marked out only by the incidents of clothes and gestures. Like most of Katz's paintings, *Thursday Night* is executed on a large scale, which gives it an iconic, billboard-like presence that engulfs the viewer. In this instance, the image also casts us as interlopers, our presence seemingly registered in the impassive yet unsettling stares of the two central figures.

Alex Katz

Come figure classiche, gli uomini ritratti in *Giovedì notte #2* (1974) sono legati da una relazione spaziale statica. Il dipinto è pervaso da un senso di potere e cospirazione, e la sua illusione di scarsa profondità crea una sensazione di vicinanza fisica. Le figure, tuttavia, non si guardano negli occhi, e la loro disposizione in raggruppamenti separati frammenta l'unità dell'immagine. Il trattamento e le fisionomie uniformi li riducono a tipi sociali, contraddistinti solo dagli elementi accessori degli abiti e dei gesti. Come la maggior parte dei dipinti di Katz, *Giovedì notte* è realizzato su grande scala, e le figure sono investite di una presenza iconica, da cartellone pubblicitario, che sommerge l'osservatore. In questo caso, l'immagine conferisce all'osservatore anche il ruolo di intruso, poiché la sua presenza viene registrata dallo sguardo impassibile eppure inquietante delle due figure centrali. (AT)

Thursday Night #2 (Giovedì notte n. 2), 1974

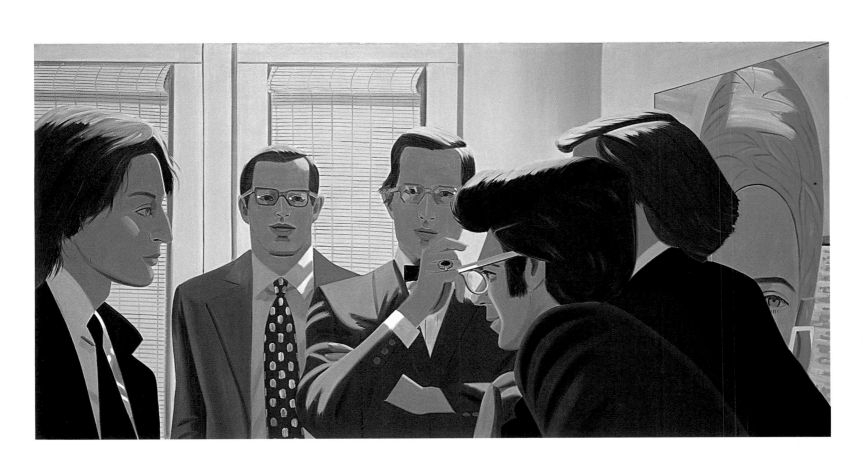

Following Piece (1969), one of Vito Acconci's first performances, documents the artist tailing a series of people in the street, breaking off every time his subject enters an enclosed space. For a month, he recorded this daily action in photographs, and in notes that he then sent to members of the art world. "Once a day, wherever I happen to be, I pick out, at random, a person walking in the street. Each day I follow a different person; I keep following until that person disappears into a private place (home, office, etc.) where I can no longer follow." In this work, Acconci's daily behaviour depends on the movements of the people he meets and follows. His will and his status as a thinking being are automatically cancelled out as soon as he begins to shadow his subjects. The fact that they are not aware that they are being tailed underlines the way in which one can invade the private sphere even in a public, urban space. The action echoes the paradoxical sentiment expressed in the final line of Alain Robbe-Grillet's film *L'Année dernière à Marienbad* (*Last year in Marienbad*, 1961) – "You were with me, alone" – suggesting that in contemporary society, the individual remains an isolated being.

Vito Acconci

Opera di pedinamento (1969), una tra le prime *performance* di Vito Acconci, documenta l'artista mentre pedina una serie di persone per la strada, interrompendosi ogni qualvolta il soggetto seguito entra in uno spazio chiuso. Per la durata di un mese, l'artista ha registrato l'azione giornaliera con le fotografie e annotando ogni singolo pedinamento su fogli che ha spedito in seguito, a persone dell'ambiente dell'arte. "Una volta al giorno, dovunque mi trovi, scelgo a caso una persona che cammina per strada. Ogni giorno seguo una persona diversa; continuo a seguirla finché scompare in un luogo privato (casa, ufficio ecc.) dove non posso più seguirla." In questa opera il comportamento giornaliero di Acconci dipende dai movimenti delle persone seguite. La sua volontà e il suo essere pensante vengono automaticamente annullati nel momento in cui si lascia guidare da chi cammina davanti a lui. Il fatto che i soggetti pedinati non siano a conoscenza di esserlo, mostra come si possa entrare nella sfera privata di uno sconosciuto, anche in uno spazio pubblico come quello urbano. La battuta finale del film *L'Année dernière à Marienbad* (*L'anno scorso a Marienbad*, 1961), scritto da Alain Robbe-Grillet, "Tu eri con me, solo", sembra esemplificare il concetto che sottende l'intera azione e, con essa, il paradosso della società contemporanea: l'essere umano è isolato nonostante, apparentemente, non lo sia. (BCdeR)

Following Piece (*Opera di pedinamento*), 1969
Photo / foto courtesy the artist / l'artista

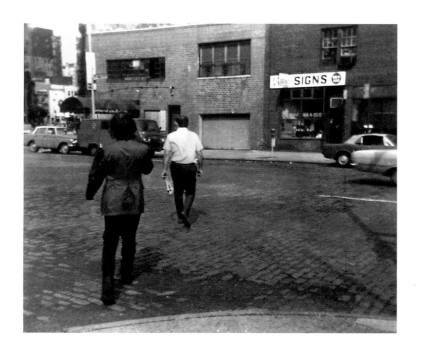
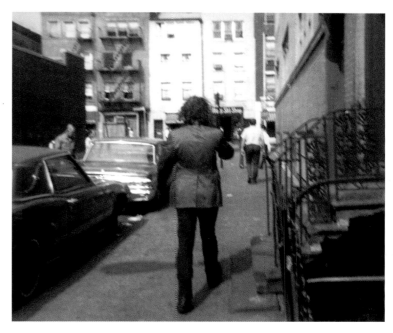
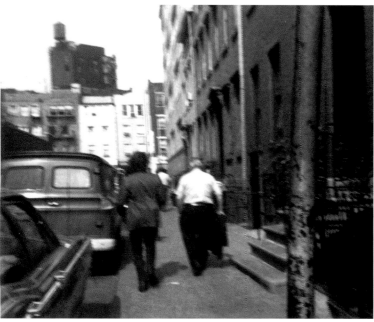
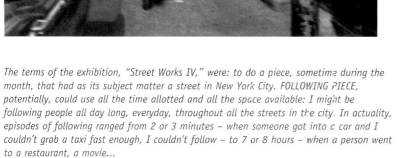

The terms of the exhibition, "Street Works IV," were: to do a piece, sometime during the month, that had as its subject matter a street in New York City. FOLLOWING PIECE, potentially, could use all the time allotted and all the space available: I might be following people all day long, everyday, throughout all the streets in the city. In actuality, episodes of following ranged from 2 or 3 minutes – when someone got into a car and I couldn't grab a taxi fast enough, I couldn't follow – to 7 or 8 hours – when a person went to a restaurant, a movie...

Le condizioni dell'esposizione, "Street Works IV", erano come segue: realizzare un pezzo nel corso del mese, il cui soggetto fosse una strada di New York City. Potenzialmente FOLLOWING PIECE avrebbe potuto avvalersi di tutto il tempo assegnato e di tutto lo spazio disponibile: avrei potuto seguire persone tutto il giorno, ogni giorno, per tutte le strade della città. In pratica seguivo le persone per due o tre minuti – quando salivano su un'auto e non riuscivo a salire a mia volta su un taxi con sufficiente rapidità, e quindi non potevo seguirle – ma anche per 7 o 8 ore – quando la persona andava al ristorante, al cinema... (V. Acconci)

Guy Ernest Debord One of the basic Situationist practices is the *dérive* [*drifting*], a technique of rapid passage through varied ambiances. *Dérives* involve playful-constructive behaviour and awareness of psychogeographical effects, and are thus quite different from the classic notions of journey or stroll.

In a *dérive* one or more persons during a certain period drop their relations, their work and leisure activities, and all their other usual motives for movement and action, and let themselves be drawn by the attractions of the terrain and the encounters they find there. Chance is a less important factor in this activity than one might think: from a *dérive* point of view cities have psychogeographical contours, with constant currents, fixed points and vortexes that strongly discourage entry into or exit from certain zones.

[...]

The average duration of a *dérive* is one day, considered as the time between two periods of sleep. The starting and ending times have no necessary relation to the solar day, but it should be noted that the last hours of the night are generally unsuitable for *dérives*.

But this duration is merely a statistical average. For one thing, a *dérive* rarely occurs in its pure form: it is difficult for the participants to avoid setting aside an hour or two at the beginning or end of the day for taking care of banal tasks; and towards the end of the day fatigue tends to encourage such an abandonment. But more importantly, a *dérive* often takes place within a deliberately limited period of a few hours, or even fortuitously during fairly brief moments; or it may last for several days without interruption.

[...]

The spatial field of a *dérive* may be precisely delimited or vague, depending on whether the goal is to study a terrain or to emotionally disorient oneself.

[...]

[The] spatial field depends first of all on the point of departure – the residence of the solo *dériver* or the meeting place selected by a group. The maximum area of this spatial field does not extend beyond the entirety of a large city and its suburbs. At its minimum it can be limited to a small self-contained ambiance: a single neighbourhood or even a single block of houses if it's interesting enough (the extreme case being a static-*dérive* of an entire day within the Saint-Lazare train station.)

[...]

Our loose lifestyle and even certain amusements considered dubious that have always been enjoyed among our entourage – slipping by night into houses undergoing demolition, hitchhiking nonstop and without destination through Paris during a transportation strike in the name of adding to the confusion, wandering in subterranean catacombs forbidden to the public, etc. – are expressions of a more general sensibility that is no different from that of the *dérive*. Written descriptions can be no more than passwords to this great game.

The lessons drawn from *dérives* enable us to draw up the first surveys of the psychogeographical articulations of a modern city. Beyond the discovery of unities of ambiance, of their main components and their spatial localization, one comes to perceive their principal axes of passage, their exits and their defenses. One arrives at the central hypothesis of the existence of psychogeographical pivotal points. One measures the distances that actually separate two regions of a city, distances that may have little relation with the physical distance between them. With the aid of old maps, aerial photographs and experimental *dérives*, one can draw up hitherto lacking maps of influences, maps whose inevitable imprecision at this early stage is no worse than that of the first navigational charts. The only difference is that it is no longer a matter of precisely delineating stable continents, but of changing architecture and urbanism. 1958

Fra i diversi procedimenti situazionisti, la deriva si presenta come una tecnica dal passaggio veloce attraverso svariati ambienti. Il concetto di deriva è indissolubilmente legato al riconoscere effetti di natura psicogeografica ed all'affermazione di un comportamento ludico-costruttivo, ciò che da tutti i punti di vista lo oppone alle nozioni classiche di viaggio e di passeggiata. Una o più persone che si lasciano andare alla deriva rinunciano, per una durata di tempo più o meno lunga, alle ragioni di spostarsi e di agire che sono loro generalmente abituali, concernenti le relazioni, i lavori e gli svaghi che sono loro propri, per lasciarsi andare alle sollecitazioni del terreno e degli incontri che vi corrispondono. La parte di aleatorietà è qui meno determinante di quanto si creda: dal punto di vista della deriva, esiste un rilievo psicogeografico delle città, con delle correnti costanti, dei punti fissi e dei vortici che rendono molto disagevoli l'accesso o la fuoriuscita da certe zone.

[…]

La durata media di una deriva è di una giornata, considerata come l'intervallo di tempo compreso tra due periodi di sonno. I punti di partenza e di arrivo, nel tempo, in rapporto al giorno solare sono indifferenti, tuttavia bisogna notare che in genere le ultime ore della notte sono poco adatte alla deriva.

Questa durata media della deriva possiede solo un valore statistico. Anzitutto, si presenta abbastanza raramente in tutta la sua purezza, perché difficilmente gli interessati possono evitare, al principio o alla fine di questa giornata, di sottrarvi una o due ore per dedicarle ad occupazioni banali; alla fine della giornata, la stanchezza contribuisce molto a questa forma di abbandono. Ma, soprattutto, la deriva si svolge spesso in alcune ore fissate deliberatamente od anche in modo fortuito, durante momenti abbastanza brevi, o, al contrario, durante parecchi giorni senza interruzione.

[…]

Il campo spaziale della deriva è più o meno definito o vago a seconda che questa attività miri piuttosto allo studio di un terreno o a risultati affettivi spaesanti.

[…]

In tutti i casi, il campo spaziale è anzitutto funzione delle basi di partenza che sono costituite, per i soggetti isolati, dal loro domicilio e, per i gruppi, dai punti di riunione prescelti. L'estensione massima di questo campo spaziale non supera l'insieme di una grande città e delle sue periferie. La sua estensione minima può essere limitata ad una piccola unità ambientale: un solo quartiere, o se ne vale la pena, anche un solo isolato (al limite estremo, la deriva statica di una giornata senza uscire dalla stazione di Saint-Lazare).

[…]

Così il modo di vivere poco coerente ed addirittura certi scherzi *considerati di dubbio gusto*, che sono sempre in voga e ben visti nel nostro ambiente, come, ad esempio, introdursi nottetempo nei piani delle case in demolizione o percorrere Parigi in autostop durante uno sciopero dei mezzi pubblici senza fermarsi, con il pretesto di aggravare la confusione facendosi trasportare in un luogo qualsiasi, errare nei sotterranei delle catacombe proibiti al pubblico, discenderebbe da un senso più generale che altro non è se non il senso della deriva. Ciò che possiamo scrivere può valere soltanto come parola d'ordine di difesa. Si perviene così all'ipotesi centrale circa l'esistenza di rotonde psicogeografiche. Si misurano le distanze che separano effettivamente due regioni di una città e che sono incommensurabili rispetto a quello che poteva far credere una lettura approssimativa di una pianta della città. Con l'aiuto di vecchie mappe, di vedute fotografiche aeree e di derive sperimentali, si può costruire una cartografia influenziale che sino ad oggi è mancata e la cui attuale incertezza, inevitabile fino a quando non verrà portata a termine una mole immensa di lavoro, non è peggiore di quella dei primi portolani, con questa differenza: che qui non si tratta più di delimitare con esattezza dei continenti stabili, ma di cambiare l'architettura e l'urbanistica. 1958

Valie Export's actions of the 1960s adopted guerrilla tactics of direct confrontation with the everyday, interacting with members of the public on the street and in a variety of public spaces. These often involved an empowered presentation of her naked or semi naked body that de-eroticised the female nude and subverted its objectification. The photograph reproduced here documents *Aktionhose: Genitalpanik* (*Action Pants, Genital Panic*, 1969), an action in which Export walked through the aisles of a porn cinema in Munich with her crotch exposed and wielding a machine gun. "I moved down each row slowly, facing people. I did not move in an erotic way. I walked down each row, the gun I carried pointed to the heads of the people in the row behind. I was afraid and had not idea what people would do. As I moved from row to row, each row of people silently got up and left the theatre. Out of the film context, it was a totally different way for them to connect with the particular erotic symbol."

Valie Export

Le azioni compiute da Valie Export negli anni Sessanta, per confrontarsi direttamente con la vita quotidiana, adottavano tattiche di "guerriglia", interagendo con il pubblico per la strada e in vari spazi pubblici. Queste azioni prevedevano spesso una potente rappresentazione del corpo nudo o seminudo dell'artista, con l'obiettivo di de-eroticizzare il nudo femminile e sovvertirne la trasformazione in oggetto. La fotografia qui riprodotta documenta *Aktionhose: Genitalpanik* (*Azione/pantaloni: panico genitale*, 1969), un'azione in cui Export camminava lungo i corridoi di un cinema porno di Monaco con i genitali esposti e impugnando una mitragliatrice. "Mi muovevo lentamente lungo ogni fila, guardando in faccia la gente. Non mi muovevo in modo erotico. Camminavo tra le file, puntando l'arma contro la testa delle persone sedute nella fila posteriore. Avevo paura, e non sapevo come avrebbero reagito. Mentre passavo da una fila all'altra, la gente si alzava in silenzio usciva dal cinema. Fuori dal contesto del film, quello era per loro un modo completamente diverso di relazionarsi a un particolare simbolo erotico". (AT)

Aktionhose: Genitalpanik (Action Pants: Genital Panic
[Azione pantaloni: panico genitale]), 1969-2001
Photo/ foto courtesy Patrick Painter Editions, Vancouver/Hong-Kong

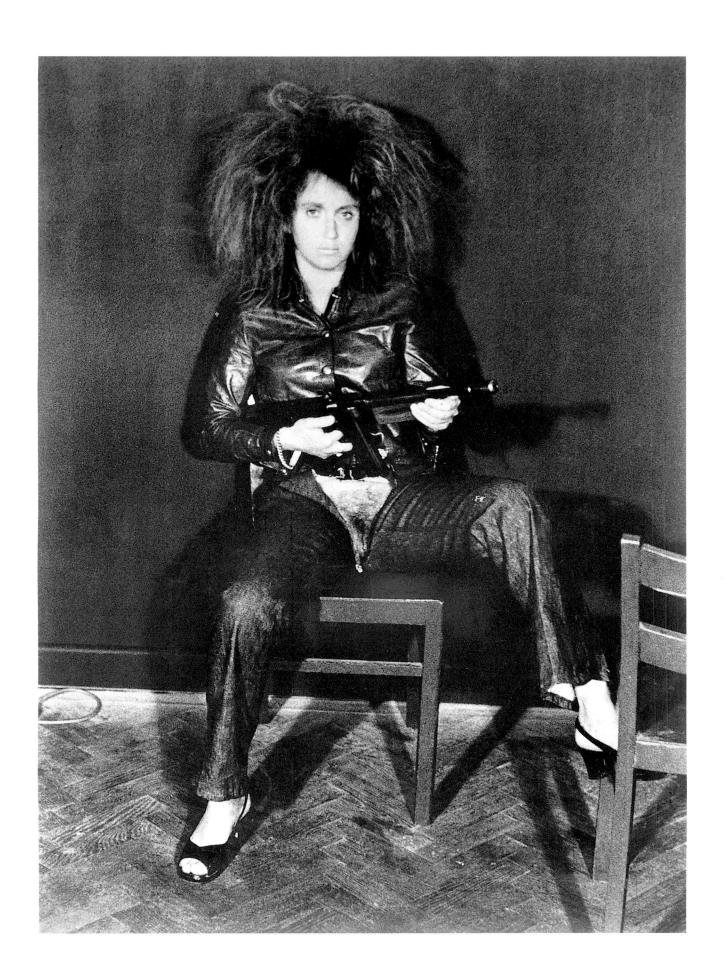

In the early 1970s Joan Jonas created a number of outdoor performances that highlighted a phenomenal relationship to our surroundings. These often manipulated repetitive movement and distance – time and space – in order to emphasise perception and, consequently, subjectivity as fragmented and contingent. *Delay Delay* was performed in 1972 in New York City and, later that year, Rome. Audiences were positioned on the roof of a loft building, looking down on a cast of performers in streets and empty lots in Manhattan's Lower West Side. Using the fabric of the city as their canvas, each were directed by Jonas in creating geometric configurations and movements that, when viewed from a distance, were reduced to flattened, two dimensional images. Other performers clapped blocks of wood together at different distances from the audience – causing a delay between the observation of the gesture and the sound that it produced. Together, the series of actions, gestures and movements played with rhythms of space and scale, references to painting and audio delays to confuse a straightforward reading of real time and space, investing it with the illusory quality of representation. The performance, which continued Jonas' investigation of similar concerns in *Jones Beach Piece*, 1970 and *Nova Scotia Beach Dance*, 1971, was recreated for film as *Songdelay*, 1973, using telephoto and wide-angle lenses.

Joan Jonas

All'inizio degli anni Settanta Joan Jonas realizzò diverse *performance* in esterno che evidenziavano il suo straordinario rapporto con l'ambiente circostante. Queste opere manipolavano spesso il movimento ripetitivo e la distanza – nel tempo e nello spazio – per mettere in risalto la percezione, e di conseguenza la soggettività, come elementi frammentari e contingenti. *Ritardo Ritardo* venne eseguita nel 1972 a New York e, sempre in quello stesso anno, a Roma. Il pubblico, collocato sul tetto di un loft, guardava i *performer* muoversi in strade e aree sgombre da edifici del Lower West Side di Manhattan. Usando la struttura della città come una tela, ogni *performer* doveva creare configurazioni e movimenti geometrici che, visti da lontano, si riducevano a immagini piatte, bidimensionali. Altri *performer* battevano blocchi di legno l'uno contro l'altro a varia distanza dal pubblico – provocando un ritardo fra l'osservazione del gesto e il suono prodotto dal gesto stesso. Nel complesso, questa serie di azioni, gesti e movimenti giocavano con ritmi spaziali e dimensionali, riferimenti alla pittura e ritardi uditivi per impedire una chiara lettura del tempo e dello spazio reali, e conferire alla percezione la qualità illusoria della rappresentazione. La *performance*, che proseguiva l'indagine di Jonas su queste tematiche partita da *Opera a Jones Beach* (1970) e *Danza di Nova Scotia Beach* (1971) venne ricreata su pellicola con il titolo *Canzone ritardata* (1973), usando telefotografia e obiettivi grandangolari. (AT)

Songdelay (*Canzone ritardata*), 1973
Photo/ foto courtesy Electronic Arts Intermix

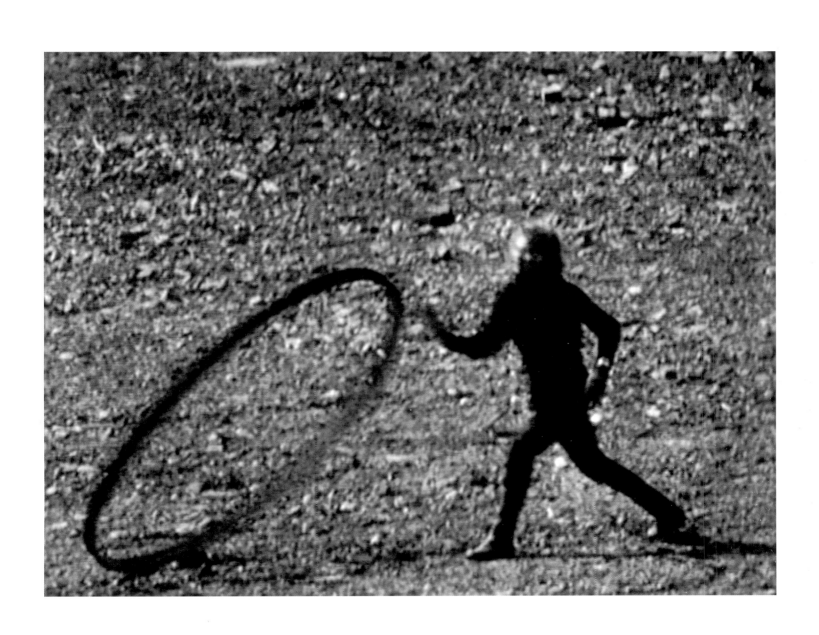

For the *The Mythic Being* project, developed between 1972 and 1975, Adrian Piper cast herself as an imaginary character in a number of performances that were then extended into photographs, collages, advertisements and drawings. She masqueraded in public settings as her alter-ego, a confrontational and streetwise black man whose actions and thoughts exaggerated – and critiqued – racial and gender stereotyping. *The Mythic Being: I Am The Locus #1 – 5* (1975), made while Piper was studying philosophy at Harvard University, is a series of hand-altered black and white photographs. These depict *The Mythic Being* walking across Harvard Square accompanied by cartoon-like thought bubbles that begin as a Kantian inspired meditation – "I am the locus of consciousness," "Surrounded and constrained," "By animate physical objects" – only to end with "Get out of my way. Asshole!" In this way the discrepancies between abstract theorising and the realities of the embodied and politicised self are emphasised.

In *Funk Lessons* (1983), instead, Piper worked with the artist Sam Samore on a series of documented performances that directly placed artist and audience in an active relationship. Piper often used African-American music in her work, in this case funk, to draw attention both to the significance of a musical form that had influenced many of the (white) pop acts of the day, as well as engaging with stereotypical responses to this type of music from a predominantly white audience. Premiered at Nova Scotia Art College of Art and Design, then at the University of California, the work provoked audience responses that varied from the enthusiastic to the deadpan.

Adrian Piper

Il progetto *L'essere mitico*, sviluppatosi fra il 1972 e il 1975, vede un personaggio immaginario – l'artista travestita – impegnata in diverse *performance* che vengono poi trasferite su fotografia, *collage*, annunci pubblicitari e disegni. Nei panni di questo *alter ego* artistico, Piper si spaccia, in luoghi pubblici, per un aggressivo "nero del ghetto", i cui gesti e pensieri esagerano – e criticano – gli stereotipi razziali e di genere. In *L'essere mitico: Io sono il luogo n. 1-5* (1975), realizzato mentre Piper studiava filosofia all'università di Harvard, viene utilizzata una serie di foto in bianco e nero ritoccate manualmente che ritraggono *L'essere mitico* che attraversa Harvard Square, accompagnato da nuvolette che contengono i suoi pensieri, come se fosse un personaggio dei fumetti. Questi pensieri hanno inizio sotto forma di meditazioni kantiane: "Io sono la sede della coscienza", "Circondato e costretto", "Da oggetti fisici animati...", per finire con un "Togliti dai piedi. Stronzo!" che sottolinea il divario fra la teorizzazione astratta e la realtà del sé concreto e politicizzato.

In *Lezioni di Funk* (1983) Piper lavora con l'artista Sam Samore su una serie di *performance* documentate, che pongono l'artista e il pubblico in una relazione attiva e diretta. Piper, nei propri lavori, usa spesso la musica afro-americana, in questo caso si serve del funk, sia per attirare l'attenzione sull'importanza di un genere musicale che ha influenzato buona parte della scena pop (bianca) del periodo, sia per analizzare le reazioni stereotipate a questo tipo di musica da parte di un pubblico prevalentemente bianco. L'opera, presentata dapprima al Nova Scotia Art College of Art and Design, e poi alla University of California, suscitò reazioni che andavano dall'entusiasmo all'impassibilità. (CG)

The Mythic Being: I am the Locus No. 1-5, (L'essere mitico: Io sono il luogo n. 1-5), 1975
Photo / foto courtesy of The David and Alfred Smart Museum of Art, The University of Chicago, Chicago

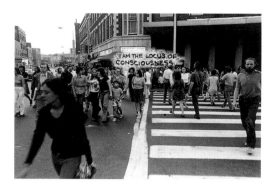

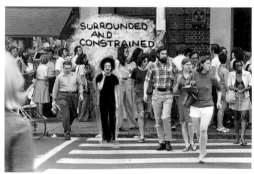

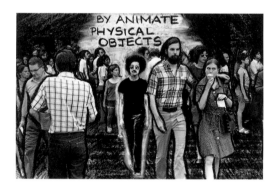

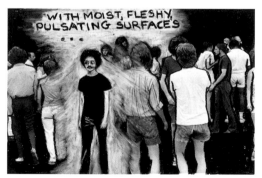

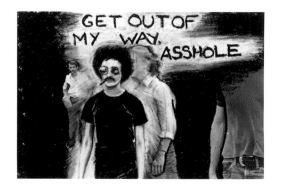

In his *Actions*, Joseph Beuys took on the role of shaman or demiurge to reach what he defined as the "Universal Spirit," where art was a means of attaining a perfect accord between mind and soul, preparing human beings for freedom and spiritual evolution.

In May 1974, Beuys made one of his last and most complex behavioural actions, *I Like America and America Likes Me*, better known as the "coyote" action. He had been invited several times to show his works in the United States during the 1960s and early 1970s, yet had always refused and only undertook a symbolic journey to the country once the Vietnam War had ended. The action began the moment Beuys was transported, wrapped in a roll of felt, onto the aeroplane that would take him to the United States, and finished a week later when he returned to Germany. Beuys had been invited by the gallery-owner René Block, and transported to the gallery in an ambulance, wrapped in a felt blanket. This referred to an episode during the war when, having been injured, Beuys was reputedly healed by Tartars, as well as to the miracle-working image of felt. Once he was in the exhibition space, Beuys freed himself from the felt and began a lengthy coexistence with a wild coyote. He was surrounded by nothing but straw, felt, a shepherd's crook and copies of the *Wall Street Journal* that were delivered to him every day, while the public watched the action from behind a fence. The coyote represents the mythical figure of the American Indian, and thus becomes a symbol of reconciliation between the old and the new worlds. The action consisted of the artist's gradual approach towards the coyote, using sounds, cries and mimicry that eventually led him to speak the same language as the coyote. The *Wall Street Journal* introduces an alien element and represents the enemy. The moment when the coyote urinated on the newspaper thus attained a symbolic value.

Joseph Beuys

Nelle sue *Azioni*, Joseph Beuys coinvolge se stesso in quanto sciamano, demiurgo, per raggiungere quello che egli stesso definiva "spirito universale". In Beuys vi è la convinzione che l'arte sia un mezzo per raggiungere una perfetta sintonia tra mente e anima, preparando l'essere umano alla libertà e alla evoluzione spirituale.

Joseph Beuys nel maggio del 1974 realizza una delle sue ultime e più complesse azioni comportamentali, *Io amo l'America e l'America ama me*, più conosciuta come azione *Coyote*. Beuys tra gli anni Sessanta e l'inizio degli anni Settanta, invitato più volte negli Stati Uniti a esporre le sue opere, rifiuta sempre. Vi arriva solo dopo la fine della guerra in Vietnam con questa azione che ha inizio nel momento in cui viene trasportato, avvolto in un rotolo di feltro, dalla sua casa di Düsseldorf all'aereo che lo porta negli Stati Uniti e termina una settimana dopo quando ritorna in Germania. Beuys invitato dal gallerista René Block, è portato in ambulanza fino alla galleria, avvolto nella coperta di feltro, un rimando all'episodio durante la guerra quando, ferito, venne curato dai tartari, ma anche un riferimento alla taumaturgica immagine del feltro. Una volta nello spazio espositivo, Beuys si libera del feltro e inizia una lunga convivenza con un coyote. Nello spazio ci sono solo paglia, feltro, un bastone da pastore e copie del "Wall Street Journal" che gli viene consegnato ogni giorno. Il pubblico assiste all'azione dietro una grata. Il coyote rappresenta la mitica figura dell'indiano d'America, diventando così il simbolo della riconciliazione tra il vecchio e il nuovo mondo. L'azione consiste in un lento approccio dell'artista con il coyote, attraverso rumori, versi, e gesti mimici, che lo portano a parlare lo stesso linguaggio del coyote. L'elemento estraneo in questa azione è il "Wall Street Journal", e simbolico diventa anche il momento in cui il coyote urina sul giornale. (BCdeR)

I Like America & America Likes Me (*Io amo l'America e l'America ama me*), 1974
Photo / foto courtesy Ursula Block/ Gelbe Musik, Berlin

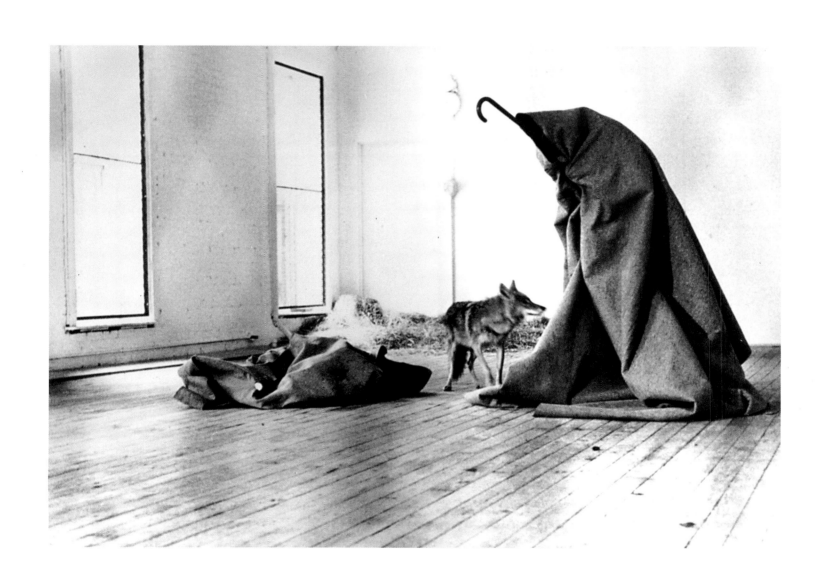

Joseph Beuys ...Every man is a plastic artist who must determine things for himself. In an age of individuation, away from collective groupings, self-determination is the central concept. But one should not lose sight of actual practice, daily coming into being under one's hands. My pedagogic and political categories result from "Fluxus." To impose forms on the world around us is the beginning of a process that continues into the political field. Discussion used to centre on the participation of the public and it became apparent that actionism as a sort of joint play was not enough; the participant must also have something to contribute from the resources of his own thought. A total work of art is only possible in the context of the whole of society. Everyone will be a necessary co-creator of a social architecture, and, so long as anyone cannot participate, the ideal form of democracy has not been reached. Whether people are artists, assemblers of machine or nurses, it is a matter of participating in the whole. Art looks more towards a field where sensitivity is developed into an organ of cognition and hence explores areas quite different from formal logic. I have to admit that only quite a small minority is still in a position to understand pictures. The times educate people to think in terms of abstract concepts

[...]

Most people think they have to comprehend art in intellectual terms – in many people the organs of sensory and emotional experience have atrophied. Concepts must be elaborated which relate to this state of consciousness, so as to express quite different associations of force. Many people spoke of mysticism. Basically, though, I am interested in getting as far as talking of a picture of man that cannot be constrained by the prevailing scientific concepts. For this, man needs the Aesthetic Education. The isolated concept of art education must be done away with, and the artistic element must be embodied in every subject, whether it is our mother tongue, geography, mathematics or gymnastic. I am pleading for a gradual realisation that there is no other way except that people should be artistically educated. This artistic education alone provides a sound base for an efficient society. The achievement of our society are channeled and determined by power relationships. But it is not just a few who are called to determine how the world will be changed – but everyone. In a true democracy there are no other differences than capability; democracy can only develop freely when all restrictive mechanisms are gone. One of the greatest of these restrictive mechanisms is the present-day school, because it does not develop people but channels them. 1972

...Ogni uomo è un artista plastico che deve auto-determinarsi: in un'epoca di individualizzazione, lontana dai raggruppamenti collettivi, l'autodeterminazione è un concetto centrale. Non si dovrebbe tuttavia perdere di vista la pratica effettiva, che si presenta ogni giorno sottomano. Le mie categorie pedagogiche e politiche derivano da Fluxus. Imporre forme al mondo che ci circonda è l'inizio di un processo che continua nel campo politico. Un tempo la discussione era centrata sulla partecipazione del pubblico ed è emerso chiaramente che l'azionismo sotto forma di recita collegiale, per così dire, non era sufficiente: il partecipante deve anche fornire un contributo tratto dalle proprie risorse mentali. Un'opera d'arte totale è possibile solamente nel contesto complessivo della società: ciascuno sarà un co-creatore essenziale dell'architettura sociale e fino a quando non parteciperanno tutti, la forma ideale di democrazia non verrà raggiunta. Che si tratti di artisti, montatori meccanici o infermiere, è una questione di partecipazione all'insieme. L'arte si rivolge maggiormente a un ambito nel quale la sensibilità si sviluppa in un organo cognitivo per esplorare aree del tutto diverse dalla logica formale. Devo ammettere che solo un'esigua minoranza è tuttora in grado di capire la pittura: i tempi portano le persone a pensare in termini di concetti astratti.

[...]

La maggior parte della gente pensa di dover comprendere l'arte in termini intellettuali – e in molti gli organi dell'esperienza sensoriale ed emozionale si sono atrofizzati. È necessario elaborare dei concetti che si riferiscano a questo stato di coscienza, in modo da esprimere combinazioni di forze molto diverse. Molti parlano di misticismo tuttavia sostanzialmente mi interessa arrivare a parlare di un'immagine umana che non possa essere vincolata dai concetti scientifici predominanti: a questo fine l'uomo necessita dell'educazione estetica. Il concetto isolato di educazione artistica deve essere abbandonato e l'elemento artistico deve permeare ogni soggetto, che si tratti della lingua madre, della geografia, della matematica o della ginnastica. Auspico che si comprenda gradualmente che non esiste alcuna altra soluzione diversa dall'educazione artistica: solo l'educazione artistica fornisce la base solida per una società efficiente. Le conquiste della nostra società sono dirette e determinate da rapporti di potere, ma non solo alcuni verranno chiamati a determinare come cambiare il mondo, bensì tutti. In una vera democrazia non esistono altre differenze oltre alla capacità; la democrazia può svilupparsi liberamente solo quando ogni meccanismo restrittivo è stato eliminato. Uno dei più potenti meccanismi restrittivi è la scuola attuale, perché non sviluppa le persone, bensì le incanala. 1972

Jean-Luc Nancy Everything, then, passes *between us*. This "between," as its name implies, has neither a consistency nor continuity of its own. It does not lead from one to the other; it constitutes no connective tissue, no cement, no bridge. Perhaps it is not even fair to speak of a "connection" to its subject; it is neither connected nor unconnected; it falls short of both; even better, it is that which is at the heart of a connection, the *inter*lacing [*l'entrecroisment*] of strands whose extremities remain separate even at the very centre of the knot. The "between" is the stretching out [*distension*] and distance opened by the singular as such, as its spacing of meaning. That which does not maintain its distance from the "between" is only immanence collapsed in on itself and deprived of meaning.

[...]

"Someone" here is understood in the way a person might say "It's him all right" about a photo, expressing by this "all right" the covering over of a gap, making adequate what is inadequate, capable of relating only the "instantaneous" grasping of an instant that is precisely its own gap. The photo – I have in mind an everyday, banal photo – simultaneously reveals singularity, banality and our curiosity about one another. The principle of indiscernability here becomes decisive. Not only are all people different but they are also different from one another. They do not differ from an archetype or a generality. The typical traits (ethnic, cultural, social, generational, and so forth), whose particular patterns constitute another level of singularity, do not abolish singular differences; instead, they bring them into relief. As for singular differences, they are not only "individual", but infra-individual. It is never the case that I have met Pierre or Marie per se, but I have met him or her in such and such a "form", in such and such a "state", in such and such a "mood", and so on.

This very humble layer of everyday experience contains another rudimentary ontological attestation: what we receive (rather than what we perceive) with singularities is the discreet passage of *other origins of the world*. What occurs there, what bends, leans, twists, addresses, denies – from the newborn to the corpse – is neither primarily "someone close", nor an "other", nor a "stranger", nor "someone similar." It is an origin; it is an affirmation of the world, and we know that the world has no other origin than this singular multiplicity of origins. The world always appears [*surgit*] each time according to a decidedly local turn of events. Its unity, its uniqueness, and its totality consist in a combination of this reticulated multiplicity, which produces no result. 1996

Tutto accade dunque tra di noi: questo "tra", come già indica il nome, non ha una propria consistenza, né continuità. Non conduce da uno all'altro, non crea un tessuto, né un cemento, né un ponte. Forse non si può nemmeno parlare in proposito di un "legame": il "tra" non è legato né slegato, è al di qua dei due, oppure è ciò che si trova al centro di un legame, è l'intersezione dei fili le cui estremità restano separate anche se annodate. Il "tra" è la distensione e la distanza aperta dal singolare in quanto tale, è come la spaziatura del suo senso. Quel che non è nella distanza del "tra" è solo l'immanenza che affonda in se stessa ed è priva di senso.

[...]

"Qualcuno", lei o lui, come si dice "è ben lui" davanti a una foto, enunciando con questo "ben" il riconoscimento di uno scarto, l'adeguazione dell'inadeguato, riferibile solo all'afferramento "istantaneo" dell'istante che non è nient'altro, per l'appunto, che il suo proprio scarto. La foto, e parlo della foto banale, quotidiana, rivela al tempo stesso la singolarità, la banalità e la nostra curiosità per l'una e per l'altra.

Il principio degli indiscernibili acquista qui un'acutezza decisiva. Non soltanto tutte le genti sono diverse, ma differiscono tutte – da nulla, se non le une dalle altre. Non differiscono da un archetipo o da una generalità. I tratti tipici (che siano etnici, culturali, sociali, generazionali ecc.), i cui schemi propri costituiscono dal canto loro un altro registro di singolarità, non soltanto non aboliscono le differenze singolari, esse non sono mai soltanto "individuali", ma infra-individuali: non sono mai Pietro o Maria che ho incontrato, ma l'uno o l'altra in questa precisa "forma", in questo "stato", in questo "umore" ecc.

Questo umile livello della nostra esperienza quotidiana contiene un'attestazione ontologica rudimentale: in effetti quanto riceviamo (più che quanto percepiamo), con le singolarità, è il passaggio discreto di *altre origini del mondo*. Ciò che qui si posa, inclina, pende, si torce, si rivolge, si rifiuta – dai neonati fino ai cadaveri – non è per prima cosa un "prossimo", o un "altro", o uno "straniero", o un "simile": è un'origine, è un'affermazione del mondo – e noi sappiamo che il mondo non ha altra origine al di fuori di questa singolare molteplicità delle origini. Il mondo, ogni volta, sorge sempre da una piega esclusiva, locale-istantanea. La sua unità, la sua unicità e totalità, consistono nella combinatoria di questa molteplicità reticolata, che non ha risultanti. 1996

The figure of the clown often appears in Bruce Nauman's work. It featured in a number of neon pieces and in some drawings and lithographs from the mid-1980s, and assumes central importance in the series of video installations *Clown Torture* (1987). In the version entitled *Clown Torture* (*Dark and Stormy Night with Laughter*) (1987), a monitor placed on one side of a room shows a jester laughing while a clown in a white jacket with coloured stripes and a big red nose incessantly repeats, on an opposite monitor, a cyclical story about someone telling a cyclical story. For Nauman, the figure of the clown represents the threshold between the individual and the mask, between between implication in the reality and the vertigo of pure abstraction. Provoking an immediate identification on the part of the viewer, the clown is an essentially malleable figure, open to linguistic and metaphorical interpretation. He can be both victim and persecutor, and can prompt either laughter or tears. Thus he evokes the relationship between pleasure and voyeurism, amusement and violence. In this work Nauman brings such duplicity into relief, turning the clown into a metaphor for the artist himself. The clown's growing frustration as the story perpetually loops back on itself, never coming to an end, suggests that it is our own presence as viewers, our desire to look and our wish to bind the clown to his condition, that represent the "torture" of the clown/artist.

Bruce Nauman

La figura del clown, dopo essere comparsa in alcuni lavori che utilizzano il neon e in alcuni disegni e litografie della metà degli anni Ottanta, assume, per Bruce Nauman, un rilievo centrale a partire dalla video installazione *La tortura del clown* del 1987. Nella versione intitolata *La tortura del clown* (*Notte buia e tempestosa con riso*) del 1987, due monitor collocati l'uno di fronte all'altro, ai lati opposti di una stanza, mostrano un giullare che ride e un clown con una veste bianca a righe colorate e il grande naso rosso che ripete, incessantemente, la stessa storiella. La figura del clown rappresenta per Nauman una soglia fra l'individuo e la maschera, fra l'implicazione nel contesto reale e la vertigine della pura astrazione. Figura di per sé malleabile e disponibile all'interpretazione linguistica e metaforica, il clown può essere sia vittima sia persecutore, può suscitare il riso quanto il pianto, ed evocare, in questo modo, la relazione fra piacere e voyeurismo, divertimento e violenza. Suscitando un'immediata identificazione da parte dello spettatore, egli diviene parte integrante del gioco di proiezioni che l'opera innesca. Mettendo in risalto la duplicità insita nella figura del clown, la sua deriva nell'assurdo, Nauman ne fa il simbolo di una condizione di alienazione e inautenticità ma, nello stesso tempo, la metafora dell'artista. Suggerendo che sono l'atto stesso del guardare e del desiderio, cioè la nostra stessa presenza di spettatori e le nostre aspettative a vincolare il clown alla sua condizione, l'artista sembra confessarci che noi stessi siamo la "tortura" del clown. (AV)

Clown Torture (*Dark and Stormy Night with Laughter*) (*Tortura del clown* [*Notte buia e tempestosa con riso*]), 1987
Photo / foto courtesy S.M.A.K. (Stedelijk Museum voor Actuele Kunst), Gent

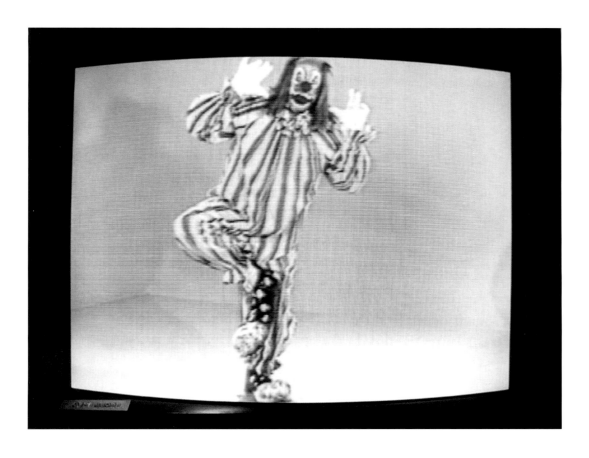

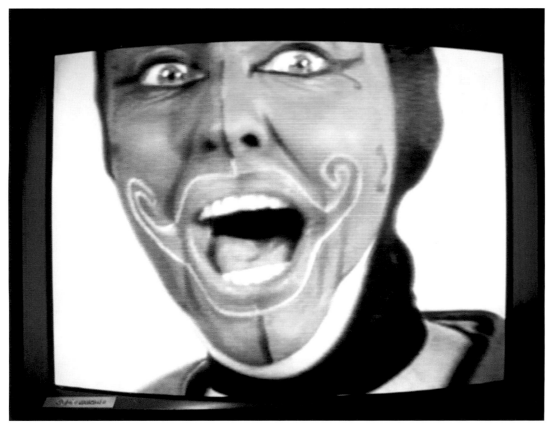

In the performance *Class Fool* (1976), the artist, wearing a wig and a female mask, welcomes maths students to their class at University of California San Diego. Once the students are seated, he grabs a doll, undresses and shoves it between his legs. He moves around the classroom manipulating ketchup, hand cream and other objects, sexually interacting with them. He slips, falls and stands up various times, he eats and vomits, until he looses control over what is happening and the doll becomes headless.

By transforming the time and space of socially accepted education into a stage for the liberation of primary impulses, the artist subverts the function of normative schooling. He underlines how its true aims should be the encouragement of free expression and the self fulfillment of the individual, instead of repressive control and manipulation of consciousness.

Paul McCarthy

Nella *performance* intitolata *Il buffone della classe* (1976) l'artista accoglie, all'ingresso dell'aula, gli studenti di una classe del corso di matematica della California University. Non appena essi hanno preso posto a sedere McCarthy, che indossa una maschera femminile e una parrucca, afferra una bambola e, spogliatosi, la infila in mezzo alle gambe. Muovendosi in mezzo ai banchi, inizia a imbrattare la bambola e se stesso di ketchup e di crema per le mani, e a interagire sessualmente con bambole e oggetti. Scivolato diverse volte a terra, viene aiutato a rialzarsi, ma poco a poco perde il controllo di quanto sta avvenendo, lascia scivolare sia la maschera sia la parrucca, e ripetutamente ingurgita elementi che poi vomita. Anche la bambola si ritrova senza testa.

Trasformando lo spazio e il tempo deputati alla formazione e all'apprendimento in un palcoscenico in cui mettere in scena le pulsioni primarie, McCarthy, più che sovvertire la funzione dell'insegnamento, si focalizza sulle sue funzioni essenziali, ovvero la libera espressione e la completa realizzazione dell'essere umano, stigmatizzando, anche in questo contesto, le forme di condizionamento, controllo e repressione in atto nella società. (AV)

Class Fool (*Il buffone della classe*), 1976
Images / immagini courtesy the artist / l'artista, Hauser & Wirth, Zürich, London;
Luhring Augustine Gallery, New York

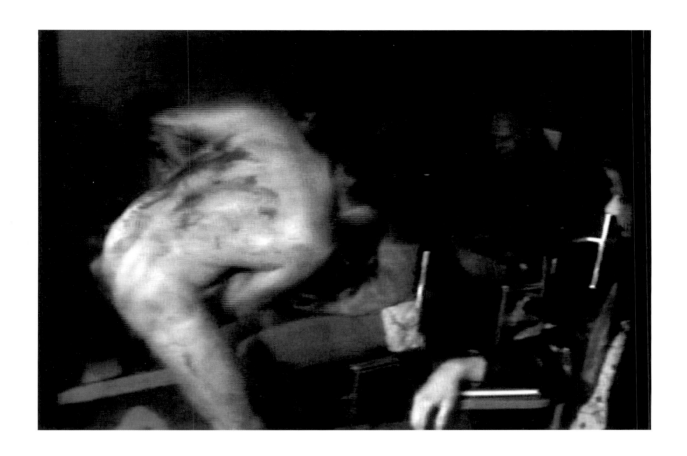

Untitled (*The Same Man Looking in Different Directions*), 1978, is an early example of the appropriation of advertising imagery Prince uses in much of his work. At the time of making this piece, he was jobbing at *Time-Life* clipping out editorials. In parallel, he began his own collection of clippings taken from advertisements for luxury goods, fashion, perfumes and alcohol, and more. He re-photographed the commercial photographs, isolating them from their strap-lines and presented the images as his own. Prince coined the term "Social Science Fiction" to encapsulate his interest in the relationship between individual identity and consumer culture and the way that advertising perpetuates social stereotyping and consumer desire. In these images, the models' sideways glances enact an economy of perpetually deferred desire that forms the very essence of consumerism.

Richard Prince

Senza titolo (*lo stesso uomo che guarda in direzioni differenti*), 1978, è uno dei primi esempi dell'appropriazione delle immagini pubblicitarie che Prince utilizza di frequente nella sua opera. Quando creò quest'opera, l'artista lavorava saltuariamente per la rivista "Time-Life", ritagliando editoriali. Parallelamente, diede inizio alla propria collezione di ritagli, tratti da pubblicità di beni di lusso, articoli di moda, profumi, alcolici e altro. Rifotografò le pubblicità, isolandole dai loro slogan e presentandole come proprie. Prince coniò il termine "Social Science Fiction", per racchiudere il suo interesse per il rapporto fra identità individuale e cultura consumistica e per il modo in cui la pubblicità perpetua gli stereotipi sociali e il desiderio consumistico. In entrambe queste immagini, gli sguardi obliqui dei soggetti rappresentano quell'economia dell'appagamento eternamente rinviato che costituisce la vera essenza del consumismo. (CG)

Untitled (The Same Man Looking in Different Directions) (Senza titolo [lo stesso uomo che guarda in direzioni differenti]), 1978
Photo / foto courtesy Gladstone Gallery, New York

The point of view from which Nan Goldin represents her subjects, showing both their melancholy and their joy, is always sympathetic, while remaining objective, and manages to confer, without delivering judgement, an individual and specific identity to people who live on the margins of society. One of the artist's first cycles of photographs was *The Other Side*, 1972-92. The title of the series refers to a bar for gays and transvestites frequented in the early 1980s by the artist, who had recently moved to New York. The pictures were originally developed in black and white in a drugstore, giving them an amateur appearance. It could also be read as a summary of the subjects that she has chosen to live vulnerably close to, and to represent so often throughout her career, treating them with empathy, as in her more recent photographs of drag queens *Jimny Paulette on David's Bike, NYC* (1991) and *Joey at the Love Ball, NYC* (1991).

Nan Goldin

Il punto di vista con cui Nan Goldin coglie e raffigura realisticamente i suoi soggetti, cogliendone la malinconia come la gioia, è sempre partecipe, per quanto lucidamente oggettivo, realistico, riuscendo a conferire, senza emettere giudizi, un'identità individuale a chi è spesso costretto a vivere ai margini di quella collettiva. Uno dei primi cicli fotografici dell'artista è *L'altra parte* (1972-92), le cui fotografie furono sviluppate in bianco e nero in un *drugstore,* conservando in parte un aspetto e un sapore amatoriale. Il titolo, che fa riferimento al locale per gay e travestiti frequentato all'inizio degli anni Ottanta dall'artista, da poco trasferitasi a New York, è un atto di omaggio al soggetto che ha scelto di rappresentare, tanto vicino al quotidiano dell'artista da esprimere la sua attitudine a vivere vulnerabilmente vicino all'altro, e a rivelarne l'emotiva vicinanza ed empatia, come nei ritratti più recenti di drag queen quali *Jimmy Paulette sulla bicicletta di David, NYC* (1991) e *Joey al ballo dell'Amore, NYC* (1991). (CCB)

Jimmy Paulette on David's Bike, NYC (Jimmy Paulette sulla bicicletta di David, NYC), 1991
Joey at the Love Ball, NYC (Joey al ballo dell'Amore, NYC), 1991

Photos / foto courtesy the artist / l'artista

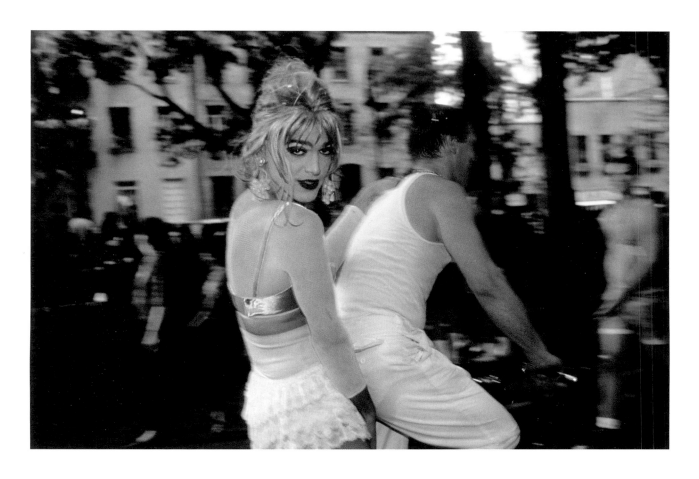

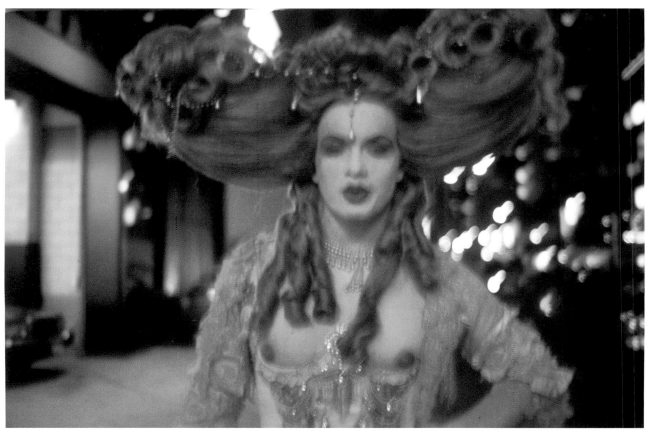

Christopher Lasch Man has always been selfish, groups have always been ethnocentric; nothing is gained by giving these qualities a psychiatric label. The emergence of character disorders as the most prominent form of psychiatric pathology, however, together with the change in personality structure this development reflects, derives from quite specific changes in our society and culture – from bureaucracy, the proliferation of images, therapeutic ideologies, the rationalisation of the inner life, the cult of consumption, and in the analysis from changes in family life and from changing patterns of socialisation.

[...]

The dense interpersonal environment of modern bureaucracy, in which work assumes an abstract quality almost wholly divorced from performance, by its very nature elicits and often rewards a narcissistic response. Bureaucracy, however, is only one of a number of social influences that are bringing a narcissistic type of personality organisation into greater and greater prominence. Another such influence is the mechanical reproduction of culture, the proliferation of visual and audial images in the "society of the spectacle." We live in a swirl of images and echoes that arrest experience and play it back in slow motion. Cameras and recording machines not only transcribe experience but alter its quality, giving to much of modern life the character of an enormous echo chamber, a hall of mirrors. Life presents itself as a succession of images or electronic signals, of impressions recorded and reproduced by means of photography, motion pictures, television, and sophisticated recording devices. Modern life is so thoroughly mediated by electronic images that we cannot help responding to others as if their actions – and our own – were being recorded and simultaneously transmitted to an unseen audience or stored up for close scrutiny at some later time.

[...]

New social forms require new forms of personality, new modes of socialisation, new ways of organising experience. The concept of narcissism provides us not with a ready-made psychological determinism but with a way of understanding the psychological impact of recent social changes – assuming that we bear in mind not only its clinical origins but the continuum between pathology and normality. It provides us, in other words, with a tolerably accurate portrait of the "liberated" personality of our time, with his charm, his pseudo-awareness of his own condition, his promiscuous pansexuality, his fascination with oral sex, his fear of the castrating mother (Mrs Portnoy), his hypochondria, his protective shallowness, his avoidance of dependence, his inability to mourn, his dread of old age and death.

Narcissism appears realistically to represent the best way of coping with the tensions and anxieties of modern life, and the prevailing social conditions therefore tend to bring out narcissistic traits that are present, in varying degrees, in everyone. These conditions have also transformed the family, which in turn shapes the underlying structure of personality. A society that fears it has no future is not likely to give much attention to the needs of the next generation, and the ever-present sense of historical discontinuity – the blight of our society – falls with particularly devastating effect on family. The modern parent's attempt to make children feel loved and wanted does not conceal an underlying coolness – the remoteness of those who have little to pass on to the next generation and who in any case give a priority to their own right to self-fulfillment. The combination of emotional detachment with attempts to convince a child of his favoured position in the family is a good prescription for a narcissistic personality structure.

Through the intermediary of the family, social patterns reproduce themselves in personality. Social arrangements live on in the individual, buried in the mind below the level of consciousness, even after they have become objectively undesirable and unnecessary – as many of our present arrangements are now widely acknowledged to have become. The perception of the world as a dangerous and forbidding place, though it originates in a realistic awareness of the insecurity of contemporary social life, receives reinforcement from the narcissistic projection of aggressive impulse outward. The belief that society has no future, while it rests on a certain realism about the dangers ahead, also incorporates a narcissistic inability to identify with posterity or to feel oneself part of a historical stream.

[...]

The ethic of self-preservation and psychic survival is rooted, then, not merely in objective conditions of economic warfare, rising rates of crime, and social chaos but in the subjective experience of emptiness and isolation. It reflects the conviction – as much a preojection of inner anxieties as a perception – that dominates even the most intimate relations. The cult of personal relations, which becomes increasingly intense as the hope of political solutions recedes, conceals a thoroughgoing disenchantment with personal relations, just as the cult of sensuality implies a repudiation of sensuality in all but its most primitive forms. The ideology of personal growth, superficially optimistic, radiates a profound despair and resignation. It is the faith of those without faith. 1979

Gli uomini sono sempre stati egoisti e i gruppi sono sempre stati etnocentrici; non si ricava nulla ridefinendo questi attributi in termini psicoanalitici. Comunque, l'emergere di disturbi caratteriali quale forma prominente di patologia psichiatrica deriva, insieme alle modificazioni della struttura della personalità che questo sviluppo riflette, da cambiamenti ben definiti della nostra società e della nostra cultura – dalla burocrazia, dalla proliferazione delle immagini, dalle ideologie terapeutiche, dalla razionalizzazione della vita interiore, dal culto del consumismo, e in ultima analisi dai cambiamenti intervenuti nella vita familiare e nei modelli di socializzazione.

[...]

L'ambiente della moderna burocrazia, caratterizzato dalla quantità di rapporti interpersonali e da una valutazione del lavoro in sé e non relativamente alla sua esecuzione, provoca per sua natura e spesso premia un tipo di risposta narcisistica. Ma la burocrazia non rappresenta che una di quelle influenze sociali che determinano attualmente la sempre maggiore emergenza di un'organizzazione di tipo narcisistico della personalità. Un'influenza analoga è esercitata dalla riproduzione meccanica della cultura, dalla proliferazione di immagini visive e sonore nella "società dello spettacolo". Viviamo in un vortice di immagini e di risonanze che arrestano l'esperienza e la riproducono al rallentatore. Le macchine fotografiche e gli strumenti di registrazione non solo trascrivono l'esperienza, ma ne alterano la qualità, dando a gran parte della vita moderna l'apparenza di un'immensa camera dell'eco, di una sala degli specchi. La vita si presenta come una successione di immagini o di segnali elettronici, di impressioni registrate e riprodotte tramite la fotografia, i filmati, la televisione e i sofisticati apparecchi di registrazione. La vita moderna nella sua totalità è a tal punto mediata dalle immagini elettroniche che non possiamo trattenerci dal rispondere agli altri come se le loro azioni – e le nostre – venissero riprese e simultaneamente trasmesse davanti a un pubblico invisibile o raccolte per essere sottoposte, in un secondo tempo, ad accurato esame.

[...]

Nuove forme sociali richiedono nuove forme di personalità, nuovi modi di socializzazione, nuovi sistemi di organizzazione dell'esperienza. Il concetto di narcisismo non costituisce un determinismo psicologico indiscriminato, ma ci dà modo di spiegare l'impatto psicologico dei recenti cambiamenti sociali – posto che teniamo presente non soltanto le sue origini cliniche, ma la continuità esistente tra patologia e normalità. In altre parole, esso ci fornisce un ritratto accettabilmente accurato della personalità "liberata" del nostro tempo, con il suo fascino, la pseudo-consapevolezza del suo stato, la promiscua pansessualità, l'attrazione per la sessualità orale, la paura della madre castratrice (Mrs. Portnoy), l'ipocondria, la superficialità protettiva, la fuga dalla dipendenza affettiva, l'incapacità di cordoglio, il terrore della vecchiaia e della morte. Il narcisismo sembra rappresentare realisticamente il modo migliore di tener testa alle tensioni e alle ansie della vita moderna, e le condizioni sociali prevalenti tendono perciò a far affiorare i tratti narcisistici che, in gradi diversi, sono presenti in ciascuno. Tali condizioni hanno trasformato anche la famiglia, che è a sua volta fattore determinante della struttura profonda della personalità. Una società che teme di non avere un futuro non può essere molto attenta ai bisogni delle nuove generazioni, e il senso sempre presente di discontinuità storica – il flagello della nostra società – ricade sulla famiglia con effetti particolarmente devastanti. Gli sforzi dei genitori moderni perché i loro figli si sentano amati e desiderati non riescono a nascondere una freddezza di fondo – l'indifferenza di chi ha ben poco da trasmettere alla generazione successiva e vede in ogni caso come prioritario il proprio diritto alla realizzazione di sé. Il distacco emozionale unito ai tentativi per convincere il bambino della sua posizione di privilegio all'interno della famiglia, costituiscono una base eccellente per la formazione di una personalità narcisistica. Tramite la famiglia, i modelli sociali si riproducono nella personalità. Gli ordinamenti sociali sopravvivono nell'individuo sepolti nella sua psiche sotto il livello del conscio, anche dopo che sono diventati oggettivamente indesiderabili e non necessari – come è il caso, ampiamente riconosciuto, di molti dei nostri attuali ordinamenti. La percezione del mondo come di un luogo pericoloso e inaccessibile, sebbene nasca dalla realistica consapevolezza della precarietà della vita sociale contemporanea, è rinforzata dalla proiezione narcisistica delle pulsioni aggressive verso il mondo esterno. La convinzione che la nostra società è senza futuro, se da un lato si basa su una visione realistica dei pericoli che ci attendono, dipende anche da una incapacità narcisistica di identificarsi con le generazioni future o di sentirsi inseriti nel corso della storia.

[...]

L'etica dell'autoconservazione e della sopravvivenza psichica ha le sue radici non solo, dunque, nelle condizioni oggettive della contesa economica, negli indici crescenti della criminalità e nel disordine sociale, ma nei sentimenti soggettivi di vuoto e di isolamento. Essa riflette la persuasione – originata dalla proiezione di angosce interiori tanto quanto dalla percezione esatta della realtà delle cose – che anche nei rapporti più intimi dominano l'invidia e la sopraffazione. Il culto dei rapporti personali, che si intensifica a mano a mano che svanisce la speranza di soluzioni politiche, nasconde una assoluta diffidenza nei rapporti umani esattamente come il culto della sensualità implica un rifiuto della sensualità in tutte le sue manifestazioni tranne le più primitive. L'ideologia della crescita personale, superficialmente ottimistica, lascia trapelare profondo sconforto e rassegnazione. È la fede di chi non ha più fede. 1979

In the early 1980s, following her seminal series of black and white photographs, *Untitled (Film Stills)*, 1977-80, where she posed in clichéd female roles from imaginary Hollywood B-movies, Cindy Sherman began producing colour photographs that cite the world of television as well as 1950s and 1960s cinema. In these images, Sherman masquerades in front of a projected backdrop as a variety of characters. The extreme cropping and exaggeratedly artificial qualities of the lighting and backdrop reduce the sense of suspended narrative manifest in the *Film Stills* series whilst retaining the recognisable "types."

In discussing these photographs, Sherman states, "When I prepare each character I have to consider what I am working against: that people are going to look under the make-up and wigs for that common denominator, the recognisable. I'm trying to make other people recognise something of themselves rather than me."

Cindy Sherman

Dopo l'importante serie di fotografie in bianco e nero *Senza titolo* (*fotogrammi*), 1977-80, in cui l'artista posava travestita da stereotipati personaggi femminili tratti da immaginari *B-movie* hollywoodiani, all'inizio degli anni Ottanta Cindy Sherman cominciò a realizzare fotografie a colori, citando il mondo della televisione e del cinema degli anni Cinquanta e Sessanta. In queste immagini Sherman utilizza uno sfondo proiettato, davanti al quale si traveste da svariati personaggi, usando costumi e accessori teatrali come cappelli, abiti estivi e parrucche. L'estrema scontornatura e l'esagerata artificiosità dell'illuminazione e dello sfondo riducono il senso di narrazione sospesa, evidente nella serie *Fotogrammi*, ma mantengono la sensazione di familiarità con i "tipi" rappresentati. Parlando delle sue fotografie, Sherman ha affermato: "Quando preparo ogni personaggio devo considerare ciò contro cui sto lavorando; il fatto che la gente guarderà sotto il trucco e la parrucca in cerca del comune denominatore, del riconoscibile. Sto cercando di far riconoscere alle persone qualcosa di se stessi, non di me". (CG)

Untitled # 72 (*Senza titolo n. 72*), 1980
Untitled # 75 (*Senza titolo n. 75*), 1980

Photos / foto courtesy Lia Rumma

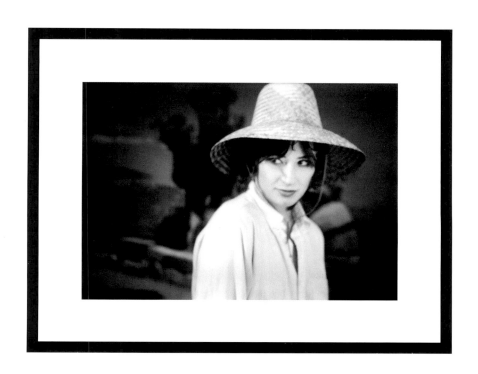

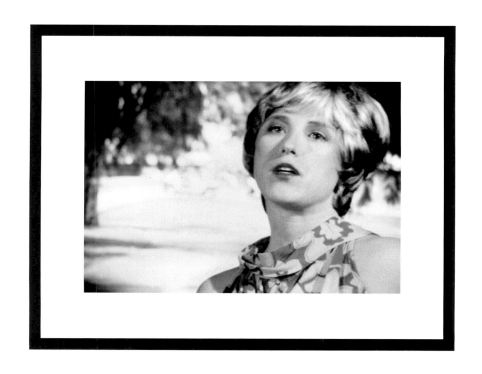

Suite Vénitienne (1980) by Sophie Calle grew out of a period of following strangers on the street, allowing their route to determine her daily journey. She later met one of these strangers by chance. He told her that he was planning a trip to Venice. She followed him there. *Suite Vénitienne* details Calle's shadowing in photographs and journal entries. The story of her experience describes an increasing intimacy, never breached by actually getting to know her subject. Sharing a *vaporetto* as she shadows him, she writes, "So close to him, as if sharing an island surrounded by the waters of a lagoon." Calle's narrative is compelling in her willingness to break the social mores that separate us from others and give in to the desire to know something more about the passing stranger.

Sophie Calle

Suite Vénitienne (1980) nasce da un periodo in cui l'artista seguiva gli sconosciuti per strada, lasciando che fossero loro a decidere il suo percorso quotidiano. Più tardi, Calle incontra per caso uno di quegli sconosciuti che le dice che sta per partire per Venezia. Lei lo segue. *Suite Vénitienne* descrive il pedinamento nei minimi particolari, con fotografie e pagine di diario. Narrando la sua esperienza, Calle descrive una crescente intimità, mai interrotta da un'effettiva conoscenza con il suo soggetto. Mentre lo segue a bordo di un vaporetto, Calle scrive: "Gli sono così vicina, come se condividessimo un'isola circondata dalle acque di una laguna". La narrazione di Calle è irresistibile nella sua propensione a infrangere le consuetudini sociali che ci separano dagli altri, per cedere al desiderio di sapere qualcosa di più sul passante sconosciuto. (AM)

Suite Vénitienne, 1980
Installation view / veduta dell'installazione
Photo / foto courtesy Galerie Emmanuel Perrotin, Paris

Le soir même, par hasard, il m'a été présenté et m'a raconté son projet, imminent, de voyage à Venise. J'ai décidé de le suivre.

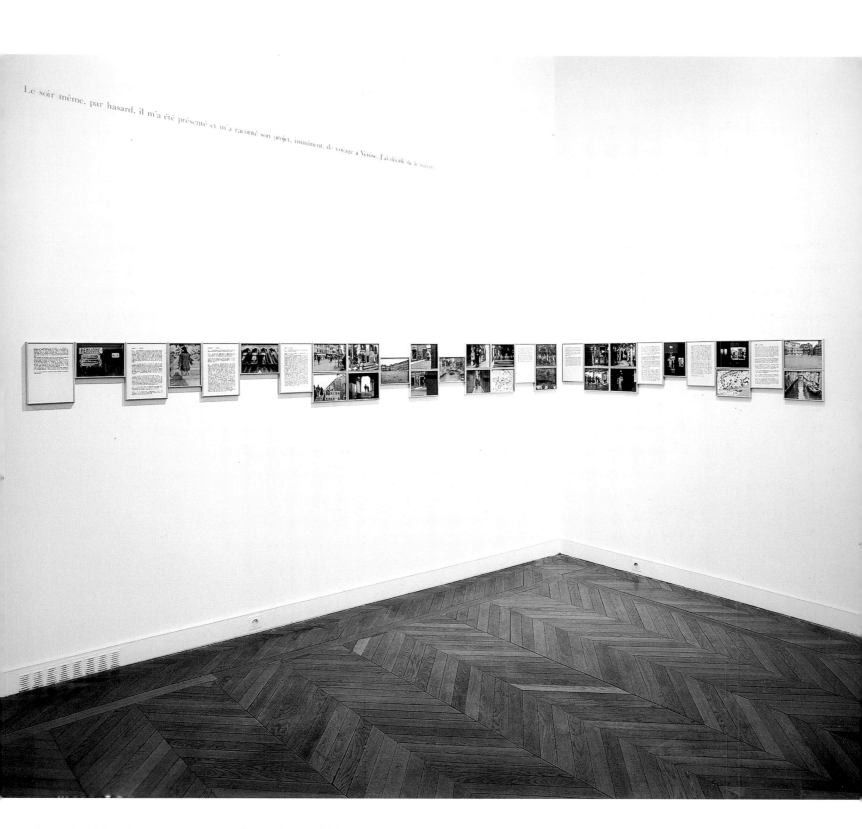

For months I followed strangers on the street. For the pleasure of following them. In January 1980, I followed a man whom I lost sight of a few minutes later. That very evening, quite by chance, he was introduced to me at an opening. I found out he was planning a trip to Venice. I decided to shadow him.

Per mesi ho seguito degli sconosciuti per strada, per il gusto di seguirli. Nel gennaio del 1980 ho seguito un uomo, perdendolo di vista dopo pochi istanti. La sera stessa, per puro caso, mi è stato presentato a un'inaugurazione. Ho scoperto che aveva in programma un viaggio a Venezia e ho deciso di pedinarlo. (S. Calle)

Picture for Women (1979) provides an early and striking example of the tension between historical quotation, enigmatic narrative and self-reflexive image-making that has come to define Jeff Wall's practice. The work references Edouard Manet and specifically *Un Bar aux Folies-Bergère* (*Bar at the Folies-Bergère*, 1881-82), which Wall first saw during his studies at the Courtauld Institute of Art in London in the early 1970s. He recalls wanting "to comment on it, to analyse it in a new picture, to try to draw out of it its inner structure, that famous positioning of figures... It was also a remake the way that movies are remade. The same script is reworked and the appearance, the style, the semiotics, of the earlier film are subjected to a commentary in the new version. This dialectic interests me. It's a judgement on which elements of the past are still alive."

Like the original painting, Wall's image is a partial self-portrait. The artist is reflected in the mirror next to his camera and slightly behind the woman standing impassively in the foreground, a substitute for the barmaid in the Manet. In both works, the artist poses as author and subject simultaneously. An alternative reading, given the expanse of mirror, implicates the viewer in the fictional composition, thus extending it beyond the picture plane. Wall quotes Rimbaud's claim that "Existence is elsewhere" and comments, "to me, this experience of two places, two worlds, in one moment is a central form of the experience of modernity."

Jeff Wall

Ritratto per donne (1979) fornisce un esempio precoce e sorprendente delle tensioni fra citazione storica, narrazione enigmatica e nascosta, e creazione autoriflessiva di immagini, che caratterizzano la pratica artistica di Jeff Wall. L'opera si riferisce a *Un Bar aux Folies-Bergère* (*Bar alle Folies-Bergère*), 1881-82 di Manet, che Wall vide per la prima volta quando studiava al Courtauld Institute of Art di Londra, all'inizio degli anni Settanta. Wall ricorda il desiderio di "commentarlo, analizzarlo in una nuova immagine, cercare di estrapolare la sua struttura interna, quella famosa disposizione delle figure... Si è trattato anche di un rifacimento, proprio come accade con i film. La sceneggiatura viene ripresa e rimaneggiata, e l'aspetto, lo stile, la semiotica del film originale sono soggetti a commento nella nuova versione. Questa dialettica mi interessa. È un giudizio su quali elementi del passato sono tuttora in vita". Come il dipinto originale, l'immagine di Wall è un parziale autoritratto. L'artista si riflette nello specchio, collocato vicino alla macchina fotografica e appena dietro la donna ferma in primo piano con aria impassibile (un sostituto della barista del quadro di Manet), cosicché, in entrambe le opere, l'artista posa sia come autore sia come soggetto. Una lettura alternativa, data la grandezza dello specchio, coinvolge lo spettatore nella composizione narrativa, che in questo modo si estende oltre il piano pittorico. Wall cita l'affermazione di Rimbaud secondo cui "L'esistenza è altrove", commentando: "Per me, questa esperienza di due luoghi, due mondi, in un solo momento, è una forma centrale di esperienza della modernità". (CG)

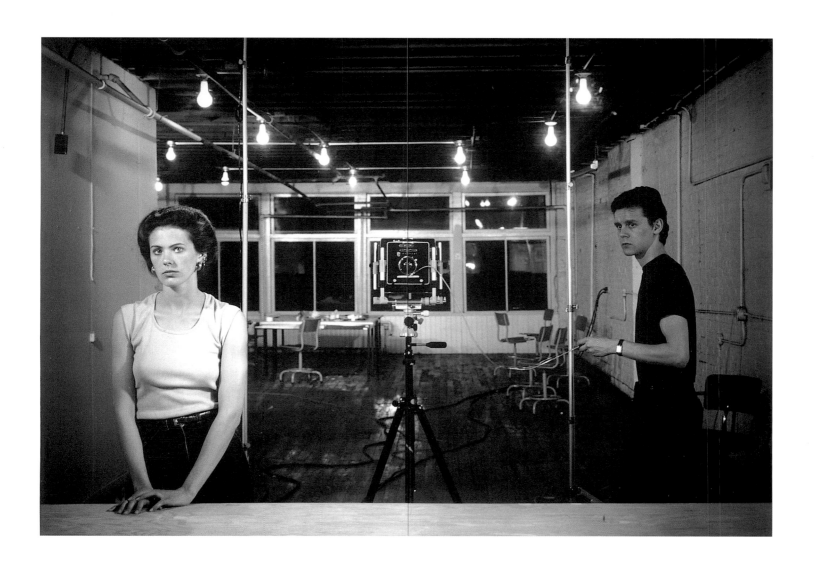

Thomas Schütte has embraced diverse styles, concerns and media, including installation, sculpture, model-making, photography, drawing and watercolours. A preoccupation with the inherent possibilities in presenting the figure has been an ongoing theme.

He often works with distortions of scale, creating deliberately over- or under-sized figures, models, puppets and figurines. *JanusKopf* (*Janus Head*, 1993) is one of a series of ceramic sculptures made by the artist in the early 1990s, which depict moments of exhaustion, failure or despair. Mistakes or incomplete sections, as well as incidents in the glazing process, serve to augment the works' expressive qualities. *JanusKopf* makes explicit reference to the Roman god of gates and doors, of beginnings and endings, who was traditionally represented as looking in both directions. Janus also represented the transition from primitive life to civilisation, from rural to urban economies and the tension between peace and war. In Schütte's evocation of traditional monumental sculpture, the figure appears as a doubled personality that simultaneously looks to past and future. A hole, used to insert an iron bar needed to transport the sculpture, becomes both common ear and a point of rupture, a void that animates the play between a unified, doubled and fragmented subjectivity.

Thomas Schütte

Thomas Schütte ha abbracciato stili, tematiche e mezzi espressivi diversi, pur mantenendo un interesse costante per le possibilità inerenti alla rappresentazione della figura. Ha lavorato spesso con distorsioni dimensionali, creando deliberatamente figure, modelli, burattini e statuette enormi o piccolissimi. *JanusKopf* (*Testa di Giano*) del 1993, fa parte di una serie di sculture in ceramica realizzate dall'artista nei primi anni Novanta, che rappresentano momenti di spossatezza, fallimento o disperazione. Errori, parti incomplete o incidenti nel processo di verniciatura servono ad accrescere le qualità espressive delle opere. *JanusKopf* (*Testa di Giano*) fa esplicito riferimento al dio romano delle porte e dei cancelli, degli inizi e delle fini, e che veniva tradizionalmente rappresentato bifronte, che guarda in entrambe le direzioni. Giano rappresentava anche il passaggio dalla vita primitiva alla civilizzazione, dall'economia rurale a quella urbana, e la tensione fra pace e guerra. Nell'evocazione della tradizionale scultura monumentale compiuta da Schütte, la figura appare come una personalità sdoppiata, che guarda contemporaneamente verso il passato e il futuro. Il foro in cui si inseriva una sbarra di ferro per il trasporto della scultura diventa, allo stesso tempo, orecchio condiviso e punto di rottura, un vuoto che anima il gioco tra soggettività unificata, sdoppiata e frammentata. (AT)

Januskopf (*Head of Janus / Testa di Giano*), 1993
Photo / foto courtesy Kaiser Wilhelm Museum, Krefeld

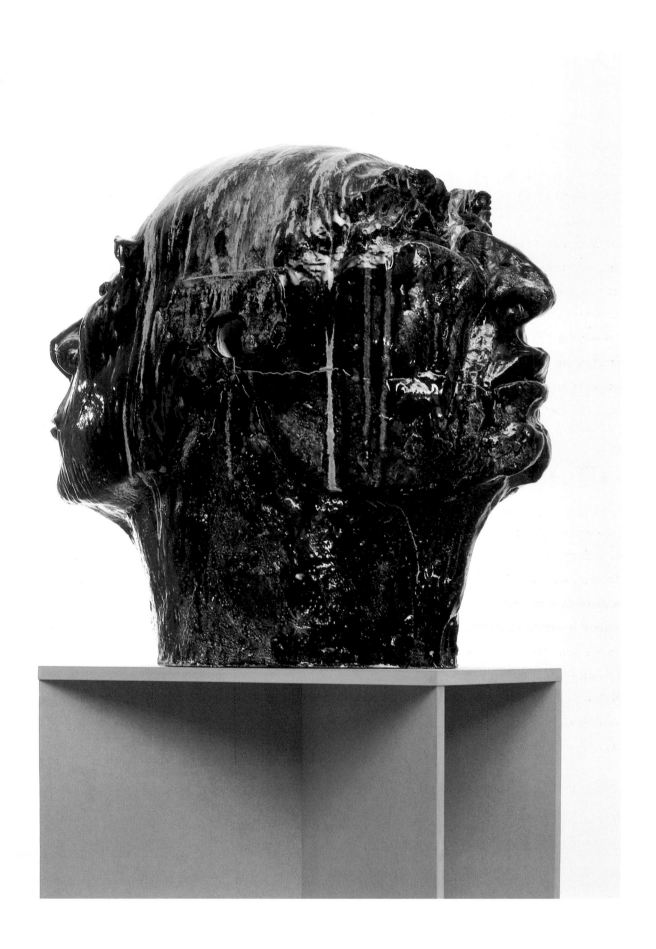

Stephan Balkenhol's figurative sculptures engage in historical traditions of public monuments, transforming them from depictions of the heroic or idealised into generalised, everyday men and women. Carved out of woods such as wawa, poplar and fir, their visible incisions and rough surfaces emphasise the process while recalling German Expressionism. His figures, however, remain deadpan and un-individualised.

Mann mit Kopf unter seinem Arm (*Man with Head Under His Arm*, 1994), recalls the classical iconography of decapitated martyrs but, in its depiction of a generic figure, eschews any symbolic readings. Instead, the work exploits the ambivalent presence of both the symbolic and the matter of fact to address the contemporary possibilities for figurative sculpture. In the process, it points to the relationship between the act of observation and interpretation and the material facticity of sculpture; and ultimately, between the cognitive, perceptual processes and the bodily, material parameters that define our sense of self.

Stephan Balkenhol

Le sculture figurative di Stephan Balkenhol rimandano alla tradizione storica dei monumenti pubblici, trasformandoli da rappresentazioni eroiche o idealizzate in uomini e donne comuni e generici. Le incisioni visibili e le superfici ruvide di queste opere, ricavate da legno di wawa, pioppo e abete, evidenziano il processo di produzione e si rifanno all'Espressionismo tedesco. Le figure, tuttavia, rimangono inespressive e non individualizzate.

Mann mit Kopf unter seinem Arm (*Uomo con la testa sotto il braccio*, 1994) ricorda la classica iconografia dei martiri decapitati ma, rappresentando una figura generica, sfugge a qualsiasi lettura simbolica, e sfrutta invece la presenza ambivalente di elementi simbolici e realistici per esplorare le possibilità della scultura figurativa contemporanea. In questo modo, l'opera allude al rapporto fra l'atto di osservazione e interpretazione e la fattualità materiale della scultura, e in definitiva anche al rapporto fra i processi cognitivi e percettivi e i parametri fisici e materiali che definiscono il nostro senso del sé. (AT)

Mann mit Kopf unter seinem Arm (*Man with Head under His Arm* / *Uomo con la testa sotto il braccio*), 1994
Photo / foto courtesy Musée d'art contemporain de Rochechouart, Rochechouart

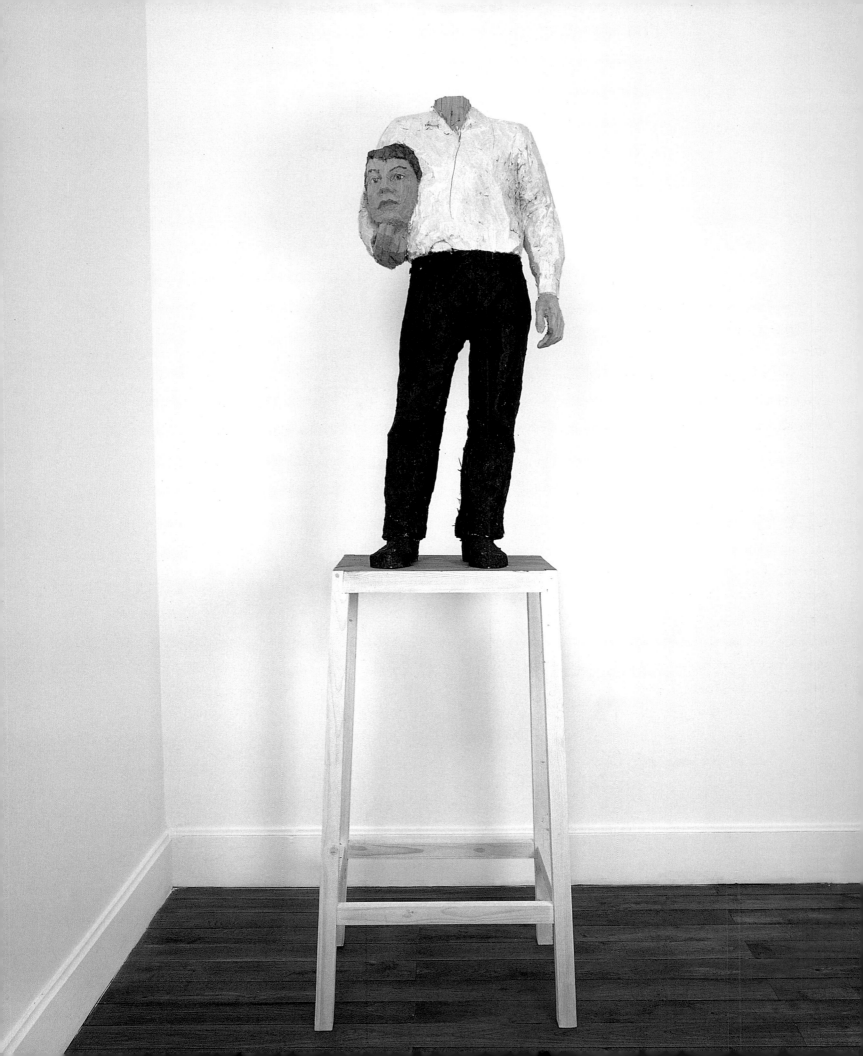

The figures in Juan Muñoz' *Three seated on the Wall with Big Chair* (2000) are placed on the wall, sitting in armchairs as though they were viewers inside a theatre play. An alienating effect in these sculptures is caused by the fact that we become both actor and viewer in a spectacle whose coordinates are unknown to us. It is an ideal theatre in which what is commonly defined as the object of vision becomes the subject. The gesticulating figures, made in grey synthetic resin on a human model, lead the action. They are connected to each other, caught up in their conversations, and seem to pay not the slightest attention to what is going on below. The viewer, who is also an actor, playing an integral part in the scene, is excluded from their silent conversations, automatically placing himself in a different space, a world of endless waiting.

Juan Muñoz

I personaggi dell'opera di Juan Muñoz, *Tre seduti sul muro con sedia grande* (2000) sono posti sopra il muro, seduti su poltrone come fossero spettatori all'interno di una pièce teatrale. L'effetto straniante in queste figure deriva dal fatto di trovarsi a impersonare il duplice ruolo di attore e spettatore, in uno spettacolo di cui non conosciamo le coordinate. È un teatro ideale in cui quello che viene comunemente definito l'oggetto della visione diventa il soggetto. Le figure gesticolanti, eseguite in resina sintetica grigia su modello umano, conducono l'azione, sono legate tra di loro, prese dai loro discorsi e non sembrano badare se non marginalmente a quello che avviene al di sotto. Lo spettatore-attore pur essendo parte integrante della scena viene escluso dai loro muti discorsi, collocandosi automaticamente in uno spazio altro, in un mondo di attesa senza fine. (BCdeR)

Three Seated on the Wall with Big Chair (*Tre seduti sul muro con sedia grande*), 2000
Photo / foto courtesy Estate of Juan Muñoz and Marian Goodman Gallery, New York-Paris

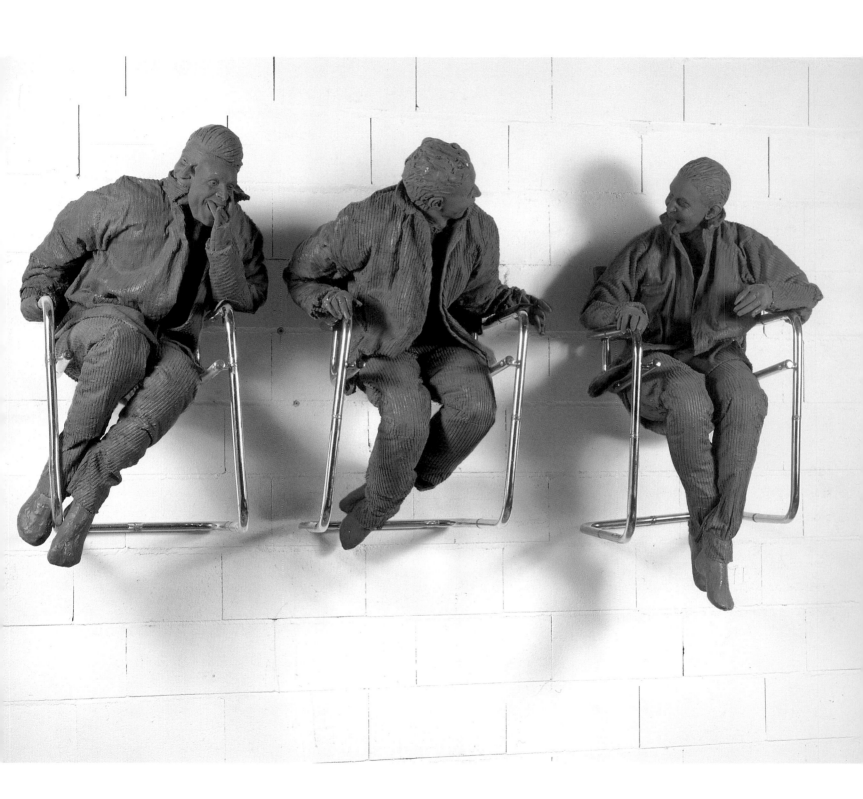

Andreas Gursky is noted for his remarkable images of what might be called the mass and monumentality of contemporary life. His large-scale photographs describe in startling detail vast spaces and structures, huge gatherings of people. In all his images the individual and unique is consumed into an overwhelming uniformity, or is dwarfed by the grandeur of the world at large. Gursky has been increasingly engaged by the engrossing consumer capitalism of contemporary life, its homogeneity colonising every aspect of our world, both natural and constructed. He photographs around the world creating images in locales as distant as Brasilia and Singapore. Gursky is one of a group of photographers, now prominent, that studied under Bernd and Hilla Becher at the Kunstakademie in Düsseldorf in the 1980s. The Becher advocated a rigorous documentary approach emphasising frontal perspectives and frank description, which is reflected in the spare formalism of Gursky's work. Gursky, however, freely manipulates his images adjusting colour and composition in subtle ways to create the precise symmetries and formal relationships that define his images. In the words of curator Peter Galassi, "It is Gursky's fiction, but it is our world."

Andreas Gursky

Andreas Gursky è noto per le straordinarie immagini di ciò che si potrebbe definire "la massa e la monumentalità della vita contemporanea". Le sue fotografie di grandi dimensioni descrivono con sorprendente minuziosità vasti spazi e strutture, enormi raduni di persone. In tutte le sue immagini l'unicità e l'individualità si consumano in una opprimente uniformità, oppure vengono schiacciate dalla generale grandiosità del mondo. Gursky si è via via sempre più occupato del capitalismo consumistico della vita contemporanea, la cui omogeneità sta colonizzando ogni aspetto del nostro mondo, sia quello naturale sia quello realizzato dall'uomo. Gursky ha lavorato in molti luoghi, creando immagini in ambientazioni ben distanti fra loro: da Brasilia a Singapore.
Gursky fa parte di un gruppo di fotografi, oggi rinomato, che studiò con Bernd e Hilla Becher alla Kunstakademie di Düsseldorf negli anni Ottanta. I Becher propugnavano un approccio rigorosamente documentaristico che predilige le prospettive frontali e la descrizione schietta, elementi, questi, che si riflettono anche nel sobrio formalismo dell'opera di Gursky, che tuttavia manipola liberamente le proprie immagini, correggendo attentamente colore e composizione, in modo da creare le precise simmetrie e le relazioni formali che caratterizzano i suoi scatti. Per citare Peter Galassi, "è un'invenzione di Gursky, ma è il nostro mondo". (AM)

May Day II (*Primo Maggio II*), 1998
Photo / foto courtesy Monika Sprüth Galerie, Köln

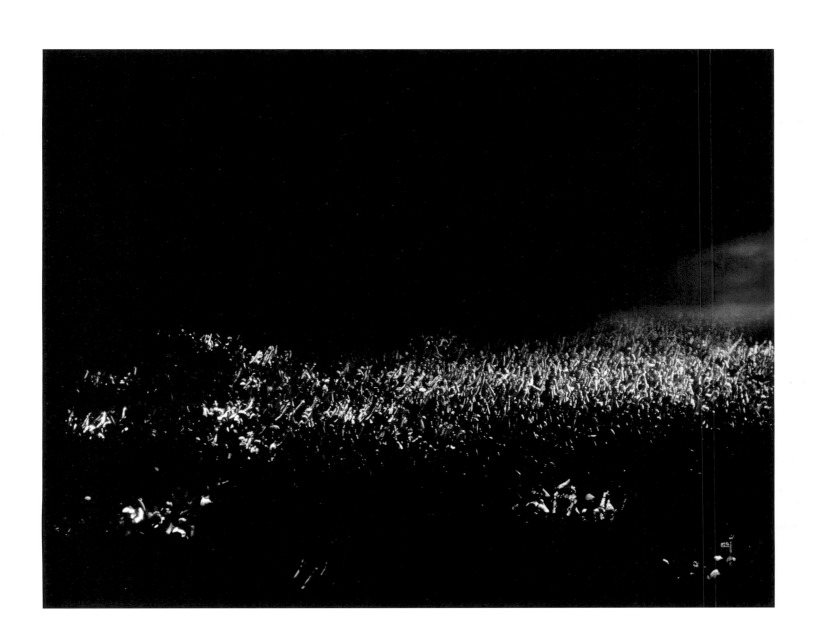

Throughout his career, Raghubir Singh has worked on several series of photographs that traced the realities of modern life in India, from the main cities of Calcutta and Mumbai to the sacred city of Banaras or the landscape of the Ganges, Kashmir and Kerala. Transcending the documentary, his images abound with colour and movement, emhasising the juxtaposition of old and new and adopting a dualistic structuring that presents a subtle organisation and division of pictorial space.

Walking the streets of India's great cities, Singh was especially alive to the web of gazes that cross, reflect and refract against the surfaces and backdrops afforded by urban life. *Pavement and Mirror Shop, Howrah, West Bengal* (1991) magnifies the bustle of street life in a series of mirrored reflections that include one of the photographer himself. Others, such as *Women and Rickshaw Driver, Benares, Uttar Pradesh* (1984), capture an illicit smile through a veil, aimed directly at the (male) photographer, while *Agra, Uttar Pradesh* (1997) presents a private moment of complete abandon and surrender in the public chaos of the street.

Raghubir Singh

Nel corso della sua carriera, Raghubir Singh lavorò a diverse serie di fotografie della vita moderna in India, dalle grandi città come Calcutta e Bombay alla città sacra di Varanasi (Benares), fino ai paesaggi del Gange, del Kashmir e del Kerala. Le sue immagini vanno al di là della forma documentaria, e sono particolarmente sensibili al colore e al movimento, alla giustapposizione di vecchio e nuovo e a una struttura dualistica che rivela un'abile organizzazione e divisione dello spazio pittorico. Camminando per le grandi città dell'India, Singh prestava particolare attenzione agli sguardi che si incrociano, si riflettono e si rifrangono contro le superfici e i fondali propri della vita urbana. *Marciapiede e negozio di specchi, Howrah, Bengala Occidentale* (1991) cattura ed esalta la confusione della strada in una serie di immagini riflesse, che comprendono anche quella del fotografo stesso. Altre, come *Donne e conducente di risciò, Benares, Uttar Pradesh* (1984), catturano un sorriso velato e illecito rivolto direttamente al fotografo (maschio), mentre *Agra, Benares, Uttar Pradesh* (1997) mostra un momento privato di completo abbandono e resa nel caos della pubblica via. (AT)

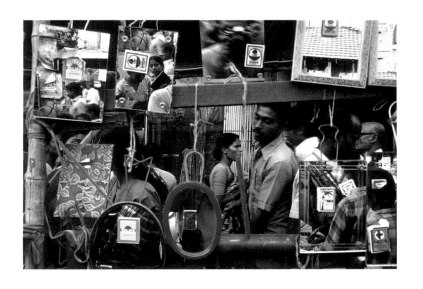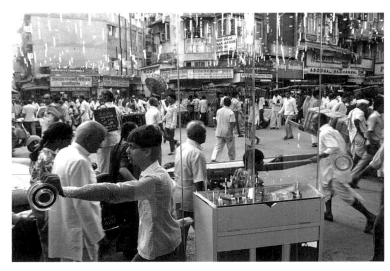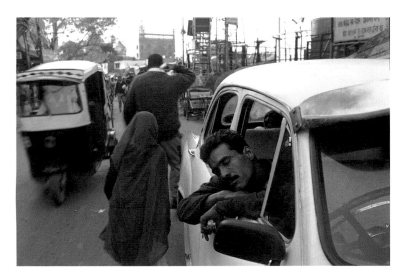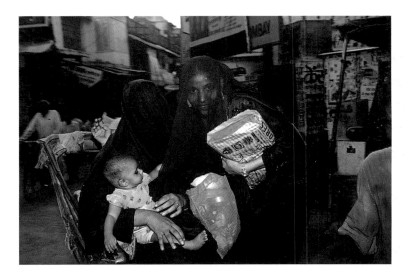

Gupta's *Exiles* series, 1987, is one in a number of photographs that take experiences of gay life in the West and in India as their subject. Shot in New Delhi, it focuses on moments of intimacy or isolation in a country where homosexuality is illegal, marginalised and invisible. Some picture men in public parks and gardens, sites of illicit or covert encounters that reclaim public space and subvert its codes of behaviour. Others depict moments of intimacy in domestic settings, stolen from prying eyes in crowded buildings. Each is accompanied by quotes from Gupta's subjects that express envy or criticism of Western gay culture.

While the series appears to document this daily activity as it occurs, Gupta's camera does not 'spy' on unsuspecting subjects. Instead, the artist asked a number of men who were willing to participate in his project to collaborate and recreate situations in real space – a fiction that is itself a representation of the realities the photographs seek to address.

Sunil Gupta

La serie *Exiles* (*Esili*, 1987) fa parte di un gruppo di opere che hanno come soggetto le esperienze di vita dei gay in Occidente e in India. Realizzata a New Delhi, la serie si concentra su momenti di intimità o isolamento, in un paese dove l'omosessualità è considerata illegale, marginalizzata e invisibile. Alcune foto ritraggono uomini in giardini pubblici e parchi, sedi di incontri illeciti o segreti che rivendicano l'uso dello spazio pubblico e sovvertono i codici di comportamento. Altre raffigurano momenti di intimità in ambientazioni domestiche, sottratte agli sguardi indiscreti e all'interno di edifici affollati. Ogni immagine è accompagnata da frasi pronunciate dai soggetti, che esprimono invidia o critica nei confronti della cultura gay occidentale.

Anche se la serie sembra documentare queste attività quotidiane nel loro svolgersi, l'obiettivo di Gupta non spia soggetti ignari. Al contrario, l'artista ha chiesto a diversi uomini disponibili a partecipare al progetto, di ricreare le situazioni in uno spazio reale – una finzione che già di per sé rappresenta la realtà che le foto cercano di inquadrare. (AT)

Exiles (*Esilii*), 1987
Photo / foto © Gupta

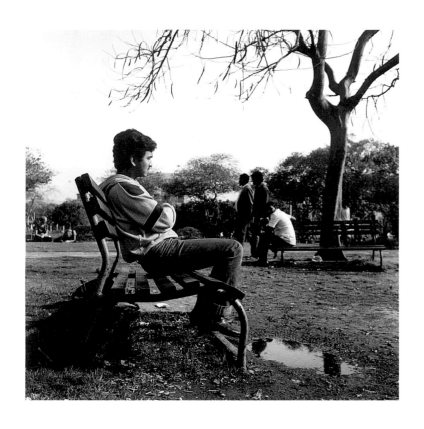

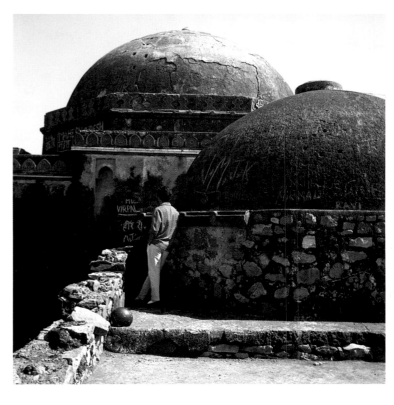

Monument (1990) was the second animated film created by William Kentridge in a series of shorts that revolve around the character of Johannesburg entrepreneur Soho Eckstein. It focuses on the persuasive powers of mass communication in the Modern Age, with oblique references to the influence of the media in shaping and controlling consciousness. A gesticulating Soho addresses a crowd with possibly insincere geniality, while presenting a monument to Labour. A long-shot shows the unveiling of the statue, which depicts an African worker who appears with bent head, carrying a heavy load on his shoulders. As the camera eye rises from the feet of the sculpture, chained to the base, to focus on the face, the statue's head moves upwards and his eyes blink. He begins to breathe heavily. The figure is alive, and thus resists entering Soho's "order of representation" in an implicitly radical political gesture.

Monument was made by filming with a 16mm camera the progressive stages of drawing and erasing in charcoal on sheets of paper. The traces of imperfect erasure suggest the ways in which memory functions and the need to avoid "removing" the complexities of personal and collective experience in contemporary society.

William Kentridge

Monumento (1990) è il secondo film d'animazione creato da William Kentridge per la serie di cortometraggi che ruotano attorno al personaggio di Soho Eckstein. L'opera riflette in particolare sui poteri persuasivi della comunicazione di massa nell'età moderna, con un riferimento indiretto all'influenza dei *media* nel plasmare e nel controllare la coscienza. Racconta la storia della presentazione pubblica, da parte di Soho, di un monumento al lavoro. Soho arringa la folla gesticolando, con un'espressione piacevole, ma forse poco sincera. Un campo lungo riprende il momento in cui il monumento viene scoperto e che, inaspettatamente, si dimostra essere un lavoratore africano piegato e con un grosso peso sulle spalle. Mentre l'obiettivo della cinepresa risale dai piedi della scultura, incatenata alla base, per mettere a fuoco il volto, la testa della statua si rivolge verso l'alto e batte le palpebre, poi la figura comincia a respirare pesantemente, è viva, e si oppone all'"ordine di rappresentazione" di Soho, con un gesto politico implicitamente radicale. *Monumento* è stato realizzato da Kentridge riprendendo, con la macchina da presa da 16mm, le varie fasi di disegno e cancellatura, quasi fosse la traduzione del "farsi" di un disegno. Le tracce del disegno cancellato suggeriscono i percorsi della memoria e la necessità di non rimuovere le difficoltà dell'esistenza personale e collettiva nella società contemporanea. (CCB)

They're All the Same (1991) belongs, like *Same Difference* (1990), or *30th January 1972* (1993), to Doherty's series of works from the early 1990s using slide projections and sound. It is a single image of the face of a young man, his eyes turned towards the ground. We can tell from the quality of the image that the picture is an enlargement from a newspaper. Projected, it is accompanied by a soundtrack consisting of a monologue recited by a male voice. The monologue juxtaposes two contrasting stereotypes generally used to classify "terrorists": the romantic revolutionary hero and the dangerous criminal. The voice describes on the one hand the romantic Irish landscape, evoked through limestone heaths, fine, white beaches, a sea of furious dark waves, a sky ranging from delicate blues to mysterious greys. On the other hand it sets out the internal dichotomy between opposite and irreducible features, between innocence, pride, dignity and cynicism, rudeness and roughness, in a poignant work about identity.

Willie Doherty

Sono tutti uguali (1991) appartiene, come *La stessa differenza* (1990) o *30 gennaio 1972* (1993), a quell'insieme di opere in cui, all'inizio degli anni Novanta, l'artista irlandese utilizza la proiezione di diapositive e suoni. Circoscritta a un'unica immagine del volto di un giovane uomo, gli occhi rivolti verso terra, ripresa da un giornale, di cui riconosciamo la tecnica di stampa, la proiezione è accompagnata da una colonna sonora, costituita da un lungo monologo recitato da una voce maschile. Nel monologo vengono contrapposti due stereotipi contrastanti, usati generalmente per classificare i "terroristi": l'eroe romantico rivoluzionario e il pericoloso criminale. La voce descrive da un lato il romantico paesaggio irlandese, evocato dalle lande calcaree, dalle spiagge bianche e fini, da un mare le cui onde sono scure e furiose, da un cielo il cui colore migra dal blu delicato al grigio misterioso. Dall'altro enuncia, in prima persona, la scissione interiore fra tratti opposti e irriducibili, tra innocenza, fierezza, dignità, da una parte, e cinismo, inciviltà e rozzezza, dall'altra, in un'opera toccante sul tema dell'identità. (AV)

They're All the Same (*Sono tutti uguali*), 1991
Photo/ foto Raimund Koch, New York, courtesy Goetz Collection / Collezione Goetz, München

The 15th History of the Human Face (*The Children of Brueghel*) (1993) is part of Eugenio Dittborn's ongoing series of *Pinturas Aeropostales* (*Airmail Paintings*) made since the 1980s. The work consists of thirty-two photographic reproductions on canvas, subdivided into four groups: eight images of "criminal" women, eight drawings of the artist's daughter, Margarita, eight mug shots pictures of wanted men, and eight drawings by schizophrenics. The canvases, hanging on the wall in a row, show the creases produced on their surfaces while being transported as airmail in large envelopes, which are also exhibited alongside the canvases. Each envelope bears the memory of its journey, with postage stamps and brief texts that constitute poetic messages to chance readers, such as postmen. The work is characterised by transience, mobility, chance and an almost clandestine anonymity. The process of sending, transporting, delivering and exhibiting is integral to the work itself. Using the international postal system, they travel anonymously in plain envelopes, eluding checks by the customs system. This informality is reflected in the artist's subjects: the mentally ill, the marginalised, children or criminals, those who are often "controlled" through bureaucratic processes and documentation. Dittborn establishes a temporary connection between these different subjects, subverting the norms that regulate and impoverish our experience.

Eugenio Dittborn

La quindicesima storia del volto umano (I bambini di Brueghel) (1993) appartiene alla serie delle *Pinturas Aeropostales* (*Pitture aereopostali*) di Eugenio Dittborn realizzate a partire dagli anni Ottanta. L'opera è composta da trentadue riproduzioni fotografiche su tela suddivise in quattro gruppi: otto immagini di donne "criminali", otto disegni della figlia dell'artista, Margarita, otto *identikit* di ricercati e otto disegni eseguiti da schizofrenici. Le tele, fissate direttamente alla parete, l'una accanto all'altra, mostrano le pieghe prodotte sulla loro superficie durante il trasporto aereo all'interno di grandi buste, anch'esse esposte accanto alle singole tele. Ogni busta reca memoria del viaggio intercorso con timbri postali e brevi scritte che costituiscono poetici messaggi destinati agli occasionali lettori, forse i postini. L'opera è caratterizzata da precarietà, transitorietà, mobilità, casualità e carattere anonimo, al limite della clandestinità. Il processo di invio, trasporto e consegna, prima che le opere vengano allestite all'interno di una mostra, sono elementi costitutivi dell'opera stessa. Usando il sistema postale internazionale, le opere viaggiano anonimamente, in buste comuni, eludendo così il controllo del sistema doganale. Questa collocazione marginale è riflessa nei soggetti scelti dall'artista: figure di emarginati quali malati di mente, bambini o delinquenti schedati dalla polizia, raffigurati nel momento stesso in cui si tenta di metterli sotto controllo attraverso foto segnaletiche, referti e documenti burocratici. Dittborn crea una temporanea connessione tra questi differenti soggetti perennemente in transito, grazie alla pausa rappresentata dalla mostra, e sovverte le norme che regolano e impoveriscono la nostra esperienza. (AV)

The 15th History of the Human Face (*The Children of Brueghel*) (*La quindicesima storia del volto dell'umanità* [*I bambini di Brueghel*]), 1993
Photo / foto © SYB'L S. - Pictures Courtesy Museum of Contemporary Art Antwerpen, (MuHKA)

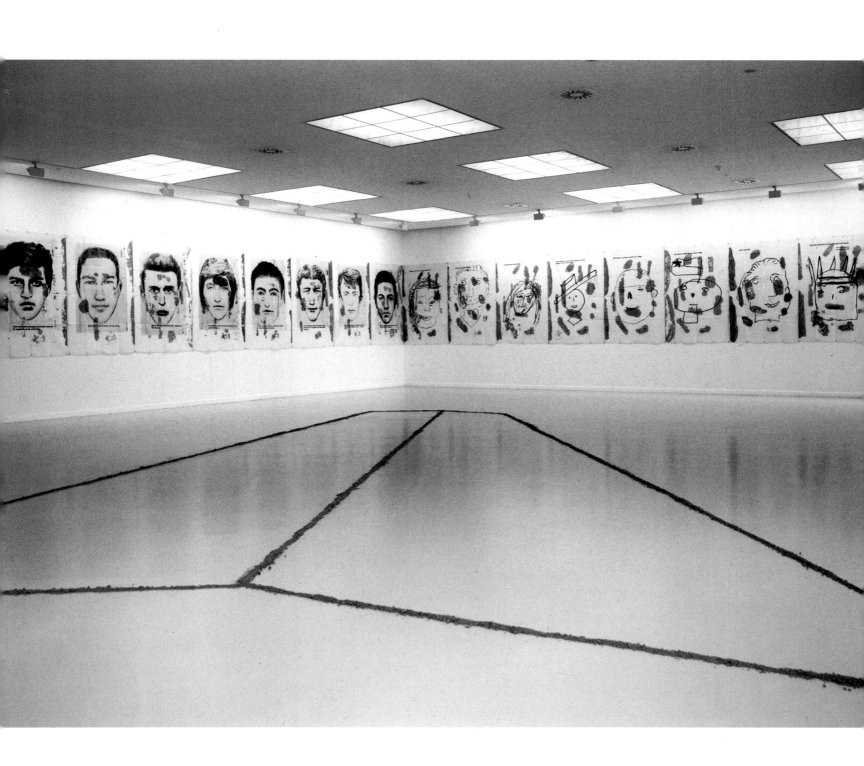

In the film *D'Est* (*From the East*, 1993), the artist and director Chantal Akerman, shows an unusual interest in movement within the image, in the flow inside the frame that animates and gives dynamism to the image. A flow of men and women, of landscapes, vehicles and roads lead across Germany and Poland into the heart of the Eastern Europe, the vast area that was under Soviet control, shortly after the fall of the wall. Penetrating these hostile rural and urban panoramas, in which the various means of communication are often her only visual and acoustic company, the panorama that presents itself to the camera is marked by a general loss of orientation, a form of roaming that corresponds to a general uprootedness and condition of existential limits. Almost painterly static shots are driven forwards, as though forced back to life by long lateral or circular dollies, capturing "those who have survived in the face of everything, and who every day find the strength to put one foot in front of another" (Akerman). *D'Est: au bord de la fiction* (*From the East: On the Edge of Fiction*, 1995) is the artist's first video installation. It consists of eight groups of three eye-level monitors showing individual sequences of the original film, and one monitor on which the image, a luminous epiphany, is accompanied by two texts read by the artist. The first of these, from the book of Exodus, evokes the Jewish diaspora, while the second runs through the structure of the film with a musical accompaniment. The installation transfers the journey from the plane of the film image to the twenty-four planes of monitors which, proliferating and approaching one another, structure the internal space of the installation. The viewer's progress through and around this space gradually acquires the same suspended amazement, and intimate relationship as the director with her expectant characters.

Chantal Akerman

Nel film *D'Est* (*Dall'Est*, 1993) l'artista e regista Chantal Akerman introduce nell'inquadratura un inedito interesse per il movimento interno all'immagine, per il flusso che, all'interno del quadro, anima e conferisce carattere dinamico all'immagine. Flusso di uomini e donne, di paesaggi, di veicoli e di strade che portano, attraverso la Germania e la Polonia, nel cuore dell'Est, la sconfinata area dell'ex sistema sovietico a pochi anni dalla caduta del muro. Nell'addentrarsi in questi ostili panorami rurali e urbani, in cui i vari mezzi di comunicazione costituiscono spesso l'unica compagnia visiva e sonora, il panorama che si offre alla macchina da presa è segnato da una perdita generale di orientamento, da un vagare che corrisponde a uno sradicamento generazionale e a una condizione più generale di confine esistenziale. Piani fissi, quasi pittorici, sono sospinti in avanti, come costretti a rianimarsi da lunghi carrelli laterali o circolari che riprendono queste "persone che sono sopravvissute malgrado tutto, e che ogni giorno trovano la forza di mettere un passo davanti all'altro" (Chantal Akerman). *D'Est: au bord de la fiction* (*Dall'Est: ai margini della finzione*, 1995), la prima video installazione dell'artista, è composta da otto gruppi di tre monitor ad altezza d'uomo in cui sono riprodotte singole sequenze del film originale e da un monitor singolo in cui l'immagine, un'epifania luminosa, è accompagnata da due testi letti dall'artista. Il primo testo, dall'*Esodo*, rievoca la diaspora ebraica, il secondo ripercorre la struttura stessa del film con un accompagnamento musicale. L'installazione trasferisce il viaggio dal piano dell'immagine filmica ai ventiquattro piani che, moltiplicandosi e accostandosi l'uno all'altro, strutturano internamente lo spazio dell'installazione. L'inoltrarsi, l'aggirarsi dello spettatore in questo spazio gli fa acquisire gradualmente lo stesso sospeso stupore, la stessa intima relazione della regista con i suoi personaggi in attesa. (AV)

D'Est (From the East / Dall'Est), 1993
Photo / foto courtesy Marian Goodman Gallery, Paris – New York

Giorgio Agamben If we had once again to conceive of the fortunes of humanity in terms of class, then today we would have to say that there are no longer social classes, but just a single planetary petty bourgeoisie, in which all the old social classes are dissolved. The petty bourgeoisie has inherited the world and is the form in which humanity has survived nihilism.

But this is also exactly what Fascism and Nazism understood, and to have clearly seen the irrevocable decline of the old social subjects constitutes their insuperable cachet of modernity. (From a strictly political point of view Fascism and Nazism have not been overcome, and we still live under their sign.) They represented, however, a national petty bourgeoisie still attached to a false popular identity in which dreams of bourgeois grandeur were an active force. The planetary petty bourgeoisie has instead freed itself from these dreams and has taken over the aptitude of the proletariat to refuse any recognisable social identity. The petty bourgeois nullify all that exists with the same gesture in which they seem obstinately to adhere to it. They know only the improper and the inauthentic and even refuse the idea of a discourse that could be proper to them. That which consisted the truth and falsity of the peoples and generations that have followed one another on the earth – differences of language, of dialect, of ways of life, of character, of custom, and even the physical particularities of each person – has lost any meaning for them and any capacity for expression and communication. In the petty bourgeoisie, the diversities that have marked the tragicomedy of universal history are brought together and exposed in a phantasmagorical vacuousness.

But the absurdity of individual existence, inherited from the sub-base of nihilism, has become in the meantime so senseless that it has lost all pathos and been transformed, brought into the open, into an everyday exhibition. Nothing resembles the life of this new humanity more than advertising footage from which every trace of the advertised product has been wiped out. The contradiction of the petty bourgeois, however, is that they still search in the footage for the product they were cheated of, obstinately trying, against all odds, to make their own an identity that has become in reality absolutely improper and insignificant to them. Shame and arrogance, conformity and marginality remain thus the poles of all their emotional registers. The fact is that the senselessness of their existence runs up against a final absurdity, against which all advertising runs aground: death itself. In death the petty bourgeois confront the ultimate expropriation, the ultimate frustration of individuality: life in all its nakedness, the pure incommunicable, where their shame can finally rest in peace. Thus they use death to cover the secret that they must resign themselves to acknowledging: that even life in its nakedness is, in truth, improper and purely exterior to them, that for them there is no shelter on earth.

This means that the planetary petty bourgeoisie is probably the form in which humanity is moving toward its own destruction. But this also means that the petty bourgeoisie represents an opportunity unheard of in the history of humanity that it must at all costs not let slip away. Because if instead of continuing to search for a proper identity in the already improper and senseless form of individuality, humans were to succed in belonging to this impropriety as such, in making of the proper being-thus not an identity and an individual property but a singularity without identity, a common and absolutely exposed singularity – if humans could, that is, not be-thus in this or that particular biography, but be only *the* thus, their singular exteriority and their face, then they would for the first time enter into a community without presuppositions and without subjects, into a communication without the incommunicable.

Selecting in the new planetary humanity those characteristics that allow for its survival, removing the thin diaphragm that separates bad mediatised advertising from the perfect exteriority that communicates only itself – this is the political task of our generation.

[...]

The novelty of the coming politics is that it will no longer be a struggle for the conquest or control of the State, but a struggle between the State and the non-State (humanity), an insurmountable disjunction between whatever singularity and the State organization. This had nothing to do with the simple affirmation of the social in opposition to the State that has often found expression in the protest movements of recent years. Whatever singularities cannot form a *societas* because they do not possess any identity to vindicate nor any bond of belonging for which to seek recognition. In the final instance the State can recognize any claim for identity – even that of a State identity within the State (the recent history of relations between the State and terrorism is an eloquent confirmation of this fact). What the State cannot tolerate in any way, however, is that the singularities form a community without affirming an identity, that humans co-belong without any representable condition of belonging (even in the form of a simple presupposition.)* 1990

* These excerpts from the original text were selected by the editors of this catalogue, not by the author.

Se dovessimo ancora una volta pensare le sorti dell'umanità in termini di classe, allora oggi dovremmo dire che non ci sono più classi sociali, ma solo una piccola borghesia planetaria, in cui le vecchie classi si sono dissolte: la piccola borghesia ha ereditato il mondo, essa è la forma in cui l'umanità è sopravvissuta al nichilismo.

Ma questo era esattamente ciò che anche fascismo e nazismo avevano compreso, e aver visto con chiarezza l'irrevocabile tramonto dei vecchi soggetti sociali costituisce anzi la loro insuperabile patente di modernità. (Da un punto di vista strettamente politico, fascismo e nazismo non sono stati superati e noi viviamo ancora nel loro segno.) Essi rappresentavano, però, una piccola borghesia nazionale, ancora attaccata a una posticcia identità popolare, sulla quale agivano sogni di grandezza borghese. La piccola borghesia planetaria si è invece emancipata da questi sogni e ha fatto propria l'attitudine del proletariato a declinare qualsiasi ravvisabile identità sociale. Tutto ciò che è, il piccolo borghese lo nullifica nel gesto stesso con cui sembra ostinatamente aderirvi: egli conosce solo l'improprio e l'inautentico e rifiuta persino l'idea di una parola propria. Le differenze di lingua, di dialetto, di modi di vita, di carattere, di costume e, innanzitutto, le stesse particolarità fisiche di ciascuno, che costituivano la verità e la menzogna dei popoli e delle generazioni che si sono succedute sulla terra, tutto ciò ha perduto per lui ogni significato e ogni capacità di espressione e di comunicazione. Nella piccola borghesia, le diversità che hanno segnato la tragicommedia della storia universale stanno esposte e raccolte in una fantasmagorica vacuità. Ma l'insensatezza dell'esistenza individuale, che essa ha ereditato dai sottosuoli del nichilismo, è divenuta nel frattempo così insensata da perdere ogni pathos e trasformarsi, uscita all'aria aperta, in esibizione quotidiana: nulla assomiglia alla vita della nuova umanità quanto un film pubblicitario da cui sia stata cancellata ogni traccia del prodotto reclamizzato. La contraddizione del piccolo borghese è che egli cerca, però, ancora in questo film il prodotto di cui è stato defraudato, ostinandosi malgrado tutto a far propria un'identità che gli è divenuta, in realtà, assolutamente impropria e insignificante. Vergogna e arroganza, conformismo e marginalità restano così gli estremi polari di ogni sua tonalità emotiva.

Il fatto è che l'insensatezza della sua esistenza si urta a un'ultima insensatezza, su cui naufraga ogni pubblicità: la morte. In questa, il piccolo borghese va incontro all'ultima espropriazione, all'ultima frustrazione dell'individualità: la nuda vita, il puro incomunicabile, dove la sua vergogna trova finalmente pace. In questo modo, egli copre con la morte il segreto che deve pur rassegnarsi a confessare: che anche la nuda vita gli è, in verità, impropria e puramente esteriore, che non c'è per lui, sulla terra alcun riparo.

Ciò significa che la piccola borghesia planetaria è verisimilmente la forma nella quale l'umanità sta andando incontro alla propria distruzione. Ma ciò significa, anche, che essa rappresenta un'occasione inaudita nella storia dell'umanità, che questa non deve ad alcun costo lasciarsi sfuggire. Poiché se gli uomini, invece di cercare ancora una identità propria nella forma ormai impropria e insensata dell'individualità, riuscissero ad aderire a questa improprietà come tale, a fare del proprio esser-così non una identità e proprietà individuale, ma una singolarità senza identità, una singolarità comune e assolutamente esposta – se gli uomini potessero, cioè, non esser-così, in questa o quella identità biografica particolare, ma essere soltanto *il* così, la loro esteriorità singolare e il loro volto, allora l'umanità accederebbe per la prima volta a una comunità senza presupposti e senza soggetti, a una comunicazione che non conoscerebbe più l'incomunicabile.

Selezionare nella nuova umanità planetaria quei caratteri che ne permettano la sopravvivenza, rimuovere il diaframma sottile che separa la cattiva pubblicità mediatica dalla perfetta esteriorità che comunica soltanto se stessa – questo è il compito della nostra generazione.

[...]

Poiché il fatto nuovo della politica che viene è che essa non sarà più lotta per la conquista o il controllo dello stato, ma la lotta fra lo stato e il non-stato (l'umanità), disgiunzione incolmabile delle singolarità qualunque e dell'organizzazione statale. Ciò non ha nulla a che fare con la semplice rivendicazione del sociale contro lo stato, che, in anni recenti, ha più volte trovato espressione nei movimenti di contestazione. Le singolarità qualunque non possono formare una *societas* perché non dispongono di alcuna identità da far valere, di alcun legame di appartenenza da far riconoscere. In ultima istanza, infatti, lo stato può riconoscere qualsiasi rivendicazione d'identità – perfino (la storia dei rapporti fra stato e terrorismo nel nostro tempo ne è l'eloquente conferma) quella di un'identità statale al proprio interno; ma che delle singolarità facciano comunità senza rivendicare un'identità, che degli uomini co-appartengano senza una rappresentabile condizione di appartenenza (sia pure nella forma di un semplice presupposto) – ecco ciò che lo stato non può in alcun caso tollerare.* 1990

* La selezione dal testo originale è stata operata dai curatori del catalogo e non dall'autore.

In Steve McQueen's video *Exodus* (1992-97) shot on Super-8, the format normally used for home movies, we see an everyday scene. Two elegantly-dressed men walk through the centre of London, on Brick Lane, carrying two small palm trees in a pot. The camera never loses sight of the two men, even when they disappear into the crowd: the tops of the two plants, which have become synecdochic extensions of their bodies, continually emerge over the heads of the vague mass of people. All of a sudden, as though interpreting the end of a film sequence or a performance action, the two men throw the plants to the ground and, with a laugh, board a bus and wave to the viewer. By recalling, in its title, the record of the same name by the Jamaican singer Bob Marley, the artist introduces the theme of the search for one's own roots in the autobiographical context of Afro-Caribbean immigration. McQueen's approach recalls performance art and experimental cinema, as his video works often do, and encourages, in this case with subtle irony, a relationship of reciprocal implication between the viewer and the image. The intimate relationship between the camera, the people being filmed and the observer on the one hand emphasises the centrality of improvisation and the creation of new kinds of experience, while on the other hand encouraging a more profound participation in the images that make up the "script" of our everyday life.

Steve McQueen

Nel video *Esodo* (1992-97) di Steve McQueen, realizzato in Super-8, il formato normalmente usato per le riprese amatoriali, osserviamo una scena quotidiana. Due uomini, elegantemente vestiti, che passeggiano per il centro di Londra, a Brick Lane, portando fra le mani due piccole palme interrate in un vaso. La macchina da presa non perde di vista i due uomini nemmeno quando essi spariscono fra la folla: la sommità delle due piante, divenute, per sineddoche, estensione dei loro corpi, continua a emergere al di sopra delle teste della massa indistinta. A un tratto, come se stessero interpretando la fine di una sequenza cinematografica o di un'azione performativa, i due uomini gettano le piante a terra e, con una risata, salgono su un autobus salutando lo spettatore. Attraverso il richiamo, contenuto nel titolo, all'omonimo disco del cantante giamaicano Bob Marley, l'artista innesta il tema della ricerca delle proprie radici nel contesto autobiografico dell'immigrazione afro-caraibica. L'approccio usato da McQueen richiama la *performance art* e il cinema sperimentale, come spesso accade nei suoi video, e favorisce, in questo caso con sottile ironia, un rapporto di implicazione reciproca fra lo spettatore e l'immagine. La relazione di intimità fra la macchina da presa, i personaggi ripresi e l'osservatore esalta, da una parte, il ruolo centrale dell'improvvisazione e della creazione di modalità di esperienza inedite e, dall'altra, favorisce una partecipazione più profonda alle immagini che compongono lo "scenario" della nostra quotidianità. (AV)

In *24-Hour Psycho* (1993), Douglas Gordon performed a radical intervention in his treatment of Alfred Hitchcock's film *Psycho* (1960). He eliminated the soundtrack and slowed the film down so that it ran for twenty-four hours. The slow motion of the image and the elimination of the sound remove all dramatic progression and narrative logic, excluding the viewer from the space and time proper to film narration, while at the same time emphasising the voyeuristic impulse proper to the film viewer. In this form it assumes the fluid and undefined appearance of inner vision. The screen in the video projection, suspended in the middle of the exhibition hall, acts as a zone of mediation, the vector of a "split in the unconscious," placed between our own perception of the world and our attempt to work it out in consciousness.

In 1994 the artist made one of a number of "performances" mirroring the social rituals around the opening of exhibitions. Applying the "truth drug" sodium pentothal to his lips, he attended an opening and had photographs of himself taken as he kissed people. In *Kissing with Sodium Pentothal* (1994) the negatives of these images are projected as a sequence of slides. By isolating each moment of physical contact, Gordon transforms social ritual (empty gestures and conventions) into brief but individuated and potentially erotic encounters. A positive photograph would show Gordon's public persona enacting a *façade* of sociability. By contrast his use of a negative image and the intervention of a truth drug implies the semblance of authenticity. His kisses become real, if fleeting, moments of intimacy.

Douglas Gordon

In *Psycho 24 ore* (1993), Douglas Gordon opera un intervento radicale sulle sequenze del film *Psycho* (1960) di Alfred Hitchcock, eliminandone la colonna sonora e rallentandolo fino a fargli assumere una durata di 24 ore. Il rallentamento dell'immagine e l'eliminazione della componente sonora rimuovono ogni possibilità di progressione drammatica e di logica narrativa, estromettendo lo spettatore dalla rappresentazione spazio-temporale propria di ogni narrazione filmica, e portando all'estremo, contemporaneamente, la pulsione voyeuristica propria dello spettatore cinematografico. Il film originario assume l'aspetto fluido e indefinito di una visione interiore. Lo schermo, sospeso al centro dello spazio espositivo, agisce come vettore di una "spaccatura dell'inconscio", zona di mediazione fra percezione e elaborazione cosciente.

Nel 1994 l'artista ha realizzato una serie di performance che ruotano intorno ai rituali delle inaugurazioni nel mondo dell'arte. Applicando del sodio pentotal, la "droga della verità", alle labbra, si è fatto fotografare mentre baciava alcune persone ad un'inaugurazione.

Baciarsi con sodio pentotal (1994) consiste nella proiezione di diapositive dei negativi di queste fotografie. Isolando ogni attimo di contatto fisico, Gordon trasforma i gesti vuoti e le convenzioni sociali, come il baciarsi ad una mostra, in brevi incontri individuali e potenzialmente erotici. Un'immagine in positivo mostrerebbe un'apparenza di socievolezza. L'immagine in negativo, e l'uso della droga, suggeriscono invece una possibile autenticità. I baci, sebbene sfuggenti, diventano veri momenti di intimità. (AV)

A young woman boldly dances alone in a busy shopping mall in South London, with eyes closed, silently moving in time to music that exists only in her imagination. No one tries to engage with her; instead, people walk past her with indifference, disbelief or contempt. *Dancing in Peckham* (1994), a twenty-five-minute video created by and featuring British artist Gillian Wearing, is simultaneously a celebration of the impulse to react against established behavioural norms in the public sphere and an examination of the relationship between spectacle and spectator. Inspired by the sight of a woman unselfconsciously dancing on her own at a concert, Wearing became keen to understand the experience of losing one's inhibitions in an urban public space, where modes of behaviour are most strictly defined and enforced. Unlike street performers who actively solicit a crowd or follow pre-defined rules to contextualise their actions, Wearing's inexplicable conduct in this location is categorised by passing strangers as "deviant" and therefore best ignored, as the social codes of the city dictate. In contrast to those reluctantly witnessing the event, the video viewer is in the position to stop and stare unhindered – at the performer but also at the reactions she provokes, protected by the distance of time and space offered by the screen.

Gillian Wearing

Una giovane donna danza sfrontatamente da sola in un affollato centro commerciale della periferia sud di Londra, con gli occhi chiusi, muovendosi silenziosamente a ritmo di una musica che esiste solo nella sua immaginazione. Nessuno le si avvicina; anzi, la gente continua a camminare con indifferenza, incredulità o disprezzo.

Ballando a Peckham (1994), un video di 25 minuti di cui Gillian Wearing, l'artista, è anche la protagonista, è una celebrazione dell'impulso a reagire contro le norme di comportamento che l'individuo è tenuto a rispettare in pubblico, e un'analisi della relazione fra spettacolo e spettatore. Ispirata dalla vista di una donna che danzava da sola, senza alcun imbarazzo, durante un concerto, Wearing sperimenta l'esperienza di chi perde le inibizioni in uno spazio pubblico urbano, dove le modalità di comportamento sono rigidamente definite e imposte.

A differenza dei *performer* di strada che sollecitano attivamente la folla o seguono regole predefinite per contestualizzare le proprie azioni, l'inspiegabile comportamento di Wearing viene classificato dai passanti come "deviante" e, quindi, da ignorarsi, come prevedono i codici sociali della città. Al contrario di coloro che assistono di malavoglia all'evento, lo spettatore del video è spinto a fermarsi deliberatamente per osservare la *performer*, ma anche le reazioni che essa provoca, protetto dalla distanza spazio-temporale dello schermo. (RM)

Dancing in Peckham (Ballando a Peckham), 1994
Photo / foto courtesy Maureen Paley Interim Art, London

Rebecka väntar på Anna, Anna väntar på Cecilia, Cecilia väntar på Marie (*Rebecka is waiting for Anna, Anna is waiting for Cecilia, Cecilia is waiting for Marie*, 1994) is one of the "activated situations" based on an everyday context around which Elin Wikström's work is arranged. As the title suggests, a number of women arrive in a given place where they each spend about five minutes waiting to be joined by another woman in an event where each takes turns waiting for the next. Shown for the first time in 1994 in the exhibition "Rum" in Malmö, the action involved the participation of fifty-two women of different ages. The intention of showing a human being as an object of attention in a state of apparently passive anticipation, without any other event taking place to alter the situation, reveals the nuances that the situation itself may imply within the flux of everyday life: fatigue, solitude, the desire for interaction, reflection, imagination, dreaming, the possibility of choice, the relationship between bonds and freedom, and the ancestral condition of waiting that surrounds the social role of women. As though condensing the humdrum scenario of everyday life into compact blocks and facets of meaning, Wikström transforms our actions into stories dense with possible meanings and questions.

Elin Wikström

Rebecka väntar på Anna, Anna väntar på Cecilia, Cecilia väntar på Marie (*Rebecka aspetta Anna, Anna aspetta Cecilia, Cecilia aspetta Marie*, 1994) è una delle "azioni attivate" intorno a cui si articola la ricerca di Elin Wikström, basata sull'attivazione di situazioni all'interno del contesto quotidiano. Come indicato dal titolo, tre donne, ognuna per quindici minuti circa, arrivano in un dato luogo e aspettano il sopraggiungere di un'altra donna. Presentata per la prima volta nel 1994 alla mostra "Rum", a Malmö in Svezia, l'azione prevedeva l'intervento di cinquantadue donne di età differenti. L'intenzione di presentare un essere umano come oggetto d'attenzione in uno stato di attesa apparentemente passiva, senza che nessun altro avvenimento intervenga a mutare questa situazione, svela in realtà le molteplici sfumature che essa può implicare nel flusso dell'esistenza quotidiana: stanchezza, solitudine, desiderio di interazione, riflessione, immaginazione, sogno, possibilità di scelta, relazione fra vincoli e libertà, l'ancestrale condizione di attesa che circonda il ruolo sociale della donna. Come condensando lo scenario monotono del quotidiano in blocchi compatti e sfaccetati di senso, Wikström trasforma i nostri gesti in recite dense di significati riposti e quesiti possibili. (AV)

Rebecka väntar på Anna, Anna väntar på Cecilia, Cecilia väntar på Marie (*Rebecka Is Waiting for Anna, Anna Is Waiting for Cecilia, Cecilia Is Waiting for Marie...* / *Rebecka aspetta Anna, Anna aspetta Cecilia, Cecilia aspetta Marie...*), 1994
courtesy Moderna Museet, Stockholm
Photo / foto © the artist / l'artista

L'ellipse (*The Ellipsis*, 1998) is a work inspired by the temporal ellipsis (jump-cut) typical of fictional cinema and narratives in general. In the Wim Wenders' film *The American Friend* (1977), Bruno Ganz plays the character Jonathan Zimmermann. In one scene in the film, Zimmermann receives a telephone call, and goes from his flat in the new Parisian district of Beaugrenelle to a different building on the other side of the Seine. The scene in which he makes this journey, however, was cut from the film. In the triple-video projection that makes up *L'ellipse,* Huyghe shows his journey across the bridge, reconstructing the scene with an aging Bruno Ganz. On the two outer screens we see the sequences that preceded and followed the scene in the original film. The older Ganz appears to be suspended both in an intermediate time zone and in the city space, *really* crossing the cinematic fiction and transgressing its codes.

Pierre Huyghe

L'ellipse (*L'ellissi*) del 1998 è un'opera ispirata all'ellissi temporale (*jump-cut*) tipica del cinema di finzione e delle narrazioni in generale. Nel film *L'amico americano* di Wim Wenders del 1976-77, l'attore Bruno Ganz interpreta il personaggio di Jonathan Zimmermann che, in una scena del film, riceve una telefonata, si sposta dal suo appartamento nel nuovo quartiere parigino di Beaugrenelle in un altro stabile sull'altra riva della Senna. Nella tripla videoproiezione che compone *L'ellipse* (*L'ellissi*) Huyghe mostra il passaggio, l'attraversamento del ponte: nel film originale, di cui vediamo sui due schermi laterali le sequenze che precedono e seguono l'azione, questa scena è stata eliminata. L'attore, ormai invecchiato, appare sospeso in una zona spazio-temporale intermedia della città, in un attraversamento *reale* della finzione cinematografica e dei suoi codici. (AV)

L'ellipse (*The Ellipsis / L'ellissi*), 1998
Photography / foto © the artist / l'artista

Chris Ofili's paintings deal with issues of contemporary black identity, incorporating images that confront widespread accepted attitudes to racial stereotyping – from male sexual potency to fertile black goddesses. His influences are wide reaching: from the Bible to comic books and traditional African art, to William Blake and 'Blaxploitation' films, they present a cultural *mélange* of the highbrow and kitsch that has revitalised contemporary painting. *The Adoration of Captain Shit and the Legend of the Black Stars* (2nd Version), 1998, is one of a series of paintings depicting a black superhero whose characteristics are derived from recent Pop cultural expressions of black identity. This powerful and exuberant figure, with exaggerated features and surrounded by a constellation of black stars, exists within an intensely detailed surface mapped out with pins, glitter, resin, elephant dung and magazine cut-outs. *Captain Shit* is besieged by outstretched arms which reach out to touch him, and the figure has been seen as representing the artist, with everyone trying to get a piece of him. The Black Stars' legends remain unrecognised and mysterious, only their eyes visible underneath the painted black stars.

Chris Ofili

I quadri di Chris Ofili affrontano i temi dell'identità nera contemporanea, incorporando immagini che mettono a confronto stereotipi razziali largamente accettati, dalla potenza sessuale maschile alle dee nere della fertilità. La sua arte ha subito numerose influenze: dalla Bibbia ai fumetti all'arte tradizionale africana, fino a William Blake e ai film della *blaxploitation*, un *mélange* culturale di elementi intellettuali e kitsch che ha rivitalizzato la pittura contemporanea.

L'Adorazione di Capitan Merda e la leggenda delle stelle nere (seconda versione), 1998, fa parte di una serie di dipinti che ritraggono un supereroe nero con caratteristiche derivanti dalle recenti espressioni dell'identità nera riscontrabili nella cultura pop. Questo personaggio forte ed esuberante, dai tratti esagerati, circondato da una costellazione di stelle nere, vive all'interno di una superficie fortemente particolareggiata, costruita con puntine, lustrini, resina, sterco d'elefante e ritagli di riviste. *Capitan Merda* è assediato da braccia tese che cercano di toccarlo, e la sua figura è stata vista come una rappresentazione dell'artista, del quale tutti vorrebbero possedere un pezzo. La leggenda delle Stelle Nere rimane ignota e misteriosa, e solo i loro occhi sono visibili sotto le stelle dipinte di nero. (CS)

The Adoration of Captain Shit and the Legend of the Black Stars (2nd Version)
(L'adorazione di Capitan Merda e la leggenda delle stelle nere [seconda versione]), 1998
Photo / foto courtesy Chris Ofili – Afroco and / e Victoria Miro Gallery, London

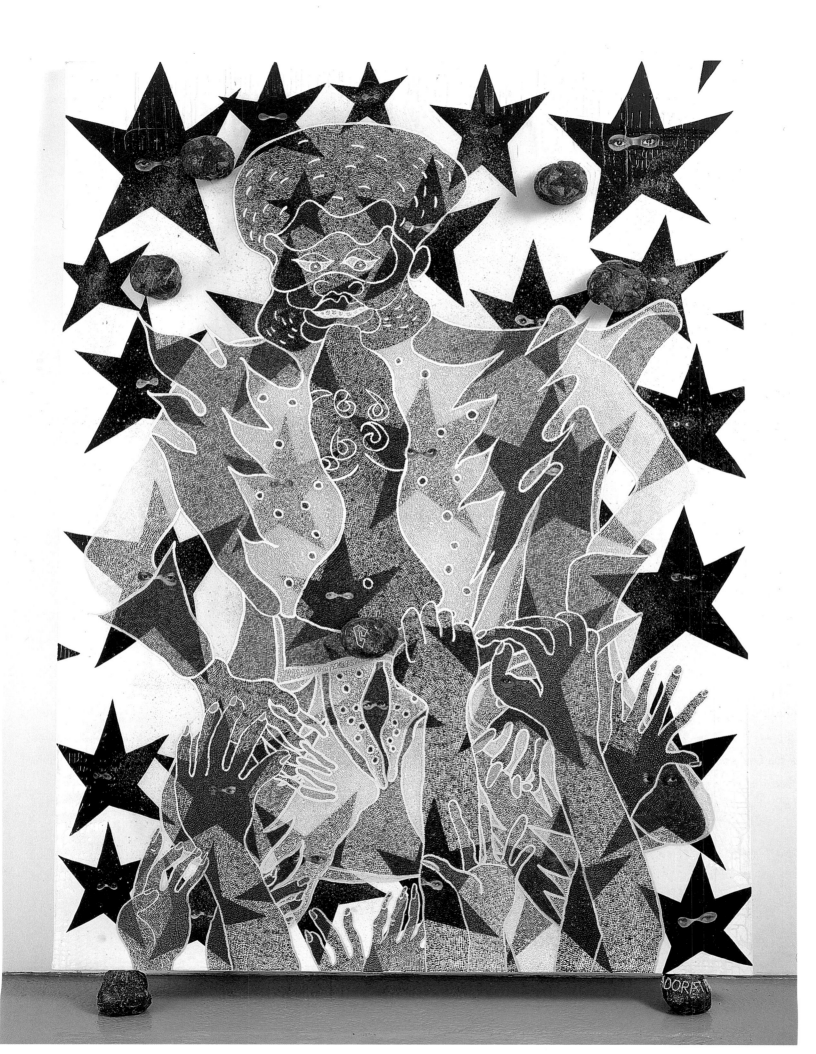

Philip-Lorca diCorcia's images focus on people engaged in commonplace activities, framed by their homes, in cities or in nature. Throughout his career, he has focused in particular on portraits of strangers taken on the streets in some of the major cities around the world. While his photographs evoke the long-standing documentary tradition of street photography, his use of artificial lighting – hidden from view and triggered either by the artist or by his unknowing subjects – invests his images with an artful intensity that belies their truthful spontaneity. *Head # 1* (2000) and *Head # 9* (2000) form part of a larger series in which diCorcia narrowed his focus to produce head-and-shoulder shots of individuals in New York's Times Square. Photographed under temporary scaffolding that blocks out their immediate surroundings, his subjects are thrown into stark relief, appearing like wax figures or models in a fashion shoot. Plays of light and shadow invest them with a presence that is at once intense and ambiguous. The stillness of these images, wrested from the frenetic pace of street life, produces an intimacy that borders on the voyeuristic, capturing rare moments of unselfconscious self-absorption.

Philip-Lorca diCorcia

Le immagini di Philip-Lorca diCorcia ritraggono persone impegnate in attività quotidiane, sullo sfondo della casa o della città in cui vivono, oppure di un ambiente naturale. Nel corso della sua carriera, diCorcia si è concentrato soprattutto sui ritratti di sconosciuti, fotografati per le strade di alcune delle maggiori città del mondo. Malgrado queste immagini evochino la lunga tradizione documentaria della "fotografia di strada", l'uso dell'illuminazione artificiale – nascosta alla vista e azionata dall'artista oppure dai soggetti ignari – le investe di un'intensità artificiosa che nasconde la loro reale spontaneità.
Testa n. 1 (2000) e *Testa n. 9* (2000) fanno parte di un'ampia serie in cui diCorcia restringe l'inquadratura per fotografare mezzi busti in primo piano dei passanti in Times Square, a New York. Le foto sono scattate sotto un'impalcatura provvisoria, e l'illuminazione mette fortemente in risalto i soggetti "oscurando" tutto ciò che li circonda. Come statue di cera o modelli in un servizio di moda, gli individui vengono evidenziati da giochi di luce e ombra, assumendo un'aria nello stesso tempo intensa e ambigua. L'immobilità di queste immagini, sottratte al ritmo frenetico della strada, produce una familiarità che sfiora il *voyeurismo*, catturando momenti di riflessione inconsapevole che, tuttavia, la macchina fotografica è incapace di penetrare. (AT)

Head #1 (Testa n. 1), 2000
Head #9 (Testa n. 9), 2000

Photos / foto courtesy the artist / l'artista; Pace MacGill Gallery, New York

In Anri Sala's *Intervista* (*Finding the Words*, 1998) two people explore the possibility of a common language and attempt to rebuild their relationship. In the video, the artist is shown watching television with his mother. They are looking at an old television film, recently discovered by the artist, that shows her taking part in an Albanian Socialist Party conference during the 1970s. The soundtrack of this old recording has been lost. Sala sets off to explore the city of Tirana in search of the journalist and the cameraman responsible for the footage. Only the intervention of a lip-reader, however, who teaches in a school for deaf mutes, enables him to recreate the original soundtrack. Suddenly confronted with her own words, his mother finds herself in an ambiguous territory in which her identity vacillates between the past and present. Listening once more to her previous declarations, she rejects the rhetoric of the language whilst revisiting her intimate reasons for uttering them. Entering the room in which Sala's more recent video *Mixed Behaviour* (2003) is screened, one initially hears the vague sounds of war. In the video, a DJ is performing on a terrace facing a vast metropolitan skyline, taking shelter from the rain that beats down on the plastic cloth he is using as an improvised shelter. The music is repeatedly drowned out by the noise of fireworks , and the picture, too, moves backwards and forwards between the fireworks opening and closing in the sky, and the footage of the DJ. With the use of hidden images that suddenly burst from the shadows in the sudden flashes of light, Sala suggests the coexistence of solitude and collective moments, participation and contemplation, war and spectacle, and an instant out of time in the potential violence of the contemporary city.

Anri Sala

Intervista (*Trovare la parole*, 1998) si basa su un confronto ravvicinato fra due persone, nel tentativo di trovare un linguaggio comune e ricostruire una relazione. Nel video Sala, insieme alla madre, assiste alla proiezione di un filmato televisivo che la ritrae, negli anni Settanta, in occasione di un suo intervento a un congresso del Partito Socialista albanese. L'audio di quella vecchia registrazione, ritrovata dall'artista anni dopo, è andato perduto. Sala intraprende un'esplorazione nella città di Tirana alla ricerca del giornalista e dell'operatore che furono gli autori di quel filmato. Solo grazie all'intervento di un lettore di labbra che insegna in una scuola per sordomuti ha la possibilità di ricreare la colonna sonora originale. La donna si ritrova in una terra ambigua, fra passato e presente, in cui l'oggettività della sua identità vacilla, posta di fronte alla contraddittoria realtà delle sue stesse parole ritrovate: riascoltando le dichiarazioni di allora, non può fare a meno di rifiutarne la retorica del linguaggio, ma, allo stesso tempo, non può sconfessare le più intime ragioni che l'avevano portata a pronunciarle. Entrando nell'ambiente in cui viene proiettato il recente video *Comportamento misto* (2003), la prima impressione è quella di udire indistinti rumori di guerra. Nel video un *disk jockey*, su un terrazzo di fronte a un vasto profilo metropolitano, sta mettendo della musica su una *consolle*, riparandosi dalla pioggia battente sotto un telo di plastica che funge da tenda, riparo improvvisato per il musicista e i suoi strumenti. La musica è soffocata a tratti dai rumori di fuochi d'artificio che scoppiano nel cielo. Così come nella colonna sonora, anche l'immagine si muove in entrambe le direzioni, in avanti e indietro, con i fuochi pirotecnici che si schiudono e richiudono nel cielo, seguendo un misterioso accordo musicale. Suggerendo, attraverso immagini immerse nell'ombra squarciate da improvvisi lampi di luce, la coesistenza di solitudine e momenti collettivi, guerra e spettacolo, l'artista ritaglia nella potenziale violenza della città contemporanea un istante fuori dal tempo. (AV)

Intervista (*Finding the Words / Trovare la parole*), 1998
Photo / foto courtesy the artist /l'artista

Michael Hardt, Antonio Negri Political action aimed at transformation and liberation today can only be conducted on the basis of the multitude. To understand the concept of the multitude in its most general and abstract form, let us contrast it first with that of the people. The people is one. The population, of course, is composed of numerous different individuals and classes, but the people synthesizes or reduces these social differences into one identity. The multitude, by contrast, is not unified but remains plural and multiple. This is why, according to the dominant tradition of political philosophy, the people can rule as a sovereign power and the multitude cannot. The multitude is composed of a set of *singularities* – and by singularity here we mean a social subject whose difference cannot be reduced to sameness, a difference that remains different. The plural singularities of the multitude thus stand in contrast to the undifferentiated unity of the people.

The multitude, however, although it remains multiple, is not fragmented, anarchical, or incoherent. The concept of the multitude should thus also be contrasted to a series of other concepts that designate plural collectives, such as the crowd, the masses and the mob. Since the different individuals or groups that make up the crowd are incoherent and recognise no common shared elements, their collection of differences remains inert and can easily appear as one indifferent aggregate. The components of the masses, the mob, and the crowd are not singularities – and this is obvious from the fact that their differences so easily collapse into the indifference of the whole. Moreover, these social subjects are fundamentally passive in the sense that they cannot act by themselves but rather must be led. The crowd or the mob or the rabble can have social effects – often horribly destructive effects – but cannot act of their own accord. That is why they are so susceptible to external manipulation. The multitude designates an active social subject, which acts on the basis of what the singularities share in common. The multitude is an internally different, multiple social subject whose constitution and action is based not on identity or unity (or, much less, indifference) but on what it has in common.

This initial conceptual definition of the multitude poses a clear challenge to the entire tradition of sovereignty.

[...]

One of the recurring truths of political philosophy is that only the one can rule, be it the monarch, the party, the people, or the individual; social subjects that are not unified and remain multiple cannot rule and instead must be ruled. Every sovereign power, in other words, necessarily forms a *political body* of which there is a head that commands, limbs that obey, and organs that function together to support the ruler. The concept of the multitude challenges this accepted truth of sovereignty. The multitude, although it remains multiple and internally different, is able to act in common and thus rule itself. Rather than a political body with one that commands and others that obey, the multitude is *living flesh* that rules itself. This

definition of the multitude, of course, raises numerous conceptual and practical problems [...] but it should be clear from the outset that the challenge of the multitude is the challenge of democracy. The multitude is the only social subject capable of realizing democracy, that is, the rule of everyone by everyone. The stakes, in other words, are extremely high.

[...]

Multitude is also a concept of race, gender, anmd sexuality differences. Our focus on economic class here should be considered in part as a compensation for the relative lack of attention to class in recent years with respect to these other lines of social difference and hierarchy. As we will see, the contemporary forms of production, which we will call biopolitical production, are not limited to economic phenomena but rather tend to involve all aspects of social life, including communication, knowledge, and affects. It is also useful to recognize from the beginning that something like a concept of the multitude has long been part of powerful streams of feminist and anti-racist politics. When we say that we do not want a world without racial or gender difference but instead a world in which race and gender do not matter, that is, a world in which they do not determine hierachies of power, a world in which differences express themselves freely, this is a desire for the multitude, in order to take away the limiting, negative, destructive character of differences and make differences our strength (gender differences, racial differences, differences of sexuality, and so forth) we must radically transform the world. 2004

L'azione politica che oggi si propone la trasformazione e la liberazione può essere condotta esclusivamente sul fondamento della moltitudine. Per comprendere il concetto di moltitudine nella sua accezione concettuale più astratta e generale occorre in primo luogo contrapporla all'idea di popolo. Il popolo è uno: mentre la popolazione è costituita da individui differenti e da diverse classi, il popolo sintetizza o riduce le differenze sociali a un'unica identità. La moltitudine, al contrario, non può essere unificata, resta plurale e molteplice. Questa è la ragione per cui, secondo l'indirizzo predominante del pensiero politico, è il popolo – e non la moltitudine – a esercitare la sovranità. La moltitudine è composta da un complesso di *singolarità*, ove per singolarità intendiamo soggetti sociali le cui differenze non possono essere ridotte ad alcuna identità: differenze che restano differenti. Le componenti del popolo sono di per sé indifferenti nei riguardi della loro unità: confluiscono in un'unità negando o mettendo da parte le loro differenze, le singolarità plurali della moltitudine si contrappongono punto per punto all'unità indifferenziata del popolo.

Ma la moltitudine, benché molteplice, non è un'unità frammentata, non è anarchica né incoerente. Il concetto di moltitudine è antitetico anche nei confronti di una serie di nozioni che designano le collettività plurali, come la folla, le masse e la plebe. Dato che i differenti individui o gruppi che formano la folla non sono legati da una qualche forma di coerenza e non condividono nessun elemento comune, la collezione delle differenze da cui essa è costituita appare come qualcosa di inerte o come un mero aggregato indifferente. I componenti delle masse, della plebe e della folla non sono singolarità, e ciò emerge chiaramente osservando come le loro differenze interne vengono facilmente assorbite nell'indifferenza dell'intero. Inoltre, questi soggetti sociali sono fondamentalmente passivi – non possono cioè mai agire autonomamente – e dunque devono essere guidati in qualche modo. La folla, la plebe e la massa possono produrre effetti sociali – spesso orribilmente distruttivi – ma non possono agire accordandosi di loro iniziativa, e questa è la ragione per la quale sono così facilmente manipolabili dall'esterno. Il termine moltitudine, al contrario, designa un soggetto sociale attivo che agisce sulla base di ciò che le singolarità hanno in comune. La moltitudine è intrinsecamente differente, un soggetto molteplice, la cui costituzione e le cui azioni non sono deducibili da alcuna unità o identità (più o meno indifferente), ma da quello che i soggetti che la compongono hanno in comune.

Questa prima definizione concettuale della moltitudine costituisce una sfida per l'intera tradizione della sovranità.

[...]

Uno dei paradigmi più ricorrenti della filosofia politica occidentale è il governo di uno solo, indipendentemente che l'uno sia il re, il partito, il popolo o l'individuo: i soggetti sociali che non possono essere sussunti sotto questa unità – e che per questo rimangono molteplici – non possono avere il potere e hanno quindi bisogno di qualcuno che li governi. In tal senso, qualsiasi potere sovrano si struttura necessariamente come un *corpo politico* con una testa al comando, le membra che obbediscono e gli organi che agiscono di concerto per eseguire gli ordini. Il concetto di moltitudine sfida questo luogo comune della sovranità. Malgrado resti molteplice e intrinsecamente differente, la moltitudine è in grado di agire in comune e di autogovernarsi. Invece di un corpo politico, con un solo che comanda e gli altri che obbediscono, la moltitudine è *carne vivente* che si autogoverna. Questa definizione suscita ovviamente numerosi problemi sia concettuali sia d'ordine pratico; tuttavia, sin da questo momento, deve essere chiaro che la sfida della moltitudine è la sfida stessa della democrazia. La moltitudine è l'unico soggetto sociale capace di realizzare la democrazia, e cioè il potere di tutti esercitato da tutti. La posta in gioco è davvero molto alta.

La moltitudine è un concetto che riguarda anche le differenze etniche, i generi e le differenze sessuali. L'attenzione che presteremo alla questione economica delle classi deve essere intesa, almeno in parte, come un risarcimento per lo scarso rilievo che il problema ha avuto nei tempi recenti rispetto ad altri criteri della differenziazione sociale e del potere. Come vedremo più avanti, le forme contemporanee della produzione che definiamo biopolitica non sono limitate ai fattori economici, bensì tendono a coinvolgere tutti gli aspetti della vita sociale, inclusi la comunicazione, gli affetti e il sapere. È altresì necessario puntualizzare sin dall'inizio che qualcosa di analogo al concetto di moltitudine è stato per lungo tempo appannaggio delle grandi correnti della politica femminista e antirazzista. Quando affermiamo di desiderare un mondo senza differenze etniche o di genere, un mondo in cui l'etnia o il genere non hanno alcuna importanza – in cui cioè non determinano le gerarchie di potere – un mondo in cui le differenze possono esprimersi liberamente, questo desiderio è un desiderio della moltitudine. Per fare in modo che le singolarità che costituiscono la moltitudine possano liberarsi degli aspetti più distruttivi, limitativi e negativi della differenza e possano trasformare queste ultime (le differenze di genere e della sessualità, le diversità etniche ecc.) nei fondamenti della nostra forza, occorre trasformare il mondo radicalmente. 2004

In the video *Fiorucci Made Me Hardcore* (1999), Leckey reconstructed the evolution of trends in British youth music between the 1970s and the late 1980s: the passage from funk music and amphetamine consumption to the emergence of the rave phenomenon, Acid and House music, ecstasy and the new sports-clothes labels of the young generation. An urgent audio-visual montage emerges out of the chaotic layering of all these elements. Through these moments of collective entertainment, Leckey shows both the way in which individual identity bonds with and participates in the formation of a group identity and how reality is transformed by our imaginary projections, by the intensity of our involvement in events. *Parade* (2003) is the portrait of a hedonist within the urban crowd. In the video, we observe the nocturnal wandering of a modern metropolitan whose attitude takes its inspiration from the nineteenth-century dandy, historical and literary figures such as Jean Des Esseintes, Ludwig of Bavaria and Robert Montesquieu. His wardrobe imitates the icons of contemporary fashion and fantasy, a mixture of high and low, designer products and popular magazines, fashion-shop windows and squalid night-time streets. Transforming the social background into a transparent diorama of his own desires and points of reference in music, art, fashion and clothes, his noctambulations become an intimate, dreamlike, self-celebrating parade.

Mark Leckey

Nel video *Fiorucci mi ha reso "hardcore"* (1999), Leckey ricostruisce l'evolversi delle tendenze musicali giovanili in Inghilterra fra gli anni Settanta e la fine degli anni Ottanta: il passaggio dalle piste da ballo, dalla musica funk e dal consumo di anfetamine, all'emergere del fenomeno dei *rave*, della musica Acid e House, dell'ecstasy e delle nuove marche dell'abbigliamento sportivo ambite dalle giovani generazioni. Il montaggio visivo e sonoro incalzante ci immerge nell'avvicendarsi e nel caotico sovrapporsi di questi elementi. In questi momenti di divertimento collettivo Leckey ci mostra, da una parte, come l'identità individuale aderisca e partecipi alla formazione di un'identità di gruppo e, dall'altra, come la realtà sia trasformata dalle nostre proiezioni fantastiche e dall'intensità della nostra partecipazione agli eventi, come se il montaggio narrativo di questa "storia" di individui spersi nella folla notturna scaturisse naturalmente dall'interno degli eventi. *Parata* (2003), è il ritratto di un edonista nella folla urbana. Nel video osserviamo la passeggiata notturna di un moderno *dandy* metropolitano, il cui atteggiamento è ispirato al *dandy* ottocentesco, a figure storiche e letterarie, quali quelle di Jean Des Esseintes, Ludwig di Baviera o Robert Montesquieu, mentre il suo guardaroba ricalca le icone della moda e dell'immaginario contemporanei, in un misto di alto e basso, prodotti di lusso e riviste popolari, vetrine di negozi alla moda e squallide strade notturne. Trasformando lo sfondo in un diorama in trasparenza dei propri desideri e dei propri punti di riferimento fra musica, arte, moda e costume, la sua passeggiata diviene un'intima, onirica parata autocelebrativa. (AV)

Fiorucci Made Me Hardcore (Fiorucci mi ha reso "hardcore"), 1999
Parade (Parata), 2003

Images / immagini courtesy Gavin Brown's enterprise, New York

Re-enactments (2000) is one of the metropolitan "walks" that Francis Alÿs has undertaken since the mid-1990s. The artist was filmed as he walked through the streets of Mexico City holding a loaded pistol. After a few minutes he was arrested by the police. But at that point the artist asked the same policemen who had arrested him to "restage" the scene, simulating his arrest, and filmed a second, fictitious version of his earlier walk, with tiny differences in the editing and using an unloaded pistol. Comparing the two versions, installed side by side in a double projection, leads the viewer to wonder about the differences between the two almost identical images, to compare the characters in real time and allow them to hover in an uncertain threshold between reality and fiction, as though they were a double reconstruction. In this way, the work acts as "a test not just of courage but of reality itself" (Jörg Heiser). Moreover, both in the 'original' and in the 'genuine remake', the artist's gesture, which alludes to a potential act of violence appears attenuated, unlike analogous scenes of violence shown on the news today. All violence, like narrative drama, is actually defused by repetition. Here it is defused by the juxtaposition of the two scenes, and rendered abstract by the ethereal quality of the protagonist. The work is a poetic, but also a clearly structured, attempt to open up spaces for alternative and unexpected choices in the contemporary city.

Francis Alÿs

Rifacimenti (2000) è una delle "passeggiate" metropolitane che Francis Alÿs intraprende dalla metà degli anni Novanta. L'artista si lascia filmare mentre cammina per le strade di Città del Messico tenendo in mano una pistola carica. Dopo alcuni minuti viene arrestato dalla polizia. A quel punto l'artista, però, ha richiesto agli stessi agenti che l'avevano arrestato di "rimettere in scena" la situazione, simulando il suo arresto. Ha così girato una seconda versione fittizia della sua precedente passeggiata, con minime differenze nel montaggio e utilizzando una pistola scarica. Il confronto fra le due versioni, installate l'una accanto all'altra in una doppia proiezione, induce lo spettatore a domandarsi quali siano le differenze fra due immagini pressoché identiche, a compararne in tempo reale i caratteri e a sospenderli su una soglia incerta fra realtà e finzione, come se si trattasse di un doppio rifacimento. In questo modo l'opera agisce come "un test non solo del coraggio ma della realtà stessa" (Jörg Heiser). Sia nell'originale, sia nel rifacimento vero e proprio, inoltre, il gesto dell'artista, che allude a un possibile atto violento, così come l'effettiva violenza della polizia nell'atto di disarmarlo, appaiono entrambi attenuati, a differenza di quanto accade nelle scene di violenza trasmesse dai notiziari televisivi. Ogni violenza, così come la drammaticità narrativa, è infatti disinnescata dalla ripetizione e dalla giustapposizione delle due scene e resa astratta dal carattere lunare del protagonista. L'opera è un tentativo poetico, ma nello stesso tempo lucidamente strutturato, di aprire spazi per scelte alternative, inaspettate, nella città contemporanea. (AV)

Re-enactments (*Rifacimenti*), 2000
Images / immagini courtesy Lisson Gallery, the artist / l'artista

In order to suggest a three-dimensional sound space, Cardiff and Bures-Miller use "binaural" recording – a process in which two omni-directional microphones are placed at the height of the ears on a head-shaped figure, and then moved through the space to obtain a stereo recording. The voice of the artist, the sounds of footsteps, cars, gun-shots, music or other sounds are overlaid one upon the other into a powerful montage that forges a highly intimate relationship with each individual member of the audience. In *The Berlin Files* (2003) the viewer enters a small room whose walls are draped with old blankets. In this muffled space, a short film appears. Set in Berlin, it suggests crime and spy movies, moving from lonely, mysterious interiors to scenes in bars. The viewer becomes a voyeur, witnessing the desires and myths of lowlife in the contemporary city. The more recent *Road Trip* (2004) is an audio-visual installation in which the two voices of an invisible man and woman comment a trip they went on together writhe slides.

Janet Cardiff &
George Bures-Miller

Per suggerire uno spazio tridimensionale, Cardiff e Bures-Miller utilizzano la registrazione "binaurale" – un processo attraverso il quale due microfoni *onni*-direzionali vengono posizionati all'altezza delle orecchie di una sagoma a forma di testa, che viene poi mossa attraverso lo spazio per ottenere una registrazione stereofonica. In questo modo, riascoltando la registrazione con le cuffie, si ottiene l'effetto di uno spazio sonoro che avvolge l'ascoltatore con naturalezza, mentre viene condotto attraverso racconti aperti e ambigui dove la voce dell'artista, rumori di passi, di automobili, di colpi di pistola, di musica o di altri suoni si stratificano inserendosi nel montaggio ed evocando una possibile forma di intimità con ogni singolo membro del pubblico. L'installazione *Gli archivi di Berlino* (2003), è un'opera dove lo spettatore entra in una piccola sala le cui pareti sono ricoperte da vecchie coperte. In questo spazio angusto, che ricorda una sala di registrazione, appare un breve filmato ambientato a Berlino con reminiscenze della letteratura gialla e del cinema su temi di spionaggio. Nella loro Berlino, si passa da interni solitari e misteriosi a scene di bar in cui si vivono, quasi da *voyeur*, i desideri e i miti dei bassifondi di una città contemporanea, tra *kitsch* e *underground*. Il più recente *Il viaggio* (2004) è un'installazione di suoni e diapositive in cui le voci di un uomo e una donna – invisibili – commentano diapositive sbiadite di un viaggio. (CCB)

The Berlin Files (Gli archivi di Berlino), 2003
Images / immagini courtesy Luhring Augustine Gallery, New York

Road Trip (*Il viaggio*), 2004
Images / immagini courtesy Galerie Barbara Weiss, Berlin

Hannah Arendt Action, the only activity that goes on directly between men without the intermediary of things or matter, corresponds to the human condition of plurality, to the fact that men, not Man, live on the earth and inhabit the world. While all aspects of the human condition are somehow related to politics, this plurality is specifically *the* condition – not only the *conditio sine qua non*, but the *conditio per quam* – of all political life. Thus the language of the Romans, perhaps the most political people we have known, used the words "to live" and "to be among men" (*inter homines esse*) or "to die" and "to cease to be among men" (*inter homines esse desinere*) as synonyms. But in its most elementary form, the human condition of action is implicit even in Genesis ("Male and female create He *them*"), if we understand that this story of man's creation is distinguished in principle from the one according to which God originally created Man (Adam), "him" and not "them", so that the multitude of human beings becomes the result of multiplication. Action would be an unnecessary luxury, a capricious interference with behaviour, if men were endlessly reproducible repetitions of the same model, whose nature or essence was the same for all and as predictable as the nature or essence or any other thing. Plurality is the condition of human action because we are all the same, that is, human, in such a way that nobody is ever the same as anyone else who ever lived, lives, or will live. 1958

L'azione, la sola attività che metta in rapporto diretto gli uomini senza la mediazione di cose materiali, corrisponde alla condizione umana della pluralità, al fatto che gli uomini, e non l'uomo, vivono sulla terra e abitano il mondo. Anche se tutti gli aspetti della nostra esistenza sono in qualche modo connessi alla politica, questa pluralità è specificamente *la* condizione – non solo la *conditio sine qua non*, ma la *conditio per quam* – di ogni vita politica. Così il linguaggio dei romani, forse il popolo più dedito all'attività politica che sia mai apparso, impiegava le parole "vivere" ed "essere tra gli uomini" (*inter homines esse*), e rispettivamente "morire" e "cessare di essere tra gli uomini" (*inter homines esse desinere*) come sinonimi. Ma nella sua forma più elementare, la condizione umana dell'azione è implicita anche nella *Genesi* ("Egli *li* creò maschio e femmina"), se accettiamo questa versione della creazione del genere umano e non quella secondo cui Dio originariamente creò solo l'Uomo (*Adam*, "lo" e non "li"), così che la moltitudine degli esseri umani è il risultato di una moltiplicazione. L'azione sarebbe un lusso superfluo, una capricciosa interferenza con le leggi del comportamento, se gli uomini fossero semplicemente illimitate ripetizioni riproducibili dello stesso modello, la cui natura o essenza fosse la stessa per tutti e prevedibile come quelle di qualsiasi altra cosa. La pluralità è il presupposto dell'azione umana perché noi siamo tutti uguali, cioè umani, ma in modo tale che nessuno è mai identico ad alcun altro che visse, vive o vivrà.
1958

Louis Aragon, André Breton Hysteria is a more or less irreducible mental condition, marked by the subversion, quite apart from any delirium-system, of the relations established between the subject and the moral world under whose authority he believes himself, practically, to be. This mental condition is based on the need of a reciprocal seduction. 1928

Isteria è più o meno una condizione mentale irriducibile, contrassegnata dalla sovversione, piuttosto distante da qualsiasi sistema di delirio, di relazioni stabilite tra il soggetto e l'ordine morale sotto la cui autorità egli crede, praticamente, di essere se stesso. Questa condizione mentale è basata sul bisogno di una reciproca seduzione. 1928

In *Situation Leading to a Story* (1999), the artist recounts in voiceover how he came across the reels of film being shown on the screen. While walking the streets of New York, he tells us, he happened upon a box containing four home movies shot in the 1920s. In the first, entitled *Garden*, a group of people play or stroll in a garden; an old man shoots arrows from a bow, a little girl looks into the camera, some ladies turn their backs on it. *Peru* shows the construction of a railway in the Andes, while in *Garage* a group of spectators watch the erection of a new depot beside a suburban residential block. *Guadalajara*, finally, depicts a bullfight in Mexico. The artist seeks both the origins of these films and the possible reasons for why they were abandoned. His quest takes them from anonymity to the point where they become the subject of a new "story." Subtle and indirect links are made between the various home movies. This creates an intermediate state between the past and the present, between collective history and the private dimension, between the moment of vision and the sense of reflection. The nature of these amateur films, with their lack of classical spatio-temporal editing, along with the way in which the work is projected – which suggests a domestic, private environment – make *Situation Leading to a Story* an experience in which, as Tacita Dean has put it, one can "look for history in the contemporary, the now."

Matthew Buckingham

In *Situazione che conduce a una storia* (1999) la voce fuori campo dell'artista racconta di aver casualmente ritrovato, in una scatola lungo una strada di New York, quattro film amatoriali girati negli anni Venti, ognuno identificato da un proprio titolo. In *Giardino* alcuni personaggi vengono colti mentre giocano o passeggiano in un giardino: un anziano signore tira con l'arco, una bambina guarda la cinepresa, alcune signore le danno le spalle; *Perù* mostra invece la costruzione di una funicolare sulle Ande, mentre in *Garage* alcuni personaggi sono intenti a osservare la costruzione di un nuovo deposito accanto a un'abitazione residenziale di periferia; in *Guadalajara* infine assistiamo ad alcuni momenti di una corrida in Messico. Ciò che unisce queste immagini è il racconto dell'artista che, sovrapponendosi a esse, ricerca sia la loro origine sia le possibili motivazioni del loro abbandono, "accompagnandole" dall'anonimato verso una nuova "storia", che ha per soggetto loro stesse. La narrazione dell'artista crea sottili e indiretti legami fra i diversi film, in modo tale da creare uno stato intermedio fra quel passato e questo presente, la storia collettiva e la dimensione privata, il momento della visione e quello della riflessione e del racconto. Il carattere da film amatoriale, privo di un montaggio spazio-temporale classico, e le modalità con cui l'opera è allestita e proiettata, suggerendo un ambiente domestico e privato, rendono *Situazione che conduce a una storia* un'esperienza nella quale diventa possibile "cercare la storia all'interno della contemporaneità, dell'attualità" (Tacita Dean). (AV)

Situation Leading to a Story (*Situazione che conduce a una storia*), 1999
Images / Immagini courtesy Murray Guy Gallery, New York

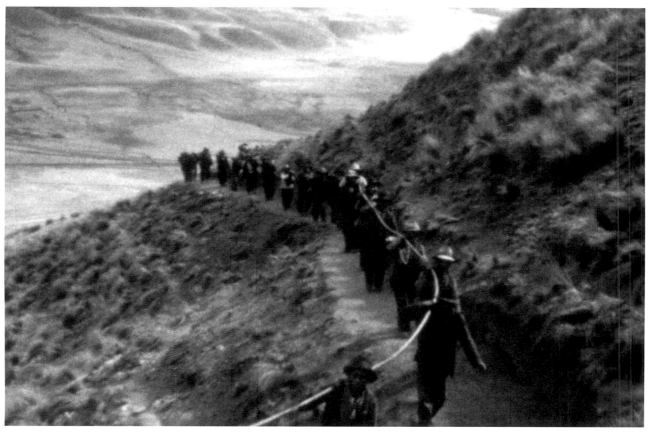

In Song Dong's *Crumpling Shanghai* (2000), the artist repeats a simple, but poetic gesture. An urban landscape is shot over the course of a day and is projected on a fluid surface like the flowing water of a river. All of a sudden, the image crumples in on itself and vanishes from the screen to make room for the form of a closed fist against a black background. Positioned behind the projection "screen," the artist himself grips and abruptly crumples the sheet of paper on which the images of Shanghai are back-projected, before another image is screened on a new sheet. This repeatedly performed sequence, the simplified filming technique and the reduction of the screen to its simplest form, reveal complex poetic resonances. The image of Song Dong's fist against the light suggests the capturing of places, moments and situations in one's memory, while the disruptive gesture grabbing at the city demonstrates the powerful connection between the individual and society, hinting at the fallible outcome that this relationship can yield.

Song Dong

In *Accartocciando Shangai* (2000), Song Dong compie ripetutamente un gesto semplice che rivela in sé complesse risonanze poetiche. Nel video osserviamo riprese a camera fissa di scenari metropolitani. Le immagini appaiono, in un primo tempo, proiettate su una superficie fluida, simile a quella dell'acqua fluttuante di un fiume. A un tratto, e ripetutamente durante l'intera durata del video, l'immagine si accartoccia letteralmente su se stessa e scompare dal quadro per lasciare posto all'immagine di un pugno chiuso sul nero dello sfondo. Posizionato dietro lo "schermo" di proiezione, che si rivela un semplice foglio di carta, l'artista stesso afferra e accartoccia bruscamente il foglio sul quale vengono retroproiettate le immagini di Shangai. Nella successione che struttura il video, l'immagine del suo pugno in controluce trattiene la memoria di luoghi, momenti e situazioni, prima che un'altra immagine venga nuovamente proiettata su un nuovo foglio. Ponendo fine alle storie che erano accennate nelle singole immagini, l'artista contemporaneamente se ne impossessa e, grazie anche all'uso di una tecnica di ripresa semplificata e ridotta al supporto più semplice quale la carta, mostra la forte implicazione fra individuo e società e, nello stesso tempo, accenna all'esito fallibile che questo rapporto può produrre. (AV)

Crumpling Shanghai (*Accartocciando Shanghai*), 2000
Images / Immagini courtesy the artist and / l'artista e CourtYard Gallery, Beijing / Pechino

The trilogy *The Long Count* (2000-01) consists of three videos, shown on LCD monitors, taken from television footage of Muhammad Ali's historical boxing matches. Their retrospective subtitles, *I Shook Up the World*, *Rumble in the Jungle* and *Thrilla in Manila* reflect the fact that the images refer to fights with Sonny Liston in 1964 in Miami Beach, George Foreman in Zaire in 1974 and, finally, Joe Frazier in Manila in 1975. The images are characterised by the systematic digital erasure of the bodies of the two fighters, which are present only as translucent negative forms. We are also aware of them through the sounds of the fight, in particular of their breathing, on the soundtrack. In this way Pfeiffer brings to the fore the context underlying the sporting event: the audience and its motivations, rather than the actual fight. By stripping down the human figure to this unsettling dialectic between presence and absence, Pfeiffer amplifies its intensity. In *Goethe's Message to the New Negroes* (2001-02), whose title takes inspiration from an essay by the Senegalese poet and statesman Léopold Sédar Senghor, Pfeiffer has created a three-minute montage consisting of short fragments from basketball games. These are edited so that the viewer sees only the crowd of spectators and the heads of the players. In this way the artist forestalls the voracious and spectacular "consumption" of the Afro-American sporting champion typical of contemporary American society.

Paul Pfeiffer

La trilogia *La lunga conta* (2000-01) è composta da tre video trasmessi su monitor a cristalli liquidi che riproducono tre particolari, della durata di pochi secondi, estratti dalle riprese televisive di incontri storici del pugile Muhammad Alì. I rispettivi sottotitoli, *Ho scosso il mondo*, *Rumore nella giungla* e *Thriller a Manila* chiariscono che le immagini si riferiscono agli incontri contro Sonny Liston nel 1964 a Miami Beach, contro George Foreman in Zaire nel 1974 e, infine, contro Joe Frazier a Manila nel 1975. L'immagine si caratterizza per la sistematica cancellazione digitale del corpo dei due pugili, percepiti come "in negativo" attraverso un effetto di ombreggiatura traslucida e grazie anche alla persistenza, nella colonna sonora, dei rumori di fondo del combattimento, in particolare dei respiri. Pfeiffer porta in primo piano, invece dell'evento stesso, lo sfondo dell'immagine e il contesto che sta alla base dell'evento, ovvero il pubblico degli eventi sportivi e le sue motivazioni. L'intensità della figura umana è amplificata dalla sua assenza, dal suo scorporamento in una dialettica inquietante tra presenza e assenza, nella quale è la dinamica della proiezione collettiva che investe i grandi eventi e i grandi campioni a delineare una qualità vertiginosa, e quasi trascendente, dell'immagine. In *Il messaggio di Goethe ai nuovi negri* (2001-02), il cui titolo è ispirato a uno scritto del poeta e uomo di Stato senegalese Léopold Sédar Senghor, l'artista ha creato un montaggio composto da brevissimi spezzoni di partite di pallacanestro. Lo spettatore vede soltanto la folla del pubblico e il dietro delle teste dei giocatori che si trasformano l'una nell'altra, impedendo così un "consumo" spettacolare e vorace del "campione". (AV)

Goethe's Message to the New Negroes (Il messaggio di Goethe ai nuovi negri), 2001
Photo / foto courtesy Richard Nagy, Dover Street Gallery, London

The Long Count I (I Shook Up the World) (*La lunga conta I* [*Ho scosso il mondo*]), 2000

The Long Count II (Rumble in the Jungle) / (*La lunga conta II* [*Rumore nella giungla*]), 2001

The Long Count III (Thrilla in Manila) (*La lunga conta III* [*Thriller a Manila*]), 2001
Images / Immagini courtesy the artist and / l'artista e The Project, New York - Los Angeles

Anthony Vidler In a first instance, the body, rather than forming the originating point of a centred projection, is itself almost literally placed in question. Confronting the architecture of Himmelblau or, less dramatically, of Tschumi, the owner of a conventional body is undeniably placed under threat as the reciprocal distortions and absences *felt* by the viewer, in response to the reflected projection of bodily empathy, operate almost viscerally on the body. *We* are contorted, racked, cut, wounded, dissected, intestinally revealed, impaled, immolated; we are suspended in a state of vertigo, or thrust into a confusion between belief and perception. It is as if the object actively participated in the subject's self-dismembering, reflecting its internal disarray or even precipitating its disaggregation. This active denegation of the body takes on, in the post-modern world, the aspect of an autocritique of a modernism that posited a quasi-scientific, propaedeutic role for architecture. The body in disintegration is in a very real sense the image of the notion of humanist progress in disarray.

[...] Space, in contemporary discourse, as in lived experience, has taken on an almost palpable existence. Its contours, boundaries and geographies are called upon to stand in for all the contested realms of identity, from the national to the ethnic; its hollows and voids are occupied by bodies that replicate internally the external conditions of political and social struggle, and are likewise assumed to stand for, and identify, the sites of such struggle. Techniques of spatial occupation, of territorial mapping, of invasion and surveillance are seen as the instruments of social and individual control. Equally, space is assumed to hide, in its darkest recesses and forgotten margins, all the objects of fear and phobia that have returned with such insistency to haunt the imaginations of those who have tried to stake out spaces to protect their health and happiness. Indeed, space as threat, as harbinger of the unseen, operates as medical and psychical metaphor for all the possible erosions of bourgeois bodily and social well being. The body, indeed, has become its own exterior, as its cell structure has become the object of spatial modeling that maps its own sites of immunological battle and describes the forms of its antibodies. 1992

In una prima istanza il corpo, invece di costituire il punto di origine di una proiezione centrata, viene messo quasi letteralmente in discussione. A confronto con le architetture di Himmelblau o, meno drammaticamente, di Tschumi, il proprietario di un corpo convenzionale viene innegabilmente posto sotto minaccia, in quanto le reciproche distorsioni e carenze, *percepite* dall'osservatore in risposta alla proiezione riflessa dell'empatia corporea, operano quasi visceralmente sul corpo. *Noi* ci contorciamo, siamo messi alla ruota, tagliati, feriti, sezionati, esposti a livello intestinale, impalati, immolati; siamo sospesi in uno stato di vertigine o gettati nella confusione tra convinzione e percezione. È come se l'oggetto partecipasse attivamente nell'auto-smembramento del soggetto, riflettendone l'interno disordine o perfino precipitandone la disaggregazione. Questa negazione attiva del corpo assume, nel mondo postmoderno, l'aspetto di un'autocritica di un modernismo che postula un ruolo quasi scientifico, propedeutico, per l'architettura. Il corpo in disintegrazione è, in senso molto reale, l'immagine del concetto di progresso umanista in disordine. [...] Nell'analisi contemporanea, come nell'esperienza vissuta, lo spazio occupa un'esistenza quasi palpabile: si richiede a profili, confini e geografie di fungere da controfigure per tutti gli ambiti di identità contestati, dal nazionale all'etnico; cavità e vuoti vengono occupati da corpi che replicano internamente le condizioni esterne della lotta politica e sociale, e ai quali viene analogamente chiesto di rappresentare e identificare i luoghi di tale lotta. Le tecniche di occupazione spaziale, di rilevamento territoriale, di invasione e sorveglianza vengono considerate strumenti di controllo sociale e individuale.

Analogamente si ritiene che lo spazio nasconda, nei suoi recessi più oscuri e lungo i margini dimenticati, tutti gli elementi di timore e fobia che tornano con insistenza per tormentare l'immaginario di coloro che hanno tentato di controllare degli spazi per proteggere la propria salute e felicità. In effetti lo spazio come minaccia, come messaggero dell'invisibile, funge da metafora medica e psichica per ogni possibile logorio del benessere sociale e corporeo borghese. Il corpo è in effetti diventato il proprio esterno, in quanto la struttura cellulare dello stesso è diventata oggetto della creazione di modelli che rilevano i luoghi della battaglia immunologica e descrivono le forme degli anticorpi. 1992

Jeremy Deller's *The Battle of Orgreave* has its origins in a historical event. On June 18, 1984, about 5,000 British miners, striking over the closure of a number of mines by Margaret Thatcher's Conservative government, clashed with the police in Yorkshire. The armed battle was of crucial importance to the British social and economic policy of the 1980s, marking the definitive decline of the mining industry and the arrival of a policy of privatisation. On June 17, 2001, on Deller's initiative, 800 actors, including many local inhabitants and some of the protagonists involved in the actual events, acted out the "battle" of Orgreave on the original site, and with the same dynamics under which it had taken place seventeen years before. The event, commissioned by Artangel and coordinated by the specialist company EventPlan, operated on many different levels. As a performance, it fell under the heading of the re-enactment of historical events that was given great impetus in Britain from 1984 onwards, with the establishment of the government agency, English Heritage. A re-enactment of this sort generally consists of actors in costume staging distant historical events as part of the tourist industry. By recreating, on the other hand, an event whose consequences are still alive in the contemporary social and political fabric, Deller cast light on the active role of memory and witness, and set this against the disinformation with which the event was originally communicated by the media. It was partly for that reason that he expanded the means of access to the event through a documentary made in collaboration with film director Mike Figgis for Channel Four television, the book *The English Civil War Part II. Personal Accounts of the 1984-85 Miners' Strike* (2001) and the preparation of an archive collecting documentary material from the period, along with more recent material that made it possible to reconstruct and restore concrete reality to a collective past whose many personal traumas would otherwise have remained unexpressed.

Jeremy Deller

La battaglia di Orgreave (2001) di Jeremy Deller trae origine da un evento storico: il 18 giugno 1984 circa cinquemila minatori inglesi, in sciopero per la chiusura di diverse miniere decretata dal governo conservatore presieduto da Margaret Thatcher, si scontrarono con la polizia nella regione inglese dello Yorkshire. Lo scontro armato riveste un'importanza cruciale nella politica sociale ed economica inglese degli anni Ottanta, segnando il definitivo declino dell'industria mineraria inglese e l'avvento di una politica di privatizzazioni. Il 17 giugno 2001, su iniziativa di Deller, ottocento figuranti, tra cui numerosi abitanti del luogo e alcuni protagonisti degli eventi di allora, hanno riproposto la "battaglia" di Orgreave sui luoghi originari e con le dinamiche con cui essa avvenne diciassette anni prima. L'evento, commissionato da Artangel e coordinato dalla società specializzata Event Plan, assume i caratteri di un progetto multimediale articolato su differenti livelli: nel suo carattere performativo rientra infatti nel quadro dei rifacimenti di eventi storici destinati ai *media* o all'industria turistica che, a partire dal 1984, ebbero un grande impulso in Inghilterra, grazie all'istituzione di un'agenzia governativa, l'English Heritage. Ricreando, invece, un evento le cui conseguenze sono ancora vive nel dibattito politico e culturale contemporaneo, Deller porta alla luce il ruolo attivo della memoria e della testimonianza e le contrappone alla disinformazione con cui l'evento fu comunicato. Anche per questo moltiplica i piani di accesso e di analisi dell'evento stesso, con il film documentario, realizzato in collaborazione con il regista cinematografico Mike Figgis per la rete televisiva inglese Channel 4, con il libro *La guerra civile inglese seconda parte. Testimonianze personali sullo sciopero dei minatori del 1984-85* (2001) e con l'allestimento di un archivio che raccoglie i materiali documentari dell'epoca insieme a quelli che, più recentemente, hanno permesso di ricostruire e ridare concreta realtà a un passato collettivo, i cui molteplici traumi personali erano, e sarebbero rimasti, inespressi. (AV)

The Battle of Orgreave (*La battaglia di Orgreave*), 2001
Images / Immagini Martin Jenkinson, courtesy Artangel, London

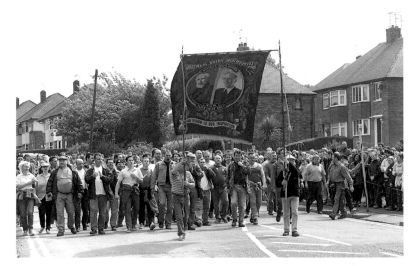
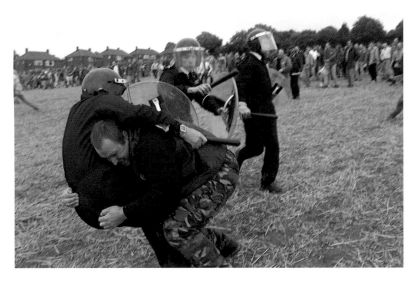
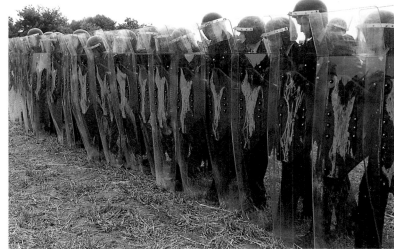

Susan Buck-Morss The construction of mass utopia was the dream of the twentieth century. It was the driving ideological force of industrial modernisation in both its capitalist and Socialist forms. The dream was itself an immense material power that transformed the natural world, investing industrially produced objects and built environments with collective, political desire. Whereas the night dreams of individuals express desires thwarted by the social order and pushed backward into regressive childhood forms, this collective dream dared to imagine a social world in alliance with personal happiness, and promised to adults that its realisation would be in harmony with the overcoming of scarcity for all.

As the century closes, the dream is being left behind. Industrial production has not itself abated. Commodities are still produced, marketed, desired, consumed, and thrown away – in more areas of the globe, and in greater quantities than ever. Consumerism, far from on the wane, has penetrated the last Socialist bastion of mainland China to become, arguably, the first global ideological form. State legitimacy continues to rest on the ideal of rule by the people put forth by "modern" political theories that are now several centuries old. But the mass-democratic myth of industrial modernity – the belief that the industrial reshaping of the world is capable of bringing about the good society by providing material happiness for the masses – has been profoundly challenged by the disintegration of European Socialism, the demands of capitalist restructuring, and the most fundamental ecological constraints. In its place, an appeal to differences that splinter the masses into fragments now structures political rhetoric and marketing strategies alike – while mass manipulation continues much as before.

[…]

Is there cause to lament the passing of mass dreamworlds? They were compatible with terrifying assemblages of political and economic power: world war machines, machines of mass terror, violent forms of labour extraction. But it was the structures of power, not the democratic, utopian idea, that produced these nightmare forms. As the old dreamworlds dissipate, the power assemblages continue to exist, surviving, indeed thriving, in the new atmosphere of cynicism. Political protest against them today takes bizarre forms. The state is being energetically attacked by those downwardly mobile groups who need its welfare most. Ethnic nationalism is a phantasmagorical political response to a world where the mobility of populations and the mixing of cultures is inescapable. Calls for cultural traditionalism and religious fundamentalism take place incongruously against a backdrop of global communication and globally mediated perceptions that are changing collective fantasy irrevocably. Even notions of cultural hybridity cannot do justice to the contemporary ontological complexities.

[…]

Oppositional cultural practices, if they are to flourish at all, must work within the present structures. But at the same time they can and do create new cartographies, the contours of which may have little to do with the geopolitical boundaries that confined culture in an earlier epoch. In these changed landscapes, "the masses," abused object of manipulation by both revolutionary propaganda and commodity advertising, are hardly visible. In ways that diffuse their power but also have the potential to multiply it, the masses are being transformed into a variety of publics – including a virtual global humanity, a potential "whole world" that watches, listens and speaks, capable of evaluating critically both the culture of others and their own.

From the Wall of China to the Berlin Wall, the political principle of geographical isolation belongs to an earlier human epoch. That the new era will be better is in no way guaranteed. It depends on the power structures in which people desire and dream, and on the cultural meanings they give to the changed situation. The end of the Cold War has done more than rearrange the old spatial cartographies of East and West and the old historico-temporal cartographies of advanced and backward. It has also given space for new imaginings to occupy and cultivate the semantic field levelled by the shattering of the Cold War discourse.

As long as the old structures of power remain intact, such imaginings will be dreamworlds, nothing more. They will be capable of producing phantasmagoric deceptions as well as critical illumination. But they are a cause for hope. Their democratic, political promise would appear to be greatest when they do not presume the collectivity that will receive them. Rather than shoring up existing group identities, they need to create new ones, responding directly to a reality that is first and foremost objective – the geographical mixing of people and things, global webs that disseminate meanings, electronic prostheses of the human body, new arrangements of the human sensorium. Such imaginings, freed from the constraints of bounded spaces and from the dictates of unilinear time, might dream of becoming, in Lenin's words, "as radical as reality itself." 2000

La costruzione dell'utopia di massa è stato il sogno del XX secolo, la spinta ideologica della modernizzazione industriale, sia nella sua forma capitalista sia socialista. Il sogno deteneva in sé un immenso potere materiale che ha trasformato il mondo naturale, avvolgendo oggetti prodotti industrialmente e ambienti edificati con il desiderio politico collettivo. Laddove i sogni notturni degli individui esprimono desideri impediti dall'ordine sociale e respinti in forme infantili regressive, questo sogno collettivo osava immaginare un mondo sociale associato alla felicità personale e prometteva agli adulti che la sua realizzazione avrebbe coinciso con il superamento della penuria per tutti.

All'avvicinarsi della fine del secolo il sogno è rimasto indietro: la produzione industriale non è diminuita, le merci vengono ancora prodotte, commercializzate, desiderate, consumate e buttate – in più aree del globo e in quantità maggiori che mai. Il consumismo, lungi dall'estinguersi, ha penetrato l'ultimo bastione socialista, la Cina continentale, per diventare, si teme, la prima forma ideologica globale. La legittimità nazionale continua a poggiare sull'ideale del governo del popolo, avanzato da teorie politiche "moderne" che risalgono ormai a molti secoli fa. Tuttavia il mito democratico di massa della modernità industriale – la convinzione che il rimodellamento industriale del mondo fosse in grado di offrire felicità materiale alle masse – è stato messo profondamente in discussione dalla disintegrazione del Socialismo europeo, dalle esigenze delle ristrutturazioni capitaliste e dai più sostanziali vincoli ecologici. In sua vece un richiamo alle differenze che frammentano le masse – proveniente in ugual modo da strutture, retorica politica e strategie di marketing – mentre la manipolazione delle masse continua come prima.

[...]

È il caso di lamentare il superamento dei sogni delle masse? Coincidevano con insiemi spaventosi di potere economico e politico: guerre mondiali, terrore di massa, forme violente di sfruttamento del lavoro, ma la produzione di questi incubi si deve alla struttura del potere e non all'idea utopica democratica. Se i vecchi sogni si dissolvono, i centri del potere continuano a esistere, sopravvivono, anzi prosperano, in una nuova atmosfera di cinismo. La protesta politica nei loro confronti assume oggi forme bizzarre: lo stato viene vivacemente attaccato dai gruppi più spinti verso il basso, che maggiormente necessitano di assistenza pubblica. Il nazionalismo etnico è una risposta politica fantasmagorica a un mondo dove la mobilità delle popolazioni e la commistione culturale sono inevitabili. I richiami al tradizionalismo culturale e al fondamentalismo religioso appaiono incongrui sullo sfondo della comunicazione globale e delle percezioni globalmente mediate che stanno irrevocabilmente cambiando la fantasia collettiva. Perfino i concetti di ibridazione culturale non riescono a rendere giustizia alle contemporanee complessità ontologiche.

[...]

Le pratiche culturali di opposizione, ammesso che si sviluppino,

devono muoversi nell'ambito di queste strutture, ma al contempo possono ed effettivamente creano nuove cartografie, i cui contorni hanno verosimilmente poco a che fare con i limiti geopolitici che confinavano la cultura in epoche precedenti. In questi nuovi panorami, "le masse", abusato oggetto di manipolazione sia da parte della propaganda rivoluzionaria che dalla pubblicità delle merci, sono appena visibili. Mediante metodi che propagano il proprio potere, ma possiedono anche il potenziale di moltiplicarlo, le masse vengono trasformate in vari tipi di pubblico – tra cui un'umanità globale virtuale, un "mondo intero" potenziale che osserva, ascolta e parla, capace di valutare criticamente sia la cultura degli altri che la propria. Dalla Muraglia Cinese al Muro di Berlino il principio politico dell'isolamento geografico appartiene a epoche umane precedenti: non è per niente garantito che la nuova era sia migliore, dipenderà dalle strutture di potere nelle quali il popolo desidera e sogna e ai significati culturali che assegnerà alle nuove situazioni. La fine della guerra fredda ha avuto conseguenze più ampie della semplice riorganizzazione delle cartografie spaziali dell'occidente e dell'oriente, oltre a quella delle vecchie cartografie storico-temporali delle zone avanzate e retrograde. Ha inoltre creato lo spazio per nuovi immaginari destinati a occupare e coltivare il campo semantico spianato dall'infrangersi dello sfondo della guerra fredda.

Finché le vecchie strutture di potere rimarranno intatte, tali immaginari resteranno sogni, niente di più, e saranno in grado di produrre tanto raggiri fantasmagorici quanto illuminazioni cruciali. Sono tuttavia elementi di speranza: la loro promessa politica, democratica sarà al massimo quando smetteranno di dare per scontata la collettività di destinazione. Piuttosto che consolidare le esistenti identità di gruppo, devono crearne di nuove, reagendo direttamente nei confronti di una realtà che è innanzitutto oggettiva – il mescolamento geografico di persone e cose, reti globali che disseminano significati, protesi elettroniche del corpo umano, nuove elaborazioni nel *sensorium* umano. Tali immaginari, liberi dai vincoli degli spazi chiusi e dai dettati di un tempo non lineare, potrebbero sognare di diventare, come nelle parole di Lenin, "radicali come la realtà stessa". 2000

Seoul, Korea, 1987; *Jackson, Mississippi, 1963*; *Paris, May 1968* and *Gaza City, Palestine, 1988* are components in a series of photographic and environmental works by Sam Durant which all take as their starting point the act of throwing rocks, stones or objects during political demonstrations. The titles refer to the dates and locations of various guerrilla actions or acts of urban resistance by individuals or small groups, set against large numbers of armed police. From clashes between the police and students in Korea to racial conflicts in the Southern states of America, from the Paris *évènements* to the Palestinian *intifada*, we are led to confront our own ideas and projections concerning events from the recent past in which political opposition still appears to be "authentic," as compared with the present day. The documentary images consist of prints of various sizes and chromatic tones, from pink to red, yellow to blue, attached with simple transparent tape to mirrors placed on the floor. The mirrors emphasise the energy that lies within the images, while the precariousness of the arrangements suggests the fragile mechanisms preventing transgression and civil disobedience.

Sam Durant

Seoul, Corea, 1987; *Jackson, Mississippi, 1963*; *Parigi, maggio 1968* e *Gaza, Palestina, 1988*, fanno parte di una serie di opere fotografiche e ambientali di Sam Durant che prendono tutte spunto dall'atto di lanciare sassi, pietre o oggetti in manifestazioni politiche. I titoli riportano le coordinate spazio-temporali di varie azioni di guerriglia e resistenza urbana da parte di singoli o piccoli gruppi, che si contrappongono a masse di poliziotti armati. Dagli scontri fra polizia e studenti in Corea, agli scontri razziali negli stati meridionali degli Stati Uniti, dal maggio francese all'*intifada* palestinese, lo spettatore è indotto a confrontarsi con le proprie idee e proiezioni relative a eventi storici del recente passato, in cui l'opposizione politica pare essere ancora "autentica", rispetto all'attualità. Le immagini documentarie che osserviamo sono costituite da stampe di diverse dimensioni e diversi viraggi cromatici, dal rosa al rosso, dal giallo al blu, applicate con semplice nastro adesivo trasparente a specchi appoggiati a terra. La semplicità dell'allestimento e la precarietà stessa delle sue componenti sembrano trasmettere allo spettatore la stessa energia interna che si percepisce nelle immagini, suggerendo la possibilità di un'analoga azione di infrazione fisica e, contestualmente, di trasgressione e di disubbidienza civile. (AV)

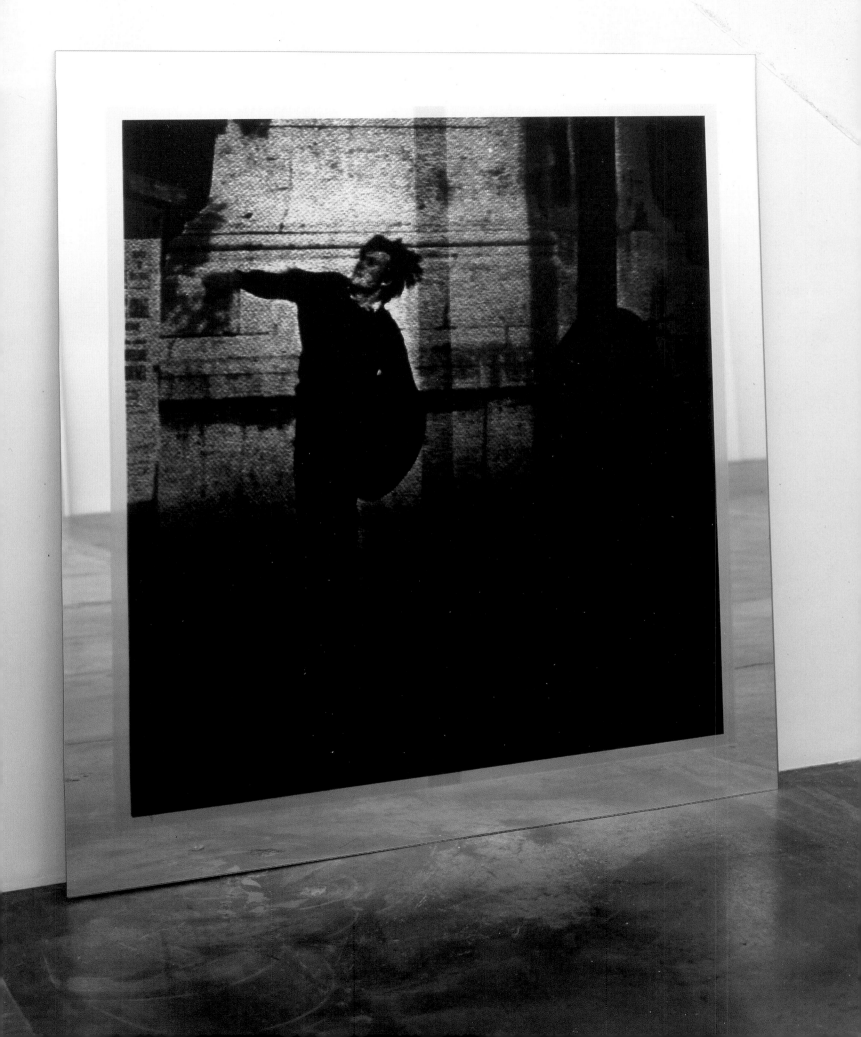

In *CNN Concatenated* (2002), Omer Fast selects, records, samples and edits in sequence hundreds of moments of news broadcast by the television channel CNN. Visually, the new sequence of sampled words is pronounced by the channel's various presenters, in the course of the news reports that form its palimpsest. In this way Fast creates a wrong-footing dialectic between uniqueness and multiplicity, between the brevity of the sequence and the hundreds of hours of broadcasts that he has recorded, which correspond to the uninterrupted programming of this kind of television network. Using as his base a vocabulary of about 10,000 words, the standard television lexicon, he creates a palimpsest of new phrases that, unlike those originally uttered in the public context of television news, refer to fundamentally intimate experiences such as love, conflicts of personal identity, desire and death. In this way Fast sets up a dialectic between uniqueness and multiplicity, between the brevity of the sequence and the hundreds of hours of broadcasts that he has recorded. Highlighting the split between reality and spectacle, he suggests new forms of subliminal and alternative narrations, escape roots within the media script to which we are subjected every day.

Omer Fast

In *CNN concatenata* (2002), Omer Fast seleziona, registra, campiona e monta in sequenza centinaia di istanti di notiziari trasmessi dalla rete televisiva CNN. Visivamente, la nuova sequenza di parole campionate risulta pronunciata dai vari presentatori della rete televisiva nel corso dei notiziari che ne compongono il palinsesto. In questo modo Fast crea una dialettica spiazzante fra unicità e molteplicità, fra la brevità della sequenza e le centinaia di ore da lui registrate che corrispondono alla programmazione ininterrotta che caratterizza questo tipo di reti televisive. Utilizzando come base un vocabolario di circa 10.000 parole, lo standard del lessico televisivo, Fast riscrive nuove frasi che, contrariamente a quelle originariamente pronunciate nel contesto pubblico e mediatico dell'informazione televisiva, si riferiscono a esperienze fondamentalmente intime quali l'amore, i conflitti dell'identità personale, il desiderio, la morte. Evidenziando la scissione fra la realtà e lo spettacolo, suggerendo un messaggio subliminale, Fast elabora nuove narrazioni sotterranee e alternative, suggerendoci, all'interno dello scenario mediatico a cui tutti i giorni siamo sottoposti, delle via di fuga o, piuttosto, zone di concentrazione, di rispecchiamento e di esperienza autentica. (AV)

CNN Concatenated (*CNN concatenata*), 2002
Images / Immagini courtesy the artist and / e l'artista e gb Agency, Paris

Theodor W. Adorno Rather, an attempt should be made, with the aid of depth-psychological categories and previous knowledge of mass media, to crystallise a number of theoretical concepts by which the potential effect of television – its impact upon various layers of the spectator's personality – could be studied. It seems timely to investigate systematically socio-psychological stimuli typical of televised material both on a descriptive and psychodynamic level, to analyse their presuppositions as well as their total pattern, and to evaluate the effect they are likely to produce. This procedure may ultimately bring forth a number of recommendations on how to deal with these stimuli to produce the most desirable effect of television. By exposing the socio-psychological implications and mechanisms of television, which often operate under the guise of false realism, not only may the shows be improved, but, more important possibly, the public at large be sensitised to the nefarious effect of some of these mechanisms.

[...]

The relation between overt and hidden message will prove highly complex in practice. Thus, the hidden message frequently aims at reinforcing conventionally rigid and "pseudo-realistic" attitudes similar to the accepted ideas more rationalistically propagated by the surface message. Conversely, a number of repressed gratifications that play a large role on the hidden level are somehow allowed to manifest themselves on the surface in jests, off-colour remarks, suggestive situations and similar devices. All this interaction of various levels, however, points in some definite direction: the tendency to channelise audience reaction. This falls in line with the suspicion widely shared, though hard to corroborate by exact data, that the majority of television shows today aim at producing, or at least reproducing, the very smugness, intellectual passivity and gullibility that seem to fit in with totalitarian creeds even if the explicit surface message of the shows may be anti-totalitarian. [...]

We are not dealing with the problem of the existence of stereotype as such. Since stereotypes are an indispensable element of the organisation and anticipation of experience, preventing us from falling into mental disorganisation and chaos, no art can entirely dispense with them. Again, the functional change is what concerns us. The more stereotypes become reified and rigid in the present set-up of cultural industry, the more people are tempted to cling desperately to clichés that seem to bring some order into the otherwise ununderstandable. Thus, people may not only lose true insight into reality, but ultimately their very capacity for life experience may be dulled by the constant wearing of blue and pink spectacles. 1954

Un tentativo dovrebbe essere fatto, piuttosto, con l'aiuto di categorie psicologiche più profonde e conoscenze di base sui mass-media, per mettere a punto un certo numero di concetti teorici, attraverso i quali il potenziale effetto della televisione – la sua efficacia sui diversi aspetti della personalità dello spettatore – potrebbe essere studiato. Sembra opportuno inoltre indagare sistematicamente sugli stimoli socio-psicologici tipici del materiale teletrasmesso tanto a livello descrittivo quanto a quello psicodinamico, analizzando i loro presupposti e il loro modello totale, valutando l'effetto che probabilmente produrranno. Tale procedura può, alla fine, dare un numero di suggerimenti su come affrontare questi stimoli per ottenere il più desiderabile effetto della televisione. Svelando le implicazioni socio-psicologiche e le tecniche della televisione, che spesso operano sotto l'aspetto di un falso realismo, non soltanto gli spettacoli possono essere migliorati, ma, cosa forse più importante, il pubblico in genere può essere sensibilizzato agli effetti nefasti di alcune di queste tecniche.

[...]

La relazione tra messaggio manifesto e messaggio nascosto si dimostra molto complessa nella pratica. Così, il messaggio nascosto prende di mira il consolidarsi di atteggiamenti convenzionalmente rigidi e "pseudo-realistici" simili alle idee accettate diffuse più razionalisticamente dal messaggio di superficie. Viceversa, un numero di soddisfazioni represse, che giocano un ruolo importante a livello nascosto, sono in qualche modo riconosciute per manifestarsi alla superficie con scherzi, osservazioni stravaganti, circostanze allusive e trovate simili. Tutta questa interazione ai vari livelli si dirige, comunque, in una precisa direzione: la tendenza a canalizzare la reazione del pubblico. Ciò si allinea col sospetto largamente condiviso, anche se è difficile confermarlo con dati esatti, che la maggioranza degli spettacoli televisivi oggi punti alla produzione, o almeno alla riproduzione, di molta mediocrità, di inerzia intellettuale, e di credulità che sembrano andar bene con i credo totalitari, anche se l'esplicito messaggio superficiale degli spettacoli può essere antitotalitario. [...]

Non ci stiamo occupando del problema dell'esistenza di cliché in quanto tali. Poiché gli stereotipi sono un elemento indispensabile dell'organizzazione e dell'anticipazione dell'esperienza, che ci impedisce di cadere nella disorganizzazione mentale e nel caos, nessun'arte può farne completamente a meno. È il cambiamento funzionale che ci interessa. Quanto più gli stereotipi si materializzano e si irrigidiscono nello sviluppo attuale dell'industria culturale, tanto meno probabilmente le persone cambieranno le loro idee preconcette col progresso della loro esperienza. Quanto più si fa ottusa e complicata la vita moderna, tanto più le persone si sentono tentate ad attaccarsi a cliché, che sembrano portare un certo ordine in ciò che sarebbe altrimenti incomprensibile. Così la gente può non solo perdere la vera comprensione della realtà, ma può avere fondamentalmente indebolita la capacità di intendere l'esperienza della vita dal costante uso di occhiali fumé. 1954

John Taylor In representing death and disaster abroad, journalism emphasises disorder and even the impossibility of civil society in foreign countries. The dead in foreign stories confirm that famine, epidemics of disease, war or natural disasters such as typhoons and earthquakes are un-British. Consequently, these "others" who cannot represent themselves serve principally to accelerate or discourage the actions of Western or British heroes. In other words, the press uses foreign stories to contrast with or invoke British values and does not use them to reflect the values of different countries. The interests of the "other" are to a large extent subordinate to the interests of the figures who make use of the images and stories.

[...]

Though the bodies of allies and enemies are central to warfare, their appearances in war publicity are limited and images are presented that obscure bodies as much as possible. A war apparently without bodies is an imaginative and bureaucratic feat achieved by direct omission (as in censorship), by metonymic transfer onto objects such as machines, and by the media's adherence to polite discourse when reporting state killing on an unknown scale.

The Gulf War of 1991 took place in the modern era of "derealisation," the era when the objects of violence in warfare are grouped together in fields that are rendered abstract and map-like. The objects of violence are unknown and distant, or they are lumped together in masses and lack individuality. In military and press language the act of killing is so impersonal that it scarcely signifies as murder at all. In fact it is more likely to be understood as "attrition," and presented in verbs and similes that glide into sport, such as "strike" or "turkey shoot." Killing is done at a distance, and if the victims are optically separated from their killers the insulation of combatants and viewers from the action is likely to be enhanced. 1998

Nel rappresentare la morte e il disastro all'estero il giornalismo sottolinea il disordine e perfino l'impossibilità di una società civile nei paesi stranieri: nelle storie che vengono da lontano i morti confermano che le carestie, le epidemie, la guerra o i disastri naturali quali tifoni e terremoti sono eventi non britannici. Di conseguenza questi "altri", che non possono parlare per sé, finiscono per adempiere principalmente alla funzione di accelerare o dissuadere le azioni degli eroi occidentali o britannici. In altre parole la stampa usa storie di altri paesi per contrapporsi o invocare i valori britannici, mentre non li usa per evidenziare i valori dei diversi paesi. Gli interessi degli "altri" vengono in larga misura subordinati agli interessi delle figure che si avvalgono delle immagini e delle storie.

[...]

Benché i corpi di alleati e nemici siano elementi centrali nelle operazioni militari l'esibizione degli stessi nella pubblicità bellica è limitata e nelle immagini presentate i corpi sono il più possibile messi in ombra. Una guerra in apparenza senza morti è un'impresa eroica immaginaria e burocratica ottenuta tramite l'omissione diretta (come nella censura), tramite un trasferimento metonimico su oggetti quali le macchine e la tendenza dei media alla garbata dissertazione nel riportare distruzioni di stato di entità ignota.

La guerra del Golfo, del 1991, si è svolta nella moderna era della "derealizzazione", l'era nella quale gli oggetti della violenza bellica vengono raggruppati in ambiti tali da renderli astratti e simil-geografici. Gli oggetti della violenza sono sconosciuti e lontani oppure sono ammassati in modo da perdere qualsiasi individualità. Nel linguaggio militare e in quello della stampa l'atto di uccidere è così impersonale che non si qualifica quasi come assassinio e in effetti è più probabile che venga percepito come "logoramento" oltre a venire presentato con verbi e termini che sconfinano nel linguaggio sportivo, tipo "colpire" o "tirare al bersaglio". Si uccide a distanza e se le vittime sono visivamente distinte da chi le uccide il distacco dall'azione di combattenti e osservatori viene verosimilmente intensificato. 1998

In Daniel Guzmán's video *New York Groove* (2004), a male figure emerges from a subway station, spins around, and tries out clumsy dance steps among the passers-by and benches of a crowded city street. The title refers to the song of the same name by the band Kiss, which forms the video's soundtrack. The city that we glimpse is not New York, however, but Mexico City. In this way Guzmán draws attention to the two sides of a single stereotype. The first reference is to the homogenising American culture that has invaded metropolitan scenes all around the world, and which a certain privileged sector of Mexican society seeks to assimilate. The other adopts and at the same time lampoons the stereotype of the Mexican as he is perceived by North Americans, as a funny or ludicrous layabout. Guzmán's seemingly idiotic action demonstrates a means of self-defence against the mechanisms of social and cultural manipulation of the "other." "I belong to a city of the third world," he has stated, "in which poverty and misery take over one's imagination, intuition, and ideas as tools to deal with the day to day [...] I see myself as a kind of garbage man playing with notions about the exotic and faraway."

Daniel Guzmán

Nel video *Ritmo di New York* (2004), una figura maschile esce da una fermata della metropolitana, si aggira accennando a goffi passi di danza tra i passanti e i banchi all'aperto di un'affollata via cittadina. Il titolo, che riprende l'omonima canzone del gruppo musicale dei Kiss che udiamo nel video, fa presupporre che la città che intravediamo sia New York, mentre il video è girato a Città del Messico. Ciò che l'artista raffigura sono i due volti speculari di uno stesso stereotipo: da un parte fa il verso alla cultura americana, forza omologante che ha invaso e plasmato gli scenari metropolitani di tutto il mondo, a cui tuttavia una certa fascia privilegiata della società messicana tenderebbe a voler assomigliare emulandone gli aspetti più comuni; dall'altra indossa, ridicolizzandolo, lo stereotipo del messicano quale è percepito dai nordamericani: perditempo buffo o, addirittura, ridicolo. Seguendo con umorismo nero un'azione apparentemente idiota, l'artista dimostra come essa rappresenti un modo per difendersi dai meccanismi di manipolazione sociale e culturale dell'"altro": "Appartengo a una città del terzo mondo, nella quale povertà e miseria dominano l'immaginazione, l'intuizione e le idee di come andare avanti giorno per giorno[...] vedo me stesso come una specie di uomo spazzatura che gioca con le nozioni di esotico e di lontananza". (AV)

New York Groove (Ritmo di New York), 2004
Images / immagini courtesy Lombard-Freid Fine Arts, New York – Kurimanzutto, Mexico

Matinee (2003) is a work produced in collaboration between the Australian artist of aboriginal descent, Destiny Deacon, and the artist and writer Virginia Fraser, who has been her companion and collaborator for ten years. When making her videos from the early 1980s onwards, Deacon adopted the practice of working in association with others, often friends or acquaintances, as in the case of her earlier collaborations with Lisa Bellear and Tom Petersen, Michael Riley, Fiona Hall, Erin Hefferin and Virginia Fraser. In the video we observe an aboriginal man and a white woman dancing in a large empty room, lit by sunlight falling through large windows. The editing of the images and the soundtrack, alternately accelerated and slowed down, produce effects of suspension, inversion and interruption, combining cartoon-style exaggeration with the fluidity of dream visions. As in the blurred images and the extreme close-ups employed in Deacon's photographic cycles, an atmosphere of concentration and, at the same time, of abandonment is contained. By emphasising a number of details, such as the couple's smiling faces, interlocking hands or their embraces during the dance, Deacon and Fraser construct a circular, weaving narrative made up of internal fragments and echoes, in which the two characters seem to merge into a single personality – that of the artist herself.

Destiny Deacon & Virginia Fraser

Matinee (2003) è un'opera in collaborazione tra l'artista australiana di origine aborigena Destiny Deacon e l'artista e scrittrice Virginia Fraser, da dieci anni sua compagna e collaboratrice. Nella realizzazione dei suoi video, Deacon adotta, dai primi anni Ottanta, una pratica di condivisione, spesso con amici o conoscenti, come nel caso delle sue precedenti collaborazioni con Lisa Bellear, Tom Petersen, Michael Riley, Fiona Hall, Erin Hefferin e, appunto, Virginia Fraser. Nel video osserviamo una coppia formata da un uomo di origine aborigena e da una donna bianca mentre ballano all'interno di una grande stanza vuota, illuminata dalla luce del sole che penetra da alcune grandi finestre. I due personaggi sembrano impersonare tratti diversi e fusi di un'unica personalità, quella stessa dell'artista, donna di origine aborigena che ha scelto di vivere in una grande città moderna. Il montaggio, alternativamente accelerato o rallentato dell'immagine e della colonna sonora, produce effetti di sospensione, inversione, interruzione che, come nel caso delle sfocature e delle ostiche angolature presenti nei suoi cicli fotografici, traducono un'atmosfera di concentrazione e, contemporaneamente, di abbandono. Enfatizzando alcuni dettagli, quali i sorrisi sui volti, l'intrecciarsi delle mani o gli abbracci della coppia durante la danza, Deacon e Fraser costruiscono una narrativa circolare, avvolgente, composta di frammenti e di rispondenze interiori. (AV)

Matinee, 2003
Images / immagini courtesy the artist and / l'artista e Roslyn Oxley9 Gallery, Sydney

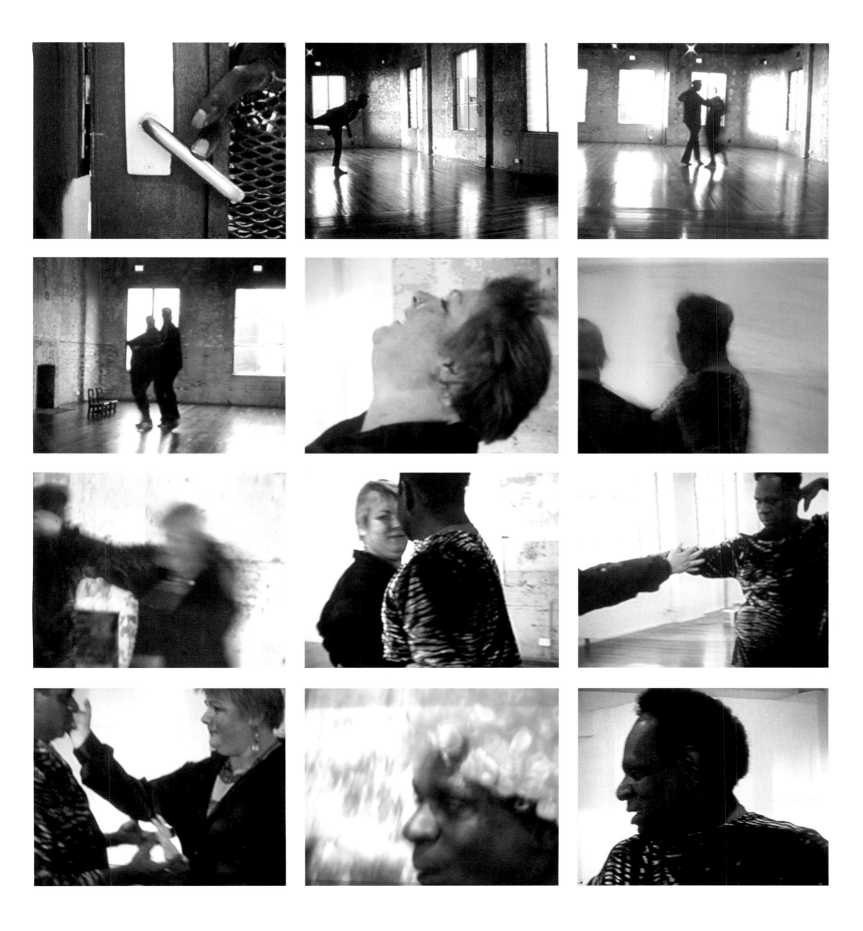

List of Exhibited Works / Elenco delle opere esposte

Vito Acconci
Following Piece (*Opera di pedinamento*), 1969
Photographs, text panels / fotografie, testi a muro
43 7/16 x 45 1/2 in. / 110,4 x 115,5 cm overall dimensions / misure complessive
Collection the artist / Collezione dell'artista

Chantal Akerman
D'Est (*From the East / Dall'Est*), 1993
35mm documentary film, colour / documentario, 35mm, colore
107 min.
Production / produzione: Paradise Films, Bruxelles; Lieurac Production, Paris

Vingt-cinquième écran (*The Twenty-fifth Monitor / Il venticinquesimo schermo*), 1995
25th screen of the installation *D'Est, Au bord de la Fiction* (*From the East, at the Margin of Fiction*), monitor / 25° schermo dell'installazione *D'Est, Au bord de la Fiction* (*Dall'Est, sul bordo della Finzione*), monitor
Direction / regia: Chantal Akerman
Montage / montaggio: Claire Atherton
Courtesy Galerie Marian Goodman, New York – Paris

Francis Alÿs
Doppelgänger (*Doppio*), 1999
Slide projection with vinyl text on wall / proiezione di diapositive con testo vinilico su muro
Courtesy the artist and / l'artista e Lisson Gallery, London

Re-enactments (*Rifacimenti*), 2000
Double projection, DVD / doppia proiezione, DVD
5 min.
Courtesy the artist and / l'artista e Lisson Gallery, London
[Venue / sede Castello di Rivoli]

Eve Arnold
George Lincoln Rockwell, Head of US Nazi Party at Black Muslim Meeting, Washington, D.C. (*George Lincoln Rockwell, capo del partito nazista americano, all'incontro dei Black Muslim, Washington, D.C.*), 1960
Gelatin-silver print / stampa alla gelatina bromuro d'argento
12 3/16 x 17 15/16 in. / 31 x 45,5 cm
Scottish National Photography Collection at The Scottish National Portrait Gallery, Edinburgh

Malcom X Collecting Money for the Black Muslim, Washington, D.C.
(*Malcom X, durante la raccolta di soldi per i Black Muslim, Washington, D.C.*), 1960
Gelatin-silver print / stampa alla gelatina bromuro d'argento
12 3/16 x 17 15/16 in. / 31 x 45,5 cm

Scottish National Photography Collection at The Scottish National Portrait Gallery, Edinburgh

Eugène Atget
Sign (Shop) "À l'Homme Armé", 121 rue Montmartre, Paris (*Insegna [di un negozio] "À l'Homme Armé", 121 rue Montmartre, Paris*), 1927
Albumen print from gelatin dry plate / stampa all'albumina tecnica a secco
8 3/8 x 6 7/8 in. / 21,2 x 17,5 cm
Victoria & Albert Museum, London

Sign (Shop) 61 rue St. Louis en L'Île, Paris ("Au Petit Bacchus") (*Insegna [negozio] 61 rue St. Louis en L'Île, Parigi ["Au Petit Bacchus"]*), 1890 c.
Albumen print from gelatin dry plate / stampa all'albumina tecnica a secco
8 9/16 x 6 13/16 in. / 21,8 x 17,3 cm
Victoria & Albert Museum, London

Sign (of a Shop) "À l'Homme Armé", 25 rue des Blancs Manteaux, Paris (*Insegna [di un negozio] "À l'homme Armé", 25 rue des Blancs Manteaux, Parigi*), 1900 c.
Albumen print from gelatin dry plate / stampa all'albumina tecnica a secco
8 1/2 x 6 5/8 in. / 21,6 x 16,9 cm
Victoria & Albert Museum, London

Eclipse (*Eclissi*), 1911
Gelatin-silver print / stampa alla gelatina bromuro d'argento
Printed by / Ristampa di Berenice Abbott
6 3/4 x 8 7/8 in. / 17,1 x 22,6 cm
Victoria & Albert Museum, London

Menswear Shop, Avenue des Gobelins (*Negozio di abbigliamento per uomo, Avenue des Gobelins*), 1925
Albumen print from gelatin dry plate / stampa all'albumina tecnica a secco
8 15/16 x 6 13/16 in. / 22,7 x 17,3 cm
Victoria & Albert Museum, London

Street Musicians (*Musicanti di strada*), n.d./s.d.
Gelatin-silver print / stampa alla gelatina bromuro d'argento
Printed by / ristampa di Berenice Abbott
8 9/16 x 6 9/16 in. / 21,8 x 16,7 cm
Victoria & Albert Museum, London

Coiffeur, Palais Royal (*Parrucchiere, Palais Royal*), 1926-27
Albumen print from gelatin dry plate / stampa all'albumina tecnica a secco
6 15/16 x 9 3/16 in. / 17,7 x 23,3 cm
Victoria & Albert Museum, London

Magasins du Bon Marché (*Negozi del Bon Marché*), 1926
Albumen print from gelatin dry plate / stampa all'albumina tecnica a secco
7 1/16 x 9 5/16 in. / 17,9 x 23,6 cm
Victoria & Albert Museum, London

Francis Bacon
Study for Portrait of P.L. No. 2 (*Studio per ritratto di P.L. n. 2*), 1957
Oil on canvas / olio su tela
59 3/4 x 46 5/8 in. / 151,8 x 118,5 cm
Robert and Lisa Sainsbury Collection, University of East Anglia, Norwich
[Venue / sede Whitechapel Gallery]

Head of a Man (*Testa di uomo*), 1960
Oil on canvas / olio su tela
33 9/16 x 33 9/16 in. / 85,2 x 85,2 cm
Robert and Lisa Sainsbury Collection, University of East Anglia, Norwich
[Venue / sede Whitechapel Gallery]

Untitled (Crouching Nude) (*Senza titolo [Nudo rannicchiato]*), 1950
Oil on canvas / olio su tela
77 1/4 x 53 1/4 in. / 196,2 x 135,2 cm
The Estate of Francis Bacon
Courtesy the Tony Shafrazi Gallery, New York and Faggionato Fine Arts, London

Study for Portrait No. IX (*Studio per ritratto n. IX*), 1957
Oil on canvas / olio su tela
60 1/16 x 46 1/16 in. / 152,5 x 118 cm
Private Collection / Collezione privata
[Venue / sede Castello di Rivoli]

Stephan Balkenhol
Mann mit Kopf unter seinem Arm / Man with His Head under his Arm (*Uomo con la testa sotto il braccio*), 1994
Poplar wood, paint / legno di pioppo, pittura
97 1/4 x 27 9/16 x 21 5/8 in. / 247 x 70 x 55 cm
Collection / Collezione Musée departemental d'art contemporain de Rochechouart

Max Beckmann
Artisten Café (*The Artist's Café / Il caffè dell'artista*), 1944
Oil on canvas / olio su tela
23 5/8 x 35 7/16 in. / 60 x 90 cm
Private Collection / Collezione privata
Courtesy Richard Nagy, London and / e Luc Bellier

George Bellows
Ringside Seats (*Tribune al lato del ring*), 1924
Oil on canvas / olio su tela
59 1/4 x 65 3/16 in. / 150,5 x 165,5 cm
Hirschhorn Museum and Sculpture Garden, Smithsonian Institution, Washington, The Joseph H. Hirshhorn Bequest, 1981

Joseph Beuys
I Like America & America Likes Me (*Io amo l'America e l'America ama me*), 1974
Documentation of the performance, 16mm film transferred on DVD, b&w, sound / documentazione della performance, film 16mm trasferito su DVD, b&n, suono
35 min.
Ursula Block/ Gelbe Musik, Berlino

Umberto Boccioni
La città che sale (*The City Rises*), 1910
Oil on canvas / olio su tela
13 x 18 ½ in. / 33 x 47 cm
Collection / Collezione Gianni Mattioli
On temporary loan Collection Peggy Guggenheim
/ deposito temporaneo Collezione Peggy
Guggenheim, Venezia

Christian Boltanski
Suisses Morts (The *Swiss Dead* / Gli *svizzeri
morti*), 1990
200 b&w photographs behind glass, lamps, cable
/ 200 fotografie b&n sotto vetro, luci, cavi
Variable dimensions / dimensioni variabili
Courtesy the artist and / l'artista e Kewenig
Galerie, Köln

David Bomberg
Ghetto Theatre (*Teatro del ghetto*), 1920
Oil on canvas / olio su tela
29 ⅝ x 24 ⅝ in. / 75,2 x 62,6 cm
Ben Uri Gallery, The London Jewish Museum
of Art, London

Brassaï
Les vidangeurs et leur pompe, rue Rambuteau
(*Cesspool Clearers and their Pump, rue Rambuteau*
/ *I pulitori di tombini con la loro pompa, rue
Rambuteau*), 1931
Gelatin-silver print / stampa alla gelatina
bromuro d'argento
15 ⅝ x 24 ⅝ in. / 39,6 x 29,7 cm
Musée d'Art Moderne de la Ville de Paris, Paris
[Venue / sede Whitechapel Gallery]

Clochards sous l'arc du Pont-Neuf (*Tramps under
the Pont-Neuf* / *Vagabondi sotto il Pont Neuf*), 1932
Gelatin-silver print / stampa alla gelatina
bromuro d'argento
15 ⁹⁄₁₆ x 11 ¹¹⁄₁₆ in. / 39,5 x 29,7 cm
Musée d'Art Moderne de la Ville de Paris, Paris
[Venue / sede Castello di Rivoli]

Deux voyous (*Two Rogues* / *Due mascalzoni*), 1932
Gelatin-silver print / stampa alla gelatina
bromuro d'argento
23 ⅝ x 19 ¹¹⁄₁₆ in. / 60 x 50 cm
Musée d'Art Moderne de la Ville de Paris, Paris
[Venue / sede Castello di Rivoli]

La péripatéticienne, place d'Italie
(*Streetwalker, Place d'Italie* / *La peripatetica,
place d'Italie*), 1933
Gelatin-silver print / stampa alla gelatina
bromuro d'argento
12 x 9 ³⁄₁₆ in. / 30,5 x 23,4 cm
Musée d'Art Moderne de la Ville de Paris, Paris
[Venue / sede Whitechapel Gallery]

Bal Musette de la "Boule Rouge", rue de Lappe
(*Bal Musette of the "Boule Rouge", Rue de
Lappe*), 1933
Gelatin-silver print / stampa alla gelatina
bromuro d'argento

11 ¾ x 8 ⅜ in. / 29,9 x 21,2 cm
Musée d'Art Moderne de la Ville de Paris, Paris
[Venue / sede Whitechapel Gallery]

Le 14 juillet, place de la Bastille (*The 14th of
July, place de la Bastille* / *Il 14 luglio, place de la
Bastille*), 1934
Gelatin-silver print / stampa alla gelatina
bromuro d'argento
15 ⁹⁄₁₆ x 11 ¹¹⁄₁₆ in. / 39,6 x 29,7 cm
Musée d'Art Moderne de la Ville de Paris, Paris
[Venue / sede Castello di Rivoli]

Marcel Broodthaers
La Tour visuelle (*The Visual Tower* / *La torre
visiva*), 1966
Glass jars, wood and magazine illustrations /
barattoli di vetro, legno e illustrazioni
di giornali
34 ¹⁵⁄₁₆ x 19 ⁹⁄₁₆ Ø in. / 88,7 x 49,7 Ø cm
Scottish National Gallery of Modern Art,
Edinburgh, purchased / acquistato 1983

Matthew Buckingham
Situation Leading to a Story (*Situazione che
conduce a una storia*), 1999
16mm film installation, sound / installazione
con film 16mm, suono
Courtesy Murray Guy Gallery, New York

René Burri
Brazil. São Paulo (*Brasile, San Paolo*), 1960
Gelatin-silver print / stampa alla gelatina
bromuro d'argento
11 ¹³⁄₁₆ x 15 ¾ in. / 30 x 40 cm
© René Burri / Magnum Photos

*Brazil. Brasilia. 1960. Worker from Nordeste shows
his family the new city on inauguration day*
(*Lavoratore del nord est mostra alla sua famiglia
la nuova città il giorno dell'Inaugurazione*), 1960
Gelatin-silver print / stampa alla gelatina
bromuro d'argento
11 ¹³⁄₁₆ x 15 ¾ in. / 30 x 40 cm
© René Burri / Magnum Photos

*Cuba. Havana. 1963. A man selling posters of
Lenin and Fidel Castro, in front of the University of
Havana* (*Un uomo che vende posters di Lenin e Fidel
Castro di fronte all'università dell'Avana*), 1963
Gelatin-silver print / stampa alla gelatina
bromuro d'argento
11 ¹³⁄₁₆ x 15 ¾ in. / 30 x 40 cm
© René Burri / Magnum Photos

*U.S.A. Washington D.C. 5th of April 1968. Hotel
Room. Announcement on american television of
the assassination of Martin Luther King* (*U.S.A.
Washington D.C. 5 aprile 1968. Camera d'albergo.
Annuncio alla televisione americana dell'assassinio
di Martin Luther King*), 1968
Gelatin-silver print / stampa alla gelatina
bromuro d'argento
11 ¹³⁄₁₆ x 15 ¾ in. / 30 x 40 cm
© René Burri / Magnum Photos

*Cuba. Havana. 1974. Chess players at the
"Spanish Club" of the Teatro Garcia Lorca
(formerly Centro Gallego). On the wall a portrait
of Fidel Castro* (*Cuba. L'Avana. 1974. Giocatori di
scacchi allo "Spanish Club" del Teatro Garcia Lorca
[già Centro Gallego]. Sul muro il ritratto di Fidel
Castro*), 1974
Gelatin-silver print / stampa alla gelatina
bromuro d'argento
11 ¹³⁄₁₆ x 15 ¾ in. / 30 x 40 cm
© René Burri / Magnum Photos

*U.S.A. New York City. 1979. Board Room of an
advertising agency. On the TV monitor, doing
a Chrysler commercial, US astronaut Neil
Armstrong the first man to walk on the moon
(July 20 1969)* (*U.S.A. New York City. 1979.
Sala del consiglio di amministrazione in
un'agenzia di pubblicità. Sullo schermo
della TV, l'astronauta Neil Armstrong, il primo
uomo ad aver camminato sulla luna, mentre fa
una pubblicità della Chrysler [20 luglio 1969]*),
1979
Gelatin-silver print / stampa alla gelatina
bromuro d'argento
11 ¹³⁄₁₆ x 15 ¾ in. / 30 x 40 cm
© René Burri / Magnum Photos

*China. Beijing. 1989. Tien An Men Square. In the
background, a portrait of Yat Sen Sun, founder of
the Guomindang Nationalist Revolutionary Party*
(*Cina. Pechino. 1989. Piazza Tienanmen. Sullo
sfondo, un ritratto di Sun Yat Sen, fondatore del
partito nazionale rivoluzionario Kuo-min tang*),
1989
Gelatin-silver print / stampa alla gelatina
bromuro d'argento
11 ¹³⁄₁₅ x 15 ¾ in. / 30 x 40 cm
© René Burri / Magnum Photos

Claude Cahun
Female Head in Glass Dome (*Testa di donna in
una teca di vetro*), 1925
Modern print from original negative / stampa
moderna dal negativo originale
4 ¾ x 3 ⁹⁄₁₆ in. / 11,5 x 9 cm
Jersey Heritage Trust, St. Helier, Jersey

Self-portrait, as Weight Trainer (*Autoritratto
come sollevatore di pesi*), 1927
Gelatin-silver print / stampa alla gelatina
bromuro d'argento
4 ½ x 3 ⁹⁄₁₆ in. / 12 x 9 cm
Jersey Heritage Trust, St. Helier, Jersey

Self-portrait in Robe with Masks Attached
(*Autoritratto con toga con maschere attaccate*),
1928
Modern print from original negative / stampa
moderna dal negativo originale
4 ½ x 3 ⁹⁄₁₆ in. / 11,5 x 9 cm
Jersey Heritage Trust, St. Helier, Jersey

Self-portrait (*Autoritratto*), 1928
Modern print from original negative / stampa

moderna dal negativo originale
5 ¹⁄₂ x 3 ⁹⁄₁₆ in. / 14 x 9 cm
Jersey Heritage Trust, St. Helier, Jersey
Self-portrait Kneeling with Mask (Autoritratto, inginocchiata con maschera), 1928
Gelatin-silver print / stampa alla gelatina bromuro d'argento
4 ³⁄₄ x 3 ⁹⁄₁₆ in. / 12 x 9 cm
Jersey Heritage Trust, St. Hélier, Jersey

Self-portrait Reflected Image in Mirror, Chequered Jacket (Autoritratto, immagine riflessa allo specchio, giacca a quadri), 1928
Modern print from original negative / stampa moderna dal negativo originale
4 ¹⁄₂ x 3 ⁹⁄₁₆ in./ 11,5 x 9 cm
Jersey Heritage Trust, St. Helier, Jersey

Self-portrait Amongst Masks at British Museum (Autoritratto tra maschere al British Museum), 1936
Modern print from original negative / stampa moderna dal negativo originale
4 ¹⁄₂ x 3 ⁹⁄₁₆ in. / 11,5 x 9 cm
Jersey Heritage Trust, St. Helier, Jersey

Self-portrait with Nazi Badge Between Teeth (Autoritratto con distintivo nazista tra i denti), 5 August / agosto 1945
Gelatin-silver print / stampa alla gelatina bromuro d'argento
5 ¹⁄₈ x 3 ¹⁄₈ in. / 13 x 8 cm
Jersey Heritage Trust, St. Helier, Jersey

Robert Capa
Leon Trotsky lecturing danish students on the history of the Russian revolution, Copenhagen, Denmark November 27 (Lev Trotzky parla agli studenti danesi della storia della rivoluzione russa, Copenaghen, Danimarca, 27 novembre), 1932
Gelatin-silver print / stampa alla gelatina bromuro d'argento
10 ⁵⁄₈ x 15 ³⁄₄ in. / 27 x 40 cm
Collection / Collezione International Center of Photography, gift of / donazione di Cornell and Edith Capa, 1992

Spanish Journalist wrongly accused of being an agitator at the League of Nations, Geneva, June (Un giornalista spagnolo accusato erroneamente di essere un agitatore alla Lega delle Nazioni, Ginevra, giugno), 1936
Gelatin-silver print / stampa alla gelatina bromuro d'argento
11 ³⁄₄ x 15 ¹⁵⁄₁₆ in. / 29,8 x 40,5 cm
Collection / Collezione International Center of Photography, gift of / donazione di Cornell and Edith Capa, 1992

Curb Traders on the Porch of the Bourse, Paris, Spring (Operatori finanziari sotto il portico della Bourse, Parigi, primavera), 1936
Gelatin-silver print / stampa alla gelatina bromuro d'argento

11 x 16 in. / 27,9 x 40,6 cm
Collection / Collezione International Center of Photography, gift of / donazione di Cornell and Edith Capa, 1992

Young Women Being Trained as Nationalist Chinese Soldiers, Hankou, March (Giovani donne che vengono addesrate come i soldati nazionalisti cinesi, Hankou, marzo), 1938
Gelatin-silver print / stampa alla gelatina bromuro d'argento
10 ⁷⁄₈ x 15 ³⁄₄ in. / 27,6 x 40 cm
Collection / Collezione International Center of Photography, gift of / donazione di Cornell and Edith Capa, 1992

Funeral of twenty teenage partisans in the Vomero district, Naples, October 2 (Funerali di venti ragazzi partigiani nel quartiere del Vomero, Napoli, 2 ottobre), 1943
Gelatin-silver print / stampa alla gelatina bromuro d'argento
11 ¹⁄₂ x 15 ⁷⁄₈ in. / 29,2 x 40,3 cm
Collection / Collezione International Center of Photography, gift of / donazione di Cornell and Edith Capa, 1992

A French woman, with her baby fathered by a German soldier, punished by having her head shaved after the liberation of the town, Chartres, August 18 (Una donna francese, con il suo bambino, figlio di un soldato tedesco, che viene punita rasandole i capelli, dopo la liberazione della città di Chartres, 18 agosto), 1944
Gelatin-silver print / stampa alla gelatina bromuro d'argento
9 ⁷⁄₈ x 15 ⁷⁄₈ in. / 25,1 x 40,3 cm
Collection / Collezione International Center of Photography, gift of / donazione di Cornell and Edith Capa, 1992

Sophie Calle
Suite Vénitienne, 1980
Set of 55 black and white prints, 24 text panels, 3 maps / Serie di 55 stampe in bianco e nero, 24 testi a muro, 3 mappe
9 x 11 in. / 22,9 x 27,9 cm each print / ciascuna stampa
Private Collection / Collezione privata

Janet Cardiff & George Bures-Miller
Shadow People (Gente dell'ombra), 1998
Video colour sound / video, colore, suono
4 min. 30 sec. loop
Courtesy the artist / l'artista
[Venue / sede Whitechapel Gallery]

The Berlin Files (Gli archivi di Berlino), 2003
Mixed media, video, 12 speakers / tecnica mista, video, 12 altoparlanti
Variable dimensions / dimensioni variabili
13 min. loop
Courtesy the artist and / l'artista e Luhring Augustine, New York
[Venue / sede Castello di Rivoli]

Carlo Carrà
Uscita dal Teatro (Leaving the Theatre), 1909
Oil on canvas / olio su tela
27 ³⁄₁₆ x 35 ¹³⁄₁₆ in. / 69 x 91 cm
Estorick Collection, London

Henri Cartier-Bresson
France. 1929 Paris. La Villette (Francia 1929. Parigi. La Villette), 1929
Gelatin-silver print / stampa alla gelatina bromuro d'argento
7 ¹⁄₁₆ x 9 ⁷⁄₁₆ in. / 18 x 24 cm
© Henri Cartier-Bresson / Magnum Photos

France. Marseille 1932 (Francia. Marsiglia 1932), 1932
Gelatin-silver print / stampa alla gelatina bromuro d'argento
7 ¹⁄₁₆ x 9 ⁷⁄₁₆ in. / 18 x 24 cm
© Henri Cartier-Bresson / Magnum Photos

France. Paris. Avenue du Maine. 1932 (Francia. Parigi. Avenue du Maine. 1932), 1932
Gelatin-silver print / stampa alla gelatina bromuro d'argento
7 ¹⁄₁₆ x 9 ⁷⁄₁₆ in. / 18 x 24 cm
© Henri Cartier-Bresson / Magnum Photos

Spain 1933. Barcelona. Barrio Chino. The narrow street of Barcelona's roughest quarter is the home of prostitutes, petty thieves and dope peddlers. But I saw a fruit vendor sleeping against a wall and was struck by the surprisingly gentle and articulate drawing scrawled there (Spagna. 1933. Barcellona. Barrio Chino. La piccola strada del quartiere più violento di Barcellona è la casa delle prostitute, di piccoli ladri e dei venditori ambulanti drogati. Ma vidi un fruttivendolo che dormiva contro un muro e rimasi impressionato per il disegno sorprendententemente armonioso e articolato che era scarabocchiato lì), 1933
Gelatin-silver print / stampa alla gelatina bromuro d'argento
7 ¹⁄₁₆ x 9 ⁷⁄₁₆ in. / 18 x 24 cm
© Henri Cartier-Bresson / Magnum Photos

Spain 1933. Valencia Province. Alicante (Spagna 1933. Privincia di Valencia. Alicante), 1933
Gelatin-silver print / stampa alla gelatina bromuro d'argento
7 ¹⁄₁₆ x 9 ⁷⁄₁₆ in. / 18 x 24 cm
© Henri Cartier-Bresson / Magnum Photos

Italy. 1933. The French writer André Pieyre de Mandiargues (Italia, 1933. Lo scrittore francese André Pieyre de Mandiargues), 1933
Gelatin-silver print / stampa alla gelatina bromuro d'argento
7 ¹⁄₁₆ x 9 ⁷⁄₁₆ in. / 18 x 24 cm
© Henri Cartier-Bresson / Magnum Photos

Spain 1933. Madrid (Spagna 1933. Madrid), 1933
Gelatin-silver print / stampa alla gelatina bromuro d'argento

7 $^1/_{16}$ x 9 $^7/_{16}$ in. / 18 x 24 cm
© Henri Cartier-Bresson / Magnum Photos

Spain 1933. Seville (*Spagna 1933. Siviglia*),
1933
Gelatin-silver print / stampa alla gelatina
bromuro d'argento
7 $^1/_{16}$ x 9 $^7/_{16}$ in. / 18 x 24 cm
© Henri Cartier-Bresson / Magnum Photos

*France. Paris. 15th arrondissement. Porte de
Versailles. Political meeting at the Parc des
Expositions* (*Francia. Parigi. 15° Arrondissement.
Porte de Versailles. Incontro politico al Parc des
Expositions*), 1953
Gelatin-silver print / stampa alla gelatina
bromuro d'argento
7 $^1/_{16}$ x 9 $^7/_{16}$ in. / 18 x 24 cm
© Henri Cartier-Bresson / Magnum Photos

*Germany. April 1945. Dessau. A transit camp was
located between the American and Soviet zones
organised for refugees; political prisoners, POW's,
STO's (Forced Labourers), displaced persons,
returning from the Eastern front of Germany that
had been liberated by the Soviet Army. A young
Belgian woman and former Gestapo informer,
being identified as she tried to hide in the crowd.*
(*Germania. Aprile 1945. Dessau. Un campo di
transito istituito tra le zone americana e sovietica
organizzato per i rifugiati; prigionieri politici,
prigionieri di guerra, condannati ai lavori forzati,
dispersi ritornano dal fronte orientale
della Germania, liberato dall'Armata sovietica.
Una giovane donna belga ex spia della Gestapo
è identificata mentre cerca di nascondersi
tra la folla*), 1945
Gelatin-silver print / stampa alla gelatina
bromuro d'argento
7 $^1/_{16}$ x 9 $^7/_{16}$ in. / 18 x 24 cm
© Henri Cartier-Bresson / Magnum Photos

Destiny Deacon & Virginia Fraser
Matinee, 2003
Digital video / video digitale
7 min. 30 sec.
Courtesy the artists and / l'artista e Roslyn-
Oxley9 Gallery, Sydney

Jeremy Deller
The Battle of Orgreave (*La battaglia di Orgreave*),
2001
Project including the realisation of a film /
progetto che include la realizzazione di un film
63 min.
Commissioned and produced by / Commissionato
e prodotto da Artangel, London

Philip Lorca diCorcia
Head #1 (*Testa n. 1*), 2000
Fuji crystal archive print mounted on plexiglas /
stampa fotografica Fuji montata su plexiglas
48 x 59 $^{15}/_{16}$ in. / 121,9 x 152,3 cm
Courtesy Pace/MacGill Gallery, New York

Head #9 (*Testa n. 9*), 2000
Fuji crystal archive print mounted on plexiglas /
stampa fotografica Fuji montata su plexiglas
48 x 59 $^{15}/_{16}$ in. / 121,9 x 152,3 cm
Courtesy Pace/MacGill Gallery, New York

Eugenio Dittborn
*The 15th History of the Human Face (The Children
of Brueghel)* (*La quindicesima storia del volto
dell'umanità [I bambini di Brueghel]*), 1993
32 photoprints on canvas, ashes, envelopes /
32 stampe fotografiche su tela, cenere, buste
55 $^1/_3$ x 82 $^5/_8$ in. / 140 x 210 cm each canvas /
ciascuna tela
Museum of Contemporary Art, Antwerpen (MuKHA)

Willie Doherty
They're All the Same (*Sono tutti uguali*), 1991
Slide installation, colour, sound / installazione
diapositive, colore, suono
3 min.
Goetz Collection / Collezione Goetz, München

Jean Dubuffet
Villa sur la route (*Villa on the Road / Villa sulla
strada*), 1957
Oil on canvas / olio su tela
32 x 39 in. / 81,3 x 100,3 cm
Scottish National Gallery of Modern Art,
Edinburgh, purchased / Acquisito 1963

Marcel Duchamp
Marcel Duchamp autour d'une table (*Hinged Mirror
Photograph / Marcel Duchamp attorno a un
tavolo*), 1917
Gelatin-silver print / stampa alla gelatina
bromuro d'argento
3 $^{13}/_{16}$ x 6 $^7/_{16}$ in. / 9,7 x 16,3 cm
Archives Marcel Duchamp

Sam Durant
Gaza City, Palestine, 1988 (*Città di Gaza,
Palestina, 1988*), 2004
Demonstrators Throwing Rocks / manifestanti
mentre lanciano sassi
Location / luogo: Gaza, Gaza Strip / Striscia
di Gaza
Photographer / fotografo: Peter Turnley
Date Photographed / data della fotografia:
circa 1988 c.
Lambda print, mirror / stampa lambda, specchio
53 x 68 in. / 134,6 x 172,7 cm
The Frahm Collection / Collezione Frahm,
Copenhagen - London
Courtesy Blum & Poe, Los Angeles; Galleria Emi
Fontana, Milano

Jackson, Mississippi, 1963, 2004
African American youths throw rocks at police /
giovani afro americani che tirano sassi alla
polizia
Location / luogo: Jackson, Mississippi, USA
Date photographed / data della fotografia:
June 15, 1963 / 15 giugno 1963
Lambda print, mirror / stampa lambda, specchio

56 x 75 in. / 142,2 x 190,5 cm
Collection / Collezione Stauros Merjos & Honor
Fraser
Courtesy Blum & Poe, Los Angeles; Galleria Emi
Fontana, Milano

Paris, May 1968 (*Parigi, maggio 1968*), 2004
Lambda print, mirror / stampa lambda, specchio
60 x 59 in. / 152,4 x 149,8 cm
Collection / Collezione Danielle & David Ganek,
Greenwich, CT
Courtesy Blum & Poe, Los Angeles; Galleria Emi
Fontana, Milano

Seoul, Korea, 1987 (*Seoul, Corea, 1987*),
2004
Student protesters throwing rocks at police /
studenti che manifestano mentre tirano sassi
alla polizia
Location / luogo: Seoul, South Korea / Corea
del Sud
Photographer / fotografo: Patrick Robert
Date photographed / data della fotografia:
June 23, 1987 / 23 giugno 1987
Lambda print, mirror / stampa lambda, specchio
63 x 60 in. / 160 x 152,4 cm
Collection / Collezione Sandy Heller, New York
Courtesy Blum & Poe, Los Angeles; Galleria Emi
Fontana, Milano

James Ensor
La Mort et les masques (*Death and the Masks /
La morte e le maschere*), 1927
Oil on canvas / olio su tela
29 $^4/_5$ x 39 $^2/_5$ in. / 75,8 x 100 cm
Collection / Collezione Ronny Van de Velde,
Antwerpen Belgium

Walker Evans
Subway Portrait (*Ritratto nella metropolitana*),
1938-41
Gelatin-silver print / stampa alla gelatina
bromuro d'argento
4 $^3/_8$ x 5 $^3/_4$ in. / 11,1 x 14,6 cm
The J. Paul Getty Museum, Los Angeles

Subway Portrait (*Ritratto nella metropolitana*),
1938-41
Gelatin-silver print / stampa alla gelatina
bromuro d'argento
4 $^7/_{16}$ x 5 $^5/_{16}$ in. / 11,3 x 13,5 cm
The J. Paul Getty Museum, Los Angeles

Subway Portrait (*Ritratto nella metropolitana*),
1938-41
Gelatin-silver print / stampa alla gelatina
bromuro d'argento
6 $^1/_2$ x 9 $^1/_8$ in. / 16,5 x 24,1 cm
The J. Paul Getty Museum, Los Angeles

Subway Portrait (*Ritratto nella metropolitana*),
1938-41
Gelatin-silver print / stampa alla gelatina
bromuro d'argento

5 $^{13}/_{16}$ x 9 $^{1}/_{4}$ in. / 14,8 x 23,5 cm
The J. Paul Getty Museum, Los Angeles

Subway Portrait (Ritratto nella metropolitana), 1941
Gelatin-silver print / stampa alla gelatina
bromuro d'argento
4 $^{11}/_{16}$ x 6 $^{5}/_{8}$ in. / 11,9 x 16,9 cm
The J. Paul Getty Museum, Los Angeles

Subway Portrait (Ritratto nella metropolitana), 1941
Gelatin-silver print / stampa alla gelatina
bromuro d'argento
5 $^{1}/_{16}$ x 7 in. / 12,9 x 19,7 cm
The J. Paul Getty Museum, Los Angeles

Subway Portrait (Ritratto nella metropolitana), 1941
Gelatin-silver print / stampa alla gelatina
bromuro d'argento
4 $^{1}/_{2}$ x 4 $^{15}/_{16}$ in. / 11,4 x 12,5 cm
The J. Paul Getty Museum, Los Angeles

Subway Portrait (Ritratto nella metropolitana), 1941
Gelatin-silver print / stampa alla gelatina
bromuro d'argento
4 $^{3}/_{4}$ x 5 $^{11}/_{16}$ in. / 12,1 x 14,4 cm
The J. Paul Getty Museum, Los Angeles

Subway Portrait (Ritratto nella metropolitana), 1941
Gelatin-silver print / stampa alla gelatina
bromuro d'argento
6 $^{15}/_{16}$ x 6 $^{1}/_{4}$ in. / 17,6 x 15,9 cm
The J. Paul Getty Museum, Los Angeles

Valie Export
Aktionhose: Genitalpanik (Action Pants: Genital Panic / Azione pantaloni: panico genitale),
1969-2001
Gelatin-silver print mounted on aluminium /
stampa alla gelatina bromuro d'argento montata
su alluminio
61 x 48 in. / 165,1 x 121,9 cm
Courtesy Patrick Painter Editions, Hong
Kong/Vancouver

Omer Fast
CNN Concatenated (CNN concatenata), 2002
Video, colour, sound / video, colore, suono
18 min. loop
Courtesy gb Agency, Paris

Mario Giacomelli
*Io non ho mani che mi accarezzino il volto
(I Have no Hands to Caress my Face)*, 1961-63
Gelatin-silver print / stampa alla gelatina
bromuro d'argento
11 $^{11}/_{16}$ x 15 $^{5}/_{8}$ in. / 29,7 x 39,7 cm
Castello di Rivoli, Museo d'Arte Contemporanea,
Rivoli - Torino
Purchased with the contribution of / Aquisito con
il contributo di BNL Banca Nazionale del Lavoro

*Io non ho mani che mi accarezzino il volto
(I Have no Hands to Caress my Face)*, 1961-63
Gelatin-silver print / stampa alla gelatina
bromuro d'argento

11 $^{9}/_{16}$ x 15 $^{3}/_{8}$ in. / 29,3 x 39 cm
Castello di Rivoli, Museo d'Arte Contemporanea,
Rivoli - Torino
Purchased with the contribution of / aquisito con
il contributo di BNL Banca Nazionale del Lavoro

*Io non ho mani che mi accarezzino il volto
(I Have no Hands to Caress my Face)*, 1961-63
Gelatin-silver print / stampa alla gelatina
bromuro d'argento
15 $^{5}/_{16}$ x 11 $^{5}/_{16}$ in. / 38,9 x 28,7 cm
Castello di Rivoli, Museo d'Arte Contemporanea,
Rivoli - Torino
Purchased with the contribution of / aquisito con
il contributo di BNL Banca Nazionale del Lavoro

*Io non ho mani che mi accarezzino il volto
(I Have no Hands to Caress my Face)*, 1961-63
Gelatin-silver print / stampa alla gelatina
bromuro d'argento
11 $^{5}/_{16}$ x 15 $^{3}/_{16}$ in. / 28,7 x 38,5 cm
Castello di Rivoli, Museo d'Arte Contemporanea,
Rivoli - Torino
Purchased with the contribution of / aquisito con
il contributo di BNL Banca Nazionale del Lavoro

*Io non ho mani che mi accarezzino il volto
(I Have no Hands to Caress my Face)*, 1961-63
Gelatin-silver print / stampa alla gelatina
bromuro d'argento
11 $^{3}/_{16}$ x 15 $^{1}/_{8}$ in. / 28,4 x 38,4 cm
Castello di Rivoli, Museo d'Arte Contemporanea,
Rivoli - Torino

*Io non ho mani che mi accarezzino il volto
(I Have no Hands to Caress my Face)*, 1961-63
Gelatin-silver print / stampa alla gelatina
bromuro d'argento
11 $^{11}/_{16}$ x 15 $^{5}/_{8}$ in. / 29,4 x 39,4 cm
Castello di Rivoli, Museo d'Arte Contemporanea,
Rivoli - Torino
Purchased with the contribution of / aquisito con
il contributo di BNL Banca Nazionale del Lavoro

Alberto Giacometti
Ritratto di Diego (Potrait of Diego), 1954
Oil on canvas / olio su tela
25 $^{3}/_{16}$ x 21 $^{7}/_{8}$ in. / 64 x 54,5 cm
Private Collection / Collezione privata
[Venue / sede Castello di Rivoli]

Gilbert & George
Smash, 1977
Photo-piece, 25 panels / fotografia, 25 pannelli
119 $^{1}/_{8}$ x 99 $^{7}/_{16}$ in. / 305,5 x 252,5 cm overall /
misure complessive
Arts Council Collection, Hayward Gallery, London

David Goldblatt
*Miners going home to Nyasaland after serving their
twelve-month contract on the gold mines, Mayfair
railway station, Johannesburg, December 1952
(Minatori che vanno a casa, dopo dodici mesi
di lavoro nelle miniere d'oro, stazione ferroviaria
di Mayfair, Johannesburg, dicembre 1952)*, 1952

Gelatin-silver print / stampa alla gelatina
bromuro d'argento
9 $^{1}/_{4}$ x 13 $^{3}/_{4}$ in. / 23,5 x 35 cm
Courtesy the artist / l'artista

*Each year, on the birthday of the grandmother
of these young women, this family came together
from many parts of South Africa. Here they
were watching movies they made of each other
on previous birthday, Northcliff, Johannesburg,
1968 (Ogni anno, il giorno del compleanno della
nonna di queste giovani donne, questa famiglia
si riuniva da ogni parte del Sudafrica. Qui
guardavano i film che avevano fatto al
compleanno precedente, Northcliff, Johannesburg,
1968)*, 1968
Gelatin-silver print / stampa alla gelatina
bromuro d'argento
9 $^{1}/_{16}$ x 13 $^{9}/_{16}$ in. / 23 x 34,5 cm
Courtesy the artist / l'artista

*Senior members of the National Party listening
to speeches at the party's 50th Anniversary
celebrations, de Wildt, Transvaal, October 1964
(Membri senatori del National Party mentre
ascoltano i discorsi durante le celebrazioni del
Cinquantesimo anniversario, de Wildt, Transvaal,
ottobre 1964)*, 1964
Gelatin-silver print / stampa alla gelatina
bromuro d'argento
5 $^{7}/_{8}$ x 9 $^{1}/_{16}$ in. / 15 x 23 cm
Courtesy the artist / l'artista

*Cup Final, Orlando Stadium, Soweto, 1972 (Finale
delle coppe, Stadio di Orlando, Soweto, 1972)*, 1972
Gelatin-silver print / stampa alla gelatina
bromuro d'argento
10 $^{13}/_{16}$ x 10 $^{13}/_{16}$ in. / 27,5 x 27,5 cm
Courtesy the artist / l'artista

*Before the fight: amateur boxing at the Town Hall,
May 1980 (Prima dell'incontro: boxeur dilettante
al Town Hall, maggio 1980)*, 1980
Gelatin-silver print / stampa alla gelatina
bromuro d'argento
10 $^{1}/_{16}$ x 14 $^{15}/_{16}$ in. / 25,5 x 38 cm
Courtesy the artist / l'artista

*At a meeting of "Voortrekkers" in the Suburb
of Witfield, June 1980 (Riunione di "Voortrekkers"
nel sobborgo di Witfield, giugno 1980)*, 1980
Gelatin-silver print / stampa alla gelatina
bromuro d'argento
14 $^{3}/_{4}$ x 14 $^{9}/_{16}$ in. x 37,5 x 37 cm
Courtesy the artist / l'artista

*Travellers from KwaNdebele buying their weekly
season tickets at the PUTCO depot in Pretoria,
1984 (Pendolari da KwaNdebele mentre comprano
il loro abbonamento settimanale alla stazione
PUTCO a Pretoria, 1984)*, 1984
Gelatin-silver print / stampa alla gelatina
bromuro d'argento
10 $^{1}/_{16}$ x 14 $^{3}/_{4}$ in. / 25,5 x 37,5 cm
Courtesy the artist / l'artista

Going home: 8:45 pm, Marabastad-Waterval bus; some of these passengers will reach home at 10:00 pm and start the next day at 2:00 am, 1984 (Ritorno a casa: 20.45, autobus Marabastad-Waterval; alcuni passeggeri raggiungeranno casa alle 22.00 e inizieranno il giorno dopo alle 2.00, 1984), 1984
Gelatin-silver print / stampa alla gelatina bromuro d'argento
10 1/16 x 14 3/4 in. / 25,5 x 37,5 cm
Courtesy the artist / l'artista

Nan Goldin
Guy at Wigstock, NYC (Guy a Wigstock, NYC), 1991
Cibachrome print / stampa cibachrome
40 x 30 in. / 101,6 x 76,2 cm
Courtesy Matthew Marks Gallery, New York

Jimmy Paulette on David's Bike, NYC (Jimmy Paulette sulla bicicletta di David, NYC), 1991
Cibachrome print / stampa cibachrome
30 x 40 in. / 76,2 x 101,6 cm
Courtesy Matthew Marks Gallery, New York

Joey at the Love Ball, NYC (Joey al ballo dell'Amore, NYC), 1991
Cibachrome print / stampa cibachrome
30 x 40 in. / 76,2 x 101,6 cm
Courtesy Matthew Marks Gallery, New York

Greer's Life, Chicago (La vita di Greer, Chicago), 1996
Cibachrome print / stampa cibachrome
30 x 40 in. / 76,2 x 101,6 cm
Courtesy Matthew Marks Gallery, New York

Joey on the Balcony, Hotel Ritz, Paris (Joey sul balcone, Hotel Ritz, Parigi), 2001
Cibachrome print / stampa cibachrome
30 x 40 in. / 76,2 x 101,6 cm
Courtesy Matthew Marks Gallery, New York

Clemens by the River Seine, Paris (Clemens sulla riva della Senna, Parigi), 2001
Cibachrome print / stampa cibachrome
30 x 40 in. / 76,2 x 101,6 cm
Courtesy Matthew Marks Gallery, New York

Clemens Cruising in the Glass, Eiffel Tower, Paris (Clemens in cerca di compagnia riflesso nel vetro, Torre Eiffel, Parigi), 2001
Cibachrome print / stampa cibachrome
30 x 40 in. / 76,2 x 101,6 cm
Courtesy Matthew Marks Gallery, New York

Douglas Gordon
24-Hour Psycho (Psycho 24 ore), 1993
Video projection / video proiezione
Dimensions variable / dimensioni variabili
24 hour / 24 ore
From / Da *Psycho*, 1960, directed by / regia di Alfred Hitchcock, Universal Studios © Universal
Courtesy the artist and / l'artista e Gagosian Gallery, New York
[Venue / sede Castello di Rivoli]

Kissing with Sodium Pentothal (Baciarsi con Pentotal sodio), 1994
35mm slide projection / proiezione diapositive 35mm
Variable dimensions / dimensioni variabili
Private Collection / Collezione privata

George Grosz
Fern im Süd das schöne Spanien (Far in the South, Beautiful Spain / Giù nel sud, meravigliosa Spagna), 1919
Ink and watercolour on paper / Inchiostro e acquerello su carta
14 1/2 x 11 3/4 in. / 36,8 x 29,9 cm
Private collection / Collezione privata
Courtesy Richard Nagy, London and / e Luc Bellier
[Venue / sede Whitechapel Gallery]

Café (Caffè), 1915
Oil and charcoal on canvas / olio e carboncino su tela
24 x 15 7/8 in. / 61 x 40,3 cm
Hirshhorn Museum and Sculpture Garden, Smithsonian Institution, Washington, gift of / donazione di Joseph H. Hirshhorn Foundation, 1966

Sunil Gupta
Exiles (Esili), 1987
Cibachrome print, text / stampa cibachrome, testo
19 x 19 in. / 48,2 x 48,2 cm
Courtesy Zelda Cheatle Gallery, London

Exiles (Esili), 1987
Cibachrome print, text / stampa cibachrome, testo
19 x 19 in. / 48,2 x 48,2 cm
Courtesy Zelda Cheatle Gallery, London

Exiles (Esili), 1987
Cibachrome print, text / stampa cibachrome, testo
19 x 19 in. / 48,2 x 48,2 cm
Courtesy Zelda Cheatle Gallery, London

Exiles (Esili), 1987
Cibachrome print, text / stampa cibachrome, testo
19 x 19 in. / 48,2 x 48,2 cm
Courtesy Zelda Cheatle Gallery, London

Exiles (Esili), 1987
Cibachrome print, text / stampa cibachrome, testo
19 x 19 in. / 48,2 x 48,2 cm
Courtesy Zelda Cheatle Gallery, London

Exiles (Esili), 1987
Cibachrom print, text / stampa cibachrome, testo
19 x 19 in. / 48,2 x 48,2 cm
Courtesy Zelda Cheatle Gallery, London

Exiles (Esili), 1987
Cibachrome print, text / stampa cibachrome, testo

19 x 19 in. / 48,2 x 48,2 cm
Courtesy Zelda Cheatle Gallery, London

Exiles (Esili), 1987
Cibachrom print, text / stampa cibachrome, testo
19 x 19 in. / 48,2 x 48,2 cm
Courtesy Zelda Cheatle Gallery, London

Exiles (Esili), 1987
Cibachrom print, text / stampa cibachrome, testo
19 x 19 in. / 48,2 x 48,2 cm
Courtesy Zelda Cheatle Gallery, London

Exiles (Esili), 1987
Cibachrom print, text / stampa cibachrome, testo
19 x 19 in. / 48,2 x 48,2 cm
Courtesy Zelda Cheatle Gallery, London

Exiles (Esili), 1987
Cibachrom print, text / stampa cibachrome, testo
19 x 19 in. / 48,2 x 48,2 cm
Courtesy Zelda Cheatle Gallery, London

Andreas Gursky
May Day II (Primo Maggio II), 1998
Cibachrome print / stampa cibachrome
73 1/4 x 89 in. / 186 x 226 cm
Zabludowicz Collection / Collezione, London

Philip Guston
Scared Stiff (Spaventato), 1970
Oil on canvas / olio su tela
57 1/16 x 80 11/16 in. / 145 x 205 cm
Private Collection / Collezione privata, Well, North Yorkshire

Daniel Guzmán
New York Groove (Ritmo di New York), 2004
Video projection, DVD / video proiezione, DVD
3 min.
Courtesy Lombard-Freid Fine Arts, New York; Kurimanzutto, Mexico City

Richard Hamilton
The Citizen (Il cittadino), 19812-83
Oil on canvas / olio su tela
78 3/4 x 39 3/4 in. / 200 x 100,9 cm
Tate. Purchased / acquisito 1985
[Venue / sede Whitechapel Gallery]

The Subject (Il soggetto), 1988-90
Acrylic on canvas / acrilico su tela
93 11/16 x 92 1/2 in. / 238 x 235 cm
Tate. Purchased / acquisito 1993
[Venue / sede Whitechapel Gallery]

The State (Lo Stato), 1993
Oil, enamel and mixed media on cibachrome on canvas / olio, smalto e tecnica mista su stampa cibachrome su tela
95 1/4 x 92 1/2 in. / 242 x 235 cm
Tate. Purchased / acquisito 1993
[Venue / sede Whitechapel Gallery]

People (*Gente*), 1965-66
Oil and cellulose on photo panel / olio
e cellulosa su pannello fotografico
31 7/8 x 48 1/16 in. / 81 x 122 cm
Courtesy the artist / l'artista
[Venue / sede Castello di Rivoli]

Bathers II (*Bagnanti II*), 1967
Oil on colour photo-sensitized fabric / olio
su tela fotosensibilizzata a colori
29 15/16 x 45 1/16 in. / 76 x 114,5 cm
Courtesy the artist / l'artista
[Venue / sede Castello di Rivoli]

John Heartfield
MacDonald-Socialism. MacDonald = Sozialismus
(*MacDonald-Socialismo. MacDonald = Socialismo*),
1930
AIZ No. 28, p. 543
Typographical rotogravure, one dye / rotocalco
tipografico a una tinta
14 15/16 x 11 in. / 38 x 28 cm
IVAM, Instituto Valenciano de Arte Moderno,
Generalitat Valenciana
Collection / Collezione Marco Pinkus

Wer Bürgerblätter liest wird blind und taub
(*Whoever Reads Bourgeois Newspapers Becomes
Blind and Deaf / Chiunque legga giornali borghesi
diventa cieco e sordo*), 1930
AIZ No. 6, p. 103
Typographical rotogravure, one dyes / rotocalco
tipografico a una tinta
14 15/16 x 11 in. / 38 x 28 cm
IVAM, Instituto Valenciano de Arte Moderno,
Generalitat Valenciana
Collection / Collezione Marco Pinkus

Alles in schönster Ordnung (*Everything's just
Wonderful / Tutto è meraviglioso*), 1933
AIZ No. 25, p. 436
Typographical rotogravure, one dye / rotocalco
tipografico a una tinta
14 15/16 x 11 in. / 38 x 28 cm
IVAM, Instituto Valenciano de Arte Moderno,
Generalitat Valenciana
Collection / Collezione Marco Pinkus

Dr. Goebbels, der Gesundbeter (*Dr. Goebbels, the
Faith Healer / Dr. Goebbels, il taumaturgo della
fede*), 1934
AIZ No. 20, p. 328
Typographical rotogravure, one dye / rotocalco
tipografico a una tinta
14 15/16 x 11 in. / 38 x 28 cm
IVAM, Instituto Valenciano de Arte Moderno,
Generalitat Valenciana
Collection / Collezione Marco Pinkus

Alle Fäuste zu einer geballt (*Every Fist Clenched
as One / Ogni pugno serrato in uno*), 1934
AIZ No. 40, p. 633
Typographical rotogravure, one dye / rotocalco
tipografico a una tinta
14 15/16 x 11 in. / 38 x 28 cm

IVAM, Instituto Valenciano de Arte Moderno,
Generalitat Valenciana
Collection / Collezione Marco Pinkus

Nürnberg: 60 grad im schatten! (*Norinberg:
60 degrees in the shade / Norinberga: 60 gradi
all'ombra*), 1935
AIZ No. 40, p. 640
Typographical rotogravure, one dye / rotocalco
tipografico a una tinta
14 15/16 x 11 in. / 38 x 28 cm
IVAM, Instituto Valenciano de Arte Moderno,
Generalitat Valenciana
Collection / Collezione Marco Pinkus

Bevor der Krieg euch fällt, muss er fallen!
(*He Must Fall Before the War Fells You! /
Deve cadere prima che la guerra vi distrugga!*),
1936
AIZ No. 22, p. 352
Typographical rotogravure, one dye / rotocalco
tipografico a una tinta
14 15/16 x 11 in. / 38 x 28 cm
IVAM, Instituto Valenciano de Arte Moderno,
Generalitat Valenciana
Collection / Collezione Marco Pinkus

Fremdenlegionäre fern vom Schuss (*Foreign
Legionnaires Away From the Action / Legionari
stranieri lontani dall'azione*), 1936
VI No. 16
Typographical rotogravure, one dye / rotocalco
tipografico a una tinta
14 15/16 x 11 in. / 38 x 28 cm
IVAM, Instituto Valenciano de Arte Moderno,
Generalitat Valenciana
Collection / Collezione Marco Pinkus

Mahnung (*Warning / Pericolo*), 1937
VI No. 41
Typographical rotogravure, one dye / rotocalco
tipografico a una tinta
14 15/16 x 11 in. / 38 x 28 cm
IVAM, Instituto Valenciano de Arte Moderno,
Generalitat Valenciana
Collection / Collezione Marco Pinkus

Edward Hopper
Untitled (*Senza titolo*), 1922
Oil on canvas / olio su tela
39 3/4 x 26 13/16 in. / 101 x 68,1 cm
Whitney Museum of American Art, New York
Bequest / lascito Josephine N. Hopper,
70.1169

Pierre Huyghe
Two Minutes out of Time (*Due minuti fuori dal
tempo*), 2000
Digi-Beta video, 5.1 sound / video Beta-Digitale,
suono 5.1
4 min.
Co-production / prodotto in collaborazione tra:
Anna Sanders Films & Antéfilms
Courtesy Marian Goodman Gallery, New York - Paris
[Venue / sede Whitechapel Gallery]

L'Ellipse (*The Ellipsis / L'ellissi*), 1998
Triple video projection, Super-16mm film
transferred to Digi-Beta / tripla proiezione video,
filmato in Super-16mm, trasferito su
Beta-Digitale
13 min.
Co-production / prodotto in collaborazione tra:
Anna Sanders Films e Antéfilms
Courtesy Marian Goodman Gallery, New York - Paris
(Venue / sede Castello di Rivoli)

Joan Jonas
Songdelay (*Canzone ritardata*), 1973
16mm film transferred to video, black and white,
sound / film 16mm trasferito su video, bianco
e nero, suono
18 min. 35 sec.
Courtesy Electronic Arts Intermix, New York

Alex Katz
Thursday Night #2 (*Giovedì notte n. 2*),
1974
Oil on canvas / olio su tela
72 1/16 x 144 1/8 in. / 183 x 366 cm
Collection the artist / Collezione dell'artista
Courtesy Timothy Taylor Gallery, London

Seydou Keïta
1952-1955
Gelatin-silver print / stampa alla gelatina
bromuro d'argento
23 5/8 x 19 11/16 in. / 60 x 50 cm
C.A.A.C. – the Pigozzi Collection, Genève

1952-1955
Gelatin-silver print / stampa alla gelatina
bromuro d'argento
23 5/8 x 19 11/16 in. / 60 x 50 cm
C.A.A.C. – the Pigozzi Collection, Genève

1959
Gelatin-silver print / stampa alla gelatina
bromuro d'argento
23 5/8 x 19 11/16 in. / 60 x 50 cm
C.A.A.C. – The Pigozzi Collection, Genève

1959-1960
Gelatin-silver print / stampa alla gelatina
bromuro d'argento
23 5/8 x 19 11/16 in. / 60 x 50 cm
C.A.A.C. – the Pigozzi Collection, Genève

1959-1960
Gelatin-silver print / stampa alla gelatina
bromuro d'argento
23 5/8 x 19 11/16 in. / 60 x 50 cm
C.A.A.C. – the Pigozzi Collection, Genève

William Kentridge
Monument (*Monumento*), 1990
Animated 16mm film transferred on video, DVD /
disegno animato 16mm trasferito su video, DVD
3 min. 11 sec.
Courtesy Marian Goodman Gallery, New York;
The Goodman Gallery, Johannesburg

Ernst Ludwig Kirchner
Strassenszene (*Street scene/ Scena di strada*),
1913-22
Oil on canvas / olio su tela
27 9/16 x 18 7/8 in. / 70 x 48 cm
Private collection / Collezione privata

Gustav Klucis
From Russian NEP Will Come Russian Socialism
(*Dal russo NEP verrà socialismo russo*), 1930
Lithograph / litografia
47 1/4 x 32 5/16 in. / 120 x 82 cm
Collection / Collezione Merrill C. Berman, New York

*In the Storm of the Third Year of the Five Year
Plan* (*Nella tempesta del terzo anno del piano
quinquennale*), 1930
Lithograph / litografia
51 1/8 x 42 11/16 in. / 130 x 108,5 cm
Collection / Collezione Merrill C. Berman, New York

Anti-Imperialist Exhibition (*Mostra anti-
imperialista*), 1931
Lithograph / litografia
54 x 41 in. / 138,5 x 104,7 cm
Collection / Collezione Merrill C. Berman, New York

Building Socialism under the Banner of Lenin
(*Costruendo il Socialismo sotto il vessillo di
Lenin*), 1931
Lithograph / litografia
42 1/4 x 26 1/2 in. / 107,3 x 67,3 cm
Collection / Collezione Merrill C. Berman, New York

*Push Worker! Into the Battle for Mobilization of
Internal Resources* (*Avanti lavoratore! Nella
battaglia per la mobilitazione delle risorse
interne*), 1931
Lithograph / litografia
55 11/16 x 40 15/16 in. / 144 x 104 cm
Collection / Collezione Merrill C. Berman, New York

*Long Live the Shockworkers of Socialist
Construction* (*Lunga vita ai lavoratori uniti delle
ricostruzione socialista*), 1932
Lithograph / litografia
50 1/16 x 42 11/16 in. / 150 x 108 cm
Collection / Collezione Merrill C. Berman, New York

Käthe Kollwitz
Schlachtfeld (*Battlefield / Campo di Battaglia*),
1907
Etching with tonal textures and acquatint,
engraving / acquaforte con variazioni tonali,
acquatinta e bulino
16 1/4 x 20 7/8 in. / 41,2 x 53 cm
The British Museum, London

Die Gefangenen (*The Prisoners / I prigionieri*), 1908
Etching with tonal textures and acquatint,
overworked with grey wash / acquaforte
con variazioni tonali, acquatinta, ritoccata
con acquerello grigio
12 7/8 x 16 5/8 in. / 32,7 x 42,3 cm
The British Museum, London

Gedenkblatt für Karl Liebknecht (*In Memory of
Karl Liebknecht / In memoria di Karl Liebknecht*),
1919-20
Woodcut / xilografia
14 x 19 5/8 in. / 35,6 x 49,8 cm
The British Museum, London

Mark Leckey
Fiorucci Made me Hardcore (*Fiorucci mi ha reso
"hardcore"*), 1999
DVD, colour, sound / DVD, colore, suono
14 min.
Courtesy Gavin Brown's Enterprise, New York
[Venue / sede Castello di Rivoli]

Parade (*Parata*), 2003
Video transferred on DVD, colour, sound / video
trasferito su DVD, colore, suono
32 min.
Courtesy Cabinet, London
[Venue / sede Whitechapel Gallery]

Fernand Léger
Les Trois camarades (*The Three Friends / I tre
compagni*), 1920
Oil on canvas / olio su tela
36 1/4 x 28 3/4 in. / 92 x 73 cm
Stedelijk Museum, Amsterdam

Helen Levitt
New York, 1939 c.
Gelatin-silver print / stampa alla gelatina
bromuro d'argento
11 x 14 in. / 27,9 x 35,5 cm
© Helen Levitt, Courtesy Laurence Miller Gallery,
New York

New York, 1940 c.
Gelatin-silver print / stampa alla gelatina
bromuro d'argento
14 x 11 in. / 35,5 x 27,9 cm
© Helen Levitt, Courtesy Laurence Miller Gallery,
New York

New York, 1940 c.
Gelatin-silver print / stampa alla gelatina
bromuro d'argento
14 x 11 in. / 27,9 x 35,5 cm
© Helen Levitt, Courtesy Laurence Miller Gallery,
New York

New York, 1940 c.
Gelatin-silver print / stampa alla gelatina
bromuro d'argento
11 x 14 1/16 in. / 35,7 x 27,9 cm
© Helen Levitt, Courtesy Laurence Miller Gallery,
New York

New York, 1940 c.
Gelatin-silver print / stampa alla gelatina
bromuro d'argento
14 x 11 in. / 35,5 x 27,9 cm
© Helen Levitt, Courtesy Laurence Miller Gallery,
New York

New York, 1940 c.
Gelatin-silver print / stampa alla gelatina
bromuro d'argento
14 x 11 in. / 35,5 x 27,9 cm
© Helen Levitt, Courtesy Laurence Miller Gallery,
New York

New York, 1940 c.
Gelatin-silver print / stampa alla gelatina
bromuro d'argento
14 x 11 in. / 35,5 x 27,9 cm
© Helen Levitt, Courtesy Laurence Miller Gallery,
New York

New York, 1940 c.
Gelatin-silver print / stampa alla gelatina
bromuro d'argento
11 x 14 in. / 27,9 x 35,5 cm
© Helen Levitt, Courtesy Laurence Miller Gallery,
New York

New York, 1940 c.
Gelatin-silver print / stampa alla gelatina
bromuro d'argento
14 x 11 in. / 35,5 x 27,9 cm
© Helen Levitt, Courtesy Laurence Miller Gallery,
New York

New York, 1940 c.
Gelatin-silver print / stampa alla gelatina
bromuro d'argento
11 x 14 in. / 27,9 x 35,5 cm
© Helen Levitt, Courtesy Laurence Miller Gallery,
New York

New York, 1948 c.
Gelatin-silver print / stampa alla gelatina
bromuro d'argento
11 x 14 in. / 27,9 x 35,5 cm
© Helen Levitt, Courtesy Laurence Miller Gallery,
New York

In the Street (*Per la strada*), 1952
In collaboration with / in collaborazione
con James Agee, Janice Loeb
Film 16mm, b&w silent / b&n muto
16 min.
© Helen Levitt, Courtesy Laurence Miller Gallery,
New York

Paul McCarthy
Class Fool (*Il buffone della classe*), 1976
Video, Colour / video, colore
30 min. 37 sec.
Courtesy the artist / l'artista; Hauser
& Wirth, Zurich-London; Luhring Augustine,
New York

Steve McQueen
Exodus (Esodo), 1992-97
8mm, film transferred on DVD / film 8 mm,
trasferito du DVD 1 min. 5 sec.
Courtesy Thomas Dane, London

René Magritte
L'Esprit comique (The Comical Spirit / Lo spirito comico), 1928
28 ³/₄ x 21 ¹/₄ in. / 73 x 54 cm
Private Collection, London / Collezione privata, Londra
Courtesy Galerie Xavier Hufkens, Bruxelles

La Reconnaissance infinie (The Infinite Recognition / La riconoscenza infinita), 1933
Oil on canvas / olio su tela
38 ³/₈ x 28 ³/₄ in. / 97,5 x 73 cm
Private Collection / Collezione privata

Édouard Manet
Le Bal masqué à l'Opéra (Masked Ball at the Opera / Ballo in maschera all'Opera), 1873
Oil on canvas / olio su tela
23 ¹/₄ x 28 ⁹/₁₆ in. / 59,1 x 72,5 cm
The National Gallery of Art, Washington, Gift of / donazione di Mrs. Horace Havemeyer in memory of mother-in-law / in memoria della suocera Louisine W. Havemeyer 1982.75.1

Man Ray
Tonsure (Tonsura), 1919-20 c.
Gelatin-silver print / stampa alla gelatina bromuro d'argento
4 ³/₄ x 3 ⁹/₁₆ in. / 12 x 9 cm
Centre Georges Pompidou, Paris – Musée national d'art moderne / Centre de création industrielle

Rrose Sélavy, 1920-21 c.
Gelatin-silver print / stampa alla gelatina bromuro d'argento
3 ⁹/₁₆ x 4 ³/₄ in. / 9 x 12 cm
Centre Georges Pompidou, Paris – Musée national d'art moderne / Centre de création industrielle

Tina Modotti
Untitled Flag and hands (mural detail) (Senza titolo – Bandiera e mani [particolare di affresco]), 1926 c.
Gelatin-silver print / stampa alla gelatina bromuro d'argento
7 ¹/₄ x 9 ¹/₄ in. / 18,4 x 23,4 cm
Courtesy Throckmorton Fine Art, Inc., New York

Campesiños (Contadini), 1927 c.
Gelatin-silver print / stampa alla gelatina bromuro d'argento
3 x 4 in. / 7,6 x 10,1 cm
Courtesy Throckmorton Fine Art, Inc., New York

Three Ways to Wear a Serape (Tre modi di indossare un serape), 1927-28
Gelatin-silver print / stampa alla gelatina bromuro d'argento

5 ¹⁵/₁₆ x 4 ⁵/₈ in. / 12,7 x 10,1 cm
Courtesy Throckmorton Fine Art, Inc., New York

Rivera Mural: Detail of "Burial of the Victims of the Revolution" at the Ministry of Education, (Affresco Rivera: particolare di "Sepoltura delle vittime della Rivoluzione" al Ministero dell'Educazione), 1928
Gelatin-silver print / stampa alla gelatina bromuro d'argento
8 x 10 in. / 20,3 x 25,4 cm
Courtesy Throckmorton Fine Art, Inc., New York

Woman with Flag (Donna con bandiera), 1928 c.
Platinum modern print from original negative / stampa moderna al platino dal negativo originale
10 x 8 in. / 25,4 x 20,3 cm
Collection / Collezione Dr. Alvin Friedman Kien
Courtesy Throckmorton Fine Art, Inc., New York

Edvard Munch
Dågen Derpa (The Day After /L'indomani), 1894-95
Oil on canvas / olio su tela
45 ¹/₄ x 59 ¹³/₁₆ in. / 115 x 152 cm
National Museum of Art, Architecture and Design – National Gallery, Oslo

Juan Muñoz
Three Seated on the Wall with Big Chair (Tre seduti sul muro con sedia grande), 2000
Resin and iron / resina e ferro
78 ³/₄ x 51 ³/₁₆ x 23 ⁵/₈ in. / 200 x 130 x 60 cm
Courtesy Estate of Juan Muñoz, Marian Goodman Gallery, New York – Paris

Two Seated on the wall with small chair (Due seduti sul muro con sedia piccola), 2001
Polyester resin / resina al poliestere
31 ¹/₂ x 35 ⁷/₁₆ x 17 ¹¹/₁₆ in. / 80 x 90 x 45 cm
Courtesy Estate of Juan Muñoz, Marian Goodman Gallery, New York – Paris

Bruce Nauman
Clown Torture (Dark and Stormy Night with Laughter) (Tortura del Clown [Notte buia e tempestosa con riso]), 1987
2 monitors, 2 U-matic videotapes, 2 videoplayers / 2 monitor, 2 videocassette U-matic, 2 video-registratori
62 min.
Collection / Collezione S.M.A.K. (Stedelijk Museum voor Actuele Kunst), Gent

Chris Ofili
The Adoration of Captain Shit and the Legend of the Black Stars (2nd Version) (L'adorazione di Capitan merda e la leggenda delle stelle nere [seconda versione]), 1998
Acrylic, oil, resin, paper collage, glitter, map pins and elephant dung on canvas / acrilico, olio, resina, collage di carta, glitter, puntine e escrementi di elefante su tela
96 x 71 ¹⁵/₁₆ in. / 243,8 x 182,8 cm
Collection / Collezione Victoria and Warren Miro

Courtesy Chris Ofili - Afroco & Victoria Miro Gallery, London

Eduardo Paolozzi
Deadlier than the Male (Più mortale del maschio), 1950
Collage with ink on indigo paper / collage con inchiostro su carta indaco
10 ⁵/₁₆ x 7 ⁷/₈ in. / 26,2 x 20 cm
Private Collection / Collezione privata

One Party in Three Parts (Una festa in tre parti). 1952
Collage
10 ⁵/₁₆ x 8 ⁷/₁₆ in. / 26,2 x 21,5 cm
Courtesy Flowers East, London

Paul Pfeiffer
Goethe's Message to the New Negroes (Il messaggio di Goethe ai nuovi negri), 2000-01
LCD video monitor, mounting arm, DVD, loop / Video su monitor LCD, asta metallica, DVD, loop
Private collection / Collezione privata
Courtesy Richard Nagy, London and / e Luc Bellier
[Venue / sede Whitechapel Gallery]

The Long Count I (I Shook Up the World) (La lunga conta I [Ho scosso il mondo]), 2000
LCD video monitor, videotape, mounting arm / video su monitor LCD, videoregistratore, asta metallica
5 min. 57 sec. loop
Courtesy the artist and / l'artista e The Project, New York - Los Angeles
[Venue / sede Castello di Rivoli]

The Long Count II (Rumble in the Jungle) (La lunga conta II [Rumore nella giungla]), 2001
LCD video monitor, videotape, mounting arm / video su monitor LCD, videoregistratore, asta metallica
2 min. 51 sec. loop
Courtesy the artist and / l'artista e The Project, New York - Los Angeles
[Venue / sede Castello di Rivoli]

The Long Count III (Thrilla in Manila) (La lunga conta III [Thriller a Manila]), 2001
LCD video monitor, videotape, mounting arm / video su monitor LCD, videoregistratore, asta metallica
2 min. 57 sec.
Courtesy the artist and / l'artista e The Project, New York - Los Angeles
[Venue / sede Castello di Rivoli]

Pablo Picasso
Arlequin Céret, (Harlequin Céret /Arlecchino Céret), 1913 c.
Oil on canvas / olio su tela
34 ¹³/₁₆ x 18 ⁵/₁₆ in. / 88,5 x 46,5 cm
Gemeentemuseum, den Haag

Adrian Piper
The Mythic Being: I am the Locus No. 1-5 (L'essere mitico: Io sono il luogo n. 1-5), 1975

5 oil crayon drawings on gelatin silver prints /
5 disegni ad olio su stampe alla gelatina
bromuro d'argento
8 x 10 in. / 20,3 x 25,4 cm each / ciascuno
The David and Alfred Smart Museum of Art, The
University of Chicago
Purchase, Gift of Carl Rangius, by exchange /
Acquisto, donazione di per scambio

Funk Lessons (*Lezioni di Funk*), 1983
Video of performance, colour, sound / video
della performance, colore, suono
25 min.
Produced by / prodotto da Sam Samore
Collection of the artist / Collezione dell'artista
[Venue / sede Castello di Rivoli]

Michelangelo Pistoletto
Uomo e donna alla balconata (*Man and Woman
at the Balcony*), 1964-66
Silkscreen on mirror surface of stainless steel /
serigrafia su acciaio lucidato a specchio
90 9/16 x 47 1/4 in. / 230,4 x 120 cm
Fondazione Torino Musei
Galleria Civica d'Arte Moderna e Contemporanea,
Torino

Attesa n. 5 (*Waiting No. 5*), 1962-73
Silkscreen on mirror surface of stainless steel /
serigrafia su acciaio lucidato a specchio
98 7/16 x 49 3/16 in. / 250 x 125 cm
Collection / Collezione Fondazione Pistoletto
(Biella)

Richard Prince
Untitled (*The Same Man Looking in Different
Directions*) (*Senza titolo* [*lo stesso uomo che
guarda in direzioni differenti*]), 1978
3 Ektachrome photographs / 3 fotografie Ektachrome
20 x 24 in. / 50,8 x 61 cm each / ciascuna
Courtesy Gladstone Gallery, New York

Gerhard Richter
Acht Lernschwestern (*Eight Student Nurses* / *Otto
allieve infermiere*), 1966
Oil on canvas, 8 elements / olio su tela, 8 elementi
37 3/8 x 27 9/16 in. / 95 x 70 cm
Private Collection / Collezione privata, Zürich

Alexandr Rodchenko
Photomontage. Text: Mayakovsky (*Fotomontaggio.
Testo: Majakovskij*), 1923
Photomontage / fotomontaggio
6 1/8 x 8 11/16 in. / 15,5 x 22 cm
Courtesy Galerie Alex Lachmann, Köln

Mother (*Madre*), 1924
Gelatin-silver print / stampa alla gelatina
bromuro d'argento
8 7/8 x 6 1/2 in. / 22,5 x 16,5 cm
Courtesy Galerie Alex Lachmann, Köln

Mercedes-Ambulance Car (*Auto-ambulanza
Mercedes*), 1929
Gelatin-silver print / stampa alla gelatina

bromuro d'argento
9 1/4 x 11 7/16 in. / 23,5 x 29 cm
Courtesy Galerie Alex Lachmann, Köln

Suchow-Radio-Tower with a Guard
(*La torre della radio di Suchow con una guardia*),
1929
Gelatin-silver print / stampa alla gelatina
bromuro d'argento
8 1/16 x 6 5/15 in. / 20,5 x 16 cm
Courtesy Galerie Alex Lachmann, Köln

Theatre Square (*Piazza del teatro*), 1929
Gelatin-silver print / stampa alla gelatina
bromuro d'argento
9 7/16 x 11 5/8 in. / 24 x 29,5 cm
Courtesy Galerie Alex Lachmann, Köln

Parade on Red Square (*Parata sulla Piazza Rossa*),
1930
Gelatin-silver print / stampa alla gelatina
bromuro d'argento
9 3/8 x 11 7/16 in. / 23,8 x 29,1 cm
Courtesy Galerie Alex Lachmann, Köln

Pioneer with a Trumpet (*Pioniere con una tromba*),
1931
Gelatin-silver print / stampa alla gelatina
bromuro d'argento
19 1/2 x 15 5/8 in. / 49,5 x 39,7 cm
Courtesy Galerie Alex Lachmann, Köln

5-Years Plan (*Piano quinquennale*), 1932
Photomontage / fotomontaggio
6 3/16 x 8 3/4 in. / 15,7 x 22,2 cm
Courtesy Galerie Alex Lachmann, Köln

Be ready! (*Sii pronto!*), 1932
Photomontage / fotomontaggio
8 3/4 x 6 1/4 in. / 22,3 x 15,9 cm
Courtesy Galerie Alex Lachmann, Köln

Theatre Square (*Piazza del teatro*), 1932
Gelatin-silver print / stampa alla gelatina
bromuro d'argento
11 1/2 x 8 3/4 in. / 29,2 x 22,3 cm
Courtesy Galerie Alex Lachmann, Köln

The Construction of the Lock (*La costruzione della
diga*), 1933
Gelatin-silver print / stampa alla gelatina
bromuro d'argento
8 15/16 x 11 15/16 in. / 22,7 x 30,3 cm
Courtesy Galerie Alex Lachmann, Köln

*The Photographer Georgy Petrussov on the Red
Square* (*Il fotografo Georgy Petrussov sulla Piazza
Rossa*), 1935
Gelatin-silver print / stampa alla gelatina
bromuro d'argento
9 5/16 x 6 3/4 in. / 23,6 x 17,2 cm
Courtesy Galerie Alex Lachmann, Köln

An Oath (*Workers of the World United*) (*Un
Giuramento* [*Lavoratori di tutto il mondo uniti*]),
1936

Gelatin-silver print / stampa alla gelatina
bromuro d'argento
22 7/16 x 19 1/8 in. / 57 x 48,5 cm
Courtesy Galerie Alex Lachmann, Köln

Anri Sala
Intervista (Finding the Words) [*Intervista (Trovare
le parole)*], 1998
Video, DVD, colour, sound / video, DVD, colore,
suono
26 min.
Courtesy Chantal Crousel Gallery, Paris
[Venue / sede Whitechapel Gallery]

Mixed Behaviour (*Comportamento misto*), 2003
Video, DVD, colour, sound / video, DVD, colore,
suono
8 min. 17 sec.
Courtesy Marian Goodman Gallery, New York
[Venue / sede Castello di Rivoli]

August Sander
From the series / dalla serie *Menschen des 20.
Jahrhunderts* (*People of the 20th Century* / *Gente
del XX secolo*):

*II Der Handwerker 10 Der Arbeiter – sein Leben
und Wirken, Grobschmied* (*II The Skilled Tradsman,
10 The Worker – His Life and Work, Blacksmith* /
*II Artigiano specializzato, 10 Il lavoratore – la sua
vita e il suo lavoro, fabbro*), 1926
Gelatin-silver print / stampa alla gelatina
bromuro d'argento
10 3/16 x 7 3/4 in. / 25,9 x 19,7 cm
Die Photographische Sammlung/SK Stiftung
Kultur, August Sander Archiv, Köln

*II Der Handwerker 10 Der Arbeiter – sein Leben
und Wirken, Straßenbauarbeiter* (*II The Skilled
Tradsman, 10 The Worker – His Life and Work, Road
Construction Workers* / *II Artigiano specializzato,
10 Il lavoratore – la sua vita e il suo lavoro,
lavoratori che costruiscono le strade*), 1927
Gelatin-silver print / stampa alla gelatina
bromuro d'argento
7 1/4 x 9 13/16 in. / 18,4 x 25 cm
Die Photographische Sammlung/SK Stiftung
Kultur, August Sander Archiv, Köln

*II Der Handwerker, 10 Der Arbeiter – sein Leben
und Wirken, Schauerleute* (*II The Skilled
Tradsman, 10 The Worker – His Life and Work,
Dock Workers* / *II Artigiano specializzato, 10 Il
lavoratore – la sua vita e il suo lavoro, lavoratori
del porto*), 1929
Gelatin-silver print / stampa alla gelatina
bromuro d'argento
10 1/4 x 8 5/16 in. / 26 x 21,1 cm
Die Photographische Sammlung/SK Stiftung
Kultur, August Sander Archiv, Köln

*II Der Handwerker 11 Arbeitertypen – physisch
und geistig Arbeiterrat aus dem Ruhrgebiet* (*II The
Skilled Tradesman 11 Working Types – Physical
and Intellectual Workers' Council from the Ruhr* /

Il Artigiano specializzato, 11 Tipi di lavoratori – il sindacato dei lavoratori intellettuali e manovali della Ruhr), 1929
Gelatin-silver print / stampa alla gelatina bromuro d'argento
7 3/16 x 10 1/16 in. / 18,2 x 25,6 cm
Die Photographische Sammlung/SK Stiftung Kultur, August Sander Archiv, Köln

Jahrhunderts VI Die Großstadt, 41 Die dienenden Gepäckträger (VI The City, 41 Servants Porters / VI La città, 41 servitori portantini), 1929
Gelatin-silver print / stampa alla gelatina bromuro d'argento
10 1/4 x 7 3/16 in. / 26 x 18,3 cm
Die Photographische Sammlung/SK Stiftung Kultur, August Sander Archiv, Köln

Christian Schad
Maika, 1929
Oil on canvas / olio su tela
25 9/16 x 20 7/8 in. / 65 x 53 cm
Private Collection / Collezione privata

Carolee Schneemann
Meat Joy (Gioia della carne), 1964
16mm film transferred on video, sound / film 16mm trasferito su video, suono
6 min.
Courtesy Electronic Arts Intermix, New York

Meat Joy (Gioia della carne), 1999
Performance collage / collage della performance (images / immagini, 1964)
Photographs, paint on linen / fotografie, pittura su lino
81 x 53 in. / 205,7 x 134,6 cm
Courtesy the artist / l'artista

Thomas Schütte
JanusKopf (Head of Janus / Testa di Giano), 1993
Glazed ceramic / ceramica invetriata
29 5/16 x 46 7/8 x 17 in. / 74,5 x 119 x 44,5 cm
Kaiser Wilhelm Museum Krefeld Collection / Collezione Helga & Walther Lauffs

Ashtray (Posacenere), 1986
24 men in wood, vase, and stone / 24 uomini in legno, vaso e ghiaia
Variable dimensions / dimensioni variabili
Collection / Collezione Lisa & Tucci Russo [Venue / sede Castello di Rivoli]

George Segal
The Dry Cleaning Store (La lavanderia a secco), 1964
Plaster, wood, metal, neon, paper / Gesso, legno, metallo, neon, carta
83 7/8 x 83 7/8 x 96 1/16 in. / 213 x 213 x 244 cm
Moderna Museet, Stockholm. New York Collection 1973

Cindy Sherman
Untitled #72 (Senza titolo n. 72), 1980
Colour photograph / fotografia a colori
15 3/8 x 22 13/16 in. / 39 x 58 cm
Private Collection / Collezione privata
Courtesy Lia Rumma

Untitled #75 (Senza titolo n. 75), 1980
Colour photograph / fotografia a colori
15 3/8 x 22 13/16 in. / 39 x 58 cm
Private Collection / Collezione privata
Courtesy Lia Rumma

Untitled #77 (Senza titolo n. 77), 1980
Colour photograph / fotografia a colori
15 3/8 x 22 13/16 in. / 39 x 58 cm
Private Collection / Collezione privata
Courtesy Lia Rumma

Untitled #78 (Senza titolo n. 78), 1980
Colour photograph / fotografia a colori
15 3/8 x 22 13/16 in. / 39 x 58 cm
Private Collection / Collezione privata
Courtesy Lia Rumma

Untitled #79 (Senza titolo n.79), 1980
Colour photograph / fotografia a colori
15 3/8 x 22 13/16 in. / 39 x 58 cm
Private Collection / Collezione privata
Courtesy Lia Rumma

Untitled #80 (Senza titolo n. 80), 1980
Colour photograph / fotografia a colori
15 3/8 x 22 13/16 in. / 39 x 58 cm
Private Collection / Collezione privata
Courtesy Lia Rumma

Walter Sickert
Gaieté Rochechouart, circa 1906
Oil on canvas / olio su tela
19 x 24 in. / 50,2 x 61 cm
Courtesy Ivor Braka Ltd., London

Malick Sidibé
Toute la famille en moto (The Whole Family on a Motorcycle / Tutta la famiglia sulla motocicletta), 1962
Gelatin-silver print / stampa alla gelatina bromuro d'argento
19 11/16 x 15 3/4 in. / 50 x 40 cm
C.A.A.C – the Pigozzi Collection, Genéve

Les quatres amies le jour de fête (The Four Friends on the Day of the Party / Le quattro amiche nel giorno di festa), 1963
Gelatin-silver print / stampa alla gelatina bromuro d'argento
19 11/16 x 15 3/4 in. / 50 x 40 cm
C.A.A.C – the Pigozzi Collection, Genéve

Amis des Espagnols (Friends of the Spanish / Amici degli Spagnoli), 1968
Gelatin-silver print / stampa alla gelatina bromuro d'argento

19 11/15 x 15 3/4 in. / 50 x 40 cm
C.A.A.C – the Pigozzi Collection, Genéve

Ambianceur en pattes d'éléphant (Young man with bell bottoms / Giovane con pantaloni a zampa d'elefante), 1970
Gelatin-silver print / stampa alla gelatina bromuro d'argento
19 11/16 x 15 3/4 in. / 50 x 40 cm
C.A.A.C – the Pigozzi Collection, Genéve

La Veille de Noël (Christmas Eve / Veglione di Natale), 1963
Gelatin-silver print / stampa alla gelatina bromuro d'argento
19 11/16 x 15 3/4 in. / 50 x 40 cm
C.A.A.C – The Pigozzi Collection, Genéve

Raghubir Singh
Women and Rickshaw Driver, Benares, Uttar Pradesh (Donne e conducente di risciò, Benares, Uttar Pradesh), 1984
Cibachrome print / stampa cibachrome
19 1/2 x 29 1/2 in. / 49,5 x 74,9 cm
© 1987 Raghubir Singh - Succession Raghubir Singh

Pavement and Mirror Shop, Howrah, West Bengal (Marciapiede e negozio di specchi, Howrah, West Bengal), 1991
Cibachrome print / stampa cibachrome
19 1/2 x 29 1/2 in. / 49,5 x 74,9 cm
© 1998 Raghubir Singh - Succession Raghubir Singh

Zaveri Bazaar and Jewellers Showroom (Zaveri Bazaar e la vetrina dei gioiellieri), 1994
Cibachrome print / stampa cibachrome
19 1/2 x 29 1/2 in. / 49,5 x 74,9 cm
© 1994 Raghubir Singh - Succession Raghubur Singh

Agra, Uttar Pradesh, 1997
Cibachrome print / stampa cibachrome
19 1/2 x 29 1/2 in. / 49,5 x 74,9 cm
© 2002 Succession Raghubir Singh

Charles Sheeler & Paul Strand
Manhatta, 1920
16mm film transferred on DVD / film 16mm traferito su DVD
10 min.
British Film Institute, London

Song Dong
Crumpling Shanghai (Accartocciando Shangai), 2000
Video, Colour, Sound / video, colore, suono
16 min.
Courtesy the artist and / l'artista; CourtYard Gallery, Beijing

Henri de Toulouse-Lautrec
Au Café: le consommateur et la caissière chlorotique (At the Bar: the Client and the

Chlorotic Cashier / Al caffè: il cliente e la cassiera clorotica), 1898
Oil on board / olio su cartoncino
32 1/16 x 23 5/8 in. / 81,5 x 60 cm
Kunsthaus, Zürich
[Venue / sede Whitechapel Gallery]

Dziga Vertov
Chelovek s kinoapparatom (*Man with a Movie Camera / L'uomo con la macchina da presa*), 1929
16mm film transferred on DVD, soundtrack / film 16mm traferito su DVD, colonna sonora
138 min.
British Film Institute, London

Jeff Wall
Picture for Women (*Ritratto per donne*), 1979
Cibachrome, lightbox / stampa cibachrome, cassone luminoso
63 9/16 x 88 x 11 1/4 in. / 161,5 x 223,5 x 28,5 cm
Centre Georges Pompidou, Paris – Musée national d'Art moderne / Centre de création industrielle

Andy Warhol
Orange Car Crash (Orange Disaster) (5 Deaths 11 Times in Orange) (*Incidente d'automobile arancione* [*Disastro arancione*] [*5 morti 11 volte in arancione*]), 1963
Silk-screen print on acrylic on canvas / serigrafia su acrilico su tela
86 1/4 x 82 5/16 in. / 209 x 219 cm
Fondazione Torino Musei - Galleria Civica d'Arte Moderna e Contemporanea, Torino

Jackie, 1964
Silkscreen on canvas / serigrafia su tela
20 x 16 in. / 50,8 x 40,6 cm
Wolverhampton Art Gallery, Wolverhampton

Gillian Wearing
Dancing in Peckham (*Ballando a Peckham*), 1994
Video, colour, sound / video, colore, suono
25 min.
Courtesy Maureen Paley Interim Art

Weegee
The Bowery, in all night mission, men sit on benches... some thinking, December 26 (*La Bowery, in una qualsiasi notte della missione, uomini seduti sulla panchina... alcuni pensano*), 1940
Gelatin-silver print / stampa alla gelatina bromuro d'argento
9 1/8 x 7 1/8 in. / 23,2 x 18,1 cm
Collection / Collezione International Centre of Photography, New York
Bequest of / Lascito di Wilma Wilcox, 1993

Murder in Hell's Kitchen (*Assassinio nel Hell's Kitchen*), 1940 c.
Gelatin-silver print / stampa alla gelatina bromuro d'argento
10 1/4 x 12 3/4 in. / 26 x 32,4 cm
Collection / Collezione International Centre of Photography, New York
Bequest of / Lascito di Wilma Wilcox, 1993

Murder on the Roof, August 14 (*Assassinio sul tetto, 14 agosto*), 1941
Gelatin-silver print / stampa alla gelatina bromuro d'argento
13 x 10 3/4 in. / 33 x 27,3 cm
Collection / Collezione dell'International Centre of Photography, New York
Purchase with funds from the / acquisito con i fondi della Zenkel Foundation,

Their First Murder, October 9 (*Il loro primo assassinio, 9 ottobre*), 1941
Gelatin-silver print / stampa alla gelatina bromuro d'argento
10 1/4 x 13 1/4 in. / 26 x 33,7 cm
Collection / Collezione International Centre of Photography, New York Purchase with funds from the Bequest of / Acquisito con i fondi del lascito Wilma Wilcox

Der Fuehrer's Birthday, April 21 (*Il Compleanno del Fuehrer, 21 aprile*), 1942
Gelatin-silver print / stampa alla gelatina bromuro d'argento
10 7/8 x 13 5/8 in. / 27,7 x 34,6 cm
Collection / Collezione International Centre of Photography, New York; Bequest of / Lascito Wilma Wilcox, 1993

At Palace Theatre (*Al Palace Theatre*), 1950 c.
Gelatin-silver print / stampa alla gelatina bromuro d'argento
9 1/4 x 12 3/4 in. / 23,5 x 32,4 cm
Collection / Collezione International Centre of Photography, New York; Bequest of / Lascito Wilma Wilcox, 1993

Elin Wikström
Rebecka väntar på Anna, Anna väntar på Cecilia, Cecilia väntar på Marie (*Rebecka Is Waiting for Anna, Anna Is Waiting for Cecilia, Cecilia Is Waiting for Marie... / Rebecka aspetta Anna, Anna aspetta Cecilia, Cecilia aspetta Marie...*), 1994
Activated situation: women waiting for each other for fifteen minutes each from 12 p.m. until 6 p.m. / Situazione animata: donne che si aspettano le une con le altre dalle 12,00 fino alle 18,00
Collection / Collezione Moderna Museet, Stockholm

Garry Winogrand
Democratic National Convention, Los Angeles, 1960 (*Riunione del partito democratico, Los Angeles, 1960*), 1960
Gelatin-silver print / stampa alla gelatina bromuro d'argento
20 x 16 in. / 50,8 x 40,6 cm
Courtesy Jeffrey Fraenkel Gallery, San Francisco

World's Fair, New York, 1964 (*La fiera mondiale, New York, 1964*), 1964
Gelatin-silver print / stampa alla gelatina bromuro d'argento

11 x 14 in. / 27,9 x 35,5 cm
Courtesy Jeffrey Fraenkel Gallery, San Francisco

Political Demonstration, New York, 1969 (*Manifestazione politica, New York, 1969*), 1969
Gelatin-silver print / stampa alla gelatina bromuro d'argento
14 x 17 in. / 35 x 56 cm
Courtesy Jeffrey Fraenkel Gallery, San Francisco

Apollo 11 Moon Shot. Cape Kennedy, Florida, 1969 (*Apollo 11, spedizione per la luna, Cape Kennedy, Florida, 1969*) 1969
Gelatin-silver print / stampa alla gelatina bromuro d'argento
14 x 17 in. / 35 x 56 cm
Courtesy Jeffrey Fraenkel Gallery, San Francisco

Jack Butler Yeats
The Small Ring (*Il piccolo ring*), 1930
Oil on canvas / olio su tela
24 x 35 13/16 in. / 61 x 91 cm
Crawford Municipal Art Gallery, Cork

p. 332: *Ashtray* (*Posacenere*), 1986
Photo/ foto Paolo Mussat Sartor, Torino, courtesy Tucci Russo Arte Contemporanea, Torre Pellice

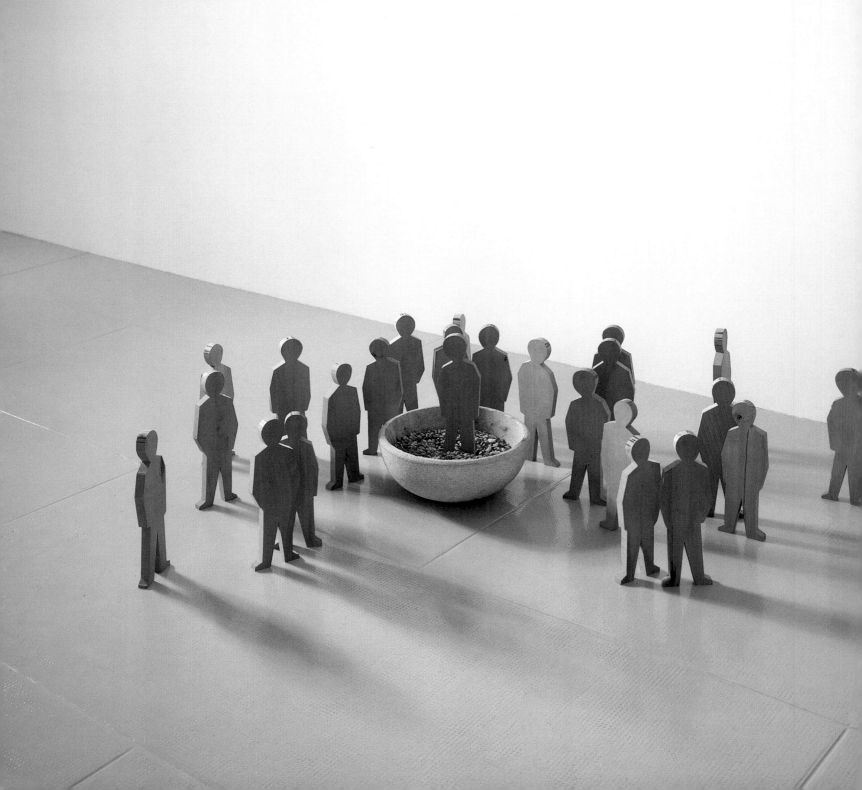

Biographies Biografie

Vito Acconci
(New York, 1940)

Vito Acconci is one of the major protagonists of performance art. Born in the Bronx to Italian parents, he began his career as a poet, and verbal language has always remaied an important aspect of his work. In the late 1960s he founded, with Bernadette Mayer, the photocopied magazine *0 to 9*. At this time, he was exploring the limits of the psyche through provocative, uninhibited and intimate performances, which were centred on the body. He later extended these works to an embrace of the body's context. Over the last couple of decades he has concentrated on the surrounding architecture as a site for interaction, creating a continuous flux between spatial abstraction and physical being in public sites such as Palladium, New York, 1986; Coca-Cola Company, Atlanta, 1987; Shibuya Station, Tokyo, 1996-2000; and Sea-Tac Airport, Seattle, 2000. In Acconci's first performances, the body was used as a catalyst for exhibitionist, instinctive and transgressive drives that were provocatively at odds with the predominant taboos of the society of the time. These works evoked profound impulses: anger, fear, desire, disgust. In *Conversion*, a three-part performance of 1970, he investigated sexual identity, performing everyday actions while burning the hairs on his chest and hiding his penis between his thighs. In *Seedbed*, which took place at Sonnabend Gallery, New York in 1972, he masturbated under a floor, out of sight, while the public could hear his groans. In *Theme Song* (1973), he lay on the ground staring into a video camera while talking suggestively to the viewer. During the early 1970s his silent Super 8 films such as *See Through* (1970) and *Adaptation Studies* (1970) concentrated on ritual acts that stretched physical and spatial boundaries. In 1980 the Museum of Contemporary Art dedicated a first major retrospective exhibition to his performance work.

Vito Acconci, tra i maggiori protagonisti della *performance art* di stampo concettuale, nasce nel Bronx da genitori italiani. Iniziando la carriera artistica come poeta, il linguaggio verbale rimarrà sempre un aspetto importante della sua opera. Alla fine degli anni Sessanta fonda, con Bernadette Mayer, la rivista fotocopiata "0 to 9". Acconci esplora i confini della psiche attraverso strategie provocatorie, disinibite e intimistiche, nelle sue opere-*performance* degli anni Sessanta e Settanta e, negli ultimi decenni, anche nelle opere d'architettura e d'arte pubblica (Palladium, New York, 1986; Coca-Cola Company, Atlanta, 1987; Shibuya Station, Tokyo, 1996-2000; Sea-Tac Airport, Seattle, 2000). Lo spazio dapprima si racchiude nel linguaggio ristretto del corpo, per poi allargarsi al contesto e all'architettura, luogo tangibile dove poter interagire creando un flusso continuo tra l'astrazione spaziale e l'entità fisica.
Nelle prime *performance*, il corpo è utilizzato come catalizzatore delle pulsioni esibizionistiche, istintive e trasgressive, provocatoriamente in contrasto con i tabù dominanti della società di quegli anni. L'artista crea opere che evocano impulsi profondi: rabbia, paura, desiderio, disgusto. In *Conversione*, del 1970, Acconci indaga sull'identità sessuale: mentre compie gesti quotidiani si brucia i peli sul petto e si nasconde il pene tra le cosce. In *Letto di seme* realizzato alla Sonnabend Gallery di New York nel 1972, l'artista si masturba per tutta la durata della mostra, nascosto sotto un pavimento del pubblico che però ne sente solo i gemiti. Acconci utilizza la telecamera filmando le sue azioni compiute di fronte all'obiettivo e il video diventa l'intimo legame tra lui e lo spettatore. In *Sigla musicale* (1973), l'artista si stende a terra fissando la telecamera lanciando ammiccanti messaggi al pubblico. Nei primi anni Settanta utilizza anche il film Super 8 e, in contrasto con le azioni registrate su videotape, realizza film muti come *Guardare attraverso* (1970) e *Studi di*

adattamento (1970) che si concentrano su azioni rituali che pongono sempre nuovi limiti fisici e spaziali. Nel 1980 il Museum of Contemporary Art di Chicago gli dedica una prima grande retrospettiva che documenta le sue attività di *performer*. (BCdeR)

Selected Bibliography / Bibliografia selezionata
V. Acconci, "Excerpts from Tapes with Liza Bear," *Avalanche*, 6, Fall / autunno, 1972.
M. Diacono, *Vito Acconci. Dal testo-azione. Al Corpo come testo*, Out London Press, London, 1975.
E. Levine, "In Pursuit of Acconci," *ArtForum*, No. 15, April / aprile, 1977.
R. Prince, "Vito Acconci," *Bomb*, No. XXXVI, Summer / estate, New York, 1991.
F. Ward, M.C. Taylor, J. Bloomer, *Vito Acconci*, Phaidon Press, London, 2002.

Chantal Akerman
(Bruxelles, 1950)

Chantal Akerman is a filmmaker and artist who was part of the generation that took up the legacy of the French *Nouvelle vague* during the 1970s, developing its message of freedom of expression, an unprejudiced analysis of behaviour and passionate involvement with real life. The daughter of Polish Jews who had experienced the concentration camps, she was influenced by Hebrew humour, with its ability to undercut life's crystallised situations, and its predilection for the comedy of characters and situations. She has worked in many media, from fictional films and documentaries to books and installations.
In early films such as *Saute ma ville* (*Blow up My City*, 1968) and *La chambre* (*The Room*, 1972), Akerman herself became the protagonist, and she continued to use autobiographical references in later works such as *Lettre d'une cinéaste: Chantal Akerman* (Letter from a filmmaker: Chantal Akerman, 1984) and *Chantal Akerman par Chantal Akerman* (Chantal Akerman by Chantal Akerman, 1996) in order to combine a reflection on her profession as a film-maker with an in-depth analysis of the relationship between individuals and the social, economic and political context by which they are subtly influenced. In 1975, at the age of twenty-four, she made her first fictional film, *Je tu il elle* (*I You He She*), whose largely autobiographical material is portrayed with a command of time and theatrical space, and a willingness to accommodate the tiniest aspects of the dramatic material within the narrative. In the same year she made *Jenne Dielman, 23, Quai du Commerce, 1080 Bruxelles*, a story of everyday alienation. Female psychology and the slow rhythm of life were to become her constant themes, shot with a clarity that underlines essential, mechanical movements.
In the 1990s, Akerman was amongst the first filmmakers to show her works in the form of installation projects which explored the expressive possibilities of the exhibition space. In theseprojects, shot in Eastern Europe (*D'Est*, 1993), in the South of the United States (*Sud*, 1999) and along the border between the United States and Mexico (*De l'autre côté* [*On the Other Side*], 2002), she broadened the theme of personal memory to embrace the contemporary geopolitical context, its conflicts, persistent intolerance, and the common need to rediscover one's roots and give substance to one's dreams.
Akerman's exhibitions include "Voilà," ARC Musée d'Art Moderne de la Ville de Paris (1994), the Venice Biennale (2001), "Documenta 11," Kassel (2002) and "Crossing the Line," Vienna Kunsthalle (2003). In 2004 the Centre Georges Pompidou in Paris dedicated a retrospective to her work.

Chantal Akerman è una regista e artista che fa parte di quella generazione che, negli anni Settanta, ha raccolto l'ere-

dità del cinema francese della Nouvelle Vague, rielaborandone la lezione di libertà espressiva, spregiudicata analisi dei costumi e partecipazione appassionata all'esistente. Figlia di genitori ebrei polacchi che conobbero il dramma del campo di concentramento, Akerman confida di aver subito l'influsso dell'umorismo ebraico nella sua capacità di smontare le situazioni cristallizzate dell'esistenza e la sua predilezione per la commedia di caratteri e di situazioni, in cui modulare – anche nei momenti più drammatici – i toni del sorriso pacato, del burlesco e della buffoneria. Protagonista in prima persona dei suoi primi film – *Saute ma ville* (*Salta la mia città*, 1968), *La chambre* (*La camera*, 1972) – Akerman svolge la propria ricerca artistica mettendo costantemente in relazione autobiografia, riflessione sul proprio mestiere di cineasta, come in *Lettre d'une cinéaste: Chantal Akerman* (*Lettera di una cineasta: Chantal Akerman*, 1984) e *Chantal Akerman par Chantal Akerman* (*Chantal Akerman raccontata da Chantal Akerman*, 1996) e approfondimento della dimensione quotidiana nelle relazioni fra gli individui e il contesto sociale, economico e politico che sottilmente li influenza. Akerman articola questa stratigrafia della vita quotidiana in film di finzione e documentari, libri e installazioni. Nel 1975, a ventiquattro anni, realizza il suo primo film di finzione, *Je tu il elle* (*Io tu lui lei*), la cui materia largamente autobiografica è rappresentata con calibrato dominio del tempo e dello spazio scenico, e dalla disponibilità ad accogliere nel racconto i più piccoli aspetti della materia drammatica. Nello stesso anno, in *Jenne Dielman, 23, Quai du Commerce, 1080 Bruxelles*, la regista mette in scena la storia di quotidiana alienazione di un personaggio di finzione. La psicologia femminile e il ritmo lento del vivere, in cui essere umano e sfondo ambientale appaiono posti su un piano comune, diventeranno i suoi temi costanti, mostrando una altrettanto costante predilezione per i piani fissi e la pulizia, il nitore, l'essenziale motivazione dei movimenti di macchina. A partire dagli anni Novanta Akerman ha realizzato alcuni progetti di installazioni che esulano dalla normale struttura e circolazione del prodotto cinematografico, sondando le possibilità espressive dello spazio espositivo delle gallerie d'arte e dei musei, inedito per un cineasta. In questi lavori, girati nell'Europa dell'Est (*D'Est*, 1993), negli stati meridionali degli Stati Uniti (*Sud*, 1999) e lungo la frontiera fra Stati Uniti e Messico (*De l'autre côté* [*Dall'altro lato*], 2002), Akerman allarga i temi della memoria personale, e della permanente testimonianza dovuta a se stessi, al contesto geo-politico contemporaneo, ai suoi conflitti aperti, all'intolleranza perdurante, al comune bisogno di trovare e ritrovare le proprie radici e di dar corpo ai propri sogni. Akerman ha partecipato a mostre quali "Voilà", all'ARC Musée d'Art Moderne de la Ville de Paris (1994), la Biennale di Venezia (2001), "Documenta 11", a Kassel (2002) e "Crossing the Line", alla Kunsthalle di Vienna (2003). Nel 2004 il Centre Georges Pompidou di Parigi le ha dedicato una retrospettiva completa. (AV)

Selected Bibliography / Bibliografia selezionata
Bordering on Fiction: Chantal Akerman's D'Est, Walker Art Center, Minneapolis; Galerie Nationale du Jeu de Paume, Paris; Société des Expositions du Palais Des Beaux-Arts, Bruxelles; IVAM Centre del Carme, Valencia; Kunstmuseum, Wolfsburg; The Jewish Museum, New York, 1995 (texts by / testi di C. Akerman, C. David, M. Tarentino).
C. Akerman, *Une famille à Bruxelles*, Éditions de l'Arche, Paris, 1998.
F. Richard, "Chantal Akerman, Selfportrait / Autobiography: A Work in Progress," *Art Forum*, New York, No. 3, November / novembre, 1998.
D. Païni, "Chantal Akerman. L'innocence par l'installation," *Artpress*, No. 280, Paris, June / giugno 2002 (interview / intervista).
F. Nouchi, *Chantal Akerman, l'arme à l'œil*, in "Le monde," Paris, May / maggio 27, 2003.

Chantal Akerman. Autoportrait en cinéaste, Centre Georges Pompidou/Cahiers du cinéma, Paris, 2004 (texts by / testi di C. Akerman, D. Païni et al.).
T. Bothoux, "Chantal Akerman," *Flash Art*, Milano, No. 237, July-September / luglio-settembre 2004.

Francis Alÿs
(Antwerpen, 1959)

Francis Alÿs's works are contemporary *dérives*, the result of new and surprising routes within real and virtual spaces. After studying architecture in Tournai in Belgium and in Venice, in 1987 Alÿs moved to Mexico City where he still lives and works. Alÿs's works are generally "stories" realised using various means and modalities. Over the years he has made small and highly poetic oil paintings which manage to be ironic while at the same time evoking a sense of loneliness. He has created complex drawings incorporating various types of annotations and scribbles, as though they were transcriptions of the wandering of his mind, and has created low-tech performances and animations that draw their inspiration from vaudeville and the utopian beginnings of the cinema. But Alÿs is known principally for his "Walks," strolls in the contemporary city which he undertook in the mid-1990s. In 1995, for example, the artist walked the streets of São Paulo in Brazil, holding a leaking tin of varnish and tracing a sinuous track along the street (*The Leak*). In 1997, in Mexico City, he pushed an enormous block of ice until it had completely melted (*Paradox of Praxis – Sometimes Making Something Leads to Nothing*). In *The Ambassador* (2001), shown at the Venice Biennale in 2001, the walk was undertaken not by the artist but by his emissary: for this project, Alÿs allowed a peacock to walk freely around the sites of the show, creating a subtle comment, and a "zoological" metaphor, about spectacle and the component of desire aroused by major international exhibitions. Walking and thinking proceed at the same rate. Winding his way around the city, different typologies of spaces suggest a series of thoughts and emotions from which the artist is able to draw. These are procedures reminiscent of the Situationist psychogeographic *dérives* in the late 1950s and early 1960s. Alÿs has taken part in numerous group shows, including the 7th Istanbul Biennale (2001) and the XLIX Venice Biennale. In 2001-02 Alÿs realized *Matrix* first for the Wadsworth Atheneum and then for the Castello di Rivoli. Solo shows of his works have been held at the Centro per le Arti Contemporanee, Roma, the Kunsthaus Zürich and the Museo Nacional Centro de Arte Reina Sofia, Madrid, in 2002-03. In 2003 he created an unusual walk as a special project for the Museum of Modern Art MoMA New York, *The Modern Procession*, in which participants carried in procession copies of the museum's masterpieces from its historic base in Manhattan to its temporary home in Queens. Francis Alÿs's works are contemporary *dérives*, the result of new and surprising routes within real and virtual spaces.

Le opere di Francis Alÿs sono *dérives* contemporanee, creazioni di itinerari nuovi e sorprendenti all'interno di spazi reali e virtuali. Dopo aver studiato architettura a Tornai, in Belgio, e a Venezia, Alÿs si trasferisce, nel 1987, a Città del Messico dove tuttora risiede e lavora. Le opere di Alÿs sono, per lo più, dei "racconti" composti con diversi mezzi e modalità. Nel corso degli anni, ha realizzato piccoli dipinti a olio di grande poeticità che sono ironici ma, al tempo stesso, evocano un senso di solitudine. Ha creato complessi disegni che incorporano vari tipi di annotazioni e scarabocchi, quasi fossero trascrizioni dei vagabondaggi della sua mente, e ha ideato *performance* e animazioni *low tech*, ispirate al primo vaudeville e agli inizi utopici del cinema. Ma Alÿs è noto soprattutto per le sue *Passeggiate*, passeggiate nella città contemporanea che rea-

lizza dalla metà degli anni Novanta. Nel 1995, per esempio, l'artista ha percorso le strade di San Paolo del Brasile tenendo in mano una latta di vernice che perdeva, tracciando sulla strada una pista sinuosa (*La perdita*). Nel 1997, a Città del Messico, ha spinto un enorme blocco di ghiaccio finché non si è sciolto completamente (*Paradosso della prassi - A volte fare qualcosa non porta a nulla*). In *L'ambasciatore* (2001) invece, presentato alla Biennale di Venezia del 2001, la passeggiata non è più intrapresa dall'artista ma dal suo emissario: per questo progetto Alÿs ha fatto percorrere liberamente le sale della mostra da un pavone, creando così un sottile commento, e una metafora "zoologica," sullo spettacolo e sulla componente di desiderio suscitata dalle grandi mostre internazionali. Camminare e pensare vanno di pari passo. Percorrendo sinuosamente la città, differenti tipologie di spazi suggeriscono una serie di pensieri ed emozioni a cui Alÿs attinge. Si tratta di procedure che richiamano la *dérive* psicogeografica situazionista della fine degli anni Cinquanta e degli anni Sessanta. Ha partecipato a numerose mostre collettive, tra cui la VII Biennale di Istanbul (2001) e la XLIX Biennale di Venezia (2001). Nel 2001-02 Alÿs ha realizzato il progetto *Matrix*, prima al Wadsworth Atheneum e poi al Castello di Rivoli. Sue mostre personali sono state presentate nel 2002-03 al Centro per le Arti Contemporanee di Roma, alla Kunsthaus di Zurigo e al Museo Nacional Centro de Arte Reina Sofia di Madrid. Nel 2003 ha ideato una insolita passeggiata come progetto speciale per il Museum of Modern Art MoMA Queens, *La processione moderna*, i cui partecipanti portano in processione dalla sede storica di Manhattan alla nuova sede nel Queens copie dei capolavori del museo. (CCB)

Selected Bibliography / Bibliografia selezionata
Francis Alÿs, Musée Picasso, Antibes; La Réunion des musées nationaux, Paris, 2001 (texts by / testi di C. Basualdo, T. Devila, C. Medina).
"Francis Alÿs," *Parkett*, Zürich, No. 69, 2003, pp. 20-49 (texts by / testi di S. Anton, K. Scott, R. Storr).
F. Alÿs, *The Prophet and the Fly*, Kunsthaus Zürich, 2003 (Spanish edition / edizione spagnola Turner, Madrid; Italian edition / edizione italiana Centro per le Arti Contemporanee, Roma; text by / testo di C. Lampert).
Francis Alÿs. Time is a Trick of the Mind, Museum für Moderne Kunst, Frankfurt am Main, 2004 (texts by / testi di A. Bee, A. von Eebenburg).
Blue Orange Prize. Francis Alÿs, Walter König, Köln, 2004 (texts by / testi di F. Alÿs, H. Beck, K. Biesenbach, L. Sabau).
Francis Alÿs: Walking Dinstance from the Studio, Kunstmuseum Wolfsburg, Wolfsburg; Hatje Cantz Verlag, Ostfildern Ruit, 2004 (conversation between / conversazione tra F. Alÿs, C. Diserens; text by / testo di A. Lütgens).

Eve Arnold
(Philadelphia, 1913)

Eve Arnold was born in Philadelphia in 1913 to Russian immigrant parents, moved to New York and then Britain, travelling extensively to Africa, the Soviet Union, Middle East and China throughout her career. Emerging out of the tradition of photojournalism her work has, in her own words, focused on "the lives of people: the mundane, the quotidian and the celebrated," captured in some of the defining images of the post war era.
Arnold's interest in photography was sparked by the gift of a Rolleicord camera and five years working in a photofinishing plant in the late 1940s. A six-week course at the New School for Social Research in New York in 1948, was the only formal training that she received. In a project started during the course, Arnold spent over a year working on a fashion shoot in Harlem, attending the bars,

restaurants and halls where black women gathered to show their clothes. Her images captured preparations and back stage activity as much as the shows themselves. Taken with a hand held camera and using natural light, they expanded the conventions of studio photography and pushed it into the realm of reportage. The series was published in Britain's *Picture Post* as "The Harlem Story" and, in 1951, led her to become the first woman to join Magnum.
During the 1950s and 60s, Arnold mixed editorial, advertising and portrait work, including photo essays for *Life* and the *Sunday Times*' new colour supplement. Her images captured a number of key politicians in the US – President Nixon, Senator McCarthy, General Eisenhower amongst others – generally in quieter moments away from the public eye. Others focused on the screen icons of the day, among them Joan Crawford, Elizabeth Taylor and especially Marilyn Monroe. These were complemented by some of the first images to be circulated to mass audiences of life in the Soviet Union, China and the Middle East, and by a strong focus on photographic portraits that documented the status of women around the world. Many of her works focused on ordinary lives, with themes such as birth, family, tragedy and racial prejudice.

Nata nel 1913 a Filadelfia da immigrati russi, Eve Arnold si trasferì a New York e, successivamente, in Gran Bretagna, compiendo, nel corso della sua carriera, lunghi viaggi in Africa, Unione Sovietica, Medio Oriente e Cina. La sua opera, sorta dalla tradizione del fotogiornalismo, è imperniata, secondo quanto affermò la stessa Arnold, sulle "vite delle persone: vite banali, ordinarie e famose", catturate in alcune delle immagini più significative del dopoguerra.
L'interesse di Eve Arnold per la fotografia venne stimolato dal dono di una macchina fotografica Rolleicord e dai cinque anni trascorsi a lavorare in un laboratorio fotografico alla fine degli anni Quaranta. La sua unica preparazione formale fu un corso di sei settimane presso la New School for Social Research di New York, che frequentò nel 1948. Per portare a termine un progetto avviato durante quel corso, lavorò per più di un anno a un servizio di moda ambientato ad Harlem, frequentando i bar, i ristoranti e le sale dove le donne di colore si ritrovavano per esporre i loro abiti. Arnold, oltre alle sfilate vere e proprie, catturò i preparativi e l'attività dietro le quinte; le sue immagini, scattate senza cavalletto e sfruttando la luce naturale, espandevano le convenzioni della fotografia in studio, spingendola entro i confini del *reportage*. Fu grazie a questa serie, pubblicata dalla rivista inglese "Picture Post" con il titolo *The Harlem Story*, che nel 1951 Eve Arnold diventò la prima donna fotografa dell'agenzia Magnum.
Durante gli anni Cinquanta e Sessanta, Arnold unì alla ritrattistica l'attività redazionale e pubblicitaria, compresi i saggi fotografici per "Life" e per il nuovo supplemento a colori del "Sunday Times". Le sue immagini hanno ritratto numerosi personaggi politici americani di primo piano – come il presidente Nixon, il senatore McCarthy e il generale Eisenhower – colti spesso in un momento di riposo, lontano dai riflettori. Altre immortalarono le icone cinematografiche dell'epoca, tra cui Joan Crawford, Elizabeth Taylor e soprattutto Marilyn Monroe. Arnold scattò inoltre alcune delle prime immagini diffuse tra il grande pubblico della vita in Unione Sovietica, Cina e Medio Oriente, e ritratti fotografici che documentavano la condizione delle donne nel mondo. Molte delle sue opere raffigurano la vita delle persone comuni, con temi come la nascita, la famiglia, la tragedia e il pregiudizio razziale. (AT)

Selected Bibliography / Bibliografia selezionata
E. Arnold, *The Unretouched Woman*, Jonathan Cape, London, 1976.
E. Arnold, *Flashback! The 50's*, Alfred A. Knopf, New York, 1978.

E. Arnold, *In China*, Hutchinson, Mayfield, 1980.
E. Arnold, *All in a Day's Work. Photographs by Eve Arnold*, Bantam Dell Publishing Group, New York, 1989.
E. Arnold, *In Retrospect*, Barbican Art Gallery, London; Random House Inc., New York, 1995.

Eugène Atget
(Libourne, 1857 – Paris, 1927)

Born in Southeast France, Eugène Atget was orphaned at the age of five. After a brief period working as an itinerant actor, he moved to Paris, turning to painting late in 1880, before almost immediately choosing photography as his profession. Initially he concentrated on the production of studio material for artists, set designers and architects. However, Paris was preparing for the age of Haussmann and the new century, and Atget began to devote himself to the systematic "cataloguing" of the old city, producing thirteen photographic albums, supplemented by a further seven, and referring to his work as "documentary" photography.
In the early years of the twentieth century, his photographs were enthusiastically received by Surrealists like Man Ray, who gave Atget a Rolleiflex to allow him to capture images more quickly. However, by now an old man, Atget refused to work with anything but his large-plate 18 x 24 camera. In particular, his series of shop windows became an influential source for the images of the Surrealists, who invested it with multiple meanings.
On his death, Atget's reportages began to enter the public collections of the Musée Carnevalet and the Bibliothèque Nationale, testimony to the nostalgic desire to capture a vanishing age. Berenice Abbott, a pupil of Man Ray, was instrumental in the dissemination of Atget's albums, and after acquiring a considerable number of works, she and the gallery-owner Julien Lévy published a first collection in 1930. The legacy of Atget's works is twofold: on the one hand it is a precious archive of a city now lost, and on the other an œuvre in which a candid eye and a blend of realism and fantasy opened the way to modern photography.

Nato nella Francia sud-orientale, Eugène Atget rimane orfano all'età di cinque anni. Dopo un breve periodo in cui lavora facendo l'attore itinerante, si trasferisce a Parigi, avvicinandosi alla pittura verso la fine del 1880, per poi scegliere quasi subito la fotografia come proprio sbocco professionale. Definendo le sue fotografie dei "documenti", Atget si concentra inizialmente sulla produzione di materiale di studio per artisti, arredatori e architetti. Parigi si stava preparando all'era di Haussmann e al nuovo secolo, e Atget si dedica alla "catalogazione" sistematica della vecchia città, arrivando a produrre tredici album fotografici ai quali se ne affiancano altri sette. Poco interessato ai grandi monumenti come l'Arco di Trionfo e la Torre Eiffel, Atget ritrae l'ordinario, la gente, le piccole boutique, la vita di ogni giorno.
All'inizio del XX secolo le sue fotografie suscitano grande entusiasmo nell'*entourage* surrealista, e il potenziale dei soggetti rappresentati attrae l'attenzione di maestri come Man Ray. In particolare, la serie delle vetrine diviene foriera di immagini e di molteplici significati e non mancherà di influenzare artisti che facevano dell'"automatismo creativo" un vero proclama.
Man Ray invita Atget a utilizzare la Rolleiflex che gli era stata regalata, per fermare rapidamente le immagini che gli si presentano. Ormai vecchio, Atget si rifiuta di lavorare se non continuando a utilizzare la sua macchina in legno 18 x 24. Alla sua morte i suoi *reportage* iniziano a entrare nelle collezioni pubbliche del Musée Carnevalet e della Bibliothèque Nationale, a testimonianza di quel desiderio nostalgico di fermare un'epoca che sta scomparen-

do. Berenice Abbott, fotografa e allieva di Man Ray, diventa un personaggio primario nella diffusione degli album di Eugène Atget e, dopo aver acquistato un numero considerevole di opere, nel 1930 pubblica, assieme al gallerista Julien Leévy, una prima raccolta. L'opera di Atget lascia una doppia eredità: da un lato, un prezioso archivio di una città ormai perduta e, dall'altro, un'opera in cui la franchezza dello sguardo e una fusione di realismo e fantasia hanno aperto la strada alla fotografia moderna. (BCdeR)

Selected Bibliography / Bibliografia selezionata
E. Atget, *Paris du temps perdu*, Lausanne, Paris, 1963 (text by / testi di M. Proust).
Atgets Paris, edited by / a cura di L. Beaumont-Maillet Thames & Hudson, London, 1993.
Eugene Atget, edited by /a cura di R. Martinez, Electa, Milano, 1979.
E. Atget, *Paris en detail*, Flammarion, Paris, Thames & Hudson, London, 2002 (text by / testo di J. Sartre).
The Work of Atget: Volume I, Old France, edited by / a cura di J. Szarkowski, M. Morris Hambourg, Museum of Modern Art, New York, 1981.
The Work of Atget: Volume II, The Art of Old Paris, edited by / a cura di J. Szarkowski, M. Morris Hambourg, Museum of Modern Art, New York, 1982.
The Work of Atget: Volume III, The Ancient Regime, edited by / a cura di J. Szarkowski, M. Morris Hambourg, Museum of Modern Art, New York, 1983.
The Work of Atget: Volume IV, Modern Times, edited by / a cura di J. Szarkowski, M. Morris Hambourg, Museum of Modern Art, 1986.

Francis Bacon
(Dublin, 1909 – Madrid, 1992)

Francis Bacon moved to London in 1925 to escape Ireland's rigid Catholicism and his father's iron discipline. In 1927 he went to live in Paris, where he earned his living as an interior decorator. The determining event that brought him to painting was Picasso's exhibition at the Galerie Rosenberg in 1926. Returning to London, he turned an old garage into a studio and dedicated himself to the painting of large canvases. Religion was a constant presence: crucifixions and popes became some of his key themes. Although Bacon retained the Renaissance format of the triptych in dealing with these religious elements, he also subverted them, stripping them of their historical epic character and emphasising the diabolical nature of man.
During these years he worked with Henry Moore, Graham Sutherland and Victor Pasmore, with whom he took part in the group exhibition "Young British Painters" at the Thomas Agnew & Son Gallery in London in 1937. In his first major solo show in 1945 at the Lefevre Gallery in London, he exhibited *Three Studies for Figures at the Base of a Crucifixion*. In 1962 the Tate Gallery hosted his first major retrospective.
Bacon's art, expressionist in style, tends to break down the human figure in a formal sense, leaving only fragments behind intense figures isolated in rooms, portraits of a tormented contemporary subjectivity. In the early 1960s Bacon met John Dyer, who was to feature in many of his paintings from then on, and who lived with Bacon until his suicide in 1971. Greatly upset by his death, Bacon dedicated a series of triptychs dedicated to him. The self-portrait was one of the predominant themes in his last period. He died in Madrid in 1992, after visiting a Velàzquez exhibition at the Prado. By a strange turn of fate, in the words of the historian Michael Peppiatt, "he was looked after in his last moments by two nuns belonging to the order of the Servants of Mary; to die amongst nuns had been Bacon's worst nightmare."

Francis Bacon nel 1925 si trasferisce a Londra per fuggire dal rigido cattolicesimo e dalla ferrea disciplina del padre. Nel 1927 è a Parigi, dove si guadagna da vivere facendo il decoratore di interni. L'evento determinante che lo avvicina alla pittura è la mostra di Picasso alla Galerie Rosenberg nel 1926. Tornato a Londra, trasforma un vecchio garage in *atelier*, e si dedica senza sosta alla realizzazione di grandi tele a olio. La religione rimane una presenza costante: le crocifissioni, come i papi, diventano alcuni dei suoi "personaggi", spogliati e laicizzati. Sono soggetti che hanno perso il carattere epico che la storia ha donato loro. Sovverte le convenzioni artistiche, usando il formato "rinascimentale" del trittico, mostrando la natura diabolica dell'uomo.
In questi anni lavora con Henry Moore, Graham Sutherland e Victor Pasmore, con cui partecipa alla mostra collettiva "Young British Painters", tenutasi nel 1937 alla galleria Thomas Agnew & Son di Londra. Nella sua prima grande mostra personale, nel 1945, alla galleria Lefevre di Londra, l'artista espone *Tre studi di figure per la base di una crocifissione* (1944). La Tate Gallery, nel 1962, gli dedica la prima importante retrospettiva.
Il suo lavoro, espressionista nello stile, tende a distruggere formalmente la figura umana, lasciandone in evidenza solo un lacerto; figure isolate nella stanza, cariche comunque di una loro intensità, ritratti di una soggettività contemporanea tormentata. Nei primi anni Sessanta incontra John Dyer, che diventa modello di moltissimi dei suoi dipinti e che vivrà con lui fino al suicidio, nel 1971. Sconvolto dalla sua morte, Bacon esegue e gli dedica una serie di trittici. L'autoritratto è uno dei soggetti predominanti dell'ultimo periodo. Nel 1974 si lega affettivamente a John Edwards. Muore a Madrid nel 1992, dopo aver visitato la mostra di Velàzquez al Prado. Per uno scherzo del destino: "nei suoi ultimi istanti di vita venne accudito da suore dell'ordine delle Serve di Maria; l'idea di morire circondato da suore rappresentava il peggiore degli incubi di Bacon" (Michael Peppiatt). (BCdeR)

Selected Bibliography / Bibliografia selezionata
D. Ades, A. Forge, *Francis Bacon*, Harry N. Abrams Inc., New York, 1985.
D. Sylvester, *The Brutality of Fact: Interviews with Francis Bacon*, Thames & Hudson, London, 1988.
M. Peppiatt, *Francis Bacon: Anatomy of an Enigma*, Farrar, Strauss and Giroux, New York, 1997.
D. Sylvester, *Francis Bacon: The Human Body*, University of California Press, Berkeley, CA., 1998.
D. Farr, *Francis Bacon: A Retrospective*, Harry N. Abrams Inc., New York, 1999.

Stephan Balkenhol
(Fritzlar, 1957)

Stephan Balkenhol studied at the Hochschule für Bildende Künste, Hamburg under the German Minimalist sculptor Ulrich Rückriem, for whom he also worked as a studio assistant. After visiting collections in Cairo, London, Paris and Rome, among other cities, he turned to figurative sculpture, producing his earliest rough clay studies of heads in 1981. In 1982 and 1983 he began using wood withworks such as *Mann und Frau* (*Man and Woman*,1983), two full length nude figures. Since then he has focused primarily on clothed figures, all treated in a similar deadpan style, offset only by a sparing use of paint to denote clothes, hair and facial features. Balkenhol draws on historical traditions of public monuments, transforming them from depictions of the heroic or idealised into generalised, everyday men and women. Carved out of woods such as wawa, poplar and fir, his works often rest on the logs from which they were hewn, and reference carving traditions that span the Middle Ages, Northern Renaissance and folk art

cf Eastern Europe. The visible incisions and rough surfaces of his sculptures recall German Expressionism, yet his figures remain un-individualised. From 1990 he expanded his vocabulary to include animals, sometimes coupled with human figures or merging with them as hybrid forms. Alluding to mythology and popular culture, they introduce a new narrative element.

Balkenhol held his debut solo show at Galerie Löhr, Mönchengladbach, in 1984. In 1986 he made his first major public sculpture, *Reiter* (*Rider*), for the Jenisch-Park Skulptur in Hamburg and the following year contributed *Mann mit grünem Hemd und weißer Hose* (*Man with Green Shirt and White Pants*) to Skulptur Projekte, Münster. He held his first major public show at the Kunsthalle Basel (1988). In 1992 he participated in "Double Take: Collective Memory and Current Art" at the Hayward Gallery, London, with *Männer auf Bojen* (*Standing Figure on a Buoy*), an eight-foot figure placed on a plinth in the River Thames. He has shown internationally including at the Hirshhorn Museum and Sculpture Garden, Washington DC (1995).

Stephan Balkenhol ha studiato alla Hochschule für Bildende Künste di Amburgo con lo scultore minimalista tedesco Ulrich Rückriem, per il quale ha lavorato anche come assistente. Dopo aver visitato le collezioni di molte città, fra cui Il Cairo, Londra, Parigi e Roma, si è dedicato alla scultura figurativa, e nel 1981 ha realizzato i primi rudimentali studi di teste in creta. Nel 1982-83 è passato al legno, creando opere come *Mann und Frau* (*Uomo e donna*, 1983), che rappresentava due figure nude a grandezza naturale. Da allora si è concentrato soprattutto su figure vestite, tutte realizzate nello stesso stile inespressivo, bilanciato soltanto da un parco uso del colore per indicare abiti, capelli e lineamenti del viso. Queste figure rimandano alla tradizione storica dei monumenti pubblici, trasformandoli da rappresentazioni eroiche o idealizzate in uomini e donne comuni e generici. Le sue opere, intagliate in legno di wawa, pioppo e abete, poggiano spesso sopra i ceppi abbattuti per scolpirle, e si richiamano a tradizioni di scultura del legno che vanno dal Medioevo al Rinascimento nordico all'arte popolare dell'Europa dell'Est. Le incisioni visibili e le superfici ruvide delle sue sculture ricordano l'Espressionismo tedesco, e tuttavia queste figure rimangono inespressive e non individualizzate. A partire dal 1990, Balkenhol ha esteso il suo vocabolario fino a includere animali, che appaiono da soli, accostati a figure umane o come ibridi tra forme umane e animali. Queste sculture introducono un elemento più narrativo prima assente, che si richiama alla mitologia e alla cultura popolare. Balkenhol ha tenuto la sua prima personale nel 1984, alla Galerie Löhr di Mönchengladbach. Nel 1986 ha realizzato la prima importante scultura pubblica, *Reiter* (*Cavaliere*), per il Jenisch-Park Skulptur di Amburgo, e l'anno successivo ha contribuito allo Skulptur Projekte di Münster con l'opera *Mann mit grünem Hemd und weißer Hose* (*Uomo con camicia verde e calzoni bianchi*). La sua prima esposizione pubblica di rilievo si è tenuta alla Kunsthalle Basel di Basilea (1988). Nel 1992 ha partecipato all'esposizione "Double Take: Collective Memory and Current Art" alla Hayward Gallery di Londra, con *Männer auf Bojen* (*Figura in piedi su una boa*), una statua alta due metri e mezzo collocata in mezzo al Tamigi. Tra le sue esposizioni a livello internazionale, occorre ricordare anche quella tenutasi allo Hirshhorn Museum and Sculpture Garden di Washington DC (1995). (AT)

Selected Bibliography / Bibliografia selezionata
Stephan Balkenhol: About Men and Sculpture, Witte de With Centre for Contemporary Art, Rotterdam, 1992 (texts by / testi di S. Balkenhol, J. Lingwood, J. Wall).
"Stephan Balkenhol," in *Parkett*, Parkett Publishers, Zürich, No. 36, 1993 (texts by / testi di N. Benezra, V. Muniz, M. Katz, J.C. Amman).

Stephan Balkenhol: Sculptures and Drawings, Hirshhorn Museum and Sculpture Garden, Smithsonian Institution, Washington DC; Hatje Cantz Verlag, Stuttgart, 1995 (text by / testo di Neal Benezra).
Stephan Balkenhol, Stadtisches Kunstmuseum, Singen, 2001 (text by / testo di J.C. Amman).
Jeff Wall, *Stephan Balkenhol*, Dis Voir, New York, 1997.

Max Beckmann

(Leipzig, 1884 – New York, 1950)

Max Beckmann was one of the major exponents of German Expressionism. In 1899 he enrolled at the Weimar Academy, where he received training with the portrait painter Carl Frithjof Smith. In 1903 he went to Paris, and was particularly struck by the art of Manet. Beckmann sought a style that, as he himself put it, "would penetrate as deeply as possible into the nature and the soul of things." On his return to Germany, he began to conceive grandiose compositions of religious and mythological inspiration (*Die Auferstehung* [*Resurrection*], 1916; *Kreuzabnahme* [*Deposition*], 1917), in which planes and perspectives multiply and intertwine.

His prolific production was interrupted by World War I, when he enlisted as a volunteer with the medical corps. After suffering severe mental and physical exhaustion he returned to painting with renewed vigour, reaching his true focus of interest: space, seen as a "theatre," which he called a "projection against the infinite." Recalling the compositions of the old Flemish and German painters like Brueghel and Grünewald, these compositions swarm with hallucinatory figures interlocking in a small space of criss-crossing straight lines. In *Die Nacht Night* (1918-19), reality is represented with a clear, analytical eye, sometimes bordering on the grotesque, and capturing the climate of moral decadence that would soon allow the rise of Hitler. In 1937, many of his works were shown in the exhibition "Entartete Kunst (Degenerate Art)" in Munich, confiscated and sold to fill the coffers of the Nazi regime. For this reason he was forced to move to the Netherlands. In 1944 he developed pneumonia and heart disease, which triggered a state of profound anxiety. Three years later, offered a teaching post at Washington University Art School in St. Louis, he left Europe for the United States once and for all. He revisited the continent only for the Venice Biennale in 1950, where his first major retrospective was shown in the German pavilion. He died in December of the same year after finishing his triptych, *Die Argonauten The Argonauts*.

Max Beckmann è tra i maggiori esponenti dell'Espressionismo tedesco. Nel 1899 entra all'Accademia di Weimar, dove riceve una solida preparazione dal ritrattista Carl Frithjof Smith. Nel 1903 si trasferisce a Parigi, dove rimane particolarmente colpito dai quadri di Manet. Beckmann non partecipa al rinnovamento della forma portato avanti dagli artisti della sua generazione: cerca uno stile che, come afferma egli stesso, "penetri il più profondamente possibile nella natura e nell'anima delle cose". Al suo ritorno in zia a dipingere senza sosta, concependo grandiose composizioni di ispirazione religiosa e mitologica (*Die Auferstehung* [*Resurrezione*], 1916; *Kreuzabnahme* [*Deposizione*], 1917) dove i piani e i punti di vista prospettici si moltiplicano e si complicano. La sua produzione si interrompe solo durante la prima guerra mondiale, quando si arruola volontario nel corpo sanitario. Dopo un grave esaurimento psicofisico ritorna con rinnovato vigore alla pittura; arriva al nocciolo della questione e del suo vero interesse: lo spazio, visto come "teatro", scatola magica in cui l'essere viene proiettato. La terza dimensione viene solo accennata, rappresentando "una proiezione contro l'infinito", memore forse delle composizioni degli antichi pittori fiamminghi, come Brueghel e Grünewald. Le sue composizioni brulicano di personaggi "allucinati", figure annodate, intrecciate in uno spazio piano, in cui si incontrano molteplici linee rette. In *Die Nacht* (*La notte*, 1918-19), la realtà viene rappresentata attraverso uno sguardo lucido e analitico, con punte prossime al grottesco, un presagio del clima di decadenza morale che da lì a poco vedrà l'ascesa di Hitler, che bollerà la sua arte come "degenerata". Nel 1937 molti dei suoi lavori vengono esposti nella mostra "Entartete Kunst (Arte degenerata)", a Monaco di Baviera, confiscati e venduti per finanziare le casse del regime nazista. Viene così costretto ad abbandonare la Germania e si trasferisce in Olanda. Nel 1944 si ammala di polmonite e di cuore e questi malanni lo portano a una profonda inquietudine. Nel 1947 gli viene offerta una cattedra dalla Washington University Art School di Saint Louis. Lascia così definitivamente l'Europa per trasferirsi negli Stati Uniti, ritornando solo in occasione della Biennale di Venezia del 1950, dove, nel padiglione tedesco, viene presentata la sua prima grande retrospettiva. Muore nel dicembre dello stesso anno dopo aver terminato il trittico *Die Argonauten* (*Gli Argonauti*). (BCdeR)

Selected Bibliography / Bibliografia selezionata
A. Phelan, *The Weimar Dilemma: Intellectuals in the Weimar Republic*, Manchester University Press, Manchester, 1985.
B. Stehlé-Akhtar, R. Spieler, *Max Beckmann in Exile*, Guggenheim Museum, New York, 1996.
M. Beckmann, *On My Painting*, edited by / a cura di S. Rainbird, R. Storr, Tate Publishing, London, 2003 (1st edition / I edizione 1938).
Beckmann, edited by / a cura di S. Rainbird, R. Storr, Tate Publishing, London, 2003.

George Wesley Bellows

(Columbus, Ohio, 1882 – New York, 1925)

George Wesley Bellows was a member of the New York Ashcan School of realist painters, who self-consciously sought to depict an American identity through a focus on life in turn-of-the-century New York. Like them, he favoured an urban realism expressed through an unidealised rendering of the everyday. He was also loosely associated with, though never formally a member of the group called The Eight: "youthful apostles of force, who express ... the rush and crush of modern life, the contempt for authority."
Bellows moved to New York in 1904 to study at the New York School of Art under Robert Henri. In the period leading to World War I his work focused primarily on street scenes and social commentary, from the bustling chaos of *New York* (1911) and young boys swimming in the Hudson river in *Forty Two Kids* (1907), to the negative impact of regeneration in *The Lone Tenement* (1909) and life in the slums in *Cliff Dwellers* (1913). His interest in living conditions in the city led him to contribute pictures to the radical journal, *The Masses*, from 1911 onwards, working with artists like John Sloan, Stuart Davis and Boardman Robinson. Deeply influenced by the war, he completed a number of paintings and lithographs on the subject, including *Blessed are the Peacemakers*, a powerful attack on Woodrow Wilson. He also illustrated novels, including several by H.G. Wells.
Bellows had turned down a career in professional baseball to pursue his interest in art. He depicted a number of sporting events throughout his career, including tennis, polo and – most famously – boxing. A painter and lithographer, he became the youngest artist elected to the National Academy of Design in 1909. He exhibited at the "Exhibition of Independent Artists" in 1910, as well as at the "Armory Show" in 1913, which he helped organise. His paintings participate in the developing tradition of American realism, bridging Thomas Eakins' scientific realism

and Edward Hopper's graphic rendering of the cinematic. He died of an acute appendicitis at the age of forty-three.

George Wesley Bellows fu un esponente della Ashcan School di New York, fondata da un gruppo di pittori realisti che cercavano di rappresentare un'identità americana consapevole, concentrandosi sulla vita della New York di fine Ottocento. Come loro, Bellows predilesse un Realismo urbano espresso tramite una resa non idealizzata della vita quotidiana. Pur non diventandone mai formalmente membro, fu anche abbastanza vicino al Gruppo degli Otto, "giovani apostoli della forza, che esprimono... la frenesia e il trambusto della vita moderna, il disprezzo per l'autorità". Nel 1904, Bellows si trasferì a New York per studiare alla New York School of Art con Robert Henri. Nel periodo precedente alla prima guerra mondiale, il suo lavoro si concentrò prevalentemente su scene di strada realizzando opere di critica sociale: dal caos frenetico di *New York* (1911) ai ragazzi che nuotano nell'Hudson in *Quarantadue ragazzi* (1907), dall'impatto negativo della riqualificazione urbana in *L'edificio isolato* (1909) alla vita nei bassifondi in *Gli abitanti delle rocce controllare* (1913). A partire dal 1911, il suo interesse per le condizioni di vita nelle città lo spinse a disegnare per la rivista radicale "The Masses", dove lavorò con artisti come John Sloan, Stuart Davis e Boardman Robinson. La guerra lo colpì profondamente, ispirandogli una serie di quadri e litografie, tra cui *Benedetti siano i Portatori di pace*, un vigoroso attacco contro Woodrow Wilson. Illustrò anche romanzi, fra cui alcuni di H.G. Wells.
Bellows rinunciò a diventare giocatore di baseball professionista per seguire il suo interesse per l'arte. Nel corso della sua carriera ritrasse numerosi avvenimenti sportivi, fra cui gare di tennis, di polo e – le più famose – di pugilato. Pittore e litografo, nel 1909 Bellows divenne il più giovane membro della National Academy of Design. Nel 1910 espose alla "Exhibition of Independent Artists" e, nel 1913, all'"Armory Show", di cui fu uno degli organizzatori. I suoi dipinti rientrano nella tradizione emergente del Realismo americano, collegando il Realismo scientifico di Thomas Eakins alla vivida resa delle immagini cinematografiche tipica di Edward Hopper. Bellows morì nel 1925, all'età di 43 anni, per un'appendicite trascurata. (AT)

Selected Bibliography / Bibliografia selezionata
D. Braider, *George Bellows and the Ashcan School of Painting*, Double & Co., New York, 1971.
Bellows: The Boxing Pictures, National Gallery of Art, Washington D.C., 1982 (texts by / testi di E.A. Carmean et al.).
The Paintings of George Bellows, Harry N. Abrams Inc., New York, 1992 (texts by / testi di M. Quick et al.).

Joseph Beuys
(Krefeld, 1921 – Düsseldorf, 1986)

Joseph Beuys was one of the major protagonists of the artistic avant-gardes of the 1960s and 1970s, particularly well-known for his actions, performances and installations. The only son in a strongly Catholic family, he showed a particular predisposition for science and drawing during his adolescence, and later enrolled in the medical faculty. Conscripted into the airforce during the Second World War Beuys reputedly suffered a plane crashed, and was helped and healed by Tartars who covered him with fat, wrapped him in felt and fed him on bear's milk and honey. These elements would recur almost obsessively in his works, becoming metaphors for energetic and mental arrangements. Beuys deliberately blurred art and life, believing that they manifested themselves in many different expressive forms. Drawing, sculpture and action were conceived as a single, free, creative act, not as inert materi-

al but as energetic potential. Returning from the war, Beuys enrolled at the Academy in Düsseldorf and graduated in 1952. During this time he immersed himself in reading, and studied in depth the treatises of Rudolf Steiner, the founder of anthroposophy, who would subsequently exert a great influence on the artist's thought.
Beuys married in 1959, and two years later became a professor at the Academy where he himself had studied.
In the early 1960s he participated in Fluxus, most likely drawn by the free flow of energy, unconfined by external limits, that characterisedits musical component.
In his *Aktionen*, Joseph Beuys took on the role of shaman or demiurge to reach what he called the "Universal Spirit," believing that art was a means of attaining a perfect accord between mind and soul, of preparing the human being for freedom and spiritual evolution. For Beuys art represented the spiritual means through which we can construct a new anthropocentric concept, an existential principle that opens us up to many physical and sensory realities, opposing a one-dimensional codification. In the mid-seventies he used his actions to develop his political and ecological thought. In 1972 he was fired by the Academy for organising a strike. His fame was universally recognised and the Solomon R. Guggenheim Museum held his first major retrospective in 1979. In 1982 he performed his first ecological action, *7000 Eichen* (*7000 Oaks*) at "Documenta 7," for which Beuys planted the first of 7000 trees in the square outside the Museum Fridericianum in Kassel. His plan had been to plant 7000 trees in the urban area of Kassel, next to basalt steles. It was completed only after his death in 1986, when his son planted the 7000th tree at "Documenta 8."

Joseph Beuys è stato tra i maggiori protagonisti delle avanguardie artistiche degli anni Sessanta e Settanta, particolarmente noto per le sue azioni, *performance*, installazioni. Figlio unico in una famiglia fortemente cattolica, mostra durante la sua adolescenza una particolare predisposizione per le scienze naturali e per il disegno. Si iscrive alla facoltà di medicina. Durante la seconda guerra mondiale, Beuys è costretto ad arruolarsi nell'aviazione tedesca, il suo aereo precipita, ma viene soccorso e curato dai tartari, che lo cospargono di grasso, avvolgendolo nel feltro e lo nutrono con latte di orsa e miele. Elementi che ritornano quasi ossessivamente nelle sue opere: feltro, miele e grasso diventano nuove metafore di dispositivi energetici e mentali. Arte e vita si confondono intenzionalmente, manifestandosi in molteplici forme espressive. Disegno, scultura e azione vengono concepiti come un unico atto creativo, libero, non come materia inerte ma come potenziale energetico. Al ritorno dalla guerra si iscrive alla Accademia di Düsseldorf e si diploma nel 1952. In questi anni si immerge nella lettura e approfondisce lo studio dei trattati di Rudolf Steiner, il fondatore dell'antroposofia, che in seguito avrà una grande influenza sul pensiero dell'artista.
Si sposa nel 1959 e due anni dopo diventa professore nell'Accademia dove egli stesso aveva studiato.
Già nei primi Sessanta partecipa a Fluxus, sarà soprattutto la componente musicale se un libero flusso di energia, non costretto da limitazioni esterne, a interessarlo. Nelle sue *Aktionen*, Joseph Beuys coinvolge se stesso in quanto sciamano, demiurgo, per raggiungere quello che egli stesso definiva "spirito universale". In Beuys vi è la convinzione infatti che l'arte sia un mezzo per raggiungere una perfetta sintonia tra mente e anima, preparando l'essere umano alla libertà e alla evoluzione spirituale. L'arte rappresenta il mezzo spirituale attraverso cui ricostruire un nuovo concetto antropocentrico, principio esistenziale che rende aperti a molteplici realtà fisico-sensoriali, opponendosi a una codificazione uni-dimensionale. Alla metà degli anni Settanta utilizza le sue azioni, per portare avanti il suo pensiero politico ed ecologico. Nel 1972 viene li-

cenziato dall'Accademia per aver organizzato uno sciopero. La sua fama è universalmente riconosciuta e la Solomon F. Guggenheim Foundation gli dedica la prima importante retrospettiva nel 1979. Nel 1982 compie la prima azione ecologica, *7000 Eichen* (*7000 querce*); in occasione di "Documenta 7" infatti Beuys pianta il primo dei 7000 alberi nella piazza antistante il Museum Fridericianum di Kassel. Il suo progetto era di piantare 7000 alberi nell'area urbana di Kassel vicino a steli di basalto. L'operazione si chiude solo dopo la sua morte, avvenuta nel 1986, grazie al figlio che pianta l'ultimo albero in occasione di "Documenta 8". (BCdeR)

Selected Bibliography / Bibliografia selezionata
A. Götz, W. Konnertz, K. Thomas, *Joseph Beuys: Life and works*, Woodbury, New York, 1979.
H. Stachelhaus, *Joseph Beuys*, Abbeville Press, New York, 1991.
L. De Domizio Durini, *Il cappello di feltro*, Carte Segrete, Milano, 1991.
Thinking is Form: The Drawings of Joseph Beuys, Philadelphia Museum of Art, Philadephia & Museum of Modern Art, New York, 1993 (text by / testo di A. Temkin).
U. Schneede, *Joseph Beuys: Die Aktionen*, Verlag Gerd Hatje, Stuttgart, 1994.

Umberto Boccioni
(Reggio Calabria, 1882 – Verona, 1916)

Umberto Boccioni was one of the major artists of Italian Futurism, interested in capturing the speed of modern life. From the earliest period of his artistic training, when he went to Rome to work in the studio of Giacomo Balla, who taught him the new technique of divisionism, he expressed the desire to portray real life in the rising contemporary metropolis. As he would note in 1907, he wanted to "depict the new, the fruit of our industrial age."
These studies would lead him to move out of the Roman milieu, which he found too conformist. It was in Milan, in 1907, that he met the poet and writer Filippo Tommaso Marinetti, and with whom he would share his aspiration to found a new, "modern" way of thinking that could encompass all the arts: literature, architecture, the theatre and painting itself. The movement's *Manifesto of the Futurist Painters* was published as a series of fliers in February 1910, and Balla was among its signatories. The vibrant colour and undulating brushstrokes in Boccioni's *The City Rises* (1910), where the horse and the figure of the man merge with the buildings of the city, already exemplifies Futurist dynamism. This new language, brought first to Paris (1912) and then to London (1912-13) in two collective exhibitions, did not at first meet with much enthusiasm, and only in London was it taken up as a model for the rising Vorticist movement. Boccioni's aim was to overcome the conception of a naturalistic art, turning instead to a symbolic art that had at its centre the dynamic rendering of the subject through the fusing of colours and lines of force. Human figures and objects interpenetrate in the closed and finite dimension of his paintings, giving a sense, through the dynamism expressed in them, of a vital principle that goes beyond the closed surface. He brought the same energy to sculpture, to which he dedicated himself in the last years of his life, testing out the possible plastic forms of his subjects in contact with "atmospheric masses and currents."

Umberto Boccioni è tra i principali protagonisti del Futurismo, interessato alla velocità della vita moderna. Fin dai primi anni della sua formazione artistica, sviluppatasi a Roma nello studio del pittore Giacomo Balla – da cui apprenderà la nuova tecnica divisionista – esprime il desiderio di dipingere la vita, di cogliere quegli aspetti mo-

derni delle nascenti metropoli contemporanee: vuole "dipingere il nuovo, il frutto del nostro tempo industriale", come afferma in un'annotazione del 1907. Queste ricerche lo porteranno ad allontanarsi dall'ambiente romano, considerato troppo conformista. Nel 1908 è a Milano dove incontra il poeta scrittore Filippo Tommaso Marinetti, con cui condividerà l'aspirazione di fondare un nuovo pensiero "moderno" che possa comprendere tutte le arti: letteratura, architettura, spettacolo, e la stessa pittura, il cui *Manifesto dei pittori futuristi* viene diffuso sotto forma di volantino nel febbraio del 1910 a firma, tra gli altri, anche di Balla. *La Città che sale*, 1910, esemplifica già il dinamismo futurista, attraverso il colore vibrante e le pennellate ondulatorie: il cavallo e la figura dell'uomo si fondono con le case della città. Il nuovo linguaggio futurista, portato in due mostre collettive prima a Parigi (1912) e poi a Londra (1912-13), non susciterà inizialmente grande entusiasmo: solo a Londra verrà preso a modello dal nascente movimento vorticista.

Boccioni, attratto dal potenziale espressivo dell'idea futurista di un'arte totale, arriva a voler superare la concezione di un'arte naturalistica per volgersi verso un'arte simbolica, ponendo in primo piano la resa dinamica nella costruzione di un soggetto attraverso la commissione dei colori e delle linee di forza. I personaggi, gli oggetti, si compenetrano nella dimensione chiusa e finita di un quadro, facendo presagire, grazie al dinamismo espresso, un principio vitale che va oltre la superficie conchiusa di un dipinto. Con la stessa energia affronta la scultura, a cui si dedicherà negli ultimi anni, cercando di sperimentare le possibili forme plastiche di un soggetto a contatto con "masse e correnti atmosferiche". (BCdeR)

Selected Bibliography / Bibliografia selezionata
R. Longhi, *Scultura futurista: Boccioni*, Libreria della voce, Firenze, 1914.
F. T. Marinetti, *Opera completa: Umberto Boccioni*, Campitelli, Foligno, 1927.
Gli scritti editi e inediti. Umberto Boccioni, edited by / a cura di Z. Birolli, Feltrinelli, Milano, 1971.
Z. Birolli, *Umberto Boccioni: racconto critico*, Einaudi, Torino, 1983.
M. Calvesi, E. Coen, *Boccioni. L'opera completa*, Electa, Milano, 1983.
Umberto Boccioni: dinamismo di un cavallo in corsa + case, edited by / a cura di P. Rylands, F. Licht, Peggy Guggenheim Collection, Venezia; Electa, Milano, 1996.

Christian Boltanski
(Paris, 1944)

Christian Boltanski was born to a Jewish father and a Corsican mother towards the end of the war in a Paris still occupied by the Germans. This biographical element remains one of the constants in his work. A sculptor, photographer, painter and film director, he often uses ephemeral materials in his works, such as found photographs, lightbulbs, newspaper holders, clothes, candles or biscuit boxes, emphasizing the transitory nature of our lives. At the end of the 1950s Boltanski made paintings with historical subjects, turning in the early sixties to works with a clear biographical reference, such as *Essais de constitution d'objets ayant appartenus à Christian Boltanski entre 1948-1954 (Attempt of Objects that Belonged to Christian Boltanski Between 1948 and 1954)*, and made in plaster in Paris, after combined with unusual materials such as sugar 1968 was a crucial year for the artist. In May, during the student demonstrations, he first showed his works in a Paris cinema. The exhibition included some paintings, dislocated puppets in empty rooms, and the Super 8 film *La vie impossible de Christian Boltanski (The Impossible Life of Christian Boltanski)* was screened, a partly real and partly

fictitious reconstruction of his past. During this period his artistic language remained linked to clandestine political operations that did not arouse a great deal of interest among critics and the public.

His work at that time was influenced by Claude Lévi-Strauss, and included *objects trouvés*, that the artist classifyied and placed in reliquaries, accomplishing a symbolic action. In 1973 he wrote to 62 museums asking them to participate in a project in which he would classify all the elements that had surrounded the life of an inhabitant of their city. He received few replies to this letter, including one from the Museum of Modern Art in Oxford, which accepted the project. In 1975 he made *Voyage de noces (Honeymoon)* with Annette Messager, which was shown at the Venice Biennale. In 1981, at ARC in Paris, he showed an installation ironically entitled *Monument*, which was to become the model for many later works. Made with recycled materials, they lack the imposing nature that commonly defines monuments. In 1984 the Centre Georges Pompidou awarded Boltanski a solo exhibition. In the same year he conceived *Ombres (Shadows)*, an installation formed by a light placed behind outlines of skeletons and strange objects which, by casting their shadows on the wall, created a mysterious atmosphere. In 1988, at the Museum of Toronto, he showed a large installation entitled *Canada*. Consisting of worn-out clothes hanging from the wall it made explicit reference to the warehouses in concentration camps that stored the personal effects of deportees. His work on human experience and suffering continued into the 1990s. His recent installation at the Museum of Fine Art in Boston, 2000, presented photographic images projected onto sheets mounted in the middle of the room, as though they were ancient shrouds.

Christian Boltanski è nato alla fine della guerra in una Parigi ancora occupata dai tedeschi, da un padre ebreo e una madre corsa. Questo elemento biografico rimane una delle costanti della sua opera. Scultore, fotografo, pittore e regista, utilizza spesso nelle sue sculture materiali effimeri come fotografie trovate, lampadine, pinze per giornali, abiti, candele, o scatole di biscotti, sottolineando il nostro vivere transitorio. Alla fine degli anni Cinquanta realizza quadri di argomento storico.
Il 1968 rappresenta per Boltanski una data cruciale, nel maggio di quello stesso anno, durante le manifestazioni studentesche. Boltanski espone per la prima volta le sue opere all'interno di un cinema di Parigi. In mostra vi sono alcuni quadri, fantocci dislocati in stanze vuote e sulla parete di un ambiente viene proiettato il film in Super 8 *La vie impossible de Christian Boltanski (La vita impossibile di Christian Boltanski)*, una ricostruzione in parte reale e in parte fittizia del suo passato. Nei primi anni Settanta esegue opere in gesso con l'aggiunta di materiali insoliti come lo zucchero, in *Essais de constitution d'objets ayant appartenus à Christian Boltanski entre 1948-1954 (Tentativo di costituzione di oggetti che sono appartenuti a Christian Boltanski tra il 1948 e il 1954)*, con evidente rimando biografico. In questi anni conosce Joseph Beuys e Annette Messager. Il suo linguaggio artistico rimane legato in questo periodo a operazioni politiche clandestine non suscitando grande interesse di critica e di pubblico.
La sua ricerca in quegli anni viene influenzata dal pensiero di Lévi-Strauss, realizza opere composte da *objets trouvés*, classificandoli, ponendoli in delle teche, compiendo una simbolica azione sul tempo. Nel 1973, scrive a 62 istituzioni museali chiedendo di accogliere il suo progetto di classificazione di tutti gli elementi che hanno circondato la vita di un abitante della loro città. A questa lettera riceve solo poche risposte, tra cui quella del Museum of Modern Art di Oxford, che decide di promuovere il progetto. Nel 1975 realizza con Annette Messager l'opera *Voyage de noces (Viaggio di nozze)*, presentato alla Biennale di Ve-

nezia. Nel 1981 a l'ARC espone un'installazione ironicamente chiamata *Monument (Monumento)* che diventa il modello di molte opere successive. Queste opere non hanno l'imponenza di quello che comunemente si definisce monumento, Boltanski utilizza infatti materiali di riciclo. Nel 1984 il Centre Georges Pompidou dedica una mostra personale, che raccoglie le opere più importanti dalla fine degli anni Sessanta. Nello stesso anno concepisce un'installazione *Ombres (Ombre)* formata da una luce posta dietro sagome di scheletri e di strani oggetti, che proiettando le ombre sul muro creano un'atmosfera misteriosa. Nel 1988 presenta al Museo di Toronto una grande installazione *Canada*, costituita da centinaia di vestiti usati appesi al muro, con evidente rimando ai depositi dei campi di concentramento dove venivano accumulati tutti gli effetti personali dei deportati. La sua ricerca sull'esperienza e sulla sofferenza umana continua negli anni Novanta, come nella recente installazione al Museum of Fine Art di Boston, 2000 nel quale presenta immagini fotografiche proiettate su drappi-lenzuola montati al centro della stanza, come fossero antichi sudari. (BCdeR)

Selected Bibliography / Bibliografia selezionata
C. Boltanski, *Kaddish*, Musée d'Art Moderne de la Ville de Paris, Paris, 1988.
Christian Boltanski, Phaidon Press, London, 1997 (texts by / testi di D. Semin, D. Kuspit, G. Perec, T. Garb in conversation with / in conversazione con Christian Boltanski).
Christian Boltanski: Lessons of Darkness, Museum of Contemporary Art, Chicago, New Museum of Contemporary Art, New York; Museum of Contemporary Art, Los Angeles, 1988 (texts by / testi di L. Gumpert and M. J. Jacob).
L. Gumpert, *Christian Boltanski*, Flammarion, Paris, 1994.
Christian Boltanski Pentimenti, Galleria d'Arte Moderna Bologna, Villa delle Rose, Charta, Milano, 1997 (texts by / testi di D. Eccher, P. Fabri, C. Boltanski).
Christian Boltanski: Advent and Other Times, Rizzoli, Milano, 1997 (texts by / testi di G. Moure, C. Boltanski, J. Jimenez, J. Clair).
C. Boltanski, *Christian Boltanski: la Vie Impossible: What People Remember About Him*, Verlag der Buchhandlung Walther König, 2002.

David Bomberg
(Birmingham, 1890 – Gibraltar, 1957)

David Bomberg, born in England to a Jewish family, first studied as a lithographer and a painter under Walter Sickert. His attention was drawn by the colour, rhythm and dissolution of figurative space that pervaded the European artistic scene in the first decade of the twentieth century. He was attracted by the geometrical compositions of Cubism, and the energy and dynamism of the Futurists. In 1914, he exhibited in the Jewish section of the *Twentieth Century Art Exhibition* at the Whitechapel Gallery in London. He distanced himself from those two movements, as well as from expressions which he held to be too iconoclastic: "I look upon Nature while I live in a steel city". This desire to embrace nature in its many forms, and his unquenchable avant-garde ardour brought him close to Vorticism, a British movement which, committed to the rendering of energy, preferred to define the stillness at its core through individual forms. Initially close to Futurism, Vorticism maintained its independence from the Italian movement and, ambivalent about the advance of the industrial age, analysed the transformation and dehumanisation of the figure in the machine age, using an artistic language that defined forms in a severely geometrical way. During this period, Bomberg's paintings reflect the formal inquiries of Vorticism. Works like *Ju-Jitsu* (1913) and *In the Hold* (1914), show a construction fragmented by a grid that is superimposed over the figurative composition. Even

though Bomberg was invited by Wyndham Lewis to join the movement as an active member, he maintained his independence: he refused to illustrate *Blast!*, its official journal, and only took part in one of the movement's group show in 1915.

In 1917 the Canadian authorities commissioned a painting, *Sappers at Work*, 1919. The war had led Bomberg away from geometrical constructions and the "noise" of his youth, and the painting testifies to the compromise adopted at this time. Celebrating sappers blowing up part of the German defence, it was shown at the Canadian War Memorials Scheme at Burlington House in 1919, but rejected by the authorities. By now disillusioned with the machine age, Bomberg adopted a more figurative style and devoted himself to landscape painting, often using vibrant and expressive brushstrokes, on his many journeys to Palestine, Spain and Cyprus. During his final years he taught at Borough Polytechnic School in London.

David Bomberg, nato in Inghilterra da una famiglia ebrea, muove i primi passi come litografo e come pittore sotto l'insegnamento di Walter Sickert. Il colore, il ritmo e la dissoluzione dello spazio figurativo, che avevano invaso la scena artistica europea nel primo decennio del 1900, attirano la sua attenzione. È interessato dalle composizioni geometriche dei quadri cubisti e dall'energia e dal dinamismo dei futuristi, nel 1913 espone nella sezione ebraica della "Twentieth Century Art Exhibition" alla Whitechapel Gallery a Londra. Prende le distanze da questi movimenti, dalle espressioni a suo giudizio troppo iconoclaste: "Guardo alla *Natura* mentre vivo in una città di *acciaio*". Il desiderio di abbracciare la natura nelle sue molteplici forme e il mai sopito ardore avanguardistico lo avvicinano al Vorticismo, movimento britannico che pur impegnato nella resa dell'energia preferisce definire le singole forme. Il movimento, inizialmente vicino al Futurismo, mantiene la sua indipendenza dal movimento italiano, analizza la trasformazione della figurazione nell'età della macchina, utilizzando un linguaggio artistico che definisce le forme con severo geometrismo. In questo periodo i dipinti di Bomberg riflettono, le ricerche formali del Vorticismo e opere come *Ju-Jitsu* (1913) e *In the Hold* (*Nel deposito*, 1914) mostrano una costruzione frammentata da una griglia sovrapposta alla composizione figurativa. L'artista nonostante venga invitato da Wyndham Lewis a entrare come membro attivo nel movimento, mantiene la sua indipendenza: rifiuta di illustrare "Blast!" la rivista ufficiale e partecipa una sola volta nel 1915 a una collettiva del gruppo.

Nel 1917 le autorità canadesi gli commissionano un dipinto che doveva celebrare minatori mentre fanno saltare in aria un saliente della difesa tedesca. La guerra l'aveva portato ad allontanarsi dalle costruzioni geometriche e dal "clangore"degli anni giovanili e il dipinto *Sappers at Work* (*Minatori a lavoro*, 1919), rifiutato dalla commissione canadese, testimonia il compromesso adottato in questi anni. Il dipinto viene esposto al Canadian War Memorials Scheme alla Burlington House nel 1919. Bomberg, ormai disilluso dall'era della macchina, adotta uno stile più figurativo, si dedica alla pittura di paesaggio utilizzando spesso colori vibranti ed espressivi tocchi di pennello, nei suoi numerosi viaggi in Palestina, Spagna e Cipro. Negli ultimi anni insegna al Borough Polytechnic School di Londra. (BCdeR)

Selected Bibliography / Bibliografia selezionata
W. Lipke, *David Bomberg: A Critical Study of his Life and Work*, London, 1967.
R. Oxlade, "David Bomberg, 1890–1957," *Royal College of Art Papers*, No. 3, London, 1977.
J. Spurling, *David Bomberg: The Later Years*, Whitechapel Art Gallery, London, 1979.
R. Cork, *David Bomberg*, New Haven, London, 1987.
R. Cork, *David Bomberg*, Tate Gallery, London, 1988.

Brassaï
(Brasov, Transylvania, 1899 – Nice, 1984)

Brassaï (Gyula Halàsz) is one of the great photographers of the twentieth century. In 1903 he lived in Paris for a period when his father moved there to take up a teaching post at the Sorbonne. Around 1920, after studying painting at the academy in Budapest, he left his homeland in Hungary to settle initially in Berlin, where he met the photographer Lazlò Moholy-Nagy. During the months that he spent in Germany, thanks to his compatriot André Kertész, Brassaï discovered the medium of photography. At first he dedicated himself to journalism, before abandoning it to immerse himself totally in photographic reportage. It was during this period that he adopted the pseudonym of Brassaï, after his home town. In 1924 he moved to Paris.

Brassaï's photographs provide a cross-section of life in Paris during the last century, seen with a clear and objective eye. He concentrated largely on the city's nightlife, witnessed during his nocturnal wanderings through the streets with his writer friends, who included Jacques Prévert and Henry Miller. It was to the latter that he would dedicate the collection *Henry Miller grandeur nature* (*Henry Miller Life-Size*) in 1975. His major work, *Paris de nuit* (*Paris by Night*, 1932), shown at the Galerie des Arts et Métiers Graphiques de Paris in 1933 was followed by *Voluptés de Paris* (*Pleasures of Paris*, 1934). Clearly influenced by Eugène Atget, Brassaï revealed the thousand faces of Paris after sunset, aware that he was immortalising the transition from the Belle Époque to the contemporary era. Like Atget, Brassaï captured the attention of the Surrealists, who included some of the photographs that would later be published as *Graffiti* (1960) in the Surrealist magazine *Minotaure*. *Les artistes de ma vie* (*The Artists of my Life*, 1982) contains photographs taken between 1930 and 1950 of the many artists and writers living in Paris at the time, including Salvador Dalí, Anaïs Nin, Samuel Beckett, Eugène Ionesco, Alberto Giacometti and Pablo Picasso, to whom he dedicated the collection *Conversations avec Picasso* (*Conversations with Picasso*, 1964). In 1955 he shot his only short film, *Tant qu'il y aura des bêtes* (*As long as there are Animals*).

Brassaï, al secolo Gyula Halász, è annoverato tra i maggiori fotografi del XX secolo. Il padre, giornalista e letterato, nel 1903 va a Parigi con la famiglia per insegnare alla Sorbona. Verso il 1920, dopo avere studiato pittura all'accademia di Budapest, lascia il suo paese natale per stabilirsi inizialmente a Berlino, dove incontra il fotografo László Moholy-Nagy. In questi mesi passati in Germania muove i primi passi come giornalista, e solo successivamente, grazie al suo conterraneo André Kertész, scopre il fascino del *mezzo fotografico*. Si dedica inizialmente al giornalismo, che successivamente abbandona per immergersi totalmente nei suoi *reportage* fotografici. È in questo periodo che adotta lo pseudonimo Brassaï, dalla sua città natale. Nel 1924 ritorna a Parigi, eleggendo la città come propria patria adottiva. Anche attraverso la fotografia, Brassaï riesce a dare uno spaccato di vita della Parigi del secolo appena passato, con uno sguardo lucido e oggettivo, dando vita alla raccolta *Paris de nuit* (*Parigi di notte*, 1932), in mostra alla Galerie des Arts et Métiers Graphiques nel 1933. Successiva è la raccolta *Voluptés de Paris* (*Voluttà di Parigi*), del 1934. Il desiderio di raccontare il mondo notturno nasce durante i vagabondaggi di notte per le strade della città, con i suoi amici scrittori, tra i quali vi sono Jacques Prévert e Henry Miller. A quest'ultimo dedicherà *Henry Miller grandeur nature* (*Henry Miller a grandezza naturale*) del 1975. Influenzato certamente da Atget, Brassaï svela così i mille volti della Parigi dopo il tramonto, cosciente di immortalare il passaggio dalla *Belle Époque* in un'epoca contemporanea.

I numerosi soggetti, ritratti mentre emergono dalla penombra, hanno un fascino misterioso, che non manca di catturare l'attenzione dei surrealisti. I suoi lavori con i graffiti (pubblicati in una raccolta di scritti e fotografie *Graffiti*, nel 1960), piacciono ai membri del movimento, che, nella rivista surrealista "Minotaure", pubblicheranno alcune sue fotografie. Fra il 1930 e il 1950 Brassaï fotografa molti personaggi vissuti a Parigi, *Les artistes de ma vie* (*Gli artisti della mia vita*, 1982), tra cui Salvador Dalí, Anaïs Nin, Samuel Beckett, Eugène Ionesco, Alberto Giacometti e anche Pablo Picasso, al quale dedica la raccolta *Conversations avec Picasso* (*Conversazioni con Picasso*, 1964). Nel 1955 gira il suo unico cortometraggio *Tant qu'il y aura des bêtes* (*Fintanto che ci saranno animali*) che segue il muoversi ritmico degli animali. Anche dopo la sua morte, avvenuta nel 1984, le sue fotografie vengono pubblicate su "Harper's Bazar" e su altre importanti riviste. (BCdeR)

Selected Bibliography / Bibliografia selezionata
Photographs by Brassaï, The Art Institute of Chicago, Chicago, 1954 (text by / testo di Peter Pollack).
P. Bourdieu, *Un Art Moyen*, Les Editions de Minuit, Parigi 1965 (English edition *Photography, a Middle-brow Art*, trans. / trad. Shaun Whiteside, Polity Press, Cambridge, 1990).
Brassaï, *Le Paris secret des années 30*, Gallimard, Paris, 1976.
B. Brandt, *Brassaï: A Major Exhibition*, The Photographer's Gallery, London, 1979.
Brassaï: Del Surrealismo al Informalismo, Fundaciò Antoni Tàpies, Barcelona, 1993 (texts by / testi di M. J. Borja-Villel, D. Ades, J. F. Chevrier, E. Jaquer).
Brassaï: The Eye of Paris, The Museum of Fine Arts, Houston; Harry N. Abrams Inc., New York, 1999 (texts by / testi di A. Wilkes Tucker, R. Howard).

Marcel Broodthaers
(Bruxelles, 1924 – Köln, 1976)

In the early 1960s, Marcel Broodthaers took up the legacy of Dadaist and Surrealist experiments with language and the identity of the work of art, in particular those of Marcel Duchamp and René Magritte, prefiguring the "institutional critique" and the conceptual art of the 1970s. At the centre of his artistic practice lies a self-reflexive attitude, at times infused with irony, which spreads from the artist and artwork, to the institutional system that presides over the communication and conservation of artistic activity. After studying chemistry he became a poet and writer, publishing his first poem in the magazine run by the Belgian Surrealist group "Le ciel bleu" in 1945. His subsequent collections of poetry include *Mon livre d'ogre* (*My Ogre Book*, 1957), published the same year that he made his first short film, *Les Clefs de l'Horloge* (*The Keys of the Clock*), through to *Minuit* (*Midnight*, 1960), *La bête noire* (*The Black Animal*, 1961 and *Pense-bête* (*Think-Animal*. 1963). In the same year the Italian artist Piero Manzoni used him as a living sculpture, turning him into an actual "work of art". In 1964 Broodthaers held his first solo exhibition at the Galerie Saint-Laurent in Brussels: on the invitation the artist explained the reason for this career change: "I myself have wondered if I couldn't sell something and succeed in life [...] The idea of inventing something insincere crossed my mind and I immediately set to work". From the beginning Broodthaers adopted a position somewhere between sincerity and scepticism, trust and irony, in which the analysis of language and the use of theory demolish any certain definitions. At the same time he opened himself up to numerous influences, from the Nouveaux Réalistes to American Pop Art, mixed with local motifs such as mussels and eggs, and turning the works themselves into a strategic check of their conditions of existence. In 1967 Broodthaers, in a letter sent to the Bel-

gian Minister of Culture, took these reflections to their most logical conclusions by founding the *Musée d'Art Moderne – Département des Aigles (Museum of Modern Art – Department of Eagles)*. The project developed until 1972, when it was presented at "Documenta 5" in Kassel as a series of installations that represented its progressive concrete realisation. It was also a clearly "fictitious" institution, an ideal extension of the artist's studio in his house in the Rue de la Pépinière, Brussels. The idea of the museum, the fees required for the various professionals who worked on it and the complex of social, economic and cultural motivations underlying it, became the background to a narrative that confronts the ultimate instability of any artistic project. In 1974, with *Jardin d'hiver (Winter Garden)* Broodthaers began a series of projects on the "idea of décor" and the "real function" of the artwork. After his last exhibition, "L'Angélus de Daumier," in the autumn of 1975, Broodthaers was given major retrospectives by, among others, the Tate Gallery, London (1980), the Moderna Museet, Stockholm (1982), the Walker Art Center, Minneapolis (1989), the Museo Nacional Centro de Arte Reina Sofia, Madrid (1992), the Stedelijk Van Abbemuseum, Eindhoven (1994), the Centro Galego de Arte Contemporanea, Santiago de Compostela (1997) and the Kunsthalle Wien, Vienna (2003).

Marcel Broodthaers raccoglie all'inizio degli anni Sessanta l'eredità delle sperimentazioni dadaiste e surrealiste sul linguaggio e l'identità dell'opera d'arte, in particolare quelle di Marcel Duchamp e René Magritte, e prefigura gli esiti dell'"institutional critique" e dell'Arte Concettuale degli anni Settanta. Al centro della sua pratica artistica risiede un atteggiamento auto-riflessivo, non disgiunto da toni ironici, che dalla figura e dalla funzione dell'artista e dell'opera d'arte si allarga fino a comprendere il sistema istituzionale (la mostra, il museo, l'archivio) che presiede alla comunicazione e alla conservazione dell'attività dell'artista. Inizialmente poeta e scrittore, dopo gli studi di chimica, nel 1945 pubblica la sua prima poesia sulla rivista a cui fa capo il gruppo dei surrealisti belgi, "Le ciel bleu". Le successive raccolte di poesie comprendono *Mon livre d'ogre (Il mio libro d'orco*, 1957), anno in cui realizza il suo primo cortometraggio, *Les Clefs de l'Horloge (Le chiavi dell'orologio)*, fino a *Minuit (Mezzanotte*, 1960), *La bête noire (La bestia nera*, 1961) e *Pense-bête (Pensa-bestia*, 1963). Nello stesso anno l'artista italiano Piero Manzoni lo utilizza come scultura vivente, facendone una vera e propria "opera d'arte". Nel 1964 Broodthaers tiene la prima mostra personale alla Galerie Saint-Laurent di Bruxelles: sull'invito l'artista, evocando le ragioni di questa svolta, scrive: "Io stesso mi sono domandato se non potevo vendere qualcosa e riuscire nella vita. [...] L'idea di inventare qualcosa di insincero mi ha attraversato la mente e mi sono messo subito al lavoro". Fin dall'inizio l'artista assume una posizione che media tra sincerità e scetticismo, fiducia e ironia, in cui l'analisi del linguaggio e l'approccio teorico hanno la funzione di smontare ogni definizione certa, aprendosi parallelamente a molteplici influssi, dai Nouveaux Réalistes alla Pop Art americana, in cui si inserisce con motivi autoctoni come le cozze e le uova e trasformando le stesse opere in una verifica strategica delle loro condizioni di esistenza. Nel 1967 Broodthaers, con una lettera inviata al Ministero della Cultura belga, porta alle più logiche conseguenze queste riflessioni fondando il Musée d'Art Moderne – Département des Aigles, un progetto che si articola fino al 1972, in occasione di "Documenta 5" a Kassel, in una serie di installazioni che ne rappresentano la progressiva realizzazione concreta – pur trattandosi di un'istituzione chiaramente "fittizia", estensione ideale dello studio dell'artista e la cui sede iniziale è infatti posta nella casa dell'artista in rue de la Pépinière a Bruxelles. L'idea del museo, le competenze dei diversi professionisti che vi ope-

rano e il complesso di motivazioni sociali, economiche e culturali che ne sono alla base diventano lo scenario di una narrazione che affronta in ultima analisi l'instabilità di ogni progetto artistico. Nel 1974 Broodthaers inaugura con *Jardin d'hiver (Giardino d'inverno)* una serie di progetti sull'"idea del décor" e sulla "funzione reale" dell'opera d'arte. Dopo la sua ultima mostra, "L'Angélus de Daumier", nell'autunno del 1975, importanti mostre retrospettive gli saranno dedicate, tra gli altri, dalla Tate Gallery di Londra (1980), dal Moderna Museet di Stoccolma (1982), dal Walker Art Center di Minneapolis (1989), dal Museo Nacional Centro de Arte Reina Sofia di Madrid (1992), dallo Stedelijk Van Abbemuseum di Eindhoven (1994), dal Centro Galego de Arte Contemporanea di Santiago de Compostela (1997) e dalla Kunsthalle Wien di Vienna (2003). (AV)

Selected Bibliography / Bibliografia selezionata
Marcel Broodthaers. Writings, Interviews, Photographs, edited by / a cura di B. H. D. Buchloh, The MIT Press, Cambridge-London, 1988.
Marcel Broodthaers, Museo Nacional Centro de Arte Reina Sofia, Madrid, 1992 (texts by / testi di M. Broodthaers, C. David, B. Pelzer).
Marcel Broodthaers, Projections, Stedelijk Van Abbemuseum, Eindhoven, 1994 (text by / testo di A. Hakkens).
Marcel Broodthaers. Section Publicité du Musée d'Art Moderne Dt. des Aigles, edited by / a cura di B. H. D. Buchloh, M. Gilissen, Marian Goodman Gallery, New York, 1995.
Marcel Broodthaers, Cinéma, Centro Galego de Arte Contemporanea, Santiago de Compostela, 1997 (texts by / testi di M. Broodthaers, B. Jenkins, J.-C. Royoux).
Marcel Broodthaers, Politique Poétique, Kunsthalle Wien, Wien, 2003 (texts by / testi di S. Folie, M. Gilissen, G. Mackert).

Matthew Buckingham
(Nevada, Iowa, 1963)

Matthew Buckingham lives and works between New York and Berlin. In his film installations, for which he has become known since the late 1990s, he investigates the relationships between personal and collective history, and the ways in which narratives are structured. After studying film at the University of Iowa in 1992, he made the first of his 16mm films, *The Truth About Abraham Lincoln*, in which he combined documentary footage with a sophisticated *mise-en-scène*, demonstrating his interest in the processes of reconstruction and tracing the historical "truth" of events and characters. In his subsequent works, *Amos Fortune Road* (1996), *Situation Leading to a Story* (1999), *Sandra of the Tulip House or How to Live in a Free State* (2001, made in collaboration with Joachim Koester), *Subcutaneous* (2001) and *Muhheakantuck – Everything has a Name* (2003), he plays with the relationship between the visual, spatial and acoustic structure of the image, and the situation in which the viewer experiences it. He does this by screening the film in environmental installations that encourage the viewer to move from silent, detached observer to engaged participant. Non-linear visual and acoustic stories are developed through the use of off-screen voices, subtitles and the synchronisation and non-synchronisation of sound and image, leading the viewer to assume a fluctuating identity between reality and fiction. *A Man of the Crowd* (2003), he takes as his starting point the almost identically named story by Edgar Allan Poe (*The Man of the Crowd*, 1840), follows a stranger through the streets of Vienna for a day, projecting his imaginations onto the character, thus exemplifying this technique and effect.
Buckingham was one of the artists selected for the exhibition "Greater New York" at PS1 Contemporary Art Cen-

ter / a MoMA Affiliate, New York (2000) where he also had a solo exhibition in 2002, followed by solo shows at Charles H. Scott Gallery of Vancouver, Museum Moderner Kunst Stiftung Ludwig, Vienna, and Murray Guy Gallery, New York, in 2003, and the Dallas Museum of Art in 2004.

Matthew Buckingham vive e lavora fra New York e Berlino. Nelle sue installazioni filmiche, note a partire dagli ultimi anni Novanta, Buckingham investiga le relazioni fra storia personale e collettiva e come si strutturano le narrazioni. Dopo gli studi di cinema all'Università dello Iowa, nel 1992 Buckingham realizza il suo primo film a 16mm, *The Truth About Abraham Lincoln (La verità su Abramo Lincoln)*, in cui unisce riprese di materiali documentari e una sofisticata scenografia, dimostrando il suo interesse per i processi di ricostruzione e verifica della "verità" storica di eventi e personaggi. Nelle opere successive, *La strada di Amos Fortune* (1996), *Situazione che conduce a una storia* (1999), *Sandra della casa dei tulipani o come vivere in uno stato libero* (2001), una collaborazione con Joachim Koester, *Subcutaneo* (2001), *Muhheakantuck – Tutto ha un nome* (2003), Buckingham mette in relazione la struttura visiva, spaziale e sonora di un'immagine, di un luogo o di una situazione con colui o colei che la esperisce. Questa implicazione è ottenuta inserendo la proiezione all'interno di installazioni ambientali che favoriscono il passaggio da un ruolo di osservatore silenzioso e distaccato al realizzarsi di un'esperienza attuale e presente. Buckingham sviluppa racconti visivi e sonori non lineari in cui, servendosi di elementi narrativi quali voce fuori campo, sottotitoli, sincronia e asincronia fra suono e immagine, lo spettatore è portato ad assumere un'identità fluttuante tra realtà e racconto. In *Un uomo della folla* (2003), per esempio, Buckingham prende spunto dal quasi omonimo racconto di Edgar Allan Poe (*The Man of the Crowd* [L'uomo della folla], 1840), seguendo, per un giorno intero, uno sconosciuto per le vie di Vienna, fino a sostituirsi a lui nell'ultima sequenza, prima che il film ricominci da capo. Buckingham è stato tra gli artisti selezionati per la mostra "Greater New York" del 2000 al PS1 Contemporary Art Center/a MoMA Affiliate di New York dove ha tenuto una mostra personale nel 2002, seguita da altre presso la Charles H. Scott Gallery di Vancouver (2003), il Museum Moderner Kunst Stiftung Ludwig di Vienna (2003), la Murray Guy Gallery di New York (2003) e il Dallas Museum of Art di Dallas (2004). (AV)

Selected Bibliography / Bibliografia selezionata
O. Ryan, "In Between Lost and Found: The Films of Matthew Buckingham," *Afterimage*, Rochester, March-April / marzo-aprile 2001.
J. Burton, Untitled / senza titolo in *Time Out New York*, New York, December / dicembre 6-13, 2001.
J. Kraynak, "Matthew Buckingham," *Watershed – The Hudson Valley Art Project*, Minetta Brook, New York, 2002.
B. Huck, "Matthew Buckingham – Museum Moderner Kunst Stiftung Ludwig," *Artforum*, No. 5, Vol. 41, New York, January / gennaio 2003.
T. Dean, "Historical Fiction: The Art of Matthew Buckingham," *Artforum*, Vol. 43, No. 7, New York, March /marzo 2004.

René Burri
(Zürich, 1933)

René Burri is part of a generation of photographers whose work, from the 1950s onwards, became known via the mass distribution of illustrated magazines. Traveling extensively throughout Europe, Latin America and Asia in particular, he has focused on day-to-day life in cities and towns around the world, and on unfolding historical events as lived on an everyday level. His images are characterised by a mix of attention to formal composition and, in his

own words, to "the spontaneity and urgency of daily life." Burri studied Fine Arts under Johannes Itten at the Bauhaus, and later photography with the formalist Hans Finsler at the School of Arts and Crafts in Zurich. He became an associate member of Magnum in 1956, after his reportage on deaf-mute children at the Zurich Institute of Musical and Rhythmic Education was published in *Life* and other magazines. He became a full member of Magnum in 1959, and in 1965, following a life-long interest in documentary film, set up Magnum Films.

In 1959, after six months travelling through Argentina, Burri published *El Gaucho (The Gaucho)*, an expression of both the heroic conquering of vast inhospitable lands and the destruction of native peoples and cultures that lies behind the myth of modern nation building. The collection of photographs was prefaced by Jorge Luis Borges, and led to a similar project called *Die Deutschen (The Germans)* in 1962, in part inspired by Robert Frank's *The Americans* (1958). Throughout the 1950s Burri travelled to parts of the world marked by political crisis, among them Cuba, Suez, Hungary and China. Between the 1960s and 1980s he travelled to war-torn countries such as Cambodia, Vietnam and Lebanon. He has photographed a number of key political figures, most famously Che Guevara, as well as artists and architects such as Giacometti, Klein, Le Corbusier, Niemeyer and Picasso. In the 1980s he served as European vice-president of Magnum and art director of the Swiss magazine *Schweize Illustrierte*. His photographs have regularly appeared in *Du*, *Epoca*, *Geo*, *Life*, *Stern*, *The Sunday Times Magazine* and *Twen* among others, and in many books, exhibitions and films.

René Burri fa parte di una generazione di fotografi le cui opere, a partire dagli anni Cinquanta, divennero note grazie alla distribuzione di massa delle riviste illustrate. Realizzate durante i lunghi viaggi che lo portarono soprattutto in Europa, America Latina e Asia, le sue fotografie inquadrano la vita d'ogni giorno in città e paesi di tutto il mondo, rivelando eventi storici vissuti a livello quotidiano. Nelle immagini di Burri l'attenzione alla composizione formale si unisce, per usare le sue stesse parole, alla "spontaneità e all'urgenza della vita di tutti i giorni".

Burri studiò belle arti con l'insegnante del Bauhaus Johannes Itten e, più tardi, fotografia con il formalista Hans Finsler alla Scuola d'Arti e Mestieri di Zurigo. Cominciò a collaborare con l'agenzia Magnum nel 1956, dopo che il suo *reportage* sui bambini sordomuti all'Istituto di Educazione Ritmica e Musicale di Zurigo era apparso su "Life" e su altre riviste. Divenne membro dell'agenzia nel 1959, e nel 1965, a coronamento del suo antico interesse per le pellicole documentaristiche, fondò la Magnum Films.

Nel 1959, dopo un viaggio di sei mesi in Argentina, Burri pubblicò *El Gaucho*, espressione dell'eroica conquista di vaste terre inospitali, ma anche della distruzione di popoli e culture indigene su cui si fonda il mito della moderna edificazione nazionale. La raccolta fu pubblicata con una prefazione di Jorge Luis Borges e, nel 1962, fu seguita da un progetto analogo dal titolo *Die Deutschen* (*I tedeschi*), in parte ispirato a *The Americans* (*Gli americani*) di Robert Frank, del 1958.

Durante gli anni Cinquanta, Burri visitò molte regioni segnate da crisi politiche, fra cui Cuba, Suez, Ungheria e Cina. Tra gli anni Sessanta e Ottanta si recò in paesi dilaniati dalla guerra: Cambogia, Vietnam e Libano. Burri ha fotografato diversi personaggi politici importanti, primo fra tutti Che Guevara, oltre ad artisti e architetti come Giacometti, Klein, Le Corbusier, Niemeyer e Picasso. Negli anni Ottanta è stato vicepresidente europeo della Magnum e *art director* della rivista svizzera "Schweize Illustrierte". Le sue fotografie sono apparse regolarmente sulle riviste "Du", "Epoca", "Geo", "Life", "Stern", "The Sunday Times Magazine" e "Twen", per citarne solo alcune, e sono state raccolte in libri, mostre e film. (AT)

Selected Bibliography / Bibliografia selezionata
R. Burri, *Cuba y Cuba*, Smithsonian Institution Press, Washington D.C., 1998 (Italian translation / edizione italiana, *Cuba y Cuba*, Federico Motta, Milano, 1994).
R. Burri, *Die Deutschen: Photographien 1957-1997*, Schirmer/Mosel, München, 1999.
One World: Photographien und Collagen 1950-83, edited by / a cura di R. Burri-Bischof and / e G. Magnaguagno, Benteli, Bern, 1984.
Le Corbusier: Moments in the Life of a Great Architect/Photographs by René Burri, edited by / a cura di A. Ruegg, Birkhäuser, Basel, 1999.
H.-M. Koetzle, *René Burri Photographs*, Phaidon Press, London, 2004.

Claude Cahun
(Nantes, 1894 – Jersey, 1954)

From the beginning of her artistic career, Lucy Schwob adopted the pseudonym of Claude Cahun, the first name of which can be either male or female. She would spend her whole life with her companion and inseparable assistant Suzanne Malherbe, "the other me," as the artist put it. A photographer, but also an essayist, poet, choreographer and actress, Cahun performed an endless number of roles and characters, putting on as many masks, a way to explore her own identity by playing even through absence. The infinite potential and above all the possibility of "duplicating" reality led her to choose photography as her means of expression. Preparing the staging of her shots became both the object and the subject of her works, which are located at the boundary between two dimensions. With various disguises and many different settings, the artist is not trying to hide herself or her sexuality, but placing herself in a "different" space. In 1930 she published *Aveux non avenus* (*Disavowed Confessions*), in which she explored herself in a dialectic with her own "double," through a series of photo-montages. The indeterminacy and fragmentation of the self would lead her towards the Surrealist movement with which she collaborated, becoming a member of the Association des Ecrivains et Artistes Révolutionnaires. At this time she met André Breton, the official leader of the movement. Although the Surrealist circle was entirely masculine, her portrait photographs (the series *Coeur de pic* [Peak-heart]) were given a favourable reception in a group show in London in 1935. During World War II she moved to the British island of Jersey, where she lived until her death, apart from a brief period of imprisonment during which many of her works were confiscated and destroyed by the Nazis, on the grounds of immorality. Cahun's work anticipates the transformation applied to reality and the real in the 1970s.

Lucy Schowb fin dall'inizio della sua carriera artistica adotta lo pseudonimo di Claude Cahun, il cui primo nome può essere utilizzato sia al maschile sia al femminile. Vivrà tutta la sua esistenza accanto alla sua compagna nonché inseparabile assistente Suzanne Malherbe, "l'altra me stessa", come affermerà l'artista. Fotografa ma anche saggista, poetessa, coreografa e attrice, Cahun impersona un numero infinito di ruoli, di personaggi, indossando altrettante maschere; un modo per esplorare la propria identità giocando anche attraverso l'assenza. Le infinite potenzialità e, soprattutto, la possibilità di "duplicare" la realtà la conducono a eleggere la fotografia come mezzo espressivo. Preparando la messa in scena dei suoi scatti diventa, al tempo stesso, oggetto e soggetto delle sue opere, ponendosi al limite tra due dimensioni. L'artista, attraverso i numerosi travestimenti e le molteplici ambientazioni, non cerca di nascondere se stessa o la sua sessualità, ma si colloca in un "altro" spazio. Nel 1930 pubblica *Aveux non avenus* (*Confessioni non avvenute*), in cui

attraverso una serie di fotomontaggi, esplora se stessa in contrapposizione dialettica con il proprio "doppio". L'indeterminatezza e la frammentazione dell'io la porteranno ad avvicinarsi al movimento Surrealista, con cui collabora, entrando a far parte dell'Association des Ecrivains et Artistes Revolutionnaires. In questi anni incontra André Breton, *leader* ufficiale del movimento. Nonostante il circolo dei surrealisti fosse ristretto all'ambito maschile, le sue fotografie-ritratto (la serie *Coeur de pic* [*Cuore a picco*]) verranno accolte con favore in una collettiva a Londra del 1935. Durante la seconda guerra mondiale si trasferisce nell'isola di Jersey, in Gran Bretagna, dove continuerà a vivere fino alla sua morte, fatta eccezione per un breve periodo di detenzione, durante il quale molte delle sue opere verranno confiscate e distrutte in quanto giudicate immorali. Il lavoro di Cahun anticipa quella trasformazione operata negli anni Settanta sulla realtà e sul vero. (BCdeR)

Selected Bibliography / Bibliografia selezionata
C. Cahun, "Méditations de mademoiselle Lucy Schwob," in *Philosophies*, No. 5/6, Paris, 1925.
A. Breton, *Qu'est-ce que le surréalisme*, René Henriquez, Bruxelles, 1934.
F. Leperlier, *Claude Cahun. L'écart et la métamorphose*, Jean-Michel Place, Paris, 1992.

Sophie Calle
(Paris, 1953)

The stories that Sophie Calle tells of her life describe a constantly changing persona. "I never remember things for long," she states, describing the characteristic that allows her to reinvent herself. She has been an activist, a barmaid, a stripper, travelled to exotic locales, and worked in a circus in Canada for a year. She began to study photography at the age of twenty-six, and this medium has remained at the centre of her practice. Her work is strongly performative, and the images, objects and texts she produces are both a record and remnant of her activities. Her work has frequently engaged with issues of intimacy and distance. For *Les Dormeurs* (*The Sleepers*, 1979), for example, she invited people to sleep in her bed while she watched them. It was with the exposure that accompanied this work when it was included in the 11th Biennale des jeunes in Paris in 1980, that she decided to become an artist.

Calle's work has been widely exhibited throughout Europe and the United States. She has had solo exhibitions at the La Caixa Foundation, Barcelona, 1997, Tate Gallery, London 1998, and most recently, a retrospective of her work was organised by the Centre Georges Pompidou, Paris, in 2003. Her projects are highly voyeuristic, testing the line between public and private, and she frequently places herself at the centre of her work. For *L'Hotel* (*The Hotel*, 1981), she took a job as a chambermaid and photographed the items she found in the rooms that she cleaned, imagining the individuals who owned them. Alternately playing protagonist and antagonist in her work, she mines the space between the self and other in order to determine its borders and boundaries.

Le storie che Sophie Calle racconta sulla sua vita descrivono una persona in continuo mutamento. "Non ricordo mai niente per molto tempo" ammette, e ciò le consente di ricominciare sempre da capo. È stata un'attivista, ha lavorato come barista e spogliarellista, ha viaggiato per anni in luoghi esotici, ha lavorato per un anno in un circo canadese. A ventisei anni, con l'aiuto del padre, collezionista d'arte contemporanea, studiò fotografia, che rimase poi sempre al centro della sua attività. Le sue opere hanno un carattere fortemente *performativo*, e le immagini,

g.i oggetti e i testi che produce sono, allo stesso tempo, testimonianze e vestigia delle sue attività. Dopo aver raggiunto la notorietà con *Les Dormeurs (Persone che dormono, 1979)*, un progetto nel quale invitava alcune persone a dormire nel suo letto mentre lei le osservava, Calle si occupò spesso di temi come l'intimità e la distanza. Nel 1980, *Les Dormeurs (Persone che dormono)* venne esposto alla "XI Biennale des jeunes" di Parigi, e fu proprio dopo questa esposizione che Calle decise di continuare con la sua attività artistica.

I lavori di Calle sono stati presentati in molte esposizioni in Europa e negli Stati Uniti; ha tenuto personali alla Fundación La Caixa di Barcellona (1997) e alla Tate Gallery di Londra (1998); più di recente, nel 2003, il Centre Pompidou di Parigi ha organizzato una retrospettiva delle sue opere. I progetti di Calle, estremamente voyeuristici, esplorano il confine tra pubblico e privato. Mettendosi spesso al centro dei propri lavori, l'artista funge da filtro per le esperienze e le riflessioni che descrive. In *L'Hotel (L'hotel*, 1981), Calle si trasforma in una cameriera d'albergo e fotografa gli oggetti che trova nelle stanze, cercando di immaginare le persone che le occupano. Ricoprendo a fasi alterne il ruolo di protagonista e antagonista nelle sue opere, Calle mina lo spazio fra il sé e l'altro, allo scopo di rivelare i margini e i confini che lo delimitano. (AM)

Selected Bibliography / Bibliografia selezionata
S. Calle, J. Baudrillard, *Suite Venitienne/Please Follow Me*, Bay Press, Seattle, 1988.
S. Calle, P. Auster, *Double Game*, Violette Editions, London, 2000.
S. Calle, *Sophie Calle*, Walter König, Köln, 2003.
Did You See Me?, Editions du Centre Pompidou and Editions Xavier Barral, Paris, 2003 (texts by / testi di C. Macel et al.).

Robert Capa
(Budapest, 1913 – Thai-Binh, 1955)

Born André Friedmann in Hungary, Robert Capa was expelled as a Jewish left-wing radical and moved to Berlin before he reached twenty years of age. Emerging from a generation of photographers who would change the world's understanding of war and its effects, he got his first photographic break with a series of images of Trotsky lecturing in Copenhagen (1932) and eventually settled in Paris in 1933 after leaving Germany and the burgeoning Nazi regime.
In Paris he met the journalist, photographer and his future fiancée, Gerda Taro. Together they invented the "famous" American photographer Robert Capa, selling Friedmann's prints under that name. He first came to attention with an image of a dying Spanish soldier taken in 1936 on assignment during the Spanish Civil War. Following Taro's untimely death, Capa emigrated to New York in 1939 and embarked on a photojournalistic career that would take him throughout the world from China to North Africa. *Picture Post* subsequently published an article entitled "The Greatest War Photographer in the World: Robert Capa," with a spread of twenty-six images taken during his time in Spain.
In 1947, he founded the Magnum photographic agency with David Seymour, Henri Cartier-Bresson, George Rodger and William Vandivert, and in 1951 became its president. The following year he travelled to Russia with John Steinbeck, and in 1948-50 to Israel with Irwin Shaw.
Capa died on May 25, 1954, in Indochina, after stepping on a land mine while on assignment for *Life* magazine.

Robert Capa (al secolo André Friedmann) nacque nel 1913 in Ungheria. Venne espulso dal paese, perché ebreo e di

sinistra, e si trasferì a Berlino prima dei vent'anni. Esponente di una generazione di fotografi che avrebbero cambiato l'opinione del mondo sulla guerra e sui suoi effetti, ebbe la sua prima occasione professionale con una serie di immagini di Trotzky scattate durante un comizio a Copenaghen (1932). Nel 1933 si stabilì a Parigi dopo aver lasciato la Germania in cui cominciava a prendere piede il regime nazista.
A Parigi incontrò la giornalista e fotografa Gerda Taro, che divenne la sua fidanzata e insieme inventarono il "famoso" fotografo americano Robert Capa, vendendo le foto di Friedmann con questo pseudonimo. Capa attrae l'attenzione con l'immagine di un soldato spagnolo agonizzante, scattata nel 1936 in veste di inviato sul fronte della guerra civile spagnola. In seguito, il "Picture Post" pubblicò un servizio intitolato *Il più grande fotografo di guerra del mondo: Robert Capa*, che riproduceva ventisei immagini scattate durante la sua permanenza in Spagna. Nel 1939, dopo la prematura morte di Gerda, Capa emigrò a New York dove intraprese la carriera di fotoreporter che lo avrebbe portato a viaggiare in tutto il mondo: dalla Cina al Nord Africa.
Nel 1947, Capa fondò l'agenzia Magnum insieme a David Seymour, Henri Cartier-Bresson, George Rodger e William Vandivert e, nel 1951, ne divenne il presidente. L'anno dopo compì un viaggio in Russia insieme a John Steinbeck e, nel 1948-50, si recò in Israele con Irwin Shaw.
Robert Capa morì il 25 maggio 1954, saltando in aria su una mina antiuomo a Thai-Binh, in Indocina, dove era stato inviato dalla rivista "Life". (CG)

Selected Bibliography / Bibliografia selezionata
R. Capa, *Slightly out of Focus*, Random House, New York, 2001 (1st edition / I edizione 1947).
R. Capa et al., *Robert Capa: Photographs*, Aperture, New York, 1996.
R. Capa et al., *Heart of Spain: Robert Capa's Photographs of the Spanish Civil War*, Aperture, New York, 2003.
In Our Time: The World As Seen by Magnum Photographers, W.W. Norton & Company, New York, 1994 (texts by / testi di W. Manchester et al.).
R. Whelan, *Robert Capa: A Biography*, Random House, New York, 1985.
R. Whelan, *Robert Capa: The Definitive Collection*, Phaidon Press, London, 2001.

Janet Cardiff George Bures-Miller
(Brussels, Ontario, 1957) (Vegreville, Alberta, 1960)

Janet Cardiff achieved international acclaim with the "Walks" that she began to devise in 1991, in which the viewer is taken on an immersive audio tour, which constantly shifts between fact and fiction. Her poetic, ambiguous and fractured narratives explore perceptual realms, as well as investigating desire, intimacy, love, loss and memory. Constant reference is made in her works to the world of film, theatre and spectacle, as well as the ways in which technology affects our consciousness.
Growing up in a small rural village, far from the major centres, she immersed herself in cinema and other media. Moving to Edmonton to study art, she met George Bures Miller, who was to become her partner and frequent collaborator. In 1983, after working chiefly in engravings and photographic collages, Cardiff and Bures Miller made their first film, *The Guardian Angel*. The diverse and complex works she has made since are often interactive experiences in which visitors are asked to touch, listen to, smell and move through environments that are shaped by our perceptions of the real and by the artists' manipulation of them.
Among Cardiff's most significant installations are *To Touch* (1993), *The Dark Pool* (1995), a collaboration with Bures

Miller, and *Forty Part Motet* (2001), a moving polyphonic sound piece – a hymn to intimacy within the crowd, to the individual within the collective. One of the most recent collaborations by Cardiff and Bures Miller is *The Paradise Institute* (2001), a small wooden theatre within which a noirish video is projected. This installation, which suspends viewers between real and imaginary worlds, was originally created for the Venice Biennial, where it won the special jury prize in 2001. A survey exhibition of her work, including collaborations with Bures Miller, was presented at PS1 Contemporary Art Center / a MoMA Affiliate, New York, in 2001, and toured to Musée d'Art Contemporain in Montreal, Castello di Rivoli, Turin, and the Whitechapel Art Gallery, London.

Janet Cardiff e George Bures-Miller vivono e lavorano fra Lethbridge in Canada e Berlino in Germania. Cardiff nasce in un piccolo paesino, a contatto con la natura e lontano dai grandi centri, ma avvolta dal mito del cinema e dall'influenza dei media. Trasferitasi a Edmonton, per studiare arte, incontra Bures-Miller. Dopo aver realizzato soprattutto incisioni e *collage* fotografici, nel 1983 realizza, in collaborazione con Bures-Miller, il suo primo film, *The Guardian Angel (L'angelo custode)*, allargando i suoi interessi ai suoni e alle immagini in movimento. Nelle loro opere Cardiff e Bures-Miller esplorano la natura tridimensionale del suono e plasmano l'esperienza visiva, attingendo anche ad altre forme di percezione per creare opere d'arte complesse che mettono in gioco la narrativa, il desiderio, l'intimità, l'amore, la perdita e la memoria. In queste opere interattive gli spettatori toccano, ascoltano, odorano e, spesso, si muovono in un ambiente che è plasmato sia dalle percezioni effettive della realtà che dalle manipolazioni elaborate dagli artisti, slittando costantemente fra realtà e finzione e rivelando i modi in cui la tecnologia altera la nostra coscienza. Nella loro arte poetica, fatta di narrazioni frammentate e ambigue, risuona anche l'universo del cinema, del teatro e dello spettacolo in generale. Nel 1991 in Canada, Cardiff iniziò a creare le "Passeggiate" per le quali è maggiormente nota a livello internazionale. Il lavoro di Cardiff è molto variegato e comprende installazioni quali *To Touch (Toccare*, 1993), *The Dark Pool (Lo stagno oscuro*, 1995), in collaborazione con Bures-Miller, e *Forty Part Motet (Mottetto in quaranta parti*, 2001), opera polifonica che è un inno commovente e pieno di speranza sull'idea di intimità in mezzo alla folla, all'individuo in relazione alla collettività e alla bellezza del momento collettivo. Un'altra tra le più recenti collaborazioni dei due artisti è *The Paradise Institute (L'Istituto Paradiso*, 2001), un piccolo teatrino in legno all'interno del quale viene proiettato un video che echeggia un film *noir*. L'opera, sospesa tra reale e immaginario, è stata presentata per la prima volta alla Biennale di Venezia dove ha conseguito il premio speciale della giuria nel 2001. Una recente mostra monografica è stata presentata nel 2001 al PS1 Contemporary Art Center / a MoMA Affiliate di New York, e in seguito al Musée d'Art Contemporain di Montreal, al Castello di Rivoli (Torino), e alla Whitechapel Art Gallery di Londra. (CCB)

Selected Bibliography / Bibliografia selezionata
Simple Experiments in Aerodynamics, Southern Alberta Art Gallery, Lethbridge, 1995 (texts by / testi di C. Acland, D. Clearwater).
K. Scott, *The Missing Voice (Case Study B)*, Artangel, London, 1999.
C. Christov-Bakargiev, *Janet Cardiff. A Survey of Works including Collaborations with George Bures Miller*, PS1 Contemporary Art Center / a MoMA Affiliate, New York, 2001.
Simple Experiments in Aerodynamics: 6&7, Mercer Union, A Centre for Contemporary Art, Toronto, 2001 (texts by / testi di W. Baerwaldt, D. Samuel).
The Paradise Institute, Janet Cardiff & George Bures Miller, XLIX Biennale di Venezia, Venezia; Plug In Editions, Win-

nipeg, 2001 (texts by / testi di W. Baerwaldt, D. Birnbaum, B. Kölle, S. Watson).
M. Pearl Friedling, *Headlines: New York. Janet Cardiff And George Bures Miller. Luhring Augustine*, in "Flash Art," No. 236, Milano, May-June / maggio-giugno 2004.

Carlo Carrà
(Quargnento, Alessandria, 1881 – Milano, 1966)

Carlo Carrà, amongst the foremost Italian Futurist and latter Metaphysical painters, left his working-class family home to dedicate himself to mural decoration. By 1900 he was in Paris, where he helped to decorate the pavilions of the World Fair and encountered the work of Delacroix and Courbet. The following year he moved to Milan, enrolling at the Brera Academy in 1906. His association with the city's artistic milieu spurred him on to fresh pictorial enquiries. In 1910 he met Filippo Tommaso Marinetti and became convinced, along with other colleagues at the Academy such as Boccioni, Russolo and Romani, that the time was right for a radical change in artistic language, suited to the dynamism of modern times. In 1910 he became one of the signatories of the "Manifesto of the Futurist Painters," also signed by Marinetti, Boccioni, Balla and Russolo, followed by the "Technical Manifesto of Futurist Painting" in 1911. But Carrà's artistic style remained close to the Divisionist and Cubist experiments, seeking to maintain a balance of mass and volume, and never abandoning depicted reality. In *Funerali dell'anarchico Galli* (*Funeral of the Anarchist Galli*, 1910-11), a masterpiece of the Futurist period, he created a system of seemingly rotating impulses that give the painting a dizzying sense of motion.
From around 1915, a profound crisis came into being: the unconditional faith in the machine and the modern era began to wane, and Carrà moved away from his dynamic pictorial enquiry, returning to the historical age of Italian art, from Giotto to Uccello. Though metaphysical in approach, his paintings of those years were very different from the pictorial discourse of Giorgio de Chirico, marked by a severe formal rigour.

Carlo Carrà è tra i maggiori esponenti del movimento futurista e poi della scuola metafisica. Nato da una famiglia artigiana, lascia la casa paterna per dedicarsi al lavoro di decoratore murale. Nel 1900 è già a Parigi per partecipare alla decorazione dei padiglioni dell'Esposizione Universale. Conosce l'opera di Delacroix e di Courbet. L'anno successivo è a Milano e, nel 1906, si iscrive all'Accademia di Brera e la frequentazione con l'ambiente artistico milanese gli dà slancio verso nuove ricerche pittoriche.
Nel 1910 conosce Filippo Tommaso Marinetti e si persuade, con gli altri compagni conosciuti all'Accademia (come Boccioni, Russolo e Romani), che i tempi stiano maturando per contribuire a un cambiamento radicale della società. Ciò che si propongono di attuare è un rinnovamento del linguaggio pittorico e artistico in generale. Nel 1910 esce il *Manifesto dei pittori futuristi*, firmato dallo stesso Carrà, Boccioni, Balla e Russolo, seguito dal *Manifesto tecnico della pittura futurista* del 1911. Il suo linguaggio rimane comunque legato all'esperienza divisionista e, pur avvicinandosi a un linguaggio cubista, cerca di mantenere un equilibrio di masse e di volumi, per non tralasciare mai la realtà raffigurata. In *Funerali dell'anarchico Galli* del 1910-11, capolavoro del periodo futurista, crea un sistema di moti rotanti che conferiscono al dipinto un dinamismo vorticoso.
La sua ricerca sull'uomo continua anche negli anni successivi fino alla morte, esplorando sempre nuovi linguaggi. A partire dal 1915, e fino al 1920, matura una profonda crisi: la fiducia incondizionata nell'era moderna e nella macchina viene a mancare, e l'artista si avvicina a una nuova ricerca pittorica meno dinamica, recuperando il tempo storico dell'arte italiana, da Giotto a Paolo Uccello. I suoi dipinti metafisici di questi anni hanno una loro fisionomia ben distinta dal discorso pittorico di Giorgio de Chirico, caratterizzati da un severo rigore formale. (BCdeR)

Selected Bibliography / Bibliografia selezionata
P. Bigongiari, M. Carrà, *Carrà, l'opera completa dal futurismo alla metafisica e al realismo mitico, 1910-1930*, Rizzoli, Milano, 1970.
M. Carrà, E. Coen, E. Lemaire, "Carlo Carrà," in *Art & Dossier*, No. 13, Giunti, Firenze, 1987.
C. Carrà, *Tutti gli scritti*, edited by / a cura di M. Carrà, Feltrinelli, Milano, 1978.

Henri Cartier-Bresson
(Chanteloup, 1908 – Montjustin, 2004)

The son of a wealthy industrialist, Henri Cartier-Bresson started painting in 1923, studying art in Paris in the 1920s, where he was influenced by the Surrealist writings of André Breton and Louis Aragon. He took up photography as a form of note-taking towards the end of the decade, focusing initially on the incidental details of the city such as peculiarities in shop-windows or the artefacts of the street. His early engagement with Surrealism would remain an important influence in his image making, and its emphasis on intuition was to inform his conception of the "decisive moment" – the perfect confluence of content and composition that produces the most meaningful image.
Through the 1930s, Cartier-Bresson travelled extensively through Africa, Eastern Europe, Spain, Italy, the United States and elsewhere, making some of his most noted images. He also became interested in cinematography, working on films with Jean Renoir, Jacques Becker and André Zvoboda. Moving easily between the ordinary and everyday and the extraordinary and monumental, his subjects range from the coronation of George IV or the funeral of Mahatma Ghandi to ordinary men and women going about their daily lives. He was also noted for his portraiture, which included remarkable images of Jean-Paul Sartre, Henri Matisse, Piet Mondrian, Truman Capote, Simone de Beauvoir and other noted cultural figures.
After World War II, Cartier-Bresson founded Magnum Photos with Robert Capa, David Seymour "Chim" and others, an agency that allowed photographers to retain control of their work. Magnum remains one of the premier photographic bodies in the world and Cartier-Bresson was instrumental in the transformation of post-war photojournalism, which became freer in its form and less tied to the rigid necessities of the photo-story.
In the 1950s and 1960s Cartier-Bresson exhibited widely throughout Europe and the United States. His exhibition of 1952 was the Louvre Museum's first show of photography. By the late 1960s, he was photographing less and less and had returned to his first loves of painting and drawing, but he remained an active influence on younger photo-journalists, noted for his support and critical acuity.

Henri Cartier-Bresson, figlio di un ricco industriale, cominciò a dipingere nel 1923 e si interessò alla fotografia verso la fine del decennio, considerandola un modo per prendere appunti. Negli anni Venti, mentre studiava arte a Parigi, venne influenzato dagli scritti surrealisti di André Breton e Louis Aragon, e cominciò a fotografare i dettagli secondari della città: oggetti strani nelle vetrine dei negozi e manufatti trovati per strada. Gli influssi giovanili del Surrealismo continueranno a farsi sentire nel suo modo di fotografare, e l'importanza conferita all'intuizione nel suo concetto di "momento decisivo" – la convergenza di contenuto e composizione che produce le immagini più significative – affonda le radici anche nell'idea surrealista della scrittura automatica.
Durante gli anni Trenta Cartier-Bresson viaggiò a lungo, fu tra l'altro in Africa, Europa orientale, Spagna, Italia, Stati Uniti, realizzando alcune delle sue immagini più celebri. Si interessò inoltre al cinema, e lavorò a diversi film con Jean Renoir, Jacques Becker e André Zvoboda. Nella sua opera, Cartier-Bresson coprì l'intera gamma di sfumature fra il consueto e il quotidiano, fra lo straordinario e il monumentale. I suoi soggetti spaziano dalla cerimonia per l'incoronazione di Giorgio VI o dal funerale del Mahatma Gandhi a uomini e donne comuni che si dedicano alla loro vita e ai loro svaghi quotidiani. Cartier-Bresson era anche celebre per i suoi ritratti, fra cui ricordiamo quelli straordinari di Jean-Paul Sartre, Henri Matisse e Piet Mondrian, Truman Capote, Simone de Beauvoir e altri famosi personaggi della cultura.
Dopo la seconda guerra mondiale insieme a Robert Capa, David Seymour "Chim" e altri, fondò l'agenzia Magnum Photos, fondata sulla premessa che tutti i fotografi rappresentati avrebbero mantenuto il controllo delle proprie opere. La Magnum è tuttora una delle principali agenzie fotografiche del mondo, e Cartier-Bresson ebbe un ruolo fondamentale nella trasformazione del fotogiornalismo del dopoguerra, che divenne più libero nella forma e meno legato alle rigide necessità della fotostoria.
Negli anni Cinquanta e Sessanta, le opere di Cartier-Bresson vennero esposte in tutta Europa e negli Stati Uniti. La sua mostra del 1952 fu la prima esposizione fotografica del Louvre. Alla fine degli anni Sessanta, Cartier-Bresson ridusse l'attività di fotografo e tornò alle sue prime passioni, la pittura e il disegno, ma rimase un personaggio molto influente nel campo della fotografia, noto per il sostegno e l'acume critico nei confronti dei fotogiornalisti più giovani. (AM)

Selected Bibliography / Bibliografia selezionata
H. Cartier-Bresson, *The Decisive Moment*, Simon & Schuster, New York, 1952.
L. Kirsten, B. Newhall, *Photographies d'Henri Cartier-Bresson*, Delpire Editeur, Paris, 1963.
P. Galassi, *Henri Cartier-Bresson: The Early Work*, Museum of Modern Art, New York, 1991.
H. Cartier-Bresson, E.H. Gombrich, *Tête a Tête: Portraits by Henri Cartier-Bresson*, Thames & Hudson, London, 2000.

Destiny Deacon
(Maryborough, Queensland, 1957)

The daughter of parents who were members of the aborigine peoples of K'ua K'ua and the Erub/Mer, Destiny Deacon grew up in Melbourne. At the age of seventeen she left home. In 1979 she graduated in political science and literature and, in 1981, in education. She began her work as an artist in 1990, confronting the complex puzzles of personal identity within the post-colonial context in which she works. Through photography and video she reworks the stereotypes based on the discrimination and marginalisation to which she is exposed as an aboriginal lesbian living in a large Western city.
In the photographic cycles *Dance Little Lady* (1994-2000), *Waiting for Goddess* (1993-2003), *Forced into Images* (2001) and *No Fixed Dress* (2003), Deacon makes provocative use of the very commonplaces and stereotypes with which she is trivialised and controlled, loading them with grotesque irony, and making use of free and vivacious expressive forms that are socially and culturally scorned or dismissed. Utilising close-ups and special blurring effects, she transforms the documentary approach of photographic realism into a kaleidoscope of strange and disturbing images. Mostly domestic, everyday scenes are peopled by dark-

skinned dolls and strange objects. The metaphorical nature of the works, the way in which the images have been processed and the uncertain atmosphere combine to maintain a balance between surface irony and a latent sense of drama. Some of her works are collaborations with her partner Virginia Fraser.
Deacon has taken part in various major international exhibitions such as the fifth Havana Biennale (1994), the first Johannesburg Biennale (1995), the Sydney Biennale (2000), the Brisbane Asia-Pacific Triennial, the Yokohama Triennale (2001), "Documenta 11" in Kassel (2003) and the Adelaide Biennial of Australian Art (2004).

Figlia di genitori appartenenti alle popolazioni aborigene dei K'ua K'ua e degli Erub/Mer, Destiny Deacon cresce a Melbourne dove, a diciassette anni, lascia la casa della madre. Nel 1979 si laurea in scienze politiche e lettere e, nel 1981, in scienze dell'educazione. Inizia la sua attività artistica nel 1990, affrontando i complessi nodi autobiografici dell'identità personale nel contesto postcoloniale in cui opera. Deacon utilizza la fotografia e il video per rielaborare gli stereotipi alla base della discriminazione e della marginalizzazione a cui, in quanto donna lesbica di origine aborigena che vive in una grande città occidentale, è sottoposta. Nei cicli fotografici *Dance Little Lady* (*Danza piccola signora*, 1994-2000), *Waiting for Goddess* (*Aspettando una dea*, 1993-2003), *Forced into Images* (*Forzata nelle immagini*, 2001) e *No Fixed Dress* (*Abito non stabilito*, 2003), l'artista utilizza in modo provocatorio, caricandoli di grottesca ironia, gli stessi luoghi comuni e stereotipi con cui viene trivializzata – e quindi tenuta sotto controllo – la libertà e vivacità di forme d'espressione socialmente e culturalmente non accettate, o rimosse. Nelle sua immagini Deacon trasforma l'approccio documentario del realismo fotografico in un caleidoscopio di immagini strane e infastidenti che riprendono, con angolature ravvicinate e particolari effetti di sfocatura, scenari per lo più domestici e quotidiani, popolati di bambole di pelle scura e altri strani oggetti. La natura metaforica, il trattamento e l'atmosfera sospesa di queste immagini tengono in bilico l'ironia superficiale con un latente senso del dramma. Alcune opere sono realizzate in collaborazione con la compagna Virginia Fraser.
Deacon ha partecipato a diverse grandi mostre internazionali tra le quali la V Biennale dell'Avana (1994), la I Biennale di Johannesburg (1995), la Biennale di Sidney (2000), l'"Asia-Pacific Triennial" di Brisbane, la "Yokohama Triennale" (2001), "Documenta 11" a Kassel (2003) e la "Biennial of Australian Art" di Adelaide (2004). (AV)

Selected Bibliography / Bibliografia selezionata
Destiny Deacon: Walk & don't look lack, Museum of Contemporary Art, Sydney, 2004 (texts by / testi di N. King et al.).
"Destiny Deacon," *Documenta 11_Platform 5*, Hatje Cantz Verlag, Ostfildern-Ruit, 2002 (text by / testo di E. Scheer).
"Destiny Deacon," *Yokohama 2001: MEGA WAVE – Towards a New Synthesis*, International Triennale of Contemporary Art, Yokohama 2001 (texts by / testi di T. Akira, S. N. Anderson).
M. Langton, "The Valley of the Dolls: Black humour in the art of Destiny Deacon," *Art and Australia*, Paddington, Vol. 35, No. 1, 1997.
V. Fraser, "Destiny's Dollys," *Photofile*, Paddington, No. 40, December / dicembre 1993.

Jeremy Deller
(London, 1966)

Jeremy Deller creates complex projects that move from event to documentary, from installation to video. Since the 1990s, he has been combining personal references with the observation of the social context in which he grew up, marked by the Conservative, free-trade politics of the 1980s. Investigating the concept of the "author" and the relationships between the public and the private spheres, "high" and popular culture, he explores their difficult but desirable equilibrium in experiments that represent an alternative to traditional artistic strategies. Recordings, lectures, performances, exhibitions, publications and archive projects cast a passionate eye on the subtle relationship between mass-phenomena and individual experience.
Having graduated in History of Art at Sussex University, and achieved an MA at the Courtauld Institute in London, Deller staged his first solo show in his house, while his parents were away on holiday (*Open Bedroom*, 1993). Putting the individual dimension into focus as a strategy for reacting to and interpreting the collective dimension, he continued with *Acid Brass* (1997) – acid jazz played by a brass band – and *The Uses of Literacy* (1997), a show of handicrafts made by fans of the Welsh band the Manic Street Preachers. The project *Folk Archive* (2000), made in collaboration with Alan Kane, was based on the collection and documentation of pop-cultural materials. For the exhibition "Unconvention," which he organised in 1999 at the Cardiff Centre for Visual Arts, he brought together paintings, photographs and handicrafts inspired by the interests of the Manic Street Preachers. These included works by Munch, Picasso, Pollock, de Kooning, Warhol, Saville, Bacon, Weiner, Kippenberger, the Situationist International, photographic images by Robert Capa and Kevin Carter, documentary material about the Spanish Civil War, Vietnam, Welsh mining communities and Eastern Africa, along with interventions by musicians, poets and activists such as the members of Amnesty International and Arthur Scargill, the President of the National Union of Mineworkers. In 2001 Deller devised *The Battle of Orgreave*, which included a documentary film made in collaboration with the director Mike Figgis for Channel Four television. Here Deller recreated the clash that occurred from 1984 to 1985 between the police and the striking British miners on the original site of the event, featuring some of its protagonists.
In 2004 Deller took part in the "Manifesta 5 European Biennial of Contemporary Art, Carnegie International," and was nominated for the Turner Prize.

Jeremy Deller crea progetti complessi che si articolano dall'evento alla documentazione, dall'installazione al video. A partire dagli anni Novanta, unendo riferimenti e preferenze personali all'osservazione del contesto sociale in cui è cresciuto, segnato dalla politica conservatrice e liberista inglese degli anni Ottanta, Deller indaga il concetto di "autore" nella relazione fra la sfera pubblica e quella privata, fra la cultura "alta" e la cultura popolare, esplorando il loro difficile ma auspicabile equilibrio reciproco in esperienze alternative a quelle tradizionalmente proprie del mondo dell'arte. Laureatosi in storia dell'arte alla Sussex University e dopo aver conseguito un M.A. al Courtauld Institute di Londra, Deller allestisce la prima mostra personale nella sua casa, un piccolo edificio residenziale, approfittando di una vacanza dei genitori ("Open Bedroom", 1993). Mettere a fuoco la dimensione individuale come strategia di reazione e interpretazione di quella collettiva prosegue con *Ottone acido* (1997) e *Gli usi dell'alfabetizzazione* (1997) mostra di manufatti realizzati dai *fan* del gruppo musicale gallese dei Manic Street Preachers. Il progetto *Archivio del folklore* (2000), realizzato in collaborazione con Alan Kane, è incentrato sulla raccolta e la documentazione di materiali appartenenti alla cultura popolare. Per la mostra "Unconvention" da lui organizzata nel 1999 al Centre for Visual Arts di Cardiff, l'artista espone dipinti, fotografie e manufatti che hanno ispirato l'interesse dei Manic

Street Preachers: accosta opere di Munch, Picasso, Pollock, de Kooning, Warhol, Saville, Bacon, Weiner, Kippenberger, dell'Internazionale Situazionista, immagini fotografiche di Rober Capa e Kevin Carter, materiali documentari sulla guerra civile spagnola, sul Vietnam, sulle comunità dei minatori del Galles e dell'Africa orientale, nonché interventi di musicisti, poeti e attivisti come i membri di Amnesty International o Arthur Scargill, presidente della National Union of Mineworkers. Nel 2001 Deller è stato l'ideatore di *The Battle of Orgreave* (*La battaglia di Orgreave*), che comprende un film documentario realizzato in collaborazione con il regista cinematografico Mike Figgis per la rete televisiva inglese Channel 4. Deller ha ricreato lo scontro che, nel 1984-85, oppose la polizia ai minatori inglesi in sciopero girandolo nei luoghi dell'evento originario e utilizzando alcuni dei suoi protagonisti. L'artista ha partecipato nel 2004 a "Manifesta 5 European Biennial of Contemporary Art, Carnegie International" ed è stato selezionato per il "Turner Prize". Registrazioni, conferenze, *performance*, mostre, pubblicazioni e progetti d'archivio gettano uno sguardo, anche appassionato, sulla sottile relazione esistente fra fenomeni di massa e partecipazione individuale agli stessi, intervallo in cui Deller, "combinando le preoccupazioni formali con gli elementi rappresentativi, decostruisce i livelli di significato per adeguare le percezioni del mondo dell'arte e del pubblico più vasto" (Matthew Higgs). (AV)

Selected Bibliography / Bibliografia selezionata
J. Deller, *The English Civil War Part II. Personal Accounts on the 1984–85 Miner's Strike*, Artangel, London, 2001 (texts by / testi di J. Deller, D. Douglass, J. Foster, H. Giles, S. Gregory, M. McLoughlin, J. Wood, K. Wyatt).
J. Deller, *Jeremy Deller. Life Is To Blame for Everything. Collected Works & Projects 1992–99*, Salon 3, London, 2001 (texts by / testi di D. Beech, J. Deller, J. O'Reilly).
J. Deller, *After the Gold Rush. Jeremy Deller*, CAPP Street Project 2001–02, CCAC Wattis Institute for Contemporary Arts, San Francisco, 2002 (texts by / testi di M. Coolidge, E. Crouch, J. Deller, C. Elster, A. Gach, J. Mitchell, S. Petersen, W. Whitmore, M. E. Yarbrough).

Philip-Lorca diCorcia
(Hartford, Connecticut, 1951)

The photographs of Philip-Lorca diCorcia combines a documentary tradition with the fictional worlds of cinema and advertising to create a powerful link between reality, fantasy and desire. He emerged alongside a generation of American photographers in the late 1970s whose works explored photographs as constructed images, reflecting a shift in perception regarding the veracity of the photographic image. Alternating between the informality of the snapshot and the iconic quality of the staged composition, diCorcia's pictures set up a play between real and artificial lighting, while his eye for symbolic detail and his saturated colours give his street scenes and domestic interiors a psychological and emotional intensity that transcends the personal, offering wider reflections on contemporary experience.
DiCorcia studied at the School of the Museum of Fine Arts in Boston before obtaining an MFA from Yale University. He has brought his work together in a number of series that in the 1980s focused on family and friends, captured in everyday activities. While resembling snapshots in feel, many were staged for the camera, based on situations observed by the artist. In the early 1990s he produced *Hustlers*, a series for which he photographed male prostitutes in Los Angeles, inviting them to choose the time and place of their sittings. This was followed by *Streetworks* and later *Heads*, which both featured intimate portraits of

strangers taken on the streets of several cities. Throughout his career, diCorcia's works have reflected on the photographer's role in rendering personal experience or individual subjectivity. His most recent series, *A Storybook Life*, retrospectively brings together seventy-six images taken over the course of his career, introducing a more overtly personal element into his customary play between real and imagined narratives, memory and photographic evidence.

DiCorcia held his first major solo exhibition at The Museum of Modern Art in New York in 1993, and has participated in group exhibitions such as "Pleasures and Terrors of Domestic Comfort," at the same museum in 1991; "Prospect 93," Frankfurter Kunstverein and Schirn Kunsthalle, Frankfurt, 1993; and the Whitney Biennial at the Whitney Museum of American Art in 1997. He lives and works in New York.

Le fotografie di Philip-Lorca diCorcia combinano la tradizione documentaria con i mondi immaginari del cinema e della pubblicità, creando un forte legame tra realtà, fantasia e desiderio. DiCorcia fa parte di una generazione di fotografi americani della fine degli anni Settanta, la cui opera esplorava le fotografie come immagini costruite, riflettendo un mutamento nella percezione della loro attendibilità e veridicità. L'alternanza tra l'informalità dell'istantanea e la qualità iconica di composizioni preparate in anticipo, il gioco tra l'illuminazione naturale e artificiale, la sua capacità di cogliere il dettaglio simbolico e l'uso che fa di colori saturi, conferiscono alle scene di strada e agli interni domestici di diCorcia un'intensità psicologica ed emotiva che trascende il personale, suscitando riflessioni più ampie sull'esperienza contemporanea.

DiCorcia studiò alla School of the Museum of Fine Arts di Boston per poi conseguire un MFA presso la Yale University. Ha riunito le sue opere in diverse serie che, negli anni Ottanta, erano incentrate sul tema della famiglia e degli amici, colti nelle loro attività quotidiane. Nonostante dessero l'impressione di istantanee, molte di queste immagini ritraevano situazioni vissute dall'artista per poi ricrearle con soggetti in posa. *Prostituti* risale ai primi anni Novanta: si tratta di una serie in cui l'artista fotografò prostituti maschi di Los Angeles, invitandoli a scegliere il luogo e il momento dello scatto. In seguito realizzò *Opere di strada* e *Teste*, in cui compaiono intensi ritratti di sconosciuti fotografati nelle strade di diverse città. In tutte queste opere, diCorcia riflette sulla fotografia, e sul ruolo del fotografo nella resa delle esperienze personali e della soggettività individuale. La sua serie più recente, *Una vita da libro di fiabe*, raccoglie retrospettivamente 76 immagini scattate nel corso della sua carriera, introducendo, nel suo consueto gioco tra narrazioni reali e immaginarie, ricordo e testimonianza fotografica, un elemento più apertamente personale.

DiCorcia ha tenuto la sua prima importante personale nel 1993 al MoMA di New York, e ha partecipato a mostre collettive come "Pleasures and Terrors of Domestic Comfort" al MoMA di New York nel 1991, "Prospect 93" al Frankfurter Kunstverein e alla Schirn Kunsthalle di Francoforte nel 1993 e alla Whitney Biennial del 1997. Vive e lavora a New York. (AT)

Selected Bibliography / Bibliografia selezionata
P. Galassi, *Pleasures and Terrors of Domestic Comfort*, The Museum of Modern Art, New York, 1991.
Philip-Lorca diCorcia: New Work, The Museum of Modern Art / Harry N. Abrams Inc., New York, 1995 (text by / testo di P. Galassi).
J. C. Oates, "Philip-Lorca diCorcia," *DoubleTake*, 3:1, Somerville, MA., Winter / inverno 1997.
A. Green, "Philip-Lorca diCorcia," *Art Monthly*, No. 268, London, July-August / luglio-agosto 2004.

Eugenio Dittborn
(Santiago, 1943)

Eugenio Dittborn studied painting, drawing and engraving at the Escuela de Bellas Artes, University of Chile, where he studied from 1962 to 1965. In 1984 he started making what he calls *Pinturas Aeropostales* (*Airmail Paintings*). These consist of images and texts from various sources (magazines, books, public documents, urban graffiti), which the artist sews onto light, white cloth fabrics, and then subjects to an additional intervention with various printing processes (silk-screen, photographic printing, offset printing) or the addition of paint. Each element is then folded to adapt to the size of the envelopes that the artist uses to post his work to particular destinations, usually museums or galleries. These works are conceived in terms of the journey that they make, retaining the stamps, checks and folds - the memory of their various encounters, however casual, unconscious or momentary, transmitting through them the meaning and value of testimony, communication and memory: "travelling is the politics of my paintings; and the folds, the unfolding of that politics" (Dittborn). The simplicity of the formal elements that constitute the *Airmail Paintings*, their "poor" aesthetic, radically reduced to everyday do-it-yourself, together amount to the direct and immediate expression of a personal universe in which form and voice are given to flashes that express insight and the quest for individual and historical compensation from the repressive structures society. The particular strategy of resistance uses a clandestine and multiform narrative, and re-establishes the "self" in relation to a broader idea of collectivity on Dittborn's part. This transcends its reference to the Chilean military regime and the history of his country, marked by a centuries-old process of colonisation, dependency and extenuation of personal identity, becoming a more universal discourse on man and our relationship with space and time. Dittborn has held solo exhibitions in various museums, including the Institute of Contemporary Arts in London and Witte de With in Rotterdam (1993); Transmission Gallery, Glasgow (1994); the New Museum of Contemporary Art in New York (1997); the Museo Nacional de Bellas Artes, Santiago and the Pavilão Branco, Museu de Cidade, Lisbon (1998).

Eugenio Dittborn dopo gli studi di pittura, disegno e incisione all'Escuela de Bellas Artes dell'Università del Cile, dove studiò dal 1962 al 1965, realizza dal 1984 quelle che lui stesso definisce *Pinturas Aeropostales* (*Dipinti aereopostali*). L'artista cuce su leggeri tessuti in tela bianca immagini e testi di varia provenienza (riviste, libri, documenti pubblici, graffiti metropolitani), a cui abbina un ulteriore intervento tramite diversi processi di stampa (serigrafia, stampa fotografica, stampa offset) o applicazione di pittura. Ogni elemento viene poi ripiegato per adattarsi alla dimensione delle buste che l'artista spedisce per posta nel luogo di destinazione, in genere musei o luoghi espositivi. Queste opere sono concepite in funzione del viaggio che compiono, per trattenere memoria dei vari incontri, anche casuali, inconsapevoli o momentanei (timbri, manomissioni, controlli, ripiegature) e trasmettere, attraverso di essi, il senso e il valore della testimonianza, della comunicazione e della memoria: "il viaggio è la politica dei miei dipinti; e le pieghe, lo svelamento di questa politica" (Dittborn). La semplicità degli elementi formali con cui sono composte le *Pitture aereopostali*, la loro estetica "povera", radicalmente ridotta al fai da te quotidiano, corrisponde all'espressione diretta, immediata di un universo espressivo personale, in cui prende voce e corpo la presa di coscienza e la ricerca di un risarcimento individuale e storico di fronte alle strutture repressive della società. La particolare strategia di resistenza, che fa uso di una narrazione clandestina e mul-

tiforme, e la rifondazione del "sé" in relazione a una più larga idea di collettività da parte di Dittborn trascende il riferimento al regime militare cileno e alla storia del suo paese, segnata da un secolare processo di colonizzazione, dipendenza e estenuazione dell'identità personale, per divenire un discorso più universale sull'uomo, e sul suo rapporto con lo spazio e il tempo. Dittborn ha tenuto mostre personali in vari musei, tra cui l'Intitute of Contemporary Art di Londra e il Witte de With di Rotterdam (1993), la Transmission Gallery di Galsgow (1994), il New Museum for Contemporary Art di New York (1997), il Museo Nacional de Bellas Artes di Santiago del Cile e il Pavilão Branco, Museu de Cidade di Lisbona (1998). (AV)

Selected Bibliography / Bibliografia selezionata
S. Cubitt, "Retrato Hablado. The Airmail Paintings by Eugenio Dittborn," *Third Text*, No. 13, London, Winter / inverno 1990.
D. Cameron, "Return to Sender," in *Artforum*, New York, March / marzo 1993.
MAPA Las Pinturas Aeropostales de Eugenio Dittborn, Institute of Contemporary Art, London; Witte de With, Rotterdam. 1993 (texts by / testi di G. Brett, S. Cubitt, R. Merino, G. Munõz, N. Richard, A. Valdés).
S. Cubitt, "Translating... Imperial Communications and the Airmail Art of Eugenio Dittborn," *Tramlines, Tramway*, Glasgow, January / gennaio 1994.
Pinturas Aeropostais. Eugenio Dittborn, Pavilão Branco, Museu de Cidade, Lisboa, 1998 (texts by / testi di G. Brett, I. Carlos, E. Dittborn, R. Merino).

Willie Doherty
(Derry, 1959)

Willie Doherty lives and works in Derry, Northern Ireland, in the town where he was born. Doherty is among the first contemporary artists to have made, in the late 1980s, photographic and filmic works based on a conceptual, documentary approach that reveals and analyses the mechanisms and stereotypes of communication in the information age. The relationship between biography and artistic activity is also at the root of his inquiry, which is centred around his complex relationship with the collective history of the conflicts in his country. The processes of perception, memory and individual knowledge are continually set against the commonplaces elaborated by the media. His first works, in the late 1980s, consisted of photographs in which the image was juxtaposed with short texts that make interpretation ambiguous and encourage an active and critical examination of reality. In 1990 his work moved towards installation, extended by the use of slide projections, as in *Same Difference* (1990), *They're All the Same* (1991) and *30th January 1972* (1993). Since 1993 he has created a number of video installations including *The Only Good One Is a Dead One* (1993), *No Smoke Without Fire* (1994), *The Wrong Place* (1996), *Control Zone* (1999), *How it Was* (2001) and *Re-Run* (2002). In these works, he confronts the way in which the means of communication define the image of the "terrorist" in Northern Ireland, feeding a sense of paranoia within civil society and thus preventing us from confronting the contradictory and delicate complexity of the Irish question, or, more generally, from assuming a conscious and autonomous view of the reality around us in any country. In 2001, Doherty participated in the São Paulo Biennale and, in 2004, in the Berlin Biennale. He has had many solo shows devoted to his work, including Kunsthalle Bern, the Munich Kunstverein, the Musée National d'Art Moderne de la Ville de Paris in 1996, and at the Irish Museum of Modern Art, Dublin, in 2002.

Willie Doherty vive e lavora in Irlanda del Nord, nella sua città natale Derry. Doherty è tra i primi artisti contempo-

ranei ad avere realizzato, già dalla fine degli anni Ottanta, opere fotografiche e cinematografiche basate su un approccio documentaristico e concettuale che evidenzia e analizza i meccanismi e gli stereotipi della comunicazione nell'era dell'informazione. La relazione fra biografia e attività artistica è alla base della sua ricerca, incentrata sulla complessa relazione con la storia collettiva dei conflitti nel suo paese. I processi di percezione, memoria e conoscenza individuale vengono continuamente messi a confronto con i luoghi comuni elaborati dai media. Le prime opere, alla fine degli anni Ottanta, sono costituite da fotografie in cui l'immagine è posta in relazione con scritte che ne rendono ambigua l'interpretazione e favoriscono uno sguardo attivo e critico sulla realtà. Nel 1990 il suo lavoro si indirizza verso la dimensione dell'installazione, allargandosi all'utilizzo della proiezione di diapositive, come in *La stessa differenza* (1990), *Loro sono sempre gli stessi* (1991), *30 gennaio 1972* (1993), oppure, a partire dal 1993, creando video installazioni tra cui *L'unico buono è uno morto* (1993), *Non c'è fumo senza arrosto* (1994), *Il posto sbagliato* (1996), *Zona di controllo* (1999), *Come fu* (2001) e *Ri-corsa* (2002). In queste opere, Doherty affronta il modo in cui i mezzi di comunicazione definiscono l'immagine dello straniero e del terrorista nell'Irlanda del Nord, contribuendo a farne un personaggio inquietante, in grado di alimentare una sensazione di paranoia all'interno della società civile e impedendo così di affrontare i contraddittori e delicati nodi sociali, culturali e politici della questione irlandese o, più in generale, di assumere uno sguardo consapevole e autonomo sulla realtà che ci circonda. Doherty ha partecipato, nel 2002, alla Biennale di San Paolo e, nel 2004, alla Biennale di Berlino. Mostre monografiche gli sono state dedicate, fra l'altro, dalla Kunsthalle di Berna, dal Kunstverein di Monaco, dal Musée d'Art Moderne de la Ville de Paris (1996) e dall'Irish Museum of Modern Art di Dublino (2002). (AV)

Selected Bibliography / Bibliografia selezionata
Willie Doherty: Partial View, The Douglas Hyde Gallery, Dublin – Grey Art Gallery and Study Center, New York – Matt's Gallery, London, 1993 (text by / testo di D. Cameron).
Willie Doherty: In the Dark. Projected Works, Kunsthalle Bern, Bern, 1996 (texts by / testi di C. Christov-Bakargiev, U. Loock).
Willie Doherty, Musée d'Art Moderne de la Ville de Paris, 1996 (text by / testo di O. Zahm).
Willie Doherty: True Nature, The Renaissance Society at the University of Chicago, Chicago, 2002 (text by / testo di C. Mac Giolla Léith).
Willie Doherty. False Memory, Merrel, London – Irish Museum of Art, Dublin, 2002 (texts by / testi di C. Christov-Bakargiev, C. Mac Giolla Léith).

Jean Dubuffet
(Le Havre, 1901 – Paris, 1985)

After studying at the Académie Julian for just six months in 1924, Jean Dubuffet stopped painting altogether and entered the wine trade. In 1933 he again attempted to paint, as well as making masks and puppets, but it was not until 1944 that he held his first one-man exhibition at the Galerie René Drouin, Paris.
Throughout his life, Dubuffet developed through a succession of phases. In the late 1940s, he made paintings of Parisian street scenes, people in the Metro, jazz musicians and portraits of friends, all infused with humorous, ironic imagery executed in a grotesque, naive style. In 1948, he founded the Compagnie de l'art brut with André Breton and Antoni Tàpies. The group's approach, which opened the world of art to children and the mentally ill, caused a furore. "Everyone is a painter," claimed Dubuffet. "Painting is like talking or walking."

Categorically opposed to the "cultivated" art learned in schools and museums, Dubuffet was highly critical of bourgeois consumer society. He played with clumsy doodles and raw materials, often reducing the human figure to its basic contours. From 1947 he produced a series of portraits of friends and colleagues, and in 1951 made the controversial series *Corps de dames* (*Bodies of Ladies*). Wishing to counter traditional high-art practices, Dubuffet applied paint in thick layers before scratching into the surface to produce a kind of graffiti. "Art must spring from the material and the tool," he stated, composing strange landscapes by scattering canvases with tar or rust, grinding up sand or fragments of sponge, and gluing butterflies' wings onto papier maché or crumpled paper, planks or oil-painted canvases.
From 1962, Dubuffet gave up *matiériste* (material-based) work in favour of a new style of which the *L'Hourloupe* cycle is typical and on which he worked for twelve years. Derived from the word *entourloupette* (a rotten trick), this series depicted the dark side of the city, its traffic problems and crooks.
Veering between poles of intense figuration and near abstraction, rustic abandon and urban critique, Dubuffet was an artist of extremes. The rawness, density and relentless experimentation of his work was typical of the artistic sensibility during the post-war 1950s.

Dopo aver frequentato per soli sei mesi l'Académie Julian nel 1924, Jean Dubuffet smise completamente di dipingere nel 1933 per dedicarsi al commercio del vino. Dopo un nuovo tentativo fallito di dipingere e costruire maschere e burattini, riprese finalmente l'attività pittorica nel 1942 e, nel 1944, tenne la sua prima personale alla Galerie René Drouin di Parigi.
L'arte di Dubuffet si sviluppò attraverso varie fasi che lo accompagnarono per tutto il corso della vita. Alla fine degli anni Quaranta dipingeva scene di strada parigine, passeggeri della metropolitana, musicisti jazz e ritratti di amici, tutti pervasi da un immaginario umoristico e ironico, ed eseguiti in uno stile grottesco e ingenuo. Nel 1948, con André Breton e Antoni Tàpies, fondò la "Compagnie de l'art brut". Il gruppo fece scalpore con la sua dichiarazione di voler aprire il mondo dell'arte ai bambini e ai malati di mente, mentre Dubuffet sosteneva che "Tutti sono pittori. Dipingere è come parlare o camminare".
Radicalmente contrario all'arte "colta" insegnata nelle scuole e nei musei, Dubuffet era sempre pronto a criticare la società consumistica borghese. Giocando con elementi grossolani, scarabocchi e materiali grezzi, egli riduse spesso la figura umana ai suoi contorni essenziali, realizzando, a partire dal 1947, una serie di ritratti isolati di amici e colleghi, e nel 1951, la controversa serie *Corps de dames* (*Corpi di dame*).
Volendo contrapporsi alle pratiche dell'arte "alta" tradizionale, Dubuffet stendeva densi strati di colore, grattandone poi la superficie, per ottenere qualcosa di simile ai graffiti. Dopo aver dichiarato che "l'arte deve nascere dal materiale e dallo strumento", compose strani paesaggi cospargendo le tele di catrame o ruggine, ricoprendole di sabbia o frammenti di spugna e incollando su cartapesta ali di farfalla o carta sgualcita, tavole di legno o tele dipinte a olio. A partire dal 1962, Dubuffet abbandonò lo stile "materico" in favore di un nuovo stile che si espresse nel ciclo *L'Hourloupe*, al quale l'artista lavorò per dodici anni. Questa nuova serie, che prendeva il nome dalla parola "*entourloupe[tte]*" [imbroglio, tiro mancino], ritrae la città con il suo problema del traffico e della delinquenza.
Quella di Dubuffet è un'arte di estremi, che passa dall'intensa figuratività alla semi-astrazione, all'ingenuo abbandono e alla critica urbana. La spontaneità, la densità e l'incessante sperimentazione, che tanto affascinarono la scena artistica degli anni Cinquanta, illustrano perfettamente la sensibilità di quel periodo. (AS)

Selected Bibliography / Bibliografia selezionata
M. Thévoz, *Dubuffet*, Skira, Genève, 1986.
M. Glimcher, *Jean Dubuffet: Towards an Alternative Reality*, Pace Publications-Abbeville Press, New York, 1987.
A. Franzke, *Dubuffet*, DuMont, Köln, 1990.
F. Hergott, *Jean Dubuffet: Works, Writings and Interviews*, Rizzoli, New York, 2001.
Dubuffet, edited by / a cura di D. Abadie, Centre Georges Pompidou, Paris, 2001.
Jean Dubuffet: Trace of an Adventure, edited by / a cura di A. Husslein, Prestel Publishing Ltd., München - New York, 2003.

Marcel Duchamp
(Blainville, 1887 – Neuilly-sur-Seine, 1968)

Henri-Robert Marcel Duchamp studied painting at the Académie Julien in Paris. In 1911 he became a member of the "Golden Section" painters group, along with Robert de la Fresnaye, Fernand Léger, Francis Picabia and others. His early style showed the influence of Fauvism, and later Cubism and Futurism, particularly the painting *Nu descendant un escalier n. 2* (*Nude Descending a Staircase, No.2*) of 1912. Depicting the dynamic motion of a figure as it goes downstairs, it was rejected by the Salon des Indépendants in Paris and created a sensation at the New York Armory Show in 1913.
From 1913 Duchamp turned to experiments with mechanical drawing, notations and studies, incorporating them into *Mariée mise à nu par ses célibataires, même* (*The Bride Stripped Bare by Her Bachelors, Even*, 1915-23), also known as *The Large Glass*. During this period he began producing "ready mades," utilising ordinary everyday objects and redesignating them as works of art. In 1917 he submitted the work *Fountain* to the Society of Independent Artists in New York, a ceramic urinal that he had signed "R Mutt." This provocative gesture indicated Duchamp's radical subversion of art-world conventions, the structures of language, and his natural affiliation to movements such as Dada and Surrealism.
In New York, Duchamp founded the Société Anonyme (1920) with Katherine Dreier and Man Ray. In the same year he created a female alter ego "Rrose Sélavy" (a pun on "arroser, c'est la vie," "to drink, that's life!" and "eros, that's life!"), signing artworks and posing for photographs taken by Man Ray under "her" guise. From 1923 he concentrated on organising exhibitions, editing magazines, experimenting with film, and playing chess (he became a member of the French Olympic team in 1928). From the mid-1930s, he collaborated with the Surrealists and participated in their exhibitions, notably the Exposition Internationale du Surréalisme in Paris, 1938. Between 1942 and 1944, after settling in New York, he edited the Surrealist periodical *VVV* together with Max Ernst and André Breton. In the last twenty years of his life, Duchamp worked in secret on a major assemblage: a three-dimensional realisation of *Mariée mise à nu par ses célibataires, même* (*The Bride Stripped Bare by her Bachelors, Even*), entitled *Etant donnés: 1.la chute d'eau, 2. le gaz d'éclairage* (*Given: 1. The Fall of Water, 2. Electric Gas*). Duchamp died on October 2, 1968. His grave bears an inscription in his own words: "D'ailleurs c'est toujours les autres qui meurent" ('But it's always other people who die.')

Henri-Robert-Marcel Duchamp studiò pittura all'Académie Julian di Parigi. Nel 1911 divenne membro del gruppo di pittori Section d'Or, insieme a Robert de La Fresnaye, Fernand Léger, Francis Picabia e altri. Il suo stile degli esordi fu influenzato dal Fauvismo e, successivamente, dal Cubismo e dal Futurismo, come si può vedere dal dipinto *Nu descendant un escalier n. 2* (*Nudo che scende le scale n. 2*, 1912). L'opera, che ritrae il moto dinamico di una figura

che scende da una scala, venne rifiutata dal Salon des Indépendants di Parigi, e destò scalpore quando venne esposta all'"Armory Show" di New York del 1913.

A partire dal 1913, Duchamp si dedicò a esperimenti con il disegno meccanico, note e schizzi che più tardi incorporerà nella *Mariée mise à nu par ses célibataires, même* (*La sposa messa a nudo dai suoi scapoli, anche*, 1915-23), noto anche come *Le Grand verre* (*Il grande vetro*). In quel periodo cominciò anche a produrre *ready-mades*, utilizzando banali oggetti di uso quotidiano e riprogettandoli come opere d'arte. Nel 1917, alla Society of Independent Artists di New York, con lo pseudonimo di R. Mutt, presentò *Fountain* (*Fontana*), un orinatoio di ceramica firmato dall'artista. Questo gesto provocatorio denotava il suo sovvertimento radicale delle strutture, del linguaggio e delle convenzioni del mondo artistico, e la sua naturale appartenenza a movimenti quali il Dada e il Surrealismo. A New York, Duchamp fondò, insieme a Katherine Dreier e Man Ray, la Société Anonyme (1920). Nello stesso anno creò un *alter ego* femminile, Rrose Sélavy (da *arroser, c'est la vie*, un gioco di parole basato sul verbo francese *arroser* che significa "berci sopra, festeggiare, fare un brindisi" e "eros, questa è vita"), con il quale firmò le sue opere e posò per fotografie scattate da Man Ray. A partire dal 1923, Duchamp si concentrò sull'organizzazione di mostre, sulla redazione di riviste, su esperimenti cinematografici e sul gioco degli scacchi, diventando membro della squadra francese per le Olimpiadi del 1928. Dalla metà degli anni Trenta collaborò con i surrealisti e partecipò alle loro mostre, fra cui, in particolare, l'"Exposition Internationale du Surréalisme" che si tenne a Parigi nel 1938. Tra il 1942 e il 1944, dopo essersi stabilito a New York, diresse, insieme a Max Ernst e André Breton, il periodico surrealista "VVV". Negli ultimi vent'anni della sua vita, Duchamp lavorò in segreto a un grande *assemblage*: una realizzazione tridimensionale della *Mariée mise à nu par ses célibataires, même* (*La sposa messa a nudo dai suoi scapoli, anche*), intitolata *Étant donnés: 1. la chute d'eau, 2. le gaz d'éclairage* (*Dati: 1 La caduta d'acqua, 2. Il gas illuminante*, 1946-66). Morì il 2 ottobre 1968 a Neuilly-sur-Seine, in Francia. Sulla sua tomba volle che fossero incise le parole: *"D'ailleurs c'est toujours les autres qui meurent"* ("D'altra parte sono sempre gli altri che muoiono"). (CG)

Selected Bibliography / Bibliografia selezionata
Marcel Duchamp, edited by / a cura di A. D'Harnoncourt, K. McShine, The Museum of Modern Art, New York, 1973.
Marcel Duchamp, Thames & Hudson, New York, 1999 (texts by / testi di D. Ades et al.).
The Definitively Unfinished Marcel Duchamp, edited by / a cura di T. De Duve, The MIT Press, Cambridge, MA., 1993.
J. Seigel, *The Private Worlds of Marcel Duchamp: Desire, Liberation and the Self in Modern Culture*, University of California Press, Los Angeles, 1995.
A. Schwarz, *The Complete Works of Marcel Duchamp*, 2 voll., Thames & Hudson, London, 1969 (revised edition / edizione rivista, 1996).

Sam Durant
(Seattle, 1961)

After studying at the California Institute of the Arts in Valencia, California, and at Massachusetts College of Arts in Boston, Sam Durant started exhibiting in 1992 with shows at the alternative space, Bliss, and the Rosamund Felsen Gallery in Los Angeles. In his pencil drawings on paper and his photographic collages, as well as videos, installations, sound projects and architectural models such as *Proposal for Monument at Altamont Raceway, Tracy, CA.* (2000) or *Proposal for Monument in Friendship Park, Jacksonville, FL.* (2000) he explores the mechanisms of individual and collective memory, stressing the dimensions of error and psychological projection. References to the counter-culture of the 1960s and 70s, rock music and social protest, are fused with reflections on the concept of entropy in the works and writings of the American artist Robert Smithson (1938-73) as well as the postmodern rejection of modernist utopias. Durant pursues a dense, contradictory vision of historical and contemporary events, weaving in subtle implications and cross-references between art, politics, architecture, design, music and poetry. By producing possible new levels of reading, he creates "inclusionary scenarios" that allow a conflict to develop between "high and low, East and West, past and present, natural and artificial, ideal and real." Re-examining the Smithsonian motif of the "upside-down tree" and placing it on a reflecting surface on the ground, or reproducing in drawings and light-boxes the slogans of the civil march protests of the 1960s, he explores novel spaces of freedom and the possibilities of inversion and superimposition in various times and spaces, so as to set up dialogues and comparisons.

Durant has had solo shows at The Museum of Contemporary Art, Los Angeles, and the Wadsworth Atheneum Museum of Art, Hartford (2002), the Walker Art Center, Minneapolis (2003) and the Stedelijk Museum voor Actuele Kunst, Ghent (2004). In 2003 he took part in the Venice Biennale and the Whitney Biennial in New York.

Dopo gli studi al California Institute of the Arts di Valencia, California, e al Massachusetts College of Arts di Boston, Sam Durant inizia la sua attività espositiva nel 1992, con due mostre allo spazio alternativo Bliss e alla Rosamund Felsen Gallery di Los Angeles. Nella sua pratica artistica Durant esplora i meccanismi della memoria individuale e collettiva, sottolineando le dimensioni dell'errore e della proiezione psicologica. Durant fonde musica rock e protesta sociale, riferimenti alla controcultura degli anni Sessanta e Settanta, alle riflessioni coeve sul concetto di entropia presenti nelle opere e negli scritti dell'artista americano Robert Smithson (1938-73) e al rifiuto postmoderno delle utopie moderniste, indicandone la problematicità irrisolta e la rilevanza in un discorso sul presente. Nei suoi disegni a matita su carta e nei suoi *collage* fotografici, come nei video, nelle installazioni, nei progetti sonori e nei modelli architettonici, come *Proposta per monumento ad Altamont Raceway, Tracy, CA* (1999) o *Proposta per monumento nel Friendship Park, Jacksonville, FL* (2000), Durant persegue una visione più densa e contraddittoria degli eventi storici e di quelli contemporanei, intessendo sottili implicazioni e rimandi fra arte, politica, architettura, *design*, musica e poesia. Moltiplicando i possibili livelli di lettura, Durant predispone "scenari inclusivi" che lasciano sviluppare il conflitto fra le provocatorie antinomie esistenti fra alto e basso, est e ovest, passato e presente, naturale e artificiale, ideale e reale. Nel riesaminare il motivo smithsoniano dell'albero capovolto, e ponendolo su una superficie rispecchiante appoggiata a terra, oppure riproducendo in disegni e *light-box* gli slogan delle marce di protesta civile degli anni Settanta, Durant esplora gli inediti spazi di libertà e le risorse dell'inversione e della sovrapposizione fra sensi, tempi e spazi differenti, portandoli a dialogare e a confrontarsi. Durant ha tenuto mostre personali presso il Museum of Contemporay Art di Los Angeles, il Wadsworth Atheneum Museum of Art di Hartford (2002), il Walker Art Center di Minneapolis (2003) e lo Stedelijk Museum voor Actuele Kunst di Gand (2004). Nel 2003 ha partecipato alla Biennale di Venezia e alla "Whitney Biennial" al Whitney Museum of American Art di New York. (AV)

Selected Bibliography / Bibliografia selezionata
C. Miles, "Sam Durant: Going With the Flow," *Art/Text*, Los Angeles, No. 63, November-January / novembre-gennaio 1998-1999.
J. Meyer, "Impure Thoughts: The Art of Sam Durant," *Artforum*, No. 8, Vol. 38, New York, April / aprile 2000.
Sam Durant, Museum of Contemporary Art, Los Angeles: Kunstverein für die Rheinlande und Westfalen, Düsseldorf / Hatje Cantz Verlag, Ostfildern Ruit, 2002 (texts by / testi di M. Darling, R. Kersting).
Sam Durant: Following the Signs, Sam Durant/Matrix 147. Wadsworth Atheneum, Hartford, maggio 2002 (text by / testo di N. Baume).
D. Fox, "Like a Rolling Stone," in *Frieze*, No. 74, London, April / aprile 2003.
Sam Durant 12 Signs: transposed and illuminated (with various indexes), Stedelijk Museum voor Actuele Kunst, Ghent. 2004 (text by / testo di P. Doroshenko).

James Ensor
(Ostend, 1860 – 1949)

The Belgian painter and etcher James Ensor is known for his fantastical and sardonic social commentary. His early works were traditional landscapes, still lifes, portraits and interiors painted in deep, rich hues. In the mid-1880s, while influenced by the bright colours of the Impressionists and the grotesque imagery of earlier Flemish masters such as Hieronymus Bosch and Pieter Bruegel the Elder, Ensor turned towards avant-garde themes and styles.

In 1883, he was amongst the founders of the progressive group of artists called Les Vingt (The Twenty). At this time his subject matter was derived principally from Ostend's holiday crowds, which filled him with revulsion. Portraying individuals as clowns and skeletons or replacing their faces with carnival masks, he represented humanity as stupid, smirking, vain, and loathsome, projections of his misanthropy and feelings of persecution. This interest in masks probably began in his mother's curio shop. The carnival trappings she sold come to life in his works as lurking demons, or as real people – often his critics – whose caricatured features reflect what he saw as their moral ugliness. Ensor's skulls and skeletons have a universal significance as images of death. From his early years, he was painfully aware of his own mortality. As he observed, "At twenty our bodies start to go to pieces. We were built to go downhill and not to climb."

From 1900 onwards, as his financial position improved, Ensor's rhythm of production slowed down. Nevertheless, his work was significant for its interjection of Symbolism into a Realist sensibility and had an important influence on twentieth-century painting. His lurid subject matter paved the way for Surrealism, while his brushwork and use of colour led directly to Expressionism.

Il pittore e incisore belga James Ensor è noto per la sua critica sociale bizzarra e sardonica. Le sue prime opere sono paesaggi tradizionali, nature morte, ritratti e immagini di interni, dipinti in colori intensi e profondi. Negli anni Ottanta dell'Ottocento, influenzato dai colori vivaci degli impressionisti e dalle immagini grottesche di antichi maestri fiamminghi come Hieronymus Bosch e Pieter Brueghel il Vecchio, Ensor si interessò ai temi e agli stili d'avanguardia. Nel 1883 fu cofondatore di un gruppo di artisti chiamato "Les Vingt" (I venti). Ensor sceglieva i propri soggetti perlopiù tra la folla festiva di Ostenda, che lo riempiva di repulsione e disgusto. Ritraendo gli individui sotto forma di clown o scheletri, oppure sostituendo i volti con maschere di carnevale, egli rappresentava un'umanità stupida, compiaciuta, vanitosa e detestabile. L'interesse di Ensor per le maschere ebbe probabilmente inizio nel negozio di curiosità della madre. Nate come semplici travestimenti di carnevale, le maschere prendevano vita come demoni in agguato, o come persone reali la cui bruttezza morale si rifletteva nei lineamenti caricaturali. Le maschere sono proiezioni della misantropia e delle manie di

persecuzione di Ensor. I suoi teschi e scheletri sono spesso, oltre che immagini universali di morte, ritratti dei suoi nemici preferiti – i critici. Fin dalla più giovane età, Ensor fu costantemente consapevole della propria mortalità. Come osservava spesso, "A vent'anni il nostro corpo comincia ad andare a pezzi. Siamo progettati per deperire, e non per progredire".

A partire dal 1900, con il migliorare delle sue condizioni economiche, Ensor rallentò il ritmo della produzione. La sua opera viene tuttavia ricordata per l'innesto del simbolismo in una sensibilità realista. Ensor ebbe un'influenza rilevante sulla pittura del XX secolo: i suoi soggetti spettrali aprirono la strada al Surrealismo, mentre la tecnica pittorica e l'uso del colore che egli fece nei suoi dipinti condussero direttamente all'Espressionismo. (AS)

Selected Bibliography / Bibliografia selezionata
X. Tricto, *Ensor: Catalogue Raisonné of the Paintings,* Philip Wilson Publishers, London, 1992.
James Ensor: Theatre Masks, edited by / a cura di C. Brown, Lund Humphries, London, 1997.
Ensor, Musées Royaux des Beaux-Arts de Belgique; Renaissance du Livre, Brussels, 1999 (texts by / testi di S. Bown-Taevernier, M. Draguet, S. Clerbois et al.).
N. Hostyn, J. Sillevis, *James Ensor,* Ludion Editions, Amsterdam – New York, 1999.
A. Tavemier, *James Ensor: Catalogue Raisonné, Prints,* Exhibitions International, Leuven, 1999.
Between Street and Mirror: The Drawings of James Ensor, edited by / a cura di Catherine De Zegher, University of Minnesota Press, Minneapolis, 2001.

Walker Evans
(St. Louis, 1903 – New Haven, 1975)

Walker Evans was a key figure in defining the aesthetic of documentary photography in the United States. He cultivated a straightforward style, foregoing "artiness and artifice" in favour of frank description. Initially interested in becoming a writer, he turned to photography during a year spent in Paris. In 1935 he joined the photographic department of the Farm Security Administration (FSA), a government task force examining rural poverty during the Great Depression. His work with the FSA honed an enduring interest in all things American – he photographed billboards, gas stations, graffiti, small stores, streets, houses and dozens of Americans. Evans' exhibition and publication *American Photographs* in 1938 at the Museum of Modern Art documented the character of American culture in all its forms and influenced the way in which future generations of American photographers were to look at their country. *Let Us Now Praise Famous Men* (1941), a collaboration with the writer James Agee, was met with little interest on its publication but was reappraised by later generations as a seminal publication. A reflection on three families of share croppers, Evans' photographic preface is a quiet antidote to Agee's wholly subjective text and exemplifies his frank approach to picture making.
The *Subway Portraits*, made between 1938 and 1941 was in many ways Evans' last noted body of work, made after leaving the FSA. He worked throughout the 1940s and 1950s as a photographic editor for *Time* and *Fortune,* before joining the faculty of Yale University in 1964.

Walker Evans svolse un ruolo di primo piano nel definire l'estetica della fotografia documentaristica negli Stati Uniti. Coltivò uno stile diretto, rinunciando "al manierismo e agli artifici" a favore della pura descrizione. Inizialmente intenzionato a diventare scrittore, Evans si dedicò alla fotografia durante un anno trascorso a Parigi. Nel 1935 entrò nella sezione fotografica della Farm Security Administration (FSA), una *task force* governativa che indagava sulla povertà nelle campagne nel periodo della grande depressione. Il lavoro con la FSA suscitò in lui un interesse duraturo per tutto ciò che era americano: fotografò cartelloni pubblicitari, stazioni di servizio, graffiti, piccoli negozi, strade, case e decine di americani. La mostra e la pubblicazione *American Photographs* (*Fotografie americane*), realizzate da Evans nel 1938 per il Museum of Modern Art, documentarono il carattere della cultura americana in tutte le sue forme, e influenzarono il modo in cui una generazione di fotografi americani avrebbe guardato la propria nazione. *Sia lode ora a uomini di fama* (1941), realizzato in collaborazione con lo scrittore James Agee, venne accolto con scarso interesse al momento della pubblicazione, ma le generazioni successive lo considerarono un'opera fondamentale. La prefazione fotografica di Evans, una riflessione su tre famiglie di mezzadri, rappresenta un sobrio antidoto al testo interamente soggettivo di Agee, ed esemplifica il suo approccio diretto alla fotografia.
Subway Portraits (*Ritratti nella metropolitana*, 1938-41), realizzati quando Evans era ormai uscito dalla FSA, è in molti sensi la sua ultima raccolta nota. Negli anni Quaranta e Cinquanta, Evans lavorò come redattore fotografico per "Time" e "Fortune", fino al momento in cui, nel 1964, ricevette l'incarico di professore all'università di Yale. (AM)

Seletcted Bibliography / Bibliografia selezionata
W. Evans, L. Kirstein, *Walker Evans: American Photographs*, The Museum of Modern Art, New York, 2004 (1st edition / I edizione 1938).
W. Evans, J. Agee, *Let Us Now Praise Famous Men,* Mariner Books, Boston, 2004 (1st edition / I edizione 1941; Italian edition / trad. it., *Sia lode ora a uomini di fama*, Il Saggiatore, Milano, 2002).
W. Evans, *Many Are Called*, Yale University Press, New Haven-New York, 2004 (1st edition / I edizione 1966).
J. R. Mellow, *Walker Evans*, Basic Books, New York, 1999.
Walker Evans, Princeton University Press, Princeton, 2000 (texts by / testi di M. Hambourg et al.).

Valie Export
(Linz, 1940)

Born Waltraud Lehner, Valie Export trained in Textile Design at Vienna's Technical School for Textile Industry, graduating in 1964. A pioneer of performance and video art, as well as Expanded Cinema, she has also been a defining presence in the rise of feminist art practices, questioning the language and subjects of representation through an exploration of the social and sexual conventions that govern representations of the female body.
In 1967 Lehner adopted the identity of Valie Export, a transformation celebrated in one of her earliest photographs, titled *Valie Export – Smart Export*, 1967. This depicts the artist holding a packet of cigarettes in which the brand's logo has been replaced with her photograph, encircled by the brand's strap line, "Everyday and Everywhere." Unlike the ritualised performances of her contemporaries the Viennese Actionists, with whom she collaborated on a number of performances, Export's actions adopted guerrilla tactics of direct confrontation with the everyday, interacting with members of the public on the street and in a variety of public spaces. These often explored the objectification of women through an empowered presentation of her naked or semi naked body that de-eroticised the female nude. In *Tapp und Tastkino* (*Touch Cinema*, 1968), Export walked the streets of Vienna and Munich with a cardboard stage set around her torso, while Peter Weibel, a frequent collaborator, invited members of the public to insert their hands through a curtain to touch Export's naked breasts, inside. In *Aus der Mappe der Hundigkeit,* (*From the Underdog File,* 1968), Export subverted power and gender relations by walking through the streets of Vienna holding Peter Weibel on a leash while he followed behind on all fours.
Export's practice makes explicit reference to the received representation of women in art and in the popular media, drawing attention in particular to the connections between sexual and commercial exploitation. For the series of photographs titled *Identitätstransfer*, (*Identität- transfer*, 1968-72), Export adopted and subverted stereotypical representations of women in advertising imagery. Other works, such as her *Körperkonfigurationen* (*Body Configurations*, 1972-82), depict the artist arranging her body around curved pavements or in corners between buildings. The photographs project the artist's body on to the physical fabric of urban space, investing architectural formalism with a subjective and gendered presence. A founding member of the Austrian Filmmakers Cooperative, Export was awarded the first of numerous prizes at the second Young Filmmakers' Festival in Vienna in 1968. She held her first solo exhibition at Galerie Klewan, Vienna in 1971 and since then has shown internationally including MoMA, New York, 1999, Hamburger Kunstalle, 2001 and Centre national de la photographie (touring) 2003. In 1980 Export represented Austria at the Venice Biennale. She has curated numerous exhibitions as well as written extensively on contemporary art.

Valie Export (Waltraud Lehner) ha studiato design tessile alla Scuola Tecnica per l'Industria Tessile di Vienna, diplomandosi nel 1964. Pioniera della Performance Art e della Video Art, nonché dell'Expanded Cinema, Export è stata anche una presenza determinante per l'emergere delle pratiche artistiche femministe, poiché ha messo in discussione il linguaggio e i soggetti della rappresentazione tramite l'esplorazione delle convenzioni sociali e sessuali che governano la raffigurazione del corpo femminile.
Nel 1967, Lehner adotta l'identità di Valie Export, una trasformazione celebrata in una delle sue prime fotografie, dal titolo *Valie Export – Smart Export* (1967). La foto ritrae l'artista con in mano un pacchetto di sigarette, su cui il logo del prodotto è stato sostituito dalla sua fotografia, circondata dallo slogan "Sempre e dovunque". A differenza delle *performance* ritualizzate dei contemporanei Azionisti viennesi, con cui Export ha collaborato in diverse *performance*, le sue azioni adottavano tattiche di guerriglia per confrontarsi direttamente con la vita quotidiana, interagendo con il pubblico per la strada e in vari spazi pubblici. Queste azioni esploravano spesso la trasformazione in oggetto della donna attraverso una potente rappresentazione del corpo nudo o seminudo dell'artista, con l'obiettivo di de-eroticizzare il nudo femminile. In *Tapp und Tastkino* (*Cinema da toccare e tastare,* 1968), Export camminava per le strade di Vienna e Monaco con una scatola di cartone fissata al busto, mentre Peter Weibel, suo collaboratore abituale, invitava il pubblico a infilare la mano dietro una tendina per toccare i seni nudi dell'artista. In *Aus der Mappe der Hundigkeit* (*Dal portfolio della "caninità",* 1968), Export sovvertiva i rapporti di potere e di genere passeggiando per le strade di Vienna con al guinzaglio Peter Weibel, che la seguiva camminando a quattro zampe.
La pratica artistica di Export fa esplicito riferimento alla rappresentazione delle donne invalsa nell'arte e nei mezzi di comunicazione di massa, attirando l'attenzione soprattutto sui collegamenti tra sfruttamento sessuale e commerciale. Per la serie di fotografie intitolata *Identitätstransfer* (*Trasferimento d'identità,* 1968-72), Export adotta e sovverte le rappresentazioni stereotipate della donna nelle immagini pubblicitarie. Altri lavori, come *Körperkonfigurationen* (*Configurazioni del corpo,* 1972-82), ritraggono il corpo dell'artista disposto in modo da seguire la curva di un marciapiede o l'angolo fra due edifici. Le foto proiettano il corpo dell'artista sulla struttura fisica dello spazio urbano, investendo il formalismo architettonico

di una presenza soggettiva e connotata sessualmente. Membro fondatore della Austrian Filmmakers Cooperative, Export ha vinto il primo di numerosi premi al secondo Wiener Film Festival nel 1968. Ha tenuto la sua prima personale alla galleria Klewan di Vienna nel 1971, e da allora le sue opere sono state esposte in vari paesi, fra cui al MoMA di New York (1999), all'Hamburger Kunstalle (2001) e al Centre national de la photographie (2003). Nel 1980 ha rappresentato l'Austria alla Biennale di Venezia. Autrice di molti saggi sull'arte contemporanea, ha curato numerose mostre ed esposizioni. (AT)

Selected Bibliography / Bibliografia selezionata
R. Mueller, *Valie Export*, Oberösterreichisches Landes-Museum, Linz, 1992.
R. Mueller, *Valie Export: Fragments of the Imagination*, Indiana University Press, Bloomington, 1995.
Split: Reality: Valie Export, Springer, New York, 1997 (texts by / testi di P. Assmann, C. von Braun, V. Export, M. Faber, K. Silverman).
OB/DE + Con(struktion), Valie Export, Moore College of Art and Design, Philadelphia 2000 (texts by / testi di R. Fleck, K. Stiles).
Valie Export, Éditions de L'Oeil, Paris, 2003.

Omer Fast
(Jerusalem, 1972)

In his videos, Omer Fast explores, produces and analyses the overlap between the personal dimension and contemporary media. He concentrates on the relationship between sound and image that, through these interferences, acts as a catalyst capable of revealing the forms of conditioning imposed upon us by mechanisms of communication and mass information. In this way, he uncovers the most private and repressed expressions of our emotional sphere.
Born in Israel, Fast moved to the United States as a teenager. He now lives between New York and Berlin. In 2001 the year he graduated in visual arts from Hunter College, New York, he made one of his first projects, *T3-AEON*. For this work he recorded brief inserts onto the soundtrack of one of the most famous American blockbusters of the 1980s, James Cameron's *Terminator* (1984). Different voices relate a personal experience of violence, creating a strong contrast between the public and collective violence expressed in the film and the personal and private projections that each of us could construct in relation to it. He then infiltrated his manipulated copies of the film into video rental shops.
A similar reconstruction is present in subsequent works such as *Glendive Foley* (2000), *CNN Concatenated* (2002), *A Tank Translated* (2002) and *Spielberg's List* (2003), a two-channel video in which the artist compares the cinematic treatment carried out by Steven Spielberg in *Schindler's List* (1993) with the experience of some of the extras who played the parts of victims or Nazi persecutors in the film. This underlines the way in which the original event, the Holocaust, is inevitably replaced by a fictitious version that omits the consequences and effects that the reconstruction of those events has upon the witnesses and survivors called upon to reinterpret them.
Fast took part in the exhibition "Some New Minds" at the PS1 Contemporary Art Center / a MoMA Affiliate (2001) and the "Whitney Biennial" at the Whitney Museum of American Art in New York (2002).

Nei suoi video Omer Fast esplora, e spesso produce e analizza le molteplici interferenze fra la dimensione personale e quella propria dei *media* contemporanei, dalla televisione al cinema. Fast si concentra sul particolare rapporto fra suono e immagine che, in quest'interferenza, agi-

sce come catalizzatore in grado di svelare i condizionamenti indotti, sulla nostra volontà, dai meccanismi operanti nella comunicazione e nell'informazione di massa. In contrasto, l'artista svela le espressioni più private e rimosse della nostra sfera emotiva. Nato in Israele, Fast si trasferisce da giovane negli Stati Uniti. Laureatosi nel 2001, all'Hunter College di New York, realizza lo stesso anno uno dei suoi primi progetti, *T3-AEON* nel quale l'artista registra brevi inserti sulla colonna sonora di uno dei più noti successi americani degli anni Ottanta, *Terminator* (1984) di James Cameron. Voci diverse riferiscono una personale esperienza della violenza che è anche il tema centrale del film, creando un forte contrasto tra l'aspetto pubblico e collettivo del film e le proiezioni personali e private che ognuno di noi potrebbe costruire in relazione od originate dal film. Dopo averli manipolati, l'artista ha riposto copie del video nei negozi di video noleggio. Un'analoga scissione fra dimensione intima e ricostruzione spettacolare è presente nelle opere successive, tra cui *La voce di Glendive* del 2000, *CNN concatenata* (2002), *Un carro armato trasformato* (2002) e *La lista di Spielberg* (2003), una doppia proiezione in cui l'artista mette a confronto il trattamento cinematografico, effettuato dal regista Steven Spielberg nel suo film *Schindler's List* del 1993, e l'esperienza di alcune comparse che, nel film originale, furono scelte per interpretare il ruolo delle vittime o dei nazisti. Fast sottolinea come l'evento originario, l'Olocausto, venga qui inevitabilmente sostituito da una versione fittizia che non prende in considerazione le conseguenze e gli effetti che la riproposizione di quegli eventi ha ancora oggi sui testimoni e sui superstiti chiamati a reinterpretarli. Fast ha partecipato a "Some New Minds" al PS1 Contemporary Art Center / a MoMA Affiliate di New York del 2001 e alla Biennale del Whitney del 2002. (AV)

Selected Bibliography / Bibliografia selezionata
H. Cotter, "Never Mind the Art Police, These Six Matter," *New York Times*, New York, May / maggio 5, 2002.
T. L. Adler, J. Lavrador, *Omer Fast: I Wanna Tell You Something,* gb Agency, Paris, 2002.
C. Christov-Bakargiev, *Cream 3: Contemporary Art in Culture*, Phaidon Press, London, 2003.
C. Chang, "Vision: Omer Fast," in *Film Comment*, New York, July-August / luglio-agosto, 2003.
J. Allen, "Openings: Omer Fast," *Artforum*, No. 1, Vol. 42, New York, September / settembre 2003.

Mario Giacomelli
(Senigallia, 1925-2000)

Mario Giacomelli expressed his fascination with photographic effects through the recording of the daily lives of people and communities. Born to a poor family, he was interested from boyhood in printing processes, and at the age of thirteen began work in a printing factory, subsequently devoting himself to painting and poetry. In 1954 he acquired his first camera, and from then he began to take part in photographic competitions. Recalling early Expressionism, Italian Neorealist film and the dense, matter laden painting of some post-war abstraction, his mostly black and white images are emotionally intense, visionary experiences, suggestive of the ways in which memory works, with its layering of experience, its vibrations and illuminations.
In the series *Scanno* (1957-59), dedicated to a village in central Italy, and in *Puglia* (1958) he memorialised traditional communities on the verge of disappearing. Other works focus on groups of people where the individual emerges like an apparition from a rigid set of rituals and rules. *Verrà la morte e avrà i tuoi occhi* (*Death will Come and it will Have your Eyes*, 1966-68), for example, portrays the eldery in a rest home, while *Io non ho mani che mi*

accarezzino il volto (*I do not Have Hands to Caress my Face.* 1961-63) depicts the unexpectedly playful nature of a group of priests in a seminar. Even his *Paesaggi* (*Landscapes*, 1955-92) express similar concerns. Seen from above with no view of the sky, the land is marked by lines of tilled earth – a moving tribute to individual human effort in an overwhelmingly vast cosmic order.
Exhibitions of Giacomelli's photographs have been held at Palazzo della Pilotta, Parma (1980), Castello di Rivoli Musec d'Arte Contemporanea, Turin, and Musée d'Art Contempcrain, Nice (1992), Galleria d'Arte Moderna, Bologna (1994), Museum Ludwig, Cologne (1995), and Palazzo delle Esposizioni, Rome (2001).

Mario Giacomelli inizia il suo percorso fotografico nel 1953, coniugando l'interesse per lo studio degli effetti fotografici con il desiderio di documentare la vita quotidiana di individui e comunità. Nato da una famiglia povera, Giacomelli si interessa fin da ragazzo ai processi di stampa e, a 13 anni, inizia a lavorare in una tipografia, dedicandosi in seguito anche alla pittura e alla composizione di poesie. Nel 1954 acquista la sua prima macchina fotografica e da quell'anno inizia a partecipare a concorsi fotografici. Le sue immagini, la maggior parte in bianco e nero, sono intense esperienze visionarie spesso drammatiche. Ricordano il primo Espressionismo, il cinema neorealista e la pittura densa e "materica" di alcune astrazioni del dopoguerra; richiamano alla mente i meccanismi della memoria, fatta di stratificazione dell'esperienza, vibrazione e illuminazione. Giacomelli ha reso omaggio a comunità tradizionali che stavano scomparendo come, per esempio, il ciclo *Scanno* (1957-59), dedicato a un villaggio dell'Italia, e *Puglia* (1958). Giacomelli ha anche fotografato gruppi di persone nei quali l'individuo appare all'improvviso in un mondo caratterizzato da rituali e consuetudini rigidamente organizzati: *Verrà la morte e avrà i tuoi occhi* (1966-68) ritrae degli anziani in una casa di riposo; *Io non ho mani che mi accarezzino il volto* (1961-63) dipinge la gioia e la natura scherzosa che non ci si aspetta di trovare in un gruppo di preti seminaristi; anche i *Paesaggi* (1955-92) esprimono interessi simili. Ripreso dall'alto, senza la vista del cielo, il paesaggio è delimitato dalle linee del lavoro dei contadini sulla terra – un'immagine commovente dello sforzo umano in un immenso ordine cosmico opprimente. Tra le mostre personali che gli sono state dedicate, ricordiamo quelle al Palazzo della Pilotta di Parma (1980), al Castello di Rivoli Museo d'Arte Contemporanea e al Musée d'Art Contemporain di Nizza (1992), alla Galleria d'Arte Moderna di Bologna (1994), al Ludwig Museum di Colonia (1995) e al Palazzo delle Esposizioni di Roma (2001). (CCB)

Selected Bibliography / Bibliografia selezionata
Mario Giacomelli, Università di Parma, Centro Studi e Archivio della Comunicazione, Parma; Feltrinelli, Milano, 1980 (text by / testo di A. C. Quintavalle).
Mario Giacomelli. Über die Magie des Alltäglichen und Landschaftsilder, Neue Galerie der Stadt, Linz; Fotogalerie, Wien, 1986 (texts by / testi di E. Almhofer, G. Scharammel).
Mario Giacomelli, Castello di Rivoli Museo d'Arte Contemporanea, Rivoli-Torino; Charta, Milano, 1992 (texts by / testi di I. Gianelli, A. Russo).
G. Celart, *Mario Giacomelli*, Photology, Milano; Logos, Modena, 2001.

Alberto Giacometti
(Borgonovo, 1901 – Coira, 1966)

Alberto Giacometti was born into a family of artists in Italian-speaking Switzerland. His father Giovanni was a post-Impressionist painter, as was his uncle. In 1906 he

moved with his whole family to Stampa, where his father converted an old barn near the house into a studio. Alberto, who received a great deal of encouragement from his father, took up painting soon after, completing his first painting in 1914. He enrolled at the École des Beaux Arts in Geneva to study painting, but left after three days to study sculpture at the École des Arts et Métiers. During a trip to Italy he became friends with a Dutch librarian, whose sudden death made a profound impression on young Giacometti. In 1922 he moved to Paris and entered the studio of the sculptor Bourdelle. In the mid-1920s he began to share a studio with his brother and fellow artist Diego. During this period he was attracted by the newly-forming avant-gardes and he first turned to Cubism before collaborating with the Surrealist group. In the sculptures from this period he attempts to give visual form to man's sense in space. As with *Boule suspendue* (*Hanging Ball*), in 1930 his sculptures also included moving parts. In 1932 he held his first solo exhibition at the Galerie Pierre Colle with works such as *Femme égorgée* (*Woman with her Throat Cut*, 1933). After the mid-1930s, he moved away from Surrealism in favour of a more direct representation of life. This was the beginning of a long period during which he almost exclusively painted his brother Diego. Although Giacometti disowned his Surrealist period, his works continued to circulate in major exhibitions, such as "Fantastic Art, Dada and Surrealism" at the Museum of Modern Art, New York, 1936. He returned to Geneva, where he met his future wife Annette. His sculptures from this period represent fragile creatures that stand straight and elongated, like survivors. In 1945 he returned to his studio in Paris, which his brother had been taking care of in the meantime. He returned to painting and drawing, producing numerous portraits of Diego, Annette and his mother. In 1953 he designed the set for *Waiting for Godot*, written by his friend Samuel Beckett. In 1955 two major retrospectives were held in London and exhibit in New York. The following year he was invited to take part in the French Pavilion at the Venice Biennale, where he showed the series of *Femmes de Venise* (*Women of Venice*). In his portraits from the 1960s he concentrated above all on the eyes. His subjects are silent human beings that gaze mutely towards the unknown. In 1965 a retrospective was held at the Tate Gallery in London. The following year he died in Switzerland.

Albero Giacometti nasce da una famiglia di artisti nella Svizzera Italiana, il padre Giovanni è un pittore post-impressionista e lo zio Augusto è a sua volta pittore. Nel 1906 si trasferisce con tutta la famiglia a Stampa, dove il padre trasforma un vecchio fienile vicino casa nel suo atelier. Alberto, fortemente incoraggiato dal padre, inizierà a muovere i primi passi come pittore fin da ragazzo, il suo primo olio su tela risale al 1914. Si iscrive inizialmente a l'École des Beaux Arts di Ginevra per frequentare un corso di pittura ma vi resta solamente tre giorni per iscriversi a l'Ecole des Arte et Métiers per studiare scultura. Durante un viaggio in Italia, fa amicizia con un bibliotecario olandese,la cui morte improvvisa rimane fortemente impressa nella mente del giovane artista. Nel 1922 arriva a Parigi ed entra nell'atelier dello scultore Bourdelle. Verso la metà degli anni Venti, prende uno studio che divide con suo fratello Diego, a sua volta artista. In questi anni si accosta alle nascenti avanguardie, avvicinandosi prima al Cubismo e successivamente collaborando con il gruppo surrealista. Nelle sculture di questo periodo cerca di tradurre visivamente la sensazione dell'uomo nello spazio. Le sue sculture, come *Boule Suspendue* (*Palla sospesa*, 1930) includono anche elementi mobili. Nel 1932 tiene la sua prima personale alla Galerie Pierre Colle con opere come la *Femme egorgée* (*Donna sgozzata*, 1933). Dopo la metà degli anni Trenta si allontana dal Surrealismo per ritrarre dal vero. Inizia così un lungo periodo in cui il soggetto quasi

esclusivo delle sue opere è il fratello Diego. Nonostante Giacometti rinneghi il suo periodo surrealista, le sue opere continuano a circolare in importanti esposizioni, come "Fantastic Art, Dada and Surrealism", al Museum of Modern Art di New York, nel 1936. Ritorna in Svizzera, a Ginevra, dove incontra la futura moglie Annette. Le sculture di questo periodo rappresentano fragili esseri che si ergono dritti e longilinei, come fossero dei sopravvissuti. Dopo la guerra nel 1945 ritorna a Parigi nel suo studio, che nel frattempo il fratello aveva custodito con cura. Ritorna alla pittura e al disegno, sono numerosi i ritratti di Diego, di Annette e della madre. Nel 1953 esegue la scenografia unica di *Aspettando Godot* del suo amico Samuel Beckett. Del 1955 il Solomon R. Guggenheim Museum di New York gli dedica un'importante mostra retrospettiva. L'anno seguente viene invitato a rappresentare la Francia nel padiglione francese alla Biennale di Venezia, dove espone la serie di *Femmes de Venise* (*Donne di Venezia*). Nei ritratti degli anni Sessanta si concentra soprattutto sugli occhi, i suoi soggetti sono esseri umani silenziosi che guardano muti verso l'ignoto. Nel 1965 gli viene dedicata un'importante retrospettiva alla Tate Gallery di Londra, l'anno successivo muore in Svizzera. (BCdeR)

Selected Bibliography / Bibliografia selezionata
J. Dupin, *Alberto Giacometti*, Maeght, Paris, 1962.
Alberto Giacometti, Solomon R. Guggenheim Museum, New York, 1974 (text by / testo di R. Hohl).
Alberto Giaccometti, edited by / a cura di A. Kuenzi, Fondation Pierre Gianadda, Martigny, 1986.
Alberto Giacometti, Castello di Rivoli, Rivoli-Torino; Fabbri Editore, Milano, 1988 (texts by / testi di J. Gachnang, R. Fuchs, C. Mundici).
Alberto Giacometti. Écrits, edited by / a cura di M. Leiris, J. Dupin, He-mann, Paris, 1990.

Gilbert & George
(Gilbert Proesch, Bolzano, 1943)
(George Pasmore, Devon, 1942)

Gilbert & George met at St. Martin's School of Art, London, in 1967 and have worked together ever since, blurring the boundaries between life and art with a joint persona that eliminates their individual identities. Initially in reaction to dominant trends in art, which they saw as elitist and obscure, their ideology has been to create an "art for all" – a democratic and positive art, comprehensible to everyone, that takes as its subject the human condition. This accessibility was partly achieved through the use of simple photographic grid formations and a bold, graphic style that aligned their works with advertising.
Gilbert & George's early works were inward looking, concentrating on their own experiences of life and their perception of themselves as "living sculptures." While they have since continued to represent themselves in their works, in the late 1970s they also began to look outwards to the reality of the inner city that confronted them on the streets of East London, where they lived and worked. In particular, they explored the social and cultural structures that inform and define modern life – religion, class, sex, nationality, identity and politics – by exposing the taboos that underpin them, such as violence, drunkenness, nudity, swearing, bodily fluids and excrement.
Gilbert & George's work has been exhibited widely on the international stage since their first major exhibition at the Stedelijk Museum, Amsterdam in 1969. In 1980 a mid-career retrospective travelled to the Whitechapel Gallery, London, and to four European venues. In 1986 they were awarded the Turner Prize. *The Cosmological Pictures* (1990) toured to ten different European museums and in 1992 their

largest production, *New Democratic Pictures*, was exhibited in Denmark. This was followed by solo exhibitions in Beijing and Shanghai in 1993 and a retrospective at the Sezon Museum, Tokyo in 1997. More recently, the *Dirty Words Pictures* series was reunited for an exhibition at the Serpentine Gallery, London, in 2002.

Gilbert & George si sono conosciuti nel 1967 alla St. Martin's School of Art di Londra, e, da allora, hanno lavorato sempre insieme, sfumando i confini tra arte e vita con un personaggio collettivo che elimina le loro identità individuali. Definita inizialmente per reazione alle tendenze dominanti dell'arte, che essi consideravano elitarie e oscure, la loro ideologia si basa sulla creazione di un'"arte per tutti" – un'arte democratica ed esplicita che risulti comprensibile a chiunque e che abbia come soggetto la condizione umana. Questa accessibilità è in parte ottenuta attraverso l'uso di semplici strutture a griglia fotografica e di uno stile chiaro e icastico che allinea le loro opere alla grafica pubblicitaria.
Le prime opere di Gilbert & George sono introspettive, concentrate sulla loro esperienza di vita e sulla loro percezione di sé come "sculture viventi". Pur mantenendo il loro carattere di personaggio in tutti i lavori successivi, alla fine degli anni Settanta cominciano anche a guardare all'esterno, verso la realtà dei centri cittadini degradati che vedono per le strade di East London, dove vivono e lavorano. In particolare esplorano le strutture sociali e culturali che informano e definiscono la vita moderna – religione, classe, sesso, nazionalità, identità e politica – denunciando i tabù che le sostengono, come la violenza, l'ubriachezza, la nudità, le imprecazioni, i liquidi corporei e gli escrementi.
Le opere di Gilbert & George hanno avuto un'ampia visibilità sulla scena internazionale, a partire dalla prima importante mostra allo Stedelijk Museum di Amsterdam, nel 1969. Nel 1980 una retrospettiva itinerante è stata esposta alla Whitechapel Gallery e in quattro altre città europee; nel 1986 è stato loro assegnato il Turner Prize. Le *Immagini cosmologiche* (1990) sono state esposte in dieci musei d'Europa, e nel 1992 la loro maggiore produzione, *Nuove immagini democratiche*, è stata esposta in Danimarca. A questa seguono, nel 1993, le personali a Pechino e a Shangai e, nel 1997, una retrospettiva al Sezon Museum di Tokyo. Più recentemente, nel 2002, la serie intitolata *Immagini delle parolacce* è stata riunita per una mostra alla Serpentine Gallery di Londra. (RM)

Selected Bibliography / Bibliografia selezionata
C. Ratcliff, *Gilbert and George: The Complete Pictures, 1971-1985*, A. McCall, New York, 1986.
"Collaboration Gilbert and George," *Parkett*, No. 14, 1987 (texts by / testi di D. Fallowell, M. Codognato, J. Cooper, D. Davvetas, W. Jahn, P. Taylor).
W. Jahn, *The Art of Gilbert and George, or: An Aesthetic of Existence*, Thames & Hudson, London, 1989.
Gilbert & George, *The Words of Gilbert & George,* Thames & Hudson/Violette Editions, London, 1997.
Gilbert & George. New Testamental Pictures, Charta, Milano, 1998 (texts by / testi di A. Bonito Oliva, M. Codognato, A. Tecce).
Gilbert & George. The Rudimentary Pictures, Milton Keynes Gallery, Central Milton Keynes, 2000 (texts by / testi di D. Sylvester, M. Bracewell, S. Snoddy).
M. Livingstone, *Gilbert & George. The World of Gilbert & George*, Enitharmon Press, London, 2001.

David Goldblatt
(Randfontein, 1930)

Photographer David Goldblatt portrayed South Africa during the years of struggle against apartheid and during the

period of transition from the racist apartheid regime today. Goldblatt was born into a family of Lithuanian Jews who had emigrated to South Africa to escape persecution. He left school to work as an assistant in a photographic studio, but left soon after on discovering that the meagre salary he was receiving was paid by his father. Forced by his father's illness to work in the family shop, he started taking photographs in his spare time. He met Afrikaaners and became critical of their racism and anti-Semitism. He portrayed them in intimate moments of their everyday life, revealing with bitter irony what they represented. At the same time he explored the world of the mines and their workers. In 1963, with the death of his father, he stopped working in the shop to dedicate himself completely to photography, and in 1973 published *In the Mines*, with essays by the South African writer Nadine Gordimer. The photographs had previously been published by the journal *Optima*. In 1975 Goldblatt started photographing the rural area of Transkei, which became independent during the apartheid regime. In 1982 he published *In Boksburg*, a slice of life among suburban whites. That same year the African National Congress (ANC) invited him to use his photographs for political purposes. Goldblatt refused, asserting that the photographer's role is that of a simple observer. At this time he was developing his work on daily commuters, which was to lead to the book *The Transported of KwaNdebele*, 1989. In 1994, with the end of apartheid, the face of South Africa began to change and Goldblatt started to depict the new emerging class. In 1999 he first started using colour and began working with digital photography, which allowed him a greater degree of control. In the same year the Art Gallery of Western Australia invited him to photograph their local reality. MABCA Museu d'Art Contemporani de Barcelona held his first major retrospective in 2001.

Il fotografo David Goldblatt ha ritratto il Sudafrica negli anni di lotta contro l'apartheid e durante l'epoca di transizione da quel regime fino alla liberazione. Goldblatt nasce da una famiglia di ebrei lituani emigrati in Sudafrica per scappare alle persecuzioni. Lascia la scuola per lavorare come aiutante in uno studio fotografico, ma lascia ben presto questo lavoro quando scopre che il misero salario che riceveva era pagato dal padre. Costretto dalla malattia del padre a lavorare nel negozio di famiglia, si diletta a fotografare durante il tempo libero. Mentre lavora nel negozio, inizia a conoscere gli Afrikaaners e a rifiutare quello che rappresentavano, razzismo e anti-semitismo. Non perde occasione per ritrarli nella loro quotidianità, cercando di coglierne i loro aspetti più intimi, e di mostrare con amara ironia quello che rappresentavano. In parallelo esplora il mondo delle miniere e dei lavoratori.
Nel 1963 alla morte del padre lascia il lavoro al negozio per dedicarsi interamente alla fotografia e nel 1973 esce, con i testi della scrittrice sudafricana Nadine Gordimer, il libro *In the Mines*, progetto precedentemente pubblicato dalla rivista, "Optima". Nel 1975 inizia a fotografare l'area rurale di Transkei, che presto diventa indipendente durante il regime dell'apartheid. Nel 1982 pubblica *In Boksburg*, uno spaccato della vita dei bianchi in un'area suburbana. Nello stesso anno l'African National Congress (ANC) lo invita a fare propaganda politica attraverso le sue fotografie. Goldblatt rifiuta affermando che il fotografo è un semplice osservatore. In questi anni porta avanti la sua ricerca sui pendolari giornalieri, che confluisce successivamente nel libro *I trasportati di KwaNdebele*, 1989. Nel 1994 con la fine dell'apartheid, il volto del Sudafrica inizia a cambiare e David Goldblatt, inizia a ritrarre la nuova classe emergente e i suoi cambiamenti. Nel 1999 utilizza per la prima volta il colore, si avvicina alla fotografia digitale che gli permette di avere un controllo maggiore. Nello stesso anno viene invitato dalla Art Gallery of Western Australia, per fotografare la

realtà locale in Australia. Nel 2001 il MABCA Museu d'Art Contemporani de Barcelona gli dedica la prima importante retrospettiva. (BCdeR)

Selected Bibliography / Bibliografia selezionata
D. Goldblatt, N. Gordimer, *Lifetimes: Under Apartheid*, Knopf, New York, 1986.
D. Goldblatt, N. Dubow, *South Africa: The Structure of Things Then*, Oxford University Press, Oxford; Monacelli Press, Cape Town – New York, 1998.
L. Lawson, *David Goldblatt 55*, Phaidon Press, London, 2001.
David Goldblatt, Fifty-one years, MABCA Museu d'Art Contemporani de Barcelona; Actar, Barcelona, 2001 (text by / testi di C. Diserens, O. Enwezor).

Nan Goldin
(Washington D.C., 1953)

Nan Goldin spent her early childhood in a typical residential neighbourhood of the great American suburbs. When she was eleven years old, her older sister, Barbara Holly Goldin, committed suicide. This dramatic event became a key element in the artist's subsequent life. She left home at fourteen, first for foster homes and then living in communes. At around the age of fifteen, Goldin began taking photographs with the intention of creating a visual diary of her everyday life. Photography also became a mechanism for working through loss. After attending the Boston School of Fine Arts, Goldin moved to New York in 1978, drawn by the myth of the artist's life in the big city. She became immersed in the intense climate of the East Village in the late 1970s and early 1980s where she spent time with drag queens and other friends. This was the genesis of *The Ballad of Sexual Dependency* (1981-96), the first of her slide projections accompanied by musical passages that serve as the narrative voice, followed by *I'll Be Your Mirror* (1996) and *Heartbeat* (2001). In 1996 a major retrospective of Goldin's art was held at the Whitney Museum of American Art, New York. A new travelling exhibition, "Devil's Playground," began its tour at the Centre Georges Pompidou in Paris in 2001 with subsequent venues at the Whitechapel Gallery, London, the Centro de Arte Reina Sofia, Madrid, the Museu Serralves, Porto, the Castello di Rivoli, Rivoli-Turin, and the Centre for Contemporary Art Ujazdowski Castle, Warsaw. Nan Goldin's art evokes what personal memory fails to preserve – a person's glance, the texture of skin, or the feel of flesh. At the same time, her art visualises what characterises personal memory and distinguishes it from the collective – the way we have of "filing away" life in idiosyncratic fashion, like a fluid and changing universe of traces and details, and without objective relationships of scale among the various memories. Goldin portrays the subtle and constant shifts in tone and mood, the soul-searching and infinite changes that qualify humanity at its best.

L'artista e fotografa Nan Goldin, trascorre la sua prima infanzia in un tipico quartiere residenziale della grande periferia americana. Quando ha undici anni, Barbara Holly Goldin, sua sorella maggiore, si suicida e questo evento drammatico diventa un elemento fondante della sua vita artistica successiva. A quattordici anni lascia la sua casa natale e va ad abitare prima presso famiglie adottive e poi nelle "comuni". Attorno ai quindici anni, Goldin inizia a scattare fotografie nell'intento di creare un diario visivo della sua esistenza quotidiana. La fotografia diventa anche un meccanismo per elaborare la perdita, e per conservare questa perdita *ad infinitum*. Dopo aver frequentato l'Accademia a Boston, nel 1978 Goldin si trasferisce a New York, attratta dal mito della vita sregolata dell'artista nella metropoli. S'immerge nel clima intenso dell'East

Village degli ultimi anni Settanta e primi anni Ottanta e frequenta gli ambienti delle *drag queen*. In questo contesto nasce *The Ballad of Sexual Dependency* (*La ballata della dipendenza sessuale*, 1981-1996), la prima delle sue installazioni di diapositive accompagnate da brani musicali che fungono da voce narrante, cui seguiranno *I'll Be Your Mirror* (*Sarò il tuo specchio*, 1996) e *Heartbeat* (*Battito di cuore*, 2001). Nel 1996 il Whitney Museum of American Art di New York dedica a Goldin una grande mostra retrospettiva, seguita da quella itinerante intitolata "Devil's Playground" ("Il giardino del diavolo"), inaugurata nel 2001 al Centre Georges Pompidou di Parigi, per poi essere presentata alla Whitechapel Art Gallery di Londra, al Centro de Arte Reina Sofia di Madrid, al Museu Serralves di Oporto, al Castello di Rivoli Museo d'Arte Contemporanea di Rivoli-Torino e al Centro per l'Arte Contemporanea del Castello Ujazdowski di Varsavia. L'arte di Nan Goldin evoca quello che la memoria personale non riesce a conservare: lo sguardo di una persona, la tessitura della sua pelle, o la sensazione della sua carne. Allo stesso tempo, la sua arte visualizza quello che caratterizza e distingue la memoria personale da quella collettiva, ovvero quel nostro modo di "archiviare" la vita in maniera idiosincratica, come un insieme fluido e cangiante di tracce e particolari, e senza oggettivi rapporti di scala fra i vari ricordi, ritraendo i mutamenti sottili e costanti di tono e di stato d'animo, quei cambiamenti infiniti e quella ricerca interiore che qualificano l'umanità al suo meglio. (CCB)

Selected Bibliography / Bibliografia selezionata
The Ballad of Sexual Dependency, edited by / a cura di M. Heiferman, M. Holborn, S. Fletcher, Aperture, New York, 1986.
N. Golcin, D. Armstrong, W. Keller, *The Other Side*, Scalo, Zürich, 1993.
N. Golcin, D. Armstrong, H. Werner Holzwarth, *I'll Be Your Mirror*, Whitney Museum of American Art, New York; Scalo, Zürich, 1996.
Nan Goldin, Phaidon Press, London, 2001 (texts by / testi di N. Goldin, G. Costa).
Devil's Playground. Nan Goldin, edited by / a cura di J. Jenkinson, V. Massadian, Phaidon Press, London, 2003.

Douglas Gordon
(Glasgow, 1966)

Douglas Gordon made his first artworks in the early 1990s, after studying at Glasgow School of Art and the Slade School in London. He was instrumental in the development of a contemporary art scene in Glasgow in the 1990s. He has often dealt with the themes of innocence and guilt, of critical and self-critical judgement and the mechanisms by which images and sounds act in the construction of our conscious and unconscious, collective and individual identities. His texts, photographs and video installations lead us on a journey inside our psyches, revealing the ambiguous, unsettling nature of our relationship with the world and our imaginations.
In 1993 Gordon made the first of his video installations, *24 Hour Psycho*, in which he slowed down Alfred Hitchcock's famous film of 1960 so that it would run for twenty-four hours. Using images both from early medical films, as in *Hysterical* (1994-95), and from Hollywood movies – as in *Between Darkness and Light* (*After William Blake*) (1997), *Through a Looking Glass* (1999), and *Déjà vu* – Gordon takes cinematic language of the filmic mechanisms for the creation of fiction and identification between character and viewer to their extreme conclusions with the use of slow motion, reversals, duplications and superimpositions of images and sounds.
The winner of the Turner Prize in 1996, the Hugo Boss Prize in 1998 and a prize at the Venice Biennale in 2000, Gor-

don has had solo exhibitions at the Centre Georges Pompidou, Paris (1996), the Tate Gallery, London (1997), the Hannover Kunstverein (1998), the Dia Center, New York (1999), the Musée Moderne de la Ville de Paris (2000), the National Gallery of Scotland, Edinburgh and the Hayward Gallery, London (2002), the Museum of Contemporary Art, Los Angeles (2001), the Solomon R. Guggenheim Museum, New York (2002) and the Hirshhorn Museum and Sculpture Garden, Washington (2003).

Douglas Gordon realizza le sue prime opere all'inizio degli anni Novanta, dopo gli studi alla School of Art di Glasgow e alla Slade School di Londra. Gordon ha contribuito attivamente allo sviluppo di una nuova scena artistica a Glasgow negli anni Novanta, creando scritte ambigue, applicate direttamente sul muro, che evocano un contraddittorio rapporto con l'interiorità e un interesse per i temi della colpa e dell'innocenza, del giudizio critico e autocritico e dei meccanismi con cui immagini e suoni agiscono nella costruzione della nostra identità coscia e inconscia, collettiva e individuale. Nel 1993 realizza 24 Hour Psycho (Psycho 24 ore), la prima delle sue videoinstallazioni nella quale rallenta il noto film Psycho (1960), di Alfred Hitchcock fino a farlo durare ventiquattro ore anziché poco meno di due. Utilizzando sia immagini amatoriali o di repertorio, come Hysterical (Isterica, 1994-95), sia immagini tratte da film celebri, in modo particolare hollywoodiani – come Between Darkness and Light (After William Blake) (Tra luce e buio [Dopo William Blake], 1997), Through a Looking Glass (Attraverso uno specchio, 1999), o Déjà vu (Già visto, 2000) – Gordon, attraverso l'uso del rallentamenti, inversioni, sdoppiamenti o sovrapressioni delle immagini e dei suoni, porta il linguaggio del cinema, e i meccanismi cinematografici di creazione della finzione e dell'identificazione fra personaggio e spettatore, alle loro estreme conseguenze. Vincitore del Turner Prize nel 1996, dell'Hugo Boss Prize nel 1998 e del premio alla Biennale di Venezia nel 2000, Gordon ha tenuto mostre personali al Centre Pompidou di Parigi (1996), alla Tate Gallery di Londra (1997), al Kunstverein di Hannover (1998), al Dia Center di New York (1999), al Musée d'Art Moderne de la Ville de Paris (2000), alla National Gallery of Scotland di Edimburgo e alla Hayward Gallery di Londra (2002), al Museum of Contemporary Art di Los Angeles (2001), al Solomon R. Guggenheim Museum di New York (2002) e al Hirshhorn Museum and Sculpture Garden di Washington (2003). Alternando testo, fotografia e videoinstallazione, Gordon, con le sue opere, ci conduce in un viaggio all'interno della nostra psiche e rivela la natura ambigua, inquietante del nostro rapporto con il mondo e con il nostro immaginario. (AV)

Selected Bibliography / Bibliografia selezionata
Douglas Gordon. Kidnapping, Stedelijk Van Abbemuseum, Eindhoven, 1998 (conversation with / conversazione con J. Debbaut).
Douglas Gordon, Kunstverein Hannover, Hannover, 1998 (texts by / testi di L. Cooke, C. Esche, D. Gordon, F. Meschede).
Douglas Gordon – Black Spot, edited by / a cura di M. Francis, Tate Gallery Publishing Limited, London, 2000.
D. Gordon, Déjà-vu. Questions & Answers, Musée d'Art Moderne de la Ville de Paris, Parigi 2000.
Douglas Gordon, The Museum of Contemporary Art, Los Angeles; The MIT Press, Cambridge-London 2001 (texts by / testi di M. Darling, R. Ferguson, N. Spector, D. Sylvester).

George Grosz
(Berlin, 1893-1959)

George Grosz (Georg Ehrenfried Grosz) produced some of the most savagely critical images of the early twentieth century, adapting the formal experiments of Cubism, Futurism and Expressionism to explicitly polemic ends. Associated with Dada and Neue Sachlichkeit, he privileged the use of satirical caricature in paintings and drawings that criticised the militarism and war profiteering of World War I, and later the political chaos, heightened consumerism and bourgeois complacency of Weimar Germany. Grosz trained at art school in Dresden and Berlin before serving in the German army. Following a breakdown he began to contribute drawings to left-wing journals and in 1916 anglicised his name in protest against anti-British propaganda. In 1917 he formed the Berlin wing of Dada with John Heartfield, publishing poems and drawings in Neue Jugend, the movement's first journal. He later collaborated with Heartfield on a number of publications, satirical puppet shows and collages. In 1920 Grosz held his first exhibition at the Galerie Hans Goltz, Munich and participated in the First International Dada-Fair in Berlin. He published many of his drawings in albums, including Das Gesicht der Herrschenden (Face of the Ruling Class), 1921 and Ecce Homo, 1923.
A founder of Die Rote Gruppe (The Red Group), an organisatior of revolutionary Communist artists, Grosz published his views on art in Die Kunst ist in Gefahr (Art is in Danger), 1925, in which he enjoined artists to convey a direct political message through their art. He viewed his own works within the tradition of history painting, adapted to the modern era, often depicting a seething mass of hedonism, greed and brutality fuelled by blank automatons. He was tried three times during the 1920s, for defamation, affront to public morality and blasphemy. He moved to the United States in 1933 and gained citizenship in 1938, a year after the Nazi regime confiscated 285 of his works and included him in the Entartete Kunst (Degenerate Art) exhibition in Munich. Grosz visited Germany again in the 1950s and settled there a few months before his death.

George Grosz (Georg Ehrenfried Grosz) produsse alcune delle immagini più ferocemente critiche degli inizi del XX secolo, adattando gli esperimenti formali del Cubismo, del Futurismo e dell'Espressionismo a fini esplicitamente polemici. Vicino al Dadaismo e alla Neue Sachlichkeit, Grosz privilegiò l'uso della caricatura satirica in quadri e disegni che condannavano il militarismo e l'affarismo di guerra del primo conflitto mondiale e, più tardi, il caos politico, l'accresciuto consumismo e l'autocompiacimento borghese della Germania di Weimar.
Grosz, prima di entrare nell'esercito tedesco, si formò alle scuole d'arte di Dresda e Berlino. In seguito a un esaurimento nervoso, cominciò a disegnare per riviste di sinistra e, nel 1916, anglicizzò il proprio nome per protesta contro la propaganda anti-britannica. Nel 1917, insieme a John Heartfield, costituì l'ala berlinese del movimento Dada, pubblicando poesie e disegni sul "Neue Jugend", la prima rivista del movimento. In seguito collaborò con Heartfield a diverse pubblicazioni, spettacoli di marionette a sfondo satirico e collage. Nel 1920 tenne la sua prima mostra alla Galerie Hans Goltz di Monaco, e partecipò alla prima "Fiera Internazionale Dada" a Berlino. Molti dei suoi disegni, tra cui Das Gesicht der Herrschenden Il volto della classe dirigente (1921) ed Ecce Homo (1923), vennero pubblicati in album.
Grosz fu tra i fondatori del Die Rote Gruppe (Il Gruppo Rosso), un'organizzazione di artisti comunisti rivoluzionari e, nel 1925, pubblicò le sue idee sull'arte in Die Kunst ist in Gefahr (L'arte è impaurita), nel quale intimava agli artisti di trasmettere, con la loro arte, un messaggio politico diretto. Le sue opere, che egli stesso collocava in una tradizione di pittura storica adattata all'epoca moderna, rappresentano spesso una massa ribollente di edonismo, cupidigia e brutalità, alimentata da automi inespressivi. Negli anni Venti subì tre processi, per diffamazione, offesa alla morale pubblica e blasfemia. Nel 1933 si trasferì negli Stati Uniti, dove nel 1938 ottenne la cittadinanza, un anno dopo che il regime nazista aveva confiscato 285 delle sue opere e lo aveva incluso nella mostra "Entartete Kunst" (arte degenerata) di Monaco. Negli anni Cinquanta tornò a visitare la Germania, dove si stabilì qualche mese prima di morire. (AT)

Selected Bibliography / Bibliografia selezionata
G. Grosz, Die Kunst ist in Gefahr, riprinted in / ripubblicato in A little Yes and a Big No: An Autobiography, Dial Press, New York, 1946 (1st edition / I edizione Berlin, 1925).
U. M. Schneede, George Grosz, Leben und Werk, Arthur Niggli, Stuttgart, 1975.
George Grosz: Berlin – New York, Neue Nationalgalerie, Berlin, 1994 (text by / testo di P.K. Schuster).
F. Whitford, Berlin of George Grosz, Yale University Press, New Haven, 1997.

Sunil Gupta
(New Delhi, 1953)

An artist, author and curator, Sunil Gupta lived in Canada and the United States before settling in Britain. He emerged in the 1980s as part of a generation of artists from the diaspora who focused on the realities of displacement and migration, bringing together and juxtaposing images from different cultural and geographical locations. His practice has shifted between the purported objectivity of photojournalism and more subjective and contingent representations of lived experience, informed by political activism as well as by representations of race and sexuality.
Gupta's earliest work, Tilonia, (1984), was commissioned as a reportage on India, and countered exoticising images of racial otherness with empowering and more complex depictions of everyday life in a rural village in Rajasthan. Later works, such as Social Security, 1988, combine a documentary tradition with the family album in charting his family's move and difficult assimilation into Canadian society; while Homelands, 2001 offers a different reflection on diasporic experience by juxtaposing images of India and the West.
Throughout his career, Gupta has also been active in the politics of gay and lesbian representation, exploring issues such as homophobia in 'Pretend' Family Relationships, 1989; HIV in From Here to Eternity, 1999 or different expressions of homoerotic desire in India and the West in Trespass Part 2, 1993. He held his first solo exhibition in 1980 at the India International Centre, New Delhi, and since then has participated in group exhibitions internationally including the Havana Biennial, 1994. In 1988 Gupta co-founded Autograph: the Association of Black Photographers, London and in 1992 set up OVA: the Organisation for Visual Arts.

Artista, scrittore e curatore, Sunil Gupta ha vissuto in Canada e negli Stati Uniti per poi stabilirsi in Inghilterra. Emerge negli anni Ottanta come membro di una generazione di artisti della diaspora che si concentrava sulle realtà dell'emigrazione. mettendo insieme, e giustapponendo, immagini provenienti da realtà culturali e geografiche diverse. La sua pratica artistica oscilla fra l'oggettività dichiarata del fotogiornalismo e le rappresentazioni più soggettive e contingenti di esperienze vissute, pervase di attivismo politico e di rappresentazioni della sessualità e dell'etnia.
Le prima opera di Gupta, Tilonia (1984), era stata commissionata come reportage sull'India, e opponeva immagini esotiche di "alterità razziale" a più complesse descrizioni della vita quotidiana in un villaggio rurale del Rajasthan. Le opere più tarde, come Social Security (Sicurezza

sociale, 1988), combinano la tradizione documentaria con l'album di famiglia, ripercorrendo il trasferimento e la difficile assimilazione della famiglia di Gupta all'interno della società canadese; mentre *Homelands* (*Le patrie*, 2001) offre una diversa riflessione sull'esperienza della diaspora, affiancando immagini dell'India e dell'occidente.

Nel corso della sua carriera, Gupta è stato, inoltre, attivo nella rappresentazione politica di gay e lesbiche, esplorando temi come l'omofobia in *"Pretend" Family Relationships* (*"Simulazione" Relazioni famigliari*, 1989), l'AIDS in *From Here to Eternity* (*Da qui all'eternità*, 1999), e, in *Trespass Part 2* (*Trasgressione Parte 2*, 1993), le diverse espressioni del desiderio omosessuale in India e in occidente. Nel 1980 ha tenuto la sua prima personale all'India International Centre di New Delhi e, da allora, ha partecipato a mostre collettive a livello internazionale, fra cui la Biennale dell'Avana nel 1994. Nel 1988 è stato co-fondatore, a Londra, di "Autograph: the Association of Black Photographers" e, nel 1992, ha istituito la "OVA: The Organisation for Visual Arts". (AT)

Selected Bibliography / Bibliografia selezionata
Ecstatic Antibodies: Resisting the AIDS Mythology, edited by / a cura di T. Boffin, S. Gupta, Rivers Oram Press, London, 1990.
S. Gupta, *Disrupted Borders*, Rivers Oram Press, London-Boston, 1993.
P. Horne, R. Lewis, *Culture Wars: Race and Queer Art*, Routledge, London, 1996.
Out of India: Contemporary Art of the South Asian Diaspora, Queens Museum of Art, New York, 1998 (texts by / testi di J. Farver, R. Kumar).
Pictures from Here: Sunil Gupta, Autograph, London, 2003.

Andreas Gursky
(Leipzig, 1955)

Andreas Gursky grew up in Düsseldorf, the son and grandson of commercial photographers. He first trained in Essen at the Folkswangschule, Germany's leading school for professional photography, with a particular emphasis on photojournalism and traditional documentary photography. In the early 1980s he continued his studies at the Staatliche Kunstakademie in Düsseldorf, where some of Germany's most noted artists had trained or taught, including Joseph Beuys, Sigmar Polke and Gerhard Richter. There he studied under Bernd and Hilla Becher, and became one of a noted group of photographers under their tutelage, including Thomas Ruth and Thomas Struth, that began to garner attention as the decade progressed. The Becher's distinct photographic style eschewed any self-conscious subjectivity in the making of an image in favour of a clinical examination of form and structure. Best known for their typological studies of industrial buildings from water towers to grain elevators, the Becher instilled in Gursky an enduring interest in formal relationships. Gursky's style blends the Becher's cool objectivity with a graceful drama imparted by the lush colour that is a signature of his work. His photographs have a scale and monumentality that allies him with history painting and has prompted comparisons to the nineteenth century Romantic painter Casper David Friedrich.
Gursky's early work focused on photographs of hikers, swimmers and other leisure activities and sites, but in the last ten years his focus has shifted to sites of social and economic exchange, examining the effects of late capitalism on contemporary culture. His works have been exhibited extensively, including a major retrospective at the Museum of Modern Art in New York in 2001. Despite his training in documentary, Gursky freely manipulates his images to create the most effective picture. He offers a picture of our world that, if not wholly truthful, is distilled to its essence – a hyper-real glimpse of the scale and pace of modern life.

Andreas Gursky cresce a Düsseldorf, figlio e nipote di fotografi commerciali. Studia dapprima alla Folkswangschule di Essen, la principale scuola tedesca di fotografia professionale, orientata soprattutto verso il fotogiornalismo e la fotografia documentaria tradizionale. All'inizio degli anni Ottanta si trasferisce a Düsseldorf e prosegue gli studi alla Staatliche Kunstakademie, dove hanno studiato o insegnato alcuni dei più celebri artisti tedeschi, tra cui Joseph Beuys, Sigmar Polke e Gerhard Richter. Qui segue i corsi di Bernd e Hilla Becher ed entra a far parte di un famoso gruppo di fotografi da loro patrocinato – che comprende fra gli altri Thomas Ruff e Thomas Struth – e che comincia ad attirare l'attenzione nel corso del decennio. Il caratteristico stile fotografico dei Becher si astiene da ogni consapevole soggettività nella creazione dell'immagine, in favore di un'analisi impersonale della forma e della struttura. Famosi soprattutto per i loro studi tipologici di edifici industriali, che vanno dai serbatoi d'acqua sopraelevati ai silos per i cereali, i Becher instillano in Gursky un duraturo interesse per le relazioni formali. Lo stile di Gursky fonde la fredda oggettività dei Becher con un raffinato elemento drammatico, conferito dai colori opulenti, che sono un tratto caratteristico dei suoi lavori. Le dimensioni e la monumentalità sembrano apparentare le fotografie di Gursky alla pittura storica, e hanno ispirato paragoni con Caspar David Friedrich, pittore romantico del XIX secolo.
Le opere giovanili di Gursky sono soprattutto fotografie di escursionisti, di nuotatori e di luoghi e attività legati al tempo libero, ma negli ultimi dieci anni la sua attenzione si è spostata ai luoghi di scambio sociale ed economico, per esaminare gli effetti del tardo capitalismo sulla cultura contemporanea. Le sue opere sono state esposte in numerose mostre, fra cui, nel 2001, un'importante retrospettiva al Museum of Modern Art. Malgrado la sua formazione documentaristica, Gursky manipola liberamente le proprie immagini per raggiungere la massima efficacia, offrendoci un ritratto del mondo in cui viviamo che, anche se non del tutto fedele, è distillato fino all'essenziale – uno sguardo iperrealistico sul ritmo e le dimensioni della vita moderna. (AM)

Selected Bibliography / Bibliografia selezionata
Andreas Gursky: Images, Tate Gallery Liverpool, Liverpool, 1995 (texts by / testi di L. Biggs, F. Bradley, G. Hilty).
Andreas Gursky: Photographs from 1984 to the Present, Te Neues Publishing Company, Düsseldorf, 2001 (texts by / testi di M. L. Syring et al.).
Andreas Gursky, Centre Georges Pompidou, Paris, 2002 (text by / testo di J. Storvse).
Andreas Gursky, Museum of Modern Art, New York, 2002 (texts by / testi di P. Galassi, G. Lowry).

Philip Guston
(Montreal, 1913 – Woodstock, 1980)

Philip Guston (Philip Goldstein) grew up in Los Angeles and was largely self-taught. He took up sketching and drawing while still in his teens and began a life-long study of Old Masters such as Giotto, Masaccio, Michelangelo and, especially, Paolo Uccello and Piero della Francesca, who would remain key references in his mature work. In the 1930s he turned to muralism, in part through his increasing involvement with social and political issues, and in 1935 moved to New York to join the mural section of the Federal Arts Project, working alongside artists such as Willem de Kooning and Arshile Gorky.
Guston's figurative paintings of the 1930s and early 1940s reflected a number of social issues through allegory, with subjects ranging from the Ku Klux Klan in *Drawing for Conspirators* (1930) to the ravages of war in *Bombardment* (1937-38). They combined Renaissance and Surrealist elements with references to Piero della Francesca, Cubism and de Chirico amongst others. In 1940, after the completion of a mural in Queensbridge, he left New York and moved to Woodstock, where he returned to easel painting.
From 1947 Guston simplified his works, turning to semi-abstract paintings such as *The Tormentors* (1947-48) and later to fully abstract works painted in the 1950s and 60s. These were generally rendered in subtle gradations of colours like white and light pink, and were marked by vertical and horizontal lines reminiscent of Mondrian's abstracted seascapes and tree studies as well as Monet's waterlilies. Along with Kline, Newman, Pollock and Rothko, whom Guston had met in New York, his work was viewed within the context of Abstract Expressionism, and later dubbed "Abstract Impressionism" due to its lyrical qualities.
In 1958 Guston was included in "The New American Painting," organised by the International Council of MoMA, the Museum of Modern Art, New York, and touring throughout Europe; in 1962 he held his first major retrospective, organised by the Solomon R. Guggenheim Museum and touring internationally. In the late 1960s he returned to figuration in paintings of cartoon-like simplicity, on which he would continue working for the rest of his career. Often socially motivated, they were in part prompted by his reaction to civil rights issues, opposition to the Vietnam War or violence at the Democratic Party convention in Chicago in 1968. Wider socio-political issues were combined with the creation of a more personal vocabulary of symbols that reflected fear and self-doubt in the process of painting, as well as moments of his daily existence. Although his works caused some controversy when exhibited at the Marlborough Gallery, New York in 1970, Guston was to prove a highly influential figure for the emerging generation of figurative painters in the 1980s and beyond. In 2004, Guston held a solo exhibition at the Metropolitan Museum in New York.

Philip Guston (Philip Goldstein) crebbe a Los Angeles ed ebbe una formazione quasi completamente da autodidatta. Cominciò a realizzare schizzi e disegni da ragazzino, studiando antichi maestri come Giotto, Masaccio, Michelangelo e, soprattutto, Paolo Uccello e Piero della Francesca. Questo interesse proseguì per tutta la vita dell'artista, influenzandone anche le opere mature. Inizialmente vicino alla Scena americana, negli anni Trenta Guston passò al "muralismo", in parte anche a causa del suo crescente coinvolgimento nelle questioni sociali e politiche e, nel 1935, si trasferì a New York per entrare nella sezione murale del Federal Arts Project, dove lavorò accanto ad artisti come Willem de Kooning e Arshile Gorky.
I quadri figurativi che Guston dipinse negli anni Trenta e nei primi anni Quaranta rispecchiavano diverse questioni sociali tramite l'uso dell'allegoria, con soggetti che andavano dal Ku Klux Klan in *Drawing for Conspirators* (*Disegno per i cospiratori*, 1930), alle devastazioni della guerra in *Bombardment* (*Bombardamento*, 1937-38). Queste opere combinavano elementi rinascimentali e surrealisti con riferimenti a Piero della Francesca, al Cubismo e a de Chirico, per citarne solo alcuni. Nel 1940, dopo aver completato un murale a Queensbridge, Guston lasciò New York e si trasferì a Woodstock, dove tornò alla pittura da cavalletto.
A partire dal 1947, Guston semplificò i propri lavori, dedicandosi a dipinti semi-astratti come *The Tormentors* (*I tormentatori*, 1947-48), e più tardi alle opere completamente astratte degli anni Cinquanta e Sessanta che, di solito, contemplavano sottili gradazioni di colori come il bianco e il rosa chiaro, ed erano contraddistinte da linee verticali e orizzontali che ricordavano sia le marine e gli studi di alberi astratti di Mondrian sia le ninfee di Monet. Insieme a quelli di Kline, Newman, Pollock e Rothko, che Guston aveva conosciuto a New York, il suo stile venne fatto rientrare nel

contesto dell'Espressionismo Astratto, e più tardi venne definito Impressionismo Astratto per la sua qualità lirica. Nel 1958 Guston venne incluso nella mostra "The New American Painting", organizzata dall'International Council del MoMA (Museum of Modern Art) di New York e in seguito trasferitasi in molte città europee; nel 1962 si tenne la sua prima importante retrospettiva itinerante, organizzata dal Solomon R. Guggenheim Museum.

Alla fine degli anni Sessanta Guston tornò al Figurativismo, con dipinti di una semplicità da cartone animato, su cui avrebbe continuato a lavorare per il resto della sua carriera. Questi dipinti, spesso socialmente motivati, erano in parte ispirati dalla sua reazione ai pregiudizi contro i diritti civili, dall'opposizione alla guerra del Vietnam o dai disordini verificatisi durante la *convention* democratica di Chicago nel 1968. Ampie questioni socio-politiche si combinavano con la creazione di un più personale vocabolario di simboli, che rifletteva paure e insicurezze nel processo della pittura e dai momenti di vita quotidiana. Anche se le sue opere suscitarono qualche polemica quando vennero esposte nel 1970 alla Marlborough Gallery di New York, Guston si rivelò una figura molto autorevole per la generazione di pittori figurativi che emersero a partire dagli anni Ottanta. Nel 2004 tiene una mostra personale al Metropolitan Museum di New York. (AT)

Selected Bibliography / Bibliografia selezionata
P. Guston, "Faith, Hope and Impossibility," *Art News Annual,* New York, XXXI, 1966.
Philip Guston: Recent Paintings and Drawings, The Jewish Museum, New York, 1966 (conversation with / conversazione con H. Rosenberg).
Philip Guston: Paintings 1969-1980, Whitechapel Gallery, London, 1982 (text by / testo di N. Lynton).
Philip Guston, Abbeville Press, New York, 1986 (text by / testo di R. Storr).
Philip Guston: Retrospective, Modern Art Museum of Fort Worth/Thames & Hudson/Royal Academy of Arts, London, 2003 (text by / testo di M. Auping et al.).

Daniel Guzmán
(Ciudad de México, 1964)

Daniel Guzmán studied visual arts in Ciudad de México, where he still lives. Through various personal strategies of adaptation, he reclaims "low" culture, combining many different influences in his work, from punk counterculture to comic aesthetics, from social criticism to the re-cycling of the language of consumer and popular culture. His continuous incorporation and transformation of objects discovered in the urban environment, transfigures the artifacts of everyday reality in a symbolic and militant reaction against social conditioning.
His work encompasses caricature, photography, sculpture, video, installations, performance and music. Installations such as *Magical Mexican Beans* (2000), *Hijo de tu puta madre (yo sé quien eres, te he estado observando)* (*Son of a Bitch – I Know Who you are, I've been Watching You*, 2001) and *This is Where I Belong* (2002), are made up of fragmentary elements and use different media in an attempt to define the complex relationship between Guzmán's individual identity and the post-colonial context in which he lives, aiming particularly at a direct confrontation with the metropolitan chaos of one of the biggest urban conglomerations in the world, Mexico City. In 2002 his work was included in a show at CCAC, Institute of Contemporary Arts, San Francisco.
Guzmán was included in the Montreal Biennale in 2002 and the 50th Venice Biennale in 2003.

Daniel Guzmán, laureatosi in arti visive a Città del Messico, dove tuttora vive e lavora, unisce nella sua pratica artistica molteplici influssi, dalla controcultura *punk* all'estetica dei fumetti, dalla critica sociale al riutilizzo del linguaggio della cultura consumistica e popolare. Realizza opere che spaziano fra il disegno caricaturale, la fotografia, la scultura, i video, l'installazione, la *performance* e la musica. Installazioni come *Magical Mexican Beans (Fagioli messicani magici*, 2000), *Hijo de tu puta madre (yo sé quien eres, te he estado observando)* [*Figlio di puttana (So chi sei, ti sto osservando)*, 2000], *This is Where I Belong (Questo è il luogo a cui appartengo*, 2002), si compongono di elementi frammentari e fanno uso di *media* differenti, nel tentativo di definire il complesso rapporto fra l'identità individuale dell'artista e il contesto post-coloniale in cui vive, mirando, in particolare, a un confronto diretto con il caos metropolitano di uno dei più grandi agglomerati urbani del mondo, Città del Messico. Guzmán esplora il rapporto tra i condizionamenti e le personali strategie di adattamento e rielaborazione soggettive e intime. In questo senso l'artista opera una continua incorporazione e trasformazione degli oggetti rinvenuti nello scenario cittadino, trasfigurando la relazione quotidiana con la realtà, in una reazione simbolica e militante, e operando una rivendicazione politica della cultura "bassa". Nel 2002 Guzmán ha esposto in una mostra collettiva al CCAC, Institute of Contemporary Arts, San Francisco. L'artista che ha partecipato alla Biennale di Montreal del 2002 e alla Biennale di Venezia del 2003. (AV)

Selected Bibliography / Bibliografia selezionata
Acne o el Nuevo Contrato Social Illustrado, Museo de Arte Moderno, Ciudad de México, 1996 (text by / testo di L. F. Ortega).
R. Gallo, "Daniel Guzmán," *Poliester*, Vol. 7, No. 24, Ciudad de México, Winter 1998-99.
G. Kuri, "Introducing Daniel Guzmán," *Lonely Planet Boy*, LISTE The Young Art Fair, Basel, 2001.
How Extraordinary That the World Exists, CCAC, Institute of Contemporary Arts, San Francisco, 2002 (texts by / testi di R. Rugoff, D. Spalding).
Happiness: A Survival Guide for Art and Life, Mori Art Museum, Tokyo, 2003 (texts by / testi di D. Eliott, P. L. Tazzi).

Richard Hamilton
(London, 1922)

One of the most influential artists of the post-war era, Richard Hamilton was closely associated with the birth of Pop Art. His works, however, present a broader engagement with the relationship between visual imagery and its signification, explored through the proliferation of images in contemporary consumer culture, while relating these to traditions in fine-art practice. Spanning genres such as portraiture, the nude, landscape, architecture and still life, he has also been prominent in conserving and presenting the works of Marcel Duchamp and Kurt Schwitters in the UK.
Initially working in advertising whilst taking evening classes in art, and later training at the Royal Academy (1938-40) and Slade School of Art (1948-51), Hamilton began his career with a series of etchings and paintings that reduced the field of representation to its minimum components: a series of lines and marks that later evolved to suggest the articulation of space and forms of life. These acted as a direct precedent to "Growth and Form" (1951), the first in a series of environmental exhibitions that explored the fabric and structures of the world as well as the ways in which we perceive and rationalise it. "Growth and Form" was followed in 1955 by "Man, Machine & Motion," which brought together over 200 photographs of machines that extend the power of the human body and, in 1956, by "This is Tomorrow," a series of 12 collaborations between artists, sculptors and architects. For this, Hamilton collaborated with the sculptor John McHale and the architect John Voelcker to create an environment that brought together images borrowed from the cinema, comic strips, music, advertising and fine art. Hamilton's poster for the exhibition, *Just what is it that makes today's homes so different, so appealing?* (1956), became one of the early defining images of Pop Art.
In 1952 Hamilton had co-founded The Independent Group, with whom he established Pop Art, defining its sources as the goods produced by professionals for a large market: "Popular (designed for a mass audience), Transient (short-term solution), Expendable (easily forgotten), Low cost, Mass produced, Young (aimed at youth), Witty, Sexy, Gimmicky, Glamorous and Big business." Consumer products such as domestic appliances, cars, clothes as well as cinematic imagery became the subject of his paintings from 1956 onwards. His use of photographic collages, advertising and images taken from newspapers and television testified to his ongoing preoccupation with the nature of contemporary representation across a broad cultural spectrum. In the 1980s and 1990s, Hamilton produced a number of works that related to the socio-political concerns that were governing Thatcherist Britain, including the ongoing conflict in Northern Ireland, the first Iraq war and the decline of the national health service. In the 1990s Hamilton also completed a series of illustrations of James Joyce's *Ulysses*, begun in 1948. He has written extensively about art and culture and held solo exhibitions internationally, including most recently at the Tate Gallery, London (1992) and the MABCA Museu d'Art Contemporani de Barcelona, Barcelona (2003).

Richard Hamilton, uno degli artisti del dopoguerra che ha maggiormente influenzato l'arte, viene spesso collegato alla nascita della Pop Art. Le sue opere, tuttavia, dimostrano un più ampio coinvolgimento con la relazione fra le immagini visive e il loro significato, relazione che egli esplora attraverso la proliferazione di immagini nella società dei consumi contemporanea e attraverso il rapporto fra queste immagini e le tradizioni della pratica artistica. Spaziando fra generi diversi, come il ritratto, il nudo, il paesaggio, l'architettura e la natura morta, Hamilton ha avuto anche un ruolo fondamentale, in Gran Bretagna, nella conservazione e presentazione delle opere di Marcel Duchamp e Kurt Schwitters.
Formatosi dapprima alle scuole serali d'arte, nell'ambiente della pubblicità, e più tardi alla Royal Academy (1938-40) e alla Slade School of Art (1948-51), Hamilton iniziò la propria carriera con incisioni e dipinti che riducevano il campo di rappresentazione alle sue componenti minime: una serie di linee e segni che, in seguito, si evolveranno per suggerire l'articolazione dello spazio e delle forme di vita. Queste opere costituiscono il precedente diretto di "Growth and Form" del 1951, la prima di una serie di esposizioni che esploravano il tessuto e la struttura del mondo e il modo in cui noi lo percepiamo e lo razionalizziamo. Questa esposizione fu seguita, nel 1955, da "Man, Machine & Motion", che riuniva più di 200 fotografie di macchinari che erano in grado di espandere le capacità del corpo umano, e, nel 1956, da "This is Tomorrow", una serie di 12 collaborazioni fra artisti, scultori e architetti. Hamilton collaborò con lo scultore John McHale e con l'architetto John Voelcker per creare un ambiente che mettesse insieme immagini prese in prestito da cinema, fumetti, musica, pubblicità e arte. Il manifesto realizzato da Hamilton per la mostra, "Just what is it that makes today's homes so different, so appealing?" del 1956, divenne una delle prime immagini-simbolo della Pop Art.
Nel 1952, Hamilton era stato tra i fondatori dell'Independent Group, che designò la Pop Art come un mezzo per definire qualunque merce "prodotta" da professionisti per un ampio mercato: "Popolare (destinata a un pubblico di

massa), Transitoria (soluzione a breve termine), Usabile (facilmente dimenticabile), Economica, Prodotta in massa, Giovane (rivolta ai giovani), Spiritosa, Sexy, Atletica, Affascinante e Redditizia". A partire dal 1956, Hamilton scelse, come soggetto dei propri dipinti, immagini cinematografiche e prodotti di consumo come elettrodomestici, automobili e vestiti. Il suo uso dei *collage* fotografici, della pubblicità e delle immagini estratti da giornali e da trasmissioni televisive dimostrava il suo costante interesse per la natura della rappresentazione contemporanea su un ampio spettro culturale.

Negli anni Ottanta e Novanta, Hamilton realizzò diverse opere legate alle questioni socio-politiche che dominavano l'Inghilterra thatcheriana, fra cui il conflitto in corso nell'Irlanda del Nord, la prima Guerra del Golfo e la disintegrazione del servizio sanitario nazionale. Nel corso degli anni Novanta completò anche una serie di illustrazioni dell'*Ulisse* di James Joyce, iniziata nel 1948. Hamilton è autore di molti scritti su arte e cultura, e ha tenuto mostre personali in tutto il mondo; tra le più recenti quelle alla Tate Gallery, Londra (1992) e al MACBA Museu d'Art Contemporani de Barcelona, Barcellona (2003). (AT)

Selected Bibliography / Bibliografia selezionata
R. Hamilton, "On Photography and Painting," *Studio International*, New York, No. 909, Vol. 177, 1969.
Richard Hamilton, Tate Gallery, London, 1970 (text by / testo di R. Morphet).
Richard Hamilton, Fruitmarket Gallery, Edinburgh, 1988 (text by / testo di M. Francis).
Richard Hamilton: Retrospective, Verlag der Buchhandlung König, Köln, 2003.

John Heartfield
(Schmargendorf, 1891 – Berlin, 1968)

After studying art in Munich and Berlin, John Heartfield (Helmut Herzfeld) was discharged from the army during World War I and soon afterwards met George Grosz. Both artists anglicised their names in 1916 as a protest against German nationalism, and a year later they formed the Berlin Dada group. In order to inform and politically activate a wider general public than the small group of *cognoscenti* familiar with Berlin Dada and its activities and publications, they developed experimental collages of text and photographs, which they named "photomontage." Through this new medium they railed against the war and later the corruption and opportunism that characterised the Weimar Republic of the inter-war years.

In 1929 Heartfield exhibited in the important New Photography exhibition, "Film und Foto" in Stuttgart. At the time he was mainly producing book jackets, but from 1930 he began to work on covers for the magazine *AIZ* (*Arbeiter-Illustrierte-Zeitung*). Founded on Communist principles the journal was intended to appeal to a broad, working-class readership. Heartfield collected thousands of photographs of Fascist leaders, German industrialists, armies and crowds, which he juxtaposed with incendiary text captions. These had a powerful impact, and *AIZ* was forced to move from Berlin to Prague in order to survive Nazi harassment. In 1931 Heartfield consolidated his international reputation by contributing to the first major exhibition of photomontage techniques, "Fotomontage," in Berlin, which showcased the work of mainly German and Russian artists who were using photomontage for both commercial and political ends. Following the outbreak of World War II Heartfield moved to Britain and later settled in East Germany.

John Heartfield (al secolo Helmut Herzfeld) studiò arte a Monaco e Berlino. Durante la prima guerra mondiale venne congedato dall'esercito e, poco dopo, incontrò George

Grosz, con il quale, nel 1917, formò il gruppo Dada berlinese. Il gruppo definì "fotomontaggi" i propri *collage* sperimentali di testi e fotografie, che divennero un nuovo mezzo per scagliarsi contro la prima guerra mondiale e, più tardi, contro la corruzione e l'opportunismo che, negli anni tra le due guerre, caratterizzarono la Repubblica di Weimar. Nel 1916 Heartfield e Grosz anglicizzarono il proprio nome per protestare contro il nazionalismo tedesco.

Heartfield non si limitò a utilizzare la tecnica del fotomontaggio come mezzo di satira politica, ma la sfruttò per informare e attivare un pubblico più ampio rispetto al piccolo gruppo di *insider* che conosceva da vicino il Dada berlinese e le sue attività e pubblicazioni.

Nel 1929 Heartfield espose alla "Film und Foto", la mostra sulla nuova fotografia che si tenne a Stoccarda; mentre in quel periodo la sua attività era incentrata soprattutto sulla produzione di copertine di libri, a partire dal 1930 cominciò a realizzare copertine per il periodico "AIZ" (Arbeiter-Illustrieter-Zeitung). La rivista si fondava su principi comunisti, ed era rivolta a un ampio pubblico di lettori della classe operaia. Heartfield consolidò la sua reputazione internazionale contribuendo alla prima importante mostra sulle tecniche di fotomontaggio, "Fotomontage", che si tenne a Berlino nel 1931, e nella quale vennero soprattutto esposte le opere di artisti tedeschi e russi che usavano il fotomontaggio a fini sia commerciali sia politici.

Heartfield raccolse migliaia di foto di leader fascisti, industriali tedeschi, eserciti e folle, che affiancò a didascalie sovversive. Questi fotomontaggi di raduni di massa, o di figure singole in situazioni altamente politicizzate, ebbero un impatto forte e drammatico, e "AIZ", per sopravvivere alle angherie naziste, fu costretta a trasferire la redazione e la produzione da Berlino a Praga. In seguito, allo scoppio della seconda guerra mondiale, Heartfield si trasferì in Inghilterra, per stabilirsi successivamente nella Germania dell'Est. (CS)

Selected Bibliography / Bibliografia selezionata
J. Willett, *The New Sobriety: Art and Politics in the Weimar Period, 1917–33*, Pantheon Books, New York, 1978.
John Heartfield, 1891–1968: Photomontages, Deutsche Akademie der Künste, Berlin/Arts Council of Great Britain, London, 1969 (text by / testo di J. Drew).
J. Berger, *The Political Uses of Photomontage*, in: *The Look of Things*, Penguin Books, London, 1972.
D. Evans, *John Heartfield AIZ/VI 1930-1938*, Kent Fine Art, Inc., New York, 1992.
Photography in the Modern Era: European Documents and Critical Writings, 1913-1940, edited by / a cura di C. Phillips, The Metropolitan Museum of Art, New York, 1989.

Edward Hopper
(Nyack, New York, 1882 – New York, 1967)

In the early years of the twentieth century, Edward Hopper studied illustration with Robert Henri, and was particularly influenced by his attention to the description of real life and the urban world. Subsequently he left for Europe to finish his training, but unlike many of his contemporaries, who were chiefly dedicated to abstract art, he clung to the ideals of realism and Impressionism. In 1913 he showed some paintings in the Armory Show, although during those years he was chiefly working as a commercial artist. It was only around 1925 that he began to devote himself to painting, with pictures of city life. In that year he painted his reknowned *House by a Railroad*. From then on his painting underwent few stylistic changes; architecture, interiors and isolated figures are the recurring themes, portrayed with an essential style and a characteristic use of cold light, which constructs the subjects like a sharp blade. Individuals who seem averse to any kind

of pathos are placed in the centre of a crystallised reality in which lack of communication is expressed by the empty spaces between the figures. Typically Hopper portrays urban reality and the alienation derived from it, and exemplary in this respect is *Nighthawks* (1942), a painting of a diner in which Hopper said, "Unconsciously, probably, I was painting the loneliness of a large city." After his death, the pictures still in his possession were bequeathed to the Whitney Museum of American Art in New York, a museum that had devoted a major retrospective to his work in 1950.

Edward Hopper nei primi anni del Novecento studia illustrazione con Robert Henri, da cui viene particolarmente influenzato per l'attenzione che il maestro dedica al rapporto con la vita e alla descrizione del mondo urbano. Successivamente parte per l'Europa per completare la sua formazione artistica ma, a differenza di molti artisti contemporanei che erano dediti soprattutto all'arte astratta, egli rimane colpito dagli ideali del Realismo e dell'Impressionismo. Nel 1913 partecipa con alcuni dipinti all'"Armory Show" anche se in quegli anni era dedito soprattutto alla produzione commerciale di acqueforti. Solo verso il 1925 comincia a dedicarsi completamente alla pittura, dipingendo la città. In questo stesso anno realizza *Casa accanto alla ferrovia*. Da questo momento la sua pittura subisce poche variazioni stilistiche: architetture, interni e figure isolate sono i soggetti ricorrenti eseguiti con uno stile essenziale e con un caratteristico utilizzo della luce. Luce fredda, filtrata direttamente dalla mente dell'artista che costruisce i soggetti rappresentati attraverso un taglio radente. Hopper concentra la sua attenzione sugli individui, che sembrano alieni da qualsiasi *pathos*. I suoi personaggi sono posti al centro di una realtà cristallizzata, nella quale l'incomunicabilità è espressa dagli spazi vuoti tra le figure. Ritrae la realtà urbana e l'alienazione che da essa deriva; esemplare in questo senso è *Nottambuli* del 1942, dipinto per il quale Hopper ha affermato: "Inconsciamente, forse ho dipinto la solitudine di una grande città".

Alla sua morte i dipinti ancora in possesso dell'artista entrarono al Whitney Museum of American Art di New York, quello stesso museo che, nel 1950, gli aveva dedicato una grande retrospettiva. (BCdR)

Selected Bibliography / Bibliografia selezionata
Edward Hopper: Retrospective Exhibition, Museum of Modern Art, New York, 1933 (text by / testo di A.H. Barr).
Edward Hopper: Retrospective Exhibition, Whitney Museum of American Art, New York, 1950 (text by / testo di L. Goodrich).
G. Levin, *Edward Hopper: The Art & The Artist*, Whitney Museum of American Art / W. W. Norton & Company, New York, 1980.
R. Hobbs, *Edward Hopper*, Harry N. Abrams Inc., Smithsonian Institution, New York, 1987.
G. Levin, *Edward Hopper: An Intimate Biography*, Knopf, New York, 1995.
G. Levin, *Edward Hopper: A Catalogue Raisonné*, Whitney Museum of American Art / W. W. Norton & Company, New York, London, 1995.
Edward Hopper, Tate Publishing, London, 2004 (texts by / testi di S. Wagstaff et al.).

Pierre Huyghe
(Paris, 1962)

Pierre Huyghe has been creating a variety of artworks and collaborative projects since the early 1990s. After having studied at the École des Arts Décoratifs in Paris, he began to create outdoor and self-produced public art projects, such as his *Billboards* of the mid-1990s. Interested in the exhibition as a location in which potential new re-

alities and narratives can emerge, in the freedom of non-productive actions, in the layering of interpretations, both real and fictional, Huyghe has earned a reputation as one of the most experimental artists of his generation.
Evident in his works is a recurring desire to introduce pleasure, play and childhood fantasy into art. These pieces encourage the dynamic reconstruction of everyday lives and rituals in a resistance to the homogenizing attempts of society. Amongst his many collaborative projects is *No Ghost Just a Shell* (1999-2003). In 1999, along with the artist Philippe Parreno, he purchased the rights to a *manga* character which they named Annlee from a Japanese graphics company. This sign, diverted from the entertainment industry, became the central character in a multi-authored fable by a number of different artists.
Huyghe has participated in numerous group exhibitions, such as "Dominique Gonzalez-Foerster, Pierre Huyghe, Philippe Parreno," at ARC Musée d'Art Moderne de la Ville de Paris, Paris (1998); and the "Carnegie International 1999/2000," at The Carnegie Museum of Art, Pittsburgh. In 2001 he was awarded the Special Jury Prize for the French Pavilion at the Venice Biennale. The following year he participated in "Documenta 11" in Kassel. Solo exhibitions of his work have been held at Le Consortium, Dijon, (1997); Wiener Secession, Vienna, Kunstverein München and Museo Serralves, Oporto (all 1999); Kunsthalle, Zürich (2000); Van Abbemuseum, Eindhoven (2001); Kunsthaus, Bregenz (2002); Dia Art Foundation, Dia: Chelsea, New York (2003) and a survey of his works was held at the Castello di Rivoli Museo d'Arte Contemporanea (2004).

Pierre Huyghe a partire dagli anni Novanta ha creato una vasta gamma di opere e progetti realizzati in collaborazione con altri artisti. Dopo aver studiato all'École des Arts Décoratifs di Parigi, Huyghe, a partire dalla metà degli anni Novanta, inizia a realizzare opere auto-prodotte negli spazi pubblici, come nel caso dei suoi *Billboards* (*Cartelloni*). Interessato all'esposizione come luogo in cui far emergere nuove realtà, alla libertà rappresentata da azioni non produttive, alla stratificazione delle interpretazioni sia reali che immaginarie, nonché all'esperienza reale quale territorio di narrazioni infinite, Huyghe è emerso come uno degli artisti più sperimentali della sua generazione. Le sue opere esprimono il desiderio di reintrodurre nell'esperienza artistica il piacere, il gioco e la fantasia, e di considerare l'arte come un paesaggio dove rendere manifeste le modalità attraverso le quali gli esseri umani possano reagire nei confronti di ogni forma di spinta all'uniformità, incoraggiandoli a ricostruire, dinamicamente, le loro vite e i loro rituali quotidiani. Tra gli altri progetti collettivi, spicca *Non un fantasma, solo un guscio*: Huyghe e l'artista Philippe Parreno acquistano da una società i diritti per un *avatar* nel 1999. Questo segno strappato all'industria dell'intrattenimento è stato chiamato Annlee ed è diventato l'origine del progetto collettivo del 1999-2003, che ha coinvolto diversi altri artisti. Huyghe ha partecipato a numerose mostre collettive, tra cui "Dominique Gonzalez-Foerster, Pierre Huyghe, Philippe Parreno" all'ARC Musée d'Art Moderne de la Ville de Paris (1998) e "Carnegie International 1999-2000" al Carnegie Museum of Art, Pittsburgh. Nel 2001 gli è stato assegnato il premio speciale della giuria per il padiglione francese alla Biennale di Venezia. Nel 2002 ha partecipato a "Documenta 11" a Kassel. Tra le mostre personali, ricordiamo quelle al Consortium di Digione (1997); alla Wiener Secession, Vienna, al Kunstverein, Monaco, e al Museo Serralves di Oporto (1999); alla Kunsthalle di Zurigo (2000), al museo Stedelijk Van Abbe di Eindhoven (2001); alla Kunsthaus di Bregenz (2002), alla Dia Art Foundation, Dia:Chelsea di New York (2003) e la retrospettiva al Castello di Rivoli Museo d'Arte Contemporanea di Rivoli-Torino (2004). (CCB)

Selected Bibliography / Bibliografia selezionata
Pierre Huyghe, *The Trial*, edited by / a cura di L. Fleury, L. Godin, P. Huyghe, Kunstverein, München; Kunsthalle Zürich with / con Wiener Secession, Wien; Le Consortium, Dijon, 2000 (texts by / testi di P. Huyghe, L. Gillick, P. Parreno et al.).
P. Huyghe, *Le Château de Turing*, Les presses du réel, Dijon, 2001 (texts by / testi di P. Huyghe, D. Robbins, J. Scanlan).
No Ghost Just a Shell, Verlag der Buchhandlung Walter König, Köln, 2003 (texts by / testi di P. Huyghe, S. Kalmar, H.U. Obrist, P. Parreno, B. Ruff et al.).
"Pierre Huyghe," *Parkett*, No. 66, Zürich, January / gennaio 2003 (texts by / testi di R. Hobbs, J. Millar, H.-U. Obrist and / e P. Huyghe with / con D. Buren).
Pierre Huyghe, edited by / a cura di C. Christov-Bakargiev, Castello di Rivoli Museo d'Arte Contemporanea, Rivoli-Torino; Skira, Milano, 2004.
D. Aitken, "Pierre Huyghe," *Bomb Magazine*, New York, No. 89, Fall / autunno 2004.

Joan Jonas
(New York, 1936)

A pioneer of film, video and performance art, Joan Jonas trained at Mount Holyoke College, the Boston Museum School and Columbia University, studying subjects such as art history, sculpture, drawing, modern poetry and Chinese and Greek art. She began to participate in experimental dance workshops with Trisha Brown, Steve Paxton and Yvonne Rainer in the mid 1960s, and in 1968 held her first performance, *Oad Lau,* at St. Peter's Church in New York. Since then her work has explored the transformation of the performing body through perception, space and media. Her recurrent use of masks and mirrors, as well as her adoption of different mythological and contemporary persona, point to her exploration of identity as fragmentary and contingent.
Jonas' earliest performances, such as her "Mirror Pieces" of 1969-70, utilised reflective and transparent surfaces to create "moving pictures" that incorporated the audience into the time and space of representation. In *Mirror Check* (1970), she explored sections of her body with a hand-held mirror, emphasising the fragmentary nature of self-perception and the unitary character of observation. Her outdoor works of the same period, such as *Wind* (1968) and *Nova Scotia Beach Dance* (1971), utilised the body as a sculptural material shaped by natural elements, or exploited distance to create two-dimensional images in real space. These collaborative works were followed by videos and performances that reduced her cast to a single actor – Jonas herself – refining her exploration of subjectivity to the construction of female identity. Works such as *The Juniper Tree* (1976), *Volcano Saga* (1987) and *My New Theatre* (1998) incorporated drawings, masks and sound into environments that referenced mythology as well as contemporary media, and for which Jonas adopted persona that ranged from alchemist to illusionist or sorceress.
Jonas first visited Japan in 1970, and Noh, Kabuki and Bunraku Theatre have remained strong influences in her work. In 1975 she appeared in *Keep Busy*, a film by Robert Frank and Rudy Wurlitzer, and since 1979 she has been performing with the New York Wooster Group. In 1997 she designed the stage set and costumes for the Theater der Stadt in Heidelberg. She has exhibited internationally including most recently in "Into the Light: The Projected Image in American Art 1964-1977" at the Whitney Museum of American Art (2001) and at "Documenta 11," 2002.

Joan Jonas, pioniera di video, film e Performance Art, frequentò il Mount Holyoke College, la Boston Museum School e la Columbia University, studiando storia dell'arte, scultura, disegno, poesia moderna, arte cinese e greca. A metà degli anni Sessanta cominciò a partecipare a *workshop* di danza sperimentale con Trisha Brown, Steve Paxton e Yvonne Rainer, e nel 1968 tenne la sua prima performance, *Oad Lau*, alla St. Peter's Church di New York. Jonas riflette sull'interazione fra il corpo che compie la performance e i suoi mutamenti dovuti alla percezione, allo spazio e al mezzo espressivo. L'uso ricorrente di maschere e specchi, insieme all'adozione di una diversa identità mitologica e contemporanea, sottolinea la sua esplorazione dell'identità come qualcosa di frammentario e contingente.
Le prime performance di Jonas, come i *Mirror Pieces* (*Opere allo specchio*, 1969-70), utilizzavano superfici riflettenti e trasparenti per creare "quadri in movimento" che rispecchiavano il pubblico, incorporandolo nel tempo e nello spazio della rappresentazione. In *Mirror Check* (*Verifica allo specchio*, 1970), l'artista esplorava parti del proprio corpo con uno specchio portatile, evidenziando la natura frammentaria della percezione di sé, contrapposta alla natura unitaria dell'osservazione. Le sue opere in esterno dello stesso periodo, come *Wind* (*Vento*, 1968) e *Nova Scotia Beach Dance* (*Danza sulla spiaggia in Nuova Scozia*, 1971), utilizzavano il corpo come un materiale scultoreo, plasmato dagli elementi della natura, oppure impiegavano la distanza per creare immagini bidimensionali nello spazio reale. Queste opere, realizzate in collaborazione con altri, furono seguite da video e *performance* in cui il cast si riduceva a un'unica attrice, la stessa Jonas, che espandeva così l'esplorazione della soggettività alla costruzione dell'identità femminile. Opere come *The Juniper Tree* (*L'albero di ginepro*, 1976), *Volcano Saga* (*La saga del vulcano*, 1987) e *My New Theatre* (*Il mio nuovo teatro*, 1998) incorporavano disegni, maschere e suoni in ambienti che facevano riferimento sia alla mitologia sia ai *media* contemporanei, e nei quali l'artista adottava identità che andavano dall'alchimista all'illusionista alla fattucchiera.
Jonas visitò per la prima volta il Giappone nel 1970, e da allora i suoi lavori sono stati influenzati dal teatro Noh, dal Kabuki e dal Bunraku. Nel 1975 è apparsa in *Keep Busy* (*Tieniti occupato*), un film di Robert Frank e Rudy Wurlitzer; dal 1979 partecipa alle performance del New York Wooster Group, e, nel 1997, ha realizzato scenografie e costumi per il Theater der Stadt di Heidelberg. Ha partecipato a mostre internazionali, fra cui "Into the Light: The Projected Image in American Art 1964-1977" al Whitney Museum of American Art (2001) e "Documenta 11" del 2002. (AT)

Selected Bibliography / Bibliografia selezionata
L. Vergine, *Il Corpo come linguaggio*, Milano, 1974.
R. Krauss, "Video: The Aesthetics of Narcissism," *October*, The MIT Press, Cambridge, MA., Vol. 1, Spring 1976.
D. Crimp, *Joan Jonas: Scripts and Descriptions 1968-1982*, University Art Museum, Berkeley, 1983.
Joan Jonas: Works 1968-1994, Stedelijk Museum, Amsterdam, 1994.
Joan Jonas: Performance Video Installation 1968-2000, edited by / a cura di J.-K. Schmidt, Hatje Cantz, Ostfildern Ruit; Galerie der Stadt, Stuttgart, 2001.
Joan Jonas: Five Works, The Queens Museum of Art, New York, 2003 (conversation with / conversazione con J. Jonas, S. Howe, J. Heuving; texts by / testi di C. Amorales, B. Clausen, S. Kim, A. Klein, J. Miller, P. Miller, M. Warner).

Alex Katz
(New York, 1927)

Alex Katz studied fine art, lettering and typography at Cooper Union Art School in the late 1940s, while also attending life classes at the Young Artists' Guild. His earliest works consist of swiftly executed landscapes as well as paintings based on photographs. Later, he worked from

life to produce simplified figures, interiors and city-scapes. In the late 1950s he made his first lino and woodcuts, beginning a life-long interest in printmaking. In the 1960s he expanded his practice to include sculpture, or cut-outs, derived by cutting figures out of his paintings and mounting them onto plywood.

Katz is best known for his images of individuals and groups, generally portrayed in social gatherings that evoke a fashionable, moneyed milieu and that are rendered in a cool, flattened style. He began making figurative paintings in the late 1950s, when their iconic quality and emotional distance was totally against the grain of the emotionally heightened gestural works of the Abstract Expressionists, and also preceded Pop Art.

Katz has often stated that "I'm not concerned with psychology, just surfaces." His paintings are marked by a simplified line that emphasises forms and colours set against flat backgrounds, their formal rigour reducing the individuality of his sitters to social types.

His landscapes are often immersive, as though painted in "close up" to occupy the entire field of vision. They serve to explore effects of light as well as colour and form, and are characterised by a dynamic overall distribution of paint evocative of Jackson Pollock, among other Abstract Expressionists.

Katz held his first solo exhibition in 1954 at the Roko Gallery, New York. His first museum show was organised in 1971 by the Utah Museum of Fine Arts (touring across the United States) and in 1986 the Whitney Museum of American Art mounted a major retrospective of his work. His work was also shown at P.S.1 Museum, New York in 1998.

Alex Katz alla fine degli anni Quaranta studiò belle arti, grafica e tipografia alla Cooper Union Art School, e, contemporaneamente un corso di figura alla Young Artists' Guild. Le sue prime opere furono schizzi paesaggistici e lavori basati su fotografie, seguite da disegni dal vero che riproducevano figure semplificate, interni e vedute cittadine. Alla fine degli anni Cinquanta realizzò le sue prime incisioni su linoleum e legno, antesignane di un duraturo interesse per la grafica. Negli anni Sessanta la sua pratica artistica si ampliò fino a includere la scultura, o le "statue piatte", che otteneva ritagliando le figure dei propri dipinti e montandole su pannelli di compensato.

Katz è noto soprattutto per le sue immagini di singoli individui e gruppi, solitamente ritratti in raduni sociali che evocano ambienti particolari e resi in uno stile freddo e appiattito. Le sue prime opere figurative, che risalgono alla fine degli anni Cinquanta, hanno una qualità iconica e un distacco emotivo che andavano contro il carattere di accentuata espressività delle opere contemporanee dell'*Action painting*, facendo presagire l'avvento della Pop Art. Katz ha spesso affermato: "Non mi interessa la psicologia, ma solo le superfici". I suoi dipinti sono caratterizzati da un tratto semplificato che enfatizza forme e colori disposti contro uno sfondo piatto, con un rigore formale che riduce i modelli da individui a tipi sociali.

I paesaggi di Katz sono spesso dipinti come se fossimo immersi nella veduta, come se fossero dipinti in primo piano per occupare l'intero campo visivo. La loro funzione è quella di esplorare effetti di luce, colore e forma, e sono caratterizzati da una distribuzione globale e dinamica del colore che ricorda gli espressionisti astratti, in particolare Pollock.

Katz tenne la sua prima personale nel 1954, alla Roko Gallery di New York. La sua prima mostra in uno spazio mussale, itinerante negli Stati Uniti, venne organizzata nel 1971 dallo Utah Museum of Fine Arts, mentre il Whitney Museum of American Art gli dedicò un'importante retrospettiva nel 1986. Espose anche in una mostra personale al PS1 Museum di New York nel 1998. (AT)

Selected Bibliography / Bibliografia selezionata
"Alex Katz," *Parkett*, No. 21, Zürich, January / gennaio 1989 (texts by / testi di J. Russel, D. Rimanelli et al.).
A. Beattie, *Alex Katz*, Harry N. Abrams Inc., New York, 1987.
Alex Katz, Whitney Museum of American Art/Rizzoli, New York, 1986 (text by / testo di R. Marshall).
Alex Katz: A Retrospective, Harry N. Abrams Inc., New York, 1998 (text by / testo di I. Sandler).
Alex Katz: Twenty Five Years of Painting, edited by / a cura di D. Sylvester, Saatchi Gallery, London, 1997.

Seydou Keïta
(Bamako, 1921)

Seydou Keïta belonged to the first generation of West African commercial photographers in post-war Mali. He operated as a highly successful studio-based photographer in Bamako, the capital city of Mali, during the 1940s and continued working into the 1970s. As with other commercial portrait photographers, his photographs were usually privately commissioned and printed postcard-size for clients to display in albums and frames. It is only for exhibition purposes that they have been printed in a large format, shown both in an environment and for an audience far removed from their original function.

Keïta was part of a long tradition of portrait photography in West Africa but emerged at a time when Mali, on the brink of independence from colonial rule, was entering a period of rapid modernization. Urban development brought workers from rural areas into the cities, and economic expansion and confidence allowed more Africans to celebrate their social standing by commissioning a studio portrait, until then an activity restricted to a small elite.

Keïta trained in the studios of established portrait photographers, setting up his own studio in 1948. It became one of the most successful and well known in Bamako, situated close to the urban hubs of the train station, city market and cinema, and in 1962 he was appointed the official photographer of Mali's first independent government. Keïta's work was first seen outside of West Africa in "Africa Explores" in 1991, at the Center for African Art in New York, and in 1994 the Cartier Foundation for Contemporary Art organised a solo exhibition in Paris, consolidating his position as an internationally recognised photographer. However, with the advent of widely available cheap colour film in the 1970s, he gradually stopped taking photographs.

Seydou Keïta, affermatosi nel Mali post-bellico, fa parte della prima generazione di fotografi commerciali dell'Africa occidentale. Dagli anni Quaranta fino agli anni Settanta fu un rinomato fotografo di studio a Bamako, la capitale del Mali. Come altri fotografi commerciali che lavoravano nel suo stesso settore, Keïta eseguiva, di solito, ritratti su commissione, stampati in formato cartolina perché i clienti potessero conservarli negli album o in cornice, oppure mostrarli a familiari, amici e membri della comunità. Le sue fotografie sono state stampate in grande formato solo per essere esposte alle mostre, in un contesto lontano dalla loro funzione originale.

Keïta fu un prosecutore della lunga tradizione di ritrattistica fotografica dell'Africa occidentale, ma operò in un'epoca in cui il Mali, alla vigilia dell'indipendenza dal dominio coloniale, stava entrando in un periodo di rapida modernizzazione. Lo sviluppo urbano portò i lavoratori dalle zone rurali verso le città, e l'espansione economica e la fiducia nel futuro consentirono a un maggior numero di africani di esaltare la propria posizione sociale commissionando un ritratto in studio, cosa che fino ad allora era riservata a una piccola *élite*.

Keïta si formò negli studi di affermati ritrattisti, e iniziò a

lavorare in proprio nel 1948. Data la sua prossimità ai fulcri cittadini della stazione, del mercato e del cinematografo, il suo studio divenne uno dei più importanti e rinomati della capitale. Nel 1962, Keïta venne nominato fotografo ufficiale del primo governo indipendente del Mali. Le sue opere apparvero, per la prima volta, al di fuori dall'Africa occidentale, nel 1991, in occasione della mostra "Africa Explores" organizzata dal Center for African Art di New York: qualche anno dopo, nel 1994, la Fondazione Cartier per l'Arte Contemporanea allestì una personale dei suoi lavori a Parigi, consolidando la sua posizione di fotografo di fama internazionale. Negli anni Settanta, tuttavia, con l'avvento delle pellicole a colori, economiche e accessibili a tutti, Keïta smise gradualmente di fotografare. (CS)

Selected Bibliography / Bibliografia selezionata
Africa Explores: 20th Century African Art, edited by / a cura di S. Vogel, The Center for African Art, New York/Prestel-Verlag, München, 1991.
You Look Beautiful Like That; The Portrait Photographs of Seydou Keïta and Malick Sidibé, Fogg Art Museum, Cambridge, MA., 2001 / National Portrait Gallery, London, 2003 (text by / testo di M. Lamunière).
The Short Century: Independence and Liberation Movements in Africa 1945 – 1994, edited by / a cura di O. Enwezor, Prestel-Verlag, München, 2001.
Seydou Keïta, edited by / a cura di A. Magnin, Scalo/Contemporary African Art Collection, Genève, 1997.
O. Oguibe, O. Enwezor, *Reading the Contemporary: African Art from Theory to the Marketplace*, InIVA, London / The MIT Press, Cambridge, MA., 1999.

William Kentridge
(Johannesburg, 1955)

The drawings, films, video and sculpture of William Kentridge (attempt to address the nature of human emotions and memory, as well as the relationship between desire, ethics and responsibility. The great-grandson of Lithuanian Jews who emigrated to South Africa in the late 1800s, he grew up in a middle-class family, politically opposed to the Apartheid regime. A brilliant draughtsman since childhood, he studied politics at Witwatersrand University, as well as art and acting. He is also director of the Handspring Puppet Company, which has staged plays such as *Woyzeck* (1992), *Faustus in Africa* (1995) and *Ubu and the Truth Commission* (1997).

Kentridge's elegiac art both explores the possibilities of poetry in contemporary society, and provides a satirical commentary on that society. His work proposes a way of seeing life as a continuous process of change rather than as a controlled world of facts. During the 1990s, he gained international recognition for his animated short films featuring the property developer Soho Eckstein and for the charcoal drawings that he makes in order to produce them. He has also realised projections onto objects and furniture, and more recent works are based on shadows and feature processions of silhouetted-figures. Another series of new works, *7 Fragments for Georges Méliès* (2003), *Day for Night* (2003) and *Journey to the Moon* (2003), is inspired by the extravaganzas of early cinema.

In 1997 Kentridge participated in "Documenta X" in Kassel, and a year later a survey show of his work was hosted by the Palais des Beaux Arts in Brussels, touring to Barcelona, London, Marseille and Graz. In 1999 he was awarded the Carnegie Medal at The Carnegie International. In 2001 and 2002, a survey exhibition of his work travelled to Washington, New York, Chicago, Houston, Los Angeles and Cape Town. Another retrospective exhibition was recently organised by the Castello di Rivoli and is touring throughout 2004 and 2005 to Düsseldorf, Sydney, Montreal and Kentridge's home-town, Johannesburg.

I disegni, i film, i video e le sculture di William Kentridge emergono dal tentativo di indagare la natura delle emozioni e della memoria, nonché la relazione fra desiderio, etica e responsabilità. Kentridge cresce in una famiglia della media borghesia sudafricana, ebrei lituani fuggiti dai *pogrom* alla fine dell'Ottocento, una famiglia da sempre impegnata contro l'*apartheid*. Entrambi i genitori sono avvocati e Kentridge, un bravo disegnatore fin dall'infanzia, studia scienze politiche alla Witwatersrand University, insieme a storia dell'arte e recitazione. È sia artista sia regista della Handspring Puppet Company, per la quale dirige opere come *Woyzeck* (1992), *Faust in Africa* (1995) e *Ubu e la commissione per la verità* (1997). La sua è un'arte elegiaca sulle possibilità della poesia nella società contemporanea e fornisce un commento satirico e beffardo su questa stessa società, proponendo una visione della vita come un processo di continuo cambiamento, piuttosto che come un mondo controllato di fatti. Nel corso degli anni Novanta, raggiunge un riconoscimento internazionale grazie ai suoi cortometraggi animati e ai disegni a carboncino su carta, basati sulla pratica della cancellatura, film che hanno come tema l'ascesa e il crollo di un imprenditore, Soho Eckstein. Alla fine degli anni Ottanta realizza anche proiezioni su oggetti e mobili, mentre lavori più recenti hanno per tema le ombre e le processioni di figure in *silhouette*. Tra i suoi ultimi lavori vi è una serie di opere ispirate alle fantasiose sperimentazioni del primo cinema: *7 Fragments for Georges Méliès* (*7 Frammenti per Georges Méliès*, 2003), *Day for Night* (*Il giorno per la notte*, 2003) e *Journey to the Moon* (*Viaggio sulla luna*, 2003). Kentridge nel 1997 ha partecipato a "Documenta X" a Kassel, mentre nel 1998 apre al Palais des Beaux-Arts a Bruxelles la prima retrospettiva itinerante del suo lavoro, presentata successivamente a Barcellona, Londra, Marsiglia e Graz. Nel 1999 è stato insignito della Carnegie Medal al Carnegie International di Pittsburgh. Nel 2001 e 2002 viene presentata a Washington, New York, Chicago, Houston, Los Angeles e Città del Capo una grande retrospettiva sull'opera dell'artista. Tra il 2004 e il 2005 gli è stata dedicata un'altra ampia mostra retrospettiva dal Castello di Rivoli, trasferitasi in seguito a Düsseldorf, Sydney, Montreal e Johannesburg. (CCB)

Selected Bibliography / Bibliografia selezionata
C. Christov-Bakargiev, *William Kentridge*, Palais des Beaux-Arts, Bruxelles, 1998.
C. Christov-Bakargiev, D. Cameron, J. M. Coetzee, *William Kentridge*, Phaidon Press, London, 1999.
R. Krauss, "'The Rock': William Kentridge's Drawings for Projection," *October*, The MIT Press, Cambridge, MA., No. 92, Spring / primavera 2000.
William Kentridge, Museum of Contemporary Art, Chicago; New Museum of Contemporary Art, New York; Harry N. Abrams Inc., New York, 2001 (texts by / testi di N. Benezra, S. Boris, D. Cameron, L. Cooke, A. Sitas).
William Kentridge, edited by / a cura di C. Christov-Bakargiev, Castello di Rivoli Museo d'Arte Contemporanea, Rivoli-Torino; Skira, Milano, 2004 (texts by / testi di C. Christov-Bakargiev, W. Kentridge, J. Taylor).

Ernst Ludwig Kirchner
(Aschaffenburg, 1880 – Davos, 1938)

Ernst Ludwig Kirchner, one of the most important artists of German Expressionism, enrolled to study architecture at the Technische Hochschule in Dresden in 1901. In Munich, around 1903, he turned to painting and woodcuts, which were to be of fundamental importance in his artistic production. Kirchner's work in prints was very rich: "I tried to grasp things quickly wherever I happened to be, while I was walking or standing still... in this way I learned to represent movement, and found new forms, in the enthusiasm and haste of this work, that without being natura-

listic represented all the things that I saw and wanted to represent in a larger and a clearer way." In 1905, having graduated from Dresden Polytechnic, he founded *Die Brücke* (The Bridge) in Dresden with Fritz Bleyl, Erich Heckel and Karl Schmidt-Rottluff. None had any real artistic training, but they were united by a strong passion and shared ideals. Kirchner's paintings from this period express existential unease as they confront a society in constant change. His works can be considered as a form of spiritual autobiography, the expression of a malaise which would later decline into a profound psychological crisis. At the end of 1909 he travelled to Berlin, and was struck by Cézanne's exhibition at the Cassirer Gallery. In 1910, he and the *Die Brücke* group moved to Berlin, taking part in the same year in a large group exhibition in Düsseldorf. For the occasion Kirchner made his manifesto, a coloured woodcut comprising the list of the members of the group. In 1912 he showed with the *Blaue Reiter* both in Berlin and in Munich. Internal tensions mounted in Berlin, and the imminent approach of the war was strongly felt. Meanwhile Kirchner painted many metropolitan scenes such as *Potsdamerplatz*, 1914. With the outbreak of World War I Kirchner suffered a breakdown; as though bearing witness to his serious inner malaise he painted *Der Trinker* (*The Drinker*, 1915), in which the artist portrays himself as wasted and almost ghost-like. In 1915 he joined the army as a volunteer, but unable to bear the strict discipline was soon dismissed. In 1918 the Kunsthaus in Zurich gave him a major retrospective. He moved to Switzerland with his partner Erna, and his press was moved to Davos, helping him to boost his production. The subject-matter of his pictures became confined to mountains and alpine landscapes. In 1933 his first major solo show opened in Berne, and Kirchner published a catalogue essay under the pseudonym of Louis de Marsalle. In 1938 his works were shown in the Nazi *Degenerate Art* exhibition, and many of his works were removed from museums, confiscated or destroyed. This led to a profound depression that culminated in his suicide.

Ernst Ludwig Kirchner, tra i più importanti esponenti dell'Espressionismo tedesco, entra nel 1901 alla Technische Hochschule di Dresda per studiare architettura. A Monaco, verso 1903, si avvicina alla pittura e alla tecnica xilografica, che si rivelerà fondamentale nella sua produzione artistica. La produzione grafica di Kirchner è molto ricca, "Mi esercitai ad afferrare le cose rapidamente ovunque mi trovassi, mentre passeggiavo o stavo fermo... imparavo così a rappresentare il movimento e trovavo nelle nuove forme nell'entusiamo e nella fretta di questo lavoro che, senza essere naturalistico, rappresentava tutte le cose che vedevo e volevo rappresentare in modo più grande e più chiaro". Nel 1905 sostiene gli esami finali al Politecnico di Dresda e fonda il gruppo artistico *Die Brücke* (Il ponte) con Fritz Bleyl, Erich Heckel e Karl Schmidt-Rottluff. Nessuno di loro aveva una istruzione artistica formale ma li univa una forte passione e degli ideali comuni. I quadri di questo periodo esprimono infatti il disagio esistenziale dell'artista che si confronta con una società in continuo cambiamento. Le sue opere possono essere considerate una autobiografia spirituale, espressione di quel continuo malessere che sfocerà in una profonda crisi psicologica. Alla fine del 1909 si reca a Berlino e rimane colpito dalla mostra di Cézanne alla Galleria Cassirer. Nel 1910 con il gruppo si trasferisce a Berlino, e nello stesso anno il gruppo partecipa a una grande collettiva a Düsseldorf, per l'occasione Kirchner realizza il manifesto, una xilografia a colori, comprensiva dell'elenco dei partecipanti al gruppo. Nel 1912 espone con il Blaue Reiter oltre che a Berlino, anche a Monaco. A Berlino aumentano le sue tensioni interne, sente l'avvicinarsi imminente della guerra. Nel frattempo dipinge numerose vedute metropolitane come *Potsdamerplatz*, 1914.

Allo scoppio della Grande Guerra Kirchner crolla, e quasi a testimonianza del suo grave malessere interiore, dipinge *Der Trinker* (*Il bevitore*, 1915), in cui l'artista si ritrae consunto, quasi come uno spettro. Nel 1915 si arruola volontario nell'esercito ma non sopportando la rigida disciplina viene congedato dopo poco. Nel 1918 il Kunsthaus di Zurigo gli dedica una importante retrospettiva. Si trasferisce con la compagna Erna in Svizzera e il suo torchio viene trasportato a Davos e questo gli permette di incentivare la produzione. I temi in campo pittorico sono limitati alla montagna e ai paesaggi alpini. Nel 1933 si apre a Berna la sua prima grande antologica e Kirchner pubblica un saggio in catalogo adottando lo pseudonimo di Louis de Marsalle. Nel 1937 le sue opere vengono esposte dai nazisti nella mostra dal titolo "Arte Degenerata", e molte opere vengono rimosse dai musei, confiscate o distrutte. Questo provoca in lui una profonda depressione, che culminerà con il suicidio. (BCdeR)

Selected Bibliography / Bibliografia selezionata
Ernst Ludwig Kirchner: 1880-1938, Nationalgalerie Berlin, Staatliche Museum, Preussischer Kulturbesitz, Berlin-Munich-Köln-Zürih, 1979-80.
R. Deutsche, "Alienation in Berlin: Kirchner s Street Scenes," *Art in America*, No. 1, 71, New York, January / gennaio 1983.
D. E. Gordon, *Ernst Ludwig Kirchner: A Retrospective Exhibition*, Museum of Fine Arts, Boston, 1968.
D. E. Gordon, *Ernst Ludwig Kirchner*, Harvard University Press, Cambridge, MA. 1968.
J. Masheck, "The Horror of Bearing Arms: Kirchner s Self-Portrait as a Solider: The Military Mystique and the Crisis of World War I (With a Slip-of-the-Pen by Freud)," *Artforum*, 19, No. 4 New York, 1980.

Gustav Gustavovich Klucis
(Valmiera, Latvia, 1895 – Unknown location / luogo sconosciuto, Russia, 1944)

Gustav Klucis belonged to a generation of artists who responded to the dramatic social and political upheavals in Russia during and following the Bolshevik Revolution of 1917. Many actively supported the Revolution and seized on it as an opportunity to examine and redefine the role of art and artists in society. Constructivism and Suprematism were the central artistic movements of this period, their proponents believing that mass urban migration and class inequality had created a modern society in which the individual had become alienated from the collective. They rejected bourgeois notions of high art, which defined the artist as an isolated genius, instead encouraging artists to connect with society, proclaiming "Art for the people! Art into Life!"
Klucis began his career as a painter, studying at Riga City Art School (1913-15) and the Imperial Society for the Fostering of Art in Petrograd (1915-17). After active service in World War I, he studied under Kasimir Malevich at the State Free Art Workshops, where he later became a lecturer. From the early 1920s, like many Constructivists, he adopted design, graphics, photomontage and sculptural constructions as his preferred media, considering the applied arts the most effective medium for reaching the masses and conveying political ideologies.
In 1920, the year he joined the Communist Party, Klucis exhibited with Antoine Pevsner and Naum Gabo on Tver'skoy Boulevard in Moscow. In the early 1920s he opened a studio and often worked with his wife Valentina Kulagina to create propaganda images to be posted throughout the city. In 1928 Klucis became one of the founders of the October artists' group, and developed a number of projects for the State, including Soviet pavilions at the World Exhibitions in Berlin (1929) and Paris (1924, 1937). During the

1930s, he concentrated on graphic and typographical design for periodicals and official publications. He eventually fell victim to the purges in World War II and was incarcerated in a prison camp, where he died in 1944.

Nato il 4 gennaio 1895 in Lettonia, Gustav Klucis appartenne a una generazione di artisti che reagì favorevolmente ai drammatici sovvertimenti sociali e politici che ebbero luogo in Russia durante e dopo la rivoluzione bolscevica del 1917. Molti appoggiarono attivamente la rivoluzione, considerandola un'opportunità per esaminare e ridefinire il ruolo dell'arte e degli artisti nella società. Costruttivismo e Suprematismo, i movimenti artistici centrali di quel periodo, ritenevano che l'urbanizzazione di massa e l'ineguaglianza di classe avessero creato una società moderna in cui gli individui erano alienati dalla collettività. Essi rifiutavano la concezione borghese dell'arte sublime, che definiva l'artista come un individuo geniale e isolato, incoraggiando invece gli artisti a collegarsi alla società, proclamando "Arte per il popolo! Arte nella vita!".
Insieme ad altri costruttivisti, Klucis cominciò la sua carriera come pittore, studiando alla scuola d'arte di Riga (1913-15) e alla Società Imperiale per la Difesa delle Belle Arti a Pietrogrado (1915-17). Venne chiamato in servizio attivo nella prima guerra mondiale e, dopo la guerra, studiò con Kasimir Malevich alle Libere Officine Statali d'Arte, dove in seguito divenne docente. A partire dai primi anni Venti, adottò come mezzi di espressione il design, la grafica, il fotomontaggio e le costruzioni scultoree, considerando le arti applicate il mezzo più efficace per raggiungere le masse e trasmettere ideologie politiche.
Nel 1920, l'anno in cui si iscrisse al partito comunista, Klucis espose con Antoine Pevsner e Naum Gabo sul Tverskoy Bulvar di Mosca. All'inizio degli anni Venti aprì uno studio e lavorò spesso con la moglie Valentina Kulagina alla creazione di immagini di propaganda da affiggere in tutta la città, con slogan in stile *agitprop* come "Ripagheremo il debito di carbone alla nazione" (1928).
Klucis fu uno dei fondatori del gruppo Ottobre (1928), e realizzò diversi progetti artistici per il suo paese, tra cui i padiglioni sovietici per l'"Esposizione Universale" di Berlino (1929) e di Parigi (1924, 1937). Durante gli anni Trenta, mentre Stalin dichiarava il realismo socialista come la forma d'arte ufficiale, si concentrò sul design grafico e tipografico per periodici e pubblicazioni ufficiali. Klucis cadde vittima delle epurazioni durante la seconda guerra mondiale e venne rinchiuso in un campo di prigionia, dove morì nel 1944. (CG)

Selected Bibliography / Bibliografia selezionata
Retrospektive - Gustav Gustavovich Klutsis, Museum Fridericianum, Kassel / G. Hatje, Stuttgart, 1991 (texts by / testi di Hg. Von Hubertus Gassner, R. Nachtigäller).
Photography in the Modern Era: European Documents and Critical Writings, 1913-1940, edited by / a cura di Ch. Phillips, The Metropolitan Museum of Art, New York, 1989.
J. Milner, *Vladimir Tatlin and the Russian Avant-garde*, Yale University Press, New Haven & London, 1985.
C. Lodder, *Russian Constructivism*, Yale University Press, New Haven & London, 1985.
G. Klutsis, V. Kulagina, *Photography and Montage After Constructivism*, International Center of Photography, New York, 2004.

Käthe Kollwitz
(Königsberg [Kaliningrad], 1867 – Moritzburg, 1945)

Käthe Schmidt Kollwitz was born to a family in Eastern Prussia with strong Socialist ideals. From the very beginning of her training she worked towards a fusion between her nascent revolutionary impulses and her precocious passion for drawing and painting. Thanks to the support of her family, at the age of fourteen she entered an art school for girls in Berlin, because the Academy was for males only. Attracted by its narrative and democratic potential, she favoured printmaking as a means of expression that would make her works accessible to a wide public, and she was initiated into engraving work by the artist Max Klinger. In 1891 she married Karl Kollwitz, a doctor working in the proletarian suburbs of Berlin. Influenced by the naturalistic writings of Émile Zola, she wished to portray the fate of the proletariat in her works, and her husband's patients became her subjects. What violently emerges from her prints and sculptures are the themes of death, war and poverty. Her works are monochrome, employing a powerful chiaroscuro and an essential line that clearly delineates the suffering faces of the destitute. But single individuals were less important to Kollwitz than masses, and series such as *Ein Weberaufstand* (Weavers' Revolt, 1893-98), and *Bauernkrieg* (Peasants' War, 1903-08) concentrate on the power that the people can generate in solidarity. Grief over the loss of her son Peter is palpable in works such as *Frau mit einem Toten Kind* (Woman with a Dead Child, 1903) and *Die Mütter* (The Mothers, 1920), but it, too, is tempered by an effort to represent the collective drama of motherhood.
Kollwitz was the first woman to be elected to the Prussian Academy, but under the Nazi regime her art was declared "degenerate," and she was expelled in 1933. Despite persecution, she remained in Berlin to the last, and it was only during the bombing raids of 1945 that she left the city to take refuge in Moritzburg, where she died the same year.

Nata da una famiglia della Prussia orientale dai forti ideali socialisti, Käthe Schmidt Kollwitz opera, fin dai primi anni della sua formazione, una fusione tra gli impulsi rivoluzionari del nascente socialismo e la pratica artistica. Grazie alla famiglia che asseconda la sua precoce passione per il disegno e la pittura, entra, all'età di quattordici anni, in una scuola artistica femminile di Berlino in quanto l'accademia era riservata ai soli maschi. Attratta dal potenziale narrativo dell'arte grafica e dalle sue qualità democratiche, la possibilità di rendere accessibili i suoi lavori a un vasto pubblico, la portano a privilegiare la grafica come mezzo espressivo e viene iniziata alla attività incisoria dall'artista Max Klinger. Nel 1891 sposa Karl Kollwitz, medico nei sobborghi proletari della Berlino di fine Ottocento; i pazienti del marito diventano i soggetti delle sue opere. Influenzata dagli scritti naturalistici di Émile Zola, Kollwitz ritrae nelle sue opere il destino del proletariato. Dalla sua opera grafica e scultorea emerge con violenza il senso della morte, della guerra e della miseria; il colore ne risulta alieno, e viene accentuato così un tratto essenziale che, fondendosi con un potente chiaroscuro, mostra i volti sofferenti dei diseredati. In questi volti non si distingue il singolo individuo e il protagonista delle opere è la massa compatta del popolo e la forza che da esso può sprigionarsi, come nelle raccolte grafiche *Ein Weberaufstand* (La rivolta dei tessitori), 1893-98, e la *Bauernkrieg* (Guerra dei contadini), 1903-08. Anche il dolore per la perdita del figlio Peter viene stemperato dalla rappresentazione di un dramma collettivo che trova nell'essere madre il punto di congiunzione in opere quali *Frau mit totem Kind* (Donna con bambino morto), 1903 e *Die Mütter* (Le madri), 1920.
Käthe Kollwitz è stata la prima donna eletta dall'accademia di Prussia, ma durante il regime nazista la sua arte viene dichiarata degenerata e, nel 1933, l'artista viene espulsa dall'accademia. Nonostante le persecuzioni, rimane a Berlino durante la guerra e solo con i bombardamenti del 1945 lascia la città per rifugiarsi a Moritzburg dove muore lo stesso anno. (BCdR)

Selected Bibliography / Bibliografia selezionata
M. C. Klein, H. A. Klein, *Käthe Kollwitz: Life in Art*, Shocken Books, New York, 1972.
K. Kollwitz, *The Diary and Letters of Kaethe Kollwitz*, edited by / a cura di H. Kollwitz, Northwestern University Press, Evanston, 1988.
J. Weinstein, *The End of Expressionism: Art and the November Revolution in Germany, 1918-19*, The University of Chicago Press. Chicago and London, 1990.
E. Prelinger, A. Comini, B. Hildegard, *Käthe Kollwitz*, National Gallery of Art, Washington Yale University Press, New Haven and London, 1992.

Mark Leckey
(London, 1964)

In his videos and sound installations Mark Leckey explores urban youth cultures, their transitory nature, their powers of attraction, and their underlying emotional force. He views club culture and underground music with the intellectual eye of the *flâneur* or the nineteenth-century dandy. Undertaking urban journeys, chiefly at night, he captures the moments of inner withdrawal, isolation and alienation within the flux of collective enjoyment.
After his first sculptural works in the early 1990s, inspired by "neo-geo" art, in 1999 Leckey exhibited the video *Fiorucci Made Me Hardcore* (1999) within the exhibition "Crash" at the ICA in London. This work marked a new phase in his work, centring on images and music whose hallucinatory, hypnotic editing and artificial staging are drawn from the language of the situations that they reconstruct. These situations are also the subject of the artist's later installations and videos, from *We Are (Untitled)* (2001), to *Londonatella* (2002) – in which the artist is seen crossing the city of London to a soundtrack performed by the band "donAteller," formed by Leckey with the artists Ed Laliq, Nick Relph, Enrico David and Bonnie Camplin – to *Parade*, 2003.
Leckey has taken part in many international exhibitions and festivals such as 'Century City' at Tate Modern, London (2001), "Remix: Contemporary Art and Pop" at Tate Liverpool (2002), "Hidden in Daylight" for the festival of Cieszyn, in Poland, "Sample Culture Now" at Tate Modern and "Manifesta 5" in San Sebastian (2003). He held his firstsurvey show, "7 Windmill Street W1," at the Migros Museum in Zurich in 2003.

Nei suoi video e nelle sue installazioni sonore Mark Leckey esplora le culture giovanili urbane, la loro transitorietà e la loro forza aggregante, la "fascinazione" estetica che esse esercitano e il substrato emotivo che le caratterizza. Leckey applica alla *club culture*, alla musica *underground* e al ruolo identificativo delle marche commerciali giovanili l'attitudine intellettuale del *flâneur* e del *dandy* ottocentesco. I viaggi di Leckey sono peregrinazioni nella città, prevalentemente notturna, in cui coglie le pause di ripiegamento interiore, di isolamento e straniamento nel flusso del divertimento collettivo. Dopo i primi lavori scultorei dei primi anni Novanta, di ispirazione neo-geo, nel 1999 Leckey espone nell'ambito della mostra "Crash" all'ICA di Londra il video *Fiorucci Made Me Hardcore* (Fiorucci mi ha reso "hardcore", 1999). Questa opera segna una nuova fase della sua ricerca, incentrata su immagini e musiche originali e di repertorio, montaggio allucinato e ipnotico, artificialità della messa in scena, ricostruzione sociologica e intima delle situazioni descritte; si tratta di elementi, questi, protagonisti anche nelle installazioni e nei video successivi dell'artista, da *We are (Untitled)* (Noi siamo [Senza titolo]) del 2001, a *Londonatella* del 2002, in cui l'artista percorre la città di Londra accompagnato dalla colonna sonora del complesso musicale "donAteller", composta da Leckey e da Ed Laliq, Nick Relph, Enrico David e Bonnie Camplin, a *Parade* (Parata, 2003). Leckey, che ha partecipato a mostre e festival internazionali quali "Century City" alla Tate Modern, Londra (2001), "Remix:

Contemporary Art and Pop" alla Tate Liverpool (2002), "Hidden in Daylight" nell'ambito del festival di Cieszyn, in Polonia, "Sample Culture Now" alla Tate Modern e "Manifesta 5" a San Sebastian (2003), nel 2003 ha tenuto la sua prima mostra retrospettiva, "7 Windmill Street W1", allestita presso il Migros Museum di Zurigo. (AV)

Selected Bibliography / Bibliografia selezionata
N. Mellors, "Revolutions per minute. Mark Leckey," *Frieze*, No. 62, London, October / ottobre 2001.
M. Higgs, "Mark Leckey," *Artforum*, No. 8, Vol. 40, New York, April / aprile 2002.
G. del Vecchio, "Surround Sound," *Tema Celeste*, Milano, January-February / gennaio-febbraio 2003.
C. Wood, "Horror Vacui," *Parkett*, No. 70, Zürich, May / maggio 2004.
D. McFarland, "Mark Leckey," *Frieze*, No. 81, London, March / marzo 2004.
7 Windmill Street W1, Migros Museum für Gegenwartskunst; JRP/Ringier & Koenig Books, Zürich-London, 2004 (texts by / testi di M. Leckey, H. Munder).

Fernand Léger
(Argentan, 1881 – Gif-sur-Yvette, 1955)

Fernand Léger is best known for taking Cubism in a highly personal direction. He began his career as an artist after initially being apprenticed to an architect in Caen. In 1900 he moved to Paris. Rejected by the École des Beaux Arts, he was accepted by the École des Arts Décoratifs, the school of applied arts. During this first period his art was based chiefly on the Impressionist model, with a particular fondness for tonal shading.
His encounter with the work of Paul Cézanne at the 1907 Salon d'Automne marked a turning point after which he began constructing compositions not around tonal harmony, but in such a way as to produce volumetric mass. From 1911 to 1914 his works became more and more abstract, with the emphasis increasingly on primary colours. He abolished depth and created compositions in which objects and mechanical figures were placed according to a subjective hierarchy, thus distancing himself from artists like Pablo Picasso and Georges Braque who had made spatial breakdown a rule in their Cubist works. His first solo show came in 1912, at the Kahnweiler Gallery in Paris. In the 1920s, having always been drawn to the theatre, he increasingly turned to set design and the cinema. Film, which allowed the simultaneous projection of fragments of images, so fascinated him that he thought of devoting his career to this new art, and in 1924 he made his first film, *Ballet Mécanique*.
The return to order that became apparent in every artistic discipline after World War I also influenced Léger's paintings, which from 1920 onwards tended to derive their solidity from the juxtaposition of primary colours.
With Amédée Ozefant, Léger made his first murals for the Exposition Internationale des Arts Décoratifs, taking part in 1937 in the Exposition Universelle with a fresco for the Palais de la Découverte. During World War II he moved to the United States, and did not return to France until 1945. In his last years he received numerous commissions for monumental works.

Fernand Léger è tra i maggiori protagonisti del XX secolo che hanno sviluppato il Cubismo in senso personale. Comincia la sua carriera d'artista dopo un primo apprendistato presso un architetto di Caen. Nel 1900 si trasferisce a Parigi. Rifiutato dall'École des Beaux Arts, viene tuttavia ammesso all'École des Arts Décoratifs, la scuola di arti applicate. In questo primo periodo dipinge opere prevalentemente di matrice impressionista, privilegiando le sfumature tonali.

L'incontro al Salon d'Automne del 1907 con le opere di Paul Cézanne segna la svolta: si accosta al Cubismo, costruendo composizioni non più per accordi tonali, ma per masse volumetriche. Dal 1911 al 1914 le opere di Léger diventano sempre più astratte, accentuando i colori primari. Abolisce la profondità e crea composizioni di oggetti e figure meccaniche, secondo una gerarchia soggettiva, allontanandosi così da artisti come Pablo Picasso e Georges Braque, che avevano fatto della scomposizione spaziale una regola. Il 1912 vede la sua prima mostra personale alla galleria Kahnweiler di Parigi. Negli anni Venti, da sempre attratto dallo spettacolo, Léger si avvicina alla scenografia e al cinematografo. Il cinema, che permette la proiezione simultanea di frammenti di immagini, lo affascina talmente da pensare di consacrare la sua carriera a questa nuova arte. Nel 1924 realizza il suo primo film *Ballet Mécanique* (*Balletto meccanico*).
Il ritorno all'ordine che, dopo la prima guerra mondiale, si ravvisa in ogni disciplina artistica, influenza anche i dipinti di Léger che, dal 1920, mostrano una fattura più incentrata sulla giustapposizione dei colori primari, rendendo così i contorni più nitidi e statici.
Con Amédée Ozefant realizza i suoi primi dipinti murali all'"Exposition Internationale des Arts Décoratifs". Nel 1937 partecipa all'"Exposition Universelle" con un affresco per il "Palais de la Découverte". Durante la seconda guerra mondiale si trasferisce negli Stati Uniti per ritornare in Francia soltanto nel 1945. (BCdR)

Selected Bibliography / Bibliografia selezionata
F. Léger, "Ballet mécanique," *Esprit Nouveau*, No. 28, Paris, January / gennaio.
W. Schmalenbach, *Fernand Léger*, Harry N. Abrams Inc., New York, 1976.
G. Bauquier, *Fernand Léger, vivre dans le vrai*, Maeght ed., Paris, 1987.
S. Fauchereau, *Fernand Léger, Un peintre dans la cité*, édition Albin Michel S.A., Paris 1994.
A. Pierre, *Fernand Léger, peindre la vie moderne*, Découverte, Gallimard, Paris, 1997.

Helen Levitt
(New York, 1918)

Helen Levitt is one of the most reknowned American photographers. She left school at an early age, and in the 1930s went to work for a commercial photographer in the Bronx. Levitt at first concentrated her attention on social themes, taking workers as her subject. In the mid-1930s she met Henri Cartier-Bresson and Walker Evans while visiting the Julien Levy Gallery, one of the few to show photography at the time, and began to take photographs with an old second-hand 35-mm Leica. Levitt worked at Evans's studio and helped him with his famous series on the New York subway. Later she met James Agee, with whom she established an immediate connection: 'Levitt's photographs were one of Agee's passions, and at the same time Agee's shots were among Helen Levitt's first lessons in photography' (Walker Evans). During this time Levitt turned her attention to children in the streets of New York. Her photographs began to be published regularly in magazines such as *Fortune*, *Harper's Bazaar*, *Time* and *U.S. Camera Annual*. In 1941 she travelled to Mexico, where she was also struck by street life. In 1943 the Museum of Modern Art in New York gave Levitt her first solo exhibition.
Her collaboration with Agee continued and in the mid-1940s they made *A Way of Seeing*, a collection of Levitt's photographs published only in 1965. In the 1950s she moved away from still photography and developed an interest in film, fascinated by the possibility of introducing motion into the scenes that had hitherto been fixed. She made *The Quiet One* (1949), a documentary about a home

for street children which won the first prize at the Venice Film Festival. In 1952 she finished the film *In the Street*, in collaboration with Agee. In the 1960s Levitt turned to colour and in 1974 exhibited at the Museum of Modern Art.

Helen Levitt, tra le più celebrate fotografe americane. Lasciata la scuola da giovane, agli inizi degli anni Trenta va a lavorare da un fotografo commerciale nel Bronx. Decide inizialmente che i soggetti dei suoi scatti debbano essere lavoratori, operai, concentrando la sua attenzione sulle tematiche sociali. Alla metà degli anni Trenta frequentando la Galleria Julien Levy, una delle poche che all'epoca esponevano fotografia, conosce Henri Cartier-Bresson e Walker Evans, inizia così a fotografare con una vecchia Leica 35mm di seconda mano. Inizia a lavorare per Evans aiutandolo nella famosa serie della metropolitana, nel suo studio conosce James Agee e Evans ricorda come "Le fotografie di Levitt erano una delle passioni di Agee, e al contempo gli scatti di Agee entravano a far parte delle prime lezioni di fotografia di Helen Levitt". In questi anni sposta la sua attenzione sui bambini nelle strade di New York. Le sue fotografie iniziano a essere pubblicate regolarmente su riviste come *Fortune*, *Harper's Bazar*, *Time* e *U. S. Camera Annual*. Nel 1941 compie un viaggio in Messico, dove rimane colpita, anche lì, dalla vita che si svolge per strada. Nel 1943 il Museum of Modern Art gli dedica una la sua prima mostra personale.
La sua collaborazione con Agee continua e alla metà degli anni Quaranta realizzano *A Way of Seeing* (*Un modo di guradare*), raccolta di fotografie di Levitt, pubblicato solo successivamente nel 1965. Negli anni Cinquanta si allontana dalla fotografia per avvicinarsi alla macchina da presa affascinata dalla possibilità di rendere mobili quegli scenari che fino ad allora erano stati solamente fissi. Produce *The Quiet One* (*Il silenzioso*, 1949) un documentario su una casa per ragazzi di strada. Con questo film vince il primo premio al Venezia Film Festival. Nel 1952 completa il film *In the Street* (*Per la strada*), in collaborazione con Agee. Negli anni Sessanta si avvicina al colore ed espone al Museum of Modern Art nel 1974. (BCdR)

Selected Bibliography / Bibliografia selezionata
J. Thrall Soby, "The Art of Poetic Accident: The Photographic of Henri Cartier-Bresson and Helen Levitt," *Minicam Photography*, Vol. 6, No. 7, New York, 1943.
H. Levitt, *A Way of Seeing*, Horizon Press, New York, 1965 (new edition / nuova edizione 1981).
H. Levitt, *In the Street, Chalk Drawings and Messages, New York City, 1938-1948*, Duke University Press, Durham, North Carolina, 1987.
H. Levitt, *Crosstown*, PowerHouse Books, New York, 2001.

René Magritte
(Lessines, 1889 – Bruxelles, 1967)

A founder and primary exponent of Belgian Surrealism, René Magritte trained at the Académie des Beaux Arts in Brussels between 1916 and 1918. His earliest works are marked by a combination of Cubist, Futurist and classical styles, abandoned in the early 1920s in favour of a flat, matter-of-fact illusionism. The power of his images is wrought through slight transformations of figures or objects, the situations in which they are placed and the relationships between them. They depict small inversions of normality, distortions of scale and juxtapositions of words and images that combine to produce Surreal, dream-like or archetypal images.
Strongly influenced by Giorgio de Chirico and, later by Max Ernst, Magritte began painting in a recognisably Surrealist style in 1926, after launching Belgian Surrealism by founding the Dadaist periodicals *Oesophage* (1925) and *Marie* (1926) with the poet and collagist E. L. T. Messens.

He held his first solo show at Galerie Le Centaure, Brussels, in 1927 and later that year moved to Paris. There he became acquainted with the major exponents of French Surrealism and contributed to *La Révolution surréaliste*. Magritte did not, however, fully espouse the adherence of André Breton and his circle to psychoanalytic readings of art and, not having received immediate recognition from the wider Parisian art world, returned to Brussels in 1930.

Between 1943 and 1949 Magritte briefly adopted a style similar to Auguste Renoir's in its broad brushstrokes and use of colour; otherwise he remained true to his flattened pictorialism. In 1949 he published the manifesto "Le Vrai Art de la peinture," in which he stated that "The art of painting is an art of thinking, whose existence underlines the importance of the role held in life by the eyes of the human body… The true art of painting is to conceive and realise paintings capable of giving the spectator a pure visual perception of the external world." His works are marked by a conceptual and poetic approach to the relationship between real and painted space, words and images, the rational and the unconscious. From expressions of fear and alienation to eroticism and disconnection, they have also provided some of the most enduring images of modern identity and subjectivity.

After World War II, Magritte received more widespread recognition, mounting large-scale retrospectives at The Museum of Modern Art, New York in 1965 and in Museum Boijmans Van Beuningen Rotterdam in 1967, shortly before his death.

René Magritte, uno dei fondatori e dei principali esponenti del Surrealismo belga, studiò, tra il 1916 e il 1918, all'Accademia di Belle Arti di Bruxelles. Le sue prime opere sono contrassegnate da una combinazione di Cubismo, Futurismo e Classicismo, che Magritte abbandonò all'inizio degli anni Venti in favore di uno stile illusionistico caratterizzato da immagini piatte, impersonali e realistiche. La forza di queste immagini è convogliata attraverso lievi trasformazioni delle figure o degli oggetti, delle situazioni in cui sono collocati e delle relazioni che li legano. Esse ritraggono piccole inversioni della normalità, distorsioni dimensionali e giustapposizioni di parole e immagini che si combinano per produrre figure surreali, fantastiche o archetipiche.

Fortemente influenzato da Giorgio de Chirico – e più tardi da Max Ernst – Magritte, nel 1926, cominciò a dipingere in uno stile surrealista riconoscibile, dopo aver "inaugurato" il Surrealismo belga fondando, insieme al poeta e collagista E.L.T. Messens, le riviste dadaiste "Oesophage" (1925) e "Marie" (1926). Tenne la sua prima personale nel 1927 alla galleria Le Centaure di Bruxelles, e in quello stesso anno si trasferì a Parigi dove conobbe i maggiori esponenti del Surrealismo francese e collaborò alla "Révolution surréaliste". Magritte, tuttavia, non accettò mai completamente l'adesione di André Breton e della sua cerchia alle interpretazioni psicanalitiche dell'arte, e, non avendo ricevuto l'immediato apprezzamento del più ampio mondo artistico parigino, nel 1930 fece ritorno a Bruxelles.

Per un breve periodo, fra il 1943 e il 1949, Magritte adottò uno stile simile a quello di Renoir per quanto riguarda l'uso del colore e delle ampie pennellate; per il resto rimase fedele al suo pittorialismo appiattito. Nel 1949 pubblicò un manifesto, *La vera arte del dipingere*, in cui affermava: "L'arte di dipingere è un'arte del pensiero, la cui esistenza sottolinea l'importanza del ruolo degli occhi nel corpo umano… La vera arte della pittura è concepire e realizzare quadri in grado di dare all'osservatore una pura percezione ottica del mondo esterno". Artista prolifico, Magritte realizzò opere segnate da un approccio concettuale e poetico al rapporto fra spazio reale e dipinto, fra parole e immagini, fra razionalità e inconscio. I suoi quadri, oltre a essere espressioni di paura e alienazione, erotismo

e sconnessione, hanno anche fornito alcune delle immagini più durature dell'identità e della soggettività moderne. Dopo la seconda guerra mondiale, Magritte acquisì maggiore notorietà, e le sue opere vennero esposte in ampie retrospettive al Museum of Modern Art di New York, nel 1965, e al Museum Boijmans Van Beuningen di Rotterdam nel 1967, poco prima della sua morte. (AT)

Selected Bibliography / Bibliografia selezionata
H. Torczyner, *Magritte: Ideas and Images*, Harry N. Abrams Inc., New York, 1977.
M. Foucault, *This is not a pipe*, University of California Press, Berkeley, 1983 (Italian translation / traduzione italiana: *Questa non è una pipa*, Serra e Riva, Milano, 1980).
S. Gablik, *Magritte*, Thames & Hudson, London 1985 (Italian translation / traduzione italiana: *Magritte*, Rusconi, Milano, 1988).
R. Calvocoressi, *Magritte*, Phaidon Press, London 1992.
René Magritte: Catalogue Raisonné, voll. 1-5, The Menil Foundation/Fonds Mercator/Philip Wilson Publisher, Houston-Antwerp-London, 1992-97 (texts by / testi di D. Sylvester et al.).
D. Abadie, *Magritte*, Jeu de Paume/Exhibitions International, Paris, 2003.

Édouard Manet
(Paris, 1832-1883)

Édouard Manet was born into a middle class family and initiated by his father into the study of law. Before turning to painting he travelled to Brazil: on the journey he sketched many caricatures of his companions on the ship as well as painted seascapes. In 1850 he decided to follow his artistic vocation and enrolled at the École des Beaux Arts under the academic painter Couture, whose teachings, however, he never shared.

He took part in the Paris Commune in 1870 and, as contemporary accounts reveal, fought to the end, in the process drawing portraits of the fallen as though he was a documentary reporter of the events. Following this period he travelled extensively to Italy, Holland, Germany and Spain, familiarising himself with Old Masters who had chosen a tonal language, including Velàzquez whom he much admired. Manet was convinced that art should reflect the ideals and the subject-matter of the times, choosing to become *le peintre de la vie moderne* (a painter of modern life). In the course of his many travels he met Suzanne Leenhoff, who became both his wife and the model for many of his paintings.

Manet resolved figuration with outline and tonal values of light on the two-dimensional plane. *Le déjeuner sur l'herbe* (*Luncheon on the Grass*, 1863), was shown at the "Salon des Refusés" in 1864, after having been rejected the previous year. Deciding to abandon the classic technique of chiaroscuro, he made a painting composed of patches of pure colour. The powerful contrast between the men dressed in modern clothes and the realistically portrayed naked woman, sitting together in peaceful conversation, caused a sensation.

In Paris, Manet became the symbol of anti-academicism, refusing to consider tradition as a value in itself. For Manet, history painting could refer only to a contemporary event, as in *La Fuite de Henri Rochefort* (*The Escape of Henri Rochefort*, 1880-81), which depicted one of the heroes of the Paris Commune. The female nude likewise needed to be transformed from classical allegory to the depiction of a real woman from our own time, like the prostitute *Olympia*, 1863. The artist's many rejections by academic institutions led him to organise a solo exhibition in 1867, the year of the World's Fair. That same year the execution of Emperor Maximilian in Mexico deeply affected Manet and became the subject of a painting, later refused by the 1869 Salon.

A friend of writers and artists such as Émile Zola, Charles Baudelaire, Zacharie Astruc, Stéphane Mallarmé, Edgar Degas, Henri Fantin-Latour and Berthe Morisot, Manet devoted much of his work to portrait-painting. He died aged 56, having completed just over 450 works.

Édouard Manet, di origine borghese, iniziato agli studi di legge dal padre, prima di avvicinarsi alla pittura si imbarca per il Brasile: durante il viaggio esegue numerose caricature dei compagni di bordo e dipinge numerosi paesaggi marini. Nel 1850 decide di seguire la sua vocazione artistica entrando all'École des Beaux Arts, sotto la guida del pittore accademico Couture, di cui non condivise mai gli insegnamenti.

Partecipa alla Comune di Parigi e come testimone del suo tempo non si risparmia, combatte fino alla fine, e come un reporter ante-litteram ritrae i caduti di guerra. In questi anni viaggia molto in Italia, Olanda, Germania e Spagna, avvicinandosi così agli antichi maestri che avevano scelto un linguaggio tonale: come Goya e Velàzquez. Manet era convinto che l'arte dovesse riflettere gli ideali e le tematiche del presente; scegliendo così di diventare, *le peintre de la vie moderne* (il pittore della vita moderna). Durante i suoi numerosi viaggi incontra Suzanne Leenhoff che diventa sua moglie nonché modella di numerosi dipinti.

Ignora il problema della tridimensionalità, risolvendo la figurazione con linee di contorno sul piano bidimensionale e con gli effetti tonali della luce. *Le déjeuner sur l'herbe* (*La colazione sull'erba*, 1863) viene esposto al Salon des Refusés nel 1864, dopo essere statto rifiutato l'anno precedente. Decidendo di abbandonare la classica tecnica del chiaroscuro, realizza un quadro composto da macchie di colore puro. Il grande scalpore viene suscitato dal forte contrasto dell'uomo vestito in abiti moderni e la donna nuda, raffigurata in maniera realistica seduti in piacevole conversazione.

Manet a Parigi diventa l'emblema dell'anti-accademismo, rifiutando di considerare la tradizione come un valore. Per Manet un dipinto storico non può che riferirsi ad un evento contemporaneo come in *La Fuite de Henri Rochefort* (*La fuga di Henri Rochefort*, 1880-81), eroe della Comune di Parigi, e un nudo femminile non può essere un'allegoria classica, bensì la rappresentazione di una donna vera, del nostro tempo, come la prostituta in *Olympia*, 1863. I numerosi rifiuti da parte delle istituzioni accademiche lo portano a organizzare una mostra personale nel 1867, anno dell'Esposizione Universale. Nello stesso anno l'esecuzione dell'imperatore Massimiliano in Messico colpisce Manet che decide di ricordare l'evento in un dipinto, rifiutato poi al Salon del 1869.

Amico di letterati ed artisti come Émile Zola, Charles Baudelaire, Zacharie Astruc, Stéphane Mallarmé, Edgar Degas, Henri Fantin-Latour e Berthe Morisot, Manet dedicherà molta attività alla ritrattistica. Muore di malattia ancora giovane, a 56 anni, lasciando poco più di 450 opere. (BCdR)

Selected Bibliography / Bibliografia selezionata
E. Zola, *Manet: étude biographique et critique, accompagné d'un portrait d'Edouard Manet*, Dentu, Paris, 1867.
M. Freid, *Absorption and Theatricality: Painting and Beholder in the Age of Diderot*, University of California Press, Berkeley - Los Angeles, 1980.
Manet by nimself, edited by / a cura di J. Wilson-Bareau, Little, Brown and Company, London, 2000 (1st edition / I edizione 1991).
F. Cachin, *Manet: Painter of Modern Life*, Thames & Hudson, London, 1995.
M. Freid, *Manet's Modernism, or the Face of Painting in the 1860's*, University of Chicago Press, Chicago, 1996.
Manet en el Prado, edited by / a cura di M. Mena Marqués, Museo Nacional del Prado, Madrid, 2003.

Man Ray
(Philadelphia, 1890 – Paris, 1976)

Studying at the Ferrer Center in New York, Man Ray (Emmanuel Rudnitsky) came into contact with the New York art scene and specifically with Alfred Stieglitz's 291 Gallery. Here he saw not only the work of the photographic Pictorialists but also of Constantin Brancusi, Henri Matisse and Pablo Picasso. It was, however, a visit to the "Armory Show" in New York in 1913, featuring Marcel Duchamp's *Nude Descending a Staircase* and the work of Francis Picabia, that was to impress him the most.
Two years later, Man Ray met with Duchamp and, along with Picabia and others, they started up a proto-Dada movement in New York. Abandoning his earlier Cubist-inspired paintings, Man Ray worked with an array of media including assemblage and collage. In the early 1920s he and Duchamp collaborated on a number of films and photographic projects, in particular a series of portraits of Duchamp's female alter-ego Rrose Sélavy.
After moving to Paris in 1921, Man Ray met with the Dadaists and participated in their first international show. In 1924 he joined the Surrealist movement, exhibiting in their initial exhibition in Paris a year later, and collaborating on projects for their publication, *La Révolution surréaliste*. His work from this period reflects the Surrealists' taste for incongruous objects, puns and word-play. The photograph *Le Violon d'Ingres* (*Ingres' Cello*, 1924), for example, merges the naked back of his muse Kiki de Montparnasse, posing like an Ingres nude, with a cello, while *Cadeau* (*The Gift*, 1955) is an iron with nails projecting from its base.
With techniques such as solarisation and cameraless photograms, which he called "Rayographs," Man Ray became a renowned photographic innovator. His pictures were published in the popular press as well as specialist magazines including *Littérature* and *Minotaure*, and his portraits defined the artistic and cultural élite, with sitters including Gertrude Stein, James Joyce, Jean Cocteau, André Breton, Constantin Brancusi and Ernest Hemingway.
In the late 1930s Man Ray decided to focus his attention on painting. He left France for the United States after the Nazi invasion in 1940 and only returned to Paris in 1951, where he continued to produce paintings, photographs and objects until his death in 1976.

Man Ray (al secolo Emmanuel Rudnitsky) studiò al Ferrer Center, dove entrò in contatto con la scena artistica di New York e, in particolare, con la 291 Gallery di Alfred Stieglitz, che lo introdusse non solo all'opera dei fotografi "pittorialisti", ma anche a quella di Constantin Brancusi, Henri Matisse e Pablo Picasso. Fu tuttavia una visita all'"Armory Show" di New York del 1913, in cui venivano presentati il *Nu descendant un escalier n. 2* (*Nudo che scende le scale n. 2*) di Marcel Duchamp e le opere di Francis Picabia, ad avere su di lui un effetto importante.
Nel 1915, Man Ray conobbe Duchamp e insieme diedero vita, con Picabia e altri, a un movimento proto-Dada a New York. Abbandonando i suoi dipinti giovanili ispirati al Cubismo, Man Ray lavorò con una vasta gamma di mezzi espressivi, tra cui l'assemblaggio e il collage. All'inizio degli anni Venti, lavora con Duchamp a diversi progetti fotografici e cinematografici e, in particolare, a una serie di ritratti dell'*alter-ego* femminile di Duchamp, Rrose Sélavy.
Nel 1921, dopo essersi trasferito a Parigi, Man Ray incontra i dadaisti e partecipa alla loro prima mostra internazionale. Nel 1924 si unì al movimento surrealista, esponendo alla prima mostra di Parigi nel 1925 e collaborando a progetti per la loro rivista, "La Révolution surréaliste". Le sue opere di quel periodo riflettono il gusto dei surrealisti per gli oggetti incongrui, i bisticci e i giochi di parole. *Le Violon d'Ingres* (*Il violoncello di Ingres*, 1924) fonde un nudo classico con un violoncello nella fotografia della schiena della sua musa, Kiki de Montparnasse, mentre *Cadeau* (*Il dono*, 1955) è un ferro da stiro con chiodi che spuntano dalla piastra inferiore.
Man Ray divenne un famoso innovatore dell'arte fotografica, adottando tecniche come la solarizzazione e i fotogrammi creati senza macchina fotografica, denominati "Rayografie". Le sue immagini vennero pubblicate sia dalla stampa popolare che da riviste specializzate come "Littérature" e "Minotaure". I suoi ritratti definirono l'*élite* artistica e culturale dell'epoca, con modelli come Gertrude Stein, Jean Cocteau, André Breton, James Joyce, Constantin Brancusi e Ernest Hemingway.
Berenice Abbott fu la prima assistente fotografa di Man Ray, seguita poi da Lee Miller e Meret Oppenheim. Tuttavia, alla fine degli anni Trenta, l'artista decise di concentrarsi sulla pittura. Dopo l'invasione nazista del 1940 fu costretto a lasciare la Francia per gli Stati Uniti tornando a Parigi solo nel 1951, dove continuò a realizzare quadri, fotografie e oggetti fino alla morte, avvenuta nel 1976. (CG)

Selected Bibliography / Bibliografia selezionata
J. T. Soby, *Man Ray Photographs, 1920 - Paris, 1934* (texts by / testi di P. Eluard, A. Breton, M. Duchamp, T. Tzara), Delano Greenidge, New York, 2001 (I edition / I edizione 1934).
E. De l'Ecotais, *Man Ray: Photography and Its Double*, Ginko Press, Corte Madera, 1998.
K. Ware, *Man Ray: 1890-1976*, Taschen, Köln, 2000.
M. Vanci-Perahim, *Man Ray*, Harry N. Abrams Inc., New York, 1998.
J. Perl, *Man Ray*, Aperture, New York, 1997.

Paul McCarthy
(Salt Lake City, 1945)

Paul McCarthy is one of the artists who defined a postmodern aesthetic in California in late 1970s, thus influencing much of the art of 1980s. After his studies at the San Francisco Art Institute and at the University of Southern California, he began to create artworks that integrated performance, video and installation in the late 1960s. Assuming socially defined and recognisable roles, the artist adopts a visceral set of movements and a grotesque set of disguises that allow him to manipulate those roles in terms of a progressive emotional degeneration. The environment in which the actions take place is progressively damaged or dismantled until it is shown in its true light as the "stage" of a performance. The artist's targets are the artificial structures of consumer society, and the consolatory, inevitably bankrupt nature of its narratives. So McCarthy's art is based on the contemporary clash between nature and artifice rather than on a psychological and cultural analysis of human beings. It is grounded not so much in "Jungian Archetypes but rather in everyday social conventions" (Mike Kelley). In works such as *Baby Boy* (1982), *Family Tyranny* (1987), *Bossy Burger* (1991), *The Garden* (1991-92), the first performance in which he uses mechanical automata and *Heidi* (1992), a collaboration with Kelley, McCarthy not only acts by freely interpreting situations or roles, but also by locating the critical moment in which to work on the threshold between innocence and culture. He points to possible escape routes through irony and the grotesque, instruments of a precarious but authentic freedom. McCarthy has had solo exhibitions at the Museum of Modern Art, New York (1995), Wiener Secession, Vienna (1998), the New Museum of Contemporary Art, New York (2000), Villa Arson, Nice (2002) and Tate Modern, London (2003).

Paul McCarthy è uno degli artisti dela scuola californiana che ha introdotto estiche postmoderne alla fine degli anni Settanta, influenzando notevolmetnte l'arte del decennio suiccessivo. Dopo aver studiato al San Francisco Art Institute e all'University of Southern California, inizia a creare opere alla fine degli anni Sessanta, caratterizzate dall'uso integrato della performance, del video e dell'installazione. Nel compiere le sue azioni, in cui assume come punto di partenza ruoli socialmente definiti e riconoscibili, l'artista adotta una gestualità viscerale e un mascheramento grottesco che gli permette di manipolarli nel segno di una progressiva degenerazione emotiva. Anche l'ambiente in cui l'azione ha luogo viene progressivamente danneggiato o smantellato fino a rivelarsi nella sua reale natura di "teatro" dell'azione performativa. Il bersaglio dell'artista sono le costruzioni artificiali della società consumistica, nonché la natura consolatoria e inevitabilmente fallimentare delle sue narrazioni. Il lavoro di McCarthy è quindi basato non tanto su un'analisi psicologica e culturale dell'essere umano, quanto sullo scontro contemporaneo fra naturale e artificiale, fino a vertere non tanto "sugli archetipi junghiani, ma piuttosto sulle convenzioni della vita di ogni giorno" (Mike Kelley). In performance come *Baby Boy* (*Ragazzino*, 1982), *Family Tyranny* (*Tirannia famigliare*, 1987), *Bossy Burger* (*Capo Burger*, 1991), *The Garden* (*Il giardino*, 1991-92), la prima performance in cui fa uso di automi meccanici, *Heidi* (1992), in collaborazione con Kelley, McCarthy non solo agisce nel senso di un'interpretazione libera delle situazioni o dei ruoli affrontati, ma indica anche, individuando nella soglia fra innocenza e cultura il momento critico su cui operare, le possibili vie di fuga nell'uso dell'ironia e del grottesco come strumento di una precaria ma autentica libertà. A partire dagli anni Novanta McCarthy ha tenuto mostre personali in musei quali il Museum of Modern Art di New York (1995), la Wiener Secession di Vienna (1998), il New Museum of Contemporary Art di New York (2000), Villa Arson a Nizza (2002) e la Tate Modern di Londra (2003). (AV)

Selected Bibliography / Bibliografia selezionata
G. Di Pietrantonio, R. Rugoff, K. Stiles, *Paul McCarthy*, Phaidon Press, London, 1996).
Paul McCarthy, New Museum of Contemporary Art, New York; Hatje Cantz Publishers, Ostfildern Ruit, 2000 (texts by / testi di D. Cameron, A. Jones, A. Vidler).
Paul McCarthy: Dimensions of the Mind, Oktagon, Köln, 2001 (texts by / testi di E. Meyer-Hermann).
Paul McCarthy: Pinocchio, Villa Arson, Nice; Centre National des arts plastiques,' Réunion des Musées Nationaux, Paris, 2002 (texts by / testi di A. Jones, J.-C. Massera, A. Vidler).
Paul McCarthy at Tate Modern: Block Head and Daddies Big Head, Tate Publishing, London, 2003 (texts by / testi di S. Glennie, F. Morris).

Steve McQueen
(London, 1969)

Steve McQueen lives and works between Amsterdam and London. He is part of a generation of artists who explored the conceptual possibilities of video from the 1990s onwards. His works make minimal use of the fundamental elements of film language – framing, camera movements, editing and the relation between image and sound – investigating the nature of the sensory experience that is typical to film: the intimate relationship between the viewer, the image and the screening space. After attending Goldsmiths College in London and the Tisch School of the Arts at New York University, McQueen made a number of silent films in black and white, such as *Five Easy Pieces* (1995), *Just Above my Head* (1996), and *Deadpan* (1997). His predilection for big-screen formats and multiple screenings, has allowed the artist to show us everyday contexts and to make us think about dramatic historical events from a new point of view, abstracting and universalising our experience as viewers. In *Carib's Leap*, 2002, for ex-

ample, he conveys a tragic episode of collective suicide by some Caribbean populations on the island of Grenada in 1651, with a poetic metaphor of falling and flight. In *Western Deep*, 2002, he utilises a crude realism to plunge into the hellish atmosphere of a South African mine, while for the triptych *Drumroll*, 1998, he placed the camera inside a drum made to roll through the streets of Manhattan. These characteristics, along with references to avant-garde cinema, experimental film of the 1960s and 1970s, performance art and certain experiments with sound, emphasise the three-dimensional articulation of McQueen's video installations, replicating the experience of being in front of a screen or inside a cinema as a means of analysing all its deepest implications. The screening area that the viewer passes through thus becomes the area of approach and circumnavigation of the subject confronted by the artist. In this sense, autobiographical material, as well as the analysis of stereotypes referred to black-skinned males (*Bear*, 1993) or Afro-Caribbean immigration towards the major Western metropolises (*Exodus*, 1992-1997) also tend to assume broader, more universal values. McQueen won the Turner Prize in 1999 and was awarded an OBE in 2002, the same year in which he took part in "Documenta 11" in Kassel. He has held solo exhibitions in various museums including Portikus, Frankfurt; Stedelijk Van Abbemuseum, Eindhoven (1997), Kunsthalle Wien, Vienna (2001); ARC/Musée d'Art Moderne de la Ville de Paris (2003).

Steve McQueen vive e lavora fra Amsterdam e Londra. McQueen appartiene a quella generazione di artisti che ha contribuito a partire dagli anni Novanta ad approfondire le possibilità concettuali della pratica video. Attraverso un uso minimale degli elementi base del linguaggio cinematografico quali inquadratura, movimenti di macchina, montaggio e relazione fra immagine e suono, McQueen ha investigato la natura dell'esperienza sensoriale propria dell'immagine filmica, esplorando l'intima relazione fra lo spettatore, l'immagine e lo spazio della proiezione. Dopo aver frequentato il Goldsmiths College di Londra e la Tisch School of the Arts alla New York University, McQueen realizza alcuni film muti in bianco e nero, come *Five Easy Pieces* (*Cinque Pezzi facili*, 1995), *Just Above my Head* (*Proprio sopra la mia testa*, 1996) e *Deadpan* (*Impassibile*, 1997). La predilezione per i larghi formati di proiezione, come in *Carib's Leap* (*Salto di Carib*, 2002), in cui traduce con una poetica metafora di caduta e volo un tragico episodio di suicidio collettivo di alcune popolazioni caraibiche nell'isola di Grenada nel 1651, e in *Western Deep* (*Profondità orientale*, 2002), in cui rappresenta con crudo realismo l'immersione nell'atmosfera infernale di una miniera sudafricana, insieme all'uso di proiezioni multiple, come nel trittico *Drumroll* (*Bidone che rotola*, 1998) in cui ha posto la macchina da presa all'interno di un bidone fatto poi rotolare per le strade di Manhattan, permette all'artista di farci osservare il contesto quotidiano e di farci riflettere su alcuni drammatici avvenimenti storici da un punto di vista estraniante che astrae e universalizza la nostra esperienza di spettatori. Queste caratteristiche, insieme al riferimento al cinema sperimentale delle avanguardie o degli anni Sessanta e Settanta, alla Performace Art e a certe sperimentazioni sul suono, sottolineano l'articolazione tridimensionale delle video installazioni di McQueen, che tendono a replicare, per analizzarne tutte le più profonde implicazioni, l'esperienza di essere di fronte a uno schermo o all'interno di una sala cinematografica. L'area di proiezione percorsa dallo spettatore diviene così l'area di avvicinamento e di circumnavigazione intorno al soggetto affrontato dall'artista. In questo senso anche la materia autobiografica, come l'analisi degli stereotipi sulla figura e sulla cultura del maschio di pelle nera (in *Bear*, [*Orso*, 1993]) o sull'immigrazione afro-caraibica verso le grandi metropoli occidentali (in *Exodus* [*Esodo*, 1992-97]), tende ad assumere valenze più ampie e universali. Vincitore

del Turner Prize nel 1999 e dell'OBE – Officer of the Most Excellent Order of the British Empire – nel 2002, McQueen ha partecipato nello stesso anno a "Documenta 11"a Kassel e ha tenuto mostre personali in vari musei, tra cui il Portikus, di Francoforte, lo Stedelijk Van Abbemuseum di Eindhoven (1997), il Kunsthalle Wien di Vienna, 2001, ARC-Musée d'Art Moderne de la Ville de Paris di Parigi (2003). (AV)

Selected Bibliography / Bibliografia selezionata
P. Bickers, "Let's Get Physical," *Art Monthly*, London, December-January / dicembre-gennaio 1996-97.
A. Gellatly, "Steve McQueen," in *Frieze*, London, No. 46, May / maggio 1999.
Steve McQueen, Kunsthalle Wien, Wien, 2001 (texts by / testi di I. Becker, D. Krystof, G. Matt, S. McQueen, T. Miegang).
Steve McQueen Carib's Leap/ Western Deep, Artangel, London; "Documenta 11," Kassel; Museu de Arte Contemporânea de Serralves, Oporto; Fundacio Antoni Tàpies, Barcelona, 2002 (texts / testi di J. Fisher et al.).
Steve McQueen Speaking in Tongues, ARC/Musée d'Art Moderne de la Ville de Paris, Paris, 2003 (texts by / testi di C.-A. Boyer, W.J. Clancey, F. Drake, S. McQueen, H.-U. Obrist, A. Scherf).
C.-A. Boyer, "Steve McQueen: rêver dans le bruit du monde," *Art Press*, Paris, February / febbraio 2003.
F. Bousteau, "Steve McQueen, Son, Impro et Vidéo," *Beaux Arts Magazine*, Paris, February / febbraio 2003.

Tina Modotti
(Udine, 1896 – Ciudad de México, 1942)

Tina Modotti, the third daughter of a working-class family, left Udine in 1913 to join her father, who had already emigrated to America in search of his fortune. She tried to earn a living by working in a textile factory and as an actress in films for San Francisco's Italian community. In 1917 she visited the Pan-Pacific Exposition, where she met the painter-poet Roubaix de l'Abrie, known as Robo, with whom she became involved. Together they moved to Los Angeles to pursue Modotti's career as an actress, which included films such as *The Tiger's Coat* (1920). She soon left the world of cinema, but her beauty and expressiveness were noticed by a number of photographers including Edward Weston, for whom Modotti would pose on a number of occasions. In 1922 Robo died on a trip to Mexico, and in memory of her partner she wrote a biographical homage. By now involved with Weston, Modotti moved with him to the outskirts of Mexico City in 1923. She ran her partner's photographic studio in exchange for lessons in photography, at first utilising a Korona camera. She experienced the years of great political and cultural fervour in Mexico and, with the artists Diego Rivera and Alfaro Siqueiros, founded the journal *El Machete*, which was to become the voice and subsequently the official organ of the Mexican Communist Party. Modotti began to document political and cultural life, taking photographs of Diego Rivera's frescoes while Weston involved her in an ambitious project on the history of the Mexican revolution for Anita Brenner's book *Idols Behind Altars*. After their relationship ended and Weston had returned to his family in California, Modotti continued to take photographs. In 1927 she joined the Mexican Communist Party and demonstrated in favour of Sacco and Vanzetti. Having begun to take photographs that explored elements of nature and architectural details, Modotti later used the photographic medium as an instrument of inquiry and of political communication. The photographs from this period often include symbols of work or of peasant life.
In 1928 Modotti had a passionate affair with the Cuban revolutionary Julio Antonio Mella, during which period

she adopted photography as a political instrument. In 1929 Mella was killed. In the same year the Autonomous University of Mexico City dedicated a retrospective to Modotti, which was turned into a revolutionary act by Siqueiros' impassioned presentation amongst others.
Falsely accused of taking part in an assassination attempt against the new President of Mexico, Modotti was expelled from the country, as a result of which her photographic career came to a halt. She travelled to Moscow, Vienna and Warsaw and joined the Soviet Communist Party, becoming a political activist. During the Spanish Civil War she worked in hospitals, forming friendships with the fighters. After Franco's victory she returned to Mexico where she died in mysterious circumstances in 1942.

Tina Modotti terza figlia di una famiglia operaia, nel 1913 lascia Udine sua città natale per raggiungere il padre già emigrato in America a cercar fortuna. Si mantiene lavorando in una industria tessile e facendo l'attrice per film della comunità italiana di San Francisco. Nel 1917 visita la Pan-Pacific Exposition e in questa occasione conosce il pittore-poeta Roubaix de l'Abrie, detto Robo, a cui si lega sentimentalmente. Con Robo si trasferisce a Los Angeles per intraprendere la sua carriera di attrice. Partecipa, non con grande successo a numerosi film, tra cui *The Tiger's Coat* (1920). Abbandona molto presto il mondo del cinema, ma viene notata per la sua bellezza ed espressività da vari fotografi tra cui Edward Weston. Tina Modotti poserà per lui in varie occasioni. Nel 1922 Robo muore durante un viaggio in Messico e in ricordo del compagno ne scrive un omaggio biografico. Nel frattempo, legata sentimentalmente a Weston, si trasferisce nel 1923 con lui vicino a Città del Messico. Dirige lo studio fotografico del suo compagno in cambio di lezioni di fotografia. Inizia a fotografare con una macchina Korona. Vive gli anni del grande fervore politico e culturale messicano e con gli artisti Diego Rivera e Alfaro Siqueiros fonda il giornale "El Machete", che diventa il portavoce e in seguito l'organo ufficiale del Partito Comunista Messicano. Inizia a documentare la vita politica e culturale ritraendo gli affreschi di Diego Rivera. Viene coinvolta da Edward Weston in un ambizioso progetto sulla storia della rivoluzione messicana, per il libro di Anita Brenner *Idols Behind Altars*. Nel frattempo la sua relazione con Richard Weston finisce, e lui torna in California dalla famiglia. Tina Modotti continua a realizzare i suoi scatti fotografici e nel 1927 entra a far parte del Partito Comunista Messicano, manifestando a favore di Sacco e Vanzetti. Dalle prime fotografie in cui l'attenzione si riversava più su elementi naturali e particolari architettonici, arriva a utilizzare il mezzo fotografico come strumento di indagine e per veicolare un messaggio politico. Nelle fotografie di questo periodo vengono spesso ritratte simboli del lavoro o del riscatto contadino.
Nel 1928 vive una relazione passionale con il rivoluzionario cubano Julio Antonio Mella: in questi anni la fotografia per Modotti inizia a diventare uno strumento politico. Nel 1929 Mella viene ucciso per la strada. Nello stesso anno l'Università Autonoma di Città del Messico le dedica una retrospettiva, e la mostra si trasforma in un atto rivoluzionario a causa anche della infuocata presentazione del pittore Siqueiros.
Accusata ingiustamente di aver partecipato all'attentato contro il nuovo Presidente del Messico, viene espulsa dal paese. Non fotografa quasi più, viaggia a Mosca, Vienna e Varsavia, e aderisce al Partito Comunista Sovietico, diventando un'attivista politica. Durante la guerra civile spagnola, lavora negli ospedali, stringendo amicizia con i combattenti. Dopo la vittoria di Franco ritorna in Messico dove muore in circostanze misteriose nel 1942. (BCdR)

Selected Bibliography / Bibliografia selezionata
Tina Modotti e gli anni luminosi, edited by / a cura di V. Agostinis, Cinemazero, Pordenone, 1992.

M. Constantine, *Tina Modotti, A Fragile Life*, Chronicles Books, New York, 1993.
S. M. Lowe, *Tina Modotti: Photographs*, Harry N. Abrams Inc., New York, 1998.
M. Hooks, *Tina Modotti*, Phaidon Press, London, 2002.

Edvard Munch
(Løten, 1863 – Ekely, 1944)

Edvard Munch studied engineering in Oslo before turning to art. He espoused the Naturalism advocated by Norwegian artists of the period, developing its principles into an expressive Existentialism that both depicted intensely private subjects and addressed the human condition on a broader scale. Recurring themes in his paintings and graphic works include alienation, lust, disease, loss, death and anxiety. His most celebrated painting, *Der Schrei* (*The Scream*, 1893), has come to represent the ultimate expression of Existential angst.
Throughout his career, Munch moved in artistic and literary circles in Oslo, Paris and Berlin, and was influenced by the nihilist author Hans Jaeger, the expressive works of Vincent Van Gogh and Henri de Toulouse-Lautrec, and the symbolism of Paul Gauguin, Gustave Moreau and the poet Stéphane Mallarmé. He held his first solo exhibition in Oslo in 1889, and in 1892 exhibited at the Verein der Berliner Kunstler in Berlin. The exhibition was received as a scandal, as was his second solo show in Oslo in 1896, due to the innovative nature of his painting. Between 1892 and 1908 he lived primarily in Germany, attracted there by the artistic and literary circle that formed around the composer August Strindberg and the Polish writer Stanislaw Przybyszewski at the Berlin wine bar Zum schwarzen Ferkel (The Black Pig). In 1896 he showed at the Salon des Indépendents and Salon de l'Art Nouveau in Paris, to modest reactions.
Munch conceived many of the paintings executed in the 1890s as one series, the *Frieze of Life*, which he referred to as "a poem of love, anxiety and death." Among them are major works such as *Der Schrei* (*The Scream*), *Madonna* (1893-94) and *Angst* (*Anxiety*, 1894). They share recurring images and symbols, including the dynamic use of vivid colours and swirling lines to express emotions or states of mind, and the artist foregrounds figures against a background that expresses their inner psyche. He achieved widespread recognition for his exhibition at the Berlin Secession in 1902, "A Series of Pictures from Life," which brought the series together in four thematic groupings: "Love's Awakening," "Love Blossoms and Dies," "Fear of Life" and "Death."
In 1908-09 Munch suffered a nervous breakdown and returned to Norway, eventually settling in Ekely. Together with Van Gogh, he is recognised as a prime influence on the development of German Expressionism and much twentieth century art.

Edvard Munch studiò ingegneria a Oslo prima di dedicarsi all'arte. Aderì al Naturalismo propugnato dagli artisti norvegesi dell'epoca, sviluppandone i principi per dar vita a un Esistenzialismo espressivo che rappresentava temi profondamente personali e, al contempo, faceva riferimento alla condizione umana in senso più ampio. I temi ricorrenti nei quadri e nelle opere grafiche di Munch sono l'alienazione, la lussuria, la malattia, il senso tragico, la morte e l'angoscia; il suo dipinto più famoso, *Der Schrei* (*L'urlo*), del 1893, è arrivato a essere un simbolo della massima espressione dell'angoscia esistenziale.
Nel corso della sua carriera, Munch si mosse negli ambienti artistici e letterari di Oslo, Parigi e Berlino, e venne influenzato, fra gli altri, dallo scrittore nichilista Hans Jaeger, dalle opere fortemente espressive di Vincent van Gogh e Henri de Toulouse-Lautrec, come anche dal Sim-

bolismo di Paul Gauguin, Gustave Moreau e del poeta Stéphane Mallarmé. Tenne la sua prima personale a Oslo nel 1889 e, nel 1892, espose al Verein Berliner Kunstler di Berlino. La mostra suscitò notevole scandalo, così come la sua seconda personale, che si tenne a Oslo nel 1896, per via della natura trasgressiva delle opere. Fra il 1892 e il 1908, Munch visse soprattutto in Germania, attratto dalla cerchia di artisti e letterati che, nel caffè di Berlino "Zum schwarzen Ferkel" (Al porco nero), si radunava intorno al compositore August Strindberg e allo scrittore polacco Stanislaw Przybyszewski. Nel 1896 espose al Salon des Independents e al Salon de l'Art Nouveau di Parigi, suscitando reazioni modeste.
Molti dei quadri realizzati negli anni Novanta vennero concepiti ca Munch come un'unica serie, il *Fregio della vita*, che egli definì "un poema di amore, ansietà e morte"; tra questi vi sono opere fondamentali come *Der Schrei* (*L'urlo*), *Madonna* (1893-94) e *Angst* (*Ansietà*, 1894). Questi lavori sono accomunati da immagini e simboli ricorrenti, fra cui l'uso dinamico di colori vividi e linee spiraliformi per esprimere emozioni o stati d'animo, e di figure in primo piano contro uno sfondo che ne esprime la psiche profonda. Munch ottenne un ampio riconoscimento con la mostra "Una serie di immagini della vita", presentata alla Secessione di Berlino nel 1902 mostra che riuniva la serie in quattro gruppi tematici: *Il risveglio dell'amore*, *L'amore sboccic e muore*, *Paura della vita* e *Morte*.
Nel 1908-09, Munch venne colpito da esaurimento nervoso e ritornò in Norvegia, stabilendosi infine a Ekely. La sua opera, insieme a quella di van Gogh, rivestì un'importanza fondamentale per lo sviluppo dell'Espressionismo tedesco e l'arte del XX secolo. (AT)

Selected Bibliography / Bibliografia selezionata
A. Eggum, *Edvard Munch, Paintings, Sketches and Studies*, Random House, New York, 1984.
Edvard Munch: The Frieze of Life, edited by / a cura di M.-H. Wood, Yale University Press, New Haven, 1992.
G. Voll, *Edvard Munch: The Complete Graphic Works*, Munch Museet, Oslo, Harry N. Abrams Inc., New York, 2001.
Munch in His Own Words, edited by / a cura di P. E. Tøjner, Prestel Verlag, München-London-New York, 2001.
Munch: Theme and Variation, Hatje Cantz, Stuttgart, 2003 (texts by / testi di Ch. Asendorf et al.).

Juan Muñoz
(Madrid, 1953 – Ibiza, 2001)

Spanish artist Juan Muñoz' enigmatic artworks have contributed to define sculpture in the 1980s.
As a youth, Muñoz showed no particular attitudes or interests. He remembers being struck by a single episode during a science lesson about the human ear: sound and silence would remain a constant in his sculptural language. After Franco's death he travelled to London and began to study as an engraver at the Central School of Art and Design. During that period London was the cradle of major young sculptors including Tony Cragg, Richard Deacon and Bill Woodrow. It was here that Muñoz also met Basque sculptor Cristina Iglesias, who would become his wife. Muñoz almost immediately began to model figures in plaster, inserting mechanical elements such as sound recorders and moving parts. At the end of the 1970s, while continuing his sculptural experiments, he took up an artist's residency at P.S.1 Contemporary Art Center in New York, pursuing his engraving studies. In his year's residency he made only one drawing. Muñoz said: "I was walking the streets recording everyday life."
In 1982 he returned to Madrid, and took a greater interest in the language of art than in its production, and considered becoming an art critic. He organised a number of exhibitions including *La imagen del animal* (*The Image of*

the Animal), 1983, in which he included one of his own works. He continued his sculptural work, studying the interrelations between public and private space, also using architectural elements such as small balconies, spiral staircases in empty spaces as in *Hotel Declerq I-IV*, 1986, made for an exhibition at the Galerie Joost Declercq in Ghent. In *Wasteland*, made in the same year, a small isolated figure was placed on a shelf on the edge of an empty space whose floor was a linoleum chessboard. This work clearly references theatre and the psychological tensions of the human mind, studied by the artist and often recurring in his later works. In 1987 CAPC, Musée d'Art Contemporain de Bordeaux offered him a solo exhibition. In 1996 Muñoz was invited to create large-scale installations in Madrid, New York and Santa Fé. In Madrid, in the Palacio de Velàzquez, he installed a work called *Plaza* (*Square*), consisting of 31 large figures in synthetic resin with smiling, Asiatic features.
Also in 1996, for the Dia Center for the Arts, New York, he made *A Place called Abroad*, recreating a miniature city inside the museum, with resin figures and architectural elements made of metal and wood. In 2000 he received the Premio Nacional de Artes Plásticas. Muñoz died suddenly the following year, while his large-scale installation *Double Bind* was being exhibited in the Turbine Hall at Tate Modern.

L'artista spagnolo Juan Muñoz ha fortemente contribuito allo sviluppo del linguaggio scultoreo negli anni Ottanta. Muñoz da giovane non mostrava particolari attitudini o interessi, l'artista ricorda di essere rimasto colpito da un unico episodio durante una lezione di scienze, in cui si parlava dell'orecchio umano; il suono e la sua relazione con il silenzio rimarrà una costante del suo linguaggio scultoreo. Dopo la morte del generale Franco va a Londra per studiare incisione alla Central School of Art and Design. In quel periodo Londra era la culla di importanti giovani artisti che stavano dedicandosi alla scultura tra cui Tony Cragg, Richard Deacon e Bill Woodrow, ed è qui che Muñoz incontra Cristina Iglesias, scultrice basca, che poi diventerà sua moglie. Muñoz inizia quasi subito a modellare figure in gesso, inserendo elementi meccanici come registratore di suoni ed elementi in movimento. Alla fine degli anni Settanta mentre continua le sperimentazioni scultoree, participa al programma di residenze al P.S.1 Contemporary Art Center di New York, continuando a studiare incisione. In un anno di residenza esegue solo un disegno. Muñoz afferma: "camminavo per la strada registrando la vita di ogni giorno".
Nel 1982 è nuovamente a Madrid, si interessa al linguaggio artistico più che al suo operare, prende in considerazione quindi la carriera di critico d'arte. Organizza varie mostre tra cui "La imagen del animal", 1983, in cui espone anche una sua opera. Continua la sua ricerca artistica, che prosegue studiando le interrelazioni tra spazio pubblico e privato, usando anche elementi architettonici, come piccoli balconi, scale a chiocciola in spazi vuoti, come in *Hotel Declerq I-IV*, 1986, opera eseguita in occasione di una mostra alla Galerie Joost Declercq a Gand. In *Wasteland* (*Terra perduta*), dello stesso anno, una piccola figurina isolata viene posta su uno scaffale, al limite di uno spazio vuoto il cui pavimento è costituito da una scacchiera di linoleum. Quest'opera ha chiari riferimenti al teatro e allo studio che l'artista compie sulle tensioni psicologiche dell'animo umano, elementi che ritroviamo nei suoi lavori più tardi. Nel 1987 il CAPC, Musée d'Art Contemporain di Bordeaux gli dedica la sua prima personale. Nel 1996 Muñoz viene invitato a creare installazioni in grande scala per Madrid, New York e Santa Fè. A Madrid, nel Palacio de Velàzquez vicino al Prado installa un'opera chiamata *Plaza* (*Piazza*) composta da 31 figure in resina sintetica dai tratti asiatici e sorridenti. Per il Dia Center for the Arts di New York sempre nel 1996 crea *A Place called Abroad* (*Luogo chiamato altrove*), ricreando una città in mi-

niatura all'interno del museo, con figure in resina e elementi architettonici in metallo e legno. Nel 2000 riceve il premio Nacional de Artes Plàsticas. L'anno seguente muore improvvisamente quando alla Tate Modern nella Turbine Hall è ancora esposta l'enorme installazione *Double Bind* (*Doppio legame*). (BCdeR)

Selected Bibliography / Bibliografia selezionata
Juan Muñoz: Conversationes, edited by / a cura di V. Todolì, Istituto Valenciano de Arte Moderno, IVAM, Valencia, 1992.
"Juan Muñoz," *Parkett*, No. 43, Zürich, 1995 (texts by / testi di L. Cooke, A. Melo, J. Lingwood, G. Bryars).
Juan Muñoz: double bind at Tate Modern, Tate Modern, London, 2001 (text by / testo di S. May).
Juan Muñoz, edited by / a cura di N. Benezra, Hirshhorn Museum and Sculpture Garden, Smithsonian Institution, Washington; The Art Institute of Chicago, Chicago, 2001.
J. Muñoz, "Una correspondencia sobre el espacio," *Arte y parte*, No. 32, Madrid, April-May / aprile-maggio 2001.

Bruce Nauman
(Fort Wayne, Indiana, 1941)

Bruce Nauman has created a deliberately eclectic body of work that extends from painting to photography, from sculpture to video, from performance to the creation of installations and environments. Throughout, his works analyse the meaning of art and the gap that it reveals between literal meaning and the sphere of concept, between theory and practice. After studying mathematics, physics, music and art at the University of Wisconsin, Madison, the artist completed his artistic studies at the University of California, where he was taught by Robert Arneson and William T. Wiley. Wiley developed his interest in a lateral ("dumb") gaze which, when he abandoned neo-Dada-inspired painting in 1965, Nauman would apply to the word games that he used in the titles for his works, or with which his works were identified. Between 1965 and 1966 he began making a number of films in collaboration with William Allan and Robert Nelson, and devoted himself to sculpture and performance. His chief interest lay in investigating the relationship between the body and space, in a tension applied to sounding out the cognitive potential of the body, as well as language in relation to its "real" referent. The role of the artist is analysed with ironic unease in the photograph *Self-Portrait as a Fountain* (1966), or in neon – which Nauman used as a sculptural relief to give literal form to concepts – in works such as *The True Artist Helps the World by Revealing Mystic Truths* (1967). In 1966 Nauman held his first solo exhibition at the Nicholas Wilder Gallery in Los Angeles. In 1968 he took part in "Documenta IV" in Kassel. In the early 1970s, the artist made his first installations in the form of claustrophobic corridors, designed like catalysts of our sensory experience. From the mid-1970s his sculptures assumed the dimensions of actual architectural projects, including objects such as chairs or polyurethane casts of human and animal bodies. In the second half of the 1980s, Nauman returned to the use of video and created video-installations such as *Clown Torture* (1987), *Learned Helplessness in Rats (Rock and Roll Drummer)* (1988), *Anthro/Socio (Rinde Facing Camera)* (1991), *Mapping the Studio I (Fat Chance John Cage)* (2002). In 1972 Nauman held a solo exhibition at the Los Angeles County Museum of Art, followed by another major solo show in 1981 at the Rijksmuseum Kröller-Müller in Otterlo and the Staatliche Kunsthalle, Baden-Baden. In 1993 the Walker Art Center in Minneapolis organised a retrospective which also toured to the Museum of Contemporary Art, Los Angeles, The Hirshhorn Museum and Sculpture Garden, Washington, the Museum of Modern Art, New York, and the Museo Nacional Centro de Arte Reina Sofia, Madrid. In October 2004 Nauman created a special project for Tate Modern, London. In his constant refusal to reduce aesthetic and moral complexity, and in his attempt to articulate conceptual indeterminacy and emotional intensity, "an artist by method, Nauman is a philosopher by reason of his comparable desire to elucidate the obscurity." (Robert Storr)

Bruce Nauman è autore di un corpo di lavori consapevolmente eclettico che spazia dalla pittura alla fotografia, dalla scultura al video, dalla performance alla creazione di installazioni e ambienti, conducendo un'analisi costante sul significato dell'arte e sulla spaccatura che egli rivela esistere fra il senso letterale e la sfera del concetto, fra teoria e pratica. Dopo gli studi in matematica, fisica, musica e arte alla University of Wisconsin-Madison, l'artista completa i suoi studi artistici all'University of California, dove studia con Robert Arneson e William T. Wiley. Quest'ultimo gli trasmette l'interesse per uno sguardo laterale (*dumb*) che, abbandonata la pittura di ispirazione neo-Dada nel 1965, l'artista applicherà ai giochi di parole con cui intitola le sue opere o con cui le sue opere si identificano. Tra il 1965 e il 1966 inizia a registrare alcuni film, in collaborazione con William Allan e Robert Nelson, e a dedicarsi alla scultura e alla performance. L'interesse principale dell'artista è l'investigazione del rapporto fra il corpo e lo spazio, in una tensione rivolta a sondare le potenzialità conoscitive dello strumento "corpo", così come di quello linguistico in relazione al suo referente reale. Il ruolo stesso dell'artista è analizzato con ironico disagio, come nella fotografia *Autoritratto come fontana*, 1966, o nel neon – che Nauman utilizza come un rilievo scultoreo per dare letteralmente forma al concetto – il vero artista aiuta il mondo rivelando mistiche verità, 1967. Nel 1966 Nauman tiene la prima mostra personale presso la Nicholas Wilder Gallery di Los Angeles. Nel 1968 partecipa a "Documenta IV" a Kassel. All'inizio degli anni Settanta l'artista crea le prime installazioni che prendono la forma di claustrofobici corridoi, progettati come catalizzatori delle nostre esperienze sensibili. Dalla metà degli anni Settanta le sue sculture assumono le dimensioni di veri e propri progetti architettonici, includendo anche oggetti, come sedie o calchi in poliuretano di corpi umani e animali. Nella seconda metà degli anni Ottanta Nauman ritorna a utilizzare il video e crea videoinstallazioni come *Clown Torture* (*La tortura del clown*, 1987), *Learned Helplessness in Rats (Rock and Roll Drummer)* [*Dotta impotenza nei topi (batterista di rock and roll)*, 1988], *Anthro/Socio (Rinde Facing Camera)* [*Anthro/Socio (Rinde di fronte alla macchia da presa)*, 1991], *Mapping the Studio I (Fat Chance John Cage)* [*Mappando lo studio (Grasso caso John Cage)*, 2002]. Nel 1972 il Los Angeles County Museum gli dedica una mostra personale. Un'altra grande mostra personale gli è dedicata nel 1981 dal Rijksmuseum Kröller-Müller di Otterlo e dalla Staatliche Kunsthalle di Baden-Baden. Nel 1993 il Walker Art Center di Minneapolis organizza una retrospettiva che è ospitata anche dal Museum of Contemporary Art di Los Angeles, dall'Hirshhorn Museum and Sculpture Garden di Washington, dal Museum of Modern Art di New York e dal Museo Nacional Centro de Arte Reina Sofia di Madrid. Nell'ottobre 2004 Nauman crea un progetto speciale per Tate Modern a Londra. Nel costante rifiuto di fissare, ovvero ridurre la complessità estetica e morale e nello sforzo di articolare indeterminazione concettuale e intensità emotiva "Nauman, un artista per metodo, si rivela un filosofo in ragione del suo analogo desiderio di chiarire ciò che è oscuro" (Robert Storr). (AV)

Selected Bibliography / Bibliografia selezionata
Bruce Nauman, ARC / Musée d'Art Moderne de la Ville de Paris, Paris, 1986 (texts by / testi di J.-C. Amman, J. Simon).
C. van Bruggen, *Bruce Nauman*, Rizzoli International, New York, 1988.
Bruce Nauman. Skulpturen und Installationen 1985-1990, DuMont Verlag, Köln, 1990 (texts by / testi di F. Meyer, J. Zutter).
Bruce Nauman, Walker Art Center, Minneapolis; Wiese Verlag, Basel, 1994 (texts by / testi di N. Benezra, K. Halbreich, P. Schimmel, R. Storr).
Bruce Nauman. Image / text 1966-1996, Kunstmuseum Wolfsburg, Wolfsburg, 1997 (texts by / testi di F. Albera, C. van Assche, V. Labaume, J.-C. Masséra, G. van Tuyl et al.).
Bruce Nauman – Raw Materials, Tate Publishing, London, 2004 (texts by / testi di M. Auping, E. Dexter).

Chris Ofili
(Manchester, 1968)

Chris Ofili studied painting at Chelsea School of Art (1988-91) and the Royal College of Art (1991-93). Following a scholarship trip to Zimbabwe in 1992, where he visited ancient cave painting sites, he returned with a new approach to painting which mixed layers of paint, resin, glitter and collage in technically complex and dazzling arrangements. Ofili describes this process as similar to the cut and paste collage techniques of hip-hop. Crucial to this mix was his use of elephant dung (often seen as a humorous take on the idea of the "ready-made" in art history), which was either incorporated into the complex structure of patterning on the canvas or was used as support for the paintings themselves. His paintings deal with issues of contemporary black identity and have incorporated figurative cut-outs from pornographic magazines as well as images of afro hairstyles, which confront widespread accepted attitudes to racial stereotyping – from male sexual potency to fertile black goddesses. His influences are wide-reaching: from the Bible to comic books and traditional African art, to William Blake and Blaxploitation films, they present a cultural *mélange* of the highbrow and kitsch that has revitalised contemporary painting.
Ofili won the Turner Prize in 1998, the first painter since Howard Hodgkin in 1985. He held his first solo exhibition at Southampton City Art Gallery in 1998 and was included in "Sensation" at the Royal Academy, London, in 1997. He was also chosen to represent Britain at the 50th Venice Biennale in 2003.

Chris Ofili dal 1988 al 1993 ha studiato pittura alla Chelsea School of Art e al Royal College of Art. Nel 1992, dopo un viaggio di studio in Zimbabwe, dove visitò antichi siti di pittura rupestre, Ofili adottò un nuovo approccio alla pittura, che mescolava strati di vernice, resina, lustrini e collage in composizioni luccicanti e tecnicamente complesse. Ofili paragona questo procedimento alle tecniche collagistiche di taglia-e-incolla, tipiche dell'hip-hop. Elemento fondamentale di questo mix era lo sterco di elefante (spesso visto come ripresa umoristica dell'idea del *ready-made* nella storia dell'arte), che veniva incorporato nella complessa struttura del motivo sulla tela, oppure usato come supporto per il dipinto stesso.
I dipinti di Ofili, che affrontano i temi dell'identità nera contemporanea, incorporano fotografie ritagliate da riviste pornografiche e immagini di acconciature afro, mettendo a confronto stereotipi razziali largamente accettati: dalla potenza sessuale maschile alle dee nere della fertilità. Nella sua arte si incontrano numerose influenze: dalla *Bibbia* ai fumetti all'arte tradizionale africana, da William Blake ai film della *blaxploitation*, ossia quel *mélange* culturale di elementi intellettuali e *kitsch* che ha rivitalizzato la pittura contemporanea.
Ofili, nel 1988, ha vinto il Turner Prize, primo pittore dopo Howard Hodgkin al quale fu assegnato nel 1985. Ha te-

nuto la sua prima personale alla Southampton City Art Gallery nel 1998, ed è stato incluso nella collettiva "Sensation", tenutasi alla Royal Academy di Londra nel 1997. Nel 2003 è stato scelto per rappresentare la Gran Bretagna alla Biennale di Venezia. (CS)

Selected Bibliography / Bibliografia selezionata
Brilliant! New Art from London, Walker Art Center, Minneapolis, 1995 (texts by / testi di R. Flood, D. Fogle, S. Morgan, N. Wakefield).
Sensation: Young British Artists from the Saatchi Collection, Royal Academy of Arts, London, 1997 (B. Adams, C. Saatchi, et al.).
Chris Ofili, Southampton City Art Gallery, Southampton; Serpentine Gallery, London; Whitworth Art Gallery, Manchester, 1998 (texts by / testi di L. Corrin, G. Worsdale).
Painting at the Edge of the World, Walker Art Center, Minnesota, 2001 (texts by / testi di D. Birnbaum, Y.A. Bois, D. Fogle, et al.).
Vitamin P, New Perspectives in Painting, edited by / a cura di V. Breuvart, Phaidon Press, London, 2002.

Eduardo Paolozzi
(Edinburgh, 1924)

Eduardo Paolozzi initially trained as a commercial artist and later studied sculpture at the Slade School of Art, before holding his first solo exhibition at the Mayor Gallery, London, in 1947. From 1947-48 he began a series of collages that he called *Bunk*, after Henry Ford's famous statement that "History is more or less bunk... We want to live in the present." Made using illustrations from magazines given to Paolozzi by American ex-servicemen, these works are at once collagist and curatorial, showing his fascination with popular culture, technology and the glamour of American consumerism.
This "pinboard aesthetic" was popular with the Independent Group, founded in 1952, which included artists, photographers, designers, critics and architects. In April 1952, for a meeting of the group held at the Institute of Contemporary Arts in London, Paolozzi gave his famous lecture "Bunk," in which he projected an array of slides taken from science-fiction and popular magazines to create a fast-moving anti-hierarchical juxtaposition of archival images.
During the 1950s Paolozzi participated in several groundbreaking cross-disciplinary exhibitions such as "Parallel of Life and Art" at the ICA (1953), and "This is Tomorrow" at the Whitechapel Art Gallery (1956), which heralded the advent of Pop art. Throughout the 1950s, he also produced a series of bronze sculptures that were perhaps created in response to the Surrealist and *informel* works that he had seen when living in Paris from 1947-49. Cast from wax moulds taken from a repertoire of found and fabricated objects, including a rubber dragon, a toy camera, or clock and radio parts, they were assembled into precarious human or animal forms. These fossilised objects composed from the detritus of the modern world became ghostly portraits characterising the predicament of the individual in a highly mechanised society.
In the following years, Paolozzi furthered his experiments with screen-printing, making a number of works based on the ideas of the philosopher Ludwig Wittgenstein. In the early 1960s, he collaborated with industrial engineers to produce sculptures that mimicked the slick precision of machinery. He also made a series of animations including *The History of Nothing* (1960-62), and wrote a number of books including *Metafisikal Translations* (1962), a fragmentary text full of references to his earlier work, and *Kex* (1966), a combination of dislocated narrative and found photographs. Since the 1980s, Paolozzi has produced an increasing number of public sculptures in the United Kingdom, and in 1999 a reconstruction of his studio was displayed at the Dean Gallery in Edinburgh.

Eduardo Paolozzi studiò prima grafica e poi scultura alla Slade School of Art, e tenne la sua prima personale alla Mayor Gallery di Londra nel 1947. Nel 1947-48 cominciò a realizzare *Bunk* (*Sciocchezze*), una serie di *collage* che prendeva il titolo dalla famosa affermazione di Henry Ford secondo cui "La storia è più o meno un cumulo di sciocchezze (*bunk*, ndr)... Vogliamo vivere nel presente". Questi *collage*, realizzati con ritagli di riviste regalate a Paolozzi da ex-combattenti americani, dimostrano il suo interesse per la cultura popolare, la tecnologia e il fascino del consumismo americano e, spesso, presentano illustrazioni a piena pagina, con una modalità che è allo stesso tempo da autore di collage e da curatore. Questa "estetica da bacheca" divenne popolare con l'Independent Group, fondato nel 1952, che contava fra i suoi aderenti artisti, fotografi, designer, critici e architetti. Nell'aprile del 1952, nel corso di un incontro dell'Independent Group che si svolse all'Institute of Contemporary Arts di Londra, Paolozzi tenne la famosa conferenza "Bunk", durante la quale proiettò rapidamente una serie di diapositive prese da pubblicazioni di fantascienza e da riviste popolari, per creare una giustapposizione antigerarchica di immagini d'archivio. Paolozzi partecipò a mostre interdisciplinari innovative come "Parallel of Life and Art" all'ICA (1953), e "This is Tomorrow" alla Whitechapel Art Gallery (1956), che preannunciò l'avvento della Pop Art.
Nel corso degli anni Cinquanta, Paolozzi produsse anche una serie di sculture in bronzo, realizzate in contemporanea con le angosciose sculture di artisti post-bellici che Herbert Read aveva etichettato con l'espressione "geometria della paura" e, forse, in risposta all'arte surrealista e all'*art informel* che Paolozzi aveva conosciuto durante il suo soggiorno a Parigi dal 1947 al 1949. Eseguì calchi in cera di un vasto repertorio di oggetti trovati e di uso comune, fra cui un drago di gomma, una macchina fotografica giocattolo, ingranaggi di orologi e pezzi di una radio, che venivano poi assemblati e amalgamati per creare precarie entità umane o animali. Queste superfici fossilizzate, fuse nel bronzo e composte dai detriti del mondo moderno, formano spettrali ritratti che definiscono la difficile situazione dell'individuo in una società altamente meccanizzata.
Negli anni successivi, Paolozzi proseguì i suoi esperimenti con la serigrafia, realizzando una serie di opere su Ludwig Wittgenstein. All'inizio degli anni Sessanta, collaborò con ingegneri industriali per realizzare sculture che riproducessero l'ingegnosità e la precisione dei macchinari. Creò anche una serie di animazioni, fra cui *La storia di nulla* (1960-62), e scrisse alcuni libri, tra cui *Metafisical Translations* (1962), un testo frammentario pieno di allusioni alle sue opere precedenti, e *Kex* (1966), una narrazione disordinata creata con immagini fotografiche recuperate. A partire dagli anni Ottanta, Paolozzi ha realizzato numerose sculture in Gran Bretagna e, dal 1999, la Dean Gallery di Edimburgo ospita una ricostruzione del suo studio. (AS)

Selected Bibliography / Bibliografia selezionata
U.M. Schneede, *Eduardo Paolozzi*, Thames & Hudson, London, 1971.
Eduardo Paolozzi, Tate Gallery, London, 1971 (text by / testo di F. Whitford).
W. Konnertz, *Eduardo Paolozzi*, DuMont, Paris, 1984.
Eduardo Paolozzi, Writings and Interviews, edited by / a cura di R. Spencer, Oxford University Press, Oxford, 2000.
F. Pearson, *Paolozzi*, National Galleries of Scotland, Edinburgh, 2002.

Paul Pfeiffer
(Honolulu, 1966)

Born in Honolulu, Paul Pfeiffer moved to New York as a youth. In his artworks, he turns his analytical eye on the workings of the contemporary imagination, made up of mainstream myths from sports, film, television, artificial

natural scenes, investigating the most intimate psychological and political repercussions provoked in the viewer by the technology and products of the society of spectacle. Reproducing an agitated moment from a finale of the NBA championship (*Race Riot*, 2001), or editing together thousands of sections of the same championship (*John 3:16*, 2000), a brief scene from a Tom Cruise film (*The Pure Products Go Crazy*, 1998), or fragments of a concert by David Bowie or Michael Jackson (*Sex Machine*, 2001; *Live Evil*, 2002), or the splendour of a sunset and a dawn over the ocean inadvertently turning one into another (*Study for Morning after the Deluge*, 2001), Pfeiffer confronts the viewer with images of a shared and familiar media landscape, and subjects them to modifications that are both meaningful and imperceptible. The interest lies in their susceptibility to technological and media manipulation and their possible oneiric drift: "Like a guilty wish or an unconscious desire, technology is already deep inside you" (Pfeiffer). The artist takes the images and intervenes in them, creating visual and acoustic special effects with the most sophisticated computer technology. Stressing the artificial character of the images themselves, he shows their loss of objective consistence and the loss of identity of their protagonists, sucked up into a media perspective of multiple projections. These videos, recorded in short loops, are presented as epiphanies in which the images are reshown on miniaturised screens mounted on long metal rods that hold them suspended in space, or on video-cameras with LCD screens installed on pedestals and framed in little glass display cabinets. Reflection on the complex spatiality that has been passed down from the Renaissance and the Baroque to the digital age, serves to reveal the immaterial, virtual nature of the images and the ambiguity of the contemporary gaze. Pfeiffer took part in "Greater New York" at PS1 Contemporary Art Center / a MoMA Affiliate in 2000 and the Whitney Biennial the same year. He has had solo shows at UCLA Hammer Museum, Los Angeles (2001), at MIT List Visual Art Center, Cambridge, MA., at the Museum of Contemporary Art, Chicago (2002) and at K20 K21 Kunstsammlung Nordrhein-Westfalen, Düsseldorf (2004).

Paul Pfeiffer è nato a Honolulu, ma si stabilisce a New York da giovane. Nelle sue opere, rivolge il suo sguardo analitico al funzionamento dell'immaginario contemporaneo, fatto di miti *mainstream*, di sport, di cinema, di televisione, di artificiali scenari naturali, indagando le più intime ripercussioni psicologiche e politiche che l'invasione della tecnologia e dei prodotti della società dello spettacolo suscita nello spettatore. Riproducendo un momento concitato di una finale del campionato NBA (*Race Riot*, [*Rivolta razziale*], 2001) o le cinquemila immagini di partite dello stesso campionato registrate dalla televisione (*John 3:16*, *Giovanni 3:16*, 2000), una breve scena di un film con Tom Cruise (*The Pure Products Go Crazy*, [*I prodotti puri impazziscono*], 1998) o la visione di un frammento di un concerto di David Bowie o Michael Jackson (*Sex Machine* [*Machina da sesso*], 2001; *Live Evil* [*Il male in diretta*], 2002), o ancora lo splendore di un tramonto e di un'alba sull'oceano che si tramutano inavvertitamente l'uno nell'altro (*Study for Morning after the Deluge* [*Studio per mattina dopo il diluvio*], 2001), Pfeiffer porge allo spettatore immagini di uno scenario mediatico consueto e condiviso, operando significative quanto impercettibili modificazioni. L'interesse di queste immagini risiede nella loro manovrabilità tecnologica e mediatica e nella loro possibile deriva onirica: "come una volontà colpevole, come un desiderio inconsapevole, la tecnologia è già dentro di te" (Pfeiffer). L'artista preleva e interviene sulle immagini, creando effetti speciali visivi e sonori servendosi delle più sofisticate tecnologie informatiche. Evidenziando il carattere artificiale delle im-

magini stesse, conferisce loro un aspetto fantasmatico, tale da mostrarne la perdita di consistenza oggettiva e dell'identità dei loro protagonisti, risucchiati in una prospettiva mediatica di proiezioni multiple. Questi video, registrati in *loop* di pochi secondi vengono presentati come epifanie in cui le immagini sono riproposte su schermi miniaturizzati montati su lunghe aste metalliche che li sospendono nello spazio, o sugli schermi di videocamere a cristalli liquidi installate su piedistalli e incorniciate in piccole bacheche di vetro. La riflessione sulla complessa spazialità, che dal Rinascimento e dal Barocco si trasmette all'era digitale, serve a svelare la natura immateriale e virtuale delle immagini e l'ambiguità propria dello sguardo contemporaneo. Pfeiffer ha partecipato, nel 2000, a "Greater New York" al PS1 Contemporary Art Center / a MoMA Affiliate e, nello stesso anno, anche alla Whitney Biennial di New York. Gli sono state dedicate mostre personali all'UCLA Hammer Museum di Los Angeles (2001), al MIT List Visual Art Center, di Cambridge, MA., al Contemporary Museum of Art di Chicago (2002), e al K20 K21 Kunstsammlung Nordrhein-Westfalen di Düsseldorf (2004). (AV)

Selected Bibliography / Bibliografia selezionata
G. Coxhead, "Contemporary Visual Arts," *Exhibitions*, Vol. 33, London, 2001.
Loop – Alles auf Anfang, Kunsthalle der Hypo-Kulturstiftung, Munich, 2001 (text by / testo di K. Biesenbach).
S. Basilico, "A Conversation with Paul Pfeiffer," *Documents*, Los Angeles, No. 21, Fall-Winter / autumno-inverno 2001-02.
Tempo, Museum of Modern Art, New York, 2002 (texts by / testi di M. Basilico, P. Herkenhoff, R. Marconi).
Paul Pfeiffer, The Museum of Contemporary Art, Chicago, 2003 (texts by / testi di J. Farver, D. Molon).
C. Christov-Bakargiev, "Paul Pfeiffer," *Cream 3*, edited by / a cura di Gilda Williams, Phaidon Press, London, 2003.

Pablo Picasso
(Malaga, 1881 – Mougins, 1973)

Pablo Picasso was one of the leading figures of modern art. He worked in many media, including painting, sculpture, etching, lithography, ceramics and design, and his work covered a number of phases and styles. Throughout his career, however, he consistently represented the human figure, however idealized, fragmented or abstracted.
Picasso trained at Coruña and Barcelona art schools before spending a few months at the Royal Academy in Madrid in the 1890s. He spent the turn of the century between Barcelona (where he was associated with the circle of artists who formed around the Els Quatre Gats café) and Paris, where his work was included in the 1900 Universal Exhibition. Between 1901 and 1904 he embarked on his famous Blue Period, during which he produced numerous portraits of prostitutes, beggars and the impoverished. The subsequent Rose Period focused on the families of *saltimbanques* – a migrant community of street acrobats, musicians and clowns. *Les Demoiselles d'Avignon* (*The Girls form Avignon*, 1906-07), which depicted five naked prostitutes in a brothel, marked the beginning of a more radical style, influenced both by Cézanne and by tribal art.
Picasso met Georges Braque in 1907 and together they founded Cubism, whose fragmented compositions aimed to depict multiple viewpoints simultaneously. Picasso's use of collage after 1912 expanded the formal vocabulary of early Cubism with the introduction of fragments of the everyday onto the picture plane. From the early 1920s, he embarked on a repertoire of styles including neo-classical figure paintings, the *Tauromachie* series and expressive, metamorphic works that were exhibited alongside those of the Surrealists. One of his most celebrated paintings, *Guer-nica* (1937), was inspired by the bombing of the Spanish town of that name during the Spanish Civil War, and yielded a number of important paintings on the theme of the *"weeping woman."* *Guernica* toured Europe and the US in 1938-39 to raise funds in aide of Spanish Relief and in 1939 Picasso exhibited in an important retrospective at the Museum of Modern Art.
After the war Picasso became involved in the Peace movement, designing the *Dove of Peace* in 1949 and a mural for the UNESCO building in Paris (1958). Subsequently, he embarked on a sequence of ceramics and sheet metal sculptures, as well as a series of works based on Velázquez's *Las Meniñas* and, later, on the works of Old Masters such as Delacroix and Manet.

Come pittore, scultore, acquafortista, litografo, ceramista e designer, e attraverso miriadi di fasi, stili e periodi, Pablo Picasso rappresentò costantemente la figura umana. Per quanto idealizzate, frammentate o astratte, le sue opere conservano sempre una forte presenza fisica. Picasso studiò alle scuole d'arte di La Coruña e Barcellona, prima di trascorrere alcuni mesi all'Accademia Reale di Madrid negli anni Novanta dell'Ottocento. La fine del secolo lo vide muoversi tra Barcellona (dove frequentò la cerchia di artisti che si era formata intorno al caffè Els Quatre Gats) e Parigi, dove venne incluso nell'Esposizione Universale del 1900. Tra il 1901 e il 1904 realizzò le opere del famoso "periodo blu", fra cui numerosi ritratti di prostitute, mendicanti e poveri. Il successivo "periodo rosa" vide come soggetto privilegiato le famiglie di saltimbanchi – una comunità migrante di acrobati, musicisti e clown che si esibiva nelle strade. *Les Demoiselles d'Avignon* (*Le ragazze di Avignone*, 1906-07), il ritratto di cinque prostitute nude in un bordello, segnò l'inizio di uno stile più radicale, influenzato da Cézanne e dall'arte tribale. Picasso incontrò Georges Braque nel 1907, e insieme a lui fondò il Cubismo, le cui composizioni frammentate miravano a rappresentare contemporaneamente molteplici punti di vista. A partire dal 1912, Picasso utilizzò il collage per espandere il vocabolario formale del primo Cubismo, con l'introduzione di frammenti della vita quotidiana sul piano pittorico. Dall'inizio degli anni Venti, Picasso inaugurò un vasto repertorio di stili, fra cui i dipinti figurativi neoclassici, la serie delle *Tauromachie* e le opere espressive e metamorfiche che espose insieme ai surrealisti. Uno dei suoi dipinti più famosi, *Guernica* (1937), fu ispirato dal bombardamento dell'omonima cittadina spagnola, e produsse una serie di quadri importanti sul tema della "donna piangente". Nel 1938-39 *Guernica* girò per l'Europa e gli Stati Uniti per raccogliere fondi a sostegno dello Spanish Relief, e sempre nel 1939 le opere dell'artista vennero esposte in un'importante retrospettiva al Museum of Modern Art di New York. Dopo la guerra Picasso aderì al movimento pacifista, disegnando la *Colomba della pace* (1949) e un murale per il Palazzo dell'UNESCO di Parigi (1958). In seguito realizzò una serie di sculture in ceramica e lamiera, seguita da un'altra serie di opere che si rifacevano a *Las Meniñas* di Velázquez e, più tardi, ad antichi maestri come Delacroix e Manet. (AS)

Selected Bibliography / Bibliografia selezionata
Picasso: 200 masterworks from 1898 to 1972, edited by / a cura di B. B. Rose, B. Ruiz Ricasso, Bulfinch Press Book, London, 2001.
R. E. Krauss, *The Picasso Papers*, Thames & Hudson, London, 1998.
B. Geiser, *Picasso peintre-graveur: catalogue raisonné de l'oeuvre gravé et lithographié et des monotypes*, Kornfeld, Berne, 1986-96.
P. Capanne, *El siglo de Picasso*, Ministerio de Cultura, Madrid, 1982.
Picasso: artist of the century, Helly Nahmad Gallery, London, 1998 (texts by / testi di J. Hyman, H. Nahmad).

Adrian Piper
(New York, 1948)

Adrian Piper emerged out of the 1960s Conceptual art movement in New York associated with artists such as Vito Acconci, Hans Haacke and Sol LeWitt. Her early works, like *Concrete Infinity 6" Square* (1968) and the audio-recorded performance *Streetwork Streettracks* (1969), demonstrate the aesthetic and formal influences of these works, as well as the impact of Minimalism. In the 1970s, against the backdrop of the bombing of Cambodia, the Jackson State and Kent State massacres and the surfacing of the Women's movement, Piper turned towards a dialectical mix of incisive political engagement informed by her personal experiences. In performances such as the *Catalysis* series (1970), she transformed her body into an "object of art," used as a tool to test the boundaries of intolerance, racial stereotyping and social acceptability.
As a light-skinned black woman, Piper was particularly aware of racist, xenophobic and gender prejudices. As she embarked upon her philosophical studies at Harvard she began *The Mythic Being* project (1972-75), disguising herself as a street-wise black man and playing-out stereotypes through public displays of aggression or sexuality. This strategy, exemplified by her drawing *Self-portrait Exaggerating My Negroid Features* (1981), critiques the spurious visual categorisations inherent within racist attitudes.
Into the later 1970s and 1980s, Piper's installation work became more complex, with multi-layered soundtracks and the use of video, light boxes and found imagery. In *Art for the Art World Surface Pattern* (1977) a white room was wallpapered with images of violent world events while the voice of an imaginary spectator provided an increasingly hysterical commentary against politicised art. From the mid-1980s Piper used the motif of the "hear no/speak no/see no evil" monkeys to symbolise white people who do not consider racism an immediate problem. In the later 1980s she embarked on what she describes as "Meta-Performances" with the works *My Calling (Card) #1 and #2* (1986-90) – business cards printed with texts that she handed to individuals whenever they made unwanted approaches or racist comments.
In 1987, a twenty year retrospective, "Adrian Piper: Reflections 1967–1987," opened at the Alternative Museum, New York, and continued to travel in the U.S.A. until 1991 before moving to Europe. To celebrate her fortieth birthday, Piper created *The Big Four-Oh* (1988), a multi-faceted installation that included bodily fluids and sculptural forms as well as music. Her philosophical and other writings have included "Rationality and the Structure of the Self" (1990), "Passing for White, Passing for Black" (1991), "Xenophobia and Kantian Rationalism" (1992) and "Kant on the Objectivity of the Moral Law" (1997).

Adrian Piper si afferma all'interno del movimento dell'Arte Concettuale newyorchese degli anni Sessanta, insieme ad artisti come Vito Acconci, Hans Haacke e Sol LeWitt. Le sue prime opere, tra cui *Concrete Infinity, 6" Square* (*Immensità concreta, Quadrato di 6"*, 1968) e la performance audio-registrata *Streetwork Streettracks* (*Lavori di strada Tracce di strada*, 1969), mostrano l'influenza estetica e formale del Minimalismo e dell'Arte Concettuale. Negli anni Settanta, sulla spinta dell'invasione della Cambogia, dei massacri della Jackson State e della Kent State, e dell'emergere del movimento femminista, Piper passa dall'Arte concettuale astratta a un mix dialettico di forte impegno sociale e politico, permeato di esperienze personali. In performance come la serie *Catalysis* (*Catalisi*, 1970), il suo corpo si trasforma in un "oggetto dell'arte", usato come strumento per saggiare i confini dell'intolleranza, degli stereotipi razziali e dell'accettabilità sociale.
Come una donna nera dalla pelle chiara, che è spesso al corrente dei commenti razzisti dei bianchi, Piper è parti-

colarmente consapevole dei pregiudizi razziali e xenofobi. Mentre frequenta gli studi di filosofia a Harvard, avvia anche il progetto *The Mythic Being* (*L'essere mitico*, 1972-75), travestendosi da "nero del ghetto" e mettendo in scena gli stereotipi con pubbliche ostentazioni di aggressività e sessualità. Questa strategia, esemplificata dal disegno *Self-portrait Exaggerating My Negroid Features* (*Autoritratto che esagera i miei tratti*) negroidi, 1981), critica le false categorizzazioni visive insite negli atteggiamenti razzisti.

Alla fine degli anni Settanta, e nel corso degli anni Ottanta, le sue installazioni diventano più complesse, con colonne sonore stratificate, l'uso di video, *light box* e immagini recuperate. In *Art for the Art World Surface Pattern* (*Arte per il modello della superficie del mondo dell'arte*, 1977) la voce dubbiosa e irritata di uno spettatore immaginario, in una stanza bianca tappezzata di immagini di episodi violenti, commenta, in tono sempre più isterica mente negativo, la politicizzazione dell'arte. Dalla metà degli anni Ottanta, Piper, per riferirsi ai bianchi che non considerano il razzismo un problema immediato, utilizza il tema delle tre scimmiette "non vedo/non sento/non parlo". Alla fine del decennio, in *My Calling (Card) #1 and #2* (*La mia chiamata [Scheda] n. 1 e n. 2*, 1986-90), intraprende quella che lei stessa definisce *Meta-Performance*. L'opera è costituita da biglietti da visita stampati che vengono consegnati a chiunque compia approcci sgraditi o esprima commenti razzisti. Nel 1987 l'Alternative Museum presenta una retrospettiva di vent'anni delle sue opere, "Adrian Piper: Reflections 1967-1987", che gira per gli Stati Uniti fino al 1991 per poi trasferirsi in Europa. Per celebrare il suo quarantesimo compleanno, Piper crea *The Big Four-Oh* (*I grandi Quattro-Oh*, 1988), un'installazione sfaccettata che comprende liquidi corporei, forme scultoree e musica (utilizzata anche nella precedente serie *Funk Lessons* [*Lezioni di funk*], del 1983). Nel 1991 scrive il saggio *Passing for White, Passing for Black*. I suoi scritti filosofici comprendono *Rationality and the Structure of the Self* del 1990, *Xenophobia and Kantian Rationalism* (testo di una conferenza del 1992), e *Kant on the Objectivity of the Moral Law* del 1997. (CG)

Selected Bibliography / Bibliografia selezionata
Adrian Piper: Reflections 1967-1987, The Alternative Museum, New York, 1987 (texts by / testi di A. Piper et al.).
Adrian Piper, Ikon Gallery/Cornerhouse Manchester, 1991 (texts by / testi di E. MacGregor et al.).
M. Berger, "Black Skin, White Masks: Adrian Piper and the Politics of Viewing," in *How Art Became History: Essays on Art, Society and Culture in Port-New Deal America*, Harper Collins, London, 1992.
A. Piper, *Out of Order, Out of Sight. Volume I: Selected writings in Meta-Art 1968-1992*, The MIT Press, Cambridge, MA., 1996.
Adrian Piper: A Retrospective, edited by / a cura di M. Berger, Fine Art Gallery, Baltimore, 1999.

Michelangelo Pistoletto
(Biella, 1933)

Michelangelo Pistoletto was a protagonist of the Arte Povera movement that emerged in Turin and other Italian cities in the mid-1960s. In 1962 he superimposed his life-size self portrait onto a reflective sheet of steel, and since then he has made many similar works in which images of ordinary objects or people are applied to reflective surfaces. For Pistoletto, this mirror device acts as a way of including the outside world in the artwork. The viewer becomes part of the reflective, and thus virtually three-dimensional, surface, giving the work the character of a real experience in a state of constant flux.
Pistoletto called a group of his works made from 1965 to 1966 *Oggetti in meno* (*Minus Objects*), since their principle of distortion reduces the artwork to a speculative compo-

nent of interrogation and reflection. These works would lead to the *Progetto Arte* (*Art Project*), made from 1994 onwards, which heralded his return of interest in performance practices and theatre. In 1968 he founded the Gruppo Zoo, part of his progressive involvement in plural and interactive practices, such as *Arte dello squallore. Quarta generazione* (*Art of Squalor. Fourth Generation*, 1985); *Anno Bianco* (*White Year*, 1989); *Tartaruga felice* (*Happy Turtle*, 1992), based on confrontation and dialogue with the viewer. From the 1970s onwards the mirror, now free of images, was used to suggest a dimension of potentiality and virtuality within the real space (*Le Stanze* [*Rooms*, 1975-76]; *Divisione e moltiplicazione dello specchio* [*Division and Multiplication of the Mirror*, 1975-78]). In 1998 he founded the Cittadellarte-Fondazione Pistoletto in Biella, whose exhibitions and training activities are based around UNIDEE – University of Ideas. This institution represents an active translation of the *Art Project* into a multidisciplinary laboratory devoted to research according to the principle of a "socially responsible transformation."
Pistoletto has had solo shows in major international museums including the Kestner Gesellschaft, Hanover (1973), the Nationalgalerie, Berlin (1987), the San Francisco Museum of Modern Art (1980), the Westfälischer Kunstverein, Münster (1983), the Aft Gallery of Ontario, Toronto (1986), PS1 Contemporary Art Center, New York (1988), the Deichtorhallen, Hamburg (1992), the Fundação de Serralves, Oporto (1993), the Museum Moderner Kunst, Vienna (1995), the Museu d'art Contemporani, Barcelona (2000) and the Musée d'Art Contemporain, Lyon (2002).

Assumendo come punto di partenza il proprio autoritratto a dimensione reale su sfondo nero, a partire dal 1962 Michelangelo Pistoletto applica, su lastre d'acciaio rispecchianti immagini di oggetti o di persone comuni, a dimensione reale, dipinti su carta velina e, in seguito, serigrafati. Per Pistoletto lo specchio include tutto il mondo esterno: in primo luogo l'artista stesso e lo spettatore che si posiziona accanto, davanti o dietro queste immagini. Ritrovarsi a far parte della superficie specchiante e quindi virtualmente tridimensionale – dell'opera, fa acquisire all'opera stessa la dimensione di un'esperienza reale, in perenne mutamento. Protagonista dell'Arte Povera emersa a Torino alla metà degli anni Sessanta, Pistoletto creò, nel 1965-66, gli *Oggetti in meno*: questi oggetti e strutture sono definiti "in meno" dall'artista perché non si aggiungono al mondo, ma si definiscono come elementi in grado di incorporare in sé stessi il principio della difformità e varietà del mondo reale così come la componente speculativa dell'interrogazione e del rispecchiamento. Queste opere, che a partire dal 1994 condurranno agli oggetti di socializzazione quotidiana del *Progetto Arte*, preannunciano il suo ritorno di interesse per le pratiche performative e il teatro (nel 1968 fonda il Gruppo Zoo), così come il progressivo coinvolgimento in forme creative pluralistiche e interattive, basate sul confronto e sul dialogo in cui si esplica pienamente la loro natura di esperienza diretta: *Arte dello squallore. Quarta generazione* (1985); *Anno Bianco* (1989); *Tartaruga felice* (1992). Dagli anni Settanta lo specchio, ormai privo di immagini, è utilizzato per articolare lo spazio in modo da suggerire una dimensione di potenzialità e virtualità all'interno del reale (*Le Stanze*, 1975-76; *Divisione e moltiplicazione dello specchio*, 1975-78). Nel 1998 fonda a Biella la "Cittadellarte - Fondazione Pistoletto", la cui attività espositiva e di formazione ha al suo centro la "UNIDEE – Università delle idee". Questa nuova istituzione rappresenta una traduzione attiva del *Progetto Arte* nella sua qualità di laboratorio multidisciplinare dedicato alla ricerca attraverso il principio di una "trasformazione socialmente responsabile". Mostre personali gli sono state dedicate dai più importanti musei internazionali: la Kestner Gesellschaft di Hannover nel 1973, la Nationalgalerie di Berlino nel 1978, il San Francisco Museum

of Modern Art nel 1980, la Westfälischer Kunstverein di Münster nel 1983, l'Art Gallery of Ontario di Toronto nel 1986, il P.S.1 Center for Contemporary Art di New York nel 1988, la Deichtorhallen di Amburgo nel 1992, la Fundação de Serralves di Oporto nel 1993, il Museum Moderner Kunst di Vienna nel 1995, il MABCA Museu d'Art Contemporani di Barcellona nel 2000, il Musée d'Art Contemporain di Lione nel 2002. (AV)

Selected Bibliography / Bibliografia selezionata
Michelangelo Pistoletto, Galleria Nazionale d'Arte Moderna, Roma; Electa, Milano 1990 (texts by / testi di A. Monferini, A. Imponente, F. Fiorani).
G. Celant, *Pistoletto*, Electa, Milano, 1990.
Michelangelo Pistoletto. Le porte di palazzo Fabroni, Palazzo Fabroni, Pistoia; Charta, Milano 1995 (texts by / testi di C. d'Afflitto, B. Corà, C. Pistoletto, M. Pistoletto, E. Schlebrügge, E. Schweeger, A. Spiegel).
M. Pistoletto, *A Minus Artist*, Hopefulmonster, Torino 1998.
Michelangelo Pistoletto, MACBA Museu d'Art Contemporani; Actar, Barcelona 2000 (texts by / testi di R. Guidieri, V. Goudinoux, R. Hopper, M. Pistoletto, J.A. Ramirez, M. Tarentino).
Michelangelo Pistoletto: Continents de temps, Musée d'Art Contemporain, Lyon 2002 (texts by / testi di I. Bertolotti, M. Maffesoli, M. Pistoletto, T. Raspail).

Richard Prince
(Panama, 1949)

Despite an early career as a figure painter, from the mid-1970s Richard Prince adopted photomontage and text combined with visual puns, in the vein of conceptual photographic work by artists such as Vito Acconci, John Baldessari and Bruce Nauman. At the time Prince held a job at *Time-Life* in New York, clipping editorials from magazines and papers. He started cutting out advertisements from publications for luxury goods for his own use, focusing in particular on perfume, cigarettes and alcohol. In *Untitled (Living Rooms)* (1977) the artist re-photographed four advertisements from an interiors manufacturer and presented them as his own. The gesture was provocative and effective in its simplicity, reflecting on the media, social structures, capitalism and ideas around originality and authenticity.
For the next five years Prince extended this technique, sometimes photographing colour ads in black and white or vice versa, cropping images, and carefully extracting all textual references from the final results. Comparing the process to a kind of musical mixing, Prince worked with sets of image types, in part attracted by their sheer visual presence, in part by their portrayal of social stereotypes, of what he termed "Social Science Fiction," role-play and subjectivity. He has often incorporated a third-person's voice in his writings, slipping in and out of fluctuating identities. In his *Cowboy series* (1980-2002) the artist re-photographed and enlarged advertising images of the Marlboro cowboy, engaging with the ubiquitous American myths about man, nature and masculinity. He developed these themes further in the 1990s by collecting celebrity portraits and signed memorabilia, using them to explore the creation of the celebrity myth.
From the mid-1980s Prince expanded his vocabulary, using multiple images printed onto the same sheet of paper as well as appropriating cartoons and jokes, layering them over one another, silk-screening as well as copying by hand. In the later 1980s he began to use relief and sculpture in the form of monochromatically painted *Car Hoods* (1987-2002), as an ironic nod towards both Abstract Expressionism and consumer fantasy.

Nonostante avesse iniziato la propria carriera come pittore figurativo, a partire dalla metà degli anni Settanta, Ri-

chard Prince passò al fotomontaggio e ai testi combinati con bisticci visivi, sulla scia della fotografia concettuale di artisti come Vito Acconci, John Baldessari e Bruce Nauman. A quel tempo Prince lavorava saltuariamente per "Time-Life" a New York, ritagliando editoriali da riviste e giornali; a un certo punto cominciò a ritagliare, per proprio uso personale, pubblicità di beni di lusso, concentrandosi, in particolare, sui profumi, sulle sigarette e sugli alcolici. In *Untitled (Living Rooms)* (*Senza titolo [Soggiorni]*) (1977) l'artista ri-fotografò quattro pubblicità di un fabbricante di arredamenti e le presentò come proprie. Era un gesto provocatorio ma, nella sua semplicità, efficace, che portava a riflettere sui *mass media*, sulle strutture sociali, sul capitalismo e sulle idee di originalità e autenticità.

Per i cinque anni successivi Prince approfondì questa tecnica, fotografando in bianco e nero le pubblicità a colori e viceversa, scontornando le immagini ed eliminando accuratamente, dal risultato finale, tutti i riferimenti testuali. Paragonando il procedimento a una specie di *mix* musicale, Prince lavorò con serie di immagini tipo, attratto in parte dalla loro pura presenza visiva, e in parte dalla loro rappresentazione degli stereotipi sociali, di ciò che egli definiva "Social Science Fiction", simulazione di ruoli e soggettività. Prince ha spesso incorporato nei suoi scritti una voce di una terza persona, scivolando dentro e fuori da identità fluttuanti. Nella sua *Cowboy series* (*Serie dei Cowboy*) (1980-2002), ha ri-fotografato e ingrandito le immagini del cowboy della Marlboro, concentrandosi sugli onnipresenti miti americani della mascolinità e del rapporto uomo/natura. Negli anni Novanta ha sviluppato ulteriormente questi temi, raccogliendo ritratti di celebrità e oggetti autografati, utilizzandoli per esplorare la creazione del mito della celebrità.

Dalla metà degli anni Ottanta, Prince ha ampliato il proprio vocabolario, usando immagini multiple stampate sullo stesso foglio di carta e appropriandosi di fumetti e barzellette, stratificandoli uno sopra l'altro, serigrafandoli e copiandoli a mano. Alla fine degli anni Ottanta cominciò a usare rilievi e sculture nella forma dei monocromatici *Car Hoods* (*Cofani di auto*) (1987-2002), che volevano ironicamente alludere all'Espressionismo Astratto e alle fantasie consumistiche. (CG)

Selected Bibliography / Bibliografia selezionata
R. Prince, *Why I Go to the Movies Alone*, Tanam Press, New York, 1983.
R. Prince, *Jokes, Gangs, Hoods*, Galerie Rafael Jablonka, Köln; Galerie Gisela Capitain, Köln, 1990.
Richard Prince, Whitney Museum of American Art, New York, 1992 (texts by / testi di L. Phillips, et al.).
Richard Prince: Paintings, Photographs, , Hatje Cantz, Ostfildern-Ruit, 2002 (texts by / testi di B. Mendes Bürgi, B. Ruf, G. van Tuyl).
Richard Prince: Photographs 1977-1993, Kestner-Gesellschaft, Hannover, 1994 (texts by / testi di B. Groys, C. Haenlein, N. Smolik).
Richard Prince, Phaidon Press, New York, 2003 (texts by / testi di R. Brooks, J. Rian, L. Sante).

Gerhard Richter
(Dresden, 1932)

Gerhard Richter grew up under the III Reich and later National Socialism in East Germany. Before enrolling in the mural painting department at the Dresden Art Academy he made Communist banners for the government of the German Democratic Republic. He moved to West Germany in 1961, shortly before the Berlin Wall was erected, where he enrolled in the Academy of Art, Düsseldorf. In 1971 he joined the Academy faculty. Richter was initially influenced by *Art Informel* and Abstract Expressionism, turning to painting from photographs in the early 1960s. His interest

in photography has focused in particular on its informality and artlessness, on images that are "fascinating not on account of an unusual composition but on account of what it says, of the information it conveys." These he transposed to canvas in meticulous detail, blurring the final image with a dry brush. This strategy allowed him to short-circuit the ideological extremes of Socialist Realism or Abstract Expressionism, as well as notions of artistic creativity and production, returning attention to the act, process and space of representation in painting.

Richter's repertoire of images has ranged from the private realm of family and friends to the public arena of news and events. These are transformed through paint, the muted yet luminous palette, flat surface and "out of focus" imagery taking his figurative work into a realm between documentary and history painting. By contrast his abstract works are vividly coloured yet austerely rational and coolly expressive, while his landscapes often depict hostile or barren environments that are devoid of human presence. The artist's own biography, fragments from contemporary society, culture and politics resonate throughout his œuvre, as do art-historical styles that span the Renaissance to the present day. Yet his paintings invite viewers to draw their own conclusions. As he has stated, "Seeing is a decisive act, and ultimately it places the maker and viewer on the same level."

Richter held his first solo exhibition at Galerie Heiner Friedrich in 1964, and since then has exhibited internationally, including several editions of the Venice Biennale and "Documenta." His latest retrospective, organised by The Museum of Modern Art, New York, toured the United States in 2002 and early 2003.

Gerhard Richter crebbe dapprima sotto il III Reich e, poi, sotto il regime comunista della Germania dell'Est. Prima di iscriversi al dipartimento di pittura murale dell'Accademia d'Arte di Dresda, realizzò alcuni stendardi per il governo della Repubblica Democratica Tedesca. Si trasferì in Germania occidentale nel 1961, poco prima che venisse eretto il Muro di Berlino, e si iscrisse all'Accademia d'Arte di Düsseldorf, dove cominciò a insegnare nel 1971. Dopo il trasferimento in Germania occidentale, Richter venne inizialmente influenzato dall'Arte Informale e dall'Espressionismo Astratto, passando, all'inizio degli anni Sessanta, dalla fotografia alla pittura. Il suo interesse per la fotografia si è concentrato in particolare sugli aspetti di informalità e spontaneità, su immagini che sono "affascinanti non a causa di una composizione insolita, ma per ciò che esse esprimono, per le informazioni che trasmettono". Richter trasponeva queste immagini su tela con grande meticolosità, sfocando il risultato finale con un pennello asciutto. Questo metodo gli permetteva di aggirare gli estremi ideologici del Realismo socialista e dell'Espressionismo Astratto, riportando l'attenzione sull'atto, sul processo e sullo spazio della rappresentazione nella pittura.

Il repertorio di immagini di Richter spazia dall'ambito privato della famiglia e degli amici a quello pubblico dei fatti e delle notizie. Tutto ciò viene trasformato tramite la pittura; i colori smorzati eppure luminosi, le superfici piatte e le immagini sfocate conducono la sua opera figurativa in un mondo a metà strada fra la pittura documentaristica e la pittura storica. Per contrasto, le sue opere astratte sono vividamente colorate eppure sobriamente razionali o freddamente espressive, mentre i suoi paesaggi raffigurano spesso ambienti ostili o desolati, privi di qualunque presenza umana. In tutta l'opera di Richter si trovano reminiscenze della sua biografia, frammenti della società, della cultura e della politica contemporanee, insieme a echi di stili artistici che vanno dal Rinascimento a oggi. Eppure, ogni quadro di Richter invita lo spettatore a trarre da solo le proprie conclusioni. Come lui stesso ha affermato, "l'atto di vedere è un atto decisivo, che in definiti-

va mette l'artefice e lo spettatore sullo stesso piano". Richter tenne la sua prima personale nel 1964 alla Galerie Heiner Friedrich, e da allora ha esposto a livello internazionale, fra cui anche in diverse edizioni della Biennale di Venezia e di "Documenta." La sua retrospettiva più recente, organizzata dal Museum of Modern Art di New York, ha percorso per gli Stati Uniti nel 2002 e nei primi mesi del 2003. (AT)

Selected Bibliography / Bibliografia selezionata
Gerhard Richter, Tate Gallery, London, 1991 (texts by / testi di N. Ascherson, S. Germer, and S. Rainbird).
Gerhard Richter: The Daily Practice of Painting: Writings and Interviews 1962–1993, edited by / a cura di H.U. Obrist, MIT Press, Cambridge; Anthony d'Offay Gallery, London, 1995.
Gerhard Richter, Gli Orli, Prato, 1999 (text by / testo di B. Corrà).
Gerhard Richter, Forty Years of Painting, The Museum of Modern Art, New York, 2002 (text by / testo di R. Storr).
Gerhard Richter - Atlas: A Reader, Whitechapel Gallery, London, 2003 (texts by / testi di B.H.D. Buchloh, J.F. Chevrier, L. Cooke, et al.).

Alexandr Rodchenko
(St. Petersburg, 1891 – Moskva, 1956)

In 1915, Alexander Mihailovich Rodchenko studied under Nikolai Feshin and Georgia Medvedev at the Arts College of Kagan (1910-14). Here he met his future wife Varvara Stepanova and made his first abstract drawings, influenced by the Suprematism of Kasimir Malevich. The following year, he participated in "The Store," an exhibition organised by Vladimir Tatlin. With other artists, including Stepanova, Rodchenko founded the Constructivist movement. In 1921 he joined the Productivist group, which advocated the incorporation of art into everyday life and he gave up painting in order to concentrate on graphic design for posters, books and films. Impressed by the photomontages of the German Dada artists, he started to make montages with found images in 1923, when he also began taking his own photographs. From 1923 to 1928 he collaborated closely with Vladimir Mayakovsky on the design and layout of *LEF* and *Novy LEF*, the publications of Constructivist artists. Rodchenko joined the "October" group – the most important organisation for photography and cinematography – in 1928 and, in the 1930s, with the changing Party guidelines governing artistic practice, he concentrated on sports photography and official parades. He returned to painting in the late 1930s, stopped photographing altogether in 1942, and produced Abstract Expressionist works in the 1940s.

Aleksandr Mihailovich Rodchenko studiò con Nikolaj Feshin e Georgij Medvedev alla scuola d'arte di Kazan (1910-14), dove incontrò la futura moglie Varvara Stepanova e, nel 1915, realizzò i suoi primi disegni astratti, influenzati dal Suprematismo di Kazimir Malevich. L'anno seguente partecipò alla mostra "Magazin", organizzata da Vladimir Tatlin. Insieme ad altri artisti, fra cui la Stepanova, Rodchenko fondò il movimento costruttivista. Nel 1921 si unì al gruppo produttivista, che sosteneva l'incorporazione dell'arte nella vita quotidiana, e smise di dipingere, per concentrarsi sul cinema e sulla grafica di manifesti e libri. Colpito dai fotomontaggi dei dadaisti tedeschi, cominciò, nel 1923, a realizzare *collage*, e a questa data risale anche il suo interesse per la fotografia. Dal 1923 al 1928, Rodchenko collaborò da vicino con Vladimir Majakovskij per la progettazione grafica e l'impaginazione di "LEF" e di "Novyj LEF", le riviste del movimento costruttivista. Nel 1928, entrò a far parte del gruppo Oktjabr (Ottobre) – la più importante organizzazione di fotografi e cineasti – e negli an-

ni Trenta, con il cambiamento delle direttive del partito sulle pratiche artistiche, si concentrò sulla fotografia di eventi sportivi e di parate ufficiali. Tornò alla pittura alla fine degli anni Trenta, smise di fotografare nel 1942 e, negli anni Quaranta realizzò opere nello stile dell'Espressionismo Astratto. Morì a Mosca nel 1956. (CG)

Selected Bibliography / Bibliografia selezionata
A. Rodchenko, V. Stepanova, P. Noever, *Aleksandr M. Rodchenko and Varvara F. Stepanova: The Future is Our Only Goal*, Prestel, München, 1991.
D. Elliot, A. Lavrentiev, *Alexander Rodchenko: Works on Paper 1914-1920*, Sotheby's, London, 1995.
A. Lavrentiev, *Rodchenko: Photography 1924-1954*, Knickerbocker Press, New York, 1996.
M. Tupitsyn, *Aleksandr Rodchenko: The New Moscow*, Schirmer/Mosel, München, 2001.
Alexander Rodchenko: Painting, Drawing, Collage, Design, Photography, Museum of Modern Art, New York, 2002 (texts by / testi di A. Rodchenko, M. Dabrowski, L. Dickerman).
Alexander Rodchenko: Experiments for the Future, Museum of Modern Art, New York, 2004 (text by / testo di P. Galassi et al.).

Anri Sala
(Tirana, 1974)

In his documentary videos, Anri Sala explores the conflict-filled, contradictory, often openly violent nature of contemporary reality. Having moved to Paris in 1997, he attended courses at the Studio national des arts contemporains, Le Fresnoy, where he learnt the techniques of contemporary video that would also lead him to reflect on the meaning of today's technology. In his first works, such as *Intervista* (*Trovare le parole*) (*Interview* [*Finding the Words*], 1998), he investigated the relationship between memory and documentation, recording technology and direct experience, personal and collective memory. In later pieces like *Missing Landscape* (2001), *Blindfold* (2002) and *Dammi i colori* (*Give me the Colours*, 2003), he turned his eye upon his country of origin, Albania. *Nocturnes* (1999), *Uomoduomo* (*Man-cathedral*, 2000), *Ghostgames* (2002), *Mixed Behaviour* (2003) and *Lakkat* (2004), are, in the words of Laurence Bossé, "mini-screenplays anchored in the banality of the everyday or in non-events," in which Sala balances aesthetic components with documentary rigour. Countering the Western European and American culture of moving images, he makes patient use of the camera, which moves little and slowly, but the film is given a skilful audio-visual edit, operating beyond the distinctions between narrative and reality. Neither filmic nor televisual, Sala's videos are arcane and almost physical, as though the camera has coincided with the gaze and lingered in front of the subject, attempting to grasp its deepest motives.
The winner of the special prize for young artists at the VLIX Venice Biennale (2001), and finalist of the 2002 Hugo Boss Prize, Sala has taken part in many group exhibitions including "After the Wall" at the Moderna Museet, Stockholm (1999), "Voilà, le monde dans la tête," ARC Musée d'Art Moderne de la Ville de Paris and "Manifesta 3," Ljubljana (2000); Yokohama Triennial (2001), São Paulo Biennale (2002) and Big Torino – Biennale internazionale arte giovane (2002). In 2003, Kunsthalle Wien, Vienna, dedicated a solo show to him, and in 2004 a large solo exhibition entitled "Entre chien et loup. When the Night Calls it a Day," was organised by the ARC Musée d'Art Moderne de la Ville de Paris, before transferring to the Deichtorhallen in Hamburg.

La ricerca di Anri Sala si colloca all'interno dei recenti sviluppi del video documentario d'artista, mostrando un'attenzione particolare per la natura conflittuale e intimamente contraddittoria – quando non apertamente violenta – della realtà quotidiana contemporanea. Trasferitosi nel 1997 a Parigi, frequenta i corsi dello Studio National des Arts Contemporains Le Fresnoy, dove acquisisce una profonda conoscenza delle tecniche del video contemporaneo che lo porteranno anche a riflettere sul senso della tecnologia oggi. Sala indaga la relazione fra memoria e documentazione, tecnologia di ripresa ed esperienza diretta, memoria personale e collettiva, come in una delle prime opere, *Intervista* (*Trovare le parole*) del 1998. Rivolgendo lo sguardo al paese d'origine, l'Albania (*Missing Landscape* [*Paesaggio che manca*], e *Arena* del 2001; *Blindfold* [*Bendato*] del 2002; *Dammi i colori* del 2003) o alle storie minime quali quelle rappresentate in *Nocturnes* (*Notturni*) del 1999, *Uomoduomo* del 2000, *Ghostgames* (*Giochi di fantasmi*) del 2002, *Mixed Behaviour* (*Comportamento misto*) e *Time after time* (*Volta dopo volta*) del 2003, o *Lakkat* del 2004, Sala osserva la vita contemporanea, il dramma della perdita dell'identità culturale che caratterizza la società contemporanea, "mini-scenari ancorati alla banalità del quotidiano o a non-eventi" (Laurence Bossé), ponendo costantemente in relazione la componente estetica e lo scrupolo documentario. Estraneo alla cultura europea occidentale e americana delle immagini in movimento, Sala fa un uso "paziente" della macchina da presa, che muove poco e lentamente, ma sapiente nel montaggio visivo e sonoro, operando al di là delle distinzioni fra narrazione e realtà, nel pieno rispetto della complessità intrinseca di ciò che rappresenta. L'uso del video non ha caratteristiche né cinematografiche né, tanto meno, televisive, ma arcane e quasi fisiche, come se la macchina da presa coincidesse con lo sguardo e attendesse di fronte al proprio soggetto cercando di afferrarne le ragioni più profonde. Vincitore del premio speciale per i giovani artisti alla XLIX Biennale di Venezia (2001), e finalista all'edizione 2002 dell'Hugo Boss Prize, Sala ha partecipato a numerose mostre collettive tra cui "After the Wall" al Moderna Museet di Stoccolma (1999), "Voilà, le monde dans la tête" all'ARC Musée d'Art Moderne de la Ville de Paris e "Manifesta 3" di Lubiana (2000); "Yokohama Triennial" (2001); Biennale di São Paulo (2002) e "Big Torino – Biennale internazionale arte giovane" (2002). Nel 2003 la Kunsthalle di Vienna gli dedica una mostra personale e, nel 2004, l'ARC Musée d'Art Moderne de la Ville de Paris gli dedica un'ampia mostra personale, "Entre chien et loup. When the Night Calls it a Day", che viene in seguito ospitata anche al Deichthorhallen di Amburgo. (AV)

Selected Bibliography / Bibliografia selezionata
Anri Sala, DeAppel Foundation, Amsterdam, 2000 (texts by / testi di A. Costanzo, E. Muka).
H.-U. Obrist, *On Anri Sala*, "Artfoum" No. 5, Vol. 39, New York, January / gennaio 2001.
Anri Sala, Kunsthalle Wien, 2003 (texts by / testi di G. Matt, E. Muka, H.-U. Obrist).
Anri Sala. A Thousand Windows. The World of the Insane, Verlag der Buchhandlung Walter König, Köln, 2003 (text by / testo di A. Sala).
Anri Sala. Why Colour is Better Than Grey, Center for Contemporary Art/CCA Kitakyushu, Kitakyushu, 2004 (texts by / testi di G. Matt, M. Nesbitt, E. Rama, A. Sala).
Anri Sala. Entre chien et loup. When the Night Calls it Day, Musée d'Art Modern de la Ville de Paris / ARC, Paris; Verlag der Buchhandlung Walter König, Köln, 2004 (texts by / testi di L. Bossé, A. & D. Costanzo, P. Falguières, J. Garimorth, M. Nesbit, H. U. Obrist, P. Parreno, J. Rancière, I. Rosenfield).

August Sander
(Herdorf, 1876 – Köln, 1964)

August Sander was born in a rural community outside of Cologne, the son of a miner. Working as an apprentice in the mines as a youth, he was introduced to photography when acting as a guide for a visiting photographer. Sander went on to study painting and photography in Dresden, eventually opening his own studio in Linz at the start of the century. In 1909, he relocated to Cologne and began to photograph outside the studio, travelling the surrounding countryside on his bicycle and taking pictures of the rural farmers.
It was out of his growing interest in the people of the Westerwald region surrounding Cologne, where he grew up, that Sander's grand project *Menschen des 20 Jahrhundert* (*People of the Twentieth Century*) developed. Taking form in the early 20s, he aimed to create "a physiognomic image of an age," believing that "we can tell from appearance the work someone does or does not do; we can read in his face whether he is happy or troubled." The project was influenced by Sander's involvement with current artistic dialogues, in particular Neue Sachlichkeit. A friend of the painter Otto Dix, one of the movement's key proponents, Sander was interested in the documentary power of photography for sociological study, reflecting the Neue Sachlichkeit (New Objectivity) emphasis on realism and social comment. Sander's project was organised under broad categories – from *Skilled Tradesman* to *Artists* – which were intended to define societal archetypes.
Sander first published the ongoing project as *Antlitz der Zeit* (*Face of Our Time*) in 1936. The breadth of his project, and his inclusion of more marginalised groups – the disabled, unemployed, elderly and others – garnered him the attention of the Nazis, who confiscated his printing plates and banned the portraits. As the regime took hold over the country, Sander left Cologne for the Westerwald and increasingly turned his attention to landscapes and nature studies.
While he made over 600 portraits in his lifetime, the project was never completed. Sander gained increasing attention for the work after World War II, and *Antlitz der Zeit* (*Face of Our Time*) was followed by further publications. His work received wide-spread recognition after its inclusion in the 1955 "Family of Man" exhibition curated by Edward Steichen at the Museum of Modern Art, New York.

August Sander nacque in una comunità rurale nei pressi di Colonia, figlio di un minatore, da ragazzo lavorò come apprendista nelle miniere, e scoprì la fotografia mentre faceva da guida a un fotografo in visita ai pozzi di estrazione. Si recò a Dresda per studiare pittura e fotografia e, all'inizio del secolo, aprì il proprio studio a Linz. Nel 1909 si trasferì a Colonia e cominciò a fotografare in esterno, girando per la campagna in bicicletta e ritraendo i contadini.
Fu proprio in seguito al suo crescente interesse per gli abitanti della regione del Westerwald, nei dintorni di Colonia, che si sviluppò il grande progetto di Sander, *Menschen des 20 Jahrhundert* (*Uomini del Ventesimo secolo*). Con questo progetto, che prese forma negli anni Venti, Sander si proponeva di creare "l'immagine fisionomica di un'epoca", ritenendo che "dall'aspetto di una persona possiamo capire che lavoro svolga (o non svolga); dall'espressione del volto possiamo indovinare se è felice o preoccupata". Il progetto fu influenzato dal coinvolgimento di Sander con i dialoghi artistici in corso, in particolare con la Neue Sachlichkeit. Amico del pittore Otto Dix, uno dei maggiori fautori del movimento, Sander era interessato al potenziale documentario della fotografia per gli studi sociologici, rifacendosi, in questo, all'enfasi posta dalla Neue Sachlichkeit al realismo e alla denuncia sociale. Il progetto era organizzato in ampie categorie – dagli artigiani specializzati agli artisti – intese a definire altrettanti archetipi sociali.
Sander pubblicò il progetto ancora in corso nel 1936, con il titolo *Antlitz der Zeit* (*Volti dell'epoca*). La portata del progetto, e l'inclusione nello stesso dei gruppi più emarginati – invalidi, disoccupati, anziani e altri ancora – attirò su di lui l'attenzione dei nazisti, che gli sequestrarono i negativi e proibirono la diffusione dei ritratti. Quando il re-

gime nazista si impadronì del paese, Sander lasciò Colonia per il Westerwald e si occupò sempre più di paesaggi e studi naturalistici.

Pur avendo realizzato, nel corso della sua vita, più di seicento ritratti, Sander non portò mai a termine il proprio progetto. Dopo la seconda guerra mondiale, la sua opera acquisì una fama crescente, e *Antlitz der Zeit* (*Volti dell'epoca*) fu seguito da altre pubblicazioni. Questa fama si accrebbe notevolmente a partire da 1955, quando Sander venne incluso nella mostra "Family of Man", curata da Edward Steichen per il Museum of Modern Art di New York. (AM)

Selected Bibliography / Bibliografia slezionata
A. Sander, *Face of Our Time,* Schirmer/Mosel, München, 2000 (1st edition / I edizione 1936).
B. Newhall, *August Sander: Photographs of an Epoch, 1904-1959,* Aperture, New York, 1986.
A. Sander and G. Sander, *Citizens of the Twentieth Century: Portrait Photographs, 1892 – 1952,* MIT Press, Cambridge, MA., London, 1986.
S. Lange, *August Sander: People of the 20th Century,* Harry N. Abrams Inc., New York, 2002.

Christian Schad
(Miesbach, 1894 – Keilberg, 1982)

Christian Schad, one of the protagonists of Neue Sachlichkeit (New Objectivity), was born into a prosperous family that encouraged his leaning towards painting as soon as they became apparent: at the age of 17, he enrolled at the Academy of Fine Arts in Munich. Deeply pacifist, the artist refused military service and went to Switzerland in 1915. There he met all the protagonists of the Dada movement – Hugo Ball, Francis Picabia and Hans Arp – an encounter that would have a lasting influence on his career. Before Man Ray and Moholy-Nagy produced their photograms, Schad made his first photographic works, *Schadographs*, 1919, in which he performed a typically Dadaist act, by exposing photographic film directly to sunlight. Cardboard cutouts placed directly on the film prevented the passage of light and produced particular plays of light and shade that Tristan Tzara called *Schadographs*, playing on the author's name and the English word "shadow."

Schad's trip to Italy in 1920 was also a major influence on the artist. As he stated, "I have arrogated to myself the right to return to painting the way those who are considered masters today painted... Ancient art is often newer than new art. In Italy I found my inner path." It was in Italy that he met Marcella Arcangeli. They married and had a son, Nikolaus. Through his new Italian family he was commissioned to paint a portrait of his father-in-law. Schad returned to Vienna in 1925 with the whole family and began to paint portraits of the Viennese bourgeoisie after the Great War. Unlike the other exponents of Neue Sachlichkeit such as Grosz or Dix, he did not caricature his figures, but delivered a frosty critique of society through a minute and realistic portrayal of details. This period gave rise to the *Graf St. Genois d'Anneaucourt* (*Portrait of Graf Saint-Genois d'Anneaucourt*), 1927: while the two prostitutes shown with transparent dresses turn to look at their Pygmalion, he indifferently looks out of the painting. In 1927 he divorced and moved to Berlin, and, with an ethnographer friend, explored the seedier side of Berlin, its bars, brothels and cabarets. These locales were used as study material, and often appear in Schad's paintings.

In 1936 he showed his first works in the exhibition "Fantastic Art, Dada, Surrealism "at the Museum of Modern Art in New York. During the war his studio was destroyed there and Schad moved to Aschaffenburg. He continued to live there until the 1960s, when he returned to his first Dadaist experiments.

Christian Schad tra i protagonisti della Nuova Oggettività, nasce da una famiglia agiata che incoraggia da subito la sua inclinazione per la pittura: a 17 anni si iscrive alla Accademia di Belle Arti di Monaco di Baviera. Profondamente pacifista l'artista si fa riformare dall'esercito e, nel 1915, si reca in Svizzera. Durante il viaggio, che influenzerà molto la sua carriera di artista, incontra tutti i protagonisti del movimento Dada: Hugo Ball, Francis Picabia, Hans Arp. Prima dei famosi fotogrammi di Man Ray o Moholy Nagy Schad realizza le sue opere fotografiche *Schadographs* (1919), in cui l'artista compiendo un'azione tipicamente dadaista, impressionava direttamente la pellicola fotografica, alla luce del sole. I ritagli di carta sulla pellicola impedivano il passaggio della luce e producevano dei particolari giochi di luci e ombre chiamati *Schadographs* da Tristan Tzara proprio perché derivati dal termine inglese *shadow* "ombra".

Il viaggio in Italia compiuto da Schad nel 1920, lo influenza particolarmente, afferma "Mi sono arrogato il diritto di tornare a dipingere come dipingevano quelli che ancora oggi sono considerati dei maestri... L'arte antica spesso è più nuova di quella nuova. [In Italia] ho trovato la mia strada interiore". Durante il viaggio conosce Marcella Arcangeli che sposa e dai cui avrà un figlio, Nikolaus. Attraverso la famiglia italiana gli viene commissionato di eseguire un ritratto del papa.

Ritorna a Vienna nel 1925 con tutta la famiglia e inizia a ritrarre la borghesia viennese dopo la Grande Guerra. Al contrario degli altri esponenti della Nuova Oggettività come Grosz o Dix, non crea delle caricature dei suoi personaggi, ma realizza una fredda critica della società attraverso una minuziosa e realistica descrizione dei particolari. Di questi anni è il *Graf St. Genois d'Anneaucourt* (*Ritratto del Conte di Saint-Genois d'Anneaucourt*, 1927) mentre le due prostitute ritratte con abito trasparente si volgono a guardare il loro pigmalione, lui con aria indifferente volge il suo sguardo all'esterno del quadro. Nel 1927 divorzia e si trasferisce a Berlino, con un suo amico etnografo esplora la Berlino più equivoca, quella dei locali, dei bordelli e dei cabaret. Diventano materiale di studio, che ritroviamo spesso nei dipinti di Schad.

Nel 1936 espone le sue prime opere alla mostra "Fantastic Art, Dada, Surrealism" tenutasi al Museum of Modern Art di New York. Durante la guerra il suo studio viene distrutto, e si trasferisce a Ascheffenburg, dove continuerà a vivere fino agli anni Sessanta quando ritorna alle prime sperimentazioni dadaiste. (BCdeR)

Selected Bibliography / Bibliografia selezionata
M. Osbornm, *Der Maler Christian Schad*, Steegemann, Berlin, 1927.
G. Testori, "Christian Schad," *Art and Artists,* No. 7, London, October / ottobre, 1970.
Christian Schad, edited by / acura di B. Küster, Kunsthalle Wilhelmshaven, Wilhelmshaven, 1994.
Nuova Oggettività. Germania e Italia 1920-1939, Mazzotta, Milano, 1995 (texts by / testi di R. Bossaglia, M. De Micheli, C. Gian Ferrari e E. Bertonati).
Christian Schad and the Neue Sachlichkeit, edited by / a cura di J. Lloyd, M. Peppiatt, Neue Galerie, New York; W.W. Norton & Company, New York, 2003.

Carolee Schneemann
(Fox Chase, Pennsylvania, 1939)

Carloee Schneemann combines references to archaic visual traditions with an exploration of contemporary desires and taboos, refracting society's attitudes to gender and sexuality through the use of her own body. She began her career as a painter, later cutting into the surface of her paintings and introducing objects and other materials to make "assemblage" works. She has subsequently pioneered many

arenas of contemporary art practice, from body and performance art to multimedia work and site-specific installations. Throughout, her language has remained grounded in a painterly organisation of visual structures, and the sculptural, rhythmic interlocking of her body with assembled constructions.

Schneemann first incorporated her body in *Eye Body, 36 Transformative Actions for Camera* (1963). Building an environment of panels, mirrors, glass, lights and motorised objects. she used the work as a space in which to record a process of physical transformation, captured in a series of photographs taken by the artist Erró. The decision to use her body as an integral material was part of a natural progression. "Covered in paint, grease, chalk, ropes, plastic, I established my body as a visual territory. Not only am I an image-maker, but I explore the image values of flesh as the material I choose to work with."

Schneemann's performances from this period belong to a history of assemblage, environments and Happenings of the early 1960s. Subsequently she became closely associated with the radical feminist performances of the mid-to-late 1970s. One of the iconic works from the period was *Interior Scroll* (1975), in which she read from a sequence of feminist manuscripts that she unrolled from her vagina. Appearing naked in front of the audience, covered in streaks of paint, she imbued the female figure with the goddess-attributes of ancient cults and created one of the most enduring images of twentieth-century feminist art practice.

La produzione di Carolee Schneemann combina riferimenti a tradizioni visive arcaiche con un'esplorazione di desideri e di tabù contemporanei, riflettendo le opinioni della società sulle questioni sessuali e di genere tramite l'uso del suo stesso corpo.

Schneemann cominciò la sua carriera come pittrice, passando poi a tagliare la superficie dei dipinti e a introdurvi oggetti e altri materiali per creare lavori di "assemblaggio". In seguito divenne una pioniera in molti campi della pratica artistica contemporanea: dalla Body Art alla Performance Art, dalle opere multimediali alle installazioni *site-specific*. Durante tutta la sua carriera ha conservato un linguaggio basato su un'organizzazione pittorica delle strutture visive, e sul collegamento ritmico e scultoreo del proprio corpo con le costruzioni assemblate.

Schneemann incluse per la prima volta il proprio corpo in *Eye Body, 36 Transformative Actions for Camera* (*Occhio corpo, 36 azioni trasformative per la macchina fotografica*), del 1963. Costruendo un ambiente fatto di pannelli, specchi, vetro, luci e oggetti motorizzati, l'artista usò l'opera come uno spazio dove registrare un processo di trasformazione fisica, catturato in una serie di fotografie scattate dall'artista Erró. La decisione di usare il proprio corpo come materia integrante dell'opera fu un'evoluzione naturale. "Coperta di vernice, grasso, gesso, corde, plastica, designai il mio corpo come territorio visivo. Non solo sono una creatrice di immagini, ma esploro anche i valori d'immagine della carne come materiale con cui ho scelto di lavorare".

Le sue performance di questo periodo appartengono alla storia dell'Environment Art, dell'Happenings e dell'assemblaggio dei primi anni Sessanta, anche se poi l'artista si legò strettamente alle performance femministe della seconda metà degli anni Settanta. Un'opera iconica di quell'epoca fu *Interior Scroll* (*Rotolo interno*), in cui Schneemann leggeva una serie di manoscritti femministi che srotolava dalla propria vagina. La performance, che l'artista eseguiva in piedi cavanti al pubblico, nuda e coperta di vernice, permeava il corpo della donna degli attributi di antiche divinità femminili, e rimane una delle immagini più durature della pratica artistica femminista del XX secolo. (AT)

Selected Bibliography / Bibliografia selezionata
C. Schneemann, *Cézanne, She Was a Great Painter*, Trespuss Press, New York, 1974.

C. Schneemann, *More than Meat Joy: Complete Performance Works and Selected Writings*, Documentext, Kingston, N.Y., 1979.
L. Alloway, "Carolee Schneemann: The Body as Object and Instrument," *Art in America*, New York, March / marzo 1980.
Carolee Schneemann: Imaging Her Erotics, The MIT Press, Cambridge, MA., London, 2002.

Thomas Schütte
(Oldenburg, 1954)

Thomas Schütte studied at the Kunstakademie Düsseldorf under Gerhard Richter, Benjamin Buchloh and Bernd and Hilla Becher in the 1970s. His early works resembled architectural models that explored the relationship between built forms and sculpture. A preoccupation with figuration and a consideration of the human condition became increasingly evident throughout the 1980s and 1990s, in works that explore a more overtly emotional content. Significant sculptures include *Die Fremden* (*The Strangers*, 1992), *Innocenti* (*The Innocents*,1994) and *Große Geister* (*Big Spirits*, 1996), in which Schütte explored an interest in physiognomy and deformed or grotesque characterisations far removed from traditional representations of the idealised human form.
Schütte has held solo exhibitions at many international institutions including Kunsthalle Bern and ARC, Musée d'Art Moderne de la Ville de Paris (1989), Whitechapel Art Gallery, London, Fundaçao Serralves, Portugal and De Pont Foundation, Tilburg (1998), and a survey in three parts at DIA Center for the Arts, New York (1998-2000). He is one of the contributors to the Trafalgar Square Fourth Plinth project, which initiates temporary public sculptures for central London. His work *Hotel for the Birds* will be installed in 2006.

Thomas Schütte studiò, negli anni Settanta, alla Kunstakademie di Düsseldorf, con Gerhard Richter, Benjamin Buchloh e Bernd e Hilla Becher. Le sue prime opere facevano riferimento a modelli architettonici che indagavano la difficile relazione tra architettura e scultura. Nel corso degli anni Ottanta e Novanta, Schütte mostrò un interesse sempre più evidente per la figurazione e per la condizione umana, in opere che esploravano un contenuto emotivo più manifesto. Le sue opere più significative comprendono *Die Fremden* (*Gli estranei*, 1992), *Innocenti* (1994) e *Große Geister* (*Grandi fantasmi*, 1996), nelle quali Schütte rivela un interesse per la fisiognomica e per le caratterizzazioni deformi o grottesche, lontanissime dalle rappresentazioni tradizionali della forma umana idealizzata.
Schütte ha tenuto mostre personali in molte istituzioni internazionali, fra cui la Kunsthalle di Berna e l'ARC, Musée d'Art Moderne de la Ville de Paris nel 1989, la Whitechapel Art Gallery di Londra, la Fundaçao Serralves di Oporto e la De Pont Foundation di Tilburg nel 1998, e una rassegna, in tre parti, al DIA Center for the Arts di New York nel 1998-2000. È stato uno dei due vincitori del progetto "Trafalgar Square's Fourth Plinth", che creerà una scultura pubblica temporanea nel centro di Londra. La sua opera *Hotel for the Birds* (*Ricovero per gli uccelli*) verrà installata nel 2006. (RM)

Selected Bibliography / Bibliografia selezionata
Thomas Schütte, Kunsthalle, Bern 1990 (texts by / testi di L. Gerdes et al.).
Thomas Schütte, edited by / a cura di S. Pfleger, Stadtische Galerie und Kunstverein, Wolfsburg, 1996.
J. Heynen, J. Lingwood, A. Vettese, *Thomas Schütte*, Phaidon Press, London, 1998.
Thomas Schütte [Figur], Kunsthalle, Hamburg, 1994 (texts by / testi di M. Hentschel et al.).
"Thomas Schutte," edited by / a cura di T. Schütte, *Parkett*, Zürich, No. 48, 1996 (texts by / testi di E. Janus, U. Loock, B. Mari, H.R. Reust, A. Searle, N. Wakefield).

George Segal
(New York, 1924 – South Brunswick, New Jersey, 2000)

George Segal is well-known for his hyperrealist casts of people captured in everyday actions. The son of Polish emigrants to America, when he was nearly twenty he and his family moved to New Jersey, and Segal started working on his father's chicken farm. It was in New Jersey that he met Helen Steinberg, who would remain his lifelong companion.
He soon returned to New York, and despite the disapproval of his family, who wanted him to go on studying science, he left Stuyvesant High School, enrolling at the Cooper Union of Art and Architecture in 1949. However, he remained close to his family, buying a farm near his father's which would subsequently become his studio, as well as a place of meetings and Happenings organised with Allan Kaprow from the 1950s onwards.
In 1956 Segal had his first solo exhibition at the Hansa Gallery. It included large canvases showing an affinity with the gestural work of the Abstract Expressionist painter Willem de Kooning. At this time there was a ferment of artistic experimentation in New York, but Segal felt a certain unease with the predominance of Abstract Expressionism. Despite his exclusively painterly training, he abandoned the brush and turned towards sculpture. He wanted to move from "pictorial space to real space," as he himself would assert on the occasion of his solo show at the Ileana Sonnabend gallery in Paris in 1963. He made his first sculpture in 1958, a human figure made with jute cloth, metal netting and plaster of Paris. In 1960 he showed various plaster figures at the Green Gallery, New York. *Man Sitting at the Table* (1960), marked a major change of direction in his artistic career. For the first time he used living models, wrapped in medical bandages soaked in plaster. Once the cast was dry, the layer of plaster was cut away and reassembled. Subsequently, everyday objects such as chairs and tables were inserted, thus producing an environmental sculpture.
By the time he returned from a trip to Europe in 1963, where he met Alberto Giacometti, the Green Gallery had closed and Segal began a collaboration with Sidney Janis gallery. Segal shared the Pop Art interest in scenes from everyday life, but created an autonomous language of his own far from the glamour and satire of Pop. In his final years he used his black-and white photographs of the streets of New York to create new *tableaux vivants*. He continued to work until his death in 2000.

George Segal, scultore considerato tra i maggiori esponenti della Pop Art americana, è noto per le sue sagome bianche di figure umane, calchi iperrealisti di persone, colti in azioni quotidiane. Quasi ventenne, si trasferisce con la famiglia nel New Jersey. Segal inizia a lavorare nella fattoria di allevamento polli del padre, emigrante polacco. Qui conosce Helen Steinberg che rimarrà la sua compagna per tutta la vita.
Ritorna presto a New York e nonostante il parere avverso della famiglia, che desiderava proseguisse con gli studi scientifici, termina gli studi alla Stuyvesant High School con indirizzo Belle Arti. Si iscrive poi alla Cooper Union of Art and Architecture, ma rimanendo comunque vicino alla famiglia nel 1949, per sopire i timori paterni, acquista una fattoria vicino a quella del padre, che diventerà in seguito il suo studio-atelier, luogo anche di incontri e di happening organizzati con Allan Kaprow a partire dagli anni Cinquanta.
I suoi legami con New York sono frequenti e nel 1956 realizza la sua prima personale alla Hansa Gallery. In mostra vi sono grandi tele dipinte che evidenziano il suo legame con la gestualità del pittore espressionista astratto Willem de Kooning.
In quegli anni a New York c'è aria di fermento e di sperimentazione artistica e Segal avverte un certo disagio nei

confronti del predominio dell'Espressionismo Astratto. Nonostante la sua formazione esclusivamente pittorica, abbandona i pennelli e si avvicina alla scultura. Vuole "penetrare lo spazio reale" come affermerà egli stesso in occasione della personale alla galleria Ileana Sonnanbend di Parigi, nel 1963. È del 1958 la sua prima scultura, una figura umana realizzata utilizzando, tela di juta, rete metallica e gesso. Nel 1960 espone varie figure umane in gesso alla Green Gallery, New York. *Man sitting at the table* (*Uomo seduto al tavolo*, 1961) segna una svolta nella sua carriera artistica, utilizza per la prima volta modelli viventi che avvolge con garze mediche bagnate nel gesso. Una volta asciutto, l'impasto di gesso viene tagliato e la figura ricomposta. Successivamente vengono inseriti elementi di uso quotidiano come la sedia e il tavolo, realizzando così una scultura ambientale, un *tableau vivant*.
Al suo ritorno da un viaggio in Europa del 1963 dove incontra Alberto Giacometti, la Green Gallery chiude e per Segal è l'inizio di una lunga collaborazione con Sidney Janis. Sono gli anni della Pop Art. Con essa Segal condivide l'interesse per le scene della vita quotidiana, ma crea un proprio linguaggio autonomo, lontano dal glamour e dalla satira del linguaggio pop. Negli ultimi anni utilizza le sue fotografie in bianco e nero delle strade di New York, per creare nuovi *tableaux vivants*. Rimane attivo fino alla morte, avvenuta nel 2000. (BCdeR)

Selected Bibliography / Bibliografia selezionata
W. C. Seitz, *Segal*, Harry N. Abrams Inc., New York, 1972.
George Segal Sculptures, edited by / a cura di M. Friedman Walker Art Center, Minneapolis, 1978.
J. Barrio Garay, *George Segal: catalogue raisonné*, Ediciones Poligrafa, Barcelona, 1979.
S. Hunter, *George Segal*, Rizzoli, New York, 1989.

Charles Sheeler
(Philadelphia, 1883 – Dobbs Ferry, New York, 1965)

Charles Sheeler attended the Pennsylvania School of Industrial Art and Pennsylvania Academy of Fine Arts where he studied industrial design, decorative painting and applied arts under the influence of his teacher, the late-Impressionist William Merrit Chase. He made his first trip to Europe in 1908, where he studied the works of Cézanne and the painters of the modernist avant-garde, in particular the Cubists artists, Braque and Picasso. These influences can be seen in his paintings of the Doylestown farm, made between 1915 and 1917. Moving to New York in 1919, he began to alternate the series of photographs that he took for magazines such as *Vogue*, *Vanity Fair* and *Fortune* with his work as a painter, exhibiting at the Whitney Studio Club. In 1921 he made the short film *Manhatta* with the photographer Paul Strand, and in 1927 the Ford Motor Company commissioned him to make a series of photographs and a cycle of paintings devoted to the River Rouge plant near Detroit. In 1929 he returned to France, where he photographed Chartres Cathedral with the same precision and energy that he had devoted to the masterpieces of American engineering. In the 1940s and 1950s he continued to paint, concentrating on representations of the American industrial landscape, and he developed an austere and detailed style that he shared with the major exponents of the American Precisionist movement.
In 2003 the Museum of Fine Arts in Boston and the Metropolitan Museum of Art in New York devoted a major exhibition to his photographic work. The same year, the Whitney Museum of American Art presented his work in "The American Century: Art and Culture 1900-2000."

Dopo aver frequentato la Pennsylvania School of Industrial Art e la Pennsylvania Academy of Fine Arts, dove studia di-

segno industriale, pittura decorativa e arti applicate, subendo l'influenza tardo impressionista del suo maestro William Merrit Chase, Charles Sheeler compie, nel 1908, un primo viaggio in Europa, dove ha modo di studiare le opere di Cézanne e dei pittori delle avanguardie moderniste, in particolare i cubisti, da Braque a Picasso; esperienze queste che rielabora già nelle immagini della fattoria di Doylestown, realizzate fra il 1915 e il 1917. Sheeler, che si trasferisce a New York nel 1919, inizia ad alternare le serie fotografiche che esegue per riviste prestigiose come "Vogue", "Vanity Fair" e "Fortune" con la sua attività di pittore, esponendo anche al Whitney Studio Club. Nel 1921 realizza, con il fotografo Paul Strand, il cortometraggio *Manhatta*, e nel 1927 riceve dalla Ford Motor Company l'incarico di realizzare un servizio fotografico e un ciclo di dipinti dedicati allo stabilimento di River Rouge, nei pressi di Detroit. Nel 1929 torna in Francia, dove riproduce la cattedrale di Chartres con la stessa cura ed energia riservata ai capolavori dell'ingegneria statunitense. Negli anni Quaranta e Cinquanta continua a dipingere, concentrandosi sulla rappresentazione del paesaggio industriale americano in cui sviluppa uno stile realista austero e dettagliato, che condivide con i maggiori esponenti della corrente precisionista americana. Nel 2003 il Museum of Fine Arts di Boston e il Metropolitan Museum of Art di New York dedicano un'importante mostra alla sua attività fotografica, "The Photography of Charles Sheeler", mentre il Whitney Museum of American Art presenta il suo lavoro nella sezione della mostra "The American Century: Art and Culture 1900-2000". (AV)

Selected Bibliography / Bibliografia selezionata
C. W. Millard, "Charles Sheeler, American Photographer," *Contemporary Photographer*, Vol. 6, No. 1, Virginia: Community Press, Culpeper, 1967.
Charles Sheeler: The Photographs, Museum of Fine Arts, Boston 1987 (texts by / testi di N. Keyes, T. E. Stebbins).
K. Lucic, *Charles Sheeler and the Cult of the Machine*, Harvard University Press, Cambridge, 1991.
Precisionism in America, 1915-41. Reordering Reality, Harry N. Abrams Inc., New York, 1995 (texts by / testi di E. Handy, M. Orvell, G. Stavitsky et al.).
The Photography of Charles Scheeler, Editions du Soleil, Paris; Bulfinch Press, Boston, 2003 (texts by / testi di K. Haas, G. Mora, T. E. Stebbins).

Cindy Sherman
(Glen Ridge, New Jersey, 1954)

After attending Buffalo State College from 1972 to 1976, Cindy Sherman moved to New York. She formed part of a generation of artists brought up under the influence of the Conceptual and Pop Art movements, as well as the all-encompassing power of the mass media. Along with others such as Richard Prince, Sherrie Levine, Laurie Simmons and Barbara Kruger, she incorporated tropes from advertising, television and cinema into her practice to engage critically with these mediums through appropriation, quotation and pastiche.
In the *Untitled* (*Film Stills*) series (1977-80) Sherman combined the role of director, producer and leading actress, posing as cliché female personas from imaginary 1950s and 1960s Hollywood B-movies. She produced approximately seventy black and white photographs, plundering the collective image bank of female stereotypes, from seductive temptress to young housewife or spurned lover, and drawing attention to their artifice as much as to their assimilation into the collective consciousness. In the early 1980s, Sherman turned to colour photography, producing larger-scale prints that quoted from fashion photography, magazines and television. In the mid 1980s, she began to incorporate more macabre elements from horror

movies, fairytales and pornography into her work. Fantastical scenes – not always featuring the artist – depict dirt, decay and degeneration, including dead bodies and monstrous dolls. Between 1988 and 1989 Sherman made her large-scale colour *History Portraits*, a series of pastiches of Old Master paintings. Quoting more or less directly from the work of artists such as Raphael, Caravaggio and Ingres, Sherman both mimics and mocks the heroic (masculine) gesture of painting and the depictions of gender roles through prosthetic body parts, exaggerated make-up and carnivalesque disguises. In 1992 Sherman embarked on the *Sex Pictures* series. These images are surreal, grotesque and hermetic worlds filled with hybrid, deconstructed bodies composed of prosthetic limbs, sex toys, and bodily fluids, often in highly sexualised compositions. In 1996 Sherman produced the feature film *Office Killer*. More recently she has employed digital technology to produce a series featuring that most explicit trope of masqueraded identity: the clown. She continues to live and work in New York.

Cindy Sherman si trasferì a Manhattan dopo aver compiuto gli studi al Buffalo State College, dal 1972 al 1976. Rappresentante di una generazione di artisti cresciuta all'ombra dei movimenti dell'Arte Concettuale e della Pop Art, oltre che dell'influenza totalizzante dei *mass media*, Sherman, insieme ad altri come Richard Prince, Sherrie Levine, Laurie Simmons e Barbara Kruger, incorporò nella sua pratica elementi presi dalla pubblicità, dalla televisione e dal cinema, affrontando criticamente questi mezzi d'espressione tramite l'uso dell'appropriazione, della citazione e del *pastiche*.
Nella serie *Untitled Film Stills* (*Fotogrammi*, 1977-80) Sherman combina il ruolo di regista, produttrice e protagonista, posando travestita da stereotipati personaggi femminili tratti da immaginari *B-movie* hollywoodiani degli anni Cinquanta e Sessanta: dalla seducente tentatrice alla giovane casalinga all'innamorata respinta. Realizzò più o meno settanta fotografie in bianco e nero, saccheggiando l'immaginario collettivo degli stereotipi femminili e attirando l'attenzione verso la loro artificiosità e la loro assimilazione all'interno della coscienza collettiva. All'inizio degli anni Ottanta, Sherman passò alla fotografia a colori e cominciò a realizzare stampe di grandi dimensioni, citando la fotografia di moda, le riviste e la televisione. A metà del decennio si allontanò dalla rappresentazione di soggetti femminili "quotidiani", e cominciò a incorporare nei propri lavori elementi macabri tratti da film horror, dalle fiabe e dalla pornografia. Scene fantastiche – in cui non sempre compare l'artista – ritraggono sporcizia, decadenza e degenerazione, simboleggiati fra l'altro da cadaveri e bambole mostruose. Fra il 1988 e il 1989, i grandi *History Portraits* (*Ritratti storici*) a colori infusero nella storia dell'arte, tramite *pastiche* che citavano dipinti di antichi maestri, il senso del macabro. Rifacendosi più o meno direttamente a opere di artisti come Raffaello, Caravaggio e Ingres, le foto di Sherman, tramite l'uso di protesi, trucchi esagerati e travestimenti carnevaleschi, imitano e irridono il gesto eroico (maschile) della pittura e la rappresentazione dei ruoli di genere. Nel 1992 Sherman riprese temi che aveva esplorato dalla metà fino al termine degli anni Ottanta, e realizzò la serie *Sex Pictures* (*Immagini di sesso*). Queste immagini, nelle quali non compaiono l'artista, sono mondi surreali, grotteschi ed ermetici, pieni di corpi ibridi e decostruiti, composti di arti protesici, giocattoli sessuali e liquidi corporei, spesso inseriti in composizioni a carattere fortemente sessuale. Nel 1996 produsse il suo primo e unico lungometraggio, *Office Killer* (*Assassino in ufficio*). Più di recente, l'artista, utilizzando una tecnologia digitale, ha incorporato se stessa nel proprio lavoro, realizzando una serie riguardante il simbolo più esplicito dell'identità mascherata: il clown. Vive e lavora a New York. (CG)

Selected Bibliography / Bibliografia selezionata
E. Barents, P. Schjeldahl, *Cindy Sherman*, Schirmer-Mosel, München, 1982.
Cindy Sherman, Whitney Museum of American Art, New York, 1987 (texts by / testi di L. Phillips, P. Schjeldahl).
A.C. Danto, *Cindy Sherman: Untitled Film Stills*, Rizzoli, New York, 1990.
A. Solomon-Godeau, "Suitable for Framing: The Critical Recasting of Cindy Sherman," *Parkett*, No. 29, Zürich, 1991.
R. Krauss, N. Bryson, *Cindy Sherman 1975-1993*, Rizzoli, New York, 1993.
L. Mulvey, "A Phantasmagoria of the Female Body: The Work of Cindy Sherman," *New Left Review*, No. 188, New York, July-August 1995.
Cindy Sherman: Retrospective, Thames & Hudson, New York, 1997 (texts by / testi di Amada Cruz, Elizabeth A.T. Smith, Amelia Jones).

Walter Richard Sickert
(München, 1860 – Bathampton, 1942)

Born of a Danish father and an English mother, Walter Richard Sickert became one of the most influential British figurative painters of the twentieth-century. His depiction of urban realism led to the foundation of the Camden Town Group in 1911 and to the Euston Road School from 1938-39. He emigrated to England with his family in 1868, and enrolled in the Slade School of Fine Art. He soon left the school, however, having decided to train as James McNeill Whistler's studio assistant, but the most lasting influence on his career came from Edgar Degas, whom he met in Paris in 1883. Degas reintroduced him to the tradition of drawing and also acquainted him with the new medium of photography. Like his teacher, Sickert attempted to capture in painting the spontaneity of a sketch or photograph taken from direct observation, and his later work was to become entirely based on photographs. During his time in Paris, Sickert visited the local music halls and theatres, where he attempted to depict the immediacy of the communal experience, attracting criticism for painting "low" subject matter. Returning to London, in 1889 he organised along with like-minded artists the exhibition "The London Impressionists," which promoted urban life and social spaces such as theatres and music halls as the subject matter for art.
During a stay in Dieppe between 1898 and 1905, Sickert concentrated mainly on landscapes and street scenes. He returned to London in 1906, when he began to paint domestic interiors peopled by one or two figures, often nude, in lonely, run-down rooms. This melancholy depiction of city life had a lasting impact on contemporary British painting and led to the forming of the Camden Town Group, whose members included Wyndham Lewis, Augustus John and Emile Pisarro. Sickert remained an active participant in London's art world, not only teaching and writing but also encouraging collective societies amongst younger artists, for many of whom he became a valuable mentor. In 1941, the year before his death, the National Gallery, London, mounted a retrospective of his work.

Nato in Germania da padre danese e madre inglese, Walter Richard Sickert divenne uno dei più autorevoli pittori figurativi inglesi del secolo scorso, la cui rappresentazione del realismo urbano dell'inizio del XX secolo portò, nel 1911, alla formazione del Camden Town Group, e più tardi, nel 1938-39, della Euston Road School. Imigrato con la famiglia in Inghilterra nel 1868, si iscrive nel 1881 alla Slade School of Fine Art, che però lascia presto per fare pratica come assistente nello studio di James McNeill Whistler, ma l'influenza più duratura sulla sua carriera venne da Edgar Degas, che l'artista incontrò a Parigi nel 1883 riportandolo alla tradizione del disegno, e anche alla fotogra-

fia. Sickert, al pari del suo maestro, cercò di catturare nella pittura la spontaneità dello schizzo o della fotografia tratti dall'osservazione diretta. Le sue opere più tarde si basarono completamente sulla fotografia. Durante il periodo trascorso a Parigi, Sickert visitò i *music-hall* e i teatri locali, sforzandosi di ritrarre l'immediatezza dell'esperienza pubblica, nonostante venisse criticato per la sua scelta di soggetti "bassi". Tornato a Londra, nel 1889 organizzò una mostra con artisti che condividevano le sue opinioni, intitolata "The London Impressionists", nella quale si mettevano in evidenza la vita urbana e i luoghi di incontro sociale come i teatri e i *music-hall*.
Durante il suo soggiorno a Dieppe, fra il 1898 e il 1905, Sickert dipinse soprattutto paesaggi e scene di strada. Tornò a Londra nel 1906, e cominciò a dipingere interni domestici nei quali apparivano una o due figure, spesso nude, in stanze squallide e solitarie. Questa malinconica rappresentazione della vita urbana ebbe un impatto duraturo sulla pittura britannica contemporanea, e portò alla formazione del Camden Town Group, di cui fecero parte, fra gli altri, Wyndham Lewis, Augustus John ed Emile Pisarro. Sickert continuò a partecipare attivamente alla vita artistica londinese, non solo insegnando e scrivendo, ma anche incoraggiando associazioni di artisti più giovani, per molti dei quali divenne un prezioso mentore. Nel 1941, un anno prima della sua morte, la National Gallery di Londra organizzò una retrospettiva delle sue opere. (CS)

Selected Bibliography / Bibliografia selezionata
W.R. Sickert, *A Free House!*, edited by / a cura di O. Sitwell, London, 1947 (published posthumously / edizione postuma).
O. Sitwell, *Noble Essences: A Book of* Characters, Little, Brown and Company, Boston, 1950.
W. Baron, *Sickert*, Phaidon Press, London, 1973.
British Art in the 20th Century: The Modern Movement, edited by / a cura di S. Compton, Royal Academy of Arts, London and Prestel-Verlag, München, 1987.
D. Peters Corbett, *Walter Sickert*, Tate Publishing, London, 2001.
R. Shone, *Walter Sickert*, Phaidon Press, London, 1988.

Malick Sidibé
(Soloba, 1935)

Malick Sidibé studied at the Institut National des Arts in Bamako, Mali, after which he apprenticed as an assistant to the French portrait photographer Gérard Guillat. Sidibé was part of the second generation of post-war commercial photographers in West Africa and his portraits are marked by the informality of his sitters, imbued with the optimism of independence from colonial rule in 1962 and the energy of the international youth movements of the early 1960s. Inspired by black pride and the civil rights movement in the United States, Sidibé has been compared to James Brown in terms of his celebration of black youth and civil freedoms. He became known not only for his studio-based work but also for his more documentary-based portraits of young people on the streets or going to bars, parties and the beach. He became the unofficial photographer of the youth of Bamako from the 1950s through to the mid-1980s, chronicling a generation accustomising to modern city life and increased exposure to Western culture.
Sidibé's portraits convey a sense of confidence and bravado in the mainly young people he photographed, who exerted influence on how they were to be presented as participants in a new and forward-looking society. Unlike Keïta's generation, they were more eager to be associated with modernity and urbanity, choosing Western clothing and accessories to assert their independence from the more traditional clothing and rules of behaviour that typified their parents' generation. Sidibé saw his role as a portrait pho-

tographer (he never considered himself an artist) to make people look as beautiful as they wished to be. In a wider context he was responsible for picturing and recording three generations of West African youth, whose activities and interests mirrored those of their counterparts in Europe and the United States. It was not until 1995 that Sidibé's work was first seen in Europe at the Fondation Cartier pour l'Art Contemporain in Paris.

Malick Sidibé, dopo gli studi presso l'Institut National des Arts di Bamako, fece pratica come assistente del fotografo ritrattista francese Gérard Guillat. Sidibé fa parte della seconda generazione di fotografi commerciali vissuti nell'Africa occidentale del dopoguerra, e i suoi ritratti sono contrassegnati dall'atteggiamento informale dei soggetti, imbevuti dell'ottimismo suscitato dall'indipendenza dal dominio coloniale, ottenuta nel 1962, e dell'energia dei movimenti giovanili internazionali dei primi anni Sessanta. Sidibé, che si ispirava all'orgoglio nero e al movimento statunitense per i diritti civili, per la sua celebrazione della gioventù di colore e delle libertà civili, è stato paragonato a James Brown. Sidibé divenne famoso non solo per il suo lavoro in studio, ma anche per i ritratti in stile documentario di giovani, ripresi per strada o nei bar, alle feste e sulla spiaggia. Dagli anni Cinquanta fino alla metà degli anni Ottanta fu il fotografo "ufficioso" della gioventù di Bamako, che narrava l'adattamento di una generazione alla moderna vita urbana e alla crescente influenza della cultura occidentale.
Dai ritratti di Sidibé traspare la sicurezza e la disinvoltura dei soggetti fotografati, soprattutto giovani, che, in quanto membri di una nuova società progressista, esercitavano una maggiore autorità sulla loro modalità di rappresentazione. Diversamente dalla generazione di Keïta, questi giovani erano più desiderosi di legarsi alla modernità e alla vita cittadina, e sceglievano abiti e accessori occidentali per rivendicare la propria indipendenza dall'abbigliamento e dalle norme di condotta tradizionali che caratterizzavano la generazione dei loro genitori. Il ruolo di un fotografo ritrattista, secondo Sidibé (che non si è mai considerato un artista), è quello di appagare il desiderio delle persone di apparire belle. In un contesto più ampio, a Sidibé va attribuito il merito di aver ritratto e documentato tre generazioni di giovani dell'Africa occidentale, le cui attività e interessi rispecchiavano quelli dei loro omologhi europei e americani. Fu necessario attendere il 1995 perché le opere di Sidibé venissero esposte per la prima volta in Europa, alla Fondation Cartier per l'art contemporain di Parigi. (CS)

Selected Bibliography / Bibliografia selezionata
Malick Sidibé 1962-1976, Fondation Cartier pour l'Art Contemporain, Paris, 1995 (text by / testo di A. Magnin).
In/sight: African Photographers, 1940 to the Present, Solomon R. Guggenheim Museum, New York; Harry N. Abrams Inc., New York, 1996 (texts by / testi di C. Bell, et al.).
Malick Sidibé, edited by / a cura di A. Magnin, Scalo, Zürich-Berlin-New York, 1998.
S. Fosso, S. Keïta, M. Sidibé. *Portraits of Pride*,; Moderna Museet, Stockholm, 2002.
You Look Beautiful Like That; The Portrait Photographs of Seydou Keïta and Malick Sidibé, Harvard University Art Museums, Cambridge, 2001 (text by / testo di M. Lamunière).

Raghubir Singh
(Jaipur, 1942 – New York, 1999)

Raghubir Singh is considered one of the great photographers of his generation. He developed a keen interest in photography as early as his school days, and in 1965 became a professional photographer while still a student at Delhi University, publishing photographs in *Life* and the *New*

York Times amongst others. In 1966 he met Henri Cartier-Bresson in Jaipur, an encounter that was to have a determining influence on the evolution of his work.
A pioneer of colour photography in the 1970s, along with the American photographer William Eggleston, Singh contributed to the reinvention of its use at a time when it was largely ignored: "Colour has never been an unknown force in India. It is the fountain not of new styles and ideas, but of the continuum of life itself," he wrote. "If photography had been an Indian invention, I believe that seeing in colour would never have posed the theoretical or artistic problems perceived by Western photographers." Known for his technique of organisation and division of space, his images reflect the multi-faceted aspects of modern India, capturing the richness and variety of the people, places and customs of his country without romanticism or sentimentality.
Based for many years in Paris, Singh made innumerable trips to India, published fourteen books and held numerous solo exhibitions including those at the Smithsonian Institution, Washington (1989 and 2003), National Gallery of Modern Art, New Delhi and Mumbai (1999) and the Art Institute of Chicago (1999).

Raghubir Singh è considerato uno dei grandi fotografi della sua generazione. Singh rivelò un vivo interesse per la fotografia fin dai tempi della scuola; nel 1965 divenne un fotografo professionista e, mentre studiava ancora all'università di Delhi, pubblicò fotografie su diversi giornali e riviste, fra cui "Life" e "New York Times". Nel 1966 incontrò a Jaipur Henri Cartier-Bresson, un incontro che doveva avere un'influenza determinante sull'evoluzione della sua opera. Singh, pioniere della fotografia a colori insieme all'americano William Eggleston, contribuì al ritorno all'uso del colore in un periodo, quello degli anni Settanta, in cui si tendeva a ignorarlo: "Il colore non è mai stato una forza sconosciuta in India. È la sorgente non di nuovi stili e idee, ma del *continuum* della vita stessa", ha scritto Singh, "… Se la fotografia fosse stata un'invenzione indiana, credo che l'uso del colore non avrebbe mai posto i problemi teorici e artistici percepiti dai fotografi occidentali". Singh divenne famoso per la sua tecnica di organizzazione e divisione dello spazio, e per le immagini che riflettono le varie sfaccettature dell'India moderna. Il suo occhio, privo di ogni romanticismo o sentimentalità, catturò la ricchezza e la varietà della gente, dei luoghi e dei costumi del suo paese. Singh visse per molti anni a Parigi, compiendo innumerevoli viaggi in India, pubblicando quattordici libri e tenendo numerose personali, per esempio allo Smithsonian Institution di Washington (1989 e 2003), alla National Gallery of Modern Art di New Delhi e Mumbai (1999) e all'Art Institute of Chicago (1999). (AH)

Selected Bibliography / Bibliografia selezionata
R. Singh, *Calcutta: The Home and the Street*, Thames & Hudson, London; Editions du Chêne, Paris, 1986.
R. Singh, V.S. Naipaul, *Bombay*, Aperture, New York; Perennial Press, Bombay, 1994.
R. Singh, *The Grand Trunk Road*, Aperture, New York; Perennial Press, Bombay, 1995.
R. Singh, *River of Colour: The India of Raghubir Singh*, Phaidon Press, London, 1998.
R. Singh, *A Way into India*, Phaidon Press, London, 2002.

Song Dong
(Beijing, 1966)

Song Dong is one of the generation of Chinese artists who, from the early 1990s onwards, have been exploring the transformations currently underway in Chinese society through the experimental use of video, photography and performance. Having graduated from the Capital Normal

University in Peking, Song Dong developed his art in relation to the particular social context in which he lives and works – that of the major metropolitan centres of contemporary China, currently going through a process of modernisation and globalisation. A witness to the final phase of the difficult process that China has undertaken since the death of Mao Zedong in 1976, Song Dong articulates a twofold confrontation: with contemporary Western culture and with the rediscovery of his own culture of origin.

Given the scarcity of resources, the doubt surrounding people's roles and the inhibited freedom of expression following the suppression of the student protests in Tiananmen Square in June 1989, Dong responds by simplifying his means of expression, adopting a "poor" technique of image-creation that enables him to concentrate on individual perception and consciousness with regard to the collective context. In the performance Water Seal (1998), for example, he spends hours stamping the surface of a river with a large wooden seal, suggesting the provisional nature of our certainties and the fragility of our lives. The photographic cycles Broken Mirror (1999) and Burning Mirror (2001) and the video Crumpling Shanghai (2000) carry a similar message.

In 1995 and 2001 Song Dong took part in the Kwangjiu Biennale, the first Guangzhou Triennale (2002) and in 2004, the São Paulo Biennale. He has been included in many group shows, including "Inside Out: New Chinese Art" at PS1 Contemporary Art Center/Asia Society, New York (1998); "Cities on the Move," Musée d'art contemporain, Bordeaux (travelling exhibition); "Transience: Chinese Art at the end of the 20th Century," Smart Museum of Art, University of Chicago (1999) and "Between Past and Future. New Photography and Video from China," International Center of Photography/Asia Society, New York (2004).

Song Dong fa parte di quella generazione di artisti che, a partire dai primi anni Novanta, ha contribuito a esplorare le trasformazioni in atto nella società cinese e, attraverso l'uso sperimentale del video, della fotografia e della performance, a rinnovare poeticamente le pratiche e i paradigmi dell'arte concettuale. Laureatosi alla Capital Normal University di Pechino, Song Dong sviluppa la sua arte in relazione al contesto sociale in cui vive, quello delle grandi metropoli della Cina contemporanea, soggette a un vorticoso processo di modernizzazione e di globalizzazione. Testimone dell'ultima fase di un processo intrapreso dalla società cinese a partire dalla scomparsa di Mao Tse-Tung nel 1976, Song Dong articola il confronto con la cultura occidentale contemporanea e con la riscoperta della propria cultura d'origine. Di fronte alla scarsità delle risorse, alla precarietà dei ruoli e alla inibita libertà d'espressione causate dalla repressione delle proteste studentesche di piazza Tienanmen nel giugno 1989, l'artista risponde semplificando i mezzi espressivi, adottando una tecnica "povera" di creazione dell'immagine che gli permette di concentrarsi sulla percezione e la coscienza individuali piuttosto che al contesto collettivo. Nelle sue performance, come Timbro d'acqua (1998), in cui si ostina per ore a imprimere l'acqua di un fiume con un grande timbro di legno, nei cicli fotografici e nei video Specchio rotto (1999), Accartocciando Shangai (2000) e Specchio ustorio (2001), l'artista stesso e altri anonimi personaggi appaiono impegnati o sollecitati a prendere coscienza della provvisorietà delle nostre certezze e della fragilità delle nostre esistenze. Song Dong ha partecipato, nel 1995 e nel 2001, alla Biennale di Kwangju, alla prima Triennale di Guangzhou (2002) e, nel 2004, alla Biennale di San Paolo del Brasile. Ha partecipato, inoltre, a numerose mostre collettive, tra le quali "Inside Out: New Chinese Art" al PS1 Contemporary Art Center / a MoMA Affiliate – Asia Society, New York (1998); "Cities on the Move", Capc Musée d'art contemporain, Bordeaux (itineran-

te); "Transience: Chinese Art at the End of 20th Century", Smart Museum of Art, University of Chicago, Chicago (1999) e "Between Past and Future. New Photography and Video from China", International Center of Photography – Asia Society, New York (2004). (AV)

Selected Bibliography / Bibliografia selezionata
G. Minglu, Inside Out: New Chinese Art, San Francisco Museum of Modern Art, San Francisco – Asia Society Galleries, New York, 1998.
W. Hung, Exhibiting Experimental Art in China, University of Chicago Press, Chicago, 2000.
The First Guangzhou Triennial Reinterpretation: A Decade of Experimental Chinese Art (1990-2000), Art Media Resources, Chicago, 2002 (texts by / testi di W. Hung, W. Huangsheng, F. Boyi).
Song Dong and Yin Xiuzhen: Chopsticks, Chambers Fine Art, New York, 2003.
W. Hung, Transience: Chinese Experimental Art at the End of the Twentieth Century, University of Chicago Press, Chicago, 2004.
Between Past and Future. New Photography and Video from China, Smart Museum of Art, University of Chicago Press, Chicago – International Center of Photography, New York – Steidl Publishers, Göttingen, 2004 (texts by / testi di W. Hung, C. Phillips.)

Paul Strand
(New York, 1890 – Orgeval, 1976)

The son of Bohemian immigrants, Paul Strand enrolled in 1904 at the Ethical Culture School. His teacher, the photographer Lewis Hine, introduced him to the Photo-Secession Gallery, where he was able to develop his knowledge of the work of some of the most important contemporary American photographers, from Alfred Stieglitz to Alvin Langdon Coburn. As a member of the Camera Club, he worked, for an insurance company, becoming a freelance photographer in 1913. Three years later his photographs were published in Camera Work. Immediately after World War I, he collaborated with the painter and photographer Charles Sheeler on the short film Manhatta (1921), which remains one of the milestones of American documentary film. During the years of the Great Depression, Strand joined the Socialist Party and began to collaborate with the Group Theatre set up in New York in 1931 by Lee Strasberg, Harold Clurman and Cheryl Crawford. With Clurman and Crawford, he visited the Soviet Union in 1935 where he met the film director Sergei Eisenstein. On his return to America, he devoted himself to documentary film production, shooting designing, producing and directing the motion picture Native Land with Leo Hurwitz in 1942, after working on several other films in various different capacities. In 1937 he and Berenice Abbot founded the Photo League in New York, which was to supply photographic material about union activity and political protests to the radical press. The Photo League was persecuted in the late 1940s by Senator McCarthy's Un-American Activities House Committee, and Strand decided to move to France. However, in 1945 the Museum of Modern Art in New York devoted a major retrospective to his works, and in the 1950s he began publishing a series of important photographic books, including France in Profile (1952), A Village (1954), Mexican Portfolio (1967), Outer Hebrides (1968) and Ghana: An African Portrait (1976).

Figlio di immigrati boemi, Paul Strand si iscrive, nel 1904, alla Ethical Culture School, dove ha come professore il fotografo Lewis Hine, che lo introduce alla Photo-Secession Gallery. Qui ha modo di approfondire la conoscenza del lavoro di alcuni tra i più importanti fotografi americani contemporanei, da Alfred Stieglitz ad Alvin Langdon Coburn.

Lavora, come membro del Camera Club, per una compagnia di assicurazioni, per diventare, nel 1913, un fotografo indipendente e, nel 1916, le sue fotografie sono pubblicate su "Camera Work". Subito dopo la prima guerra mondiale realizza, in collaborazione con il pittore e fotografo Charles Sheeler, il cortometraggio Manhatta (1921), che rimane una delle pietre miliari del film documentario americano. Durante gli anni della grande depressione si iscrisse al partito socialista e iniziò a collaborare con il Group Theatre, fondato a New York nel 1931 da Lee Strasberg, Harold Clurman e Cheryl Crawford. Con questi ultimi visitò, nel 1935, l'Unione Sovietica, dove incontrò il regista Sergej Eisenstein. Al suo ritorno in America si dedicò anche alla produzione di documentari. Nel 1942 curò la fotografia, la sceneggiatura, la produzione e la direzione, in collaborazione con Leo Hurwitz, di Native Land (Terra natia), preceduto da altri film a cui collaborò a vario titolo. Nel 1937 fondò a New York, con Berenice Abbot, la "Photo League", il cui scopo scopo era di fornire materiale fotografico alla stampa radicale sull'attività sindacale e sulla protesta politica. La Photo League fu perseguitata, alla fine degli anni Quaranta, dalla Commissione per le attività anti-americane, presieduta dal senatore McCarthy, e Strand decise di trasferirsi in Francia. Negli anni Cinquanta, dopo che già nel 1945 il Museum of Modern Art di New York gli aveva dedicato un'ampia retrospettiva, Strand inizia a pubblicare una serie di importanti volumi fotografici tra cui France in Profile (Francia di profilo, 1952), Un paese (1954), Mexican Portfolio (Portfolio messicano, 1967), Outer Hebrides (Ebridi esterne, 1968) e l'ultimo, Ghana: An African Portrait (Ghana: Un ritratto dell'Africa, 1976). (AV)

Selected Bibliography / Bibliografia selezionata
Paul Strand: Sixty Years of Photographs. Excerpts from Correspondence, Interviews, and Other Documents, edited by / a cura di C. Tompkins, Aperture, Millerton 1976.
Paul Strand, Aperture, New York, 1987 (texts by / testi di M. Haworth-Booth).
Paul Strand: An American Vision, National Gallery of Art, Washington; Aperture, New York, 1990 (texts by / testo di S. Greenough).
Paul Strand. Circa 1916, edited by / a cura di M. Morris Hambourgh, The Metropolitan Museum of Art; Harry N. Abrams Inc., New York, 1998.

Henri de Toulouse-Lautrec
(Albi, 1864 – Saint-André du Bois, 1901)

Toulouse-Lautrec recorded and contributed to define our view of Parisian life in the 1890s with colorful paintings and posters of Montmartre's dance halls, cabarets, cafés-concerts, and brothels. From an aristocratic background, he moved to Paris in 1882 to train as an artist, under the academic painters René Princeteau, Leon Bonnat and Fernand Cormond, yet he instinctively rejected their idealised art, and seeked out instead the work of the Impressionists and Post-Impressionists, who were painting the lively underworld of the city, the somewhat disreputable milieu of Montmartre. He was especially influenced by Jean-Louis Forain's focus on theatre dressing rooms and cabaret scenes, and regular visits to the studios of Renoir and Degas introduced him to their use of colour and contemporary subject matter.

In common with artists of his generation, Toulouse-Lautrec believed that the modern artist should preoccupy himself with everyday life, treated realistically and drawn from first-hand experience. Influenced by van Gogh, he privileged the use of bold lines and angular forms, which he combined with vivid and often jarring colours to convey the movement, mood and shades of light that pervaded his chosen subjects: initially the cabarets and brothels of Montmartre, where he settled in 1884, and later racing tracks, the the-

atre and the circus. A prolific painter and graphic artist, he often began his works by making rapid sketches in charcoal, drawn from observation, which he later completed in his studio. His works are especially alive to the individual caught in isolation or in relation to a group, exploring moments of exclusion and disconnection, of desire expressed and unrequited, or of a rampant sexuality. Many of his paintings are animated by a web of gazes suggesting lustful admiration or sheer ennui that, with humour or empathy, lock his subjects together in complex triangles. While preferring to work from direct observation, he also referenced poses and figures from paintings by other artists, and portrayed friends and models masquerading as different characters.

In 1889 Toulouse-Lautrec was asked to design the opening poster for a new club, the Moulin Rouge, which brought him instant recognition. Throughout the decade he produced prints (including, menu cards and theatre programmes) and published works in magazines and periodicals such as *Le Mirliton*, *Paris Illustré* and *La Chronique Médicale*. Meanwhile he exhibited his paintings, often under a pseudonym, in solo exhibitions in France and Britain, as well as group shows such as Les Vingt in Brussels and the Salon des Indépendents in Paris.

Toulouse-Lautrec registrò la vita parigina alla fine dell'Ottocento attraverso dipinti e manifesti colorati che rappresentano le sale da ballo, i cabaret, i café-concerts e i bordelli di Montmartre. Di famiglia aristocratica, si trasferisce a Parigi nel 1882 per studiare pittura con i pittori accademici René Princeteau, Leon Bonnat e Fernand Cormond, anche se istintivamente rifiutò la loro arte idealizzata scoprendo, invece, il lavoro degli impressionisti e dei post-impressionisti che ritraevano la vita della città e l'ambiente spudorato di Montmartre. Venne particolarmente influenzato dall'interesse che Jean-Louis Forain aveva per i camerini teatrali e gli ambienti del cabaret, mentre le frequenti visite agli studi di Auguste Renoir e Edgar Degas lo introdussero al loro uso del colore e delle tematiche contemporanee. Come altri artisti della sua generazione, Lautrec riteneva che l'artista moderno dovesse occuparsi della vita quotidiana, presentata realisticamente e attinta dall'esperienza diretta. Influenzato da van Gogh, privilegiò l'uso di tratti marcati e forme spigolose, che combinava con colori vividi, e spesso stridenti, per rendere il movimento, il tono emotivo e le gradazioni di luce che permeavano i suoi soggetti preferiti: all'inizio i cabaret e i bordelli di Montmartre, dove l'artista si stabilì nel 1884, e in seguito l'ippodromo, il teatro e il circo. Pittore e artista grafico di grande prolificità, Lautrec cominciava spesso i suoi lavori facendo rapidi schizzi a carboncino, tratti dall'osservazione diretta, che in seguito completava in studio. Le sue opere sono particolarmente attente all'individuo, ritratto in solitudine o in relazione a un gruppo, ed esplorano momenti di esclusione e solitudine, di desiderio espresso e non ricambiato, oppure di sessualità sfrenata e manifesta. Molti dei suoi dipinti sono animati da una ragnatela di sguardi che, con umorismo o empatia, legano insieme i soggetti per mezzo di complessi triangoli, ammirazioni lascive o pura noia. Pur preferendo affidarsi all'osservazione diretta, Lautrec attinse anche a pose e figure tratte dai dipinti di altri artisti, e, per impersonare i soggetti dei suoi quadri, utilizzò anche amici e modelle travestiti.

Nel 1889 gli venne chiesto di disegnare il manifesto per l'inaugurazione di un nuovo club, il Moulin Rouge, cosa che gli procurò un'immediata notorietà. Nel corso del decennio successivo, Lautrec produsse una serie di stampe (comprese quelle per menu e programmi teatrali) e pubblicò lavori su riviste e periodici come "Le Mirliton", "Paris Illustré" e "La Chronique Médicale". Nel frattempo espose i suoi quadri, spesso sotto pseudonimo, in mostre personali in Francia e Gran Bretagna, e in collettive come "Les Vingt" a Bruxelles e il "Salon des Indépendents" a Parigi. (AT)

Selected Bibliography / Bibliografia selezionata
Toulouse-Lautrec: chefs-d'œuvre du Musée d'Albi, edited by / a cura di F. Daulte (with the assistance of / con l'assistenza di C. Richebé), Musée Marmottan, Paris, 1975.
Toulouse-Lautrec: Paintings, edited by / a cura di C. I. Stuckey (with the assistance of / con l'assistenza di N. E. Maurer), The Art Institute of Chicago, Chicago, 1979.
Toulouse-Lautrec et le japonisme, a cura di / edited by D. Collas-Devynck, Musée Toulouse-Lautrec, Albi, 1991.
Toulouse-Lautrec and the pleasures of Paris, edited by / a cura di K. Makholm, Milwaukee Art Museum, Milwaukee, 2000 (text by / testo di Richard S. Field).
Toulouse-Lautrec and Montmartre, The National Gallery of Art, Washington & The Art Institute of Chicago, Chicago, 2005.

Dziga Vertov
(Bialystock, 1896 – Moskva, 1954)

Dziga Vertov (Denis Arkadyevich Kaufman) was one of the greatest exponents of Soviet avant-garde film-making in the early years of the twentieth century. The son of intellectuals, he moved with his family to Moscow and, between 1914 and 1916, he briefly embarked on a literary career and came into contact with Moscow Futurist circles. During that period he adopted his pseudonym and began his first experiments with recording and sound editing. In 1918 he turned his attention to film editing, working on the Kinodelia, the first newsreels produced by the Soviet government. Between 1919 and 1920 he travelled along the various fronts where the Red Army was fighting the counter-revolutionary forces, creating a record of the new political and social reality just as it was coming into being, and communicating it to other parts of the country through his filmed sequences. In 1920 he made *Kinopravda*, in honour of *Pravda*, the daily newspaper founded by Lenin. Two years later he set up the "Council of Three" with his future wife Elina Sviliva and his brother, Mikhail Kaufman, a cameraman. Also in this year he published his radical and highly influential manifesto "Kino-Eye: A Revolution" in the journal *LEF*, edited by the poets Vladimir Mayakovsky and Nikolay Aseyev along with the critic Osip Brik. Through agencies set up to encourage the development of the Socialist state, the Soviet government commissioned films such as *Kinoglaz* in 1924, but shortly afterwards Vertov severed his links with the Goskino studios, following disagreements about the working methods it adopted, and the poor distribution of his films. He relocated to the Ukraine where, on behalf of the All-Ukrainian Board for Photography and Moving Pictures, VUFKU, he made his major masterpieces, *Odinnadtsatyj* (*The Eleventh Year*,1928), *Chelovek s kinoapparatom* (*Man with a Movie Camera*, 1929) and *Entuziasm: Simfonia Donbassa* (*Enthusiasm or Symphony of the Don Basin*,1930), in which he tackled the use of sound. With the bureaucratisation of Soviet culture in the Stalin era, Vertov was relegated to the production of newsreels. However, in the late 1960s, a decade after his death, the aesthetic lesson of "Kino-Eye," his inexhaustible experimentation with film language, and the political inspiration of his films would lead Jean-Luc Godard, Jean-Pierre Gorin and Gérard Martin to sign some of their experimental film projects with the collective signature of the "Dziga Vertov Group."

Dziga Vertov, il cui vero nome era Denis Arkadyevitch Kaufman, figlio di intellettuali, si trasferì con la famiglia a Mosca dove, fra il 1914 e il 1916, iniziò una breve carriera letteraria entrando in contatto con gli ambienti futuristi moscoviti. In questo periodo adottò lo pseudonimo di Dziga Vertov e realizza i suoi primi esperimenti con la registrazione e il montaggio sonoro. Nel 1918 iniziò a occuparsi di montaggio e lavora ai primi cinegiornali "Kinode-

lia", prodotti dal governo sovietico. Conobbe la futura moglie Elina Sviliva che, con il fratello di Vertov, il cameraman Mikhail Kaufman, costituì nel 1922 il "Consiglio dei Tre" divenendo la sua principale collaboratrice. Tra il 1919 e il 1920 viaggiò lungo i vari fronti degli scontri tra l'Armata Rossa e le forze controrivoluzionarie, filmando la nuova realtà politica e sociale nel momento in cui essa si manifesta storicamente, per comunicarla, attraverso i filmati che realizza, in altri luoghi del paese. Nel 1920 realizzò *Kinopravda*, in onore della "Pravda" (Verità), il quotidiano fondato da Lenin. Nel 1922 il suo manifesto, *Cineocchio: Una Rivoluzione*, venne pubblicato sulla rivista "LEF", edita dai poeti Vladimir Majakovskij e Nikolai Aseyev, insieme al critico Osip Brik. Il governo sovietico, attraverso agenzie istituite per favorire lo sviluppo dello stato socialista, commissionò a Vertov alcune delle sue future opere, come *Kinoglaz* del 1924, anche se, poco dopo, il regista interruppe i suoi rapporti con gli studi Goskino, a seguito dei disaccordi sulle modalità di lavoro adottate e alla mediocre distribuzione dei suoi film. Si recò in Ucraina dove, per conto del Comitato Pan-ucraino per la Fotografia e il Cinema, VUFKU, realizzò i suoi più importanti capolavori, *Odinnadtsatyj* (*L'undicesimo anno*,1928), *Chelovek s kinoapparatom* (*L'uomo con la macchina da presa*, 1929) e *Entuziasm: Simfonia Donbassa* (*Entusiasmo o Sinfonia del Don*,1930), con cui affrontò, per la prima volta in ambito cinematografico, l'uso del sonoro. Nella progressiva burocratizzazione della cultura sovietica del periodo staliniano, la voce di Vertov venne messa in disparte, relegata alla produzione di cinegiornali. Vertov morì a Mosca nel 1954. La lezione dell'estetica del cine-occhio, l'instancabile sperimentazione sul linguaggio filmico e l'ispirazione politica dei suoi film indussero, alla fine degli anni Sessanta, Jean-Luc Godard, Jean-Pierre Gorin e Gérard Martin a firmare alcuni progetti cinematografici sperimentali con la sigla collettiva "Gruppo Dziga Vertov". (AV)

Selected Bibliography / Bibliografia selezionata
D. Vertov, "Kinopravda," in *Teatral'naia Moskva*, No. 50, Moskva, 1922.
D. Vertov, "Kinoks," *LEF* , No. 3, Moskva, 1923.
D. Vertov, "Kinoglaz," *Pravda*, Moskva, 19 July / luglio 1924.
Kino-Eye. The Writings of Dziga Vertov, edited by / a cura di A. Michelson, University of California Press, Berkeley-Los Angeles-London, 1984.

Jeff Wall
(Vancouver, 1946)

While taking a postgraduate course at the Courtauld Institute of Art in London from 1970-73, Jeff Wall became particularly interested in cinematography and in filmmakers such as Jean-Luc Godard, Michelangelo Antonioni and Rainer Werner Fassbinder. However, when he returned to Canada, he worked only briefly on film projects, collaborating with artists including Rodney Graham and Dennis Wheeler. Instead he began to concentrate on a mode of photographic practice that combined art history with a cinematic and critical approach to image-making.
In the late 1970s, using a variety of techniques, Wall began to compose images in a similar way to the classical painters he had studied, arranging natural or architectural scenes into full-scale tableaux. His use of large-format transparencies (Cibachromes) and light boxes have enabled him since 1979 to allude to the scale and composition of historical painting while referencing filmmaking, billboard advertising and photographic history.
Throughout the 1980s, in works such as *Milk* (1984), *No* (1983), *Eviction Struggle* (1988) and *Outburst* (1989), Wall created what initially seem like unexceptional urban landscapes, social interactions and everyday events. It is only

on closer inspection that one notices that the components of the picture have been meticulously manipulated into symbolic scenes fraught with underlying tensions and unarticulated traumas.

In the early 1990s he embarked on a more theatrical series of images. Complex compositions such as *The Vampire's Picnic* (1991) allude to the grotesque, while *A Sudden Gust of Wind (after Hokusai)* (1993) freezes a moment of drama. In the later 1990s Wall momentarily returned to black and white photography in a series including *Citizen*, *Passerby* and *Cyclist* (all 1996) exhibited at "Documenta X" in Kassel (1997). Despite the self-conscious use of black and white film's "documentary" associations, Wall retained his fictive narrative structure.

By referencing artists such as Manet, Goya, Hokusai and Gauguin, Wall forges a connection with the past and with the collective memory of cultural symbols. His work both reinstates a narrative mode and establishes a certain distance from it. In a contemporary translation of Manet's *Déjeuner sur l'Herbe* (1863), Wall's *The Storyteller* (1986) recalls Walter Benjamin's observation that "the story-teller in his living immediacy is by no means a present force. He has already become something remote from us and something that is getting ever more distant."

Dopo i primi studi di storia dell'arte, Jeff Wall si diplomò al dipartimento di Belle Arti della University of British Columbia, trascorrendo poi tre anni, dal 1970 al 1973, al Courtauld Institute of Art di Londra, dove si interessò soprattutto alla cinematografia e a registi come Godard, Antonioni e Fassbinder. Tuttavia, dopo aver lavorato per un breve periodo ad alcuni progetti cinematografici in Canada, con artisti come Rodney Graham e Dennis Wheeler, Wall cominciò a concentrarsi su una modalità di pratica fotografica che combinasse la storia dell'arte con un approccio cinematografico e critico alla creazione di immagini.

Alla fine degli anni Settanta, usando una grande varietà di tecniche, Wall cominciò a comporre immagini con le stesse modalità dei pittori classici che aveva studiato: scegliendo accuratamente i temi – individui, dettagli architettonici o ambienti naturali – e distribuendoli nuovamente sotto forma di *tableaux* fotografici. Questi temi, insieme all'uso di diapositive di grande formato (cibachrome) e *light box*, gli permettevano di rifarsi alle dimensioni e alla composizione della pittura storica, facendo contemporaneamente riferimento alla cinematografia, alla cartellonistica pubblicitaria e alla storia della fotografia.

Nel corso degli anni Ottanta, in opere come *Milk* (Latte, 1984), *No* (1983), *Eviction Struggle* (Combattimento sfiancante, 1988) e *Outburst* (Esplosione, 1989), Wall creò quelli che, a un primo sguardo, possono sembrare paesaggi urbani, interazioni sociali ed eventi quotidiani del tutto ordinari. Solo a un esame più attento ci si accorge che le componenti dell'immagine sono state meticolosamente assemblate per formare intrecci apparentemente simbolici, ma spesso indecifrabili. I personaggi di Wall sono ritratti in luoghi pubblici, nella scena sociale e, spesso, sono carichi di un implicito senso di isolamento, di tensioni e traumi inarticolati.

All'inizio degli anni Novanta, Wall diede inizio a una serie di immagini più teatrali. Composizioni più complesse, quasi barocche, come *The Vampire's Picnic* (Il picnic del vampiro, 1991), e *A Sudden Gust of Wind (after Hokusai)* (Un improvviso colpo di vento [dopo Hokusai], 1993), alludono a elementi carnevaleschi e grotteschi. Verso la fine del decennio, Wall tornò momentaneamente alla fotografia in bianco e nero, con una serie che comprendeva *Citizen* (Cittadino), *Passerby* (Passante) e *Cyclist* (Ciclista), tutte del 1996, esposta a "Documenta X" di Kassel (1997). Pur utilizzando consapevolmente le associazioni "documentaristiche" della pellicola in bianco e nero, Wall manteneva la propria struttura narrativa.

Citando artisti come Manet, Goya, Hokusai e Gauguin, Wall sottintende un collegamento con il passato e con una memoria collettiva di simboli culturali. Nelle sue opere troviamo, da un lato, il ripristino di una modalità narrativa e, dall'altro, la separazione da tale modalità. In una traduzione contemporanea di *Dejeuner sur l'Herbe* di Manet (1863), *The Storyteller* (Il cantastorie, 1986) richiama l'osservazione di Walter Benjamin secondo cui, "Per quanto il suo nome possa suonarci familiare, il narratore nella sua immediata presenza non è affatto una forza del presente. Egli si è già allontanato da noi, e sta diventando sempre più distante". (W. Benjamin, *Illuminationen: ausgewahlte Schriften*). (CG)

Selected Bibliography / Bibliografia selezionata
Jeff Wall, Transparencies, Schirmer/Mosel Verlag, München, 1986 (interview by / intervista di E. Barents).
K. Brougher, *Jeff Wall: A Retrospective*, Scalo, Zürich, 1997.
J.-F. Chevrier, *Jeff Wall: Space and Vision*, Schirmer/Mosel Verlag, München, 1996.
T. de Duve, A. Pelenc, B. Groys, *Jeff Wall*, Phaidon Press, London, 1996-2002.
Jeff Wall: Figures & Places: Selected Works from 1978, edited by / a cura di R. Lauter, Prestel Verlag, München, 2001.
Jeff Wall: Photographs, Walther König, Köln, 2003.

Andy Warhol
(Pittsburgh, 1928 – New York, 1987)

Andy Warhol (Andrew Warhola), was one of the prime exponents of American Pop Art. His works made use of images and objects derived from mass culture, as well as their techniques of production and promotion, to create an enduring testament to the contemporary obsession with consumerism, voyeurism, celebrity and death. Capturing and refracting the surface glare of spectacle in works that refuse critical comment, he consistently challenged notions of originality, authenticity, meaning and the nature of creativity in contemporary art.

From 1945-49 Warhol studied pictorial design at Carnegie Institute of Technology, Pittsburgh before moving to New York, where he began a successful career in advertising. In the early 1960s he briefly painted comic strips before turning to screen prints of Coca-Cola bottles and dollar bills, as well as producing the first of his famous pictures of Campbell soup cans, exhibited in 1962 at the Ferus Gallery, Los Angeles. These were followed in the same year by the first *Disaster Series*, based on pictures of car crashes and electric chairs that were culled from the sensationalist press, and by portraits of Marilyn Monroe. Here he utilised his trademark technique of silk-screening the image once or repeatedly onto canvas, then overlaying it with vibrant colours. That same year he exhibited in "The New Realists" exhibition at the Sidney Janis Gallery in New York, the first important survey of Pop. Warhol's portraits of Monroe were soon followed by those of Jackie Kennedy, Richard Nixon, Elvis Presley, Elizabeth Taylor, Mao Tse-Tung – iconic symbols of their times emptied of meaning through serial repetition. He also produced a number of sculptures, most famously stacks of Brillo boxes that transformed the Duchampian ready-made into empty replicas.

In 1963 Warhol moved into the first of a series of studios known as The Factory. Covered in aluminium foil and silver paint by the photographer Billy Name, it transformed the principles of Ford assembly lines into camp theatre; friends, family and assistants were employed to produce Warhol's work according to his instructions. The Factory became a meeting place for underground and famous figures, and the setting against which he cultivated his artistic persona into performative spectacle. In 1963 Warhol also began making films, translating his use of serial repetition into durational films that included a single take of Joe D'Alessandro sleeping (*Sleep*, 1963) and a day in the life of the Empire State Building (*Empire*, 1968). He continued to direct and produce films until 1976.

After being shot and seriously wounded by an assistant in 1968, Warhol began producing *Interview Magazine* (first issue 1969) and turned primarily to portraiture. In 1978 he started his Oxidation and Shadows paintings and in the early 1980s initiated a number of collaborations with other artists, including Jean Michel Basquiat. He died in 1987 due to complications during a routine operation.

Andy Warhol (Andrew Warhola) è il principale esponente della Pop Art americana. Le sue opere utilizzano immagini e oggetti derivati dalla cultura di massa, insieme alle tecniche usate per produrli e pubblicizzarli, per creare un testamento permanente alle ossessioni contemporanee del consumismo, del voyeurismo, della celebrità e della morte. Catturando e riflettendo lo splendore superficiale dello spettacolo in opere che respingono ogni commento critico, Warhol sfida coerentemente le idee di originalità, autenticità e significato, e la natura della creatività nell'arte contemporanea.

Warhol studiò disegno pittorico al Carnegie Institute of Technology di Pittsburgh (1945-49) prima di trasferirsi a New York, dove intraprese una brillante carriera come pubblicitario. All'inizio degli anni Sessanta, per un breve periodo, realizzò dipinti ispirati ai fumetti, prima di passare alle serigrafie di bottiglie di Coca Cola, di banconote e dei primi barattoli di zuppa Campbell, esposti nel 1962 alla Ferus Gallery di Los Angeles. In seguito, nello stesso anno, realizzò la prima *Disaster Series* (Serie dei disastri) e i primi ritratti di Marilyn Monroe, per i quali Warhol utilizzò la sua caratteristica tecnica di serigrafare un'immagine una o più volte su tela, ricoprendola poi di colori vivaci. In quello stesso anno espose alla mostra sui "The New Realists" alla galleria Sidney Janis di New York, la prima importante rassegna della Pop Art.

Il repertorio di generi di Warhol si delineò negli anni Sessanta. I suoi ritratti della Monroe furono presto seguiti da quelli di Jackie Kennedy, Richard Nixon, Elvis Presley, Elizabeth Taylor, Mao Tse-Tung – icone del loro tempo svuotate di ogni significato attraverso la ripetizione seriale. La *Serie dei disastri* metteva insieme immagini documentarie di incidenti automobilistici e sedie elettriche, raccolte da articoli di giornali popolari. Realizzò anche diverse sculture, fra cui soprattutto le scatole di detersivo Brillo, che trasformarono il *ready-made* duchampiano in una serie di vuote repliche.

Nel 1963 Warhol si trasferì nel primo di una serie di studi noti come The Factory. Rivestito da fogli di alluminio e vernice argentata da Billy Name, lo studio trasformava il principio della catena di montaggio fordiana in un teatro "camp", impiegando amici, famigliari e assistenti per produrre le opere di Warhol. La Factory divenne un luogo d'incontro di figure famose e underground, e il set dove Warhol coltivava il proprio personaggio con performance artistiche. Nel 1963 Warhol cominciò a dirigere film, traducendo l'uso della ripetizione seriale in riprese continuative, come per esempio un'unica inquadratura di Joe D'Alessandro addormentato (*Sleep*, 1963) e un giorno di vita dell'Empire State Building (*Empire*, 1968). Continuò a dirigere e produrre film fino al 1976.

Nel 1968, dopo essere stato gravemente ferito a colpi di pistola da un'assistente, Warhol cominciò a pubblicare la rivista *Interview Magazine* (il primo numero uscì nel 1969) e si dedicò soprattutto alla pittura. Nel 1978 cominciò le serie di dipinti *Oxidation* e *Shadows*, e all'inizio degli anni Ottanta intraprese diverse collaborazioni con altri artisti, fra cui Jean Michel Basquiat. Andy Warhol morì nel 1987, per le complicazioni di una banale operazione. (AT)

Selected Bibliography / Bibliografia selezionata
A. Warhol, *The Philosophy of Andy Warhol (From A to B and Back Again)*, Harcourt Publishers, New York, 1977.

A. Warhol, P. Hackett, *POPism: The Warhol 60s*, Harcourt Brace Jovanovich, New York, 1980.
Andy Warhol: A Retrospective, The Museum of Modern Art, New York, 1989 (texts by / testi di K. McShine, et al.).
Andy Warhol, Tate, London, 2002 (texts by / testi di a cura di H. Bastian, D. De Salvo, P.K. Schuster, K. Varnedoe).

Gillian Wearing
(Birmingham, 1963)

Gillian Wearing uses photography and video to explore the disparities between public and private life, individual and collective experience and the social and cultural systems that establish and define "normal" behaviour.
In reaction to the limitations of documentary photography and inspired by British "fly-on-the-wall" documentaries of the 1970s, she began in the early 1990s to investigate the feelings and insights of ordinary people, frequently revealing darkly humourous or disturbing private lives. In the photographic portraits *Signs That Say What You Want Them to Say...* (1992-93), for example, she captured the spontaneous thoughts of strangers, which they expressed through handwritten signs held up to the camera. *Confess all on Video...* (1994) featured the longer confessions of subjects solicited through advertisements. More recent works have focused on those outside the accepted norms of society, either as a result of harrowing experiences, as in *Trauma* (2000), or through alcohol abuse, as in *Drunk* (1997). Taken as a whole, Wearing's body of work provides a frank yet humane portrait of contemporary British life.
Wearing was associated throughout the 1990s with the group of young, innovative British artists whose works were shown together in exhibitions such as "Brilliant!" (1995) at the Walker Art Center, Minneapolis, and "Sensation" (1997) at the Royal Academy, London and Brooklyn Museum. Her first solo show was at City Racing, London in 1993 and she was awarded the Turner Prize in 1997. Subsequently she has held numerous exhibitions including Serpentine Gallery, London (2000), Kunstverein Munich (2001) MCA Museum of Contemporary Art, Chicago and Vancouver Art Gallery (2003).

Gillian Wearing utilizza la fotografia e il video per esplorare le disparità tra vita pubblica e privata, l'esperienza individuale e collettiva e i sistemi sociali e culturali che fondano e definiscono il comportamento "normale".
Tenendo presente i limiti della fotografia documentaria, e ispirandosi ai documentari britannici in stile *candid camera* degli anni Settanta, Wearing indaga sui sentimenti e le percezioni della gente comune, rivelando frequentemente vite private inquietanti o tetramente comiche. Partendo da *Signs That Say What You Want Them to Say...* (*Cartelli che dicono quello che vuoi che dicano...*, 1992-93) in cui i pensieri spontanei e fugaci di sconosciuti vengono catturati in ritratti fotografici, per arrivare alle più lunghe confessioni di soggetti convocati tramite annunci pubblicitari di *Confess all on Video...* (*Confessa tuttoin video...*, 1994), le opere di Wearing esplorano l'intersezione fra percezione privata e pubblica di identità e soggettività. I lavori più recenti si concentrano su coloro che vivono al di fuori delle regole stabilite dalla società, a causa di esperienze atroci come in *Trauma* (2000), o dell'alcolismo come in *Drunk* (*Ubriaco*, 1997). L'insieme di queste opere fornisce un ritratto schietto, seppure umano, della vita britannica contemporanea.
Nel corso degli anni Novanta, Wearing ha fatto parte di un gruppo di giovani e innovativi artisti britannici che sono apparsi in mostre collettive come "Brilliant!" (1995) al Walker Art Center di Minneapolis, e "Sensation" (1997) alla Royal Academy di Londra e al Brooklyn Museum. La sua prima personale si è tenuta nel 1993 al City Racing di Londra, seguita da altre alla Serpentine Gallery di Londra

(2000), al Kunstverein di Monaco (2001), al MoCA di Chicago e alla Vancouver Art Gallery (2003). Nel 1997 ha vinto il Turner Prize. (RM)

Selected Bibliography / Bibliografia selezionata
Signs that Say What You Want Them to Say and Not Signs that Say What Someone Else Wants You to Say, Maureen Paley Interim Art, London, 1997.
Gillian Wearing, Phaidon Press, London, 1998 (texts by / testi di R. Ferguson, D. De Salvo, J. Slyce).
Gillian Wearing: A Trilogy, Vancouver Art Gallery, Vancouver, 2002 (texts by / testi di D. Augaitis, M. Beasely, R. Ferguson, M. Roy).
Gillian Wearing: Mass Observation, Museum of Contemporary Art, Chicago; Merrell Publishers, London, 2002 (texts by / testi di D. Molon, B. Schwabsky).
D. Cameron, "I'm Desperate. Gillian Wearing's Art of Transposed Identities," *Parkett*, No. 70, Zürich-New York, July 2004.

Weegee
(Lemberg, 1899 – New York, 1968)

Born in Austria, Weegee (Arthur Fellig), emigrated with his family to the United States in 1910, fleeing the pogroms that were forcing Jews out of Eastern Europe. His family settled in the crowded tenements of New York's Lower East Side, and Weegee grew up in constant poverty, leaving school at the age of fourteen to contribute to the family income. His first job was as a tintype photographer and in the following years he worked variously as an itinerant street photographer and as a photographic assistant in a portrait studio. In the early 1920s, he moved on to work in the darkrooms of the *New York Times* and Acme Newspictures; at the latter, he filled in as a news photographer.
In 1935, Weegee left Acme to work as a freelance photojournalist, and in the next ten years he made the images that were to define him as a photographer. Gaining permission to install a police radio in his car, he spent nights chasing leads around the city, capturing New York's nocturnal underbelly – its murders and catastrophes, night clubs and street gatherings. In 1940 he was contracted by *PM*, a new progressive evening newspaper, to create photostories and take on editorial assignments. For *PM*, he made some of his most important photographs, presented alongside texts by Erskine Caldwell, Dashiell Hammett, Lillian Hellman, Dorothy Parker and other noted writers of the period.
In the early 1940s, Weegee also began to exhibit his photographs with several exhibitions at the New York Photo League and the Museum of Modern Art, New York. His work from the ten years between 1935 and 1945 was compiled into his first and most acclaimed publication *Naked City* (1945). The rights to *Naked City* were bought for the production of a Hollywood film, and Weegee moved to California when the movie began shooting. Away from the raw material of his life's work, he began a more experimental phase of his career, exploring film and working with a range of special lenses to create a series of distortions. This work did not receive the same interest as the pictures for which he had become known, and he died in relative obscurity.

Nato in Austria con il nome di Arthur Fellig, Weegee emigrò negli Stati Uniti insieme alla famiglia nel 1910, per sfuggire ai *pogrom* che stavano scacciando gli ebrei dall'Europa orientale. La famiglia si insediò nelle affollate case popolari del Lower East Side di New York, e Weegee crebbe in costante povertà, lasciando la scuola all'età di 14 anni per lavorare e contribuire al reddito famigliare. Cominciò a fotografare con la tecnica della ferrotipia, e, negli anni successivi, lavorò come "fotografo di strada" e come assi-

stente in uno studio di ritrattistica fotografica. All'inizio degli anni Venti andò a lavorare nelle camere oscure del *New York Times* e della Acme Newspictures, dove ebbe anche la possibilità di sostituire i fotografi di cronaca.
Nel 1935 Weegee lasciò l'Acme Newspictures per diventare fotogiornalista *freelance* e, nei dieci anni successivi, realizzò le immagini che avrebbero definito il suo stile fotografico. Avendo ottenuto il permesso di installare una radio della polizia sulla propria auto, passava la notte in giro per la città, catturando il lato oscuro di New York – gli omicidi e le catastrofi, i night club e gli assembramenti nelle strade. Nel 1940 firmò un contratto con *PM*, un nuovo quotidiano serale progressista, per il quale creò fotostorie e per occuparsi anche di mansioni editoriali. Per *PM* realizzò alcune delle sue foto più importanti, che vennero presentate insieme a scritti di Erskine Caldwell, Dashiell Hammett, Lillian Hellman, Dorothy Parker e altri famosi scrittori dell'epoca.
All'inizio degli anni Quaranta, Weegee cominciò anche a esporre le proprie foto in diverse mostre alla New York Photo League e al Museum of Modern Art di New York. Le opere del decennio 1935-45 vennero raccolte nella sua prima e più acclamata pubblicazione, *Naked City* (1945), i cui diritti vennero acquistati da Hollywood per farne un film. Quando iniziarono le riprese, Weegee si trasferì in California. Lontano dalla materia prima del suo lavoro, diede inizio a una fase più sperimentale della propria carriera, esplorando la pellicola e lavorando con un'ampia gamma di lenti speciali che gli consentivano di creare una serie di distorsioni. Malgrado la passione che vi mise, queste opere non ricevettero la stessa attenzione di quelle che lo avevano reso famoso, e Weegee morì relativamente sconosciuto. (AM)

Selected Bibliography / Bibliografia selezionata
Weegee (A. Fellig), *Naked City*, Duell, Sloan & Pearce/Essential Books, New York, 1945.
Weegee (A. Fellig), *Weegee's People*, Duell, Sloan & Pearce/Essential Books, New York, 1946.
Weegee (A. Fellig), M. Harris, *Naked Hollywood*, Pellegrini and Cudahy, New York, 1953.
Weegee (A. Fellig), *Weegee by Weegee: An Autobiography*, Ziff-Davis Publishing Company, New York, 1961.
M. Barth, *Weegee's World*, Bulfinch Press, Boston-New York-London, 1997.

Elin Wikström
(Karlskrona, 1965)

In the early 1990s, after studying at the Valand Academy of Fine Art at Gothenburg University, Elin Wikström began to realise what the artist calls "activated situations." These consist in performance projects located in the public sphere that examine individual behaviour and thoughts in contact with collective forms: a supermarket where the artist lay in bed for three weeks, for example (*What would happen if everyone did that?*, 1993) or the commercial centre of Dundee where she repeatedly went up and down an internal escalator, filmed by closed circuit television (*The Need to Be Free*, 2000). These actions, in which the artist herself is often a protagonist, constitute fractures within everyday life. Through the surprise that they induce in the observer, they lead him or her to "reactivate," to rethink in a participatory and responsible manner their own role in response to codes of behaviour or value systems, as well as the depersonalised mechanisms of the environments and rituals of mass-socialisation. Wikström's actions are sometimes based on the inversion of norms, as in *Returnity*, 1997, in which the artist showed the audience how to ride a bicycle that went backwards. At other times they transmit sense of doubt, a suspension of judgements, as in the project shown for the exhibition *Money* at the Kulturhuset in

Stockholm. Here, a monitor showed the artist counting banknotes for the entire forty-three days of the exhibition, without explaining whether they were always the same notes or how she had amassed the declared final amount. Wikström's work leads us to reflect on the fact that "the smallest act can make the biggest difference, the act that is hardly noticed but consistently carried out" (Annika Hansson). Wikström has exhibited in major international shows such as "Skulptur Projekte", Münster (1997), *Nordic*, Kunsthalle Wien, Vienna (2000), "Transform & Exchange", Kunstverein München, Munich (2002) and the second Tirana Biennale (2003).

Elin Wikström dopo gli studi alla Valand Academy of Fine Art dell'Università di Gothenburg, inizia a realizzare dai primi anni Novanta quelle che l'artista definisce "situazioni attivate". Esse consistono in progetti performativi collocati nella sfera pubblica che indagano i comportamenti e i pensieri individuali a contatto di quelli collettivi: un supermercato dove l'artista giace a letto per tre settimane (*What would happen if everyone did that?* [*Che cosa succederebbe se tutti lo facessimo?* 1993]) o il centro commerciale di Dundee dove sale e scende ripetutamente dalla scala mobile interna, ripresa dalle telecamere di controllo (*The Need to Be Free* [*Il bisogno di essere liberi*, 2000]), Queste azioni, di cui l'artista stessa è spesso protagonista, costituiscono, più che pause, vere e proprie fratture all'interno dello scenario quotidiano: attraverso la sorpresa che producono nell'osservatore, lo inducono a "ri-attivare", a ripensare in modo partecipe e responsabile il proprio ruolo nei confronti dei codici di comportamento, dei sistemi di valore e dei meccanismi spersonalizzati propri degli ambienti e dei rituali della socializzazione di massa. In queste azioni gioca un ruolo fondamentale l'inversione rispetto alla norma, come in *Returnity* (1997), in cui Wikström insegnava al pubblico a condurre una bicicletta che procedeva all'indietro, e la trasmissione del senso del dubbio, la sospensione di un giudizio certo, come nel progetto presentato nell'ambito della mostra "Money" alla Kulterhuset di Stoccolma, in cui un monitor mostrava l'artista contare per tutti i quarantatré giorni della mostra delle banconote, senza chiarire se fossero sempre le stesse o l'effettivo ammontare dichiarato. Il lavoro di Wikström ci induce a riflettere sul fatto che anche "il più piccolo gesto, il gesto che difficilmente notiamo ma che eseguiamo costantemente, può fare una grande differenza" (Annika Hansson). Wikström ha partecipato a importanti mostre internazionali quali "Skulptur Projekte", Münster (1997), "Nordic", Kunsthalle Wien, Vienna (2000), "Transform & Exchange", Kunstverein München, Monaco (2002) e la seconda Biennale di Tirana (2003). (AV)

Selected Bibliography / Bibliografia selezionata
Cream, edited by / a cura di Gilda Williams, Phaidon Press, London, 1998 (text by / testo di Å. Nacking).
Three Public Projects, Blekinge Museum, Karlskrona; The National Public Art Council Sweden, Stockholm, 1999 (conversation with / conversazione con M. Lind).
Elin Wikström, Moderna Museet, Stockholm; Dundee Contemporary Arts, Dundee, 2002 (text by / testo di K. Brown).
Passenger, The viewer as participant, Astrup Fearnley Museum for Modern Art, Oslo, 2002 (text by / testo di Ö. Ustvedt).
RETAiliATOR, The Showroom, London, 2004 (text by / testo di K. Ogg).

Garry Winogrand
(New York, 1928 – Tijuana, 1984)

Garry Winogrand emerged in the 1960s out of a generation of photographers who were revising the formalist aesthetic of such modernist masters as Paul Strand and Al-

fred Stieglitz. The new agenda laid out by these photographers focused on the spontaneity and magic of the passing moment rather than on the precise description and careful construction of the image. This snapshot-style photography relied on available light and, in the words of John Szarkowski, photography curator at the Museum of Modern Art, was "formed not by rules and calculation, but by intuition and strong feeling." Generated by the increasing popularity of 35 mm cameras – Winogrand used the legendary Leica throughout his life – this new type of image-making aptly captured the vibrant pace, frenetic energy and immediacy of modern life.
Born and raised in New York, Winogrand began photographing after being introduced by a fellow student to the darkroom facilities at Columbia University, where he was studying painting. By the early 1950s he was working as a stringer for the Pix agency, as well as contributing images to a range of magazines including *Collier's*, *Redbook* and *Sports Illustrated*. His work slowly garnered attention, reaching prominence during the 1960s, when it was featured in numerous exhibitions at the Museum of Modern Art, New York, including "Five Unrelated Photographers" in 1963 (the first significant exhibition of his work) and the influential "New Documents" in 1967, which included work by Diane Arbus and Lee Friedlander.
Winogrand's first monograph, *The Animals,* was published in 1969 in conjunction with an exhibition at the Museum of Modern Art, with four more publications – including *Women are Beautiful* (1975) and *Public Relations* (1977) – to follow in the next decade. Winogrand covered a range of subjects – women were an enduring interest, as well as the media and any public encounter or event – as well as radically shaping street photography as a genre with the use of a wide-angle lens and tilted perspective, presenting a world full of dynamic, skewed and serendipitous encounters.

Il fotografo Garry Winogrand emerse, negli anni Sessanta, da una generazione di fotografi che modificarono l'estetica formalistica di maestri del Modernismo tra i quali Paul Strand e Alfred Stieglitz. Questi nuovi fotografi preferivano concentrarsi sulla spontaneità e sulla magia dell'attimo fuggente, piuttosto che sulla descrizione precisa e sull'attenta costruzione dell'immagine. Il risultato era una fotografia in stile "istantanea", che utilizzava la luce naturale, ed era, per usare le parole di John Szarkowski, direttore del dipartimento di fotografia del Museum of Modern Art, "costruita non su regole e calcoli, ma sull'intuizione e su una forte sensibilità". Questo nuovo modo di creare immagini, generato dalla crescente popolarità delle piccole macchine fotografiche da 35mm (Winogrand usò, per tutta la vita, la leggendaria Leica) catturava perfettamente il ritmo stimolante, l'energia frenetica e l'immediatezza della vita moderna.
Nato e cresciuto a New York, Winogrand cominciò a fotografare quando un compagno di università gli mostrò il laboratorio fotografico dell'università della Columbia, dove Winogrand studiava pittura. All'inizio degli anni Cinquanta divenne corrispondente fotografico per l'agenzia Pix, per contrattare successivamente un agente e iniziare a contribuire con diverse riviste, fra cui *Collier's*, *Redbook* e *Sports Illustrated*. Winogrand arrivò alla celebrità piuttosto lentamente: solo negli anni Sessanta le sue opere ottennero una più ampia diffusione, comparendo in numerose mostre al Museum of Modern Art di New York, e tra queste "Five Unrelated Photographers" del 1963 (la prima esposizione significativa delle sue opere) e l'autorevole "New Documents" del 1967, che esponeva anche opere di Diane Arbus e Lee Friedlander.
La prima monografia di Winogrand, *The Animals*, venne pubblicata nel 1969, in concomitanza con una mostra al Museum of Modern Art, mentre, nel decennio successivo, seguirono altre quattro pubblicazioni, fra cui *Women Are*

Beautiful e *Public Relations*. Winogrand trattò una vasta gamma di soggetti: le donne, insieme ai mass media e a ogni tipo di incontro o evento pubblico, furono un suo interesse costante. Winogrand lasciò un'impronta profonda nel campo della "fotografia di strada", e ciò grazie all'uso dell'obiettivo grandangolare e della sua caratteristica prospettiva inclinata, rappresentando un mondo pieno di energia, di incontri bizzarri e fortuiti. (AM)

Selected Bibliography / Bibliografia selezionata
G. Winogrand, *The Animals*, Museum of Modern Art, New York, 1969.
G. Winogrand, *Women are Beautiful*, Light Gallery Books, New York, 1975.
G. Winogrand, *Public Relations*, The Museum of Modern Art, New York, 1977.
G. Winogrand, *Stock Photographs: The Fort Worth Stock Show and Rodeo*, University of Texas Press, Austin, 1980.
Winogrand. Figments from the Real World, The Museum of Modern Art, New York, 1988 (text by / testo di J. Szarkowski).

Jack Butler Yeats
(London, 1871 - Dublin, 1957)

Jack B. Yeats was the youngest son of the portrait painter John and brother of the poet William B. Yeats. A writer as well as a painter, he re-defined artistic practice in Ireland and his works are often viewed within the context of Irish Nationalism, a cause that he quietly espoused. Initially focusing on scenes drawn from everyday life, he later explored the relationship between the individual and place, expressing his belief that "The true painter must be part of the land and the life he paints."
After growing up in Ireland, Yeats settled back in London where he took courses at a number of art colleges in 1888. His skills as a draughtsman brought him success as an illustrator for journals and publications including the *Manchester Guardian* and *Punch* magazine, working under the pseudonym "W. Bird." His earliest works, mostly drawings and watercolours, were exhibited at the Clifford Gallery, London, in 1897. He turned to oil painting around 1905-06, working in a narrative, semi-Impressionist style that in the 1920s developed into a more elusive expressionism. His works are marked by luminous paint applied in thick layers either directly onto the canvas or with the aid of a palette knife, capturing with movement and liveliness subjects such as the circus, travelling players, horse racing, street scenes as well as the mutable landscape of Western Ireland and references to Celtic mythology. While many of his paintings were derived from direct observation, in later years he painted from memory and developed a more fluid and open style that reflected on the human condition.
Yeats exhibited at the Armory Show in New York in 1913, and in 1916 was elected to the Royal Hibernian Academy in Dublin. He held important retrospectives at the National Gallery, London, 1942, National College of Art and Design, Dublin, 1945 and the Tate Gallery, London in 1948.

Jack B. Yeats, figlio del ritrattista John e fratello minore del poeta William B. Yeats, fu poeta, commediografo e romanziere, oltre che pittore; le sue opere ridefinirono la pratica artistica in Irlanda, e vengono spesso associate al contesto del nazionalismo irlandese, causa che l'artista abbracciò con molta tranquillità. Attratto inizialmente dalle scene di vita quotidiana, nelle opere più tarde esplorò la relazione fra individuo e luogo, sostenendo che "il vero pittore deve essere parte della terra e della vita che dipinge". Dopo aver trascorso la giovinezza in Irlanda, Yeats tornò a stabilirsi a Londra, dove, nel 1888, frequentò corsi in diverse scuole d'arte. La sua abilità di disegnatore gli procurò successo come illustratore di giornali e pubblicazio-

ni, e fra questi le riviste "Manchester Guardian" e "Punch" (con lo pseudonimo di W. Bird). Le sue opere giovanili, soprattutto disegni e acquarelli, vennero esposti alla Clifford Gallery di Londra nel 1897. Intorno al 1905-06 passò alla pittura a olio, dipingendo in uno stile narrativo, semi-impressionista che, negli anni Venti, si trasformò in un più ambiguo Espressionismo. Le sue opere sono caratterizzate da una pittura luminosa applicata direttamente sulla tela con spessi strati di colore vivace oppure con l'ausilio di una spatola, al fine di catturare con brio e vivacità soggetti come il circo, gli attori girovaghi, le corse dei cavalli, le scene di strada i paesaggi mutevoli dell'Irlanda occidentale e i riferimenti alla mitologia celtica. Anche se molti dei suoi dipinti erano nati dall'osservazione diretta, negli ultimi anni dipinse a memoria, sviluppando uno stile più fluido e aperto che rifletteva sulla condizione umana.

Yeats espose nel 1913 all'"Armory Show" di New York e nel 1916 venne eletto membro della Royal Hibernian Academy di Dublino. Tenne importanti retrospettive alla National Gallery di Londra (1942), al National College of Art and Design di Dublino (1945) e alla Tate Gallery di Londra (1948). Morì a Dublino nel marzo 1957. (AT)

Selected Bibliography / Bibliografia selezionata
J. B. Yeats, "Ireland and Painting," *New Ireland*, Dublin, February 25, 1922.
Jack B. Yeats, A Centenary Gathering, edited by / a cura di Robert McHugh, Dolmen Press, Dublin, 1971.
Jack B. Yeats, Drawings and Paintings, edited by / a cura di James White, Secker & Warburg, London, 1971.
Jack B. Yeats: The Late Paintings, , Whitechapel Art Gallery, London; Arnolfini Gallery, Bristol; Haags Gemeentemuseum, The Hague, 1991 (texts by / testi di S. Beckett, M. Haworth Booth, R. Fuchs, S. Snoddy).
H. Pyle, *Jack B. Yeats: A Catalogue Raisonné of the Oil Paintings*, Andre Deutsch Ltd., London, 1992.

Sources of Quotes and Anthologised Texts / Fonti delle citazioni e dei testi antologici

T.W. Adorno, "The Schema of Mass Culture" (1st edition / I edizione 1944-47), "How to Look at Television" (1st edition / I edizione 1954), in *The Culture Industry*, edited by / a cura di M. Bernstein, Routledge Classics, Taylor & Francis Group, London-New York, 2004, pp. 66-67, 158-171 (English translation by / traduzione inglese di A. Arato, E. Gebhardt; 1st edition / I edizione 1991). T. W. Adorno, "Televisione e modelli di cultura di massa", Italian translation / traduzione italiana in T. W. Adorno, *Comunicazione e cultura di massa*, edited by / a cura di M. Livolsi, Hoepli, Milano, 1969.
pp. 189, 314

G. Agamben, *The Coming Community*, University of Minnesota Press, Minneapolis-London, 2003, pp. 63-86 (English translation by / traduzione inglese di M. Hardt; 1st edition / I edizione 1990). G. Agamben, *La comunità che viene*, Bollati Boringhieri, Torino, 2001, pp. 51-68.
p. 270

H. Arendt, *The Human Condition*, University of Chicago Press, Chicago, 1958, pp. 7-8. H. Arendt, *Vita activa. La condizione umana*, Bompiani, Milano, 1994, pp. 7-8 (Italian translation by / traduzione italiana di S. Finzi).
p. 297

L. Aragon, A. Breton, "Le Cinquantenaire de l'Hystérie," in *La Révolution Surréaliste*, No. 11, Paris, March / marzo 1928, p. 22 (English translation / traduzione inglese in *Surrealism. Desire Unbound*, edited by / a cura di J. Mundy, Tate Publishing, London, 2001).
p. 297

F. Bacon, *Looking Back at Francis Bacon,* edited by / a cura di D. Sylvester, Thames & Hudson, London, 2000, pp. 230-232, 239, 240-242, 248, 249.
p. 168

R. Barthes, *Camera Lucida, Reflections on Photography*, Vintage, London, 2000, pp. 78-80 (English translation / traduzione inglese R. Howard, 1979; 1st edition / I edizione 1980. Italian translation / traduzione italiana R. Guidieri in R. Barthes, *La camera chiara. Nota sulla fotografia*, Einaudi, Torino, 2003, pp. 80-81).
p. 129

C. Baudelaire, *The Painter of Modern Life*, in *Baudelaire: Selected Writings on Art and Literature*, edited by / a cura di P. E. Charvet, Penguin Books, London-New York, 1972 pp. 395-398; (English translation / traduzione inglese di P. E. Charvet; 1st edition / I edizione 1863. Italian translation by / traduzione italiana di E. Sibilio, G. Violato in C. Baudelaire, *Il pittore della vita moderna*, edited by / a cura di G. Violato, Marsilio, Venezia, 2002, pp. 59-77).
p. 76

C. Baudelaire, excerpt in / estratto da W. Benjamin, *Passages*, edited by / a cura di H. Eiland, K. McLaughlin, The Belknap Press of Harvard University Press, Cambridge-London, 1999, p. 309 (English translation / traduzione inglese H. Eiland, K. McLaughlin, 1927-40; 1st edition / I edizione 1982).
p. 77

W. Benjamin, *Passages*, edited by / a cura di H. Eiland, K. McLaughlin, The Belknap Press of Harvard University Press, Cambridge-London, 1999, pp. 10, 455 (English translation / traduzione inglese di H. Eiland, K. McLaughlin, 1927-1940; 1st edition / I edizione 1982. Italian translations

by / traduzioni italiane di G. Russo, R. Solmi, in W. Benjamin, *I "Passages" di Parigi*, edited by / a cura di R. Tiedemann, Einaudi, Torino, 2002).
p. 77

H. Bergson, "Creative Evolution", in *Modernism: An Anthology of Sources and Documents,* edited by / a cura di V. Kolocotroni, J. Goldman, O. Taxidou, The University of Chicago Press, Chicago, 1998, p. 71 (English translation / traduzione inglese A. Mitchell; 1st edition / I edizione 1909. Italian translation / Traduzione italiana F. Polidori, in H. Bergson, *L'evoluzione creatrice*, Raffaella Cortina Editore, Milano, 2002).
p. 83

J. Beuys, "Not Just a Few Are Called, But Everyone," in *Studio International*, Vol. 184, No. 950, London, December / dicembre 1972, pp. 226-228 (English translation / traduzione inglese J. Wheelwright).
p. 232

S. Buck-Morss, *Dreamworld and Catastrophe: the Passing of Mass Utopia in East and West*, The MIT Press, Cambridge-London, 2000, pp. IX-X, 276-278.
p. 308

E. Canetti, *Crowds and Power*, Penguin Books, London-New York, 1973, pp. 16-24 (English translation / traduzione inglese C. Stewart; 1st edition / I edizione 1960. Italian translation / traduzione italiana F. Jesi in E. Canetti, *Massa e potere*, Adelphi, Milano, 1995, pp. 19-26).
p. 190

T. J. Clark, *The Painting of Modern Life. Paris in the Art of Manet and His Followers*, Princeton University Press, Princeton, 1999, pp. 237-238 (1st edition / I edizione 1984).
p. 77

G. E. Debord, "Theory of the *Dérive*," in *Les lèvres nues* (1956), *Internationale Situationniste*, No. 2, Paris, 1958 (English translation / traduzione inglese Ken Knabb. Italian translation / traduzione italiana A. Chersi, I. de Caria, R. d'Este, M. Lippolis, C. Maraghini Garrone, R. Marchesi, in *Internazionale Situazionista. 1958-69*, Nautilus, Torino, 1994, pp. 19-23).
p. 222

W. Evans, 1946 typescript / dattiloscritto 1946 in *Unclassified. A Walker Evans Anthology*, edited by / a cura di J. L. Rosenheim, A. Schwarzenbach, Scalo Zürich-Berlin-New York, 2000, p. 189 (1st edition / I edizione 1946).
p. 147

S. Freud, *Group Psychology and the Analysis of the Ego*, The International Psycho-analytical Press, London-Vienna, 1922, pp. 1-100 (English translation / traduzione inglese J. Strachey, 1921. Italian translation / traduzione italiana E. A. Panaitescu, E. Sagittario, in S. Freud, in *Il disagio della civiltà e altri saggi*, Bollati Boringhieri, Torino, 1997, pp. 65-126 1st edition / I edizione 1971).
p. 137

M. Hardt, A. Negri, *Multitude: War and Democracy in the Age of Empire*, The Penguin Press, New York, 2004, pp. 99-101 (Italian version / versione italiana A. Pandolfi in M. Hardt, A. Negri, *Moltitudine. Guerra e democrazia nel nuovo ordine imperiale*, edited by / a cura di A. Pandolfi, Rizzoli, Milano, 2004, pp. 123-125).
p. 288

C. Lasch, "The Narcissistic Personality of Our Time," *The Culture of Narcissism. American Life in an Age of Diminishing Expectations*, Warner Books Edition, New York, 1979,

pp. 73-103 (1977) (Italian traslation / traduzione italiana M. Bocconcelli in C. Lasch, *La cultura del narcisismo. L'individuo in fuga dal sociale in un'età di disillusioni collettive*, Bompiani, Milano, 1992).
p. 242

G. Le Bon, "The Crowd: A Study of the Popular Mind", in *Modernism: An Anthology of Sources and Documents*, edited by / a cura di V. Kolocotroni, J. Goldman, O. Taxidou, The University of Chicago Press, Chicago, 1998, pp. 36-37 (1st edition / I edizione 1895).
p. 78

G. Lukács, *Ästhetik. Die Eigenart des Ästhetischen*, Hermann Luchterhand Verlag GmbH, Neuwied am Rhein, Berlin-Spandau, 1963 (Italian translation / traduzione italiana di F. Codino in G. Lukács, *Estetica*, Vol. II, edited by / a cura di F. Féher, Einaudi, Torino, 1973, pp. 559-562).
p. 111

R. Magritte, "La ligne de vie," Lecture / conferenza, Koninklijk Museum voor Schane Kunsten, Antwerpen, November/novembre 1938, in *Magritte 1898-1967*, edited by / a cura di G. Ollinger-Zinque, F. Leen, Royal Museum of Fine Arts of Belgium, Ludion Press, Gent, Bruxelles, 1998, p. 44 (English translation / traduzione inglese T. Barnard Davidson, T. Alkins, M. Clarke; 1st edition of this version / I edizione di questa versione in *René Magritte, Catalogue Raisonné*, edited by / a cura di D. Sylvester, The Menil Foundation, Houston, Fonds Mercator Antwerpen, 1993, 1997, p. 67).
p. 163

E. Manet, in *Manet by himself*, edited by / a cura di J. Wilson-Bareau, Little, Brown and Company, London, 2000, pp. 26, 28, 43, 45, 49, 52, 169, 172, 184, 185, 187, 302, 303, 305 (English translation by / traduzione inglese di R. Manheim; 1st edition / I edizione 1991).
p. 60

F. T. Marinetti, "We Will Sing of Great Crowds," *Manifesto of Futurism*, in *Paths to the Present*, edited by / a cura di E. Weber, Dodd, Mead and Company, New York, 1960 (English translation / traduzione inglese E. Weber).
F. T. Marinetti, "Canteremo le grandi folle", *Manifesto del Futurismo*, in *Per conoscere Marinetti e il Futurismo*, edited by / a cura di L. De Maria, Mondadori, Milano, 1973, 1st edition / I edizione *Le Figaro*, Paris, February / febbraio 20, 1909.
p. 78

E. Munch, Untitled / senza titolo in *Munch in His Own Words*, edited by / a cura di P. E. Tøjner, Prestel Verlag, München-London-New York, 2001, p. 64 (English translation by / traduzione inglese di J. Lloyd).
p. 78

J. L. Nancy, *Being Singular Plural*, edited by / a cura di W. Hamacher, D. E. Wellebery, Stanford University Press, Stanford, 2000, pp. 5-9 (English translation / traduzione inglese R. D. Richardson, A. E. O'Byrne; 1st edition / I edizione 1996. Italian translation by / traduzione italiana D. Tarizzo in J. L. Nancy, *Essere singolare plurale*, Einaudi, Torino, 2001, pp. 11-15).
p. 233

L. Nochlin, *Realism*, Penguin Books, London-New York, 1990, pp. 158-167 (1st edition / I edizione 1971).
pp. 62

M. Pistoletto, "Between," in M. Pistoletto, *A Minus Artist*, Hopeful Monster, Firenze, 1988, p. 22 (English translation / traduzione inglese Paul Blanchard, 1968. M. Pistoletto,

"Tra", in M. Pistoletto, *Un artista in meno*, Hopeful Monster, Firenze, 1989, p. 22).
p. 185

E. A. Poe "The Man of the Crowd," in *Edgar Allan Poe: Selected Tales*, edited by / a cura di. D. Van Leer, Oxford and New York, Oxford University Press, 1998, pp. 84-91 (1st edition / I edizione 1840). Italian translation / traduzione italiana in E. A. Poe, *Tutti i racconti e le poesie*, a cura di Carlo Izzo, Sansoni, Firenze, 1974.
p. 73

E. Pound, "In a Station of the Metro," 1913, in E. Pound, *Collected Shorter Poems*, Faber & Faber Ltd., London, 1968 (1st edition / I edizione 1926).
p. 56

J. Roberts, *The Art of Interruption. Realism, Photography and the Everyday*, Manchester University Press, Manchester, Room 400, New York, 1998, pp. 2-3.
p. 147

G. Simmel, "The Metropolis and Mental Life," in *On Individuality and Social Forms*, edited by / a cura di D. N. Levine, The University of Chicago Press, Chicago-London, 1984, pp. 324-329 (English translation / traduzione inglese di E. A. Shils, 1903; 1st edition / I edizione 1971. Italian translation / traduzione italiana P. Jedlowski, in G. Simmel *La Metropoli e la vita dello spirito*, edited by / a cura di P. Jedlowski, Armando Editore, Roma, 2004, pp. 54-55).
p. 79

S. Sontag, *On Photography*, Penguin Books, London-New York, 1971, pp. 167-169. Italian translation / traduzione italiana E. Capriolo in S. Sontag, *Sulla fotografia. Realtà e immagine nella nostra società*, Einaudi, Torino, 1992, pp. 144-145.
p. 191

J. Taylor, *Body Horror. Photojournalism, Catastrophe and War*, Manchester University Press, Manchester, 1998, pp. 129, 157.
p. 315

P. Valéry, quoted by / citato da W. Benjamin in, *Passages*, edited by / a cura di H. Eiland, K. McLaughlin, The Belknap Press of Harvard University Press, Cambridge-London, 1999, p. 560 (English translation / traduzione inglese H. Eiland, K. McLaughlin, 1927-1940; 1st edition / I edizione 1982).
p. 78

D. Vertov, "The Man With a Movie Camera (A Visual Symphony)" in *Kino-eye. The Writings of Dziga Vertov*, edited by / a cura di A. Michelson, University of California Press, Berkeley-Los Angeles-London, 1984, pp. 283-289 (English translation by / traduzione inglese di K. O'Bryen, 1928; 1st edition / I edizione 1960).
p. 120

A. Vidler, *The Architectural Uncanny. Essays in the Modern Unhomely*, The MIT Press, Cambridge-London, 1992, pp. 78-167.
p. 305

A. Warhol, *THE Philosophy of Andy Warhol (From A to B and Back Again)*, A Harvest Book-Harcourt Inc., San Diego-New York-London, 1977, pp. 24-155, (1st edition / I edizione 1975. Italian translation by / traduzione italiana di R. Ponte, F. Ferretti in A. Warhol, *La filosofia di Andy Warhol,* Bompiani, Milano, 1999).
p. 179

A. Warhol, P. Hackett, *POPism. The Warhol '60s*, A Harvest Book-Harcourt Inc., San Diego-New York-London, 1990, p. 224 (1st edition / I edizione 1980).
p. 179

V. Woolf, *Mrs Dalloway*, Harvest Books, London, 1990, p. 7 (1st edition / I edizione 1925. Italian translation / traduzione italiana P. F. Paolini in V. Woolf, *La signora Dalloway*, Newton Compton, Roma, 1992).
p. 56